한국 근현대미술가론

학고재

시대의
눈

2011년 4월 5일 초판 1쇄 인쇄
2011년 4월 11일 초판 1쇄 발행

지은이	권행가, 기혜경, 김이순, 김인혜, 목수현, 박은영
	서유리, 신정훈, 오윤정, 우정아, 윤세진, 정무정, 조현정
펴낸이	우찬규
펴낸곳	도서출판 학고재
주간	손철주
편집국장	김태수
편집	박정철, 강상훈, 김지향, 조주영, 문여울, 유정민
디자인	신경숙, 정태은
관리/영업	김정곤, 박영민, 이영옥
인쇄	한가람 프린팅
주소	서울시 종로구 계동 101-12번지 신영빌딩 1층
전화	편집 (02)745-1722~3 영업 (02)745-1770, 1776
팩스	(02)764-8592
이메일	hakgojae@gmail.com
홈페이지	www.hakgojae.com
등록	1991년 3월 4일(제1-1179)

ISBN 978-89-5625-144-8 93600

시대의 눈

한국 근현대미술가론

권행가

기혜경

김이순

김인혜

목수현

박은영

서유리

신정훈

오윤정

우정아

윤세진

정무정

조현정

학고재

이 책은 김영나 선생님의 회갑을 기념하여 한국의 근현대미술과 일본의 근현대미술을 전공하는 제자들이 함께 엮은 논문집이다.

김영나 선생님은 한국 근현대미술의 연구 방법이나 주제에 있어서 연구자들에게 많은 지적 자극을 촉발했다. 근현대 한국미술과 서양미술의 교류 및 영향 관계, 일본의 근현대미술 연구, 박람회와 미술관 같은 근대적 미술 제도, 식민주의와 내셔널리즘, 미술에서의 전통과 혁신의 문제 등 한국 근현대미술 연구에서 반드시 짚고 넘어가야 할 핵심적 문제들에 대한 선행 연구는, 근현대미술을 전공하는 후학들에게 다양한 퍼스펙티브를 제공해주었을 뿐 아니라 새로운 문제 제기를 가능케 하는 단초가 되었다.

서양미술사를 연구해오신 선생님께서 본격적으로 한국의 근현대미술에 관심을 갖기 시작한 것은 1980년대 말이었으며, 1990년 객원교수로 일본에 머무를 당시부터 수집한 근현대미술사 관련 자료를 바탕으로 여러 논문들을 발표했다. 1990년대는 학계 전반에 걸쳐 근대 연구가 본격화된 시기다. 이 시기의 근대 연구에서는 이전의 '근대이식론'과 '내재적 발전론'의 대립 구도를 벗어나 보다 다양한 관점에서 '근대의 기원'을 되묻고, 근대를 역동적인 시공간으로 사유하려는 시도들이 이루어졌다. 즉 근대를 단순히 선형적인 역사 발전상의 한 '시기'가 아니라, 여러 문화와 가치들이 충돌하고 결합하는 과정을 통해 새로운 가치와 개념 체계가 구성되는 다차원적이고 문제적인 지형으로 파악하기 시작했던 것이다. 근대미술사 연구 역시 이런 전체적 맥락 속에서 더욱 활발하게 진행되었다.

우리에게 근대는 현재의 제도, 정서, 삶의 양식의 직접적인 기원이 될 뿐 아니라, 전근대pre-modern와 탈근대post-modern의 가치들이 혼재되어 있는 일종의 점이지대다. 여기에는 물론 근대적 경험이 식민지 경험과 일치하는 우리의 특수성이 중요하게 작용한다. 즉 우리의 근대는 서양, 일본 등 제국 열강과의 세력 관계를 내포하고 있고, 그런 만큼 근대미술 역시 필연적으로 외부와의 영향 관계를 함축할 수밖에 없다. 더군다나 미술은 논리나 제도로 환원될 수 없는 감각의 차원과 정서적 가치를 내포하기 때문에 문제의 양상이 더욱 복잡하다. 이 때문에 한국 근현대미술을 연구하는 데는 우리의 전통미술은 물론 서양미술과 일본미술의 전개 과정에 대한 이해가 필수적이다.

　　요컨대, 한국의 근현대미술은 순수한 내적 논리에 의해 전개된 것이 아니라 다양한 외부의 힘을 수용하고, 때론 거기에 저항하면서 중층적으로 결정되고 굴절되었다. 광복 이전에는 주로 일본을 통해 서양 문화를 도입했다면, 광복 이후에는 미국이 가장 큰 영향을 미치게 된다. 한국 근현대미술 연구에서 서양 및 일본 근현대미술의 흐름에 대한 이해가 전제되어야 하는 이유가 여기에 있다. 근대미술 연구자들이 범하기 쉬운 오류는 외래 미술과의 관계를 단순한 양식 수용의 문제로 환원하거나 민족성이나 자주성을 판단하는 척도로 재단하는 것이다. 하지만 미술은 '문화의 역동성' 속에서, 즉 미술의 양식뿐 아니라 미술 교육이나 미술관, 미술 행정, 미술품 수집 등과 같은 물질적 실천, 그리고 미술 사학사, 미술 이론, 정치 논리 등의 담론에 대한 고찰 속에서 다층적으로 이해되어야 한다. 이런 맥락에서 볼 때, 김영나 선생님의 연구는 그 폭과 깊이에서 한

국 근현대미술 연구를 확장시켰다고 할 수 있다.

김영나 선생님의 연구를 출발점으로 삼아 한국과 일본의 근현대미술을 다양한 퍼스펙티브 아래에서 조망하고자 한 이 논문집은 작가론의 형식으로 구성되었다. 미술사 연구에서 작가론은 가장 기본적인 방법론이라고 할 수 있다. 특정한 주제를 중심으로 논문을 구성할 수도 있었지만 굳이 작가론의 형식을 택한 것은 근대미술 자체가 새로운 미술 개념 및 '미술가'라는 새로운 창작 주체의 탄생과 동시에 시작되었기 때문이다. 미술사의 흐름에서 작가는 방향을 지시하는 표지와도 같다. 다시 말해 작가는 자기 시대의 상이한 문화들을 수렴하고 발산하는 매개자일 뿐 아니라, 미술사의 흐름 속에서 일종의 '변곡점'에 위치한다. 이 논문집은 미술가로서의 지위가 모호했던 근대 초기의 작가에서부터 '작가의 죽음'이 선언되는 현대의 미술가에 이르기까지 작가라는 변곡점을 기준으로 근현대미술사의 지도를 그려보려는 시도라고 할 수 있다. 개체로서의 미술가가 미술사라는 거대한 흐름 속에서 만들어내는 파동과 간섭을 고찰함으로써 '개체'를 관통하는 '전체'를, 즉 특정한 표현 양식과 감각과 의식을 형성하는 근현대 시공간의 역동적 배치를 조망할 수 있으리라고 본다.

좋은 스승은 질문을 답 대신 또 다른 질문으로 되돌려준다고 했던가. 김영나 선생님은 매번 미술사에서 가장 첨예한 이슈로 등장하는 주제와 텍스트를 소개하고, 늘 기존 연구에서 한 발짝 앞서나가는 주제들을 연구하고 발표함으로써 제자들을 새로운 질문으로 긴장시키곤 했다. 경계를 가로지르는 다양한 질

문들이 생산될 수 있었던 것도 서양과 일본, 한국의 근현대미술을 전체적인 시각에서 봐야 한다는 선생님의 가르침 덕분이다. 제자들의 지적 자극을 촉발시키는 그런 열정과 성실함에 힘입어 한국 근현대미술의 방법론, 주제, 연구 영역이 더욱 풍부해질 수 있었다.

선생님께서는 회갑을 맞으시는 올해 국립중앙박물관장이라는 새로운 역할을 맡게 되셨다. 박물관은 지금까지 선생님이 해오신 폭넓은 연구를 실천할 수 있는 새로운 장이 될 것이다. 또 다른 영역에서 이루어지게 될 선생님의 가르침과 실천이 더욱 많은 연구자들과 대중을 미술의 영역으로 이끌 수 있기를 기대해본다. 부디 이 논문집이 선생님의 가르침에 대한 작은 보답이 되었으면 하는 마음 간절하다.

2011년 3월
제자 일동

1951. 4. 7.	서울에서 국립박물관장인 여당藜堂 김재원金載元 박사의 3녀로 태어남.
1969. 2.	경기여자중고등학교 졸업.
1973. 5.	미국 펜실베이니아 주 뮬렌버그 대학교 미술과 학사(미술사 전공).
1976. 6.	미국 오하이오 주립대학교 대학원 미술사학과 석사.
1980. 8.	미국 오하이오 주립대학교에서 *The Early Works by Braque, Dufy, Friesz: the Le Havre Group of the Fauvist Painters*로 미술사학 박사(Ph.D).
1980~1995	덕성여자대학교 교수.
1981~1984	덕성여자대학교 박물관장.
1990. 9.~1991. 7.	일본국제교류기금Japan Foundation 펠로우십으로 일본 도쿄 대학교 미술사학과 객원연구원.
1993~1995	서양미술사학회 회장.
1995. 3.~현재	서울대학교 인문대학 고고미술사학과 교수.
1995~1996	한국미술사교육연구회 회장.
2001. 7.~2002. 2.	미국 하버드 대학교 색클러 미술관 객원연구원.
2003. 9.~2005. 8.	서울대학교 박물관장.
2001~2006	미술사와 시각문화학회 회장.
2005~2009	한국근현대미술사학회 회장.
2005	석남 이경성 미술이론상.
2006~2008	국립현대미술관 운영심의위원.
2007~현재	문화재청 문화위원회 근대분과 문화재위원.
2011~현재	국립중앙박물관장.

논저

1981 「티치아노, 루벤스, 와토의 작품에 나타난 바카날」,
 『미술자료』 제29권, 국립중앙박물관.

1982 「피카소의 청색시대의 한 작품에 대하여」,
 『예술원 논문집』 제21집, 대한민국예술원.

1984 「서양의 Plein-air 풍경화의 전통, 인상주의까지의 전개과정」,
 『역사학보』 제101집.

1987 「미국의 미술사학과 미술사 교육」, 『미술사학』 제1호.

1988 「한국화단의 "앵포르멜" 운동」,
 『한국현대미술의 흐름』(석남 이경성 선생 고희기념 논총), 일지사.

1992 「1930년대의 동경유학생들: 전위그룹전의 활약을 중심으로」,
 『근대한국미술논총』(이구열 선생 회갑기념 논문집), 학고재.

1993 「1930년대의 한국근대회화」, 『미술사연구』 제7호.
 Modern Korean Painting and Sculpture," *Modernity in Asian Art*,
 University of Sydney Asian Studies, no.7, Sydney: Wild Peony.
 김원용, 김영나, 안휘준, 류영익 공저, 『한국의 예술전통』, 한국국제교류재단.

1994 「韓國近代繪畵における裸體」, 『人のかたち, 人のからだ』, 東京: 平凡社.
 「한국근대조각의 흐름과 성격」, 『미술사학』, 제8호.

1995 「해방 이후 한국현대미술의 전개: 전통과 서구미술 수용의 갈등과 방향모색」,
 『미술사연구』, 제9호.
 〈죠지 시걸〉 전시 기획, 호암미술관.

1996 『서양현대미술의 기원』, 시공사.
 「클레멘트 그린버그의 미술이론과 비평」, 『서양미술사학회논문집』 제8호.

1997 「동양적 서정을 탐구한 화가 김환기」,
 『김환기』(한국의 미술가 시리즈), 삼성문화재단.
 「전후 20년의 동시문화교섭: 미국과 동아시아 미술에 나타난 서체적 추상」,
 『미술사학』, 제11호.

1998 『20세기의 한국미술』, 예경.
 『조형과 시대정신: 르네상스미술에서 현대미술까지』, 열화당.

1999 「이인성의 향토색: 민족주의와 식민주의」, 『미술사논단』 제9집.

2000 "Korean Arts and Culture at the End of the Century,"

Korea Briefing, The Asia Society, New York: M.E.Sharp.

「'박람회'라는 전시공간: 1893년 시카고 만국박람회와 조선관」,

『서양미술사학회논문집』 제13집.

2001 "Artistic Trends in Korean painting during the 1930s,"

War, Occupation and Creativity, Japan and East Asia 1920～1960,

Edited by Thomas Rimer and Marlene Mayo,

Honolulu: The University of Hawaii Press.

2002 김영나 엮음, 『한국근대미술과 시각문화』, 조형교육.

「한국미술사의 태두 고유섭: 그의 역할과 위치」, 『미술사 연구』 제16권.

「워싱턴 D.C. 내셔널 몰의 한국전참전용사기념물과 전쟁의 기억」,

『서양미술사학회논문집』 제18집.

2003 「신여성과 모던 걸」, 『미술사와 시각문화』 제2집.

〈피카소의 사랑과 예술〉 전시 기획, 삼성미술관.

2004 「유토피아의 신기루: 정치적 공간으로서의 사회주의 도시와 모뉴먼트」,

『서양미술사학회논문집』 제21집.

〈그들의 시선으로 본 근대〉 전시 기획, 서울대학교 박물관.

〈화가와 여행〉 전시 기획, 서울대학교 박물관.

2005 *Modern and Contemporary Art in Korea, Tradition, Modernity and Identity,*

Seoul: Hollym, New Jersey: Elizabeth.

「선망과 극복의 대상: 한국근대미술과 서양미술」,

『서양미술사학회논문집』 제23집.

"Cubism in Korea," *Cubism in Asia, Unbounded Dialogues,*

Exhibition Catalogues, Tokyo: The National Museum of Modern Art.

Twentieth Century Korean Art, London : Laurence King.

〈춘곡 고희동 40주년 기념특별전〉 전시 기획, 서울대학교 박물관.

2006 「미술사학자/큐레이터로서의 대학박물관장직」, 『한국현대미술의 단층』, 삶과 꿈.

「1950년대 아시아 문화와 미국: 일본과 미국, 한국과 미국」,

『아시아 20세기 미술』, 국립현대미술관.

「국립현대미술관의 역할과 우리의 기대」, 『현대미술관연구』 제17집.

「韓國美術における近代: 模範とすべきあるいわ超克すべきモデルとしての西洋」,

『日本における外來美術の受容に關する調査研究報告書』, 東京文化財研究所.

〈파울 클레: 눈으로 마음으로〉 전시 총괄, 소마 미술관.

2007 「초국적 정체성 만들기: 백남준과 이우환」, 『한국근현대미술사학회』 제18권.

2008 *Contemporary Kaleidoscope*, Exhibition Catalogue,

 Central House of Artists, Moscow, Russia, Organized by Korea Foundation.

 「도시공간과 시각문화」,

 『근대와 만난 미술과 도시』, 국사편찬위원회 편, 두산동아.

 〈Central House of Artists, Moscow, Contemporary Kaleidoscope〉

 (만화경 속 세상) 전시 기획, Central House of Artists, Moscow.

2009 「동양이 서양을 만나다. 1850-1930」, 『미술사 연구』 제23호.

2010 『20세기의 한국미술 2: 변화와 도전의 시기』, 예경.

 「한국근대서양화의 대외교섭」, 『근대미술의 대외교섭』, 한국미술사학회, 예경.

 「냉전 이데올로기와 리얼리즘 미술」, 『아시아 리얼리즘』 전시 도록,

 국립현대미술관, 싱가포르 국립미술관.

2011.4 『20世紀の韓國美術』, 東京: 三元社(출간 예정).

현대미술의
새로운 패러다임을
위하여

식민시대
한국을 살다

해강 김규진의
금강산 그림과 사생 정신

작가 김규진

1868년 평안남도 중화군 상원면 흑우리에서 태어났으며 외숙인 소남(少南) 이희수(李喜秀)에게 10년간 사사했다. 1885년에 중국으로 주유(周遊)를 떠나 10여 년 동안 각지를 떠돌며 중국 전통 서화를 연구하고 자연을 사생했다. 1896년부터 1907년까지 궁내부에서 관료 생활로 인맥을 쌓았으며 영친왕의 서화 교수를 지냈다. 교육서화관 교장을 비롯하여 서화연구회에서 서화를 교습하고, 천연당사진관을 열어 많은 초상 사진과 기념사진을 촬영했으며, 고금서화관을 차려 근대적 화랑을 운영하는 등 근대미술계 형성에 선구적인 역할을 했다. 1933년 교통사고 후유증으로 타계했다.

글 목수현

서울대학교 고고미술사학과에서 「한국 근대 전환기 국가 시각 상징물」이라는 논문으로 박사학위를 받았다. 근대로 변화하는 시기에 미술을 둘러싼 제도와 시각 문화에 관심을 두고 글을 쓰고 있다. 「독립문: 근대 기념물과 '만들어지는' 기억」 「근대국가의 '국기'라는 시각문화-개항과 대한제국기 '태극기'를 중심으로」 「미술과 관객이 만나는 곳, 전시」 「대한제국기의 국가 상징 제정과 경운궁」 등의 글이 있다. 현재 서울대학교 규장각 한국학연구원의 연구교수로 있다.

해강海岡 김규진金圭鎭, 1868~1933은 20세기 전반기에 글씨, 대나무와 난초 등의 사군자, 수묵담채화 등으로 당대를 풍미했던 인물이다. 지금도 통도사, 해인사, 백양사 등 여러 유서 깊은 사찰에 가면 그의 글씨가 일주문이나 대웅전의 편액으로 걸려 있는 것을 어렵지 않게 확인할 수 있다. 금강산 구룡폭九龍瀑에도 그의 글씨 '비류백척沸流百尺'이 새겨져 있어 그의 자취는 남북한을 가리지 않는다. 그러나 20세기가 끝난 지금, 김규진의 활동 영역이나 작품 수에 견주어볼 때 그의 영향력은 그다지 크지 않아 보인다.

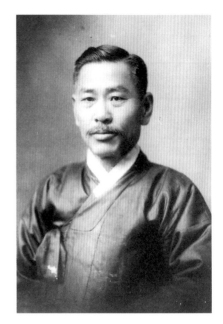

1. 김규진의 초상 사진

해강 김규진은 근대미술인으로서 성공한 것인가? 최근에는 사진사적 맥락에서 천연당사진관을 열었던 그의 이력이 집중 조명된 바 있으며,[1] 서화에 가격을 붙여 정가제를 실시한 화랑 운영자로서 해강의 근대적인 면모를 고찰한 글도 있었다.[2] 근대 서화가로서 해강의 면모는 이처럼 일면적으로 고찰되거나 서예와 사군자의 대가로서만 다루어지는 것이 대부분이다. 여기에는 근대적 '미술인'으로서 해강의 면모가 충분히 고려되고 있지 않다. 그러나 해강은 20세기 전반 누구보다도 역작을 남긴 근대적인 미술인이었다(도1).

1) 박종기, 「황실서화사진가 해강 김규진의 천연당사진관」, 『우리 사진의 역사를 열다』, 한미사진미술관, 2006; 박종기, 「해강 김규진과 천연당사진관」, 『천연당사진관 개관 100주년 기념』, 한미사진미술관, 2007.
2) 이성혜, 「20세기 초, 한국 서화가의 존재 방식과 양상」, 『동양한문학연구』 Vol. 28, 2009; 이성혜, 「서화가 김규진의 작품 활동과 수입」, 『동방한문학』 제41집, 2010. 이 글은 해강의 작품 세계보다는 주로 경제적인 측면에서 서화가의 존재 방식을 고찰한 것이다.

1. 당대를 풍미했으나 평가받지 못한 화가

김규진은 조석진趙錫晉, 1853~1920, 안중식安中植, 1861~1919, 이도영李道榮, 1884~1933과 함께 19세기 말 20세기 초 '서울 화단을 이끈 서화가'로 평가받기도 하지만,3) 한편으로는 "시대 변화에 따른 필연적 퇴조 상황이던 한문 문화의 서예와 재래 문인화 전통을 고수하고 계승하려고 한 철저한 수구파"로 인식되기도 한다.4) 그러나 근대미술 역사에서 서화협회를 이끈 주역으로 기억되는 안중식, 조석진이나 근대 만화를 그린 개화자강론자 이도영 등에 견주어 김규진에 대한 평가는 그다지 적극적이지 않다. 당대의 활동 상황에 비추어 김규진이 많이 거론되지 않는 까닭은 무엇일까? 안중식이나 조석진이 서화 교수로 있었던 서화미술회는 1911년에 결성되어 선구적인 교육기관으로 인식되었지만, 김규진이 주도하던 서화연구회는 1915년에야 구성되었기 때문일까?

그런데 실제로 김규진은 1907년, 20세기 초의 예술 교육기관으로 설립된 교육서화관의 관장으로서 안중식, 조석진, 이도영 등과 함께 새로운 세기의 화단에 활력을 불어넣었다. 도화와 음률 등을 주 교육 내용으로 삼은 종합적인 예술 교육기관으로 간주된 교육서화관은 그다지 오래 지속되지는 않았지만, 이후의 수많은 서화·미술 교육기관들에 앞선 선구적인 기획이 돋보였다. 또한 김규진이 1907년에 천연당사진관을 열어 새로운 시각의 세계를 추구했던 것도 널리 알려진 일이다. 그는 1913년 사진관 옆에 고금서화관을 열어 대중적인 서화 유통에 앞장섰으며, 1915년에는 서화연구회를 열어 교육자로서의 길도 걸었다.

이처럼 다양한 근대적 미술 활동에도 불구하고 1933년에 김규진이 타계한 이후에는 그 명맥이 제대로 이어지지 않았다. 물론 뒤늦게 얻은 외아들 청강晴江 김영기金永基, 1911~2003가 화가로 활동했으며, 김규진의 제자로 거론되

3) 최열, 「19세기 말 20세기 초의 미술」, 『한국근대미술의 역사』, 열화당, 1999, 77쪽.
4) 이경성, 「해강 김규진의 서화와 예술」, 『공간』, 1969. 5월호; 이구열, 『근대 한국화의 흐름』, 미진사, 1984, 67쪽.

는 고암顧菴 이응로李應魯, 1904~1989 같은 이가 있지만, 화단과 김규진의 상관성은 그다지 거론되지 않는 형편이다. 이는 서화연구회가 전문 미술인을 길러내는 미술가 단체라기보다는 김규진의 후원자 집단 자제들에게 여기餘技로서 서화 교습을 하던 공간에 그쳤기 때문일 것이다.5)

1896년 관직에 올라 1907년 8월 31일 이왕직李王職의 수많은 관료들이 해임될 때 함께 관직에서 물러난 김규진은 당시 정3품의 이왕직 시종관이었다. 마찬가지로 같은 시기에 안중식은 양천 군수, 조석진이 영춘 군수였던 것과 비교해 김규진은 누구보다도 황실과 고관대작에 가까이 있었던 존재였다. 전통사회에서 화원이 올라갈 수 있는 가장 높은 품계가 종6품 현감縣監이었기에 정조의 총애를 받던 김홍도金弘道, 1745~1806 이후나 문인화가였던 정선鄭敾, 1676~1759조차도 화업의 명성에도 불구하고 관직은 현감에 그쳤을 따름이고, 이는 어진을 그렸던 어용화사 조석진과 안중식의 경우도 다르지 않았다. 그러나 역사적으로 이들은 '서울 화단을 대표하는 화가'로 대우받은 반면, 당대의 입지에서 뒤지지 않았던 김규진이 그만큼 평가받지 못하는 까닭은 무엇일까?

최열은 세기말과 초에 서울 화단의 중심인물들이 모두 관료였다는 점을 들어 근대 화단이 관학파 중심의 형식화 경향을 보이고 있음을 지적했다.6) 같은 시기에 관직에 있었다는 점은 동일하다고 해도 안중식, 조석진과 김규진이 관직에 있었던 배경은 달랐다. 안중식과 조석진은 1881년 중국 톈진으로 관비공학도를 보내 각종 기계 제조법과 조작법을 배워오도록 한 영선사領選使에 참여함으로써 관직과 연을 맺었으며, 이후 조석진은 전환국典圜局 기수, 장례원 주사 등의 직책에 있으면서 궁중 화사에 참여했다.7) 안중식은 조석진과 함께 영선사로 참여한 이래 1890년 궁중 화사에 화원으로 참여하고 1894년에서 1896년까지

5) 이구열, 앞의 책, 67쪽. 그는 해강이 주도하던 서화연구회가 뚜렷한 화가 지망생이 없었고, 결국 취미와 교양을 위한 학도들이 대부분이어서 1920년대 이후에 신진 서화가로 활약한 제자는 이병직과 김진우 정도에 그친 점을 지적하고 있다.
6) 최열, 앞의 책, 77쪽.
7) 이구열, 「조석진 – 건아한 전통 승계의 화경」, 『근대 한국미술사의 연구』, 미진사, 1992, 80쪽. 1897년에 조석진은 선희궁 진전 영건에 전내의 장병화(障屏畵)를 그리는 화원으로 참여했으나 김규진은 이때 궁내부 주사로 있었다. 『일성록』 광무 1년(1897) 9월 13일(음).

자평 현감, 안산 군수 등을 역임했으나 이후 직업 화가로서의 길을 걸었다.[8] 그들이 제수받았던 최종 직급도 군수직이었으며, 이는 1900년에서 1902년까지 어진 모사와 도사에 참여한 것에 대한 사은賜恩의 성격이 짙다.[9]

그에 비해 김규진은 8년에 걸친 중국 유람에서 돌아온 뒤 1896년부터 궁내부 주사로 관직을 시작하여 10년 동안 관리로서 궁중 일을 맡아보았다. 김규진이 관리가 된 배경에 관해서는 자세한 것이 밝혀져 있지 않지만, 그가 맡은 일이 내장원 주사, 외사과의 참서관, 시종원의 시종 등의 직책이었던 것을 보면 단순히 서화에 관련한 직무는 아니었던 것으로 보인다. 김규진은 영친왕英親王이 일본으로 가기 전 그의 서화 교수였지만 관리로서의 주된 임무는 서화가 아니었을 것이다. 아마도 김규진은 10년 동안의 중국 생활을 통해 한문뿐만 아니라 중국어에도 능통하게 되었을 것이고, 이러한 점이 그가 관리가 될 수 있었던 배경이 되었을 것이다.[10]

한편, 김규진의 배경은 그의 재능이 발현되는 시점에 필요한 점과 어긋나고 있었다. 그에게 호연지기와 세상을 보는 눈을 심어주었던 청淸나라는 정치적, 군사적 열세에 밀려 대국으로서의 힘을 잃어가고 있었고, 결정적으로 그가 귀국하게 된 것도 청나라가 일본에 패하게 된 청일전쟁의 발발 때문이었다. 따라서 추사秋史 김정희金正喜, 1786~1856 시절에만 해도 교유 관계가 있다는 것 자체가 후광이 되었던 중국 서화가들과의 인맥은 더 이상 김규진의 배경이 될 수 없었다.

관직을 버리고 20세기 전반기에 직업 화가로서 마지막 생애를 살았던 점은 석지石芝 채용신蔡龍臣, ?~1941과도 비교할 수 있다. 일찍이 1886년부터 화사

8) 박동수, 「왕실을 위해 그린 안중식의 그림들」, 『조선왕실의 미술문화』, 대원사, 2005, 370쪽.
9) 1902년 고종의 어진과 황태자의 예진을 그린 공로로 조석진은 영춘 군수(주임관 6등)로 발령받고 안중식은 통진 군수(주임관 5등)로 발령받았다. 박동수, 앞의 글, 371쪽.
10) 김규진의 아들 청강 김영기는 중국 유학에 대비하여 중학 시절부터 부친으로부터 중국어를 배웠다고 한다. 김영기, 『중국문화관광대기행』, 우일출판사, 2002, 12쪽. 김규진의 서화 예술 활동에 대해 왕실 서화가로서의 면모를 부각시킨 서성혁도 그가 관리로 등용되었던 데에는 청나라에서 배운 중국어가 중요한 요인으로 작용했을 것으로 보았다. 서성혁, 「해강 김규진(1868~1933)의 회화 연구」, 고려대학교 석사학위논문, 2009, 8쪽.

가 아니라 무관으로서 관직 생활을 시작했던 채용신은 1900년 태조 어진 모사와 1901년 고종 어진 도사를 한 공적으로 1904년에 정산 군수로 부임할 수 있었다. 이후 채용신은 정읍을 기반으로 활동하면서 초상화가로 활동했고 20세기 전반기 초상화의 새로운 면모를 일구어낸 화가로 인정받고 있다.

채용신과 달리 김규진의 불행은, 그가 기반으로 삼고 있었던 서書와 사군자四君子가 그의 말년에 일어난 미술 장르 재편에서 더 이상 '미술'의 범주에 끼지 못하게 된 점도 있었다. 일제강점기 미술계 제도의 중심이 되고 화가라면 너나 할 것 없이 거쳐야 할 등용문으로서 영향력을 지니게 된 조선미술전람회는, 1922년 처음 개최될 때에는 서와 사군자를 제3부로 만들어 그때까지 대다수를 차지하고 있었던 조선인 화단을 포섭할 수 있었다. 그 때문에 김규진도 조선미술전람회에 기꺼이 참여하여 '서 및 사군자' 부의 심사위원을 지냈으며 1929년까지 작품을 출품했다. 그러나 1932년의 조선미술전람회는 서 부를 없애는 대신 사군자를 동양화 범주에 넣어 약화시키고, 대신 공예와 조각부를 신설했다.11) 시서화詩書畵를 동일한 기반 위에 놓인 문화로 인식하며 문자적인 것을 기반으로 했던 '동양적'인 것은, 색채와 형태를 기반으로 한 '서양적'인 것에 점차 자리를 내주었고, 마침내 서의 세계는 미술의 범주에서 퇴출되고 말았다.

따라서 서 및 사군자를 기반으로 했던 서화가들은 일제 시기 가장 대표적인 공모전인 조선미술전람회에 발을 붙일 수가 없었다. 하지만 이미 서화가로서 명성을 날릴 대로 날린 김규진으로서는 이러한 변화에 큰 동요가 없었을지도 모른다. 이미 그는 1921년부터 지방 각지를 순회하며 전람회를 열었다. 특히 1923년 7월에서 10월까지 여러 달에 걸쳐 명승 유람과 더불어 사생寫生 활동을 하면서 전시를 꾸렸다.12) 이처럼 김규진이 지방 순회를 하면서 불과 보름 간격으로 전람회를 열 수 있었던 것은 수묵화의 특성상 적당한 농도의 먹과 적당한

11) 조선미술전람회에서 서 및 사군자의 약화에 관해서는 이가라시 코이치(五十嵐公一), 「조선미술전람회 창설과 서화」, 『한국근대미술사학』 제12호, 2004, 343~359쪽 참조.
12) 당시 『조선일보』와 『동아일보』는 해강이 지방을 순회하면서 명승을 탐승하고 전람회를 개최했음을 여러 차례 보도했다. 1923년 한 해만 해도 7월부터 10월 사이에 경주, 진주, 통영, 부산 등지를 순회하면서 전람회를 열었다.

크기의 종이나 천만 있으면 글씨와 묵란墨蘭, 묵죽墨竹을 빠른 시간 안에 그리는 휘호를 할 수 있었기 때문이다. 그러나 이것은 김규진이 서울뿐 아니라 지방과도 교류하며 영역을 넓혔다는 점에도 불구하고, 조선미술전람회나 서화협회 중심으로 이해되었던 중앙 화단의 흐름과는 배치되는 것이었다. 이 때문에 김규진의 활동은 총체적으로 조망되지 못했으며, 특히 글씨와 묵죽, 묵란을 중심으로 한 활동은 김규진의 작품 세계를 폭넓게 이해하는 데 일정한 한계로도 작용했다. 묵죽 이외의 김규진 작품은 묵죽과는 별개의 화풍으로 분류되어 그의 예술 세계를 총체적으로 조망하지 못한 측면도 있었기 때문이다.

그러나 그는 지방 순회를 하면서 단순히 전람회만을 한 것이 아니라 지방 곳곳의 실경을 대하면서 그것을 그리는 것도 게을리하지 않았다. 이러한 김규진의 사생 활동은 그가 실경을 그린 화가임을 밝히는 데 중요한 근거가 된다.

2. 관료, 사진가, 서화가로 살다

김규진의 화업과 활동 방식은 서화가들의 존재 방식이 매우 큰 변동을 겪었던 근대 시기에 다른 서화가들과는 달리 유별난 점이 있다.

김규진 화업의 바탕은 크게 세 가지를 꼽을 수 있다. 첫째는 소년 시절에 수업한 외숙 소남少南 이희수李喜秀, 1836~1909에게서 글공부와 서화를 사사한 것이다. 소남은 서북 지방에서는 어느 정도 알아주는 문인이자 서화가였으므로 해강의 문재와 서화 재능은 이때 기초를 다졌다.[13] 둘째는 1885년 중국으로 간 이후 머물렀던 베이징 진 고관 댁의 명서보화名書寶畵와 고완진보古玩珍寶 및 베이징 유리창琉璃廠에서 본 명보 서화들이었다. 셋째 1889년 이후 귀국할 때까지 중국 각지를 남선북마로 순유하면서 만난 중국의 진경眞景과 그를 바탕으로

13) 흔히 해강이 소남 이희수로부터 배운 기간을 7세부터 중국에 유학 가는 1885년까지로 보지만, 서성혁은 이희수가 이미 그 이전에 고향을 떠났으므로 해강이 초년에는 이희수에게서 서화를 배웠으나 이후에는 독학을 한 것으로 파악했다. 서성혁, 앞의 글, 4쪽; 『매일신보』 1917. 9. 23.

한 사생이라고 할 수 있다. 해강은 1888년 중국 시안西安을 방문했을 때, 200척에 이르는 자은사 대안탑을 보고 붓과 종이를 꺼내 처음으로 스케치를 했다고 한다. 이러한 것들은 청강이 기술했듯이 "중국 문화 예술의 전성기인 한, 당, 송 왕조의 고도를 직접 견문하여 얻은 산지식"이었다.[14] 이러한 경험은 당대 조선의 서화가들이 누릴 수 없는 특별한 것이었다.

해강이 중국 서화계에서 배운 것은 대륙풍의 호방한 기질만은 아니었다. 그는 이미 상업적인 미술계가 형성되었던 중국 미술계에서 그림이 거래되는 기준가가 마련된 것을 보고 작품 값을 미리 정해 알려주는 윤단潤單제를 활용했다. 이는 작품 주문자와 작가가 물품 흥정하듯 예술품을 가지고 많다 적다 하기가 곤란하다는 이유로 오히려 작품가를 정가로 제시함으로써 생기는 불필요한 분쟁을 없애고자 하는 뜻이었다고 한다. 그리고 고금서화관古今書畵館을 열어 그림을 상설 진열하는 것은 물론 작품의 유통이 이루어지는 상업적인 화랑 공간을 마련하기도 하였다. 그러나 아직 서화는 문인 사대부의 여기로서 사고 파는 물건이 아니라는 생각이 팽배해 있던 조선 서화계에서, 해강의 그런 움직임은 시대를 너무 앞서간 것이었다. 이는 시장을 창출하는 마케팅이었으며, 왕실이나 고관대작만을 후원자로 두었던 전근대 세계와는 다른 미술가의 존재 방식이었다.[15]

물론 김규진은 황실과 귀족층에도 폭넓은 후원자층을 확보하고 있었다. 그는 1896년에 궁내부에 들어가 10년 동안 관료로서 활동했으며, 그 기간 중 영친왕의 서화 교수를 했기 때문에 고관대작들과 교유할 기회가 많았다. 물론 고종이나 순종의 어전휘호에 참석할 기회도 많았다. 김규진이 1916년에 펴낸 『해강난죽보海岡蘭竹譜』는 해강이 난과 대를 그린 일종의 화보집이지만, 화보에는 김규진의 그림에 더해 수야素空 山懸尹三郎 정무총감을 비롯하여 고미야小宮三保松 이왕직 차관, 김윤식金允植, 박영효朴泳孝, 오세창吳世昌 등 한국인과 일본

14) 해강의 중국 경험은 아들인 청강 김영기가 해강의 구술을 토대로 글로 정리하여 『미술세계』 1987년 2~4월호에 연재했다가 단행본에 수록하여 출간한 바 있다. 김영기, 「해강의 청국주유기」, 『중국대륙예술기행』, 예경산업사, 1990, 29~68쪽.
15) 이성혜, 「20세기 초, 한국 서화가의 존재 방식과 양상」, 65쪽.

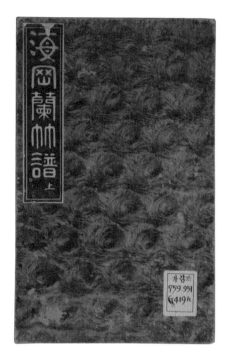

2. 김규진이 1916년에 펴낸 『해강난죽보』 표지. 서울대학교 규장각 한국학연구원 소장

인 할 것 없이 당대의 관료, 정치가, 문인 서화가들이 한 편 이상의 제발題跋을 곁들이고 있어 당대 해강의 두터운 후원자층을 알 수 있게 한다(도2).[16] 또한 김영기가 태어나고 천연당사진관을 운영했던 환구단 근처의 석정동 집은 해강이 경운궁에 드나들기 편하도록 영친왕의 모후인 엄비嚴妃가 마련해준 것이었다고 한다.[17]

그런데 김규진은 화원의 직책으로 관직 생활을 시작하지는 않았던 것으로

16) 난죽을 목판에 새겨 탁본을 인출해서 엮은 절첩식 『해강난죽보』는 서울대학교 규장각 한국학연구원에 소장되어 있다. 그런데 이 수공예적인 인출본에 있던 후원자들의 글씨는 1918년 재판 인쇄본에서는 삭제되어 있다.
17) 김영기, 「청강의 북경유학기」, 『중국대륙예술기행』, 예경산업사, 1990, 74쪽.

보인다. 김규진이 관직에 들어간 것은 1891년 상
하이에서 민영익閔泳翊의 아우 민영선閔泳璿과의 교
유에서 비롯된 것으로 보이는데, 1896년 9월 궁내
부宮內府 외사과外事課 주사主事로 처음 관직에 발
을 들여놓았다. 궁내부는 갑오개혁 이후 궁중 사
무를 관장한 기관으로 외사과가 주로 어전 통역을
담당하는 업무를 맡고 있었던 점을 생각하면, 그의
직책은 어전 통역관이었을 가능성이 높다.[18] 그러
나 김규진이 훗날 회고에서 황실 어용 서화가로 등
용되었음을 내세운 것을 보면,[19] 기본적인 직책을
수행하면서 황실의 화사에도 적잖이 관여한 것으
로 보인다.

3. 1919년 12월 19일에서 20일에 열린
서화전람회 보도를 알린 『매일신보』 기사

　　그런데 김규진이 관직 생활 동안 궁중의 화
사에 참여했던 중요한 사건으로는 어전 휘호나 영
친왕의 서화 교수 같은 일상적인 업무가 아니라,
1900년에 있었던 영정모사도감影幀模寫都監의 별
간역別看役으로 종사한 것을 꼽을 수 있다.[20] 1900
년 창덕궁 선원전 제1실에 봉안하기 위해 태조고황
제의 영정을 모사했는데, 김규진은 이때 모사도감의 도제조인 윤용선尹容善에
의해 별간역으로 추천되었다.

　　한편 조석진은 이때 초상화가로 널리 알려진 채용신과 함께 어진 모사의
주관 화사로 참여했으며, 이어 1901년의 7조 영정 모사와 1902년의 고종 어

18) 서성혁은 김규진의 관직 생활이 청나라에서 10여 년을 지낸 경험 때문이었을 것이라고 보며, 민
영선의 추천에 의한 관직 생활 초기부터 서화가로서의 역량이 알려졌을 것으로 보았다. 또한 서성혁은
1913년 『매일신보』에 실린 천연당사진관 광고를 근거로 처음부터 어용화사로 추천되었을 가능성도 있
다고 보았다. 서성혁, 앞의 글, 8~10쪽.
19) 海東樵人, 「海岡先生訪問記」, 『新文界』, 1915. 1월호, 55~60쪽.
20) 『관보官報』 제1754호, 1900. 12. 11.

진과 황태자의 예진 도사에 주관 화사로 종사했다. 안중식도 1902년의 어진과 예진 도사에 역시 주관 화사로 참여했는데, 이로 인해 이들은 각각 영풍 군수와 통진 군수직을 하사받게 된다.21) 이처럼 어진 관계 도감에서 김규진과 조석진, 안중식이 참여한 방식은 서로 달랐다. 조석진과 안중식이 어진 화사로서 후일 이름을 얻은 것에 견주어 김규진의 참여는 거의 언급되지 않았다. 그러나 그들의 직책을 견주어보면, 김규진은 이미 내장원 장원과 주사로서 판임관 3등의 직책에 있었으므로 어진 모사의 감독에 해당하는 일을 수행하게 되었던 것이다. 이 시기에 김규진은 화원보다는 오히려 문인 서화가로 인식되고 있었다. 김규진의 관직은 여기서 더 나아가 1902년 고종 등극 40주년 기념 예식과 관련해 칭경 예식사무위원을 비롯하여22) 1904년에는 서경의 풍경궁 참서관을 겸임했고, 1905년에는 태극장 5등 훈장을 서훈받기도 했다.23)

 김규진의 이러한 활동상은 1919년 12월 5~6일 이틀 동안 미츠코시三越 오복점 누상에서 벌어진 서화연구회 전람회로 절정에 이르렀다. 서화협회가 결성되었으나 고종의 붕어에 따른 3·1만세 운동의 혼란 속에서 전람회를 성사시키지 못한 채 안중식이 타계하고 어려움을 맞고 있을 때, 김규진은 서화연구회를 이끌고 일본인 관료들과 조선인 귀족, 문하생들을 망라하여 200여 점에 이르는 작품을 내건 전람회를 개최했다(도3). 이는 1921년 서화협회 전람회와 1922년 조선미술전람회라는 1920년대 미술계의 재편에 앞서 어느 정도 공백기로 여겨졌던 시기에 김규진이 화단에서 독자적인 영향력을 행사하고 있었음을 보여주는 하나의 사건이기도 했다.24)

 김규진이 천연당사진관을 열어 사진사로 활동했음은 널리 알려진 바와 같

21) 이성미, 「조선왕조 어진관계 도감연구」, 『조선시대 어진관계 도감의궤 연구』, 한국정신문화연구원, 1997, 88쪽 표11 참조.
22) 『황성신문』, 1902. 7. 29. 「관보」.
23) 『황성신문』, 1905. 4. 3. 「관보」 및 1906. 2. 14. 「관보」.
24) 「서화연구회 전람회 내오륙양일에 삼월루상에서」, 『매일신보』, 1919. 12. 3. 이 기사에 따르면 이때 김규진 문하에서 공부하던 사람들은 일본인으로는 노다(野田) 체신상, 고쿠부(國分) 사법부 장관과 부인, 토요에이(豊永) 공업전문학교장, 조선호텔의 이노하라(猪原) 씨, 다이쇼(大正) 일본생명보험회사 지점장, 고토(工藤) 경성부인병원장이 있었고, 함께 참여한 조선인으로는 박기양, 이완용, 민병석 등이 있었다고 한다.

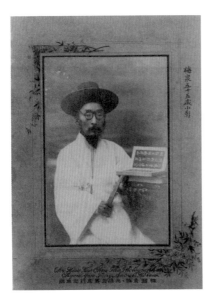

4. 김규진이 촬영한 매천 황현 사진

다. 그는 1907년 관직에서 퇴임하면서 지금의 소공동인 석정동에 있던 집 후원에 천연당사진관을 차리고 조선인 최초로 사진관을 운영했다. 그는 직접 고종의 초상을 촬영했으며, 보물 제1494호로 지정된 매천 황현黃玹의 초상 사진이 그의 작품이다(도4).25) 1915년 사진관 운영을 점차 접을 무렵, 사진관 옆에 고금서화관古今書畵館이라는 상업 화랑이자 전시관을 두기도 했다.

김규진은 미술교육자이기도 했다. 그가 1915년에 고금서화관에 서화연구회를 열고 후학을 양성했음은 이미 널리 알려진 바와 같지만, 그는 이미 1907년 조석진, 안중식, 이도영 등과 함께 교육서화관을 개설하고 관장직을 맡았다. 이 교육서화관은 원동園洞의 서우학회西友學會 내에 개설되었던 것으로, 서우학회

25) 박종기, 「해강 김규진과 천연당사진관」, 『천연당사진관 개관 100주년 기념』, 한미사진미술관, 2007, 16~22쪽.

가 김규진이 관여하던 황해도와 평안도 지식인들의 모임이었다는 점에서도 이 교육서화관은 그가 중심적으로 이끌었던 것임을 알 수 있다.[26]

또 해강은 일제의 지배 이후 대부분의 화가들이 일본 유학을 선택하여 일본과의 교류를 통한 길을 모색한 것과 달리, 일찍이 청일전쟁 이전에 중국에 주유하며 중화 중심의 세계관 안에서 사고하고 화업을 습득했다. 또한 그는 함경북도의 변방 출신으로서 개화자강을 목적으로 박은식朴殷植, 주시경周時經 등 함경도, 황해도 지식인들이 모인 서우학회 등에 관여했는데,[27] 이처럼 그의 출신 배경은 서울 중심의 조석진, 안중식 및 고희동이 주도하는 서울 화단과는 사실상 일정한 거리가 있었다. 해강이 처음에는 서화협회에 참여했다가 중간에 서로 다투게 되어 탈퇴했던 일도,[28] 이후 민족 화단의 움직임을 서화협회를 중심으로 한 서울 화단 위주로 서술한 근대미술사에서 해강을 상대적으로 소홀히 다루게 된 한 원인이 되었던 것으로 보인다.

그러나 앞에서 간략히 살펴보았듯이 김규진은 글씨, 사군자, 그림 등에 능한 서화가였을 뿐 아니라 사진가, 화랑 운영자, 미술교육자이기도 했다. 다방면에 걸친 그의 활동은 근대기 서화가가 새로운 시대에 적응하며 미술가로서의 삶을 개척해나가는 모습을 보여준다는 점에서 주목해야 마땅하다.

3. 창덕궁에 금강산 그림을 그리다

창덕궁 희정당熙政堂에 있는 〈총석정절경도叢石亭絕景圖〉와 〈금강산 만물초승경도金剛山萬物肖勝景圖〉 2점은 김규진의 필생의 역작으로 꼽히는 작품들이다(도5, 6).

대한제국의 마지막 황제가 기거했던 창덕궁은 조선시대의 분위기가 잘 살

26) 「미술학창설美術學刱設」, 『황성신문』, 1907. 7. 10.
27) 『서우西友』 제1호, 1906.
28) 청강의 회고에 따르면 해강은 서울 화단 중심의 서화가들에게 '시골 농부 출신'이라는 업신여김을 받았다고 한다. 김영기, 「청강의 북경유학기」, 『중국대륙예술기행』, 예경산업사, 1990, 77쪽.

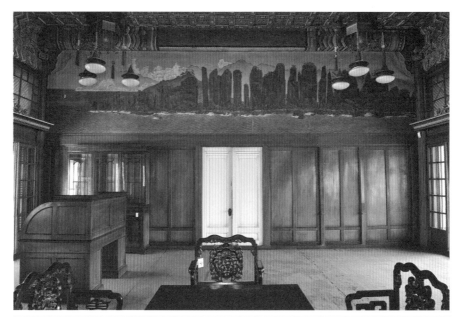

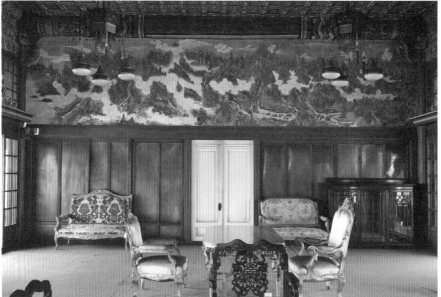

5. 창덕궁 희정당 동벽에 있는 〈총석정절경도〉, 1920, 비단에 채색, 205.1×883cm, 김성철 사진

6. 창덕궁 희정당 서벽에 있는 〈금강산 만물초승경도〉, 1920, 비단에 채색, 205.1×883cm, 김성철 사진

아 있는 궁궐로 꼽히지만, 한편으로는 1926년까지 순종 황제가 기거했던 공간이었기에 일제강점기에 변화된 부분도 적지 않다. 특히 순종이 붕어할 때까지 기거하던 희정당과 대조전, 그 부속 전각인 경훈각은 1917년에 원래 있던 전각이 소실된 뒤에 경복궁의 강녕전과 교태전 등을 옮겨 온 것이다. 이 창덕궁의 새 건물을 준공하면서 부벽화付壁畵를 그려 붙이게 했는데, 여기에 김규진이 참여한 것이다. 부벽화는 종이나 비단 위에 옮긴 글씨나 그림을 건물 내외에 붙인 것으로, 액운을 막거나 복을 가져다주는 내용과 일상생활에 교훈이 되고 감상할 만한 아름다운 것들을 주로 붙였다.

새로 마련한 창덕궁 부벽화는 희정당에 2점, 대조전에 2점, 경훈각에 2점으로 총 6점이 제작되었으며 김규진을 비롯한 여섯 명의 화가들에게 의뢰하여 제작했다. 그 가운데 김규진은 희정당의 동온돌과 서온돌로 들어가는 분합문의 상인방 윗벽에 가로 883.0센티미터 세로 205.1센티미터 크기의 부벽화 2점을 남겼다. 그림의 왼쪽 상단에 '叢石亭絶景'동벽과 '金剛山萬物肖勝景'서벽이라는 제목이 명시된 이 두 그림은, 창덕궁의 다른 전각인 대조전과 경훈각에 그려진 〈봉황도鳳凰圖〉〈백학도白鶴圖〉〈조일선관도朝日仙觀圖〉〈삼선관파도三仙觀波圖〉와 함께 1920년에 제작된 20세기 전반기의 기념비적인 대작들이다. 그러나 궁궐의 건물에 부착되어 있어 관람이 용이하지 않았고, 주로 전람회 출품작 중심으로 논의가 이루어졌던 근대미술 연구사 안에서 이 작품들은 충분히 검토되고 논의되지 못했다. 이 그림들은 김규진이 작가로서 가장 전성기라고 할 수 있는 53세에 제작했으며 크기로나 또 제작에 들인 기간으로나 대표작이라고 할 수 있음에도 그의 작가 이력에서 충분히 논의되지 않은 측면이 있다. 또한 근대미술사 안에서 차지하는 위상도 적지 않다고 판단되지만, 그에 대한 논의도 충분치 않아 보인다.

이 작품들은 1917년 창덕궁 화재로 희정당, 대조전 일곽이 소실되어 이를 복구하고자 경복궁에 있던 강녕전과 대조전, 연생전을 옮겨 지으면서 제작하게 된 것이다. 강녕전 등 경복궁 건물에는 본래 부벽화가 존재하지 않았던 것으로 보이나 옮겨 지은 공간에는 부벽화를 조성하기로 했으며, 이를 조선 서화계를 대표하는 두 단체인 서화연구회와 서화미술회에 의뢰하여 맡겼다.

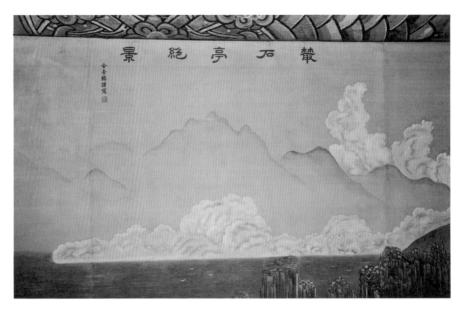

7. 〈총석정절경도〉의 화제와 서명 부분. 김성철 사진

　　창덕궁 부벽화를 연구한 조은정에 따르면, 강녕전 등의 건물에는 부벽화
가 없었다 하더라도 조선 궁궐에 부벽화가 있었다는 『조선왕조실록』 등의 기록
을 보면 궁궐에 부벽화를 설치하는 게 자연스러운 일이었던 것으로 보인다.[29]
본래 경복궁의 강녕전이나 교태전, 창덕궁의 희정당과 대조전에 부벽화가 있었
는지는 확인되지 않지만, 창덕궁 일곽을 재건하면서 궁궐 전각에 부벽화가 있
었던 전통을 이어 새로 벽화를 그려 붙이기로 한 것이다.[30]

　　그러나 김규진의 〈총석정절경도〉와 〈금강산 만물초승경도〉 2점의 그림은,
대조전과 경훈각에 그려진 다른 작품들과는 차이점을 보인다. 먼저, 김규진은

29) 조은정, 「1920년 창덕궁 벽화 조성에 관한 연구」, 『미술사학보』 제33집, 2009, 179~211쪽.
30) 박윤희, 「궁궐 전각의 장식 그림: 창호그림과 부벽화」, 『궁궐의 장식그림』, 국립고궁박물관, 2009,
104쪽.

궁궐의 부벽화가 걸리는 공간에 자신의 이름과 함께 작품명이라고 할 수 있는 화제를 작품 위에 버젓이 적어놓았다(도7). 다른 4점의 작품에 작가명이나 작품명이 전혀 없는 점을 감안하면 이는 김규진의 대단한 자부심이 드러나는 대목이 아닐 수 없다.

특히 이 시기에 김규진은 사진관 영업을 폐지하고 고금서화관도 다른 사람에게 물려주고 '오직 대서화가의 한길로 나가기 위해' 석정동에서 수송동으로 이사했는데, 창덕궁 부벽화 작업은 이 수송동 집의 안사랑채에서 이루어졌다.31) 이 작품을 그림으로 해서 해강은 근대 실경화의 한 장을 개척했다고 할 수 있다.

그림의 주제에서도 김규진의 선택은 다른 화가들과 달랐다. 대조전에 그려진 〈봉황도〉오일영, 이용우 그림와 〈백학도〉김은호 그림는 각각 왕실의 태평과 안위, 그리고 불로장생不老長生의 길상적 의미를 담아 왕과 왕비의 무병장수를 기원하는 전통적인 주제로 그려졌다. 경훈각에 그려진 〈삼선관파도〉이상범 그림와 〈조일선관도〉노수현 그림 역시 불로장생을 뜻하는 전통적인 주제다.32) 또 대조전 동벽의 봉황도는 붉은 해를 그리고, 서벽의 백학도는 흰 달을 그림으로써 두 그림은 국왕이 누리는 태평성대를 상징하는 일월오봉병과 같은 의미를 지니고 있다.

이와 비교해 김규진이 그린 〈총석정절경도〉와 〈금강산 만물초승경도〉는 겸재 정선 이래 진경산수의 맥을 잇는 것이다. 실경을 바탕으로 만물상을 그린 〈금강산 만물초승경도〉는 일만이천봉의 과감한 재배치를 통해 만물상의 이상향을 나타내고, 〈총석정절경도〉는 바다에 나가서 총석정을 바라보는 평면 시점을 선택해 사실감을 극대화시킨 실경의 특징을 부각시킴으로써 전통적인 주제를 그린 다른 그림들과는 확연한 차별성을 보인다.

31) 김영기, 「청강의 북경유학기」, 『중국대륙예술기행』, 예경산업사, 1990, 31쪽 및 75쪽.
32) 박윤희, 앞의 글, 107쪽.

8. 1919년 12월 2일자 『매일신보』에 실린 금강산 스케치 그림
9. 1920년에 발간한 『금강유람가』 표지

4. 김규진 그림의 사생 정신

창덕궁 부벽화 그림은 김규진이 주제 면에서 실경의 사생을 바탕으로 한 주제를 선택했다는 점이 남다르다. 실제로 그림을 제작하기에 앞서 1920년 여름에 김규진이 금강산을 사생했다는 신문기사가 보도되었는데,[33] 김규진은 이미 그 전해인 1919년에도 여러 달에 걸쳐 금강산 여행을 한 바 있다. 김규진은 이때 사생 여행의 결과물을 『매일신보』에 1919년 7월 11일부터 8월 25일까지 연재하면서 금강산 스케치를 21회나 실었으며, 같은 해 12월 12일부터 이듬해 1월 20일까지 22회에 걸쳐 가사인 「금강유람가金剛遊覽歌」를 연재했고, 이

33) 『동아일보』, 1920. 6. 24.

를 1920년 여름에 『금강유람가』라는 단행본으로도 출간하였다(도8, 9). 이러한 행보는 김규진의 금강산행이 우연이거나 단순한 사생 여행이 아니었을 가능성을 시사한다.

아마도 김규진은 옮겨 짓는 창덕궁 건물들에 부벽화를 제작하게 됨을 이미 알고 있었으며 이를 준비하기 위해 이미 한 해 전인 1919년에 금강산 사생 여행을 다녀온 것이 아니었을까? 그는 이를 가사와 스케치 기록으로 폭넓게 남겨 금강산에 관한 깊은 관심과 이해를 보여주고 있다. 김규진이 금강산을 주제로 선택한 의미를 크게 세 가지 점에서 생각해볼 수 있다. 첫째는 금강산이 18세기 진경산수의 전통 이래 조선 민족의 이상향으로 자리 잡음으로써 기존의 전통적인 길상적 주제들에 견주어 '조선적'인 색채를 낼 수 있다는 점이다. 금강산은 이미 15세기부터 문인들 사이에 평생에 한 번은 가봐야 하는 승경勝景으로 꼽히고 있었으며 18세기에 이르러서는 사천 이병연을 비롯한 문인들이 금강산을 다녀와서 많은 기행시와 유람가를 남긴 바 있다. 또한 이때로부터 겸재 정선을 비롯하여 금강산을 주제로 한 진경산수도 활발히 그려져왔다.[34] 둘째, 이것이 일반적인 금강산 그림이 아니라 궁궐 건물에 부착되는 부벽화로 그려졌다는 점에서 감상자인 왕실, 특히 순종을 염두에 두고 그린 것이라는 점이다. 금강산 그림은 겸재 정선이나 단원 김홍도의 경우, 금강산에 직접 가서 볼 수 없는 왕을 대신해 금강산을 탐승하고 나서 그림을 그려 실제 경치를 감상하게 하는 '와유臥遊'의 의미가 있었다. 김규진의 경우도 이와 유사하게 왕을 대신하여 금강산을 다녀온 후 그린 그림을 궁궐의 부벽화로서 설치하도록 명 받았을 가능성을 생각할 수 있기 때문이다. 셋째로, 철도의 부설과 관광이라는 새로운 풍속으로 생긴 금강산 기행의 유행도 빼놓을 수 없다.[35] 이미 해강이 금강산 그림을 그리기 전인 1918년에 일본 화가 다이헤키大癖가 금강산 탐승 작품 전람회

34) 금강산 그림에 관한 연구서로는 박은순, 『금강산도 연구』, 일지사, 1997가 있으며 겸재 정선의 금강산 그림에 관해서는 최완수, 『겸재 정선』, 현암사, 2009 등이 있다. 금강산 그림은 현대에 와서도 《몽유금강夢遊金剛: 그림으로 보는 금강산 300년》(일민미술관, 1999) 전시 등을 통해 꾸준히 그려지고 있다.
35) 김희정 외, 『여행과 관광으로 본 근대』, 두산동아, 2008.

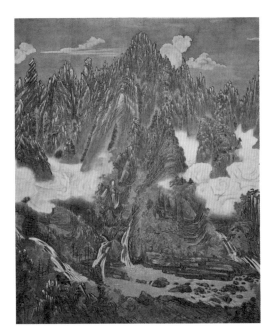

10. 〈금강산 만물초승경도〉 부분, 김성철 사진

를 열어 300점을 전시한 것이 보도되기도 했다.[36)]

　〈총석정절경도〉와 〈금강산 만물초승경도〉의 가장 큰 특징은 금강산의 가장 핵심적인 부분을 각각 하나의 화면에 집약시켜 놓았다는 점이다. 그리고 해강은 그 화면이 궁궐 건물의 상인방 위쪽의 벽이라는 점도 십분 이해하고 있었다. 〈금강산 만물초승경도〉는 가운데 구름을 중심으로 화면을 크게 상하 2단으로 구분하여 위쪽은 올려다본 만물상 일만이천봉을 그렸는데, 봉우리의 꼭대기에는 흰색을 칠해 겨울 개골산皆骨山을 표현하고 있다. 반면 구름 아래쪽에는 단풍이 물든 계곡의 모습을 구현하여 금강산의 가을, 곧 풍악산楓嶽山을 그

36) 『매일신보』 1918. 7. 7. 이 시기에는 만철경성관리소에서 금강산 탐승을 위한 자동차 운행을 시작했다.

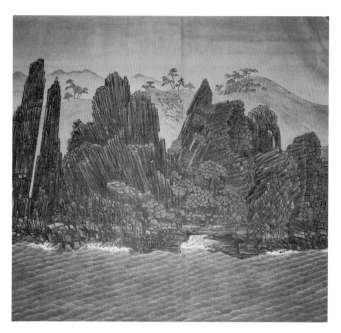

11. 〈총석정절경도〉 부분, 김성철 사진

려냈음을 알 수 있다(도10). 880센티미터의 긴 화면에 만물상을 일렬로 펼쳐놓음으로써 금강산 아래쪽에서 위를 바라다보며 만물상 일만이천봉을 빙 둘러보는 효과를 내고 있다.

〈총석정절경도〉는 화면 전면에 총석叢石이 일자로 배열되어 있는데, 뒤쪽으로 총석정이 있는 구릉을 비롯한 낮은 언덕이 있고, 그 뒤쪽으로 멀리 금강산이 실루엣처럼 자리하고 있어 원근감을 보여준다. 앞쪽의 총석은 매우 치밀한 필치로 하나하나 그려져 있으며, 파도의 묘사 또한 전통적인 수파법水波法을 구사하고 있는 반면, 뒤쪽의 언덕은 아주 단순하게 처리하여 총석에 시선이 집중될 수 있게 했다(도11).

이 그림은 1920년 여름에 금강산에 갔을 때 그린 초본이라고 할 수 있는 스케치가 있는데, 그에 따르면 김규진은 작은 배를 타고 앞바다로 나가 총석정

절경을 직접 화폭에 담았음을 알 수 있다.37) 화면 앞쪽으로는 바다에 떠 있는 배 한 척에 몇 사람이 타고 있는데, 이는 김규진 일행의 배라고 생각된다. 이 스케치 그림인 〈총석정절경전도〉를 축약해서 희정당 벽면에 완성된 〈총석정절경도〉가 그려진 것이다. 총석들 뒤로 정자가 있는 언덕에는 옅은 녹음이 드리워져 있어 봄빛을 보여준다. 그와 더불어 총석의 앞쪽으로는 파도가 넘실거리는 깊은 바다색이 여름을 연상시킨다. 화면의 왼쪽 3분의 1지점에 있는 파도와 총석의 뿌리가 만나는 부분에는 작은 바위섬에 물새들이 노닐고 있어 생동감을 준다. 곧 희정당의 동벽에 붙인 〈총석정절경도〉에는 봄과 여름을, 서벽에 붙인 〈금강산 만물초승경도〉에는 가을과 겨울을 담아, 금강산의 사계를 모두 담고 있는 셈이다.

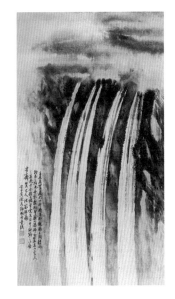

12. 김규진, 〈여산비폭廬山飛瀑〉, 1914, 비단에 수묵, 127×71cm, 개인 소장

　　김규진의 금강산 그림은 무엇보다도 이상적인 금강산이 아니라, 직접 가서 보고 온 파노라마적인 실경의 금강산이라는 점을 부각시켰다는 게 중요하다. 『매일신보』에 실린 스케치와 비교해도 이 금강산 장면들은 크게 다르지 않다. 김규진은 18세기 이래 이상향으로 인식되어온 금강산을, 금강산 탐승 여행의 유행을 바탕으로 자신의 기행 사경을 통해 현실의 구체적인 금강산으로 구현하고자 한 것이다.

　　해강 김규진이 이처럼 금강산을 실경으로 그린 것은 10년 동안 중국을 주유한 경험이, 즉 단순히 중국의 그림과 글씨를 보고 온 것이 아니라, 청강 김영기의 표현대로 '남선북마南船北馬' 하면서 중국의 각 지역을 돌아보고 그림을 그린 사생의 경험이 큰 바탕이 되었을 것이다.

37) "금강산에 들어가는 길에 통천군 고저면에 이르러 총석정에 올라가 수석이 천하에 절승함을 보고 작은 배를 타고 그 전경을 그리어 초본을 만들고" 『김해강유묵金海岡遺墨』, 우일출판사, 1980, 39쪽, 화제 해설.

여산폭포廬山瀑布의 시원한 광경을 그린 〈여산비폭廬山飛瀑〉은 그가 중국을 주유할 때 탐승했던 산시 성 여산폭포의 모습을 구현한 것이다(도12). 그는 1892년 임진년 4월에 중국 남창군을 찾아 등왕각을 보고 무창으로 향하는 길에 팽영호에서 배를 타고 가다 "비류직하 삼천척飛流直下 三千尺"이라고 이태백이 읊은 여산폭포의 진경을 본 적 있었는데, 수십 년이 지난 1914년에도 그 광경이 눈앞에 있는 듯해 그렸다고 제발에 적고 있다.[38] 발묵과 파묵으로 분위기를 낸 화면 안에 네 줄기 폭포 자락이 시원하게 떨어지는 모습은, 그가 여산폭포에서 느꼈던 실경의 감동을 충분히 담아내고 있다. 이러한 필법의 구현은 화보를 통한 여산폭포 그림으로는 이루어질 수 없는 것이다. 몰골법의 사용으로 구체적인 형상을 묘사하지 않은 것이 오히려 현대적인 화면 구성을 느끼게 할 만큼 참신하고 감각적인 조형을 보여주고 있다. 이는 모두 실제 사생을 바탕으로 한 김규진의 경험이 녹아들어 있기 때문에 가능했다. 도상봉은 『김해강유묵』에 남긴 글에서 해강이 금강산을 비롯한 명승고적을 자주 유람하고 반드시 이를 '스케치寫眞'하여 작품을 했던 것은, 문인 사대부적 시서화를 지향하던 당시에는 근대적인 제작 태도로서 진보적인 행동이었다고 했다.[39]

　　김규진은 실경을 바탕으로 한 그림을 많이 남기지는 않았지만, 그의 그림은 이처럼 사생을 바탕으로 했기 때문에 생동감을 줄 수 있는 것이다. 그의 대나무 그림도 마찬가지라고 할 수 있다. 김규진이 1907년 석정동에 천연당사진관을 열고 근대적인 시각 이미지 작업을 했던 서화가임은 이미 널리 알려져 있다.[40] 이러한 해강이 누구보다도 사실성을 중시했음은 당연한 일이며 그런 태도는 사실성에 기반한 회화 작업으로 이어졌다. 해강이 1916년에 회동서관准東書館에서 펴낸 『해강난죽보』는 해강이 이끌었던 서화연구회에서 교수할 일종의 교재로서 편찬한 것이지만, 여기에 그린 난이나 대 그림은 간략한 도안이라

38) 김영기, 『중국대륙예술기행』, 예경산업사, 1990, 61쪽.
39) 도상봉, 「근대화단의 선각자 해강」, 『김해강유묵』, 우일출판사, 1980, 10쪽.
40) 김규진의 사진 활동에 대해서는 박종기, 「해강 김규진과 천연당사진관」, 『천연당사진관 개관 100주년 기념』, 한미사진미술관, 2007, 16~22쪽 참조.

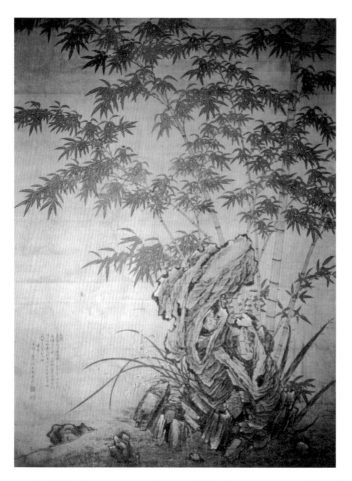

13. 김규진, 〈청록난죽괴석도靑綠蘭竹怪石圖〉, 1922, 비단에 채색, 192×145cm, 삼성미술관 리움 소장

기보다는 오히려 직접 관찰한 난과 대를 그린 것을 판각한 것으로 보인다. 죽순에서 시작하여 큰 대로 자라나는 대의 생태를 보여주는 여러 가지 정황과 잎의 모양, 난의 잎과 꽃의 다양한 생김새 등의 묘사는 난과 대에 대한 사실적인 관찰이 밑바탕이 되어 있음을 알 수 있다. 그는 1910년대 많은 전람회를 통해 대나무 그림을 남겼는데, 그의 대표적인 대죽大竹은 물론이고 풍죽風竹 또한 남다

른 생동감과 구도를 보여주고 있다. 그것은 그가 중국을 주유할 때 1893년 가을 후난 성 샤오샹瀟湘과 창사長沙 지방 여행 시, 특히 죽림竹林으로 유명한 이곳에서 자연 죽생竹生의 생태를 연구하고 후일 작품에 크게 반영시킬 수 있었기 때문에 가능한 것이다.[41]

그의 대나무 그림은 우죽雨竹, 풍죽風竹 등으로 단일하게 나타나기보다는 복합적인 요소를 지니고 있는 게 특징이다. 농담을 통해서 대나무를 표현하는 것은 물론, 뿌리가 드러나는 형태가 있는가 하면 죽림에는 대와 함께 죽순이 그려지는 경우도 많다. 〈청록난죽괴석도靑綠蘭竹怪石圖〉는 단단한 수석 사이로 청죽과 흰 꽃이 핀 난초가 청록의 채색으로 그려져 있는데, 섬세하게 묘사된 지면에는 누렇게 마른 댓잎이 떨어져 있다(도13). 또 배경을 이루는 지면이나 하늘이 나타나는 경우도 있는데, 〈명월죽림계류도明月竹林溪流圖〉 같은 경우에는 죽림의 위쪽으로는 교교한 달빛이 흐르는 하늘이, 아래쪽으로는 시원한 물살이 쏟아지는 계류가 표현되어 있다. 해강의 대나무 그림은 이처럼 화면에 새로운 요소를 부여함으로써 현실적인 생동감을 불어넣으며 전형적인 사군자를 벗어나 한 폭의 풍경화를 이루고 있다.

5. 새로운 시대 미술인의 존재 방식을 개척하다

미술인으로서 김규진의 존재 방식은 새로운 것과 전통의 경계에 있었다. 김규진은 1885년 청국 주유를 향방으로 잡고, 중국 서화계의 새로운 기운을 흡수했다. 그는 판교板橋 정섭鄭燮, 1693~1765의 자유분방함 등 중국 전통을 번역된 상像이 아니라 그 물 안에서 흡수했을 뿐 아니라, 이를 변화하는 중국의 기운과 함께 호흡했다. 더구나 김규진은 베이징, 상하이 등의 주요 도시뿐 아니라 뤄양, 시안, 우창 등 옛 도시를 두루 여행하며 악양루, 동정호, 여산폭포 등

41) 김영기, 『중국대륙예술기행』, 예경산업사, 1990, 64~65쪽.

의 실경을 직접 목도함으로써 경관景觀의 감동을 그림으로 새겨내는 방법을 몸소 일구어냈다. 해강이 1915년에 이루어진 인터뷰에서 "나는 처음부터 실사화법實寫畵法을 기호嗜好하야 지나支那와 도쿄東京에 유력遊歷할 때 천백만종千百万種의 실물을 많이 보고 그것을 묘사함에 뜻을 두었다"고 말했던 것은 이러한 배경에서 나온 것이다.42)

이러한 현실적인 시각을 바탕으로 한 그의 그림은, 고희동高羲東, 1886~1965이 회고하거나 이상범李象範, 1897~1972, 김은호金殷鎬, 1892~1979가 서화미술회에서 화보畵譜를 바탕으로 준법과 필법을 익히던 것과는 다른 시각적 혁신을 이룰 수 있었다.43) 창덕궁 부벽화의 금강산 만물상과 총석정 등은 당대의 다른 화가들이 일구어낼 수 없는 구도와 필치, 구성력의 원천을 바탕에 깔고 있다. 하지만 그의 위상과 작품들이 근대미술사의 맥락 속에서 언급되지 않은 까닭은 무엇일까?

이는 말 그대로 그의 그림이 계통 속에 존재하지 않고 독자적으로 존재했기 때문이다. 그는 외숙인 소남 이희수에게서 수학한 이래, 국내에서건 국외에서건 사숙 관계를 만들지 못했다. 1900년대 서울 화단이 형성될 때 그의 계보는 중심적 역할을 하지 못했다. 그는 1915년 조선물산공진회에도 참여하고 1918년 서화협회에도 참여했지만, 결국은 서울 화단의 중심 세력이 되지 못했다. 그가 열었던 서화연구회를 비롯하여 그에게서 수학한 사람으로 꼽히는 이들은 석재石齋 서병오徐丙五, 1862~1935, 이병직李秉直, 1896~1973을 비롯한 몇몇 서예가들로 이들은 근대미술계의 중심으로 자리 잡지 못했다. 미술계에서는 아들인 청강 김영기와 고암 이응로를 그의 제자로 꼽으나, 청강 김영기 역시 중국 유학 이후 독자적인 화가의 길을 걸었고, 고암 이응로 또한 해강 문하에서 익힌 묵죽에서 벗어나 문자추상의 길로 접어들어 독자적으로 활동했다. 다시 말

42) 海東樵人, 「海岡先生訪問記」, 『新文界』 통권 제29호, 1915. 1월호, 59쪽.
43) 고희동은 일본으로 유학가기 전의 서화 수업을 회고하면서, 당시에는 서울 화단의 쌍벽을 이루는 대가였던 조석진과 안중식의 문하생들이 중국인의 화보를 펴놓고 풍경과 건축, 화병, 과실 등을 베껴 그리는 풍조였다고 말했다. 고희동, 「나와 서화협회 시대」, 『신천지』, 1954. 2월호, 49~53쪽; 고희동, 「나의 화필생활」, 『서울신문』, 1954. 3. 11.

하면 해강은 근대미술계에서 하나의 맥을 형성하지 못했던 셈이다. 이는 해강이 서화연구회를 통하여 제자군을 양성하지 못했기 때문이라는 지적을 받기도 한다. 이상범, 김은호, 노수현, 이용우 등의 제자군을 둠으로써 근대미술계를 잇는 맥으로 인식되는 안중식이나 조석진에 견주어, 자신을 빛내줄 제자의 맥을 잇지 못한 것은 서화미술회에서 제자에게 공을 들이지 못한 해강의 불찰일지도 모른다. 그러나 이러한 결과는 어쩌면 해강이 훗날 근대미술사에서 주류로 언급된 서화협회, 그 전신인 서화미술회의 범주에 끼지 않았기 때문에 내려진 평가일지도 모른다.

해강은 1918년 서화협회에 발기인으로 참여하여 조선인들의 서화 모임에 적극적으로 참여했다. 그러나 한 해 뒤인 1919년에 서화협회를 탈퇴함으로써 이후 조선미술전람회의 대척점으로 평가된 서화협회에 참여하지 않게 되었고, 이러한 해강의 독자적인 활동은 서화미술회와 서화협회의 활동을 근대미술사의 맥락으로 본 흐름에서 적극적으로 평가되지 못했다. 그런데 무엇보다도 해강이 서화협회에서 탈퇴하게 된 것은, 서울 화단을 중심으로 한 서화미술계에서 해강이 배제된 측면이 있었다고 할 수 있다. 제1대 회장이었던 안중식이 타계하자 서화협회에서는 제2대 회장으로 조석진을 선출했는데, 이 때문에 해강은 서화협회를 탈퇴하게 되었다고 한다. 그런데 이는 서화협회의 회원들이 주로 서울 화단, 더 구체적으로는 서화미술회 인사들이 중심이 되었기 때문에 해강을 회장으로 선임하지 않았으며, 여기에는 해강이 애초부터 서울을 기반으로 활동한 화가가 아니라 평안도라는 지방 화가 출신이었다는 점도 작용한 게 아닐까 생각한다.

따라서 훗날 고희동의 회고를 중심으로 서술되었던 서화협회의 활동, 나아가서는 20세기 초반 근대미술사는 어쩌면 자연스럽게 또는 고의적으로 해강을 논외로 하고 서술되었다. 고희동은 1935년 『중앙中央』에 조선시대 이래 서화가 453명을 소개하는 글을 다섯 차례에 걸쳐 실었는데, 근대기 화가를 다룬 다섯 번째 글에서 그의 스승인 조석진이나 안중식, 그리고 이도영에 관해서는 극찬하면서도 김규진은 이름조차 거론하지 않았다.[44] 이러한 그의 기술 방식은 근대미술계를 회고한 글로 자주 인용되는 「나와 서화협회 시대」에도 고스란

히 이어졌으며, 이를 수용한 이경성과 이구열의 서술에서도 해강의 비중은 적게 다루어졌다.[45]

그러나 근대미술계를 형성한 1세대로 꼽히는 이상범, 김은호, 노수현盧壽鉉, 1899~1978, 이용우李用雨, 1902~1953 등에 견주어 해강은 그 비중이 결코 작게 다루어질 수 있는 인물이 아니다. 훗날 근대미술계의 중추로 떠오른 이상범, 김은호, 노수현, 이용우 등이 아직 청년일 무렵인 1910년대에서 1920년대 전반기까지 화단에서 가장 역량을 발휘한 화가가 바로 해강 김규진이었기 때문이다. 그는 1910년대에 많은 작품을 그려내고 교육자로 활동했으며, 사진관을 열고 서화관을 운영하는 등 새로운 시대를 개척하는 다각적인 면모를 보였을 뿐만 아니라, 1920년에는 필생의 역작인 창덕궁 희정당 부벽화를 그림으로써 작가로서의 역량도 충분히 발휘했다. 미술의 근대성이 사생을 바탕으로 한 현실 감각을 한 요소로 한다는 점에서 우리에게는 해강 김규진을 근대 작가의 선구적인 존재로 다시 봐야 하는 충분한 이유가 생긴다.

44) 고희동, 「근세조선미술행각 – 小琳 · 心田 · 最近名家」, 『중앙』, 1935. 5월호, 68~70쪽.
45) 고희동, 「나와 서화협회 시대」, 『신천지』, 1954. 2월호. 근대미술사 서술은 이 글에 기초한 것이 많았다. 단적인 예로 이구열의 『근대 한국화의 흐름』(1984)에서는 1910년 전후의 서울 화단을 소개하면서 서화미술회 외에도 조석진과 안중식을 따로 항목을 두어 언급하고 있지만, 김규진은 서화연구회라는 항목 안에서만 다루고 있지 그에 버금가는 작가로 부각시키지 않고 있다. 이러한 서술은 다분히 고희동의 회고를 중심으로 근대미술사의 서술이 이루어졌기 때문인 것으로 여겨진다.

대중매체의 문화 생산자, 안석주의 여성 표상

작가 안석주

1901년 서울에서 태어나 휘문고보에서 고희동에게 그림을 배우고 일본 혼고(本鄉)양화학교에서 일 년 남짓 수학했다. 귀국 후 도화교사로 잠시 재직하다가 신문 연재소설의 삽화를 그리기 시작했다. 동아일보를 시작으로 시대일보를 거쳐 조선일보 학예부에서 만화와 삽화를 그리고 에세이와 소설을 쓰며 미술과 문학을 아우르는 다채로운 창작 활동을 했다. 소설 「춘풍」이 영화화되어 성공한 후, 〈심청〉〈지원병〉의 영화감독으로도 활동하다 1950년에 사망했다.

글 서유리

서울대학교 고고미술사학과 박사과정을 수료했다. 「1910~20년대 한국의 풍경화 연구」라는 논문으로 석사학위를 받았다. 「전위 의식과 한국의 미술운동」 「딱지본 소설책의 표지 디자인 연구」 「한국 근대의 기하학적 추상 디자인과 추상미술 담론」 등의 논문을 썼다. 현재는 근대의 잡지와 책 표지 디자인을 연구하고 있다.

1. 머리말

석영夕影 안석주安碩柱는 대한제국 말기에 태어나 일제강점기를 살고 한국전쟁 직전에 죽었다. 그는 급격한 근대화의 과정과 식민지의 치욕을 동시에 경험하면서 한국의 근대기를 온전히 살아냈다.

그를 규정할 호칭은 간단치 않다. 그는 흔히 '팔방미인'으로 '다재다능하다'는 수식어와 함께 말해지곤 했다. 신문의 삽화를 그렸고, 만화에 능했으며, 에세이와 소설도 썼고, 영화도 만들었다.1) 그러나 능력의 다양함은 독毒과도 같은 것이어서, 뚜렷한 성취와 명성을 얻을 만큼 어느 하나의 장르에 몰입하지 못했다는 지적도 따라다녔다.

하지만 그러한 다재多才함이야말로 미분화의 혼돈에서 분화의 맹아를 싹 틔우던 식민지 근대기에 적합한 능력이었다. 미술도 문학도 영화도, 모든 문화가 결핍의 열등감과 발전의 열망에 휩싸여 무엇이라도 닥치는 대로 해내야했던 그 시대야말로 안석주라는 인물이 가능했던 조건이었다.

그간 안석주에 대한 연구는 그의 다재함만큼이나 다양하게 이루어졌다. 안석주에 최초로 주목했던 최열은 민족주의적 이념을 담은 지사적 만화가로 그를 평가했다. 신명직의 연구는 근대성의 거울로서 만문만화를 모아 분류하고 분석했다. 신문 연재소설의 삽화를 조망한 이유림의 논문에서는 신흥 미술의 양식을 짚어냈으며, 미술비평만을 모은 조은정의 논문은 안석주 비평의 계몽성과 대중성을 지적했다.2) 이러한 기왕의 연구는 그의 생산물을 주로 미술 영역에 집중해서 살펴보되, 각각 특정한 한 장르만을 선택해서 고찰하는 경향을 보여주었다. 이러한 논문 속에서 안석주는 만화가, 삽화가, 비평가 등 하나

1) 한때 연극도 했으며, 작사와 작곡, 피아노 연주도 가능했다고 한다. 이러한 사실은 차웅렬, 「다재다능한 안석주」, 『신인간』, 통권 644호, 천도교중앙본부, 2004. 4. 그리고 그의 아들 안병원이 정리한 『석영 안석주 문선』, 관동출판사, 1984 등에 잘 나타나 있다.
2) 최열, 「1920년대 민족만화운동─김동성과 안석주를 중심으로」, 『역사비평』, 1988. 봄; 신명직, 『모던보이, 경성을 거닐다』, 현실문화연구, 2003; 이유림, 「안석주 신문소설 삽화 연구」, 이화여자대학교 미술사학 석사학위논문, 2007; 조은정, 「안석주의 미술비평에 관한 연구」, 『한국근대미술사학』, 제17집, 2007 하반기.

의 장르 담당자로서 규정되고 독해된다.

그러나 안석주가 만들어낸 다양한 생산물들을 총체적으로 살피다 보면, 중요한 것은 생산물의 개별적 특성이 아니라 모든 것이 놓이는 장치인 '대중매체'라는 사실을 깨닫게 된다. 그의 생산물은 대부분 독립적인 작품으로 존재한 것이 아니었다. 또한 매체가 요구하는 내용들을 외부에서 수동적으로 제공하기만 한 것도 아니었다. 그는 신문의 문화면 담당자라는 대중매체의 능동적 생산 주체로서 매체의 형식과 내용을 적극적으로 만들어냈다. 그렇기에 독립적이고 자율적이며 내적 통일성을 담지한 '작가'라는 이상적 정체성은 그를 이해하는 데 위험한 전제다. 서로 다른 형식과 내용의 잡다雜多함이야말로 다양한 정보와 지식을 모자이크하는 대중매체의 성격이며 그 생산자였던 안석주 자신의 특성이기 때문이다.

그런 가운데서도 안석주의 글과 그림을 관통하는 하나의 키워드를 찾자면, 그것은 '여성'일 것이다. 여성은 근대화의 지표이며 대중매체의 새로운 독자이자 소비자였다. 근대기 여성은 계집, 부녀 같은 말의 봉건적 낙후함을 벗어던진 호명이며 공식적 담론에 개입할 새로운 집단을 창출하는 말이었다.[3] 안석주가 담당했던 신문의 문화면은 대부분 바로 이 여성을 대상으로 한 것이었다. 요컨대 안석주라는 인물은 대량 인쇄되어 새로운 소식과 정보를 읽도록 명령하는 신문이라는 뉴미디어와, 문자 문화의 새로운 주체이자 범주로서 호명된 여성이라는 키워드가 교차하는 하나의 지점이었다. 대중매체 종사자라는 사실은 안석주의 생산물에 무수한 여성 표상이 등장하게 만든 조건이었으며, 그의 여성 표상을 이용하여 대중매체는 계몽 담론을 생산해내고 독자를 확보해 산업적 생명력을 이어갈 수 있었다.

그가 그려낸 여성 표상은 안석주 개인의 것이 아니라 근대기 대중매체가 공식적으로 인정하고 생산해낸 이미지들이다. 근대기 대중매체에 그려진 여성의 모습은 매우 복합적이며 그 자체가 담론을 형성하고 정치를 작동시키는 장

3) 노지승, 「한국 근대소설의 여성 표상에 관한 연구」, 서울대학교 국문학과 박사학위논문, 2005, 14~23쪽.

이었다.[4] 과연 안석주는 근대기 여성을 어떻게 그려냈던 것일까. 매체에 실렸던 그의 그림과 글을 함께 살펴보면서, 대중매체의 문화 생산자로서 안석주의 삶을 조망하고 그가 생산해낸 여성 표상을 분석해보도록 하겠다.

2. 대중매체의 문화 생산자

안석주는 삽화, 만화, 소설, 수필, 영화 등 다양한 장르와 분야의 활동을 보여주었다. 그러나 그가 말년에 창작했던 영화를 제외하면, 이 생산물들이 수렴되는 지점은 대부분 하나다. 그것은 신문이라는 근대적 매체였다. 그의 '작품'들이 요청되어 놓이는 지점은 언제나 신문의 지면이었던 것이다. 그래서 안석주가 자신의 핵심적 정체성을 하나로 선택해야만 한다면 틀림없이 신문기자, 속된 말로 신문쟁이라고 말했을 것이다. 예컨대 1948년에 쓴 「나의 자전초自傳抄」라는 글에서 자신의 생애를 소개할 때 중심으로 삼은 것은 동아일보, 시대일보, 조선일보를 거쳐 일했던 경력이었다.[5] 그는 동아일보 연재소설의 삽화를 그리면서 신문과 인연을 맺었다가 곧 학예부 기자로 소속되었고, 1925년에는 시대일보로 옮겨갔으며, 1927년에는 조선일보 학예부에 몸담았다. 이후 1930년 잠시 퇴사, 복직한 기간을 제외하면 1936년 8월까지 머물렀던 조선일보가 그의 주된 활동 무대였다.[6] 모두 12년간의 신문사 생활을 통해서 그는 가족들의 생계를 유지하고 사회적 지위를 확보할 수 있었으며, 무엇

4) 김영나, 「논란 속의 근대성: 한국 근대 시각미술에 재현된 '신여성'」, 『20세기의 한국미술 2』, 예경, 2010, 137쪽; 김수진, 『신여성, 근대의 과잉』, 소명출판, 2009, 25~31쪽.
5) 『삼천리』 복간 제6호, 1948. 10, 『실록 한국영화총서(하)』, 국학자료원, 2002, 366쪽에서 재인용.
6) 안석주가 동아일보를 퇴사한 것은 1925년 5월이다. 그가 동아일보에 반년간 머물렀다고 회고한 것으로 보아 1924년 말경에 입사한 것으로 보인다. 시대일보에는 1925년부터 1926년까지 있었지만 1926년 말 일본에 재차 유학을 떠난다. 귀국 후 조선일보 학예부에는 1927년에 입사한 것이 분명하다. 이후 학예부 기자로 있다가 조선일보의 사세가 기운 1932년에는 학예부가 없어지면서 1932년 11월 편집국 촉탁으로 적을 두었던 것이 확인된다. 1933년 방응모가 취임한 후 1935년에는 학예부 부원이었고, 1936년에는 영업국 출판부 소속의 편집주임이었던 게 확인된다. 자세한 직책은 조선일보90년사사편찬실, 『조선일보 90년사』, 조선일보사, 2010.

보다도 자신의 그림과 글을 발표하면서 영향력을 직접 대중에게 행사할 수 있었다.

안석주가 손대지 않았던 유일한 분야는 순수 회화였다. 그는 소설의 삽화와 만화, 잡지의 표지화, 지면 장식headpiece 등을 다채롭게 생산해냈지만, 전람회에 걸 전시용 그림에는 관심을 두지 않았다. 그의 정식 미술교육 이력은 짧다. 1921년 일본에 유학을 떠나 혼고本鄕양화학교에 입학해서 미술 수업을 받았지만 채 일 년도 되지 않아 병으로 귀국해야 했다. 혼고양화학교 선생인 오카다 사부로스케岡田三郞助, 1869~1939를 연상시키는 『백조』의 표지화와 누드

1. 안석주, 〈동경憧憬〉, 「동아일보」, 1924. 12. 29

이미지들은 이 짧은 유학 기간의 영향을 보여준다. 물론 혼고양화학교 중퇴 이력은 도쿄미술학교 졸업이라는 최고 학력을 자랑했던 카프KAPF의 동료 김복진金復眞, 1901~1940이나 휘문고보 시절 도화圖畵 선생이었으며, 역시 '동미' 출신 서양화 개척자 고희동과 비교할 때 소박하기 짝이 없는 것이었다. 그러나 여전히 서양화가 낯설었던 1920년대에, '서울의 중류 가정' 출신으로서 순수 화가의 삶을 선택한다는 것 자체가 모험이었다. 무엇보다도 정적인 아틀리에 속 삶에 갇히기에는 그의 활성活性 넘치는 기질이 너무 강하고 재빨랐다.

순수 회화 작품으로 공개된 그의 작품은 동아일보에 실렸던 초상화가 유일하다(도1). 〈동경憧憬〉이라는 제목의 이 데생은 내적인 갈망을 표출하며 진지한 감정에 빠진 청년의 모습을 담아내고 있다. 그러나 이때 벌써 동아일보 연재소설인 이광수의 「재생」 삽화를 맡아 그리고 있었다. 하지만 여전히 순수 미술에 대한 의욕을 포기하지 않아서, 다음 해인 1925년 제4회 조선미술전람

회 출품을 위해 작업실을 제공받아 창작에 집중
했으나 결국 제작을 그만둔 후 전람회에는 참여
하지 않는다.[7] 1934년 카페 플라타누에서 개최
된 명사名士들의 기념전 성격의 《화단 10인 서화
전書畫展》 참여 기록이 그의 공적 전시기록의 유
일한 예다.[8]

물론, 그도 20대 전후에는 열병 같은 예술
증후군을 앓았다고 회고한다.[9] 그러나 궁극적으
로 안석주가 지향했던 예술은 순수 예술이 아니
라 '민중people' 혹은 '대중mass'들에게 직접적인
영향력을 가지는 예술 작업이었다. 민중과 대중,
이는 현재 전혀 다른 맥락과 효과를 가지는 호명
이다. 그러나 근대기 민중과 대중이라는 낱말의
효과가 어떻게 달랐던 것인지를 가늠하기는 쉽
지 않다. 때로 의미를 공유하거나 때로 차이를
보이면서도 '백성'이나 '국민'의 범주와는 다른
새로운 집단의 가능성을 제시했던 것은 분명하다.[10]

2. 인터뷰 기사에 실린 가족사진.
『중외일보』, 1926. 12. 7

그가 개인적 이념이나 신념에 대한 직접적인 발언을 즐기는 사상가가 아
니었던 탓에, '민중과 대중을 위한 미술'이라는 말은 매체에서 요구하는 인터
뷰 속에서 겨우 살펴볼 수 있다(도2). 예컨대 '예술가의 가정'을 탐방한 중외일
보 기자가 그림은 그만두었냐고 묻자, 그는 "이제부터는 포스타 연구에 치중하

7) 아틀리에를 제공한 사람은 멤퍼드 상회 주인 이상필이며, 상회 뒤편 그의 자택 바깥채 아랫방을 화
실로 쓰게 했다고 한다. 이승만, 『풍류세시기』, 중앙일보, 1977, 224~227쪽.
8) 「畫壇十人書畫展」, 『조선중앙일보』, 1934. 1. 25.
9) "그때는 예술가가 되어보려고 장발을 하고는 캔버스와 스켓취 빡스를 걸머지고 아침 한번만 간신
히 먹고는 교외로 헤매이기도 하고……", 안석주, 「신문기자 10년 파란사—타고남은 잿덤이」, 『삼천리』
제4권 제7호, 1932. 7.
10) 민중과 대중 개념의 중첩, 분리 양상은 허수, 「민중 개념 속의 식민지 경험」, 『2009 역사문제연구소
정기 심포지엄, 경계에 선 민중, 새로운 민중사를 향하여』 자료집.

라고 합니다. 무슨 사업에 대한 광고적 포스타가 아니라 사상의 발표 같은 것을 그림으로써 발표하는 것이 천언백구의 말이나 글보다 몇 배 이상으로 민중을 자극시킬 수 있는 것이니까요. 더구나 언론의 자유가 없는 우리 사회 같은 데서는 더욱이 포스타의 필요가 급한 줄 압니다. 지금까지의 소위 미술가들의 그림은 너무나 민중하고 거리가 멀었지요"라고 대답했다.[11] 이 말을 받아 기자는 '미술의 민중화'라는 기사의 소제목을 뽑아냈다.

그러나 좌파 성향의 신문이었던 중외일보 기자가 미술의 민중화로 요약했던 안석주의 신념에 찬 발언은 상당히 유의해서 살펴볼 필요가 있다. 특히 그가 1926년부터 1928년까지 카프에 참여했다는 점은 그가 말한 민중의 개념을 피지배계급인 프롤레타리아로, 그가 말한 미술은 사회주의적 이념을 담은 선전 미술로 단정하도록 유혹한다. 그러나 카프 멤버였던 바로 그 기간, 안석주의 활동 범위는 이념적으로 규정짓기 힘든 것이었다. 예컨대 신문사 연예기자 조직인 찬영회讚影會에서 활동하거나,[12] 자본주의적 상업 활동을 촉진할 방편으로서 간판과 진열창을 품평하거나,[13] 단명한 계몽적 미술단체 창광회의 발기인으로 활동하거나,[14] '반동적 소시민 영화'로 비판받은 심훈沈薰, 1901~1936의 영화 〈먼동이 틀 때〉의 미술감독을 맡는 등[15] 이념의 진폭과 활동의 다양함이 그야말로 전방위적 모습을 보였다. 더군다나 그가 말한 포스터 작품으로 분명히 확인되는 것은 조선일보의 1면에 실렸던 '문맹퇴치'의 계몽 포스터에 불과하다.

11) 「예술가의 가정(7)—삽화가로 유명한 안석주 씨」, 『중외일보』, 1926. 12. 7.
12) 1927년 12월 안석주를 비롯한 민간지 학예부 기자들은 '찬영회'라는 친목 모임을 만들었다. 『조선일보 사람들—일제시대 편』, 랜덤하우스중앙, 2004.
13) 「경성 각 상점 간판 품평회」, 『별건곤』 제3호, 1927. 1; 「경성 각 상점 진열창 품평회」, 『별건곤』, 1927. 2.
14) 창광회는 1927년 8월부터 1928년 8월까지 존속했으나 뚜렷한 활동은 없었다. 강령은 "조선인 사회의 예술 창조에 노력함, 조선인 사회의 예술생활 향상을 지도함"인 것으로 보아 계몽적 단체로 추측된다. 최열, 『한국근대미술의 역사』, 열화당, 1997, 216쪽.
15) 1927년에 제작, 상영된 심훈 감독, 안석주 미술감독의 영화 〈먼동이 틀 때〉는 이듬해 임화, 「조선영화가 가진 반동적 소시민성의 말살—심훈 등의 도량跳梁에 항抗하여」, 『중외일보』, 1928. 8. 1의 비판 대상이 된다.

그렇다면 당시 민중이라는 말의 계급 정치적 규정이 유동적이었던 사실을 고려하여[16) 안석주가 말한 미술을 '대중적 미술'로 이해하는 것이 적절할 것이다. 그는 근대란 회화 예술이 대중화되어가는 시기라고 단언하고 그러한 방향의 미술인 삽화와 만화가 순수 회화보다도 중요할 것이라고 보았다. 즉, 그는 "모든 예술과 한가지로 회화 예술도 대중화를 하여가는 터이니까 일반 미술, 가령 전람회보담도 만화나 삽화가튼 것이 앞으로 많이 발전이 될 줄로 생각합니다. 그것은 마치 소설이나 희곡가튼 것이 토-키 영화에게 자리를 밀리는 것같이 되겠지요"라고 말했다.[17) 소설이 영화에게 자리를 내주듯이 전람회 그림도 만화나 삽화에게 자리를 내줄 것이라는 예언은 틀렸지만 대중적 미술이 발전할 것이라는 전망은 정확한 것이었다. 또한 새로운 매체가 예술을 다른 방식으로 변화시킬 것이라는 확신도 당대의 명백한 현실이었다. 실제로 1930년대 후반에 감독으로 변신하여 가장 영향력이 큰 매체인 영화를 통해 대중을 만나게 되는데, 미술과 문학 양자가 종합된 첨단의 매체에서 그는 결국 가장 큰 성공을 거두었다.[18)

여기서 잠시 그가 말한 '대중화된 미술'이란 정확히 무엇을 의미하는 것인지 생각해볼 필요가 있다. 과연 '대중'이 가리키는 층위는 어디에 해당하는 것이었을까. 여성의 보통학교 취학률이 겨우 두 자리 수가 되었던 1930년대에 대중은 문맹의 90퍼센트와는 관련이 없었다. 적어도 대중은 읽을 수 있는 식자識者들에 대한 명명이었고, 대중화된 미술은 신문이라도 보고 읽을 수 있는 식자 대중을 위한 미술이었다. 무엇보다도 대중은 미디어를 통해서 균질하게 호명되는 가상의 집단이다. 영화를 보고 정보를 나누는 집단적 경험을 통해서,

16) 민중은 1920년대 초반까지 조선 민족 구성원 전체를 가리키는 용어였고 이후 우파에서도 '조선 민중'이라는 식으로 사용했던 용어였다. 허수, 앞의 글.
17) 안석주, 「일가일언一家一言」, 『별건곤』 제32호, 1930. 9.
18) 그가 1938년 감독한 〈심청〉은 그해 조선일보 영화 콩쿨에서 1위를 차지하게 된다. 또한 평단의 반응도 좋았고 흥행 실적도 '예상보다 훨씬 높을 것'이라는 평을 받았다. 임화는 〈심청〉에 대해 "안 씨는 고대소설을 영화화하는 데 새로운 기축機軸과 더불어 화면의 회화적인 미를 보여주었다"라고 평가했다. 임화, 「한국영화발달소사」, 『삼천리』, 1941. 6, 김종욱 편저, 『실록 한국영화총서(상)』, 국학자료원, 2002, 79쪽에서 재인용.

3. 안석주의 만문만화, 삽화, 코너 장식을 채운 지면, 『조선일보』, 1928. 10. 2

신문을 함께 보는 경험을 통해서, 신문의 독자 '대중'과 영화 관람 '대중'으로 형성되는 것이다. 결국 안석주가 생각하는 대중화된 미술이란 매체에 적합하게 제작되어 신속하게 대중에게 전달되고 공유되는 미술이다.

이러한 그의 인식은 일찌감치 발을 들여놓은 신문이라는 매체의 경험을 통해서 얻어진 것이 아닐까. 매체에 적합한 활동이라는 성격은 미술에만 그친 것이 아니라 소설, 에세이, 비평 등 그의 문학적 활동에서도 드러나는 특성이다. 그의 미술과 문학은 가장 빠르고 대중적인 확산력을 갖춘 신문이라는 뉴미디어에 최적화된 것이었다. 한마디로 그는 당시 신문의 문화면이 요구하는

콘텐츠 생산자였다.

　신문기자로서 그의 업무는 문화면 기자와 문학 창작가, 삽화를 그리며 디자인과 편집도 하는 미술 편집자로서의 역할을 겸했다. 그는 미술과 문학 양자에 능했다. 오늘날 전문적으로 분업화된 시스템에서라면 허용되기 힘든 넓은 활동 폭이지만, 유사하게 만화나 삽화만을 담당했던 김규택金奎澤, 1906~1962, 정현웅鄭玄雄, 1911~1976과 비교할 때 문학이 가능하다는 점은 신문사의 입장에서 더할 나위 없이 흡족한 선택의 조건이 되었다.[19]

　실제로 그가 담당했던 몇 개의 지면을 보자. 조선일보 1928년 10월 2일자의 오늘날 문화면은 가정부인을 위한 코너가 중심이되, 아동을 위한 기사와 학예란의 역할도 겸했다. 우선 각 코너의 장식 디자인은 안석주의 것이다(도3). 지면의 가운데에는 10회째의 연재물인 안석주 만문만화 「사나회와 여편네」가 독자의 시선을 유인한다. 그 왼편에 배치된 파인 김동환의 「가을의 서울-산사불상」의 붓 터치가 돋보이는 감각적인 삽화와, 하단에 연재되는 소설 「전쟁과 연애」의 삽화 역시 안석주의 그림으로 구성되어 있다. 이렇게 해서 그는 이 지면에 하나의 창작 만화와 두 개의 삽화, 코너 장식을 그렸다. 한편, 조선일보 1934년 7월 17일자 특간면을 보자(도4). 이번에는 그의 글이 많은 비중을 차지한다. 지면을 덮은 「인생스켓치-한 구역에 80전」이라는 연재 콩트와 거기 어울린 삽화는 안석주의 것이며, 하단의 연재소설 「고향」의 도입부 장식과 삽화도 그의 손으로 이루어졌다. 이렇게 문화면을 채우는 시각적, 문학적 콘텐츠의 많은 부분, 그 가운데 가장 자극적으로 독자의 눈을 견인하는 부분이 그의 생산물이었다.

　그는 신문 문화면의 핵심에 있었고, 식민지 조선의 대중문화 생산자로 살았다. 근대기 문학과 미술을 포함한 포괄적 문화가 이른바 '신문 정부'로서의 미디어를 통해서 형성되고 유지되었다면,[20] 안석주는 조선의 문화라는 가상假

19) 김규택은 "마주앉아 있는 석영은 소설을 쓰는데 나는 그림밖에 아무 짓도 할 수 없다면 사내社內에서 나에 대한 평가가 어찌되겠느냐"고 말했다고 한다. 조선일보사사료연구실, 『조선일보 사람들-일제시대편』, 랜덤하우스중앙, 2004, 554쪽.
20) 한기형, 「문화정치기 검열체제와 식민지 미디어」, 『대동문화연구』 51집, 성균관대학교 대동문화

4. 안석주의 콩트와 삽화가 실린 지면, 『조선일보』, 1934. 7. 17

像의 능동적인 생산자였다. 그가 담당한 오늘날의 문화면에 해당하는 영역은 신문의 편집국 학예부에서 맡았던 지면으로 정확히는 학예, 부인, 아동을 합친 지면이었다. 이러한 성격의 지면은 1920년대 출범한 민간 신문사들이 본격적으로 경쟁 체제에 돌입하면서 증면을 단행하고 여성, 아동, 학생 등 다양한 독자를 유인하기 위해 내용과 체제를 확대하는 과정에서 만들어졌다.[21] 동아일

연구원, 2005.
21) 학예는 '학술과 문예'의 뜻이다. 학예면은 1920년대 초 일요일이나 월요일에만 학생들을 위한 학

보의 경우 이 지면이 1924년부터 신설되고 1925년부터는 고정, 증면되면서 학예부 기자 수요가 생겨났고, 바로 이 시기에 안석주는 동아일보에 입사하면서 문화 생산자의 삶을 시작할 수 있었다. 지금은 분화된, 여성 및 아동을 위한 내용과 더불어 하나의 지면에 실렸던 학예 코너의 젠더적 성격은 남성 지식인의 전유물이었던, 딱딱한 사실로 구성되는 사회면이나 국제면과는 상당히 다른 것이었다. 그것은 가볍고 부드러운 성격의 지면이자 재미와 흥미를 유발하면서 신문 구독을 견인하는 가장 상업적인 영역이라 할 수 있다.

그렇기에 안석주의 글과 만화, 삽화 등을 개별적인 '작품'으로서 분석하고, 그것을 안석주 개인의 사회적 관점과 정치적 성향 등으로 소급, 환원시키는 작업은 많은 부분을 놓치는 일이다. 게다가 하나의 만화나 소설을 통해 그의 이념을 추출해내어 규정해서도 곤란하다. 안석주가 생산한 글과 이미지는 복합적 결정 요소들, 특히 매체가 요구하는 요건들을 충족시키고 대중의 취향을 고려해야 하는 조건 속에서 생산되었기 때문이다.

더군다나 그가 생산해낸 글과 그림은 상호 대립, 충돌할 만큼 바라보는 시각과 발화의 분위기가 다른 경우가 많다. 예컨대 부인면에 실린 만문만화의 형식은 날카로운 풍자와 비판을 표출하지만, 학예면의 에세이에서는 멜랑콜리한 감상을 드러내기도 했다. 또한 콩트의 형식으로 즐겨 그린 것은 모던걸에 대한 알 수 없는 매혹이었지만, 이 매혹은 바로 그것을 신랄하게 비판하고 비아냥댄 세태 풍자만화의 내용을 정면으로 위반한다. 잡지에서 요청한 인터뷰에서는 여성의 단발과 짧은 치마를 옹호하면서도 신식 유행에 빠진 여성을 비난하는 만화를 그리거나, 여성은 전쟁터에 나선 듯 긴장하라는 계몽적인 논설을 동시에 써내는 것. 이처럼 그의 생산물이 가지는 상호 대립하고 배반하는 관점과 목소리는 당시 신문과 잡지라는 근대적 매체가 지녔던 내적인 모순과 충돌에 다름 아니다.

술, 과학, 문학, 미술 등과 관련된 피처(feature) 기사가 실리면서 시작되었고 곧 매일 고정 지면을 얻게 되었다. 이혜령, 「1920년대 『동아일보』 학예면의 형성 과정과 문학의 위치」, 『대동문화연구』 52집, 2005. 12. 피처 기사는 사건, 사실만을 다룬 스트레이트 기사와 구분되는 정보, 교양과 오락을 목적으로 한 기사를 말한다.

그의 생산물 독해에서 중요한 것은 그것이 다수의 대중을 상대로 하는 매체의 상업적 요청에 단단히 결박된 문화 생산자로서 제작한 것이라는 점이다. 그가 생산해낸 수많은 잡다한 글과 이미지들은 대중적 호기심을 충족시키려는 매체의 자기 구성적 요구에 적절히 대응한 것들이었다. 예컨대 할리우드에서 성공한 매혹적 독일 여배우인 마르레네 디트리히에게 보내는 낯간지럽도록 찬탄 어린 편지를 '안쏘니아스 안'이라는 이름으로 쓰는가 하면, 바로 같은 잡지의 다른 호에서 "이곳의 문화의 비극을 가져다준" 미국 영화를 비판하는 내용의 글을 쓰는 이중성은 안석주 자신의 것이기도 했지만, 『조광朝光』이라는 잡지의 성격이기도 했다.22) 서양의 섹시한 여배우에 대한 매혹과 그에 대한 비판은 어떤 것도 버릴 수 없는, 대중의 취미에 맞추되 계몽해야 하는 의무에 따른 상호 보완적인 요소였고 그는 그것을 적절히 생산해냈던 것이다. 그는 계몽가이자 사회주의적 비판자이기도 했지만, 동시에 비판적 발화를 포함하여 매체가 필요한 것을 만들어내는 지극히 유연하고 실용적인 대중문화 생산자였다.

더 나아가 안석주 자신이 매체가 다루는 대상이 되기도 했다. 신문사의 학예부 기자로서 다양한 재능을 가졌고 문학과 미술, 영화를 넘나드는 활동과 인적 교류를 지속했던 안석주는 명사名士로 꼽히는 인물이었다. 『삼천리』와 같은 잡지에서 기획한 '장안호걸' '장안의 신사숙녀'류의 기사에서는 그의 이름이 반드시 거론되곤 했다.23) 그는 성격이 쾌활하고 활동적이었다.24) 가정생활에서는 아내와 자식을 책임지는 전형적인 가부장의 엄격함을 보여주었지만,25) 카페 낙랑樂浪을 즐겨 찾고 술 마시고 노래 부르기 좋아하는, 당대 문사文士들이 지녔던 전형적인 풍류 기질이 다분했고26) 미남자로 인기도 좋았다.27) 토월

22) 「스크린의 여왕에게 보내는 편지」, 『조광』 4권 9호, 1938. 9; 「미국영화와 조선」, 『조광』 5권 7호, 1939. 7. 이상 『일상생활과 근대 영상매체, 영화 2』, 민속원, 2007에서 재인용.
23) 「현대 장안호걸 찾는 좌담회」, 『삼천리』 제7권 제10호, 1935. 11; 복혜숙, 복면객, 「장안 신사숙녀 스타일 만평」, 『삼천리』 제9권 제1호, 1937. 1.
24) 심훈은 그가 "다각적 활동가요 정력인"이며 "참신한 감각과 날카로운 신경이 움직이는 대로 토운생룡吐雲生龍의 기세를 보인다"라고 묘사했다. 「조선영화인 언파레드」, 『동광』 제23호, 1931. 7.
25) '현모양처인 부인과 두 딸을 둔 가장'인 안석주를 인터뷰한 「예술가의 가정(7) – 삽화가로 유명한 안석주 씨」, 『중외일보』, 1926. 12. 7. 그의 둘째 아들인 안병원은 엄격하고 자상한 아버지로 그를 기억하고 있다. 『석영 안석주 문선』, 관동출판사, 1984.

회와 도쿄 유학 출신의 여배우이자, 카페 비너스의 여주인이며 당대 사교계의 마담이었던 복혜숙卜蕙淑이 그를 심훈과 더불어 "입심 좋고 놀기 좋아하고 옷맵시 얌전하고 술 잘먹고 아무튼 모던 청년신사들"이라고 논평한 것처럼,[28] 그는 '장안의 신사'로서 카페를 즐겨 찾고 유행에 민감하며 문학과 미술, 영화를 포함한 근대 문화의 물살을 자유자재로 타고 흐르는 사람이었다. 그는 시대의 주된 조류를 비판하고 저항하는 지사志士와는 거리가 멀었다. 오히려 시대 흐름의 내적인 모순을 그대로 반사하고 드러내며 여러 가지 빛깔을 만들어내는 만화경과 같은 인물이라고 할 수 있다.

3. 안석주의 여성 표상: 풍자, 매혹, 연민, 동경

대중매체의 문화 생산자였던 안석주가 지면을 담당했던 근대기 신문과 잡지에는 여성의 표상이 풍부하다. 이것은 '여성'이 계몽의 대상이자 담론의 범주로서 등장하고 근대화의 지표로 고려되었기 때문이다. 읽고 쓰며, 연애와 결혼을 선택하며, 직업을 갖고, 육아와 가사를 과학적으로 운영하는 여성의 존재는 한 사회의 근대화를 가늠하는 척도였다. 이 때문에 교육받고 계몽된 여성을 가리키는 말인 '신여성'은 그 실체의 빈곤함에도 불구하고 긍정적이든 부정적이든 대중매체에서 끊임없이 언급되고 그려졌다.[29] 한편으로 여성은 매체가 산업으로 성공하려면 포섭해야 하는 잠재적 독자이자 소비자층으로서 중요했

26) 낙랑 카페 여주인 김연실은 자신의 카페에 자주 오는 문사로 제일 먼저 안석주를 꼽았다. 「끽다점 련애풍경」, 『삼천리』 제8권 제12호, 1936. 12. 이승만은 안석주를 포함한 문인들이 어울려 술을 마시고 기생집에 갔던 이력들을 생생하게 회고하는데, 안석주는 나도향과 더불어 술만 마시면 우는 감격파였다고 한다. 이승만, 「풍류세시기」, 중앙일보, 1977, 200쪽.
27) 근우회 여성들이 당대 오미남자를 꼽은 일이 있는데, 안석주는 거기에 포함되었다고 한다. 「현대 장안호걸 찾는 좌담회」, 『삼천리』 제7권 제10호, 1935. 11. 또한 모 여기자는 미남형의 재사인 안석주를 동경한 바 있다고 고백했다. 여기자, 「문인초인상(2)」, 『삼천리』, 1932. 2.
28) 복혜숙, 복면객, 앞의 글.
29) 김수진은 '신여성'에 속할 도시 서비스업과 사무직 여성의 수는 극히 적었으며 대부분은 일본인 여성들이었다고 지적했다. 김수진, 앞의 책.

다. 그로 인해 신문사에서는 여성이 읽을 기사들을 따로 구획한 '가정부인'을 위한 지면을 만들었고,[30] 여성을 위한 잡지를 제작했다. 특히 안석주가 신문사에 재직했던 1920년대 후반부터 1930년대 중반까지는 여성을 위한 지면 비중이 커지고 경쟁적으로 여성지를 창간했던 시기였다.

이러한 상황은 안석주가 생산해낸 많은 글과 그림 속에 여성이 빈번하게 등장하는 필연적인 조건이었다. 그는 신문의 '가정부인란'에서 여성 독자를 위한 그림과 글을 생산했으며, 여성 잡지에서는 표지화를 그렸다. 그러나 안석주에게 여성의 표상이란 단순히 매체의 필요에 속박된 생산만은 아니었다. 당시 대다수 남성 지식인에게 그러했듯이, 여성은 근대를 성찰하고 비판하거나 매혹과 열망을 토해내도록 하는 통로로서 그 자체가 하나의 '매체'였다. 왜 여성은 근대 남성 지식인의 매체였을까? 교육을 받기 위해 본래의 자리인 집 밖으로 여성이 나오고, 숨겨야 할 육체를 드러내는 여배우가 영화에 등장하였듯 근대의 가장 극단적인 변화는 여성을 중심으로 일어났기 때문일까? 아니면 그러한 변화의 첨점尖點임에도 여전히 강력한 가부장제적 위계의 하층민으로서 타자화, 대상화되어야 했던 지위 때문이었을까.

여기에서는 근대에 변화의 극점이자 본질적 타자였던 여성이라는 매체를 통과해 드러나는 안석주의 다양한 감정과 태도를 살펴보려고 한다. 근대가 균질하지 않은 모순과 충돌로 점철되었듯 안석주의 여성 표상에 나타난 시선들은 단일하지 않다. 그는 여성을 통해 근대를 경계하며 비판하는가 하면, 근대의 스펙터클에 쉽사리 매혹되었다. 또한 근대가 만들어낸 비참한 전락에는 연민과 동정을 드러내기도 했다. 한편 상호 충돌하는 이러한 감정과 태도는 여러 장르의 형식적 차이, 그리고 배치된 지면의 독자와 관련을 맺고 있었다. 이러한 점을 짚어가면서 안석주의 여성 표상을 살펴보도록 하겠다.

30) 김미영, 「일제하 조선일보의 가정부인란 연구」, 『한국현대문학연구』 제16집, 2004. 12.

1) 신문의 만문만화-풍자와 계몽

안석주가 여성에 대한 가장 날카로운 비판의 시선을 드러내는 것은 일종의 시사만화인 만문만화漫文漫畵라는 장르에서다.[31] 안석주가 만문만화라는 형식을 통해서 드러내는 여성에 대한 감정과 태도는 혐오와 조롱섞인 비판에 가깝다. 이러한 감정과 태도는 안석주 자신의 것이기도 하겠으나, 무엇보다도 만문만화라는 장르의 형식이 만들어낸 것이다. 시사만화의 과장된 풍자와 조롱의 시선을 통과하게 되면, 근대 여성의 특정한 부면은 혐오스럽고 우스꽝스러우며 부정적인 무엇으로 변해버린다. 이 만화들이 대부분 가정부인란에 실렸던 점을 고려하면, 이러한 풍자의 효과는 여성 독자에 대한 계몽과 훈육이라고 할 수 있다.

대표적인 예가 1930년 1월에 6회 연재된 「여성선전시대宣傳時代가 오면」이다(도5~7). 이 만화에서 다루는 소재가 '모던걸'인데, 모던걸은 서양의 문화적 유행 세례를 받은 신여성의 부정적 양태들을 비난하기 위해 1920년대 후반부터 대중매체에서 자주 사용되었던 말이다.[32] 만화에서 중점적으로 조롱하는 것은 모던걸의 배금주의와 허영 및 악덕이며 제목의 '여성선전시대'란 그러한 모던걸이 횡행하는 미래 사회의 디스토피아다. 이 시대의 여성들은 자신들을 적극적으로 '선전'하는데, 이 '선전'이란 여성 자신의 상품화를 말하며, 자본주의 근대를 사는 여성의 병리적 행동에 대한 풍자가 이 만화의 궁극적 목적이다.

31) 만문만화는 만화와 달리 말풍선이 없는 그림에 짧은 글을 덧붙인 풍자적 시사평론(時事評論)이다. 신명직, 앞의 책 참조. 안석주가 그린 만문만화는 크게 두 종류로 나눌 수 있다. 글의 길이가 4~10줄로 짧고 그림이 중심이 되어 시사만화에 가까운 경우, 글이 50줄 이상으로 많고 이미지가 삽화처럼 들어가 사실상 풍자적 에세이에 가까운 경우가 그것이다. 이 두 종류의 만문만화는 배치되는 지면, 글의 길이와 내용이 서로 다르며, 여성 표상에서도 차이가 크다. 전자가 1920년대 후반 부인란에 실렸다면 후자는 1932~34년 특간 학예면에 실렸다. 신명직의 연구는 이를 분리하지 않고 하나의 만문만화로 살펴본다.

32) 김수진은 1927년부터 신문 잡지상에 모던걸이라는 용어가 등장하고 논의가 시작되었다고 본다. 이때 모던걸은 신여성의 한 별칭으로서 '나쁜 것으로 간주된 것을 향한 욕망의 집합소'이자, 모방의 병리적 주체로 간주되었다. 김수진, 앞의 책, 283~290쪽. 안석주는 "그 사나이의 첩, 흘러 다니는 여자, 허영의 도시의 시민"이라고 말한다. 「모던걸」, 『조광』, 1937. 5.

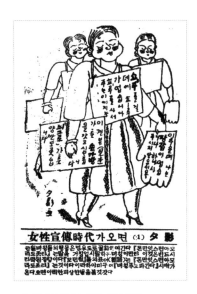

5. 「여성선전시대가 오면」, 『조선일보』, 1930. 1. 11

　만화에는 장갑, 숄, 가방, 문화주택, 피아노 등 서양의 패션과 사치품을 얻기 위해서 다리를 내놓거나, 목과 팔에 광고판을 들고 나서는 모던걸이 과장된 모습으로 그려져 있다(도5, 6).안석주는 "근일에 녀성들의 행동은 너무도 노골화하여 간다"라고 하면서 이들의 표어는 '돈만 있으면 아무라도 좋다'라는 것이라고 조롱한다. 여기서 안석주의 모던걸이 정확히 어떤 의미인지가 드러나는데, 서양 부르주아의 쾌락적 사물들을 동경하여 자신을 상품화하는 여성이며, 남편에 대한 공경을 포함한 전통적 미덕을 상실하고, 때로 '육체미'의 섹슈얼리티를 드러내는 데 부끄러움이 없는 여성들인 것이다. 특히, 여성선전시대에는 유리집을 지어 마치 '레뷰revue'처럼 남편을 닦달하는 모습을 길 가는 사람들에게 보여주게 될지도 모른다고 과장한 데에서는(도7), 가부장제적 엄격함과 여성 육체의 성애적 대상화에 대한 비판이 뒤엉켜 도달한 기이하고 히스테릭한 풍자의 정점을 보여준다.

　이 만화의 가장 흥미로운 점은 가부장제적, 반자본주의적 가치관을 명확

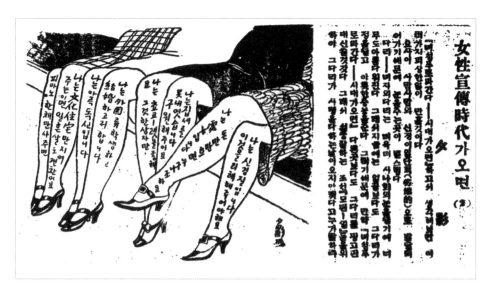

6. 「여성선전시대가 오면」, 『조선일보』, 1930. 1. 12

히 하면서도 근대의 스펙터클을 풍자의 방법으로 인용하고 있다는 점이다. 남편을 괴롭히는 광경을 '유리집' 속에서 사람들에게 구경시킬 것이라는 만화의 상상은 투명한 유리로 상징되는 시각적, 성애적 대상화의 근대적 메커니즘을 간파한 것이다. 즉, 유리는 여성의 육체를 포함해 모든 사물을 전시하고 상품화하는 대상화의 시선을 작동시키는 장치이자 영화의 스크린과도 같은 것이다. 특히 여성의 다리만을 그려 넣고 거기에 선전 문구를 써넣은 만화는, 육체를 시각적으로 절단하여 쾌락과 자본이 교환되도록 만드는 여성 신체에 대한 페티시즘의 전형적 시선을 풍자한 것이기도 하다(도6).

결과적으로 이 만화는 근대의 시각적 메커니즘과 여성 육체의 스펙터클화를 풍자하는 효과가 있다. 그러나 동시에 강력한 대상화의 시선 작용을 부정한 여성에 작동시켜서 자본 대신에 도덕적 권력을 획득할 수도 있는 것이다. 결국, 만화에서 인용한 자본주의 근대 특유의 여성의 육체에 대한 대상화의 시선은, 풍자가 내장한 가부장제적 규율의 시선과 면도날의 양면처럼 날카롭게

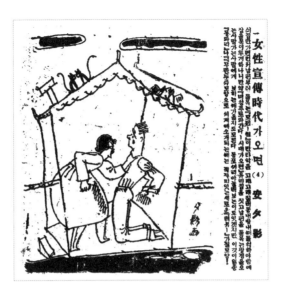

7. 「여성선전시대가 오면」, 『조선일보』, 1930. 1. 15

분할되면서 서로 결합되어 있다.

　그렇다면 부도덕한 모던걸을 풍자하는 만문만화가 가정부인을 위한 지면에 실렸다는 사실을 통해 만문만화의 역할이 어떤 것이었는지 생각해볼 필요가 있다. 우선, 만화는 지면에서 시선을 빨아들이는 중요한 지점이다. 글이 몽타주처럼 배치된 신문에서 만화는, 맥루한의 구분을 빌리자면 '쿨'하다. 그것은 조밀하지 않고 내적 구멍이 많은 엉성함으로 시선을 이끌어 적극적으로 개입하도록 만든다. 즉, 아동란에 실린 교육 만화와 더불어 가정부인란의 만문만화는 신문이라는 매체에 익숙하지 않은 여성과 아동의 매체 개입을 유도하기에 적합한 장르인 것이다.

　또한 만화는 거기에 담긴 가치관에 대해 긴장하거나 논박하지 않게 만든다. 만화는 비공식적인 '뒷이야기'의 느낌을 주며, 웃음이라는 우회로를 통해 말하기 때문이다. 그러나 이 풍자의 웃음은 만화가 전제하고 고수하는 가치와 질서를 거스르는 자에게 내리는 피할 수 없는 징벌이다. 가벼운 웃음에

대해 정색한 반박이란 다시 웃음거리로 전락할 위험이 있기 때문이다. 따라서 계몽의 측면에서 본다면, 만화만큼 규율적 가치관을 전달하기에 쉬운 장르도 없을 것이다.

결론적으로 안석주의 시사만화는 가정부인들에게 자신의 비판 내용과 가치를 쉽게 전달해 반론 없이 이를 받아들이도록 하는 역할을 한다. 비교하자면, 가정부인란에 실린 안석주의 가장 딱딱한 논설인 「가정평론: 거울보다 세상을 더 보자」 같은 글에서 보듯, 아버지 혹은 오빠로 상정된 엄격한 발화자의 직설적 훈계가 주는 거부감을 만화에서는 느끼기 힘든 것이다.33)

2) 신문의 에세이와 콩트 – 감상과 매혹

그러나 계몽과 훈계를 위한 풍자 속에서만 여성이 표상되었던 것은 아니다. 모던걸을 경계하며 여성 독자를 위해 풍자적 만화漫畵를 그렸던 것과는 달리, 안석주가 남성 독자를 고려하여 학예면에 쓴 에세이에 가까운 만화漫話는 모던걸에 대한 감상과 매혹의 시선을 드러낸다. 50줄 이상의 글과 함께 삽화가 실리는 이 글들은 「오월의 스켓치」 「만추풍경」 등 계절감을 드러내거나 「경기구輕氣球를 탄 분혼군紛魂群」 「천국행 지옥행」 등 풍자를 드러내는 제목 하에 5~10회 정도 매번 소재를 달리하여 연재되었던 짧은 에세이들이다. 이 에세이는 부인란의 시사만화에서는 볼 수 없는, 남성 지식인이나 샐러리맨들의 감상을 드러내는 경우가 많다. 대부분은 당시 조선일보가 타블로이드형의 특간特刊 4면을 매일 부록으로 발간하면서 늘어난 학예면을 감당하기 위해 기획한 기사였다.34)

이러한 글에서 여성은 풍자의 일방적 비난을 떠나서 감상적 멜랑콜리의 묘

33) 그는 "전쟁에 나선 군사는 자기의 몸을 꾸미기에 정신을 쓸 겨를은 없으며 또한 그러할 필요를 느끼지 못하는 것이다. 우리는 우리의 몸을 단장하고 콧등에 분칠하느라고 해를 보내고 밤을 샐" 만큼 태평한 시대가 아니라고 말하면서 여성들에게 "크림통, 분통, 화류수병, 오페라그라스" 등을 다 깨트려 내던지고 "군악대 행진곡에 발맞추어 길거리를 나오라"고 외친다. 『조선일보』, 1927. 12. 21.
34) 이 특간은 1933년 8월 29일 시작되어 1934년 10월 5일 끝낸다고 사고에 고지했다. 특간의 1면은 부인란이고 4면은 아동란이며 2, 3면은 학예면이었다.

한 정조(情調)속에 놓여진다. 예컨대 「오월의 스케치-초하의 양광(陽光)과 파라솔의 미소」에서는 봄 분위기를 전하기 위해 전차를 타고 가는 도시 여성의 모습을 가볍게 스케치한다(도8).필자의 시선은 오월의 햇빛이 어른대는 여성의 얼굴에서 멈추며, 삽화에는 바로 그 여성의 얼굴이 크게 클로즈업되어 있다. 그녀는 전차의 차창 너머로 바라다 보이는 백화점 진열창의 파라솔을 보고 미소를 보낸다. 그러나 곧 백화점의 파라솔을 탐하는 그

8.「오월의 스케치-초하의 양광(陽光)과 파라솔의 미소」, 『조선일보』, 1934. 5. 12

시선으로 남성들을 유혹할 것이다. 이 글은 도회적 봄과 춘정(春情)의 여심을 가볍게 묘사하고 있는 듯하지만, "A를 만날 때 그 심장의 하나를, B를 만날 때는 그 심장의 또 하나를" 바칠 이 여성이 도회의 전형적 모던걸이며, 그녀의 연애가 결코 순수하지 않을 것임을 암시하고 있다.

그러나 흥미로운 것은 이러한 춘정의 묘사가 다시 이 글을 읽을 남성 독자들의 마음에 달콤한 감상의 한 조각을 던져 넣는다는 사실이다. 특히 이런 감상을 견인하는 지점은 그가 그린 삽화다. 클로즈업된 얼굴의 춘정에 달뜬 유혹적 시선은 타블로이드판 학예면에서 남성 독자의 눈을 끄는 시각적 자석의 역할을 한다. 이 시선에 이끌려 글을 읽어갈 남성 독자들은 삽화 속 '신사'가 그렇듯이 도심을 거닐 그녀를 겨냥해 심장을 얻기를 희구할지도 모른다. 여기서 안석주의 여성 표상은 근대도시에 펼쳐진 자유분방한 유혹적 연애의 장을 상상 속에 환기시키며, 그 장에 진입할 남성의 설레임을 자극하는 역할을 한다.

때로 도시 여성은 가난한 도시 남성을 매혹시키는 섹슈얼리티를 지닌 존재로 묘사되기도 했다. 예를 들어 안석주의「인생스케치」연재물은 가난한 지식인 남성과 타락한 모던걸과의 만남이라는 소재가 변주를 이룬다. 주인공 남성들은 가

난한 운전수이거나 구두수선공이지만 재즈를 들을 줄 아는 지식인이며, 부자에게 몸을 판 그녀들과 재회한 순간 반드시 육체에 대한 강한 매혹을 경험한다. 예컨대 「인생스켓치-한 구역에 80전」의 한 장면은 이러한 매혹에 대한 적잖이 노골적인 묘사가 그려져 있다. 부잣집에서 나와 택시를 부른 여성은 서양식 원피스를 입었

9. 「인생스켓치-한 구역에 80전」, 『조선일보』, 1934. 7. 17

는데, "그 모양은 꼭 서양 영화배우 같았다. 하얀 두 팔을 드러내고 두 젖만 가렸을 뿐 모두가 몸 생긴 대로 곡선이 노출되는 옷을 입고 흰 구두에 양말도 신지 않았다"고 묘사하고 있다. 이어서 "살풋 올라가는 그 여자의 벗은 다리는 눈이 부시게 희었다. 창호의 황량한 마음을 흔드는 듯하였다"는 구절에서는 주인공 남성이 여성에 대해서 느끼는 매혹이 흡사 서양 영화 속 여배우에 대한 남성 관객의 매혹과 유사한 방식으로 드러나는 것을 볼 수 있다. 더구나 삽화에 그려진 것처럼 매혹적인 이 여성들은 서양식 모자를 쓰고 소매 없는 원피스를 입은 채 남성의 시선을 불편해하지 않고 자신의 육체를 드러내고 있는 것이다(도9).

이렇게 강한 매혹을 불러일으키는 모던걸의 모습은 앞서 만문만화에서 보여준 맹렬한 풍자에서 비판의 대상으로 그려졌던 것과는 완연히 대립한다. 만문만화에서 모던걸은 서양의 패션과 상류층의 생활에 대한 허영심으로 자신을 파는 부도덕하고 어리석은 존재로 풍자되지만, 감상적 에세이에서 모던걸은 춘정을 흔드는 유혹적 시선으로, 섹슈얼리티를 강렬하게 표출하는 육체로 매혹하는 것이다. 게다가 이 매혹을 이끄는 것은 만문만화에서 풍자, 비판되었던 여성 육체에 대한 대상화의 시선이다.

이렇게 안석주의 여성 표상이 대립하고 서로를 배반하는 것을 어떻게 보

아야 할까. 우선, 각각의 표상이 놓이는 매체 내 위치와 역할 차이가 표상의 차이를 낳았다고 볼 수 있다. 풍자적 만화가 부인란에 실려 계몽적 의도와 도덕적 가치를 여성 독자에게 전달하는 목적을 지녔다면, 학예면의 에세이는 남성 독자에게 읽을거리로서 감상이나 흥미를 제공해야 했다.

그러나 무엇보다도 이러한 매체 내 역할 차이는 모던걸이라는 가상의 여성 표상을 둘러싸고 안석주가 가졌던 이중적인 태도 자체를 드러내는 것이기도 하다. 즉, 모던걸은 매혹의 대상이지만 그 매혹으로 인해서 불가능하고 부도덕한 대상이기도 했다. 모던걸이 상징하는 분방한 섹슈얼리티의 표출과 자유로운 선택의 탈도덕적 자유는 남성들에게 강한 쾌락적 매혹을 선사하지만, 반면 그를 획득할 수 없는 경제적인 불능과 매혹을 거부해야 하는 가부장제적 도덕을 계속해서 확인하도록 만드는 것이기도 했다. 결국, 모던걸이라는 서양의 신문물과 자본주의적 스펙터클에 대항하는 도덕적 명령은 풍자만화를 통해서 여성 독자에게 전달하고, 그 매혹의 짧은 쾌락은 감상적 에세이와 콩트를 통해서 남성 독자와 공감하는 것, 그것이 안석주와 조선일보가 취했던 방법이었다.

3) 신문의 중편소설 – 연민과 현실성

앞에 살펴본 바와 같이 신문에 실린 안석주의 여성 표상의 많은 부분이 모던걸을 향한 것이었다. 풍자의 대상인 경우 모던걸은 상품에 굴복하는 근대 여성의 부정적 요소들을 집합시킨 양태로서, 감상과 매혹의 대상인 경우에는 금지된 섹슈얼리티를 발산하는 모습으로 그려졌다. 두 경우 모두 모던걸은 현실의 실체를 지시하는 것이 아니라 실체가 부재한 기호로서, 남성 지식인 안석주가 바라본 근대의 특정한 성격들을 투사한 하나의 가상이었다.

그렇다면 이러한 질문이 떠오른다. 즉, 이 가상적 이미지로서 모던걸이 현실에서 존재할 수 있다면 어떻게 가능한 것일까? 또한 남성 지식인은 현실에서 관계 맺을 모던걸에 대해서 어떤 태도를 취할 수 있을까? 그 태도란 앞서 살펴본 계몽적 비판 혹은 매혹으로 종결되는 것일까? 이러한 질문에 대한 대답은 그가 창작한 신문의 연재소설 「춘풍春風」을 통해서 찾아볼 수 있다.

「춘풍」은 안석주가 『조선일보』의 '부인란'에 쓴 중편소설이다. 이 소설이

실렸던 지면이 부인란이라는 사실이 중요하다. 소설은 여성 독자의 시각에서 동일시의 가능성과 타당성을 갖출 것을 요구받았을 것이기 때문이다. 또한, 여성 지면에 실린 '소설'이라는 점도 중요하다. 소설이라는 문학적 장치는 환경의 묘사와 사건의 개연성에의 요구를 통해서 가상의 현실성을 만들어놓기 때문이다. 그렇게 만들어진 현실성은 주인공에 대한 동일시와 공감을 독자 스스로 신뢰하도록 만든다. 여성 독자에 대한 고려와 소설이라는 장르적 형식에 따라 안석주의 「춘풍」은 여성 독자의 투사가 용이하도록 여학교를 졸업한 영옥의 가파른 인생 유전流轉과 사랑을 중심에 두고 이야기를 구성하고 있다. 특히 안석주 자신이 그린 삽화는 주인공 영옥의 모습을 생생하게 묘사하여 소설 속 인물과 사건에 생동감을 부여하는 역할을 했다.

이 소설의 여성 표상에서 중요한 것은 영옥이 교육받은 신여성으로서 순수한 사랑을 추구하는 존재로 그려졌다는 점이다. 사랑을 지키고 독립을 추구하는 여학생의 모습은 만문만화나 남성 독자를 위한 에세이에서는 등장하지 않았다. 예를 들어 영옥은 여학교 졸업식장에서 학생 대표로 사은사謝恩辭를 하면서 직장이나 가정으로 나아갈 동료들에게 사랑이 없는 결혼으로 일생을 망쳐서는 안 된다고 선언한다. 또한 영옥은 졸업 후 교장 선생의 구태의연한 중매결혼 제의를 거부하고 사랑을 지키기 위해 직장을 찾아 당차게 사회로 나아간다. 이러한 순간에 안석주의 삽화는 정면을 바라보는 결의에 찬 시선과 오똑한 콧날, 동그란 눈동자의 단호하고 지적인 '신여성'의 얼굴로 영옥을 그려내고 있다(도10).

그러나 제아무리 당찬 영옥이라 해도 현실은 가혹하다. 영옥은 교육을 받았다고 하더라도 여성이며, 거기에 홀어머니마저 사별하고 물려받은 재산마저 없는 가난에 짓눌린 사회적 약자弱者에 불과한 것이다. 그녀는 간호부와 백화점 점원으로 취직하지만, 지독히 낮은 임금과 남성들의 성적 희롱의 위험에 처하게 된다. 이러한 묘사는 극소수이지만 취업 여성이 등장하면서 그 고충에 관한 기사나 콩트가 신문의 부인란에 이따금씩 실리곤 했던 당시의 사회적 상황을 반영한 것이다.35) 실제로 여학교를 나와 취직을 하는 여성들은 집안이 가난한 경우가 대부분이었고, 직업여성에 대한 사회적 시선도 곱지 못해 결혼도 힘

10. 독립을 결심한 영옥의 얼굴, 「춘풍」의 삽화, 『조선일보』, 1935. 3. 2

들었다.[36] 그렇다면 가난과 성적 희롱의 위협에 처한 지극히 취약한 존재로서 직업여성 영옥의 모습은 당시 도시의 여성이 처한 현실에 대한 안석주의 인식을 드러내는 것이라고 할 수 있다.

소설은 그 같은 현실의 위태로움을 극단으로 밀고 나가 영옥을 전락轉落시킨다. 영옥은 힘겨운 직업 생활을 전전한 끝에 카페 여급과 레뷰 댄서로까지 전락하게 되고, 그 결과 하바네라와 미국의 폴 화이트맨 오케스트라의 재즈

35) 여점원의 실력보다 얼굴을 보고 뽑지 말라면서 점원을 바라보는 남성 시선을 비난하는 「가두여인－백화점의 심장인 데파트껄」, 『조선일보』, 1933. 11. 23; 열악한 여점원의 노동조건을 바꾸어야 한다고 되뇌는 콩트, 「백화점녀」, 『조선일보』, 1932. 1. 21.

36) 보통학교를 졸업하고 낮은 보수와 고된 노동의 미용사로 취직했던 임형선이 자신의 경험을 구술한 글에는 당시 직업여성은 천시하고 며느리로 데려가지 않았다고 말하고 있다. 물론 고학력 지식 여성은 달랐다고 한다. 「모던걸, 치장하다」, 국사편찬위원회, 2008, 92쪽.

11. 모던걸로 전락한 영옥의 모습. 「춘풍」의 삽화,
「조선일보」, 1935. 3. 20

를 즐겨 들으면서 섹슈얼리티를 발산할 줄 알고 그것으로 자신을 상품화하는 모던걸의 모습으로 첫사랑 태식과 다시 만나게 된다(도11).

주목해야 할 점은 안석주가 묘사한 전락한 모던걸은 앞서 살펴본 만화나 콩트에서처럼 남성적 시선 속에서 만들어진 가상만은 아니라는 점이다. 안석주는 소설적 장치 속에 가난과 성적 위협이라는 사회적 현실을 삽입해 넣음으로써, 자신을 상품화하는 여성인 모던걸은 사회적 약자인 여성이 자칫하면 떨어질 수 있는 비극적 양태라고 말하고 있다. 교육받고 직업을 가지며 자유로이 연애하고 결혼을 선택하는 신여성이라도 여성이라는 조건과 저임금 노동의 가혹한 현실 속에서라면 얼마든지 섹슈얼리티를 상품화하는 여성으로 전락할 수 있다는 것이다. 요컨대 「춘풍」의 저자로서 안석주는 모던걸이 자본주의 근대와 가부장제라는 사회 구조의 희생물이라고 말하고 있다.

그렇다면 현실의 희생물로서 모던걸에 대한 안석주의 감정은 풍자적 조롱이나 성애적 매혹일 수는 없을 것이다. 이를 표현해주는 것은 영옥과 그 연인인 동경 유학생 태식과의 관계다. 태식은 영옥에게 물질적, 심리적 빚을 지고 있다. 즉, 태식은 영옥의 도움으로 도쿄에 유학을 떠날 수 있었고, 영옥의 순수한 사랑을 돌보지 않았다는 점에서 영옥의 전락에 일정한 책임을 지고 있는 것이다. 이러한 태식이 퇴락한 영옥을 다시 만났을 때 느끼는 감정은 비극적 전락 앞에 흐느끼는 눈물로 고백하는 자책, 그리고 무엇보다도 그녀의 처지에 대한 깊은 연민과 동정이었던 것이다.

이렇게 모던걸에 대해 남성 지식인이 보여주는 깊은 연민과 비극적 감정은 앞서 언급한 장르에서 보여준 계몽이나 풍자 혹은 매혹의 감정이 갖는 일방적인 대상화의 시선을 얼마간 벗어난 것처럼 보인다. 그러나 전락한 모던걸이

야기하는 연민과 동정의 감정은, 여성이란 보호해야 할 연약한 존재이며 그 약함으로 타락하는, 남성적 힘이 결핍된 타자로 바라보는 시선의 결과라는 점에서 근본적으로는 동일한 것이다.

흥미로운 점은 사랑에 대한 안석주의 멜로드라마적 서사와 비극적 전락의 여성 표상이 당대의 관객에게 호소력을 지녔다고 평가되어 영화화되었고, 얼마간 성공했다는 사실이다.[37] 이러한 사실은 소설 속 영옥의 사랑과 전락의 서사가 보편적 은유도 가능했던 것은 아닌가 하는 추측을 하게 한다. 즉 영옥은 가난과 연약함으로 인해 식민지로 전락하고 만 조선의 메타포로서, 태식의 연민은 식민지 지식인의 자기 연민으로서 여성 관객뿐 아니라 남성 관객에게도 공감을 불러일으킨 것은 아닐까. 안석주는 영화 〈춘풍〉의 성공에 고무된 듯 이듬해 신문사를 그만두고 영화에 전념하였다.

4) 여성지의 표지화: 동일시와 동경의 자아

지금까지 살펴본 바와 같이, 안석주는 주로 모던걸에 대한 다양한 태도와 감정들을 신문의 각기 다른 장르적 장치들 속에서 표출했다. 그것은 풍자를 통한 계몽, 감상적 매혹, 비극적 연민 등으로 각 형식적 장치 속에 분산되어 나타났다. 이와 달리, 여기서 살펴볼 여성잡지의 표지화에서는 그러한 감정과 태도를 찾아보기 힘들다. 그것은 표지라는 영역이 잡지의 객관적 성격을 표현하는 영역이라는 점에 기인한다.

안석주가 그린 여성지 표지화의 가장 중요한 특징은 섹슈얼리티의 표출이 억제되어 있다는 점이다. 신문의 경우, 여성 표상의 많은 부분이 모던걸에 대한 것이며 그녀의 섹슈얼리티가 감정과 태도를 만들어내는 문제의 핵심에 있

37) 1935년 2월부터 4월까지 연재 후 곧장 영화화가 결정되었고, 박기채가 감독한 영화 〈춘풍〉은 그해 겨울 11월 30일부터 12월 5일까지 서울 조선극장에서 개봉되다. 심훈의 평에 의하면 개봉 첫날부터 줄을 서서 관객이 들었다고 하며, 서울에서만 3천 원의 수익을 올렸다. 이후 지방 극장에서도 상영되었을 것을 감안하면 총제작비 5천 원을 채우고 수익을 냈을 것으로 추정될 만큼 흥행은 비교적 성공적이었다. 당시 영화평들은 "가정소설의 영화화", "여자의 손으로 쓴 일편의 통속소설을 보는 것 같이 깨끗하고 조촐한 작품이었다"라고 평가했다. 이상의 자료는 『실록 한국영화총서(상)』에서 참고함.

었던 점과는 매우 대조적이다. 이처럼 섹슈얼리티 표출이 억제된 여성 이미지가 선택되었던 것은, 섹슈얼리티를 표출하는 여성은 부정하거나 위험하며 여성 잡지의 표지라면 여성 독자들이 동일시하기에 적절하고 안전한 여성의 이미지를 담아야 한다는 암묵적 동의와 규제가 있었기 때문일 것이다. 여기에 더하여 안석주는 각 잡지의 제호題號나 특성을 감안해서 표지의 여성 이미지를 구성했다. 이 장에서는 조선일보 재직 시절 그렸던 『여성』 『만국부인』 『근우』라는 세 여성지의 표지화를 살펴보도록 하겠다.

안석주가 그린 잡지 표지의 여성 표상 가운데 가장 많은 수가 비교적 사실적인 서양화적 필치로 그려낸 여성의 단독 이미지다. 이러한 여성 이미지는 조선일보사에서 펴낸 『여성』지 표지에서 대표적으로 살펴볼 수 있다(도12, 13). 표지의 사각 프레임 안에 홀로 서 있거나 조용한 미소를 보내는 이 여성들이 상징하는 것은 조선의 보편적 여성이다. 그러나 표지에는 교육받은 도시의 여성 독자들을 염두에 두고 있기 때문에 드러나는 몇 가지 지표들이 있다. 트레머리나 웨이브 헤어스타일과 장갑, 구두, 책, 스카프 등 도시 신여성의 기호품들은 전통적 구여성과 뚜렷한 차이를 만든다. 특히 이 여성들은 표지화의 프레임 안에 놓여 고립됨으로써 그의 정체성을 구속할 가족-남성으로부터 독립된 주체로 표상되며, 무엇보다도 아름답다. 결국 이 여성 표상은 아름답고 독립적인 조선의 신여성이라는 동일시와 동경의 이미지를 제시하고, 그렇게 되기 위해 잡지를 집어들 것을 요구한다.

한편, 『만국부인』의 여성 이미지는 『여성』에서 보여주는 보편적 조선 신여성의 전형과는 상당히 다르다. 『만국부인』이라는 제호에 따라 표지화의 여성은 서양의 첨단 패션을 보여준다(도14). 목과 팔을 노출한 슬리브리스 드레스, 단발에 클로슈cloche 모자와 클러치백clutch bag, 뾰족한 구두는 영화 속에서나 볼 법한 유행 패션이며, 형태를 단순화하는 안석주의 디자인 감각은 지극히 세련된 느낌을 더해준다. 이 표지화는 서양의 첨단 패션에 대한 동경심을 자극하는 팬시fancy 상품으로서의 모던걸 이미지에 가깝다. 그러나 중요한 것은 절제된 선과 세련된 형태를 통해 여성적 섹슈얼리티의 표출이 억제됨으로써 만국 '부인'이라는 단정한 여성적 기호에 이미지를 맞추었다는 사실이다.

12. 『여성』 표지, 1937
13. 『여성』 표지, 1937

14. 『만국부인』 표지, 1932
15. 『근우』 표지, 1929

마지막으로 살펴볼 것은 여성운동단체인 근우회에서 낸 잡지『근우槿友』의 표지다(도15). 이 이미지는 일견 추상적 이미지로 볼 만큼 재현적 요소를 최소화하고 기하학적으로 단순화했다. 그려진 여성은 가슴의 C자 표시와 검은 사각의 치마 형태가 아니라면 여성임을 알 수 없는 무성적asexual 이미지에 가깝다. 안석주는 '운동'의 단호하고 냉철한 주체를 표현하기 위해 여성에게 칼과 깃발을 들게 하고 인체를 기계적 느낌이 나도록 단순화했다. 『근우』지는 여성운동 집단의 잡지인 만큼 강렬한 여성주의적 선언을 실었다. "우리는 적수공권의 비인 주먹만 쥐인 아무것도 없는 조선의 여성이다. 여성은 벌써 약자가 아니다. 여성 스스로 해방하는 날 세계가 해방될 것이다…… 조선 자매들아 단결하자"라는 선언문의 강렬함은 단순화된 기하학적 형태의 엄격함으로 표현되었다. 각진 몸체의 투사鬪士로 그려진 이 인물에서 안석주는 해방을 향한 '여성'의 의지보다도 계몽적 '운동'의 단호함을 부각시킨 것으로 보인다.

운동하는 주체로서의 강한 의지와 능력을 지닌 여성이 성적 기호가 삭제된 중성적인 이미지로만 표상된 이유는 무엇일까. 자각에 가득 찬 지성과 의지의 공격적인 주체란 여성성을 동반해서는 상상할 수 없었던 것은 아닐까. 형상을 채 만들지 못한 이 추상적 형태를 통해서, 안석주는 폭발시키지 못하고 더듬거리기만 했던 근대기 여성들의 미완의 운동을 무의식중에 은유했던 것은 아닐까 생각한다.

4. 맺음말

안석주가 20대를 맞았던 1920년대는 신문과 잡지가 교육받은 대중을 대상으로 본격적으로 발간되기 시작한 시기였다. 그는 1920년대 중반 동아일보 학예부 기자를 시작으로 시대일보, 조선일보 등의 신문사에 소속되면서 지면의 장식과 삽화, 만화, 소설, 에세이, 논설 등을 생산했다. 그의 생산물은 정치, 경제, 사회와 구분되고 여성과 아동, 학예를 포괄하는 '문화' 영역을 구성하는 것이었다. 비실용적 문학과 미술이 담기고, 만화와 삽화 등 이미지가 풍

부하며, 광고가 많은 문화 지면은 1930년대로 넘어가면서 점차 확대되고 풍부해지는 양상을 보였다. 안석주가 생산한 다양한 글과 이미지들은 때로 서로 다른 양상을 보여주며 상호 모순과 충돌을 일으키기도 했지만, 대중매체인 신문의 문화면을 구성했다는 점에서는 공통분모를 가졌다. 안석주는 대중매체의 능동적인 문화 생산자였다.

안석주가 지면을 담당했던 신문과 잡지에는 여성의 표상이 풍부했다. 바야흐로 여성이 대중매체의 소비자이며 근대화의 지표이자 계몽의 대상으로 등장했던 시기, 안석주의 여성 표상에는 남성 지식인이 표출해낸 근대에 대한 다양한 감정과 태도가 뒤섞여 있었다. 안석주가 생산한 이미지와 글 가운데 근대기 여성 표상을 크게 네 분야, 즉 신문의 만문만화, 에세이, 소설과 여성지의 표지화로 나누어 살펴보았다.

첫째, 부인란에 실렸던 만문만화에서는 모던걸에 대한 날카로운 계몽적 풍자가 이루어졌다. 안석주는 만문만화의 장르적 도구인 풍자와 조롱을 통해서 모던걸을 신랄하게 비판함으로써 여성 독자를 간접적으로 계몽하는 효과를 생산했다. 둘째, 남성 독자를 염두에 둔 학예면의 감상적 에세이와 콩트에서 모던걸은 자유로운 연애를 환기하거나 강렬한 섹슈얼리티를 발산하는 매혹적 대상으로 그려졌다. 이는 계몽적 만문만화에서 보여준 비판적 태도와는 대조를 이룬다.

셋째, 더욱 심각하고 진지하며 현실성을 담은 여성 재현은 부인란에 실린 중편소설에서 그려졌다. 영화로도 제작되었던 소설 「춘풍」에서 여성 표상은 복합적이고 현실적이었다. 순수한 신여성인 영옥은 사회적 약자로서 처한 어려움 때문에 모던걸로 전락하고, 그를 향한 남성 지식인의 연민과 비극적 감정이 표출되었다. 마지막으로 살펴본 여성지 표지화는 동일시와 동경의 대상으로서 여성 이미지를 보여주면서 섹슈얼리티의 표출을 억제하는 특징을 보였다. 『여성』지의 경우 조선 신여성의 단정한 이미지를 그려냈으며, 『만국부인』에서는 서양의 첨단 패션을 강조한 모던한 팬시 상품 같은 부인 이미지가 그려졌다. 여성운동단체의 잡지인 『근우』의 표지는 섹슈얼리티를 삭제한 기하학적 디자인으로 무성적인 운동의 주체를 형상화해냈다.

안석주의 여성 표상은 단일한 가치로 환원되지 않는 다양함, 상호 충돌과 모순의 이미지들을 보여준다. 이 충돌은 개별 이미지가 놓인 매체 내의 위치가 부여한 역할로 인해 발생하며, 이는 잡다한 형식과 내용들을 모자이크하는 대중매체의 본성이기도 하다. 예컨대 부인난 만문만화에서 계몽을 위해 비판되었던 모던걸 이미지는 남성 독자를 위한 지면의 감상적 콩트에서는 매혹의 대상으로 출현하고, 부인란 소설의 극적 장치 속에서는 현실의 희생양으로서 연민과 동정의 대상으로 그려진다. 신문의 만문만화에서 비판의 이유였으며, 남성 독자를 위한 에세이에서는 매혹의 근거였으되, 소설에서는 비극적 전략의 양태였던 여성 섹슈얼리티의 표출은 여성지의 표지에서는 대부분 억제되었고, 여성운동지의 표상에서는 삭제되었다.

그가 만들어낸 여성 표상은 그 타당함이나 정당성과는 별개로 근대기 대중매체에 반복적으로 실려서 각인된 이미지들이다. 그 이미지들이 당대 여성의 현실을 얼마나 반영하고 있는지는 확인할 수 없으며 그것이 가치판단의 척도가 될 필요도 없을 것이다. 다만 이 가상의 이미지들은 대중매체의 지면 속에서 반복된 노출을 통해 계몽과 쾌락을 제공하고 반성과 동일시를 요구하는, 계몽과 산업의 유효한 도구로서 작동했다고 말할 수 있다. 동시에 그의 여성 재현은 서구 근대에 대한 남성 지식인의 감정적 태도였던 경계와 비판, 동경과 매혹, 식민지 근대에 대한 자기 연민 등을 드러내는 통로이기도 했다. 그의 여성 재현은 안석주 개인의 것이면서도 동시에 권위를 가졌던 대중매체가 공식적으로 생산해낸 위력적인 이미지였다. 그러한 대중매체의 힘이야말로 안석주가 평생 벗어날 수도 놓을 수도 없었던 근대의 본질, 근대의 힘이었다.

곡예사와 화가의 자화상
정현웅의 일제강점기 작품

작가 정현웅

1910년 경성 종로구 궁정동에서 태어났으며 1927년 경성제2고등보통학교 졸업 후 일본 가와바타 미술학교(川端畵學校)에서 수학했다. 1927년부터 1943년까지 조선미술전람회에 서양화를 출품하여 수차례 특선을 한 바 있다. 1935년부터 동아일보, 조선일보의 편집부 기자이자 삽화가, 단행본 장정가, 미술비평가로 활발하게 활동했다. 해방 이후 조선미술건설본부 서기장, 조선미술동맹 서기장을 역임하다가 1950년 9월 월북하였다. 월북 이후 1957년까지 물질문화유물보존위원회 제작부장, 조선미술동맹 출판미술분과위원장을 역임했다. 대표작으로 고구려벽화모사, 〈대합실 한 구석〉(1941), 〈1893년 농민군의 고부해방〉(1957), 〈누구 키가 더 큰가〉(1961) 등이 있다.

글 권행가

이화여자대학교 불문과를 거쳐 홍익대학교 미술사학과에서 「고종황제의 초상: 근대적 시각매체의 유입과 어진(御眞)의 변용」으로 박사학위를 받았다. 대표적 논저로 「김은호의 춘향상 읽기」 「일제시대 우편엽서에 나타난 기생이미지」 「사진 속에 재현된 대한제국기 황제의 표상: 고종의 초상사진을 중심으로」 「명성황후와 國母의 표상」 「1930년대 고서화전람회와 경성의 미술시장」 「1950, 60년대 북한 미술과 월북 작가 정현웅」 등이 있다. 현재 도쿄 대학교 문화자원학연구실 연구원으로 일본에 체류 중이다.

근대는 이미 끝난 과거가 아니라 여전히 진행 중인 과거이자 아직도 정리되지 않은 현실의 한 부분이다. 노무현 정권 시기에 시작된 과거사 청산의 성과물인 친일 인사 명단이 공개되는 과정에서 정현웅은 친일 미술인 명단에 올랐다가 극적으로 보류되었다. 이 과정을 지켜보면서 일제강점기 말 파시즘 체제 속에서 살아남아야 했던 작가와 남겨진 작품들을 어떻게 바라보아야 할 것인지 새삼 다시 질문을 하게 된다.[1] 분명 정현웅이 『반도의 빛半島の光』 같은 잡지에 그린 표지화들과 일부 삽화는 전쟁 동원용으로 만들어진 이미지다. 그러나 같은 시기에 조선미술전람회에 출품했던 〈대합실 한구석待合室の一隅〉1940은 당시로서는 이례적으로 식민지 현실을 담은 작품으로 평가되고 있으며, 1943년에 출품했던 자화상 〈흑외투黑外套〉는 전시戰時 국면에 맞지 않는다는 이유로 전시장에서 철거되었다. 어떻게 이러한 극단적 이중성이 가능한가?

최열은 정현웅을 윤희순尹喜淳, 1902~1947과 함께 일명 '파도타기'를 했던 대표적 화가로 간주했다.[2] 즉 외부적으로는 동조를 하면서도 내부적으로 민족주의와 리얼리즘을 포기하지 않았던 소박한 리얼리스트였다는 것이다. 이 글의 목적은 정현웅이 친일이냐 아니냐의 이분법적 논쟁을 계속하는 데 있지 않다. 오히려 친일, 좌익과 같은 거대 담론의 범주로 그를 재단하기에 앞서 그의 극단적 이중성의 근원을 제국의 파시즘 체제 속에 살아간 작가 개인의 숨겨진 시각

1) 2005년 특별법에 의해 대통령 직속기구로 구성된 친일반민족행위진상규명위원회와 민족문제연구소의 친일인명사전편찬위원회는 친일 청산의 취지 하에 1937년부터 1945년까지의 친일 행위를 조사하여 해당자 명단을 사전으로 편찬하는 작업을 했었다. 이 과정에서 정현웅은 2009년 양측 위원회로부터 친일 미술인 후보로 동시에 선정되었다. 근거는 조선금융조합연합회 기관지인 『반도의 빛半島の光』의 표지화(1941년 4월호부터 1944년 8월호까지), 『신시대新時代』 표지화(1941년 1, 2월호)와 김동환의 시 「백림 개선」의 삽화, 『소국민小國民』의 삽화 2회와 표지화 1회, 조선방송협회 기관지 『방송지우放送之友』의 표지화 2회에서 군국주의적 성격을 명확하게 드러냈다는 점이다. 그러나 유족 측의 이의신청이 받아들여져 친일반민족행위진상규명위원회는 2009년 10월 21일 당해 친일반민족행위 결정을 취소했다. 이어서 민족문제연구소 친일인명사전편찬위원회도 이의신청을 받아들여 2009년 11월 8일에 발간된 『친일인명사전』에 정현웅 명단 수록을 일단 보류했다. 정지석 엮음, 『월북화가 정현웅 화백의 앨범과 작품집』, 미발간, 2010. 6(「정현웅의 친일 미술론에 대하여」 부분 참조).

2) 최열, 『한국근대미술사』, 열화당, 1997, 442쪽; 최열, 「한국근대미술평론가 7—교과서적 비평의 고전 정현웅」, 『가나아트』, 1994. 9/10, 118~123쪽; 최열, 「식민지 미술가의 어두운 눈길」, 『畵傳』, 청년사, 2004, 270~281쪽.

으로부터 살펴보고자 한다. 이를 위해 1920년대 후반부터 해방 직전까지 제작된 정현웅의 회화 작품들을 재검토할 것이다. 현재 이 시기 작품들은 대부분 소실된 채 도판으로만 남아 있기 때문에 앞서 언급한 〈대합실 한구석〉〈흑외투〉 외에는 주목받지 못했다. 이 글에서는 정현웅의 회화 작품에 드러나는 내적 특징들을 재현된 공간과 그것을 바라보는 작가의 시선이라는 측면에서 살펴볼 것이다. 아울러 중일전쟁 이후 파시즘이 강화되는 과정에서 반복적으로 그려진 곡마단 주제와 자화상들을 그가 쓴 미술비평들과 삽화 활동과의 연계 속에서 파악함으로써 정현웅의 소박한 리얼리즘을 재고하고자 한다.

1. 카프 이후 리얼리즘론과 시각의 절대성

1) 유소년기의 기억으로부터 ─ 바라보기와 거리두기

정현웅은 1910년 경성 종로구 궁정동 93번지에서 태어나 월북 이전까지 이곳에 살았다.[3] 그의 부친 정상호鄭尙鎬는 8대를 서울에서 살아온 선비 집안의 개화 지식인으로 궁정에 출입하면서 이강李堈, 1877~1955의 두 아들 이건李健과 이우李鍝를 가르쳤다고 한다.[4] 이처럼 경성 토박이 선비 집안의 아들로 태어난 그는 유년기에 신장염과 홍역을 앓다가 겨우 살아났다고 한다. 한때 문학청년이기도 했던 정현웅은 대중잡지사에 근무했기 때문인지 자신의 유년 시절부터 신혼 생활까지 일상생활에 대해 많은 글을 남겼다. 이러한 글 속에서 그는 자신의 성격을 비사교적, 소극적, 염인적厭人的, 비사회적이라고 표현하면서 그 원인이 병약했던 유소년기幼少年期에 있다고 회상하곤 했다.[5]

3) 결혼하여 뚝섬에 신혼살림을 차렸으나 이후 다시 궁정동으로 이사했다.
4) 이강은 고종의 다섯째 아들인 의친왕(義親王)을 말한다. 정현웅의 어린 시절과 부친에 대해서는 2009년 8월 12일 정현웅의 부인 남궁요한나의 구술 내용 참조, 『정현웅 유족의 구술채록집』, 2010, 21~31쪽(미발간).
5) 정현웅, 「痩瘠의 悲劇」, 『조광』, 1939. 8, 148~150쪽.

"어려서는 병病에 묻혀 자랐다. 쌍창雙窓 앞에 이불을 돋어놓고 비스듬이 기대 앉아서 마당에 움직이는 나무 그림자를 물끄럼이 내다보고 있던 것, 밖에서 지꺼리는 아이들 소리를 귀결로 들으면서 드러누워 있던 것, 내 어릴 때의 기억으로서 남아 있는 것이란 오로지 이런 유의 것으로서 유소년기幼少年期에 있어서 나는 남들 같은 오우픈 도어의 생활을 가져보지 못하고 자랐다. 그때에 문지방을 짚고 있던 파리한 백납白蠟 같은 손가락과 천정의 무늬가 지금에도 눈 앞에 선하다." …… (중략) …… 세상의 아이들이란 모두 나에게는 무서운 압력으로만 생각되었다. …… (중략) …… 이러니 자연히 나는 내 세계를 만들어서 스스로 몰두하고 즐길 도리밖에는 없었다. 책을 읽거나 그림을 그리거나 그렇지 않으면 만만한 어린아이들을 집에 몰아놓고 학교 작난이니 환등幻燈 작난이니 하는 따위의 놀이였다.6)

이 글에서 '나'는 '창 앞에 기대앉아 세상을 내다보는' '노는 시간에 멀리 떨어져 앉아 공상을 하거나 땅에 그림을 그리는' '파리한 백납 같은 손가락을 가진 수척한 나'다. 세상을 바라보는 '나'는 쉽게 타인에 대해, 사회에 대해 압력을 느낀다. 이것은 유소년기의 정현웅이자 성인이 된 정현웅이 입버릇처럼 자신에 대해 말하던 자아 이미지다.

이 글에 나타나는 '바라보기'에 익숙한 '나'는 1934년 25세의 청년기에 『삼사문학三四文學』 동인으로 활동할 때 그가 쓴 시 「안개를 거름」에서 안개 속을 통해 세상을 바라보는 나와 다르지 않다.

안개를 거름
圓形의 空間이 나를 따라 움즉인다. 固定된 距離를
가지고. ……都會의 點景이 나의 獨占한 空間으로

6) 정현웅, 「壓力」, 『문장』, 1940. 11, 133~134쪽.

뛰어들어왔다 瞬間에 사라진다. 나날의 生活과 같이.
나는, 나를 둘러싼 두터운 흰 壁속에 原始의 恐怖를
느끼며 걷는다.[7]

안개 속의 도시 공간을 걸을 때의 경험을 묘사한 이 시를 주목하는 이유는
이 시가 지닌 시각성과 바라보기의 방식 때문이다. 화자인 정현웅은 원형의 공
간 속에 갇힌 '나'다. 그 공간은 나의 밖에 존재하는 도시의 점경과 일정한 거리
를 유지한 채 존재한다. 도시의 점경은 나에게 뛰어 들어오기도 하지만 곧 멀어
진다. 화자가 있는 공간은 늘 두텁고 하얀 벽에 둘러싸여 있으며 그 속의 나는
근원적인 공포를 느낀 채 살아가고 있다.

'원형' '도회의 점경' '두터운 흰색의 벽'과 같은 표현처럼 마치 한 폭의 그
림이 될 법한 시각적인 요소들은 세상과 거리를 둔 채 관찰하는 정현웅의 시각
성을 말해준다. 이처럼 유소년기의 기억으로부터 청년기 정현웅의 시까지 지속
적으로 등장하는 시선의 특징, 즉 바라보기와 거리두기, 그리고 스스로에게 환
원하는 작가의 시선은 화가이자 삽화가로서 살아간 정현웅의 작품 활동의 근저
를 이루는 기본 구조라 할 수 있다.

2) 『삼사문학』과 정현웅의 초기 리얼리즘론

그렇다면 구체적으로 시각성에 대한 그의 관심이 미술에 대한 인식에서는
어떻게 나타나고 있는가? 1934년부터 1935년에 걸쳐 『삼사문학』에 발표한 글
들은 20대 청년기 정현웅이 지녔던 미술에 대한 초기 인식을 가장 집중적으로
보여준다. 정현웅에게 이 시기는 동아일보에 취직하여 직업 삽화가로 활동하기
직전으로, 문학과 미술을 함께 모색하던 때였다. 『삼사문학』은 연희전문학교 출
신의 시인 신백수申百秀, 이시우李時雨, 조풍연趙豊衍, 그리고 정현웅 등이 창간
멤버가 되어 만든 문학 동인지인데, 1930년대 잡지로서는 매우 이례적으로 초
현실주의를 표방하고 있었다.[8] 시인 이상李箱, 1910~1937이 "이 20세기의 영

7) 정현웅, 「CROQUIS」, 『삼사문학』 2집, 1934. 12, 6쪽.

1. 정현웅, 「삼사문학三四文學」 창간호 컷과 표지화, 1934. 9

웅들에 비하면 나는 아직도 19세기 도덕성의 피가 흐르는 무뢰한일 뿐"9)이라
고 고백한 데서 알 수 있듯, 이들은 기성세대의 모든 관행들을 부정하면서 다다
Dada나 초현실주의 같은 전위적 창작 작업에 몰두하고 있었다. 그러나 정현웅은
초현실주의나 다다에 완전히 경도되지는 않았던 것으로 보인다. 당시 정현웅이
그린 표지화와 삽화를 보면 주로 피카소Pablo Ruiz Picasso, 1881~1973의 큐비즘적
양식이나 여성 누드 크로키들이 인용되어 있기 때문이다(도1).

또한 그가 쓴 글들에도 시인 신백수나 이시우의 시에서 보이는 낯선 단어
의 병치에 의한 데페이즈망 기법dépaysement이나 자동기술법automatism 같은 실
험은 눈에 띄지 않는다. 오히려 그가 이 잡지를 통해 처음으로 발표한 미술론은
사실주의, 즉 리얼리즘에 관한 것이었다.10) 독학으로 미술사를 공부하고 있던
상황 때문이었는지 이 글에는 세부 사항들에 여러 오류가 발견된다. 그럼에도
불구하고 이 글에서 쿠르베Gustave Courbet, 1819-1877에 대해 논한 부분은 정현

8) 『삼사문학』은 총 6권이 출간되었는데 4권까지는 경성에서 5, 6권은 일본 도쿄에서 제작된 것으로 전
해진다. 정현웅은 4권까지 참여하다가 동아일보에 취직하면서 자연스럽게 탈퇴했다. 김근수, 『한국잡
지사연구』, 한국학연구소, 1992, 152쪽; 정현웅, 「신백수와 三四文學과 나」, 『상아탑』, 1946. 3.
9) 이상, 「사신」 7, 『이상 전집』; 최리선, 「정현웅의 작품세계 연구」, 서울대학교 미술사학과 석사학위논
문, 2005, 48쪽에서 재인용.
10) 정현웅, 「寫實主義(繪畵)漫步: Courbet의 周圍들」, 『삼사문학』 3집, 1935. 3, 21~24쪽.

웅의 리얼리즘론을 분명하게 드러내준다.

여기서 주목할 것은 리얼리즘에 대한 정현웅의 해석이 카프KAPF 미술이 완전히 소진되는 시점에 나왔다는 점이다. 근대미술사의 맥락에서 보면 정현웅이 도시 풍경과 곡마단을 그리면서 문학에 심취하던 시기, 즉 1920년대 후반에서 1930년대 초반은 프롤레타리아미술 운동에 대한 총독부의 탄압이 강해지면서 운동으로서의 성격이 소진되던 시기다.[11] 정현웅의 글을 보면 당시 프롤레타리아미술에 대한 사회적 비판을 의식하면서 쿠르베의 리얼리즘에 대해 논의하고 있다는 것을 알 수 있다.

…… (중략) 쿨베1861~1877의 사상적 교양에는 부르돈[12]의 커다란 영향을 본다. "회화는 반듯이 그 시대를 묘사할 것이요, 동시에 사회의 비판적 역할을 가저야 한다"는 부르돈의 사상을 직접 그의 예술론으로서 받어드렸다고 볼 수는 없지만은 쿨베도 예술을 위한 예술을 부정했고 1870년 사회당의 반란운동에 직접 참가하야 6개월의 처형과 오백푸랑의 벌금을 물고 그 후 반대정당의 압박으로 瑞西스위스에 망명하야 그곳에서 최후를 맞이였으니 이만큼 열열한 반항적 정신도 가지고 있었다. 자기의 〈쇄석碎石〉[13]에 대하야 "여기에 나는 그들의 비참한 생활을 노예적 봉사를 요약해 표현하려 했다. 사실 그들은 겨우 하늘의 조고만 구석 밖에 보지 못하는 것이 아니냐" 부가附加한 것을 보면 사상의 과장 같기도 하지만 자기의 창작목적을 실천운동의 방법으로 생각했을는지 모른다. 푸로레타리아미술에서 쿨베를 검토한 것은 여기에 있다. 그러나 이러한 의미로서 쿨베의 예술을 비판한다면 국부적 비판에 끝여버린다(밑줄은 인용자)……[14]

11) 기혜경, 「1920년대의 미술과 문학의 교류 연구: 카프 형성 과정을 중심으로」, 『한국근대미술사학』 8집, 한국근현대미술사학회, 2000, 7~37쪽.
12) 무정부주의 사회주의자 프루동(Pierre Joseph Proudhon, 1809~1865)을 말함.
13) 1848년작 〈돌 깨는 사람들〉을 말함.
14) 정현웅, 「寫實主義(繪畫)漫步: Courbet의 周圍들」, 22~23쪽.

이 글에서 쿠르베에 대한 비판이란 프롤레타리아미술에 대한 당대 사회의 비판을 말한다. 즉 프롤레타리아미술론에서는 쿠르베를 사회 비판적, 실천 운동적, 계급적 관점에서 검토했고, 그로 인해 쿠르베의 리얼리즘이 프롤레타리아미술과 마찬가지로 비판의 대상이 되었지만 쿠르베의 리얼리즘은 사회운동의 성격을 넘어선다는 말이다. 즉,

"그의 전부의 작품에서 볼 수 있는 거와 같이 그의 예술의 근본정신은 …… 대사회적對社會的 의식보다 도리어 철저적으로 객체의 진실을 추구하는 데 있다. 냉철한 과학적 태도로서 대상의 레아리테를 파악하려는 것이다. …… (중략) …… 현실적이요 경험적인 것을 추구하는 태도는 자연에 대한 본질적 연구요 자연을 소유하려는 본질적 노력이다. 동시에 이것은 시각에 절대성을 두게 된다. 이 관념이 인상파에 이르러 극한에 다다른 결과, 자연을 광선으로서 감수感受하고 색채를 원색 입자로서 표현한다는 곳까지 왔다. 이 시각적 전제專制의 반동으로서 후기인상파가 발생되었지만은 이것은 다만 표현형식의 추이推移였었고 그의 근저를 흐르는 사상은 발생 당시의 사실주의의 정신, 물질적 레아리테의 표현과 현실적인 것의 파악이라는 곳에 있다. 즉 사실주의가 발생 당시에 있어서 평민주의, 물질주의, 실증주의 등의 사상 속에서 생장生長한 것은 사실이지만은 쿨베의 존재는 심미적 의의審美的 意義의 레아리즘으로만 다음 시대의 문제를 제공한다."(밑줄은 인용자)15)

정현웅의 이 글은 쿠르베의 리얼리즘을 사회적, 계급적 관점의 리얼리즘이 아니라 모더니즘적 관점에서 파악한 리얼리즘론이라 할 수 있다. 그에 의하면 쿠르베의 리얼리즘은 발생 당시에는 평민주의 즉 계급적, 대사회적 문제 제기의 성격을 가지고 있었다. 그러나 쿠르베 리얼리즘의 핵심은 철저한 객체의 진실

15) 정현웅, 위의 글, 23쪽.

추구, 즉 물질적 리얼리티 그 자체의 추구에 있다. 인상주의와 후기인상주의는 바로 이러한 쿠르베의 리얼리즘 정신을 계승한 것이다. 따라서 정현웅에 의하면 미술사에서 쿠르베의 리얼리즘은 계급적 성격의 리얼리즘이 아니라 시각의 절대성 추구라는 미적 의미의 리얼리즘으로 자리 잡았다는 데 의의가 있다.

회화에 대해 다분히 모더니즘적 입장을 취하는 이러한 관점은 파편적 글쓰기를 실험한 듯한 수필 형식의 글 「사.에.라」에서 보다 분명하게 드러난다. 즉 "회화가 문학이 되어서는 안 된다. 회화는 끝까지 색채와 포름form의 길을 향하여 걸어가는 운명을 지니고 있다."[16] 그러나 이러한 문학적 내용의 배제와 시각적 절대성을 통해 그가 추상미술을 주장하고 있는 것은 결코 아니다. 오히려 지나치게 이론의 노예가 될 때 예술은 한갓 유희로 전락하게 되는데, 그 대표적인 예가 색채의 유희가 되어버린 현대미술이라고 보고 있다.

대체적으로 이 시기 『삼사문학』에 발표한 글들은 명확한 자기 방향성을 주장하는 논리적 글쓰기 형식이 아니라, 자신의 생각들을 파편적 글쓰기 형식으로 드러낸 것들이다. 그러나 이 글들은 미술의 계급성 논쟁을 주변부에서 지켜본 그의 결론이자 모더니즘적 리얼리스트로서 자신의 관점을 대사회적으로 드러낸 첫 시도였다고 할 수 있다. 함께 활동한 『삼사문학』 동인들이 문학의 계몽주의적 가치와 도덕성을 부정하고 현실 너머의 또 다른 현실을 실험하고자 했다면, 정현웅은 미술의 문학성과 내용성을 부정하되 그 방향이 초현실주의가 아니라 시각적 절대성 그 자체에 지속적으로 천착하는 방향이었다.

근대미술사의 맥락에서 보면 이것은 프로미술이 소진되고 현대미술의 다양한 논의가 대두하기 시작하는 1930년대 세대의 리얼리즘 인식을 보여주는 예가 된다. 동시에 앞에서 인용한 시 「안개를 거름」이 바로 이 시기의 『삼사문학』에 발표되었다는 것을 상기해보면, 그가 말하는 리얼리즘과 시각의 절대성은 유년의 기억과 연결되는 바라보기와 거리두기의 또 다른 형태였다고도 할 수 있다.

16) 정현웅, 「사.에.라」, 『삼사문학』 4집, 1935. 8, 227쪽.

2. 정현웅, 〈역전대로驛前の大通〉, 1928, 조선미술전람회 입선
3. 정현웅, 〈해 질 녘入り日の頃〉, 1930, 조선미술전람회 입선

3) 재현된 모던 경성과 곡마단

정현웅의 리얼리즘론은 단순히 리얼리즘 사조에 대한 자신의 견해이기보다는 현대미술 그 자체에 대한 나름대로의 정리가 담긴 글이라 할 수 있다. 그의 초기 작품을 보면 양식적으로는 후기인상주의에서 포비즘, 큐비즘, 표현주의를 시도해보는 정도였다는 것을 알 수 있다. 물론 이러한 양식들은 그가 경성제2고등보통학교 재학 시절 미술 교사였던 야마다 신이치山田新一, 1899~1991[17]와 사토 구니오佐藤九二男, 1897~1945[18]로부터 받은 교육의 영향으로 보인다.

[17] 야마다 신이치는 1915년 가와바타 미술학교(川端畵學校)를 거쳐 1923년 도쿄미술학교를 졸업한 후, 조선으로 와서 경성제2고등보통학교에서 1927년까지 근무했다. 1925년 조선미술전람회에서 〈꽃과 나부〉로 최고상을 받은 이후 특선 9회, 창덕궁상을 수상하여 심사위원 자격을 얻는 등 영예를 누리다가 1942년 조선총독부로부터 미술 공로자로 발탁되기도 했다. 한편, 그는 1943년 단광회 결성을 주도하여 조선징병제실시기념화를 공동 제작하는 등 대표적인 군국주의 화가로 활동했다. 가와바타 시절부터 도쿄미술학교에 이르기까지 지속적으로 후지시마 타케지(藤島武二)에게 사사받아 작품 경향은 주로 서구적인 부인상이나 풍경을 제재로 한, 사실에 기초하면서도 강한 색의 대조와 필치가 돋보이는 것이 특징이다. 河北論明, 『近代日本美術事典』, 東京: 講談社, 1989, 370~371쪽; 김주영, 「일제시대의 재조선일본인화가연구」, 서울대학교 석사학위논문, 2000, 18쪽.
[18] 사토 구니오는 야마다 신이치와 도쿄미술학교 동기이며 1927년 야마다 신이치의 후임으로 경성제2고등보통학교에 온 이후 1942년 9월까지 근무했다. 일본독립미술협회, 조선미술전람회에 수차례 입상했으며 주로 포비즘과 큐비즘 경향이 강한 화풍을 구사했다. 김주영, 위의 글, 19쪽.

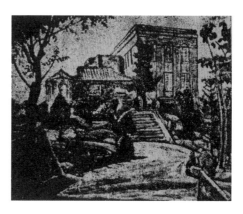

4. 정현웅, 〈부립도서관〉, 1931, 서화협회전 입선

반면 그가 시각적 사실성의 대상으로 삼고 있는 공간은 초기부터 일관된 관심, 즉 새롭게 변모해가고 있던 식민지 근대 도시인 경성에 집중되어 있음을 볼 수 있다.

정현웅이 미술가로 활동을 하게 된 것은 1927년 경성제2고등보통학교 4 학년 시절 제6회 조선미술전람회에서 〈고성古城〉이 첫 입선을 하면서부터다. 1928년 봄에 졸업 후, 그는 일본의 가와바타 미술학교川端畵學校에 들어갔지만 집안 사정과 건강 문제로 6개월 만에 귀국했다. 그 후 1943년까지 그는 조선미술전람회에 13회에 걸쳐 18점의 작품을 출품했으며, 서화협회전에 3회10, 11, 15회, 중견작가미술전1938에 1회를 출품했다. 이시기에 제작된 작품들은 대부분 현존하지 않아 작품의 형식적 특성을 분석하는 데 상당한 제한이 따른다. 하지만 흑백사진으로 남아 있는 작품 사진을 통해 작품에 재현된 공간이나 대상의 특징을 살펴보는 것은 가능하다.

풍경화를 중심으로 시기별로 작품 속에 재현된 공간을 살펴보면 1927년부터 1931년까지 제작된 풍경화 중 〈고성〉과 다음 해 입선작 〈신록은 지나간다新綠は過ぐ〉1928를 제외한 모든 작품이 경성에 새로 생긴 서양식 건축 공간을 재현한 것임을 알 수 있다. 가령 〈역전대로驛前の大通〉1928(도2)는 1925년 경성

의 랜드마크로 등장한 서울역을, 〈해 질 녘入り日の頃〉1930(도3)은 1926년 서울역과 조선총독부를 잇는 또 하나의 축으로 등장한 경성부청사京城府廳舍가 보이는 황금정黃金町, 을지로의 풍경을 그린 것이다. 또한 1931년 서화협회전에서 입선한 〈부립도서관〉1931(도4)은 1928년 새로 개관한 경성부립도서관, 즉 총독부립도서관總督府立圖書館을 그린 것이다. 장곡천정長谷川町, 즉 지금의 소공동의 조선호텔 앞쪽 언덕에 있던 이 건물은 1, 2층은 열람실이고 3층은 회관, 4층은 옥상 정원으로 되어 있어 식민지 경성 도시민들에게 새로운 공간 경험의 장으로서 역할을 했다.19) 사실 부립도서관은 당시 정현웅의 개인적 경험과 밀착된 공간이기도 했다. 이 무렵 정현웅은 그야말로 경성을 배회하는 청년이었다. 일본에서 돌아온 그는 조선미술전람회나 서화협회전에 매년 출품하는 것 외에는 뚜렷한 직장이 없었기 때문에 연극 무대배경이나 상점의 간판을 그려주는 일로 생계를 유지하고, 다른 한편으로 도서관을 다니면서 문학 서적을 탐독하고 있었다.

〈역전대로〉와 〈부립도서관〉이 1920년대 후반 조선총독부에 의해 새로 등장한 서양식 건축물을 재현하는 데 치중했다면, 〈해 질 녘〉은 이처럼 변화하는 경성의 도시 공간 속에서 느끼는 작가의 시선을 보다 구체적으로 담고 있다. 다분히 뭉크E. Munch, 1863~1944의 〈칼 요한의 밤거리〉1892를 연상케 하는 이 작품에 대해 김주경金周經, 1902~1981, 김용준金瑢俊, 1904~1967도 모두 뭉크적이라고 평가했다.20) 김용준은 이 작품에 대해 이례적으로 긴 평문을 통해 "풍경에 보이는 이상한 금색의 무거운 반사와 뒤틀어진 선"에서 "현대 도회에 퍼덕이는 세기말적 우울과 초조, 고민, 절망, 비애, 환상, 죄악"을 느끼는 작가의 시각이 괴롭게 비친다고 쓰고 있다.21)

19) 1922년 7월 1일 일제강점기 당시 경성부고시 제19호로 경성부립도서관규정을 제정하고 1922년 10월 5일 명동2가의 구한성병원을 개수하여 경성부립도서관으로 개관했다. 1927년 5월 소공동의 대관정 건물로 이전했고, 1928년 6월에는 500석의 열람석을 갖춘 3층 건물을 건축했다. 대관정은 1897~1898년경에 세워진 2층 양식 건물로 외국의 귀빈이 묵던 호텔이다. 「경성부립도서관 증축설계 내용」, 『동아일보』, 1927. 5. 29.
20) 김주경, 「제9회 조선미전」, 『별건곤』, 1930. 7, 152~156쪽; 최리선, 앞의 글, 13쪽.
21) 김용준, 「제9회 미전과 조선화단」, 『중외일보』, 1930. 5. 25.

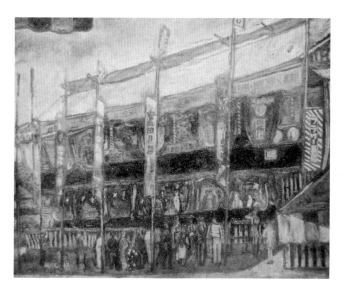

5. 정현웅, 〈서커스 サルタンバンク〉, 1930, 조선미술전람회 입선

〈해 질 녘〉과 같은 해에 출품한 〈서커스サルタンバンク(saltimbanque)〉(도5) 역시 경성에 새로 등장한 대중문화 공간이라 할 수 있다. 작품을 보면 천막을 친 가건물에 요란하게 치장된 깃발들과 선전용 문구들이 휘날리고 있고 건물 정면의 간판에는 서커스 그림들이 가득하다. 화면 한가운데 깃발에는 흐릿하게 '安松曲馬團'이라고 쓰여 있는 것을 볼 수 있다. 1920년대가 되면 키노시타 곡마단木下曲馬團, 야스마츠 곡마단安松曲馬團, 토미타 곡마단富田曲馬團과 같은 일본 곡마단이 경성에서 정기적으로 순회공연을 하고 있었다. 쌀커스 또는 싸커스로도 불리던 곡마단의 곡예는 경성의 새로운 구경거리였다.[22] 곡마단이 들어오면 공연 시작 전에 스타 곡예사를 인력거에 태우고 밴드를 앞장세워 종로나 구리개 등지를 누비고 다니면서 광고를 했다. 정현웅과 함께 『삼사문학』 동인이었던 조

22) 「쌀카쓰단의 묘기, 공중비행파 줄타기가 만장의 인기를 끌었다」, 『동아일보』, 1920. 6. 26; 「이태리 사─카쓰단 來평양」, 『동아일보』, 1920. 7. 24.

풍연은 어린 시절 "곡마단이 서울에 들어오면, 아이들은 곡마단 앞에서 말똥 냄새를 맡으며 목책에 기대서선, 여러 가지 곡예를 그린 간판을 쳐다보곤 했다"고 했는데, 이러한 경험은 같은 세대인 정현웅의 경험이기도 했을 것이다. 〈서커스〉에서 곡마단 건물 정면을 가득 채운 것도 이러한 선전용 깃발들과 서커스 장면을 그린 간판들이다.

곡마단은 주로 가건물을 짓고 일정 기간 열리기 때문에 시내의 넓은 공터를 사용해야 했는데, 1920년대 초부터 황금정 동양척식회사 앞의 공터를 주로 사용했다.23) 결국 〈해 질 녘〉과 〈서커스〉는 일본에 공부하러 갔다가 돌아올 수밖에 없었던, 을지로 주변을 배회하는 청년 정현웅의 시선을 담고 있는 작품이 된다.

이와 같이, 1928년에서 1931년까지 그려진 일련의 도시 풍경 작품들은 식민 권력에 의해 바뀌기 시작한 도시 공간을 배회하며 늘 일정한 거리를 두고 관찰하는 모던보이로서의 정현웅의 시선을 담고 있다. 20대 청년기의 정현웅에게 물질적 리얼리티의 추구 대상은 도시 공간과 그 속에서 대중들의 시선을 사로잡는 곡마단 같은 새로운 볼거리들이다. 이처럼 곡마단의 휘날리는 깃발과 간판이 가진 시각적 효과에 매혹된 정현웅의 시각이 곡마단의 곡예사들과 악사들의 현실에 다가서면서 그의 리얼리즘 성격 역시 변화하는 시기는 1936년 이후부터다.

2. 출판신체제 시기 삽화와 숨겨진 리얼리즘

재현된 대상에 따라 정현웅의 작품들을 분류해보면 1936년은 일종의 전환기였다는 것을 알 수 있다. 1936년 이전까지는 경성의 도시 풍경화와 여동생이나 조카를 그린 인물화가 중심이 되었다. 반면 1936년 이후 작품은 인물화

23) 「木下곡마단」, 『동아일보』, 1922. 6. 17; 「安松曲馬團 명치정 곡마단 출연」, 『동아일보』, 1920. 5. 1.

에 치중하기 시작했으며 재현 대상도 그의 가족이 아니라 곡마단의 소녀나 피에로, 아코디언 악사 같은 서커스 단원과 자화상으로 바뀐다. 실제 1936년 서화협회전 입선작 〈말타는 소녀와 피에로〉에 대해 안석주安碩柱, 1901~1951는 기존의 작품과 다른 '전환기'를 보는 느낌이 든다고 지적한 바 있다.[24]

물론 이 시기는 그가 동아일보에 입사해 더 이상 도시를 배회하던 모던보이가 아니라 언론사 삽화가로 자리 잡은 실질적인 전환기이기도 했다. 즉, 1930년대 후반부터 정현웅의 작품 활동은 삽화가와 화가라는 이중의 정체성 속에서 진행되었다는 것을 전제로 한다. 그렇다면 안석주가 말하는 전환은 구체적으로 어떤 것인가? 그리고 중일전쟁 이후 군국주의 체제가 강화되던 시기에 왜 백마, 소녀, 피에로 같은 서커스 단원이 반복적으로 그려지는가? 어떤 의미에서 아코디언 악사가 정현웅의 자화상이 될 수 있는가? 그리고 국민총동원체제 시기에 군국주의적 색채가 짙은 삽화나 표지화를 제작하면서 왜 그는 자화상을 반복적으로 그리고 있는가? 이에 대한 논의를 위해서는 우선 정현웅의 삽화 활동에 대해 간략히 살펴볼 필요가 있다.[25]

1) 1930년대 후반 대중잡지 출판 시장과 삽화가 정현웅의 역할

한국 근대미술사에서 삽화가로서 정현웅의 위치와 역할에 대해서는 재검토가 필요하다. 그만큼 많은 작품들을 남겼고 대중적 파급력 역시 컸기 때문이다. 그러나 이 부분은 신문 삽화, 잡지 표지화, 장정과 같은 근대 시각문화사 또는 시각디자인사의 맥락에서 더욱 본격적인 논의가 필요하므로 논외로 하고, 여기서는 1930년대 후반 이후 출판 시장과 출판신체제의 맥락에서 정현웅 삽화의 역할과 삽화에 대한 정현웅의 인식에 관해서만 간략히 살펴보고자 한다.

24) 안석주, 「제15회 협전 인상기」, 『조선일보』 1936. 11. 15~18.
25) 삽화의 사전적 의미는 글의 이해를 도모하기 위해 삽입되는 회화를 의미한다. 그러나 근대는 아직 소설 삽화, 표지화, 만화 같은 각 부문별 전문가 집단이 발전하지 않았기 때문에 삽화가가 출판 매체에 포함되는 시각 이미지를 총망라하여 다룰 수밖에 없는 상황이었다. 따라서 이 글에서 삽화 또는 삽화가라는 용어를 소설 삽화에 한정하지 않고 삽화가라는 이름으로 담당했던 표지화, 만화, 컷 등의 시각 이미지 전부를 포괄하는 의미로 사용했다.

정현웅은 1935년 동아일보에 입사한 후 삽화가로 있다가 1936년 12월 조선일보로 옮긴 후 1940년 8월 조선일보 폐간까지 조선일보 출판부 직원으로 근무했으며, 조선일보 폐간 후에는 조광사 직원으로 1945년까지 근무했다. 이 기간 동안 신문소설뿐 아니라 『조광』 『여성』 『소년』 등의 조선일보사 잡지의 표지화와 삽화, 컷 그리고 각종 문학작품의 장정과 삽화에 이르기까지 셀 수 없을 만큼 많은 이미지들을 제작했다. 무엇보다도 이처럼 많은 삽화 작품을 남기게 된 이유는 그가 삽화가로 활동한 시기가 조선의 출판 시장이 호황기를 맞이하던 시기와 일치했기 때문이다. 1930년대는 독서 인구의 양적, 질적 성장과 더불어 총독부의 출판 정책이 변화하면서 잡지 시장이 대폭 성장했다. 특히 1920년대에 대기업으로 성장한 신문사가 잡지 시장에 진입하면서 경쟁이 과열되는 한편, 신문사들을 중심으로 잡지 시장의 재편이 이루어지고 있었다.[26]

1938년에서 1940년까지는 사회적으로 보면 군국주의 체제가 강화되는 시기였지만, 출판 시장 면에서는 생산과 수용이 상승 작용을 일으키면서 이례적인 출판 호황을 누렸다. 즉 신문학을 중심으로 한 독자층이 꾸준히 증가한 데이어 청소년과 여성에 이르는 대중 독자층이 성장함에 따라, 이에 부응하여 출판 시장에서도 잡지류뿐 아니라 각종 문학작품 전집류들도 대거 출판되었다.[27] 이것은 정현웅의 삽화 활동이 식민지 자본주의 구조 속에서 성장한 대중문화와 출판 시장의 일시적 호황이라는 맥락 속에서 시작되었다는 것을 말해준다.

전반적인 출판 시장 환경뿐 아니라 정현웅이 근무했던 조선일보사 역시 동아일보사와 조선중앙일보사에 이어서 공격적인 사업 확장으로 1930년대 후

26) 1930년대는 동아일보의 종합잡지 『신동아』(1931년 1월 창간), 여성지 『신가정』(1933년 1월 창간), 조선중앙일보사의 종합잡지 『중앙』(1933년 11월 창간), 어린이 전문잡지 『소년중앙』(1935년 1월 창간)에 이어 조선일보가 『조광』(1935년 1월 창간), 『소년』(1939년 10월 창간), 『여성』(1936년 4월 창간), 『유년』 등을 발간함으로써 재정 면에서 유리한 신문사 경영의 잡지가 출판계를 좌우하는 이른바 신문잡지 시대로 접어들었다. 김근수, 앞의 책, 149쪽; 유석환, 「1930년대 잡지 시장의 변동과 잡지 〈비판〉의 대응」, 『사이 間間』, 국제한국문학문화학회, 2009, 239~245쪽.
27) 1930년대 후반에 『조선문인전집』(삼문사, 1938), 『현대조선장편소설전집』(박문서관, 1938), 『현대조선문학전집』(조선일보출판부, 1938) 같은 전집류들의 출판 붐이 일어나 새로운 독서열을 불러일으켰다. 천정환, 「제도로서의 '독자'; 일제 말기의 독서문화와 근대적 대중독자의 재구성(1): 일본어 책 읽기와 여성독자의 확장」, 『현대문학연구』, 한국문학연구학회, 2010, 75~114쪽.

반에는 일종의 출판 부흥기를
맞고 있었다. 1933년 방응모
사장이 조선일보사를 주식회
사로 전환한 이후 고속윤전기
도입, 독자 서비스 강화, 판매
망 정비, 직원 체제 정비, 도서
출판을 목적으로 한 출판부 신
설 등 본격적인 사업 확장이 추
진되었다. 신설된 출판부는 현

6. 1930년대 말 조선일보출판부 전경.
화면 좌측의 배치된 조선일보사 잡지들 중 『소년』 창간호 표지화는
정현웅의 작품이다.

대조선문학전집과 함께 대중잡
지로 『조광』 『소년』 『여성』 등을
발행하기 시작했다(도6).28) 이 잡지들은 성장하는 독자 시장에 대응하여 독자
층을 성인, 어린이, 여성으로 세분하여 시장을 공략하고자 하는 의도에서 나온
것이다.

조선일보사는 편집 내용과 전략에서도 대중성을 확보하기 위해 연애소설
이나 추리소설과 같은 대중소설 분량을 늘리고, 컬러 화보, 컬러 표지화, 컷, 각
종 삽화 등의 시각이미지 역할을 대폭 강화시킴으로써 읽는 신문에서 보는 신
문, 보는 잡지의 시대를 지향했다. 물론 이러한 전략은 당시 조선 내 출판 시장
에서 상당한 영향력을 행사하고 있던 일본의 대중잡지들을 의식한 것이다.

1930년대 일본어 교육을 받고 성장한 조선의 독자층들은 조선어로 된 조
선 서적만 읽었던 것이 아니다. 『슈후노토모主婦之友』 『킹구キング』 『후진구라후婦
人倶樂部』 『쇼넨구라후少年倶樂部』 같은 일본 잡지가 조선의 잡지와는 비교가 되
지 않는 자본력과 기술력, 기획력으로 조선의 독자 대중들을 사로잡고 있는 상
황이었다.29) 따라서 조선의 출판사는 일본의 대중잡지와 경쟁을 해야 하는 상
황이었기 때문에 이 잡지들이 지닌 편집과 판매전략, 화려한 채색표지화와 다

28) 조선일보60년사편찬위원회, 『조선일보60년사』, 조선일보사, 1970, 371–373쪽.
29) 1930년대 일본 잡지의 조선 시장 진출과 그 영향에 관해서는 천정환, 앞의 글 참조.

양한 삽화가 지닌 대중성 등은 모두 참조 대상이 되었다. 특히 일본의 대중잡지 시장에서 100만 부 잡지로 성장해 이른바 국민 잡지로 불렸던 종합 대중잡지 『킹구』(도7)는 1930년대 조선 독자들에게도 폭넓게 읽혔기 때문에 지면 내용에서부터 표지화 형식, 판매 전략과 광고 전략에 이르기까지 조선일보사의 대중잡지 시장 확장의 모델이 되었던 것으로 보인다.[30]

7. 와다 에이사쿠和田英作, 『킹구キング』 창간호 표지화. 〈떠오르는 아침 해のぼる朝日〉, 1925

여기서 중요하게 된 것이 삽화가의 역할이다. 신문소설뿐 아니라 잡지의 소설 비중이 커지면서 소설 삽화의 역할도 강화되었다. 또한 표지화는 잡지의 구독률과도 밀접한 관계가 있었기 때문에 대중적 호소력을 지닌 이미지를 만들어 낼 줄 아는 삽화가가 필요했다. 1930년대 후반 조선일보의 정현웅과 김규택金奎澤, 1906~1962은 기존 삽화가들, 가령 이상범李象範, 1897~1972, 노수현盧壽鉉, 1899~1978, 이승만李承萬, 1903~1975, 안석주에 비해 탄탄한 데생력과 묘사력을 갖추고 출판 시장 호황기에 대중성을 확보하는 데 주력했던 2세대 삽화가들이었다고 할 수 있다.

이러한 시기에 제작, 유포된 정현웅의 삽화가 당대에 어떻게 평가되었을까? 1937년 김복진金復鎭, 1901~1940은 한 해를 마무리하면서 쓴 글에서 삽화

30) 1925년 고단샤(大日本雄弁會講談社)가 창간한 종합 대중잡지 『킹구』는 1920년대 일본 대중문화의 상징적 존재로 알려져 있다. 이 잡지는 1920년대 급속히 성장한 대중문화에 부응하여 전 세대가 볼 수 있는 대중적 내용, 지면의 철저한 평이화, 대량생산에 의한 염가 판매, 적극적인 판매 촉진 전략, 채색 사진 화보, 삽화 등의 시각적 효과 강화 등으로 창간 2년 만에 100만 부 잡지로 성장했다. 1930년대에는 보통학교에서 일본어 교육을 받고 성장한 조선의 독자들도 『킹구』를 보고 독자란에 일본어로 된 시나 소설을 투고함으로써 일본 대중문화와 『킹구』의 출세 지향적 가치관을 여과 없이 받아들이게 되었다. 佐藤卓己, 『キングの時代: 國民大衆雜誌の公共性』, 東京: 岩派書店, 2002; 南富鎭, 「『キング』と朝鮮の作家」, 『文學と植民地主義: 近代朝鮮の風景と記憶』, 東京: 世界思想社, 2006, 115~139쪽; 정혜영, 「1930년대 종합대중잡지와 대중적 공유성의 의미: 잡지 조광을 중심으로」, 『현대소설연구』 no.35, 현대소설학회, 2007, 135~155쪽.

8. 이와다 센타로, 『썬데이-매일サンデ-毎日』 1940년 7월 7일 표지화
9. 이와타 센타로, 요코미 조세이橫溝正史의 소설 『야광충夜光虫』 삽화, 『挿繪の描き方』, 新潮社, 1938

계에서 김규택과 정현웅이 조선 인물의 새로운 전형을 만들고 있다고 평가했다.[31] 또한 1939년 9월 잡지 『신세기』에 실린 길진섭吉鎭燮, 1907~1975의 「미술계인물론」을 보면 삽화의 명인 정현웅은 "누가 보든지 화가라 하지 않을 수 없는 냄새 나는 화가의 타입"으로 "이와타 센타로의 필치에 가까운 기교, 화가의 순수성을 찾을 수 있다"고 했다.[32] 이 글에서 거론된 이와타 센타로岩田專太郎, 1901~1971는 일본 근대의 대표적 삽화가로 다이쇼大正 말기부터 쇼와昭和 시기 일본 대중문학 부흥기에 전문적인 대중소설 삽화가로 활약한 인물이다.

　　일본 삽화사의 흐름에서 보면 이와타는 메이지明治 시대 초기에 일본 화가들이 담당하던 삽화와는 차별화되는 새로운 근대적 삽화 양식을 개척한 삽화가로 평가받고 있다. 즉 미인화 계열의 일본 화가들이 사생력도 약하고 모필

31) 김복진, 「정축년조선미술계대관」, 『조광』, 1937. 12, 49쪽.
32) 길진섭, 「미술계인물론」, 『신세기』, 1939. 9, 48쪽

10. 정현웅, 이태준의 소설 「코스모스 피는 정원」 삽화, 『여성』 1937년 3~7월 연재

선을 사용하기 때문에 현장감이나 긴장감도 떨어지고 천편일률적으로 유형화
된 여성 인물을 그렸던 것에 반해, 이와타는 탄탄한 데생 실력으로 새로운 대
중 독자의 취향에 맞는 사실적이고 현대적 풍속과 미인 유형을 정립한 것으로
알려져 있다. 또한 자유자재로 인쇄 기술을 사용하고, 하이라이트 기법, 극적인
원근법 공간, 역동적인 화면 공간, 사진과 인쇄 기법의 혼용 등 다양한 삽화 기
법을 개발하여 시무라 타츠미志村立美, 1907~1980, 고바야시 히데츠네小林秀恒,
1908~1942와 함께 쇼와기昭和期 삽화의 3인방이라 불렸다(도8, 9).[33] 그는 도쿄
니치니치신문東京日日新聞의 연재소설뿐 아니라 『킹구』, 『슈후노토모』 같은 대중
잡지에서 많은 삽화를 실었기 때문에 조선의 독자에게도 당시 알려져 있었다.

33) 磯具勝太郎, 「挿畫史展望: 風俗の記錄者たち」, 『名作挿繪全集』 6集, 東京: 平凡社, 1980, 118~124쪽;
尾岐秀樹, 「岩田專太郎」, 『みづえ』 942號, 1987, 126~132쪽.

11. 정현웅, 김래성의 소설 『괴암성怪巖城』 삽화, 『조광』, 1941. 3. 364~365쪽

　『여성』이나 『조광』에 실린 정현웅의 소설 삽화들을 보면 페이지 양면에 걸쳐 이미지를 과감하게 배치하고 있는 점, 인물을 클로즈업하여 화면에 가득 채움으로써 시각적 효과를 극대화하는 방식, 일상생활 속의 풍속과 의상에 대한 사실적인 묘사, 주로 추리소설에 나타나는 대각선의 과감한 화면 구성 방식이나 극적인 부감시俯瞰視의 사용, 콘테를 문지르듯 사용하여 마치 흑백영화의 장면 효과를 내는 영화식 영상 처리 방법 등에서 유사성을 찾을 수 있다(도10, 11). 그러나 실제 이러한 특징은 이미 1930년대 후반 일본의 대중잡지 삽화에서 흔히 쓰이던 방식으로 이와타뿐만 아니라 많은 대중잡지 삽화가들이 사용하고 있었다. 그런데도 정현웅이 이와타에 비견된 이유는 당시 정현웅의 삽화가 이와타의 경우처럼 기존의 삽화들에 비해 발전된 묘사력으로 근대인의 복식과 풍속, 인물을 재현하고 있었기 때문이다.

　이처럼 식민지 자본주의 속에서 성장하던 대중문화의 한 축을 담당했던

대중잡지 시장과 그 속에서 강화된 삽화가의 역할은 정현웅의 수많은 삽화 활동의 사회적 맥락이었다. 다양한 시각문화가 발달하지 않았던 근대에 삽화는 마치 영화를 보는 듯한 생생함을 전달해주는 역할을 함으로써 대중독자로 하여금 그 매체를 지속적으로 구독하게 하는 역할을 한다. 따라서 정현웅 삽화의 사실성은 대중잡지 시장의 대중성에 부합했던 근대 삽화의 일반적 특징이었다고도 할 수 있다.

그러나 다른 한편, 이 시기 정현웅이 제작한 삽화와 표지화들이 산재한 또 다른 이유는 당시 식민지 조선의 삽화가가 처했던 현실에 있다. 즉 당시 조선의 삽화가들은 근무 여건으로 본다면 그야말로 일인다역一人多役을 할 수밖에 없는 상황이었다. 예를 들어, 같은 시기의 『킹구』를 보면 한 회에 10여 명의 삽화가들이 제작에 참여했으며 표지화나 컷 제작을 맡은 삽화가가 따로 지정되었다.34) 반면에 정현웅은 조선일보출판부에 전속된 삽화가였기 때문에 한 달 월급을 받고 소설 삽화에서 표지화, 컷, 만화뿐 아니라 지도에 이르기까지, 삽화만 하더라도 경향이 다른 것들을 모두 주어진 시간 내에 그려내야 했다. 따라서 삽화의 질이나 작가의 독특한 개인 양식 같은 것을 발전시킬 수 있는 여건이 마련되기가 어려웠다.

실제로 정현웅의 삽화와 표지화는 특정한 정현웅 양식을 보이기보다는 각 잡지의 성격에 따라 각기 다른 양식으로 구사된 경우가 많았다. 정현웅은 이것을 시간과 양심의 딜레마라고 표현했다. 그 원인은 정현웅이 정확하게 지적했듯이 출판 시장이 성장하고 있어도 일본처럼 삽화가 독립적인 상품적 가치를 가질 만큼 시장이 성장하지는 못했고, 국민총동원체제의 압박 속에서 생존해야 했던 조선일보는 전속 삽화가의 노동력을 최대한 활용함으로써 비용 절감을 해야 하는 입장이었으며, 삽화가는 중층적 압박을 받고 있던 식민지 조선에서 그나마 월급을 받는 직장을 구하기도 어려운 형편이었기 때문이다.35)

34) 예를 들어, 1936년 11월 『킹구』에 참여한 삽화가는 이와타 센타로, 하야시 타다이치(林唯一), 코미나간다로우(富永謙太郎) 등을 포함하여 총 11명이 참여했다.
35) 정현웅, 「삽화기挿畵記」, 『인문평론』 제6호, 1940. 3, 95쪽.

2) 쓰레기 속의 미술: 정현웅의 삽화 인식과 「반도의 빛」

삽화가 독립된 상품으로도 예술로도 존재하지 못했던, 기계처럼 매일 수십 장씩 그려내야 하는 현실 속에서 쓴 정현웅의 「삽화기」에는 현실에 대한 쓸쓸한 토로와 함께 당시 삽화에 대한 그의 인식이 드러난다. 우선 그는 삽화의 독자성을 주장하면서 세잔Paul Cezanne, 1839~1906의 정물화든 비어즐리Aubrey Vincent Beardsley, 1872~1898가 그린 삽화 〈살로메Salome〉든 회화의 독자성이란 입장에서 보면 아무런 차이가 없다고 단언한다. 삽화가 단순히 소설의 내용을 도해圖解한 이미지가 아니라 독자적인 회화적 가치를 가진다는 말이다. 단지 차이가 있다면 그것은 가치의 차이가 아니라 위치의 차이다. 즉,

"삽화는 쓰레기 속의 미술이요 처음부터 미술인 체 내세우는 미술이 아니다. 벽에 걸 것을 목적하고 그리는 것도 아니고 병풍을 목적하고 그리는 것도 아니다. 아침에 신문 위에 실렸는가 하면 저녁에는 거리에 굴러다니면서 행인의 발밑에 짓밟히거나 반찬거리를 사러 다니는 아이의 싸게지가 되는 운명을 가지고 있는 것이지마는 항상 움직이고 있는 세상의 활발한 현역품現役品으로서의 역할을 가진 곳에 그 가치가 있고 흥미가 있다. …… (중략) …… 설사 삽화를 그린다는 것이 문화적인 역할로서 그다지 대수롭지 못한 일이라 손치더라도 그림을 그리고 싶은 간절한 욕망과 열정을 이러한 것에나마 터뜨려 버릴 곳을 구하지 않았다면 그림을 그리는 것 이외에는 아무짝에도 쓰잘 데 없는 내 자신을 어디다 어떻게 처리하였으면 좋을지 몰랐을 것이다. 다만 이곳의 삽화가의 초라한 위치가 짝 없이 우울하다."[36]

정현웅에게 삽화는 회화와 같은 예술적 가치를 지닌 것이지만, 그 위치는 고급예술의 자리가 아니라 일반 대중의 삶 속이다. 따라서 삽화는 예술적인 동시에 대중적이어야 한다. 그러나 현재 삽화가로서 정현웅의 위치와 삽화의 문

36) 위의 글, 92~95쪽.

화적 역할은 초라하기만 하다.

　사실 근대미술사에서 삽화에 가장 적극적인 가치를 부여했던 것은 프롤레타리아미술 운동이었다. 하지만 정현웅의 삽화는 프롤레타리아미술과는 다른 관점을 취하고 있다. 프롤레타리아미술에서 삽화가 사회변혁 운동의 시각적 무기이자 대중에 대한 선전 선동의 수단이라면, 정현웅의 삽화는 미술과 같은 독자적 가치, 즉 회화적 가치를 통해 대중에 대한 문화적 역할을 하는 '쓰레기 속의 미술'이다. 또한 전자의 삽화가가 예술가가 아니라 사회운동에 참여하는 활동가이기를 요구받는다면, 정현웅에게 삽화가는 원론적으로는 예술가다.

　그러나 현재의 정현웅은 그림에 대한 욕망을 삽화로 대신해야 하는 초라하고 우울한 삽화가, "재능을 상품화하는 것을 업으로 하는 예술가 아닌 인간"[37]인 것이다. 이러한 정현웅의 삽화가로서의 인식 속에는 이미 중일전쟁 이후 사진, 삽화, 표지화가 대중 동원용 무기의 역할을 하는 전시체제 속에서 대합실의 민중과 동원 이미지를 함께 그리는 극단적 이중성의 병존 가능성이 배태되고 있었다고 할 수 있다.

　1940년 4월, 정현웅이 「삽화기」를 쓴 시기는 개인적으로는 결혼 생활을 시작하면서 경제적 부담이 가중되고,[38] 전시체제 하에서 조선일보가 강제 폐간되고 조광사로 축소되는 등 출판계도 전면적인 통폐합이 일어나기 시작한 때다.[39] 1940년 8월 일본이 본격적인 신체제에 돌입하면서 조선에도 10월부터 반도 신체제 확립을 위한 국민총력조선연맹이 조직되고 본격적인 신체제가 시작되었다. 일본에서 시작된 일명 출판신체제는 출판물의 생산에서 배급에 이르기까지 전면적인 통제를 하는 방식을 말한다.[40] 당시 일본은 대동아전쟁을 사상전思想

37) 정현웅, 「裝幀의 辯」, 『박문』 제3집, 1938. 12, 21쪽.
38) 정현웅, 「元旦日記」, 『家庭之友』 29호, 1940. 2, 15쪽.
39) 이미 1939년부터 조선일보는 강제 폐간 압박을 받고 있었고, 방응모 사장은 만일의 경우를 대비해 출판부를 독립시켜 1940년 1월 22일 주식회사 조광사를 만들었다. 정현웅은 조광사에서 1945년까지 출판부 직원으로 근무했다. 당시 조광사 출판부에는 미술인으로는 정현웅 외에 최근배, 안석주가 함께 근무했다. 조선일보60년사편찬위원회, 앞의 책, 182~183쪽, 371~373쪽.
40) 기존의 출판 검열이 생산 과정을 통제하는 사상 통제 방식이라면 출판신체제는 출판물의 생산에서부터 배급까지 대동아공영권에서 모두 일원화하는 전면적인 통제 방식이다. 일본에서는 사상 통제와 시장 및 자본을 통제하는 방식으로 출판기구로 출판문화협회(出版文化協會, 일명 문협文協,

戰으로 인식하면서 출판물을 종이 탄환이라고 불렀다.41) 이것은 출판물을 통한 대중 동원이 본격화되었다는 것을 말한다. 조선에서도 용지 부족을 이유로 출판 부흥기에 대거 등장했던 잡지들이 폐간되었던 반면, 전쟁을 측면 지원하는 것을 목적으로 한 여러 관변 잡지들은 대거 출간되었다.

조광사에 근무하고 있던 정현웅은 1940년경부터 해방 전까지 『반도의 빛』 『신시대新時代』 『소국민少國民』 『가정지우家庭之友』 『방송지우放送之友』 같은 대표적인 군국주의체제 선전용 잡지들에 표지화나 삽화를 그렸다. 물론 이러한 잡지에 표지화나 삽화를 그린 것은 정현웅 혼자가 아니었다. 예를 들어, 『반도의 빛』은 정현웅뿐 아니라 김은호金殷鎬, 박영선朴泳善, 이인성李仁星, 김규택, 이승만, 김만형金晩炯, 심형구沈亨求, 홍우백洪祐伯 등이 참여했고, 일본 화가로는 미키 히로시三木弘와 정현웅의 스승인 야마다 신이치와 사토 구니오 등이 컷이나 삽화 제작에 참여하고 있었다. 그러나 다른 작가들이 간헐적으로 청탁을 받아 그린 것에 비해 정현웅은 3년간 촉탁으로 지속적으로 참여했고, 잡지에서 가장 상징적 공간인 총천연색의 표지화 제작에 참여하고 있었기 때문에 그 파급력 면에서는 큰 역할을 했다고 할 수 있다.

『반도의 빛』은 조선금융조합연합회에서 발간한 기관지로 1938년에 창간된 『가정지우』가 1941년 4월부터 제명이 바뀌어 출간되었다. 그런데 1939년 『가정지우』에도 정현웅의 표지화나 글이 나오는 것으로 보아 그가 실질적으로는 1939년 무렵부터 조선금융조합연합회의 기관지에 삽화나 표지화를 그렸던 것으로 보인다.42) 정현웅이 그린 표지화를 살펴보면, 농촌이나 어촌을 배경으로

1940년 발족)와 일본출판배급주식회사(日本出版配給株式會社, 일명 일배日配, 1941년 발족)가 출판 관련업을 총망라한 단일 조직으로 만들어졌다. 이 두 기구는 전자가 용지 할당 조정, 검열, 우량 출판물 장려 등 생산 영역을 총괄하는 조직이라면, 후자는 유통 영역을 총괄하는 조직으로 일본뿐 아니라 조선, 만주, 대만 등 대동아공영권 전체를 일원적으로 관리했다. 조선에서는 문협과 같은 실질적 권한을 가진 단일 기구가 생기지 않은 대신 조선총독부경무국이 생산 영역의 통제를 담당했으며 판매 영역에서는 일배 조선 지점이 1941년에 생김으로써 일본의 출판신체제에 흡수되고 있었다. 이종호, 「출판신체제의 성립과 조선 문단의 사정」, 『사이 間』 6호, 국제한국문학문화학회, 2009, 195~238쪽.

41) 高橋才次郞, 「出版兵站線の新しき認識と實踐」, 『出版普及』, 東京: 日本出版配給株式會社, 1942. 7. 1, 3쪽.

42) 정현웅은 『가정지우』 1937년 7~10월, 1939년 1월, 4~6월, 1939년 9월과 12월 등에 삽화나 표지화를 그렸다.

12. 정현웅, 「반도의 빛半島の光」 표지화, 1943. 3 13. 정현웅, 「반도의 빛」 표지화, 1941. 6

노동을 하고 있는 여성이나 남성 이미지가 주를 이루고, 그밖에 전쟁터의 병사나 비행기, 군함, 탱크와 같은 전쟁 이미지가 나온다. 병사나 군함, 탱크 같은 이미지들은 대부분 다른 작품을 부분 모사하거나 사진을 모사한 경우가 많다(도 12). 반면에 농촌의 근로 여성을 그린 표지화의 경우 인물을 화면의 측면에 배치하고 원근법적 구도를 활용해 추수를 하거나 모내기를 하는 전원 풍경을 자세히 묘사한다. 또한 일장기나 근면과 관련된 표어 같은 보조적 상징 장치를 사용하여 구체적 내용 전달이 용이한 구성을 사용하고 있다(도13).

 이것을 정현웅이 1937년부터 지속적으로 제작했던 『여성』지 표지화(도14)와 비교해보면 잡지의 성격과 목적에 따라 인물의 양식뿐 아니라 화면공간 구성이 어떻게 변화되고 있는지 잘 볼 수 있다. 다시 말해, 여성지에는 주로 계절을 상징하는 꽃 장식이 된 평면적인 배경에 크게 클로즈업된 여성이 놓이며, 할리우드 여배우를 연상시키는 서양적인 골상과 하얀 피부, 최신식 유행 복식을 하고 있다. 독자와 만나는 시점도 화면에 바짝 다가온 정면 시점이거나 위에서 내려다보는 시점을 활용해 보이는 대상과 보는 주체로서의 독자 관계가 성립되

도록 구성한다. 독자가 보는 여성은
현실의 여성이라기보다는 물신적 대
상으로서의 여성, 또는 모방과 소비
욕망을 불러일으키는 그 시대의 이상
형들이다.

이에 비해 『반도의 빛』의 여성 인
물은 매우 동양적이고 둥글둥글한 곡
선적 골상을 하고 있으며, 환한 표정
으로 독자를 바라보거나 독자들의 시
선을 화면의 배경으로 유도하는 역할
을 하는 노동 공간 속의 여성이다. 물
론 이러한 노동의 성격과 목적, 의미가
생성되는 것은, 이미지와 함께 표지화

14. 정현웅, 「여성」 표지화, 1939. 10

왼쪽에 미나미 지로南次郎 총독이 직접 쓴 것임을 매호마다 밝히고 있는 '半島
の光'이라는 글씨와 화면 하단에 저축, 근로, 증산 등을 독려하는 그 달의 구호
들이 결합되어 하나의 텍스트가 될 때다. 다시 말해 정현웅이 원했든 원치 않았
든 이러한 표지화는 제호와 문자가 결합함으로써 정치적, 사상적 동원을 위한
텍스트로 기능하게 된다.

『반도의 빛』 표지화에 농어촌의 근로 여성이 많이 등장하는 것은 이 잡지가
조선금융연합회의 기관지로 조합원을 대상으로 한 일종의 교육용 보급 잡지였
기 때문이다.43) 전시체제 동안 조선금융조합연합회는 병참 기지로서 조선의 경
제 부문을 담당한다는 목적 하에 전 조선의 조합원들을 동원하여 부락 생산 확
충, 저축 장려, 생활개선, 농사 개량 등을 교육시켰으며, 주부회 애국반을 중심
으로 공동 제작, 공동 작업, 단체 훈련, 국어 강습, 운동회 등의 정신 동원을 실

43) 조선금융연합회는 만주사변 이후의 준전시경제체제 하에서 조선금융조합협회와 각도 금융조합협
회의 발전적 통합을 통해 조선식산은행의 중앙금고 사무를 접수하고 조선 내의 금융기구를 정비하여
단일 중앙기관으로 발전된 조직이다. 朝鮮金融組合聯合會, 『朝鮮金融組合聯合會10年史』, 京城: 朝鮮
金融組合聯合會, 1944, 1~6쪽.

시하는 기구로서의 기능을 담당하고 있었다.44) 『가정지우』와 『반도의 빛』은 연합회의 이러한 보급 사업의 일환으로 발행된 잡지로, 전 조선의 조직망을 통해 벽촌과 어촌의 조합원들과 부인 회원들을 대상으로 일본 정신을 앙양하고 사회 교육을 담당하며 조합 취지를 전파하는 것을 목적으로 했다.45) 조선어판의 경우 1회 발행 부수가 10만 부로 당시 최고의 발행 부수였다. 출판 부흥기에 『삼천리』의 최고 발행 부수가 1회에 1만 부였다는 것과 비교해보면 전시체제 동안 한 달에 10만 부가 발행된 이 잡지의 파급력은 매우 컸을 것이다. 더욱이 문맹자가 많았던 벽지의 조합원들에게 강독회를 통해 이 잡지를 읽히는 상황에서, 총천연색의 표지화와 시각 이미지는 정현웅이 원했든 원하지 않았든 전쟁 동원을 위한 무기가 되었던 것은 사실이다.

3) 곡예사와 자화상

이처럼 그림에 대한 욕망을 버리지 못했던 정현웅이 삽화가로서 왜곡된 삶을 살았던 시기에 제작한 회화 작품들은 삽화 활동 뒤에 숨겨진 또 다른 화가의 시선을 드러낸다. 〈말 타는 소녀와 피에로〉1936, 〈백마와 소녀〉1938, 〈아코디언〉1937, 〈대합실 한구석〉1940, 〈자화상〉1942, 〈흑외투〉1943는 이 시기에 발표된 대표작들이다. 그런데 〈아코디언〉이 정현웅의 자화상으로 알려져 있기 때문에 앞서 언급했듯이 〈대합실 한구석〉을 제외하면 모든 작품이 서커스 단원과 자화상이라는 주제로 집약된다.

〈말 타는 소녀와 피에로〉는 현재 작품이 남아 있지 않고 안석주의 작품 평만 전해지는데, 안석주에 의하면 이 작품은 정현웅이 물상을 정확히 보는 침착한 태도에서 더 나아가 서커스 흥행을 다니는 피에로와 소녀의 생애까지 예리하게 포착함으로써 화풍상의 전환을 보여주고 있다.46) 비록 도판으로만 전해지지만 1938년 중견작가양화전람회에 출품한 〈백마와 소녀〉는 같은 서커스 주제

44) 김남천, 「농어촌현지보고」, 『半島の光』, 1941. 8, 31~33쪽.
45) 『반도의 빛』은 B5판 50여 쪽 분량으로 일어판과 조선어판이 따로 출판되었다. 朝鮮金融組合聯合會, 앞의 책, 214~215쪽.
46) 안석주, 앞의 글.

를 그린 작품이어서 이 무렵 정현
웅 작품의 변화를 더욱 구체적으로
추정해볼 수 있는 참고자료가 된다
(도15). [47]

이 작품은 화면 전면에 백마
와 10대로 보이는 어린 소녀를 그
린 것이다. 그런데 사실 백마와 소
녀, 그리고 피에로라는 제목은 낭
만적 소녀 취향으로 보이거나 피카
소가 즐겨 그려 상품화시킨 서커스
주제와의 영향 관계를 떠올리게 한
다. 『삼사문학』 시절 표지화나 삽화
에서 볼 수 있듯, 실제 정현웅은 피

15. 정현웅, 〈백마와 소녀〉, 1938, 중견작가양화전람회 출품

카소의 작품을 잘 알고 있었다. 그렇다면 이 작품들은 피카소의 영향에 불과한
가?

앞에서 언급했듯이 이미 정현웅은 1930년대 초에도 곡마단을 대상으로
〈서커스〉를 그린 적이 있다. 그런데 일제강점기의 곡마단은 단순히 근대에
유입된 신기한 볼거리의 차원을 넘어서 훨씬 복잡한 사회적 문제이자 민족적
갈등과 결부되어 있었다. 예를 들면, 3·1운동 이후 민족주의가 고양된 1920
년에는 일본 곡마단의 공연을 조선인이 돈을 내고 구경 가는 것 자체가 민족주
의적 감정에서 용납되지 않았고, 곡마단의 흥행을 방해하다가 경찰에 붙잡히는
일도 있었다.[48] 또한 곡마단원들에 대한 악덕 흥행주의 비인간적인 노동력 착취
와 성적 학대 등의 기사가 심심찮게 사회면에 등장하기도 했다. 당시 곡마단의

47) 중견작가양화전은 2월에 이쾌대, 길진섭, 이동현 등이 참여하여 화신백화점에서 개최한 소품전이
었다. 「중견작가양화전」, 『조선일보』, 1938. 2. 10.
48) 「曲馬團妨害라고 朝鮮人 십여명을 검속, 日人曲馬團興行에 朝鮮人들의 관람을 방해하여」, 『동아일
보』, 1920. 9. 17; 「일본曲馬團에 對한 告知書. 우리의 금전과 정신까지 빼앗기지 말자」, 『조선일보』,
1920. 8. 25.

흥행주는 일본인이지만 곡마단원은 전국을 순회하면서 모아온 조선의 어린 소년 소녀들로 근대 신종 인신매매의 한 형태를 띠었기 때문이다. 1920년대 후반부터 돈 몇 푼에 팔린 남매나 어린 소녀들의 기사가 나오기 시작했는데, 만주사변 이후 곡마단의 순회공연이 더 빈번해지고 만주에까지 진출할 정도로 규모가 커지면서 1930년대 후반 정현웅이 이런 작품을 그릴 시기에는, 어린 소녀들이 학대에 못 이겨 탈출하다가 잡힌 사건에서부터 자살 사건에 이르기까지 일본인 흥행주와 곡예사 간의 착취 문제가 노골적으로 드러나고 있었다.49)

물론 당시 언론사들이 곡마단을 후원하여 신문 구독자에게 무료 또는 우대 행사를 하는 경우가 많았기 때문에 곡예사에 대한 가십성 기사도 섞여 있었을 것이다. 그러나 대중들의 흥미를 끄는 이러한 기사에는 일본인과 조선인, 제국과 식민지의 폭력적 갈등 관계가 지속적으로 노출되고 있었다. 조선일보에서 근무하던 정현웅이 이러한 기사들을 지속적으로 접하고 있는 상황에서 제작된 〈백마와 소녀〉는 단순히 낭만적 소녀 취향의 주제나 양식적인 면에서 피카소의 영향력을 넘어서는 것이다. 안석주가 말한 그들의 생애란 이미 잘 알려진 곡예사들의 현실을 말한 것으로 보인다.

〈백마와 소녀〉를 다시 보면 백마를 끌고 무대에 선 곡예사의 모습을 볼 수 있다. 소녀는 머리띠를 두르고 서커스 복장을 한 채 관객을 향해 정면으로 서 있다. 그러나 시선은 화면의 오른쪽 밖을 향하고 있다. 그녀와 함께 서 있는 백마도 오른쪽 말굽을 들고 고개를 숙인 채 시선을 아래쪽으로 향하고 있어 그들은 관객의 시선을 일방적으로 받도록 되어 있다. 정면으로 향한 소녀의 신체에서 가장 눈에 띄는 부분은 복부인데 살집이 없고 근육이 잡혀 있다. 이것은 백마를 데리고 나온 소녀가 이상적 미인으로 그려진 것이 아니라 수많은 훈련을

49)「60원 돈으로 곡마단에 팔린 남매. 단장의 학대에 못이기어서 구혈을 벗어나 노두에 방황. 방금 경찰이 보호중」,『조선일보』, 1927. 10. 23;「곡마단 중의 애화: 어린 곡예사 安順伊의 기록」전5회,『조선일보』, 1928. 11. 15~18;「九歲에 몸팔려 곡마단에서 학대받고 도망해 나와 울며 방황. 可憐한 卞性任」,『동아일보』, 1927. 10. 22;「曲馬團俳優가 旅費 없어 哀訴」,『동아일보』, 1933. 11. 28;「곡마단은 탈출했으나 갈 곳 없어 자살도모」,『조선일보』, 1934. 8. 31;「학대에 못이겨 곡마단 舞女脫出」,『동아일보』, 1935. 9. 3;「소녀단원에 폭행혐의, 곡마단장 검거취조」,『조선일보』, 1936. 8. 14;「곡마단 탈주 소녀 대구署서 보호」,『조선일보』, 1939. 4. 27.

16. 정현웅, 〈아코디언〉, 1937, 조선미술전람회 입선

받은 곡예사로 그려진 것임을 말한다. 1931년 정현웅이 처음 그렸던 〈서커스〉가 곡마단 가설무대의 휘날리는 깃발과 현란한 간판 같은 시각적 볼거리를 재현한다면 이 시기 정현웅의 시선은 곡마단 무대 안 곡예사들의 현실로 한 걸음 다가서 있는 셈이다.

　　1937년 조선미술전람회에 출품된 〈아코디언〉(도16)도 대중 앞에 자신의 기예를 팔아서 살아가야 하는 악사라는 점에서는 곡예사와 같다. 이 작품에서도 악사는 고개를 숙인 채 관람자의 시선을 외면하고 있으며 악사의 신체를 감싸고 있는 어두운 배경이 작품의 전체적인 분위기를 침울하게 만들고 있다. 작품 속의 악사는 자신의 음악을 예술로 승화시키는 고급문화의 연주자가 아니라 거리에 나선 악사다.

　　그런데 이 그림은 정현웅의 자화상이다. 왜 정현웅이 아코디언 악사와 자

17. 정현웅, 〈대합실 한구석〉, 1940, 조선미술전람회 입선

신을 동일시하고 있는가? 〈백마와 소녀〉와 이 작품을 다시 보면 공통적 이미지를 찾을 수 있다. 즉 대중 앞에 자신의 기예를 파는 상품화된 신체, 예술이 될수 없는 대중문화의 생산자, 벗어나기 힘든 상황 속에 시선을 돌린 허약한 신체, 이것은 쓰레기 속의 미술인 삽화로 살아가는, 삽화의 회화적 가치를 추구하지만 일상은 쳇바퀴 돌듯 상품을 그려내는, 식민지의 우울한 삽화가 정현웅 자신의 모습이기도 하다.

1940년 〈대합실 한구석〉(도17)에서도 역시 우울하게 고개를 숙인 인물을볼 수 있다. 그동안 이 작품은 북간도로 떠나는 민중들의 삶을 그린 것으로 추정되기도 했으나 정확한 근거는 없다. 그러나 근대의 경성역이라는 공간은 근대성의 공간이자 식민지 도시의 현실을 상징적으로 보여주는 공간임은 분명하다. 〈서커스〉에서 〈백마와 소녀〉로의 시선 이동과 마찬가지로, 이 작품에서도 정현

웅의 시선은 새로 건설된 경성역의 외관〈역전대로〉(도2)에서 대합실 구석의 현실로 옮겨가고 있다. 화면은 소년, 나이 든 남성, 짐 보따리를 안은 젊은 여자, 그리고 뒷자리의 젊은 남자로 구성되어 있다. 양손으로 턱을 괸 소년과 뒷자리에 비스듬히 기대앉은 채 턱을 괸 젊은 남자는 대합실에서의 오랜 기다림을 말해준다. 서로 바

18. 도미에, 〈삼등열차〉, 1863~65, 캔버스에 유채

짝 붙어 앉은 모습, 특히 뒤편 남성과 중절모를 쓴 중앙 인물과의 어색할 정도로 밀착된 거리는 사람들로 북적이는 대합실 구석에 불편하게 앉은 이들의 상황을 말해준다. 이 그림의 정서를 지배하는 가장 큰 요소는 인물들 간의 시선이다. 즉 서로 만나지 않는 시선, 초점 없이 부유하는 시선들은 현실 속의 소외된 군상의 이미지를 자아낸다.

사실 이 그림은 도미에Honoré Daumier, 1808~1879의 〈삼등열차〉(도18)와 여러 면에서 유사하다. 우선 도시의 열차를 소재로 한 점이 그렇고, 각 인물들 간의 어긋난 시선과 화면 구성에서도 유사성을 발견할 수 있다. 화면 앞쪽의 소년, 나이 든 남성, 짐을 안은 젊은 여성과 좁은 공간, 뒤편에 바짝 붙어 앉은 채 정면을 향해 초점 없는 시선을 던지는 남자로 이루어진 화면 구성은, 〈삼등열차〉의 잠들어 있는 어린 소년과 노파, 아이를 안은 젊은 여성, 그리고 뒷줄에 화면을 향해 앉은 승객의 배치와 비슷하다.

잘 알려져 있듯이 도미에의 〈삼등열차〉는 산업혁명 이후 도시화의 과정에서 도시 부르주아와 도시 빈민 간의 빈부 격차와 계급 문제를 삼등열차라는 상징적 도시 공간을 통해 표현한 19세기 대표적 리얼리즘 작품에 속한다. 작품 속에 어린 소년과 노파, 젊은 여성은 저임금 노동 착취 구조의 대상이 된 취약 계층들을 대표하며 인물들 간 시선의 어긋남은 도시 공간 속의 인간 소외를 나타낸다. 정현웅은 같은 해에 쓴 「삽화기」에서 도미에를 이미 삽화의 회화적 가치를

성취한 대표적 작가로 언급하고 있는데, 이로 보아 그가 도미에에 대해 잘 알고 있었던 것으로 보인다. 그러나 이러한 인물 구성은 이미 정현웅이 많은 삽화 작업을 통해 익숙해진 것이기도 하므로, 이 작품이 도미에의 〈삼등열차〉를 직접적으로 참고했다고 단언하기는 어렵다. 단지 도미에가 〈삼등열차〉를 통해 산업혁명 이후 도시 빈민으로 전락한 농민 계층의 소외된 현실을 전형화하고자 했다면, 정현웅은 대합실의 군중을 통해 식민지 도시 속에 부유하는 민중의 소외된 삶을 형상화하고자 한 점에서는 유사하다고 볼 수 있다.

〈대합실 한구석〉의 중심인물은 중절모를 쓴 남성이다. 고개를 숙인 채 아래로 향한 그의 우울한 시선은 현실 앞에 무기력한 자신을 향해 있다. 정현웅은 이 그림 이후 다시 자화상으로 돌아갔다. 앞서 언급했듯이 이 시기는 국민총동원체제가 본격화되면서 출판 시장이 급격히 퇴조하고 관변 잡지들이 대거 등장하면서, 정현웅도 『반도의 빛』의 촉탁으로 일하던 때다. 이 무렵 조선미술전람회에 출품한 〈자화상〉1942과 〈흑외투〉1943 두 작품은 모두 도판조차 남아 있지 않아 정확한 상황을 알기 어렵다. 단지 작품에 대한 짧은 논평들을 통해 추측할 뿐인데, 1942년 〈자화상〉에 대해 조광사에서 같이 근무했던 윤희순이 "고요한 관조가 아니라 소박한 고백이다. 여기서는 아름다운 뉴앙스라든가 발전적 정서의 감동은 느낄 수 없지만 진실의 노출이 있다"고 평한 것으로 보아 우울하고 공허한 작가의 내면을 드러낸 작품이었을 것으로 짐작된다.50)

그리고 〈흑외투〉에 대해서는 정현웅의 제2고보 스승이자 『반도의 빛』에서 나란히 표지화와 삽화 작업을 했던 야마다 신이치가 "불행하게도 당국으로부터 철거 명령을 받았으나 기본 제작 태도는 절대 경솔한浮薄 것이 아니고 상당히 진지하다. 다만 시국을 고려할 때 어쩔 수 없는 철회라고 생각된다"라는 평을 남겼다.51) 야마다 신이치는 1943년 단광회 결성을 주도하고 조선 징병제 실시 기념화를 공동 제작하는 등 당시의 대표적인 군국주의 화가였는데, 정현웅이 자신의 제자이기도 했기 때문에 배려 차원에서 이처럼 철회에 대한 변명을

50) 윤희순, 「미술의 시대색」, 『매일신보』, 1942. 6. 14.
51) 山田新一, 「제22회 선전평」, 『조광』, 1943. 7. 73쪽.

언론에 공개적으로 남긴 것으로 보인다.

정현웅 부인의 기억에 의하면 〈흑외투〉는 〈아코디언〉과 마찬가지로 중절모를 쓰고 검은 외투를 입은 남자 반신상을 사실적으로 그린 작품으로 〈아코디언〉과 비슷한 침통한 분위기의 작품이었다고 한다.[52] 후방 국민의 의무를 강조하는 시국 미술이 강조되던 시기임을 감안하면 건설적인 이미지가 아닌 작가의 우울한 내면이 드러난 작품까지도 검열의 대상이 되었던 것으로 보인다.

1930년대 말 정현웅이 어떤 계기로 모더니즘적 리얼리즘에서 도미에식 리얼리즘으로 방향을 전환을 했는지는 정확히 알 수 없다. 그가 러시아 혁명기의 아이젠슈타인Sergei Mikhailovich Eizenshtein, 1898~1948 영화를 언급한다거나 해방 직후부터 조선미술동맹에서 활동한 것으로 보아 이 무렵부터 사회주의 사상을 접하게 되었을 가능성도 있지만, 현재로서는 추정에 불과하다.[53] 그러나 일제강점기 말기에 삽화가 정현웅과 화가 정현웅이 보여주는 분열적인 이중성은, 목숨을 걸지 않고는 사회 비판적 리얼리즘이 불가능했던 시대의 한계이자 정현웅의 리얼리즘 인식의 한계이기도 하다.

다시 말해 삽화의 독자적 가치와 회화적 가치를 지향했지만 현실의 삽화는 상품에 불과했으며, 도미에식 리얼리즘은 조선미술전람회라는 제도적 틀에 갇힌 관념적 리얼리즘이었을 뿐이다. 곡마단의 소녀, 악사, 대합실의 고개 숙인 남자는 현실의 '압력' 앞에 무기력했던 정현웅의 거울 이미지이기도 하다. 결국 조선미술전람회에서 그가 추구했던 리얼리즘은 바라보기의 시선을 자신에게로 돌려 '공허'한 진실의 소박한 '고백'을 하는 것이었다. 물론 그것조차 받아들여지지 않았던 것이 제국과 식민지의 현실이었다.

52) 2009년 8월 12일 필자와의 구술 내용 중, 『정현웅 유족의 구술채록집』, 59~62쪽.
53) 해방 정국과 월북 이후의 활동에 대해서는 졸고, 「1950~60년대 북한미술과 월북작가 정현웅」, 『한국근현대미술사학』 제21집, 2010, 149~166쪽.

전쟁을 딛고,
유토피아를
꿈꾸다

이쾌대 연구
『인체 해부학 도해서』를 중심으로

작가 이쾌대

1913년 경북 칠곡에서 대지주의 아들로 태어났다. 서울 휘문고보 졸업 후 1933년 일본으로 건너가 제국미술학교에서 서양화를 공부했다. 1939년 귀국 후 군국주의 물결이 거세던 시류에 저항하며, 1941년 이중섭, 진환, 최재덕 등과 조선신미술가협회를 결성했다. 해방 후 좌우익 갈등이 심한 미술계 상황 속에서, 1947년 스스로 조선미술문화협회를 결성하여 독자적인 노선을 걸었다. 1948년 성북회화연구소를 홀로 개설하여, 김서봉, 김창열, 전뢰진 등 한국 현대미술의 초창기 미술가들을 길렀다. 1950년 한국전쟁 직후 북으로 가던 중 체포, 부산 및 거제도 포로수용소에 수감되었고, 1953년 남북 포로 교환 때 북한으로 갔다. 북한에서는 정치적으로 성공한 작가가 되지 못했던 것으로 보인다. 1960년대 이후 별다른 행적을 남기지 못하고 1987년 사망한 것으로 기록되었다.

글 김인혜

서울대학교 고고미술사학과를 졸업하고, 동 대학원에서 미술사를 전공했으며, 독일 본 대학교에서 3년간 미술사와 철학을 공부했다. 「필립 오토 룽에의 〈시간〉 연작에 나타난 회화이념」을 주제로 석사학위를 받았으며, 현재 서울대학교에서 「루쉰의 목판화 운동과 중일 판화운동사 비교」를 주제로 박사학위논문을 준비하고 있다. 2002년 이후 현재까지 국립현대미술관 학예연구사로 근무하면서 《장 뒤뷔페 회고전》(2006), 《아시아 큐비즘》(2005), 《아시아 리얼리즘》(2010) 등 서양 및 아시아 근현대미술에 관한 전시를 공동 기획하고, 관련 글을 다수 썼다.

1. 이쾌대 연구의 현황

이쾌대李快大, 1913~1987는 한국 근대미술사상 가장 걸출한 화가 중 한 사람으로 대부분의 연구자에게 강하게 각인되어 있다. 무엇보다 그의 출현이 드라마틱했던 것은, 1988년 월북작가 해금조치 이후 1991년 대규모의 개인전신세계미술관을 통해서 40여 년 만에 처음으로 이쾌대 작품의 진면목이 공개되었기 때문이다. 한국전쟁과 반공 이데올로기의 시대를 거치면서도 대부분의 작품들이 고스란히 보관되어왔다는 사실만으로도 감동적이었던 데다,[1] 1940년대 한국의 극심한 혼란 상황 속에서도 〈군상〉 연작을 비롯한 대규모의 작품들을 거침없이 제작했다는 점, 무엇보다 작품의 주제 의식과 기법이 높은 완성도를 보였다는 점에서 미술계에 큰 반향을 불러일으켰다.

이후 1995년 이쾌대의 작품 대부분을 수록한 화집이 김진송에 의해 처음 출판되었고,[2] 1990년대 말 2000년대 초반 이쾌대에 대한 10여 개의 석사논문이 쓰였다.[3] 최열, 윤범모 등이 이쾌대에 대한 논고를 발표했고,[4] 백마회, 신사실파 등 이쾌대가 속했거나 주도했던 미술단체에 대한 연구들이 나오면서 그의 활동을 둘러싼 여러 면모들이 드러나기도 했다.

그러나 아직도 이쾌대는 많은 부분 베일에 가려진 작가이고, 그의 작품은 풀리지 않는 수수께끼처럼 해석의 여지를 남겨놓고 있다. 그러한 연구의 공백 중 하나가 바로 이쾌대가 9 · 28 서울 수복 직전인 1950년 9월 20일에 집을 나

1) 이쾌대의 작품 보관을 위한 부인 유갑봉 여사의 노력이 널리 회자되어왔다. 이쾌대는 거제도 포로수용소에서 보낸 편지를 통해 작품을 팔아 생계를 유지할 것을 권했으나, 부인은 처음에는 화분의 도자기를, 다음에는 폐물과 비단 등 예단을 팔면서 생계를 이어갔다. 예단을 팔다가 아예 포목점을 운영하기 시작했고, 상당한 재정적 성공을 거두어 자녀들을 풍족히 길러냈다. 이쾌대의 작품 중 소품은 액자 상태 그대로, 대작의 경우는 캔버스 천만 떼어 말아 한옥집 다락에 보관해왔다고 한다. 2010년 11월 22일 아들 이한우와의 인터뷰 중에서.
2) 김진송, 『이쾌대』, 열화당, 1995.
3) 김선태, 「이쾌대의 회화 연구: 해방공간의 미술운동을 중심으로」, 홍익대학교 석사학위논문, 1993; 이미령, 「이쾌대 군상 연구」, 이화여자대학교 석사학위논문, 2002; 김경아, 「이쾌대의 군상 연구」, 서울대학교 석사학위논문, 2003 등 10여 개의 석사논문이 발표된 바 있다.
4) 최열, 「제국과 식민지 그리고 아시아의 낭만: 이쾌대 1/2」, 『미술세계』 통권 116/117호, 1994. 7/8; 윤범모, 「이쾌대의 경우 혹은 민족의식과 진보적 리얼리즘」, 『미술사학』 Vol. 22, 2008 등 참조.

간 후 부산과 거제도 포로수용소를 거쳐 월북하는 1953년 8월까지 약 3년간
의 시기에 해당하는 부분이다.

　　최근 이쾌대가 거제도 포로수용소에서 제작했던 교본, 드로잉 3점, 정물
1점, 목각 1점이 공개되면서[5] 그의 거제도 시기가 어느 정도 알려지게 된 것
은 매우 다행스러운 일이라고 하겠다.

　　이 글에서는 그가 화가 이주영을 위해 제작했다는 교본인『인체 해부학
도해서』[6]를 중심으로 이쾌대가 어떤 환경 속에서 이러한 교본을 제작했는지
살펴보고, 도해서의 내용과 미술사적 의의, 이를 적용한 이쾌대 작품 해석까
지 다루고자 한다.

2. 거제도 포로수용소 생활과 이쾌대의 미술 활동

　　이쾌대가 부산 및 거제도 포로수용소까지 가게 된 경위에 대해서는 아
직도 미심쩍은 부분이 있다. 김진송은 "서울을 빠져나와 북쪽으로 몇 걸음
을 옮기던 중 국군에게 체포되었다. 그는 민간인이었지만, 당시는 민간인이
향하던 방향만으로도 피아를 구분하던 살벌한 전시가 아닌가"[7]라고 쓰고 있
다. 이쾌대와 함께 거제도 포로수용소에서 생활하며 그림을 배운 화가 이주영
1934~2008의 아들 이명학은 아버지가 "이쾌대는 북한군 포로가 되어 김일성,
스탈린의 초상화를 그리게끔 강요받고, 이에 순순히 응하지 않자 일부 화가들
초상화를 그리는 데 열심히 참여했던 화가들은 이미 북쪽으로 데리고 갔다고 했음과는 분
리되어 북쪽으로 끌려가다 국군 측에 의해 포로로 잡혀왔다"[8]고 회고했었다
고 한다.

5) 노형석,「이쾌대 선생 월북은 이념 아닌 생존이었다」,『한겨레신문』, 2010. 10. 7.
6) 이쾌대가 스스로 교본의 제목을 지은 것은 없다. 다만 여기서는 교본의 내용을 근거로 가칭 이렇
게 부르기로 한다.
7) 김진송, 앞의 책, 134쪽.
8) 2010년 11월 22일 이명학과의 서면 인터뷰.

한편 『조선력대미술가편람』[9]을 펴낸 북한의 리재현은, 이쾌대가 "조규봉, 김정수, 리석호 등과 함께 해방 직후 강원도에 건립할 해방탑 문제로 북행길에 올랐고, 그 후 가족이 있는 서울로 리석호와 함께 나갔다. 조국해방전쟁 시기 의용군에 입대하여 공화국 북반부로 들어왔다"[10]고 쓰고 있다. 즉 이쾌대는 의용군 신분으로 참전 중 포로가 되었다는 것이다.

이쾌대가 민간인 신분으로 북행길에 올랐는지, 의용군 신분이었는지는 증언자에 따라 다른 내용을 전한다. 다만 유엔군과 한국군 포로수용사를 살펴보면, 1950년 9월 15일 인천상륙작전으로 전세가 역전된 후 "북한군은 지리멸렬한 채 후퇴했고, 싸울 의지를 잃고 산발적으로 때로는 대규모로 붙잡히거나 투항했다"고 한다. 그래서 그해 9월 하순부터 10월까지 전쟁 기간 중 가장 많은 포로가 잡혔고, "한국인 포로 중에는 원래 남한 사람들이 북한군에 강제 편입되었다가 포로가 된 경우도 있었다"[11]고 기술되어 있다. 이러한 기록을 참고할 때, 신분조차 불확실한 사람들 다수가 무작위로 포로가 되어 끌려왔음을 짐작할 수 있다. 후에 포로수용소에서는 수용자들 사이에 친공세력과 반공세력 간의 참혹한 사투가 벌어지는데, 이러한 사실 또한 수용된 포로들의 이데올로기적 성향이 결코 일관되게 친북적이지는 않았음을 방증한다고 볼 수 있다.

이쾌대가 1950년 11월 11일자로 부인 유갑봉 여사에게 보낸 편지에서 스스로 밝혔듯이, 그는 1950년 9월 부산 100수용소 제3수용소에 먼저 배치되었다.[12] 부산 수용소의 미국인 소장이 미술을 이해하는 사람이어서 화용지와 색채도 구해주었다는 그의 편지 내용이나, 부산 시내에서 이쾌대를 보았다는 사람을 만났다는 증언[13] 등으로 미루어 이쾌대의 부산 수용소 시절은 어려운 가운데에서도 미술에 대한 열의를 지속할 수 있었던 시기였을 것이다.

9) 리재현, 『조선력대미술가편람』(증보판), 문학예술종합출판사, 1999.
10) 위의 책, 290쪽; 윤범모, 앞의 글, 347쪽에서 재인용.
11) www.geojeimc.or.kr/pow 참조.
12) 김진송, 앞의 책, 134쪽.
13) "한번은 부산 시내에서 이쾌대를 보았다는 사람을 만났습니다. 그리고 그를 만나기 위해 백방으로 노력했지만, 포로에 대한 엄격한 통제 때문에 그를 만날 수는 없었습니다"라고 이쾌대의 친구 이상돈이 증언한 바 있다. 김진송, 앞의 책, 134쪽 주 54번.

1. 이쾌대,
〈포로수용소 소장의 부인과 아기의 초상〉,
1951년경, 종이에 연필, 25.5×19cm.

1951년 2월, 급속하게 늘어난 포로들을 수용하기 위해 거제도에 대규모 수용소가 설치되었다. 이쾌대는 바로 이 무렵 아직 수용소를 짓지 못한 거제도로 이송되었고, 거기서 이주영을 만나게 되었다.14) 거제도에서 수용소 막사를 짓는 일은 포로들의 몫이었는데, 포로들은 2월의 추위 속에 논두렁에서 잠을 자며, 그해 봄까지 막사를 짓는 노동력으로 동원되었다.

1951년 5월경 어느 정도 안정된 포로 생활이 시작되었고, 포로들의 일과는 "5시 30분 기상, 6시 30분 전원 집합 및 점호, 7시 오전 일과, 11시 30분 점심식사, 1시 작업 인원 집합 및 오후 일과, 4시 일과 종료, 5시 저녁식사, 8시 점호 및 취침" 등으로 어느 정도 체계를 갖추었다.15) 이쾌대는 대부분의 포로가 자유 시간을 보내는 저녁식사 후 취침 전 시간을 이용해 작품을 제작하곤 했다고 한다.16) 거제도 포로수용소 소장들도 미술에 관심을 보이는 이들이 많아 이쾌대에게 그림 제작을 의뢰하곤 했는데, 그중 현존하는 〈포로수용소 소장의 부인과 아기의 초상〉(도1) 드로잉은 "그림을 의뢰해놓고 소장이 교체되었는지 찾으러 오지 않아" 지금까지도 보관할 수 있었던 작품이다.17) 거친 종이 위에 연필로 그린 이 드로잉은, 정성을 많이 들인 작품이라고 보기는 어렵지만, 이쾌대의 뛰어난 데생 실력을 어느 정도 엿볼 수 있는 작품이다. 움푹 들어간 눈매를 비롯한 이목구비는 서양인 여성의 특징을 잘 드러내고 있으면서 대상의 기분 좋은 인상을 전하고 있다. 그녀가 안고 있는 어린 아기는 아무것도 모른 채 엄마를 바라보는 시선을

14) 앞의 서면 인터뷰.
15) www.geojeimc.or.kr/pow 참조.
16) 앞의 서면 인터뷰.
17) 앞의 서면 인터뷰.

놓치지 않고 있다. 화가는 누워 있는 아기를 표현하기 위해 특이한 각도에서도 효과적으로 대상을 그리고 있다.

2. 이쾌대, 〈부인의 초상〉, 1951년경, 종이에 연필, 30.5×19cm

이 시기에 제작된 이쾌대의 부인 유갑봉 여사를 그린 드로잉(도2)은, 수용소 소장 부인의 초상에 비해 훨씬 더 정성을 들인 흔적이 역력하다. 수용소에서 겨우 구했을 것 같은 거친 종이 위에, 연필 세필로 완성한 이 작품은 완벽하게 정면을 향한 여인의 초상이다. 대상의 뼈대와 근육이 만져질 듯이 사실적으로 묘사된 이 드로잉은, 그럼에도 불구하고 한 개인의 실제 초상화라기보다 마치 종교화를 대면하고 있는 듯한 감흥을 불러일으킨다. 서양에서 성화를 그릴 때나 동양에서 성인의 영전을 그릴 때와 같은 완벽한 정면성, 현실적인 빛의 처리가 아닌 인위적 조명을 통해 양감을 부여함으로써 특별한 분위기를 자아내는 효과 등이 그런 감흥을 배가시킨다고 하겠다.

거제도에서 제작한 다른 작품으로 이쾌대의 유일무이한 조각 한 점이 전해지고 있다(도3). 이 또한 유갑봉 여사를 모델로 생각하여 만든 것으로, 땔감으로 쓰는 나무 중 단단한 것을 고르고, 미군의 군화에 들어가는 철심을 조각도로 활용하여 어렵사리 제작했다고 전한다.[18] 이 조각은 21센티미터 높이의 소형이고, 서양식 인체 조각의 기본적인 자세콘트라포스토를 그대로 따른 것이지만, 한국인 여성의 신체 비례에 맞고 균형과 볼륨감의 표현이 잘 구사된 작품이다.

한편, 거제도 포로수용소 시절 이쾌대가 제작한 것으로 미술사적 연구에 있어 가장 주목을 끄는 것은, 이주영에게 미술을 가르치기 위한 교본으로 제작

18) 앞의 서면 인터뷰.

했다는 『인체 해부학 도해서』일 것이다.

이주영은 전쟁 전에 전국 사생 대회에서 최고상을 받는 등 미술에 재능이 많은 젊은이로, 거제도 포로수용소로 이송되었을 때 우연하게도 이쾌대의 바로 옆자리에 배치되었다고 한다. 틈틈이 그림을 그리는 이쾌대의 모습을 보고 이주영도 종이를 구해 함께 그림을 그렸는데, 그걸 보고 이쾌대가 깜짝 놀라며 그림을 제대로 가르쳐주겠다고 제안했다는 것이다.[19] 종이가 부족하던 시절, 부산 수용소 시절에 입수했을 큰 종이를 작게 잘라 책자 형식으로 만들고, "어깨, 뼈, 근육을 일일이 누르고 만져보면서 뼈의 이름과 역할, 근육의 이름과 움직임 등에 대해 반복해서"[20] 학습하도록 한 후, 땅에다 막대로 그림을 그려보게 해서 한 단계가 완성되었음을 확인하면, 다음 단계로

3. 이쾌대, 〈여인상〉, 1951년경,
목각, 폭 8cm 높이 21cm

넘어가 교본을 더 채워가는 형식으로 수업이 진행되었다고 한다. 결국 수개월에 걸쳐 이 교본이 완성되었던 것이다.[21]

19) 앞의 서면 인터뷰.
20) 앞의 서면 인터뷰. 몸을 실제로 만지게 하며 신체의 해부학적 구조를 가르쳤다는 증언은 성북회화연구소에서 이쾌대에게 배웠던 화가 김서봉의 증언과도 일치하는 대목이다. 김서봉, 「이쾌대 선생과 성북회화연구소」, 『월간미술』, 1991. 11.
21) 이주영은 1952년 4월, 포로 송환 심사에서 남행을 택하여 이쾌대와 헤어지게 되었고, 이후 소식을 듣지 못했다고 한다. 그는 1953년 반공포로 석방으로 풀려날 당시 이쾌대의 교본과 작품을 가지고 나왔고, 2008년 작고할 때까지 비밀리에 이를 귀중하게 보관해왔다. 이주영은 1959년 홍익대학교 미술대학을 졸업한 후 화가의 길을 걸었고, 평생 이쾌대를 진정한 은사로 마음속 깊이 생각해왔다. 앞의 서면 인터뷰.

3. 『인체 해부학 도해서』

1) 구성

도해서의 구성은 대략 다음과 같다.

1. 인체의 균형에 관하여(도4)

2. 골격

 1) 두개골頭蓋骨(도5)

 2) 흉곽골 胸廓骨

 3) 완골腕骨

 4) 골반骨盤

 5) 각골脚骨

 6) 배주背柱(척추를 말함)

3. 근육

 1) 두부頭部의 근육(도6)

 2) 견부肩部의 근육

 3) 흉부, 완부, 다리의 근육(도7)

 4) 족足

 5) 수手

4. 동작

5. 안면각顔面角(도8)

6. 장두長頭, 단두短頭에 관하여(도9)

7. 안면에 있어 이耳, 목目, 구口, 비鼻에 대하여

 1) 눈(도10, 11)

 2) 코(도12)

 3) 귀(도13, 14)

 4) 입

8. 안면 전반에 관한 고찰

1) 안면의 윤곽선 및 전면

2) 안면의 측면

3) 안면의 성격(동작에 따른 변화)

4) 상지上肢의 움직임에 따른 근육의 변화

5) 눈과 전체적인 얼굴 인상에 관한 상관관계[22]

책의 제목이나 목차도 갖추어지지 않았고, 번호 매김도 자리 잡혀 있지 않지만, 인체의 전체적인 '균형'에 대한 언급에서 시작하여 뼈대를 먼저 익히고, 뼈대에 붙어 있는 근육을 이해한 연후에 동작을 공부하는 순서로 전반적인 체계가 갖추어져 있다. 이러한 체계는 서양의 일반적인 미술해부학에서 취하는 기본적인 설명 방식과도 일치한다. 특이한 점은, 안면각이나 장두, 단두와 같이 서양인과 동양인의 해부학적 차이에 대한 언급이 부록처럼 들어가 있다는 것이다.

해부학에 대한 기초를 대략 설명한 후, 교본의 후반부는 형태학Morphology으로 넘어간다. 먼저 안면에서부터 시작해 이목구비의 특이점, 전면, 측면, 동작, 근육 변화 등을 다루고 있다. 다만 '8. 안면 전반에 관한 고찰'은 교본에서 상당히 많은 부분을 차지하고 있으나, 소장가가 자료의 공개를 원치 않아 이 글에서는 본격적으로 다루어지지 못했다.

통상적으로 형태학에서는 안면 다음으로 몸통, 상지, 하지로 설명이 이어지게 된다. 만약 이쾌대가 교본을 더 쓸 수 있는 상황이었다면, 분명 이에 대한 설명도 추가되었을 것이라 짐작할 수 있다.

2) 내용

이 교본은 마치 의사가 쓴 해부학 도설처럼 인체의 각 부분을 그림으로 설명하고 있다. 서양에서 예술가들을 위한 해부학 교재의 고전이라 할 수 있는 폴

22) 여기 적은 일련번호는 교본에는 없는 것으로, 필자가 임의로 붙인 것이다.

리쉐 박사Dr Paul Richer, 1849~1933의 『미술해부학Artistic Anatomy』23)을 연상시키는 이 교재는, 포로수용소에서 어떠한 다른 교본도 없이 머릿속에서 기억하는 대로 그렸으면서도 해부학적 사실과 완벽하게 맞아떨어진다.

이쾌대는 "인물을 제대로 그리려면 그림을 그리고자 하는 대상이 포즈를 취할 때 그 사람의 뼈와 근육이 어떤 모습으로 어떻게 움직이는지를 모두 알아야 제대로 된 그림이 그려질 수 있다"고 강조하면서 "사람의 속 모습을 꿰뚫어 보아야 인물이 종이 위에 제 모습을 차지한 채 영원히 자리를 잡을 수 있는 것이고, 만약 그러한 근간을 보지 못한 채 겉모습만 흉내 내면 수일이 지나지 않아서 그 형체는 낙엽처럼 이리저리 흩날리는 꼴이 될 것이다"라고 역설했다고 한다.24) 해부학에 대한 이쾌대의 관심과 열정이 이 도해서에 고스란히 담겨 있는 것이다.

도해서의 내용 중 특히 눈길을 끄는 것은 안면각과 장두 및 단두에 대한 해설 부분이다. 먼저 안면각에 대한 이쾌대의 설명은 다음과 같다.

안면각을 측정해보기로 합시다. 그런데 인류에서부터 유인원, 호마파충류虎馬爬蟲類에 이르기까지 자세히 안면각을 측정해보면, 파충류에서부터 점점 인류에 가까워올수록 안면각의 각도가 넓어지는 현상을 볼 수 있습니다. 그러므로 보통 안면각이 넓어질수록 진화 발전된 동물로 인정하게 됩니다. 그래서 조각이라든지 회화에 있어서 인체 묘사에 있어서 어떠한 고귀한 인물을 표현할 때 고의로 안면각을 넓게 하여 표현하는 수가 많습니다. 예를 들면 그리스도, 마리아, 그 외에도 성인성자들의 초상을 그릴 때 안면각의 각도를 넓게 표현하는 것을 흔히 볼 수 있습니다.25)

23) 이 책은 1889년 처음 프랑스에서 출판된 후 세계적으로 여러 언어로 번역되었고, 수차례 판본을 거듭했으며, 오늘날까지도 미술해부학의 고전으로 읽힌다. 저자인 폴 리쉐 박사는 1903년 파리 에콜드 보자르의 예술해부학 담당 교수가 되었다. Paul Richer and Robert Beverly Hale, *Artistic Anatomy*, New York: Watson-Guptill, 1971.
24) 앞의 서면 인터뷰.
25) 도해서 중 인용. 페이지 번호 없음.

 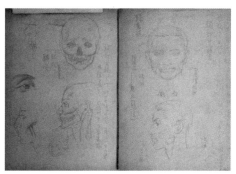

4. 도해서 중 인체의 균형에 5. 도해서 중 두개골 도해 6. 도해서 중 두부頭部의 근육 도해
대한 도해

안면각에 대한 이러한 설명은, 19세기부터 20세기 초 우생학에 대한 연구가 한창이던 시기에 유행했던 이론 중 하나다. 안면각은 안면의 돌출도를 나타내는 각으로 눈썹의 상연上緣을 잇는 선과 정중면과의 교점, 즉 미간의 중점과 비중격비강을 좌와 우로 나누는 칸막이 벽의 밑동을 잇는 직선과, 비중격의 밑동과 귓구멍을 잇는 직선이 이루는 각을 말한다(도8). 이 각도는 이쾌대의 설명처럼 진화한 동물일수록 넓어지는데, 동시에 우생학자들은 서양인의 경우 안면각이 동양인보다 크다는 이유를 들어 인종적 우월론의 근거로 삼기도 했다.26) 현재 안면각이 인종적 우월성과 관계있다는 이론은 학문적으로 인정되지 않지만, 이쾌대가 당시 유행했던 생태학적 이론들에 대해서도 잘 알고 있었다는 점은 주목을 요한다. 더구나 미술에 있어 '고귀한 인물'의 이미지를 강조하기 위해서 안면각을 의도적으로 조절할 수 있음을 언급하는 대목도 관심을 끈다. 인물화의 대가였던 이쾌대가 '인상학'에 대한 나름의 방식을 터득하고 있었다는

26) 안면각을 인종의 차이를 나타내는 지표로 처음 고안한 사람은 네덜란드 해부학자 캄퍼르(Petrus Camper, 1722-1789)다. 그는 『각지 각 시대인의 안면형에 있어서의 자연적 차이』(1786)라는 저서에서 안면 형태에 기초한 인종적 차이를 논했다. Miriam Claude Meijer, *Race and aesthetics in the anthropology of Petrus Camper*, Amsterdam: Atlanta, GA: Rodopi, 1999 참조. 그 후 이 이론은 원시인의 안면각이 백인보다 흑인에 더 가깝다는 이유로, 인종적 진화의 차이를 설명하는 근거로 이용되곤 했다.

 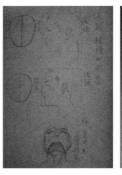

7. 도해서 중 동작에 대한 설명 8. 도해서 중 안면각 도해 9. 도해서 중 장두, 단두 도해 10. 도해서 중 눈의 표현

추론을 가능케 하는 대목이다.

이어 그는 '장두'와 '단두'에 대해 설명한다(도9). 머리 앞과 뒤의 길이를 측정하여 결정되는 장두와 단두는 전자의 경우 서양인에게, 후자의 경우 동양인에게 많이 보인다고 언급하면서 이러한 사실이 "단지 문명, 문화에 관련을 가졌다고 인정하지만, 진화론생물학적인 입장에서 그의 시비를 가리는 것은 물론 아닙니다"[27]라는 설명을 덧붙이고 있다. 장두와 단두 또한 일반적으로 우생학적 입장에서 장두인 서양인의 우월성을 입증하는 근거로 논의되었던 바, 이쾌대는 그러한 논의를 알고는 있었지만 단지 우월의 문제라기보다 '차이'의 문제로 인식하고 있었다. 그의 관심은 서양인과 동양인을 표현할 때 신체적 차이에 대한 객관적인 데이터를 수집하는 일이었을 것이다.

이목구비에 대한 설명에서도 이쾌대가 관심을 보인 것은 서양인과 동양인의 차이에 관한 것이었다. 눈초리가 '봉긋하게' 도드라진 서양인과 눈초리가 내려간 동양인의 차이에 대해 설명하는 부분이나(도10), 입의 표현에 있어 입술이 얇고 경박한 서양인과 약간 도톰한 형태를 가진 동양인의 차이를 얘기하

27) 도해서 중 인용. 페이지 번호 없음.

11. 도해서 중 눈초리가 처진 눈의 표현 12. 도해서 중 코의 표현 13. 도해서 중 귀의 형태(丙) 14. 도해서 중 귀의 형태(丁)

는 부분이 이에 해당한다.

한편 이목구비에 대한 설명에서 흥미로운 점은, 그가 일종의 '인상학'을 교재에 적용하고 있다는 점이다. 특히 그는 코가 안면에서 표정의 중요한 역할을 한다고 언급하면서 도12에서 A형태의 코는 여자에 많고, B형태는 남녀를 막론하고 전형적인 모양이라고 쓰고 있다. 눈의 경우, 눈초리가 처지고 눈귀가 올라가 있는 형태(도11)는 몽골족에 많고 사나운 인상을 준다고 적었다.

귀의 경우도, 귀가 길고 귓불이 풍부한 경우 덕성을 표현하게 되어 "과거 성현의 초상을 볼 때 귀의 묘사에 있어서 확장擴張한 것을 많이 볼 수 있습니다"라고 언급했다. 귀의 윤곽에서도 타원형에 가까운 곡선으로 일관한 것은 성격, 신체, 목표가 일관한 것을 표시하며, 윤곽선의 굴곡이 많고 협소한 것은 대개 성격의 여러 가지 변화를 상징하여 도13의 병丙은 박복한 것을, 도14의 정丁은 신경질적인 인상을 준다고 설명했다. 또한 입의 표현에 있어 두터운 입술은 열정을, 얇은 입술은 냉정을 표현하며 윗입술이 두터운 사람은 흔히 '어리광둥이'라고도 한다는 설명이 덧붙어 있다.

3) 의의

이 도해서는 지금까지 이쾌대 작품에 대한 여러 평가의 확실한 물증 자료

가 된다는 점에서 중요한 의미가 있다. 이쾌대에 대한 가장 일반적인 평가 중 하나는, 그가 탁월한 데생 실력을 갖추었으며 자유자재로 인물의 형태와 동작을 묘사한 인물 화가였다는 것이다.[28]

어떠한 참고 자료도 없는 상황에서 머릿속의 기억만으로 완벽한 해부학 도해를 할 수 있었다는 사실만으로도 작가의 실력을 짐작하기에는 충분한 증거가 될 것이다. 또한 인체를 구성하는 뼈대와 근육에 대한 이해를 기초로, 이것들의 움직임을 통해 결정되는 신체의 동작, 그리고 각 인물들의 고유한 인상을 전달하는 이목구비의 묘사 등이 체계적으로 담겨 있는 이 교본은, 작가 스스로가 작업을 할 때 늘 염두에 두었을 기본적인 작화 태도를 짐작하게 한다. 그는 스스로 말했듯이 땅 위에 굳건하게 발을 딛고 있는, 해부학적으로 확실한 신체를 그려낼 수 있었다. 그래서 수많은 인물들이 각양각색의 동작을 하고 각기 다른 각도로 표현된 그의 〈군상〉 시리즈 같은 작품에서도, 인물 하나하나가 개별적으로 생생한 리얼리티를 획득하게 되는 것이다.

이쾌대에 대한 또 하나의 중요한 평가는, 그가 매우 '서양적이면서 동양적인 화가'였다는 것이다.[29] 그는 누구보다 서양 학문으로서 해부학적 기초에 강했고 서양식 데생 기법을 연마한 화가였다. 그러나 동시에 인물을 묘사함에 있어, 서양인과 동양인의 차이에 대해 관심을 가지고 동양인의 전형에 대한 연구를 진행했다. 신체의 균형적 비례에서부터 안면각, 머리의 형태, 이목구비의 모양에 이르기까지 동양인의 특징을 찾고 이를 실제 작품에도 적용했던 것이다.

이 도해서는 당시 유럽이나 일본미술계의 연구 상황을 생각할 때 완전히

28) 성북회화연구소에서 이쾌대의 지도를 받았던 김서봉의 증언에 따르면, "이쾌대 선생은 특히 데생력이 뛰어난 분이었다…… 철저하게 인체를 해부학적으로 연구했고, 종당에는 인물을 보지 않고도 비례나 표정이 정확한 인물상을 그려낼 수 있었다"고 회고했다. 김서봉, 앞의 글. 또한 최덕휴 교수의 전언에 따르면, 이쾌대의 스승 장발은 "이쾌대는 이미 중학교 때 대학 3, 4년생의 데생력을 충실히 갖추었다. 내가 가르치는 사람 중 이렇게 뛰어난 사람은 처음"이라고 말했다고 한다. 이석우, 「시와 그림의 만남: 월북작가 이쾌대」 『시와 시학』 no.4, 1991, 248쪽에서 재인용.
29) 서양적이면서 동양적이라는 부분은 기법과 작화 태도, 대상의 표현 방법이나 소재 선택 등 다양한 측면에서 고려될 수 있다. 남관은 이쾌대에 대해 "서구적인 지성과 동양적인 감성을 융합시켜서 민족성을 앙의(昻意)하는 창작적 열의를 가진 작가"라고 평했다. 남관, 「작화정신의 요망」 『경향신문』 1948. 1, 윤범모, 앞의 글, 350쪽 주34번에서 재인용.

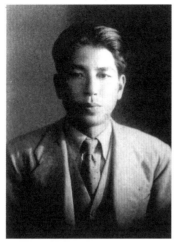

15. 이쾌대의 젊은 시절 사진 16. 이쾌대, 자화상 스케치

새로운 내용을 담고 있는 것은 아니다. 앞서 언급한 폴 리쉐의 저서를 비롯하여 유럽에서는 이미 매우 상세하고 심도 있는 해부학적 지식이 미술에 폭넓게 적용되고 있었다. 인상학 또한 유럽의 미술에서는 매우 오랜 역사를 지닌 분야다.[30] 또한 유럽미술의 이러한 선진 지식은 당시 일본의 발 빠른 서양 수입을 고려할 때, 큰 시차 없이 일본에도 전해졌을 것이다.[31] 이쾌대는 1934년부터 1939년 일본 유학 시기에 이러한 지식에 대한 정보를 습득했을 것이다. 하지만 이러한 지식을 완전히 자신의 것으로 소화하고, 자유자재로 구사할 수 있는 실력을 갖추기까지 작가의 집요한 노력이 있었을 것이라는 점 또한 간과해서는 안 될 것이다.

30) Rudiger Campe and Manfred Schneider, *Geschichten der Physiognomik: Text, Bild, Wissen*, Freiburg im Breisgau: Rombach, 1995 참조.
31) 이 부분에 대한 좀더 상세한 연구가 뒤따라야 한다. 일본에 수입된 해부학 서적의 번역서, 이쾌대가 다닌 일본 제국미술학교의 커리큘럼, 해부학적 지식을 강조한 일본인 작가 등에 대한 연구가 보완되어야 할 것이다.

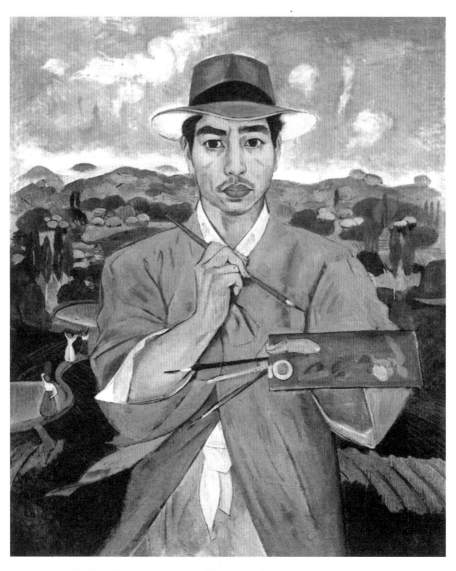

17. 이쾌대, 〈두루마기 입은 자화상〉, 1948~1949년경, 캔버스에 유채, 60×72cm

18. 이쾌대, 〈봄처녀〉, 1940년대 말,
캔버스에 유채, 60×91cm

19. 유갑봉 여사의 젊은 시절 사진

4. 도해서를 적용한 이쾌대 작품의 분석

도해서를 적용하여 이쾌대의 작품을 분석해볼 때, 상당히 흥미로운 사실
들을 발견할 수 있다. 먼저 이쾌대의 남아 있는 사진과 그의 자화상을 비교해
볼 때, 작가가 인상학적 고려에 의해 의도적으로 약간의 변형을 가하거나 특별
히 강조한 이목구비의 표현들을 찾아볼 수 있다. 도15의 사진과 지금은 일부
만 남아 있는 자화상 스케치(도16)를 비교해보면, 스케치의 눈은 눈초리가 처
진 동양인의 눈매로 강한 인상을 강조하고, 코는 길고 좁게 올라와 있는 모습
이 강조되어 있다. 무엇보다 코와 입술 사이의 간격이 스케치의 경우 다소 좁
게 변형되어 있음으로써, 입 부분이 더 들어가 보이고 상대적으로 안면각을 넓

20. 이쾌대, 〈친구의 초상－이상돈〉, 1942, 캔버스에 유채, 52×44cm

히는 효과를 주고 있다. 결과적으로는 이목구비가 강렬하게 또렷하면서도 고
귀한 인상을 주게 되는 것이다. 그의 〈두루마기 입은 자화상〉(도17)에서도 스
케치에 비해 눈초리는 좀더 부드럽게 처리되어 있으나 비슷한 강조와 변형이
이루어져 있다.

이쾌대가 아내 유갑봉 여사를 모델로 했을 것으로 보이는 〈봄처녀〉(도18)
나 포로수용소에서 제작된 연필 드로잉에서도 유갑봉 여사의 실제 사진(도19)
과 비교할 때 근소한 차이를 발견할 수 있다. 특히 사진과 비교해 회화와 드로
잉 작품에서는 눈매의 묘사와 입의 형태를 표현함에 있어 이쾌대가 도해서에서
언급한 '고귀한' 인상의 전달에 특별히 신경을 쓰고 있음을 알 수 있다. 이러한
작품을 통해 이쾌대는 한 개인의 초상화를 그리려고 했다기보다 가장 아름답고
순수하며 고귀한 영혼을 가진 여인의 전형을 표현하고자 했던 것으로 보인다.

실제로 이쾌대가 자신의 친구들을 그린 초상화를 보면〈친구의 초상－이상돈〉(도
20)〈친구의 초상－윤자선〉(도21) 얼굴과 두상의 형태에서부터 이목구비의 특징에

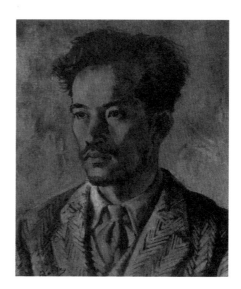

21. 이쾌대, 〈친구의 초상-윤자선〉, 연도미상,
캔버스에 유채, 38×34cm

이르기까지 인물이 지닌 각기 다른 개성이 강렬하게 표현되어 있음을 알 수 있다. 이러한 작품을 보면 이쾌대가 실제 대상에 근접한 사실적 초상화를 그리는 데 탁월했음을 알 수 있다.

그러나 동시에 그는 해부학, 형태학, 인상학 연구를 토대로 어떤 인류의 '전형성'을 지닌 인물 유형을 창조해내는 방법도 연마하고 있었다. 그러한 관점에서 〈군상 4〉를 분석해볼 수 있다. 여기에 등장하는 인물들은 어떠한 특정한 개성을 가진 개별적 인간이 아니라는 느낌을 준다. 이쾌대가 구체적인 대상을 모델로 그린 초상화와 비교할 때, 군상에 등장하는 인물들은 마치 그의 도해서에 나오는 신체 각 부분이 조합된 것처럼 훨씬 더 '전형적인' 인간형에 가깝게 묘사되었다. 게다가 이들의 신체 비례와 인상은 서양인 같기도 하고, 또 동양인일 수도 있다. 이들은 차라리 우리 '인류'의 전형 그 자체이며, 따라서 우리 모두일 수도 있다. 여기서는 단지 인류의 수많은 뒤섞임 속에서 어린이와 어른, 남자와 여자가 구별될 수 있을 뿐이다.

22. 이쾌대, 〈군상 4〉, 1948, 캔버스에 유채, 216×177cm

23. 이쾌대, 〈궁녀의 휴식〉, 1935, 엽서로 만들어진 도판, 하라츠바 양화전람회 출품작

　하지만 좀더 자세히 들여다보면, 각 인물들의 동작과 표정은 각기 다른 감정의 빛깔과 진폭을 지니고 있다. 가장 오른쪽 아래 어머니 뒤에 숨은 남자아이는 공포에 떨고 있고, 이 아이를 돌아보는 여인은 다른 한 손에 아기를 안은 채 어찌할 바 모르는 불안에 휩싸여 있다. 이들의 뒤편에서 굴곡이 많은 두상과 이목구비를 지닌 한 인물이 같은 종족인 인간의 살을 뜯고 있고, 살점이 베인 인물은 아픔에 떨면서도 눈을 부라린 채 복수를 결심하는 것 같다. 저 멀리 배경에는 마치 카인과 아벨의 싸움을 보는 것처럼 두 인물의 몸부림이 그려졌다.

　하지만 이러한 아비규환을 뒤로 하고, 점점 인류의 무리들은 왼편을 향해 나아간다. 쓰러진 여인을 부여잡고, 어쨌든 점차 한 방향을 향해 전진하는 것이다. 그리고 종국에는 손에 나뭇가지를 들고 눈동자를 반짝이며 계속해서

24. 이쾌대, 〈이여성의 초상〉, 연도 미상, 캔버스에 유채, 72.8×90.8cm

걸어가는 한 여자아이에게 시선이 멈추게 된다. 이 아이는 인류의 모든 불행
을 뒤로 한 채 '지금 여기서' 계속 나아간다. 그것은 어쨌든 미래에 대한 희망
이며 당위다.

　　이쾌대는 수많은 인물이 압도적으로 화면을 메우는 이 대작에서 각 인
물들을 의도적으로 여러 각도에서 포착하고 다양한 동작으로 묘사했으며, 각
기 다른 인상과 감정의 파장을 지니도록 그려냈다. 그의 교본에 등장하는 신
체의 부분 부분들이 여러 가지 방식으로 재조합되었고, 실로 다양한 면모를 지
닌 인류의 전형들이 탄생했다. 인류는 이렇게 극도로 비극적인 살육을 저지
를 수도, 미래의 희망을 안고 지금 계속 걸어갈 수도 있다. 그가 살았던 처절
한 시대의 단상, 그러나 이를 딛고 일어서야 할 희망 모두를 이 그림에서 읽을

수 있는 것이다.

5. 나가며

거제도 포로수용소에서 도드 포로수용소장의 피랍 사건과, 친공세력과 반공세력 간의 학살 사건들이 빈번하게 일어난 후, 1952년 4월 포로 분리와 분산 정책이 본격화된다. 남한과 북한 중 한 곳을 택해야 하는 상황 속에서 이쾌대는 북쪽을 택할 수밖에 없었던 것으로 보인다. 이미 같은 포로 처지에도 친공과 반공세력 간의 살육이 빈번한 상황에서 누가 친공이고 반공이냐는 자신의 의지가 아니라 그렇게 '낙인'찍히는 문제가 되었다. 이쾌대와 수용소 생활을 함께 했던 이주영의 회고에 의하면, 친공세력이 우세한 다른 막사 사람들의 모함에 의해 이쾌대는 이미 '친공'으로 낙인찍혔다고 한다. 더 이상 자신을 다르게 규정할 수도 없는 문제였고, 다르게 받아들여질 수도 없는 상황이었다. 당시 그곳은 단지 흑백논리만이 존재하는 시공간이었다.[32]

결국 1952년 4월 포로 송환 심사가 종결된 후 이주영과 이쾌대는 분리 배치되었고, 이후 1953년 8월 북한으로 포로 이송이 될 때까지 이쾌대에 대한 정보는 또다시 공백 상태로 남는다. 북한에서의 이쾌대 행적은 앞서 언급한 리재현의 자료에 기대는 것 외에는 알 길이 없다.

이쾌대는 휘문고보 시절부터 탁월한 재능을 보이며 화가의 길을 선택했고, 일본에 유학하며 데생과 유화의 기초 교육을 탄탄하게 받았다. 한국으로 돌아와 일제에 아첨하며 전쟁을 정당화하는 미술이 유행할 때도 무심하게 순수미

32) 이쾌대가 월북을 하게 된 이유에 대해서는 여러 추측들이 나왔고, 특히 그의 형 이여성과의 관련에 주목하는 경우가 많았다. 그러나 거제도 포로수용소의 당시 상황을 고려할 때, 실제로 그러한 선택은 자의로 내려질 수 있는 게 아니라고 추측할 수 있다. 이주영은 수용소에서 이쾌대가 귀하게 간직했던 성경책, 산타크로스를 그린 드로잉 등을 근거로 그가 당시 반공세력의 코드에 훨씬 더 가까운 인물이라고 회고했다고 전한다(앞의 서면 인터뷰). 하지만 이쾌대 같은 당대 최고의 지식인이 그런 단순한 이분법적 논리의 희생양이 되어야 했다는 사실 자체가 진정으로 비극적인 일일 것이다.

술 운동을 기치로 내건 신사실파를 주도했고, 해방 후 좌우익의 갈등 속에서 조선미술문화협회와 같은 제3의 모임을 결성했으며, 동족 간의 시기, 질투, 모함, 갈등이 난무하는 상황 속에서 홀로 성북회화연구소를 열고 후학을 양성했다.

그는 일본의 당대 신경향을 반영하는 모던 양식을 구사할 줄 알았고〈궁녀의 휴식〉(도23), 동양의 선묘를 특별히 강조한 간소한 그림을 그릴 줄 알았으며〈이여성의 초상〉(도24), 무엇보다 해부학적 기초에 충실한 사실적 회화와 인상학적 연구에 바탕을 둔 인물의 전형을 창조할 수 있었다(도22).

최근 알려진 이쾌대의『인체 해부학 도해서』는 화가의 탄탄한 기초 실력을 보여주는 증거가 될 뿐 아니라 인물화를 그릴 때 작가가 특별히 고려했을 사항들을 짐작하게 하고, 무엇보다 포로수용소에서도 의연했던 작가의 인품과 교육자로서의 열정까지도 읽을 수 있게 한다는 점에서 그 의미가 크다.

한편 교육에 대한 그의 열정은 1948년 성북회화연구소의 개설에서도 확실하게 드러나는 바, 당시 연구소를 다녔던 유수한 화가들[33]이 상당수 생존해 있으므로 이들과의 인터뷰를 통해 이쾌대의 교육자적 측면을 좀더 조명할 수 있지 않을까 한다. 향후 연구의 확장을 통해 이쾌대의 진면목에 더욱 근접해 들어간다면, 한국 근대미술 역사의 서술 또한 더욱 풍부해질 것이다.

* 이 글은 도해서 자료를 제공해주시고, 인터뷰에 응해주신 이명학 선생님의 도움 없이는 불가능했다. 이 자리를 빌려 깊이 감사한다. 이쾌대의 소중한 작품을 목숨처럼 지켜주셨던 고 이주영 선생님께도 존경을 표한다. 무엇보다 지금도 헌신적으로 이쾌대의 작품을 보관하시며, 이 글을 위한 인터뷰와 이미지 활용에 동의해주신 이한우 선생님께 감사의 마음을 전한다.

33) 김창열, 심죽자, 김서봉, 전뢰진, 이봉상, 손응성 등이 성북회화연구소를 다녔다. 김진송, 앞의 책, 107쪽 사진자료 참조.

성두경의 한국전쟁 사진
거리두기와 폐허의 미

작가 성두경

1915년 9월 22일 경기도 파주에서 출생했다. 어릴 때 서울로 이주하여 선린상업전수학교를 졸업했다. 1935년 정자옥(丁子屋) 백화점 서적 카메라부에 계장으로 입사하면서 사진 작업을 시작했다. 해방 후 동화백화점(신세계백화점)에서 사진재료부를 운영했고, 1948년에는 서울 시청 공보실 촉탁 사진가로 일했다. 한국 전쟁이 터지자 1951년 1월부터 국군헌병사령부 사정(司正) 보도사진 기자로 종군했다. 1953년 주간 신문 『동방사진뉴스』를 창간하여 2년간 전무 겸 편집국장으로 일했다. 1955년 반도호텔 내에 초상 사진관 '반도사진문화사'를 개업하여 1976년까지 21년간 운영했다. 한국사진작가단, 대한사진예술가협회 등을 통해 사진가들의 단체 활동에도 힘쓰다가 1986년 2월 숙환으로 별세했다.

글 박은영

이화여자대학교 불어불문학과를 졸업하고 홍익대학교 대학원 서양화과와 미술사학과에서 각각 석사학위를 받았으며 미술사 박사과정을 수료했다. 현재 (주)서울하우스 편집장이며, 홍익대학교 미술디자인교육원에서 강의하고 있다. 주요 논문으로 「바넷 뉴먼의 〈부러진 오벨리스크〉」 「로버트 라우센버그의 '베일 씌우기'」 「한국전쟁 사진의 수용과 해석」이 있으며 번역서로 『미덕과 악덕의 알레고리』 『미술사방법론』 등이 있다.

1. 머리말

한국전쟁의 현장은 한국과 외국의 종군 사진기자들에 의해 수많은 사진으로 기록되었다. 그중 한국인의 작품으로 현재 작가가 알려진 것은 극히 일부에 지나지 않는다. 우리나라 종군 사진기자들이 찍은 사진은 대개 익명으로 국방부나 미 국무성에 소장되었고, 언론을 통해 이름이 소개되거나 작가 본인이 따로 보관했다가 공개한 소수의 사진들만이 실명으로 주인을 알려줄 뿐이다. 그 가운데 성두경成斗慶, 1915~1986의 사진은 좀 특별한 경우라 할 수 있다. 전쟁 당시 그가 찍은 사진은 수백 점이 남아 있고, 촬영 장소가 서울 시내와 근교에 집중되었으며, 대부분 인적 없는 텅 빈 도시의 폐허를 나타내기 때문이다.

성두경의 사진들은 1·4후퇴로 퇴각했던 국군이 다시 서울에 입성한 1951년 2월 10일 이후부터 3월 말까지 촬영한 것이다. 전쟁 전 서울에서 살았던 성두경은 대구로 피난했다가 종군하여 군대와 함께 서울로 돌아오게 된다. 이 시기는 이미 서울을 두 차례나 빼앗겼다 되찾은 시점으로, 그사이 인민군과 유엔군의 파괴와 공습이 번갈아 행해져 도시는 온통 황폐해졌다. 게다가 1, 2차 피난으로 거의 비워진 건물들은 도시를 공동화하여 폐허를 더욱 촉진시켰다. 서울은 역사상 전무후무한 엄청난 파괴와 공백을 겪게 되었다. 성두경이 포착한 것은 막 수복된 서울의 풍경과 건물들의 잔해, 즉 서울의 폐허가 최고조에 달해 수습되기 전의 생생한 모습이다.

작가가 개인적으로 보관하고 세상에 내놓지 않았기에 성두경의 사진들은 오랫동안 한국전쟁 관련 화보집 등에서 거의 찾아볼 수 없었다. 1986년 성두경은 작고하였고, 1989년 처음으로 그의 한국전쟁 사진이 잡지에 소개된 바 있으나 9점에 지나지 않았다.[1] 그의 사진이 대거 공개되어 전반적인 면모를 드러낸 것은 이로부터 다시 5년이 지난 1994년이 되어서였다. 촬영한 지 무려 40여 년 만에 전시회와 함께 개인 사진집 『다시 돌아와 본 서울』이 간행된 것

1) 박주석, 「성두경: 전쟁과 침묵」, 사진학회 카메라 루시다 엮음, 『밝은 방 2』, 열화당, 1989, 64~71쪽.

이다.2) 성두경의 유일한 사진집인 이 책에는 그가 남긴 한국전쟁 사진들 중 주요 장면이 90점가량 선별 수록되어 있다. 사진과 함께 서문3)과 인터뷰4)도 실렸는데 이것이 성두경에 관한 최초의 의미 있는 두 글이다. 사진집 출간을 계기로 그에 대한 인식이 생기고 지금까지 몇 편의 소개글과 평론이 나왔다.

성두경을 연구한 논자들은 모두 전쟁 사진으로서 그의 사진의 중요성을 높이 평가한다. 그들은 성두경이 한국 사진의 선구자들 중 한 사람으로 "전쟁 사진의 새로운 차원을 열어 준 작가"5)이고, 그의 사진은 한국전쟁과 관련해 "가장 뛰어난 사진사의 유산"6)이며, 우리 시각으로 전쟁을 포착한 "주체적 앵글에 대한 발견"7)이라고 강조한다. 그러나 구체적이고 심도 깊은 연구와 평가는 미미한 편이어서 방법론적 토대에 입각한 좀더 치밀한 작품 분석이 요구된다.

성두경의 사진들은 전쟁 장면 중에서도 특히 도시의 폐허를 재현했다. 전쟁, 도시, 폐허라는 소재는 근대 이후 빈번해진 사회적·문화적 충격에 대한 경험을 내포한 대상으로, 그 시각적 재현에 대한 논의가 점증하고 있다. 폐허를 다룬 역사적 이론들과 함께 폐허에 대한 최근의 관점들은 성두경의 사진에 관해 폭넓은 미적 해석의 가능성을 제공한다.

이 글에서는 성두경의 사진이 전쟁과 폐허의 재현이라는 점에 주목하여, 사건에 대한 기록성과 작품으로서의 예술성이라는 양면적 가치가 그의 사진에서 어떻게 구현되었는지 알아보고자 한다. 특히 그 사진들에 나타난 다양한 '거리두기' 효과를 분석하여 트라우마를 유발하는 이미지가 미적 대상으로 재현되고 수용되는 방식에 대해 살펴볼 것이다. 또한 19세기 말까지 폐허를 주제로 한 작품이 거의 없었던 우리나라에서 근대 이후 태동한 폐허에 대한 미의식을 추적하고, 현대 폐허의 재현물로서 성두경의 사진이 갖는 의미를 제시하

2) 성두경 사진집 『다시 돌아와 본 서울』, 눈빛, 1994.
3) 정진국, 「카인의 시선」, 성두경 사진집, 11~15쪽.
4) 성두경·최인진, 「내가 걸어온 사진 한길」, 성두경 사진집, 129~136쪽.
5) 박평종, 『한국사진의 선구자들』, 눈빛, 2007, 131쪽.
6) 박주석, 『한국현대사진 60년: 1948~2008』, 국립현대미술관, 2008, 19쪽.
7) 조우석, 『한국사진가론』, 눈빛, 1998, 115쪽.

고자 한다.

2. 전쟁의 기록: 부재의 도시 서울

성두경은 서울의 주요 건물, 도로, 골목 등 시내 곳곳을 집중 촬영하여 전쟁 막바지에 이른 서울의 모습을 알려준다. 그런데 그의 사진들은 격렬한 전투 장면이나 끔찍한 고통의 모습이 직접 드러나지 않는다. 사진에서 서울 시가지는 전쟁이 휩쓸고 간 뒤 남은 폐허뿐, 사람의 모습이 거의 보이지 않는다. 텅 빈 거리는 적막함이 감돈다. 전쟁 기록사진이지만 이미 모든 것이 끝난 것 같은 고요함이 느껴진다.

성두경은 전쟁이 초래한 장면을 있는 그대로 바라보고, 개인적 감정의 개입을 드러내지 않으며, 과장된 앵글이나 기교를 배제하고 중립적으로 재현한다. 대체로 혁신적이기보다는 일반적이고 '순수'[8]해 보이는 그의 사진은 담담하고 익숙한 방식으로 관람자의 공감을 불러일으킨다.

전쟁이 발발하기 전까지 서울에서 생활한 그는 사진에서 대다수 서울 사람들이 공감할 중요하고 익숙한 장소들을 재현했다. 세종로, 종로, 명동, 충무로 등 가장 번화했던 시가지의 모습과 중앙청, 시청, 경복궁, 남대문, 명동성당, 화신백화점 등 서울의 랜드마크들이 폐허와 함께 등장한다. 이러한 장소와 건물들은 서울의 역사가 아로새겨진 공공의 기념비로서 전화戰禍에도 살아남아 사진 속에 정지되어 있다. 작가 자신이 피난민으로서 서울을 떠났고 종군작가의 신분으로 일반 시민보다 앞서 서울에 돌아왔다. 그의 사진에는 피난 후 귀향자로서의 시선이 담겨 있다. 그것은 작가의 개인적 느낌이자 피난민으로서, 또는 체류자로서 모든 서울 시민의 시각이기도 하다.

전쟁 이전 한국의 사진작가들은 사진의 사회적 역할에 대한 성찰이 부족

8) 진동선은 성두경의 사진이 '시각적 순수, 다가감의 순수, 양식의 순수'와 같은 '순수의 아우라'를 지닌다고 평가했다. 진동선, 『한 장의 사진미학』, 사진예술사, 2001, 67쪽.

했고 단지 세련된 형식으로 대상을 표현하는 데 관심이 있었다. 성두경은 "당시만 해도 사진 하는 사람들 모두가 사회적인 문제를 사진의 대상으로 삼아 창작한 일도 없었고 또 그러한 일들이 있었다고 하더라도 그러한 사진은 예술이 아니다라고 생각할 정도"[9]였다고 회상한다. 조용한 풍경 사진이나 살롱 사진 같은 '예술적' 사진에 익숙했던 그는 종군 사진가로서 현장에서의 사진 촬영에 대해 혼란에 빠지게 된다. "스냅이나 순간 포착에 대한 창작 방법은 알지 못했고 타당성이 있는지조차 몰랐다"[10]고 성두경은 말한다.

전쟁은 사진가에게 내적 갈등과 함께 사진에 대한 새로운 의식을 불러일으키는 계기가 되었지만 성두경의 고백처럼 그가 찍은 사진들에서 순간적인 장면이나 스냅은 찾아보기 어렵다. 비판적 문제의식도 직접 드러나지는 않는다. 그는 자신의 폐허 사진에 대해 "언제부턴가 하고 싶었던 작업" 같았고, 성격상 "사진의 테마나 피사체의 선택이 자연히 조용하고 정서적인 쪽에 흥미를 느끼고" 있었으며, 전쟁의 기록과 병행하여 작가적 관심사를 추구한 것이라고 하였다.[11] 즉 성두경의 사진은 전쟁의 기록이라는 가치와 함께 정적인 사진에 익숙한 작가의 성향에 알맞은 조형성을 추구한 예술 작품이라 할 수 있다.

그는 '조형적으로' 대상을 바라보며 '회화적으로' 화면을 구성한다. 따라서 찰나의 움직임이나 긴박한 상황에서 오는 불안정한 구성은 찾을 수 없다. 고통받는 인물도 나오지 않는다. 냉정하리만큼 객관적인 시선으로 서울의 폐허를 담아내려 한다. 작가의 정적인 태도와 폭력의 현장에서 예술성을 찾으려는 목적 때문에 성두경의 전쟁 사진은 일견 역사에 대해 침묵하는 것으로 보인다.[12] 그러나 이러한 방식은 대상으로부터 거리를 둠으로써 역설적으로 역사의 현장을 나름대로 가장 적절하게 제시하는 방법이었다고 할 수 있다. 성두경의 사진들은 전쟁 당사자로서 차마 끔찍한 장면을 담을 수 없는 비통한 심정을 표현하는 방식이었다고 여겨진다.[13]

9) 성두경·최인진, 앞의 글, 131쪽.
10) 위와 같음.
11) 성두경·최인진, 앞의 글, 132~133쪽.
12) 이에 대해 정진국은 작가의 사고 방식이 '탈역사적 입장'이라고 지적했다. 정진국, 앞의 글, 14쪽.

사실 전쟁 사진으로서 성두경의 작품은 무엇보다 그 자체가 역사적 사건 현장의 소중한 기록이다. 그의 사진은 1·4후퇴와 서울 재탈환 사이의 짧은 기간을 포착한 이미지로, 중요한 것은 그 장소가 격전지가 아닌 서울이라는 점이다. 서울은 대한민국의 수도로 모든 행정의 중심지이고 가장 인구가 밀집된 큰 도시이므로 전쟁 수행과 기록에서 중요시되는 것은 당연하다. 뿐만 아니라 전쟁 기간 중 인민군과 유엔군이 번갈아 통치하는 사이에 서울은 한국전쟁의 성격이 가장 확실히 드러난 곳이기도 하다. 당시 서울은 6·25전쟁 발발 사흘 만에 인민군에게 점령된 후 9·28수복, 1·4후퇴, 3·14재탈환까지 약 9개월간 주인이 네 번이나 바뀌었다. 그때마다 서울 시민은 강제 동원과 부역에 시달려야 했으며 양편으로부터 끔찍한 보복을 번갈아 당해야 했다. 이처럼 전쟁을 가장 절실히 체험한 사람들은 서울 시민이므로 사회학자들은 한국전쟁의 사회사는 서울에서부터 찾아야 한다는 주장을 펴기도 한다.[14]

성두경이 찍은 고요한 폐허 사진은 이 시기 대규모 피난에 따른 서울 시민의 부재를 나타낸다. 사람들이 피난을 가야만 했던 이유는 처음엔 인민군을 피하기 위해서였지만 나중에는 피난이 부역과 보복을 면하고 "대한민국 정부 하에서 살아남을 수 있는 일종의 자격증"[15]이 되었기 때문이다. 그러므로 사진 속에서와 같은 부재는 인간을 송두리째 배제한 살벌한 상황이지만 아이러니컬하게도 서울에 다시 거주하기 위한 보증이기도 하다.

서울의 텅 빈 모습은 피난의 당연한 결과로 보인다. 그러나 사진에 보이는 지나친 공백과 침묵은 동족이 극단의 이데올로기로 양분되어 대립함으로써 일반인들이 어느 편이냐를 강요당해야 했던 특이한 전쟁의 양상을 나타낸다. 성두경의 사진은 한국전쟁이 만들어낸 유례없는 서울의 모습에 대한 생생한 기록인 것이다.

13) 박평종은 성두경의 사진이 "탈역사적 입장이 아니라 가장 냉엄한 역사적 입장"을 띤다고 하면서 "형제들 간의 전쟁에서 남는 것은 비통함과 참담함뿐이라는 교훈"을 준다고 해석했다. 박평종, 앞의 책, 143쪽.
14) 전상인, 「한국전쟁의 사회사를 위하여」, 『사회비평』 제24호, 2000. 여름, 107쪽.
15) 위의 글, 116쪽.

성두경 사진집의 표지와 본문에 실린 '마포종점' 사진(25쪽)16)에는 텅 빈 도로와 무너진 건물을 배경으로 이정표가 붙은 전봇대가 서 있다. 이정표에는 "THIS IS SEOUL"이라고 쓰여 있다. 생경한 영어 표지판은 '여기는 서울'이라고 말하고 있지만 한국인이 아니라 미국인을 위해 미군이 만든 것이다. 이는 미군의 통행이 빈번한 곳, 즉 미군이 주둔하던 서울의 실정을 증언한다. 이 사진은 재현된 지역이 서울이라고 알린다기보다 빼앗기고 파괴된 도시, 무너진 현실이 바로 서울의 모습이라고 강조하는 것처럼 보인다.

황량한 폐허만이 도시를 덮어 적막하고 낯설게 변한 서울은 그래도 여전히 잔존하는 기념비적 건축물과 정비된 도로 등이 사진 속에 굳건히 남아 민족의 자존심처럼 의연함을 잃지 않고 있다. 성두경은 전쟁의 참상을 직설적으로 전달하지 않고 전쟁이 지나간 자리의 잔재들을 보여줌으로써 관람자의 반응을 유도한다. 그의 사진은 통상적인 전쟁 다큐멘터리나 보도사진과 달리 전쟁을 객관적·집단적 사건으로 접근하기보다는 재현된 장소로 관람자를 끌어들여 주관적으로 경험하게 한다. 작가와 관람자가 파괴 이전 서울의 거리와 주요 건물들에서 공통으로 경험한 바를 매개로 하여 공감이 이루어진다. 인물이 생략된 사진은 관람자가 폐허를 자신의 것으로 방문하고 주장하도록 한다.17) 사진에 나오는 친숙한 장소들은 각자에게 기억의 실마리를 제공하여 공적 장소가 사적 기억의 장소로 변모하도록 만든다. 성두경의 사진이 외국 종군기자들의 사진과 크게 다른 점은 바로 일반 시민들과 기억의 실마리를 공유한다는 데 있다.

전쟁의 가공할 폭력에 대해 침묵으로 일관하는 듯한 성두경의 사진은 과격한 충격을 주기보다는 숨은 고통의 기억을 되살리고 비애감을 불러일으키는 방식으로 전쟁의 비극을 다룬다. 그의 폐허 이미지는 재난으로 인해 과거의 역사가 무너지고 급격히 몰락했으며 일시에 차단되었음을 말해준다. 역사는 연속적인 것이 아니라 단절된 상태로 경험된다. 차후에 사진을 보며 환기하게 되

16) 괄호 안의 숫자는 성두경 사진집 『다시 돌아와 본 서울』에 수록된 면을 나타낸다. 이하 참고한 성두경의 사진들은 모두 그 책에 게재된 쪽의 숫자를 본문에 괄호로 표시하여 인용한다.
17) Daryl Patrick Lee, "Uncanny City: Paris in Ruins," Ph. D. Dissertation, Yale University, 1999, p.118.

는 과거의 기억은 단편적이며 두서없이 경험될 뿐이다. 그런 의미에서 성두경의 사진은 한국전쟁기 서울에 대한 실제적 기록일 뿐 아니라 한편으로는 전쟁에 대한 개별적이고 잠재된 기억의 기록이라 할 수 있다.

3. 전쟁 폐허의 재현

1) 폐허에 대한 근대적 미의식

폐허를 미적 대상으로 인식하는 태도는 서양에서 일찍이 발달했다. 폐허의 재현은 중세에도 있었고, 17~18세기에는 고대 유적의 발굴과 그랜드 투어, 픽처레스크 정원과 숭고미에 이르기까지 폐허에 대한 관심이 급증했다. 예컨대 18세기의 디드로Denis Diderot는 폐허가 단지 과거를 숙고하기 위한 매개체가 아니라 그 자체가 즐거운 명상의 대상이라는 폐허의 미학을 전개했다.[18]

19세기 이후에는 잦은 혁명이나 전쟁, 재해로 말미암아 생겨난 폐허를 흔히 접하면서 폐허에 대한 인식이 새로운 국면에 접어들었다. 모더니스트들은 과거의 역사가 지속적으로 이어지는 것이 아니라 단절되었으며, 구태를 청산하고 이전과 다른 새 역사를 창조해야 한다고 생각했다. 도시에 널린 폐허들은 이러한 시대의 은유라 할 수 있다. 과거의 것이 빠른 속도로 변화하여 사라지고 새로운 가치관이 그 자리를 대신하는 시대, 바로 근대화 시기에 폐허는 시대의 거울이었다. 폐허는 변화의 무한한 가능성을 열어주는 동시에, 과거의 잔재로서 미래의 모습을 예시함으로써 불가피한 앞날에 대한 공포를 끊임없이 상기시켰다.

20세기 전반, 발터 벤야민Walter Benjamin은 '폐허'를 사회와 역사를 인식하는 주요 개념적 수단으로 정립시켰다. 그는 역사를 영원한 삶의 과정이 아니라 끊임없이 이어지는 쇠락의 사건으로 보았고 폐허, 잔해, 파편들이 붕괴의 필

18) Denis Diderot, *Diderot on Art*, vol. 2: "Salon of 1767," ed. and trans. John Goodman, New Haven: Yale University Press, 1995, pp.8~9.

연성을 지닌 역사에 대한 알레고리라고 생각했다.19) 벤야민에게 근대 도시의 폐허 이미지는 조화로운 겉모습과 개발 뒤에 숨은 파괴력을 의미했다. 폐허는 자본주의 문화의 취약함을 암시하며, 과거 역사의 잔존인 동시에 물질적 한시성에 대한 기호로서 근대적 경험의 불연속성을 나타내는 것이었다.20)

한편 서양과 달리 동양에서는 20세기 이전까지 폐허에 대한 긍정적·미적 재현물을 찾아보기 어렵다. 중국의 경우 폐허는 전근대적 현상으로서 부정적 상징으로 인식되었다. 중국 전통에서도 폐허의 미화는 시에서 주로 다루어졌고 폐허를 재현한 시각 이미지는 사실상 존재하지 않았다. 19세기 중엽에 이르러 유럽 사진가들이 중국의 폐허를 기록하기 시작했고, 유럽의 폐허 문화를 접한 중국은 미술과 건축에서 폐허의 이미지를 창조하기 시작했다. 폐허는 근대적 기억의 장소로서 중국이 겪은 고난을 상기시키기도 했다.21)

우리나라에서도 폐허 이미지는 19세기 말부터 사진으로 재현되어 외세의 침략에 의한 부당한 파괴나 양민의 희생을 전달하기 시작했다. 신미양요 때 피해를 입은 가옥의 사진이나22) 청일전쟁의 참화를 당한 평양 선교리의 민가 모습23) 등이 그 예다. 이러한 폐허 사진은 당대의 사건과 고난을 미화하지 않고 기록한 시각 이미지라는 점에서는 근대적이라 할 수 있다. 그러나 그 이미지에서 폐허는 단지 부정적인 관점으로 다루어졌고, 함께 등장하는 인물들도 모두 가난하고 고통받는 사람들로 재현되었다. 폐허는 우선 피하고 극복해야 할 대상이었을 뿐 미적 영감을 불러일으키는 소재는 될 수 없었다.

20세기 들어 근대적 의식이 성장함에 따라 문인들 사이에서 폐허에 대한 인식이 변화하기 시작했다. 1920년에 창간된 문학동인지 『폐허』에서 당시

19) 발터 벤야민, 조만영 옮김, 『독일 비애극의 원천』, 새물결, 2008, 232~233쪽.
20) 수잔 벅 모스, 김정아 옮김, 『발터 벤야민과 아케이드 프로젝트』, 문학동네, 2004, 210~242쪽 참조.
21) Wu Hung, "Ruins, Fragmentation, and the Chinese Modern/Postmodern," *Inside Out, New Chinese Art*, exh. cat., San Francisco Museum of Modern Art and Asia Society, New York: University of California Press, 1998, pp.59~60.
22) 『사진으로 보는 독립운동』, 서문당, 1997, 11쪽.
23) 『사진으로 본 항일 36년: 일제침략의 실상』, 한국청년문화연구소, 1983, 76쪽.

폐허에 대한 태도를 엿볼 수 있다. 『폐허』라는 명칭은 실러Schiller의 시구 "옛 것은 쇠하고, 시대는 변한다. 새 생명은 이 폐허에서 피어난다"에서 따온 것 이다.24) 폐허는 과거의 잔재를 청산하고 그 위에서 새로운 시작을 할 수 있다 는 희망에서 찬미되었다. 옛것이 스러진 폐허는 "처참하나 거룩한 성전"이며 "정밀한 침묵과 찬란한 리듬"이 있는 곳으로, 청년 예술가들에게 있어서 "무 엇에게도 유린되지 않고, 저해받지 않고, 열매가 맺을" 수 있는 "희망과 결심" 의 장소로 선포되었다.25)

　　이와 같은 선언과 폐허에 대한 찬미에는 "망각이나 죽음이 초월의 계 기"26)가 되는 미적 욕구가 내재해 있었다. 『폐허』 동인들이 폐허를 창조의 원 천이자 망각의 피안으로 간주했던 사실은 과거와 현재, 생성과 소멸, 삶과 죽 음이 공존하는 폐허가 가진 이중적 미학을 드러낸다. 비록 이들의 폐허 찬미가 퇴폐적 허무주의라고 비난을 받았지만 이때부터 한국에서도 폐허에 대한 새로 운 의식이 생겨났음을 알 수 있다.

　　『폐허』 제2호에는 반 고흐의 그림 〈로마 극장의 폐허〉가 유일한 삽화로 수록되어 있다.27) 여기서 폐허는 청산해야 할 부정적 대상이라기보다 경탄과 명상을 유발하는 영웅적 기념비로 보인다. 서양의 고대 폐허에 근거를 둔 태 도가 우리 근대의 『폐허』에 영향을 미치고 있다. 이들은 식민지 조선의 현실 을 폐허로 보았고 그 비극적이지만 '거룩한 성전'에서 적극적으로 예술혼을 꽃 피우고자 하였다.

　　사실 1920년대 우리 문학에서 '폐허'라는 용어와 의미는 시대와 작가의 내면에 대한 은유적 수사로 폭넓게 사용되었다.28) 우리나라는 식민체제 하에 서 근대화를 경험하게 되었기 때문에 도시의 폐허는 이중적인 의미에서 시대 의식을 대변할 수 있었다. 폐허는 낡은 가치관의 청산이라는 계몽적 이상을 제

24) 『폐허』 제1호(1920) 표지 및 제2호(1921) 속표지.
25) 염상섭, 「폐허에 서서」, 『폐허』 제1호, 1~3쪽.
26) 김행숙, 『창조와 폐허를 가로지르다: 근대의 구성과 해체』, 소명출판, 2005, 202쪽.
27) 『폐허』 제2호, 속표지 삽도.
28) 예를 들어 오상순은 『폐허 이후』에 실린 「폐허행」에서 폐허가 된 고향으로 돌아가 동네 버드나무

시하는 한편, 그 이상의 실현은 일제와의 타협이므로 사실상 현실에서 불가능하고 관념에 그칠 뿐이라는 허무주의를 의미하기도 했다.[29]

 그러나 더욱 중요한 것은 이러한 허무주의에는 현실을 폐허로 직시하고 그곳에서부터 과거와 현재를 동일선상에서 다시 바라보려는 능동적 시각이 내포되어 있다는 점이다. 이는 벤야민이 그랬듯 폐허화한 현실에서 역사의 파편들을 모아 재구성하는 역사 인식 태도로 종래의 발전적 역사관을 벗어난 반역사주의, 탈역사주의적 접근법이라 할 수 있다.[30]

 폐허를 통해 이처럼 변화하는 근대적 사고를 살필 수 있지만 그것이 적극적인 시각 이미지로 구현되는 데는 한계가 있었다. 서양과 달리 우리에게는 폐허에 대한 미적 재현의 전통이 없었고 그 이미지의 활용도 교훈적 의미 정도의 매우 제한적인 것이었다. 당시 예술가가 폐허를 옹호하거나 찬미하면서 그 자체에 몰입한다면 그것은 시대의 요구에 반대되는 퇴폐주의라고 비판받을 수밖에 없었을 것이다. 다만 강조하고 싶은 것은 이 같은 표면적 한계에도 불구하고 비극적 현실 역사를 인식하고 극복하려는 과정은 폐허에 대한 각성과 함께 이루어졌고, 그러한 의식은 피할 수 없는 근대화의 한 흐름이었다는 점이다.

 식민시대가 끝나자마자 국토가 양분되었고 혼란기에 새 정부가 수립되었으나 곧 전쟁이 터졌다. 동족상잔이라는 엄청난 비극 앞에서 폐허는 빨리 지워야 할 상처였고 재난의 사진은 천인공노할 만행의 증거였다. 전쟁 시기와 이후 상황에서 폐허의 미를 드러내거나 가치를 논하기에는 그것이 유발하는 트라우마가 너무 지배적이었다. 폐허 이미지는 우선하는 부정적 기억과 함께 지탄과 극복의 대상이었다.

 이러한 시대에 성두경의 사진은 폐허에 대해 사회비판적 시각보다 미적

에서 창조욕과 희망과 위안을 발견했다고 기술했다. 또 김기진은 『개벽』(1923)에 실린 「Promenade Sentimental」에서 마음속과 향토, 조선이 폐허가 되었다고 하면서, 그러나 폐허인 까닭에 힘의 부르짖음이 있을 것이라고 하였다. 조은주, 「1920년대 문학에 나타난 허무주의와 '폐허'의 수사학」, 『한국현대문학연구』 제25집, 2008. 8. 20~24쪽 참조.
29) 김행숙, 앞의 책, 202쪽.
30) 조은주, 앞의 글, 12~13쪽.

관점을 충실히 반영한다는 점에서 특별하다고 할 수 있다. 작가는 본인의 조용한 성격과 정서적인 것에 대한 취향 때문이라고 말하지만, 그의 작품을 단순히 개인적 차원으로만 판단할 수는 없을 것이다. 성두경의 사진에서 우리는 폐허에 이끌리는 보편적 심리를 발견하며, 아울러 1920년대로부터 이어지는 근대적 시대정신의 일면을 엿볼 수 있기 때문이다.

성두경 사진의 폐허미를 분석하기에 앞서 먼저 짚어볼 것은 오늘날 재난의 현장을 대할 때 늘 따라다니는 윤리적 갈등의 문제다. 홀로코스트, 테러, 전쟁과 같이 인위적인 대량 살상에 따른 폐허를 기록하고 사진 찍고 방문하며 논의하는 행위는 희생자를 추모하고 불행한 사건을 반성하며 예방하자는 교훈적 목적이 있다. 하지만 9·11테러의 경우처럼 비극의 현장을 방문하거나 사진 찍는 사람들은 추모와 애도를 위해서뿐만 아니라 호기심이나 관광으로, 놀라운 사건이 남긴 잔해의 장관을 구경하기 위해, 심지어 추모객이나 방문객이 남긴 흔적을 보기 위해서도 그곳에 간다. 그래서 고통의 현장이나 사건을 기억하고 되새기는 태도에 대해 비난이 가해지기도 한다. 반면 그러한 비난에 대해 어떤 이들은 세계무역센터의 잔재가 폭력과 파괴에도 불구하고 살아남은 것이라서 긍정적 의미가 있다고 주장하기도 한다.[31]

성두경의 사진에서도 폐허 너머로 변함없이 서 있는 교회당이나 독립문, 정부청사 등의 기념비적 건물들은 구원과 긍지와 희망처럼 여겨지기도 한다. 모두 멀리 있지만 그 때문에 오히려 훼손되지 않은 온전한 이상처럼 보인다. 그러나 폐허의 이미지에서 반드시 긍정적 힘을 찾아야만 의미가 있는 것일까? 참혹하고 절망적인 모습으로 회귀하며 그것을 되풀이해서 재현하고 응시하는 행위는 재난의 희생자에 대해 죄스러운 태도인가? 그럼에도 여전히 폐허 자체의 매혹은 계속된다고 한다면 비윤리적이라고 비난받아야 하는가? 사실은 이러한 문제 때문에 성두경은 오랫동안 사진을 공개하지 못했는지도 모른다.

수잔 손택Susan Sontag은 전쟁이나 테러로 인한 참화의 풍경을 찍은 사진들

31) Weena Perry, "'Too Young and Vibrant for Ruins,' Ground Zero Photography and the Problem of Contemporary Ruin," *Afterimage* vol.36, no.3, N/D 2008, p.12.

이 아름다울 수 있음을 거론하며, 고통을 묘사한 사진이 미적으로 보여 비난을 받는 것은 기록성과 예술성이라는 사진의 두 가지 힘이 상충한다고 여기는 관점 때문이라고 지적했다. 참화에 대한 아름다운 사진은 피사체보다 매체 등 다른 데로 관심을 돌리게 하기 때문에 기록으로서 사진의 지위를 떨어뜨린다는 것이다. 이러한 사진은 혼란스럽게도 그런 일이 계속되면 안 된다고 주장하면서도 한편으로는 그 장면을 장관으로 보이게 한다.[32]

한국전쟁 사진은 공포, 상실, 죽음을 되새기게 하는 트라우마의 이미지이지만 우리는 계속해서 그것을 보고 기억하고 논의한다. 고통스런 기억을 되풀이하는 정신 작용에 대해 프로이트는 '쾌락원칙'이라는 개념으로 답을 제시했다. '쾌락원칙'은 반복과 해석을 통해 트라우마의 대상을 능동적으로 조정하여 고통을 피하거나 완화하려는 존재의 본능적 행동을 말한다. 프로이트는 '쾌락원칙' 너머에는 더 강렬하고 근원적인 '죽음 본능'이 있는데 그것은 유기체가 본래의 무생물의 안정된 상태로 돌아가고자 하는 본능이라고 했다. 그 때문에 우리는 죽음을 내포한 트라우마에 강박적으로 노출된다는 것이다.[33] 폐허를 재현하고 그 이미지를 반복해서 본다는 것은 일종의 '죽음 본능'의 발현이라고 할 수 있다.

그렇지만 우리는 성두경의 사진에서 고통이나 슬픔만을 느끼는 것이 아니라 폐허 자체의 멜랑콜리한 아름다움에 매료된다. 이는 트라우마적 사건과 그것에 대한 우리의 경험 사이에는 거리가 있기 때문이다. 위험으로 인식한 사건에 직면하면 우리는 '쾌락원칙', 잊음, 잠복 등의 억압 과정을 통해 위험을 피해 간다. 위험은 어떤 면에서 금지되고 그 급박함은 잊히고 만다.[34]

성두경의 사진은 기록성과 예술성이라는 사진의 두 힘 사이에 걸쳐 있다. 그는 피하고 싶은 전쟁의 기억과 폐허에 끌리는 본능적 충동이라는 이중성을 시각예술의 재현 법칙들을 동원해 대상으로부터 미적 거리를 확보하여

32) Susan Sontag, *Regarding the Pain of Others*, New York: Picador, 2004, pp.76~77.
33) 지그문트 프로이트, 박찬부 옮김, 『쾌락원칙을 넘어서』, 열린책들, 1997, 9~90쪽.
34) Eduardo Cadava, "Lapsus Imaginis: The Image in Ruins," *October 96*, Spring 2001, p.51.

제시한다.

2) 폐허 사진의 '거리두기'

성두경은 격동의 현장을 '조형적으로' 보고자 했다고 술회한다.[35] 사건의 직접적 기록과 보도에 집중하기보다는 예술적 재현에 주안점을 둔 작가의 태도는 그가 한편으로 전쟁의 폐허를 미적 관점에서 대했음을 의미한다. 무시무시한 비극의 현장에 대해 미적 접근이 가능하려면 그 대상과 어느 정도 거리가 있어야 한다.

18세기에 버크Edmund Burke는 '미the beautiful'와 '숭고the sublime'의 정서를 구별하고, '숭고'란 우리가 공포나 위험, 고통을 주는 무서운 대상을 거리를 두고 완화시켜 경험할 때 느끼게 되는 강한 정념이라고 정의했다.[36] 버크의 이론은 폐허 및 재난의 광경에 미적 반응을 일으키는 현상을 설명하는 데 근거가 된다.

근대기에 전쟁과 혁명이 양산한 폐허의 무질서함, 비정형성, 죽음과 종말의 느낌은 인간의 이성이 통제할 수 없는 비합리적 상태에 대한 인식을 불러일으켰다. 20세기 초 짐멜Georg Simmel은 진정한 폐허란 시간의 자연스런 효과의 산물로서 현대가 아닌 고대, 도시가 아닌 시골의 오래된 건물에 해당되며, '깊은 평화'의 아우라에 싸여 있는 것이라고 했다. 폐허는 과거를 추상으로 구현하여 관람자가 미적으로 벗어나기 쉽게 하는데, 짐멜은 이 벗어나기거리두기가 최근 폐허에서는 불가능하다고 생각했다. 현대 도시의 폐허는 인간이 부패시킨 사회 범죄의 물증에 불과하다고 여겼기 때문이다.[37]

이에 대해 페리Weena Perry는 짐멜이 정의한 좁은 의미의 폐허 개념은 계몽

35) 성두경·최인진, 앞의 글, 132쪽.
36) Edmund Burke, "The Sublime: Of Delight and Pleasure"[1757], in *A Philosophical Enquiry Into the Origin of Our Ideas of the Sublime and Beautiful*, ed. Adam Philips, Oxford University Press, 2008, pp.36~37.
37) Georg Simmel, "The Ruins"[1911], in *Georg Simmel: 1858~1918*, ed. Kurt Wolff, Columbus: Ohio State University Press, 1959, p.265.

주의 이래의 폐허 담론이 지닌 근본적 양가성을 강조한다고 지적한다. 거기에는 동시대 폐허가 비도덕적 반응을 일으키며 사회의 붕괴를 구현한다는 우려가 내포되어 있다는 것이다. 페리는 메이어로위츠Joel Meyerowitz의 '제로 그라운드Zero Ground' 사진과 같은 이미지들은 폐허를 쇠퇴와 붕괴로 간주하는 종래의 개념을 부인한다고 주장한다. 그 이미지들의 형식미로 인해 버크가 생각한 '거리두기' 효과들이 작용하여 트라우마를 완화하게 되기 때문이다.[38]

고대 폐허와 현대 폐허를 관통하는 공통된 경험의 연결고리를 '언캐니 uncanny'의 개념으로 설명할 수 있다. '언캐니'란 친숙한 것에 숨은 낯선 것을 직면했을 때 받게 되는 어떤 불편한 느낌을 말한다. 미적 관점에서 언캐니 개념은 18세기에 등장했는데, 이는 절대적 공포를 내포한 버크의 '숭고'와 관련된다.[39] 19세기에는 언캐니가 근대적 조건과 결합된 소외와 소원에 대한 불안을 표현하는 수단이 되었다.[40]

프로이트는 죽음과 파괴에 대한 우리의 불안을 설명하면서 언캐니를 '죽음 본능'과 연결시켰다.[41] 벤야민은 프로이트의 언캐니 개념을 근대 대도시의 경험을 설명하는 수단으로 활용했다. 즉 언캐니는 두려움과 격변과 공포를 겪는 어지러운 쾌락과 혼돈의 장소인 대도시에 물리적·사회적으로 기록된 고통을 의미했다.[42]

언캐니의 관점에서 폐허를 연구한 미술사가 리Daryl Patrick Lee는 변화의 속도가 빠른 현대에는 재앙에 의해 갑자기 폐허가 발생한다고 하면서 도시의 황폐한 공간이 불러일으키는 언캐니한 경험을 탐구했다.[43] 그는 19세기 말 파리의 폐허를 전통적 맥락과 근대적 맥락의 양면에서 분석했다. 전통적 폐허나 근대 폐허 모두 생성과 소멸을 내포하며 과거, 현재, 미래가 혼재된 일시적 충격

38) Perry, op. cit., p. 12.
39) Anthony Vidler, *The Architectural Uncanny*, Cambridge: MIT Press, 1992, pp.20~21.
40) Lee, op. cit., p.18.
41) Sigmund Freud, *The Uncanny*, trans. David McLintock, Penguin Classics, 2003, pp.121~133.
42) Lee, op. cit., p.15.
43) Ibid., p.26.

을 준다는 점에서 언캐니와 상통한다.

사진이라는 매체 또한 언캐니의 측면에서 현대 폐허의 특징을 더욱 강화한다. 사진은 현실을 전사하는 지표적 기호로서 재난의 증거인 폐허를 생생히 포착하고 기록한다. 그런데 대상을 정지시킨 사진은 폐허와 마찬가지로 과거에 존재했으나 현재는 부재하는 것을 암시함으로써 항상 죽음을 예고한다.[44] 폐허와 사진은 모두 관람자에게 충격을 주며, 동시에 그 충격의 대상을 '사후적'으로 기억을 통해 경험하게 한다. 벤야민은 카메라가 '사후 충격'의 순간을 준다고 주장하면서 어떤 사건과 그 사건을 이해하거나 경험하는 것 사이에는 거리가 있음을 암시했다.[45]

성두경은 다양한 '거리두기' 방법으로 미적 효과를 달성했는데, 그것은 대상이 폐허이고 사진이라는 매체로 접근했기 때문에 더욱 용이하게 이루어질 수 있었다. 그의 작품들은 사진에 의한 폐허 재현의 여러 유형을 제시하는 한편 매체와 조형의 특성을 통해 시각적·심리적·역사적 거리를 확보한다. 이는 관람자에게 트라우마를 완화하고 전쟁 폐허를 언캐니를 내포한 미적 경험으로 대면하도록 유도한다.

시가지 풍경: 원근의 대조

서울 시가지의 정경을 보여주는 성두경의 사진들은 도시 폐허 재현의 한 유형을 나타낸다. 그 장면들은 대부분 높거나 낮은 원거리 시점에서 포착한 것인데, 특히 전경에 넓은 공간을 두고 원경의 소실점을 향해 도로나 건물들이 수렴하는 원근법적 구성은 그의 폐허 이미지의 중요한 특징이다. 멀리서 포착한 도로나 철길이 화면 안쪽 소실점을 향해 수렴해 들어가는 모습, 높은 위치에서 내려다본 건물들이 크기와 원근에서 급격한 대조를 보이는 장면 등, 작가의 시선은 피사체로부터 상당한 거리를 두고 있다. 이러한 원거리 시점의 채

44) Roland Barthes, *Camera Lucida: Reflections on Photography*, trans. Richard Howard, New York: Hill and Wang, 1982, pp.96~97.
45) Cadava, op. cit., p.49.

택, 다른 건물 꼭대기에서 내려다본 시각, 근경에 큰 물체를 배치하여 깊은 공간의 일루전을 강화하는 회화적 방법 등은 본래 폐허에 대한 전형적인 제작 형식이다.[46]

성두경의 사진들은 모두 가장 좋은 일광 조건에서 촬영한 것으로, 작가의 의도적 조작이나 감정은 최대한 배제되고 카메라의 기계적 메커니즘에 따라 명료하고 균일하게 재현되었다. 사실상 군사적 목적에 필요한 일반적인 전쟁 사진처럼 보다 많은 정보를 확보하기 좋은 시각이라고 할 수 있다.[47] 그 사진들은 고요하지만 현실의 장면을 객관적으로 여과 없이 전달하려는 중립적 양상을 보인다.

그런데 아무리 밝고 선명하게 재현되었다 해도 사람이 없는 공허한 폐허의 도시는 친밀감을 박탈하는 듯 다가가기 어렵고 비현실적이기까지 하다. 이 같은 거리감은 성두경의 사진에 대해 미적 해석을 가능하게 한다.

세종로(30쪽), 종로(32쪽), 서대문로(36, 37쪽)처럼 서울의 주요 대로를 보여주는 이미지들은 대부분 도로 한복판에서 원거리 시점으로 촬영한 것이다. 이 사진들의 앞 공간은 거의 모두 텅 빈 차로가 차지하고 중앙청, 화신백화점, 독립문 등 주요 건축물들은 주변 요소들과 더불어 안쪽으로 멀리 밀려들어가 있다. 멀찍이 거리를 둔 낯익은 건물들은 상처 입은 모습을 구체적으로 파악하기 어렵다. 인적이 드문데다가 전경을 넓게 비워놓아 풍경은 더욱 공허해 보인다. 평탄한 도로는 소실점을 향해 함께 달리는 전차 철로들이 무한 공간으로 빨려 들어가듯 속도감을 가중시킨다. 이 같은 구성은 관람자를 화면 속 현장으로 끌어들이지만, 원근법의 선적 요소들과 대칭적 구도가 주는 차가움이 처참한 파괴의 현장에 대한 감정적 반응을 약화시킨다. 공백과 기하학적 건조함에 의한 심리적 거리두기 효과가 생기는 것이다.

성두경의 원거리 시점은 전경에 폐허를 클로즈업하고 멀리 원경에 도시

46) Alisa Luxenberg, "Creating Désastres: Andrieu's Photographs of Urban Ruins in the Paris of 1871," *The Art Bulletin*, Vol.80, No.1, Mar. 1998, p.129.
47) 정진국, 앞의 글, 14쪽.

경관을 배치하는 사진들에도 적용된다. 건물 옥상이나 공중의 높은 시점에서 찍은 사진들은(29, 40쪽) 전경과 후경이 급격한 대조를 보이는데, 정체를 알 수 없이 파괴된 앞쪽 잔해에 비해 멀리 낮익은 건물이 포함된 풍경은 거리감 때문에 마치 포화를 입지 않고 온전한 듯 여겨진다.

훼손된 중요한 대상에서 거리를 유지하는 이 사진들은 전쟁의 잔해를 통해 관람자를 직접 자극하기보다는 다른 차원의 불안감으로 인도한다. 그것은 전란의 광포한 소용돌이가 휩쓸고 간 현장이 지나치게 조용하고 텅 비어 있음에서 오는 낯선 느낌이다. 자동차와 전차가 오가며 군중의 일상이 활기를 띠던 번화한 도시 서울의 친숙한 모습은 간데없고, 무시무시한 전쟁의 광기도 사라졌다. 전에 없던 침묵, 정적이 감싸고 있는 죽은 도시의 모습만이 사진 속에 정지되어 있다. 위험을 내재한 고요, 죽음을 감추고 있는 평온, 그 이상한 언캐니함이 도시의 이미지를 지배한다.

성두경의 사진은 19세기 말부터 20세기 초까지 파리의 모습을 기록한 외젠 앗제Eugène Atget의 사진과 비교되기도 한다.[48] 성두경과 앗제는 인적 없는 대도시의 공허한 풍경을 담았고 그 사진들이 사라진 과거에 대한 기억을 유발하며 위협과 같은 불안한 분위기를 자아낸다는 점에서 유사점이 있다.

사진평론가 진동선은 성두경의 사진이 전쟁의 참상을 쫓기보다는 환유적 결합, 즉 기억 작용을 통한 교감이라는 방식을 취한다는 점에서 앗제의 사진처럼 초현실적 아우라를 갖는다고 보았다.[49] 성두경의 사진이 초현실적으로 여겨지는 것은 냉정한 침묵 속에 억압된 기억이 언캐니하게 회귀하기 때문이다.[50] 앗제의 사진에서 사라져가는 것들에 대한 숨은 기억이 불현듯 충격으로 다가오는 것처럼 성두경의 사진에서는 역사적 특정 기간의 비극적인 순간들이

48) 성두경·최인진, 앞의 글, 133쪽; 진동선, 앞의 책, 67~71쪽.
49) 진동선은 벤야민을 인용하여 성두경의 사진이 폐허의 아우라, 기억의 아우라, 순수의 아우라에 있어 앗제의 사진과 공통점이 있다고 보았다. 진동선, 앞의 책, 69~70쪽.
50) 브르통(André Breton)은 '억압된 것의 언캐니한 회귀'로부터 '초현실적 경이'가 일어난다고 하였고, 할 포스터는 이를 '강박적 아름다움'이라 불렀다. Hal Foster, *Compulsive Beauty*, Cambridge: MIT Press, 1995, pp.23~25.

억압되었다가 파열하며 되살아난다.

잔해의 그물: 폐허의 베일

성두경의 사진 중에는 건물 잔해들과 그 너머의 공간이 겹쳐 보이는 장면이 많다. 붕괴된 건물 내부나 어두운 장소에서 밝은 곳을 향해 찍은 사진들이다. 원래의 형체를 알아볼 수 없는 건축물의 잔해가 어지럽게 뒤얽힌 사이로 또 다른 건물이나 맑은 하늘, 일하는 사람이 보이기도 한다(68~70쪽, 72, 75, 85쪽).

여기서 건물의 잔재들은 본래의 수직·수평의 형태를 잃어버린 채 골격만 남아 쓰러지고 구부러지고 뒤틀려 무질서하게 흩어지거나 뒤엉켜 있다. 이 비정형의informel 잔해들은 강한 명암 대비 효과에 의해 더욱 추상화된다. 이전에는 대부분 건물의 벽이나 바닥재들로서 내부와 외부를 단단히 경계 짓던 구조체였으나 이제 그것들이 파괴됨으로써 마치 성근 그물처럼 안팎의 구분을 흐리고 있다. 익명의 장소를 나타내는 이 이미지들은 형식형태, 정형의 폐지와 파편화, 이로 인한 경계의 거부를 통해 공간적 한계를 넘어선다.

그런데 실루엣으로 어둡게 클로즈업된 잔재들의 그물망을 투과하여 그 사이로 보이는 저편의 세계는 밝고 고요하며 사람들이 움직이는 세상이다. 그러나 그 세계는 더 이상 백일하에 마음 놓고 드러낼 수 있는 곳이 아니라 그물망 같은 폐허의 베일을 통해서만 볼 수 있는 세계다. 이러한 베일은 무자비하고 냉혹한 세상에 대해 거리두기를 할 때 필요한 가림판이다. 실루엣 골조들은 그 자체가 폐허인 동시에 반투명한 추상적 장막으로서 외부의 황폐한 대상을 가리는 베일의 역할을 한다. 그것은 이편과 저편을 가르는 물리적 장벽이라기보다는 관람자가 거리를 두고 대상을 바라보게 하는 시각적 틀로서 작용한다. 폐허의 잔재들은 그 자체가 추상화됨으로써, 그리고 전쟁으로 인한 외부의 끔찍한 정경들은 베일에 가려짐으로써 모두 시각적·시공간적 거리감이 생기게 된다.

조형적 처리뿐 아니라 잘게 부서진 건물의 잔해는 풍경을 모노크롬으로 평준화하며, 사진의 흑백 톤은 결정적으로 장면을 희석시킨다. 이러한 요소들은 대상에 시각적 베일을 드리우며 실제로 긴 시간이 지나지 않았더라도 오래

된 시간과 스캔된 공간이라는 거리감을 준다. 베일에 가려 흐려지고 파편화되고 추상화된 대상들은 구체적·지속적인 공포를 차단하며, 대신 모호하고 낯선 느낌을 통해 일종의 초현실적 경이를 불러일으킨다.

틀 속의 틀: 폐허의 프레임

사진은 자체의 윤곽을 이루는 프레임으로 외부 대상의 일부를 선별적으로 크로핑하여 제시한다. 따라서 사진은 더 이상 존재하지 않는 것의 잔해이며 기본적으로 전체에서 부분을 잘라내 파편화하여 폐허로 만드는 것이다.[51]

성두경의 사진에서 테두리의 프레임 효과는 폐허 장면을 구획하고 클로즈업하여 조형적 화면으로 구성하는 데 중요한 역할을 한다. 또한 성두경은 폐허에서 흔히 발견되는 건축의 프레임들을 종종 작품 속에 이용한다. 폐허는 도처에 텅 빈 구멍들을 뚫어놓는다. 빈 구멍들은 건물의 내부와 외부의 경계를 허물고 각 부분의 단편들에 집중하게 함으로써 폐허를 건물로부터 분리해 독립된 구조물로 변화시킨다(60, 62, 66쪽).

구멍 뚫린 폐허는 그 너머의 풍경을 구획하는데, 이를 통해 보는 이는 대비되는 이중의 공간을 경험하게 된다. 이러한 폐허 프레임은 성두경의 사진 속에서 '틀 속의 틀'로서 자주 등장한다. 파괴된 건물의 내부에서 한쪽 벽과 창을 찍은 사진들이 그 예다(61쪽). 사진 자체의 프레임으로 잘린 건물 내벽에는 파괴된 창문 구멍이 뚫려 또 하나의 프레임을 형성한다. 틀 속의 틀은 멀리 교회가 있는 풍경을 크로핑한다. 그 장면은 벽에 걸린 그림처럼 현실과 동떨어진 다른 세계를 나타내는 것 같다. 교회당은 낡고 훼손된 콘크리트 벽돌 건축물과 대조적으로 밝은 하늘과 자연 경치와 어우러져 마치 전쟁과는 거리가 먼 세계처럼 보인다. 여기서 프레임은 현실 공간과 가상 공간을 분리할 뿐 아니라 그와 동시에 내부와 외부를 중재하는 화면 속의 특별한 구조적 요소다. 그것은 조형적으로는 근접성과 거리감을 매개하며, 은유적으로는 폐허의 빈 창문이 액자

51) Robert Ginsberg, *The Aesthetics of Ruins*, New York: Rodopi, 2004, p.341.

역할을 하여 서양 회화의 전통적 재현 법칙을 상기시킨다.[52] 틀은 현실 역사와 상상의 유토피아를 분리하는 경계의 상징이기도 하다.[53] 이렇게 틀 지어진 대상은 모뉴멘털하게 고정된다. 틀 속의 교회당은 전란의 와중에서도 건재한 이상향이며, 한편으로는 인간의 죄악에 대한 목격자이기도 하다.

종각 부근의 모습을 찍은 사진에서는 긴 창틀이 바깥 풍경을 검게 테를 둘러 나누고 있다(77쪽). 약간 비스듬한 앵글을 취해 크기가 달라진 두 개의 창문 구멍은 각각 장대에 매달린 보신각종과 건너편의 불에 탄 건물을 보여준다. 관람자는 창문을 한쪽씩 따로 보다가 둘을 연결된 장면으로 이어서 보기를 반복하게 된다. 창문 왼쪽 부분은 민족적 상징인 귀한 유물의 위태로운 운명이라는 사실과 함께 멀리 보이는 건물들의 복잡한 구조들이 더해져 이 사진이 현실의 리얼한 기록이라는 측면을 인식시킨다. 반면 오른쪽은 화재로 디테일이 제거된 건물의 단순한 구조만이 평면적으로 포착되어 마치 기하학적 추상처럼 보인다. 본래 하나인 장면을 작가는 폐허의 창틀을 이용해 두 부분으로 구획하여 한 장면에서 얻을 수 있는 상이한 요소들을 각각 분리해내고 있다. 이로써 그는 구체성과 추상성의 공존이라는 폐허의 이중성에 접근한다. 폐허의 개방된 공간들은 틀 지어진 대상에 대해 전통적 재현 법칙을 지시하기도 하지만, 한편으로는 둘 이상의 평면이 겹치도록 허용하여 전통적 원근법을 파괴한다. 파편화되어 본래의 용도를 상실하고 물질화한 사물들은 이러한 조형적 시각에 따라 이미지 속에서 다시금 추상화된다.

종로2가 화신백화점 근처를 나타낸 다른 사진에서는 고대풍의 아치형 창틀이 클로즈업되어 살벌한 전쟁의 이미지와 어울리지 않는 고전적 아름다움을 느끼게 한다(56쪽). 이 아치는 우아한 세부가 자세히 드러나 건물의 일부로서 앞쪽 공간의 실체를 제시한다. 그것은 이편 건물 내부에 있는 사람의 존재와 그의 시선을 의미하기도 한다. 즉 자신을 드러내지 않고 숨은 존재의 '훔쳐

52) Deepak Ananth, "Frames within Frames: On Matisse and *The Orient*," in *The Rhetoric of the Frame*, ed. Paul Duro, Cambridge University Press, 1996, p.165.
53) Ibid., p.177.

보는 시선'을 암시한다. 작가의 말에 의하면 당시 사진을 찍으러 텅 빈 도시의 이곳저곳을 다닐 때 어디선가 숨어 있을지도 모르는 적이 나타날 것만 같아 사진기의 셔터 소리가 유난히 크게 들렸다고 한다.[54] 이처럼 프레임으로 구획되고 중첩된 공간들은 잠재된 시선들이 떠도는 위험한 상황에 대한 간접적 제시라고 할 수 있다.

파괴된 사물: 단독 폐허

성두경 사진의 또 다른 유형으로, 사물의 훼손된 형태를 드러냄으로써 그 사물 자체의 속성에 집중하도록 하는 것을 들 수 있다. 그 사진들은 원거리 시점이나 대비 같은 방법을 쓰지 않고 폐허의 처참한 구조물 하나하나를 단독으로 제시하는 형식을 띤다.

전통적으로 전쟁의 기록에서 인간을 죽이거나 상해하는 이미지는 곤란한 것으로 터부시되었다. 인간의 생명과 자유는 신성한 것인데 전쟁이 이를 해치고 파괴하기 때문이다.[55] 전쟁을 촬영한 19세기 프랑스 사진가들은 훼손된 신체 사진 대신 건축 폐허를 재현함으로써 부담감을 덜 수 있었다. "신체로부터 건물로, 피부로부터 돌로 전쟁의 '상처들'을 변형시켰다."[56] 마찬가지로 성두경의 고요한 폐허들은 찢긴 신체와 주검에 대한 은유로 볼 수 있다. 그는 인명 피해의 참상을 낱낱이 재현하지 않고 파괴된 잔해를 통해 간접적으로 암시한다. 파손된 인체로부터 거리를 두는 방법을 사용하는 것이다.

성두경 사진에 재현된 '단독 폐허'로는 우선 전통 건축이나 중요한 큰 건물처럼 도시의 의미 있는 공공 건축물들의 훼손된 모습을 들 수 있다. 그중 숭례문, 경복궁, 보신각 등 국가의 주요 문화재들이 파괴된 장면은 전쟁이 가져온 문화적·경제적 손실과 정신적 손상을 함께 제시한다(76~81쪽). 예를 들어 수원 장안문은 지붕 한쪽이 허공에서 완전히 사라져 마치 지우개로 지운 듯한

54) 성두경·최인진, 앞의 글, 131쪽.
55) Luxenberg, op. cit., p.116.
56) Ibid., p.117.

공백이 되었다. 사진에서는 그 빈 공간을 전신주가 채워 화면에서 절묘한 구도를 이루는데 그 모습이 비현실적으로 보일 만큼 충격적이다. 폐허의 측면에서 볼 때 오래되어 낡은 건축물에 다시 갑작스런 폭격이 더해져 이중의 잔재가 된 것이다. 우체국, 학교, 백화점 등 살아남은 중요한 건물들도 손상되고 텅 빈 채 파괴를 견디고 있다.

　　파괴된 건축물들은 전쟁으로 상처입고 그것을 감내해야 하는 민족의 자화상이다.57) 성두경이 본 당시의 서울은 한국인의 과거와 현재가 교차하는 추억의 장소로, 외국인은 잘 알 수 없는 것이었다. 외국 종군 사진작가들이 폐허를 재현할 때 전쟁의 참상과 비극적 측면에 초점을 맞춘 것과 달리, 성두경은 침묵 속에서 자신이 알고 있는 장소들에 전쟁이 남긴 흔적을 하나씩 들여다본다. 그의 사진은 우리 모두가 친숙하고 소중히 여겼던 건축물의 잔재를 드러내 이를 통해 과거를 돌아보게 한다.

　　사진에 재현된 단독 폐허의 두 번째 유형으로, 건축물이 크게 파손되어 극히 일부나 골조만 남아 본래 형태를 짐작할 수 없게 변형된 것이 있다 (62~65쪽). 예컨대 남산 과학관의 잔해를 찍은 사진은 건물이 완전히 파괴되어 무너지고 기둥들만 남은 모습을 보여준다. 이에 대해 조우석은 아테네 신전을 연상시킨다고 하며 그리스 건축과의 유사성을 언급했다. 그는 "아테네의 신전이 세월의 풍화작용 탓이라면 성두경이 보여주는 남산 과학관은 전쟁 중 포격이라는 인간의 잔혹한 손길에 의한 파괴 행위라는 점이 다를 뿐"58)이라고 하여 고전적 폐허와 현대 전쟁 폐허그 재현에서 보이는 외형적 유사점을 지적한다. 현대의 건축이 폐허가 됨으로써 오래된 고대 유적이 갖는 시간의 거리를 가장하는 것이다. 폐허가 된 건물은 본래의 용도가 사라지고 조각과 같은 독립된 구조물이 된다. 그것은 과거의 기념비처럼 전쟁에 대한 새로운 모뉴먼트이자 반反모뉴먼트의 성격을 띤다.

57) 박주석은 파괴된 경복궁 후문의 사진에 대해 '비참한 우리의 자화상'이라고 하였다. 박주석, 『박주석의 사진이야기』, 눈빛, 1999, 89쪽.
58) 조우석, 앞의 책, 124쪽.

세 번째 유형은 폐품이나 쓰레기 등 버려진 물건들을 찍은 사진이다. 집이 무너지고 사람들이 떠난 공터에는 쓰레기들이 뒹굴고 있는데 그중에는 영문으로 인쇄된 신문과 구두, 인형 등이 보인다(92쪽). 미군이나 부유층 가정에서 나왔음직한 이 물건들은 미국으로부터 유입된 소비문화의 단편들이다. 그것은 벤야민이 말했듯이 유토피아적 이상향에 대한 일종의 '소망 상징'으로 볼 수 있다.[59] 버려진 산업 사회의 단편들은 소망하던 가치들이 전쟁으로 인해 해체되고 붕괴되었음을 나타낸다. 특히 신발과 인형은 인간의 형상을 직접 암시하는 동시에 생명이 없고 낡고 버려졌다는 점에서 인체의 훼손과 상실, 곧 죽음을 상기시킨다.

또 다른 사진 속에는 한 건물 앞에 어디선가 뜯어내 모아놓은 액자와 간판, 벽보들이 흩어져 있다(93쪽). 거기에는 북한을 지지하는 선전 문구와 구호들이 난무한다. 뜯기고 찢긴 인공기들이 매달린 줄도 금줄처럼 문간에 늘어져 있다. 인민군이 점령하던 시기의 선동 상황을 말해주는 이 물건들은 국군의 서울 입성과 함께 발 빠르게 버려졌다. 한때 기세가 등등했던 세력의 잔재들이 낡기도 전에 파손되어 버려진 현장은 이 땅을 휩쓸고 간 이데올로기의 덧없음을 증언하듯 백일하에 노출되어 있다. 그러나 한편으로는 인민군 치하의 강압과 국군에 의해 곧 이어질 잔혹한 보복을 암시하기도 한다. 역시 고통과 죽음을 내포한 이미지다.

버려진 물건들은 한때 필요했거나 선호되었지만 결코 오래가지 못할 사물들이다. 그 일시적 형상들은 사진에 고정됨으로써 영원성을 부여받았다. 그것은 전쟁의 파괴성에 대한 증거이자 삶의 일시성에 대한 은유이며 단절된 역사에 대한 암시이기도 하다.

인물이 있는 폐허
성두경의 사진 가운데에는 폐허와 함께 인물이 등장하는 이미지들도 있

59) Walter Benjamin, *The Arcade Project*, trans. Howard Eiland and Kevin McLaughlin, Cambridge: Harvard University Press, 1999, pp.893~894.

다(104~128쪽). 비교적 나중에 찍은 것으로 여겨지는 이 사진들은 서울 수복 후 피난에서 돌아와 새로 일상을 시작하는 사람들을 보여준다. 폐허 속에서도 빨래를 하고 짐을 나르고 물건을 거래하는 그들의 얼굴은 어둡지만은 않다. 시장 골목과 구청은 몰려든 인파로 활기를 띠고 아이들은 즐겁게 모여 다시 등교한다. 상실을 딛고 일을 시작하는 어른들과 밝은 어린이들의 모습은 앞날의 희망을 엿보게 한다.

인물이 있는 사진들에서 폐허는 고된 삶을 의미하지만 머지않아 재건될 대상으로 보인다. 외국 사진기자들이 한국전쟁의 폐허를 전쟁고아 등과 함께 제시하여 구제해야 할 비참한 장면으로 다룬 것과는 다른 시각이다. 성두경의 사진 속에 사람들의 일상과 더불어 재현된 폐허에서는 전쟁의 트라우마로부터 거리를 두고 그것을 극복하려는 의지를 읽게 된다.

전쟁 이후 국내에서 폐허는 빨리 정리되어야 할 대상으로서 부정적 의미를 지니고 있었다. 파괴된 다리와 건물, 도로 등은 복구되고 신축되면서 이전의 폐허들을 지워나갔다. 국가 재건과 경제개발의 시기에는 기존 건물들이 철거되면서 또 다른 폐허를 생산하는 동시에 속속 그 자리를 새 건축물이 대치하곤 했다. 폐허는 재건축, 개발을 내포하게 되었고 흔한 도시 풍경의 일부가 되었다.

파괴된 도시를 다룬 성두경의 사진은 빨리 세워지고 쉽게 해체되는 현대 도시의 급속한 변화와도 연결된다. 현대의 폐허는 도시에 상존하는 것으로, 새로움을 추구하는 도시와 불가분의 관계를 가지고 있다. 폐허에 익숙해진 우리는 오늘날 성두경의 사진에서 단지 전쟁의 참상만을 보는 것이 아니라 그 후 계속 변신한 서울의 모습을 대비시키게 된다. 성두경의 폐허에 서 있는 인물들은 재난에서 살아남아 대부분이 훗날 대한민국의 발전을 가져온 사람들이다. 그러나 이 사진들은 한편 그 같은 발전이 과연 한국전쟁의 트라우마를 근본적으로 치유하는 데 얼마나 기여했는가 하는 질문을 던지게 한다. 폐허 속으로 사라진 사람들, 정신적·육체적 고통을 지닌 채 평생 살아야 했던 사람들, 그리고 현대화 과정에서 외면당하고 소외되어온 개인들을 되돌아보게 하는 것이다.

4. 맺음말

한국전쟁의 모습을 담은 종군작가 성두경의 사진은 1·4후퇴 이후 서울 재탈환 시점에 대한 역사적 기록이다. 그 사진들은 격렬한 폭격이 지나간 파괴의 현장을 포착하여 전투의 결과를 증언할 뿐 아니라 사진에 직접 재현되지 않은 사건도 기억하게 한다.

그런데 성두경은 사건의 현장을 기록하는 데 그치지 않고 전쟁 상황에서도 사진의 예술성을 추구했다. 그것은 피사체의 특징, 사진 매체의 성격, 그리고 다양한 조형적 처리에 의해 이루어졌다. 무엇보다 그 이미지들이 나타내는 사람 없는 폐허의 도시는 그곳이 공포와 죽음의 장소임에도 불구하고 폐허와 관련된 특별한 미적 체험으로 관람자를 인도한다.

전쟁으로 인한 현대의 폐허는 불가항력적인 자연의 힘이 아니라 인간의 범죄 또는 잘못이 초래한 결과라는 점에서 서서히 낡은 오래된 폐허와는 차이가 있다. 전쟁의 폐허에는 피해자와 가해자가 있고 희생자의 신음 소리가 숨어 있다. 이러한 폐허는 전쟁 당사자와 보는 이에게 충격을 주며 트라우마를 불러일으킨다.

그러나 옛 폐허와 현대의 폐허는 모두 과거와 현재, 시간과 공간, 생명과 죽음이 함께 뒤섞이며 멜랑콜리하고 언캐니한 혼합된 감정을 불러일으킨다는 점에서 공통점이 있다. 재현된 폐허, 특히 사진으로 재현된 폐허는 다양한 '거리두기'가 이루어져 파괴와 죽음을 수반한 두려운 대상에 대해 일종의 '숭고'와 같은 미적 경험을 가능하게 한다.

성두경의 사진은 전쟁의 참혹함으로부터 비켜나 있다. 그 사진들은 원근법과 원거리 시점을 적용한 차가운 구성, 흑백 사진과 잔해의 그물이 만든 시각적 베일, 건축의 구멍 난 공간을 활용한 프레임들, 훼손된 인체를 대신하는 파괴된 건물들, 그리고 당시 생활과 가치관을 드러내는 버려진 물건들을 보여준다. 이들은 모두 전쟁의 참상으로부터 거리를 두는 재현된 폐허의 이미지들이다. 폐허 사진은 트라우마적 사건의 반복이지만, 한편 그 반복되는 재현 가운데 '거리두기'가 이루어져 사건의 충격이 완화된다.

대도시의 폐허를 포착한 점에서 성두경의 사진은 이후 거국적으로 전개된 재건 사업과도 연결된다. 현대 도시는 이전 건물의 철거를 기반으로 건설되었고 그렇게 양산된 폐허는 늘 변화하는 도시와 함께 공존해왔다. 폐허의 이미지는 빨리 세워지고 쉽게 파괴되는 도시의 모습을 상기시킨다. 그것은 꿈과 재난의 양극적 요소가 공존하는 도시의 '충격' 이미지로서 근대 생활의 표준이 되었던 경험을 시사한다.[60]

오늘날 성두경의 사진은 한국전쟁을 돌아보게 하며 폐허를 딛고 일어선 대한민국의 발전상과 대비시켜 자긍심을 높이는 데 사용되기도 한다.[61] 동시에 눈부신 발전으로도 지울 수 없는 역사의 상처를 잊지 않도록 각성시킨다. 그러나 우리에게 그 폐허가 촉구하는 각성은 웅변적이거나 영웅적인 대면이 아니라 "자신을 기꺼이 '경험의 충격'에 노출하려는 의지"일 것이다.[62] 그 사진들은 한국전쟁에 대한 극적인 묘사도 일반적인 거대 서사도 전달하지 않는다. 그보다는 시대를 넘어 전쟁, 피난, 서울, 도시, 문명, 파괴, 상실, 죽음 등에 대한 각 개인의 기억을 환기시키며 경험과 공감을 유발하도록 개방되어 있다.

기록성과 예술성이라는 사진의 양면적 가치를 논할 때 성두경의 사진은 모호하다는 비판을 받을 수 있다. 그러나 그 모호성은 한국전쟁기 서울에 대한 드문 기록과 함께 전쟁 폐허 특유의 미적 효과를 동시에 얻기 위한 불가피한 조건으로 보인다. 그의 사진들은 우리나라에 폐허에 대한 예술적 재현이 거의 없던 당시, 폐허미를 적극적으로 의식하고 근대의 도시적 시각 경험을 제시했다는 점에서 선구적 의의를 찾을 수 있다.

60) Susan Buck-Morss, "The City as Dreamworld and Catastrophe," *October* 73, Summer 1995, p.8.
61) 2010년 전쟁기념관에서 열린 6·25전쟁 60주년 특별기획전 《아! 6·25》 전시장의 한 코너에는 성두경의 사진이 다른 폐허 사진들과 함께 확대 설치되었다.
62) Julia Hell and A. Schönle, eds., *Ruins of Modernity*, London: Duke University Press, 2010, pp.8~9.

순수성과 영원성을
빚어낸
조각가 권진규

작가 **권진규**

1922년 함경남도 함흥에서 태어나 1949년에 일본 무사시노 미술학교 조각과에 입학해서 1953년에 졸업했다. 1953년 제38회 이과전에서 '특대(特待)'를 수상하는 등 일본에서 활동하다가 1959년에 귀국했다. 서울 성북구 동선동에 손수 아틀리에를 짓고 작품에만 몰두했고, 1965년에 신문회관에서 테라코타 작품으로 첫 개인전을 열었다. 1968년에 동경 니혼바시 화랑에서 제2회 개인전을, 1971년에 명동화랑에서 건칠과 테라코타로 제3회 개인전을 열었다. 1973년에 스스로 생을 마감했다.

글 **김이순**

홍익대학교와 뉴욕주립대학교(버팔로) 대학원 미술사학과에서 각각 석사학위를 받았으며 홍익대학교 대학원 미술사학과에서 논문 「전후의 용접조각」으로 박사학위를 취득했다. 현재 홍익대학교 미술대학원 부교수로 재직 중이다. 『현대조각의 새로운 지평』(2005), 『한국의 근현대미술』(2007), 『대한제국 황제릉』(2010)을 집필했고, 『수백 가지 천사의 얼굴』(2007), 『비잔틴 미술』(2006), 『여성, 미술, 사회』(2006), 『북유럽 르네상스의 미술』(2001) 등을 번역했다.

1. 들어가는 말

　고독, 자살, 비운, 천재. 권진규權鎭圭, 1922~1973에 따라붙는 말들이다. 1973년 봄, 권진규는 한창 활동할 나이인 51세에 자신의 작업실에서 자살로 생을 마감하면서 세인의 관심을 받았고, 그간 수차례 회고전이 열렸다.[1] 작년 국립현대미술관 덕수궁미술관 별관에서 열린《권진규展》2009년 12월 22일~2010년 3월 1일은 관람객 수가 3만 8천여 명에 달했다.[2] 동서양을 막론하고 미술사에서 조각이 회화에 비해 상대적으로 덜 주목받는 현실을 감안하면, 조각가 개인의 전시로는 매우 이례적인 관람객 수다. 5천 년 한국미술사의 흐름에서 대표 작가의 반열에 오른 조각가를 꼽자면,『삼국유사』에 언급된 신라의 조각승 양지良志, 한국에 처음으로 서양식 조각을 도입한 조각가 김복진金復鎭, 1901~1940, 그리고 권진규 정도일 것이다. 그러나 정작 권진규에 대한 관심은 '비운의 천재 작가'라는 낭만주의적 인식에서 비롯된 탓에 그의 작품 세계를 면밀히 검토할 기회는 많지 않았다.

　권진규는 1922년 함경남도 함흥에서 태어났다. 부친이 와세다 대학 상과 전문부를 졸업하고 사업을 하던 부유한 집안 태생이었다. 그가 조각 공부를 시작한 것은 비교적 늦은 나이인 20대 후반이다. 그것도 형을 간호하기 위해 일본으로 밀항했다가 형이 끝내 세상을 뜨자 일본에 남아 1949년에 무사시노 미술학교 조각과에 입학했다.[3] 1953년에 대학을 졸업했지만 연구과에 적을 두고 계속 일본에 머무르다 일본 여성과 결혼하여 일본 국적을 취득했고, 이과

1) 권진규의 작품 전시를 살펴보면, 1973년 작고하기 전까지 3회의 개인전이 있었고, 1974년에 명동 화랑에서 1주기 회고전, 1988년 호암갤러리에서 15주기 회고전, 2003년 가나아트에서 30주기 회고전이 열렸다.
2) 덕수궁미술관에서 전시가 열리기 전에 일본 도쿄국립근대미술관(2009년 10월 10일~12월 6일)과 일본 무사시노 미술대학(10월 19일~12월 5일)에서 전시가 열렸다. 권진규는 무사시노 미술대학의 전신인 무사시노 미술학교 조각과를 졸업했는데, 무사시노 미술대학에서 개교 80주년(2009년)을 기념하여 졸업생 중에서 '예술적으로 가장 성공한 작가'로 권진규를 선정했고, 이것이 계기가 되어 한일 공동으로 대규모 회고전을 개최했다.
3) 당시 권진규는 '곤도 다케마사(權藤武政)'라는 이름을 갖고 있었다.

전二科展에 출품하면서 조각가로서의 입지를 다져나갔다.[4] 그러다 일본에 부인을 남겨둔 채 1959년에 홀로 귀국했는데, 모친이 외아들과 함께 살기를 간절히 원했기 때문이다.[5]

1962년에 한국 국적을 취득하였는가 하면 성북구 동선동에 아틀리에를 짓고 작업에 전념한 것으로 미루어 그즈음 한국에 정착하기로 결심한 듯 보인다.[6] 1965년 신문화랑에서 첫 개인전을 시작으로, 1968년에는 도쿄 니혼바시日本橋 화랑에서, 1971년에는 명동화랑에서 개인전을 열었다. 1960년대 한국 조각계에서 이렇게 자주 개인전을 열었던 작가는 거의 없다. 이처럼 활발히 활동하던 작가가 돌연 자신의 아틀리에에서 목을 매 자살했다.

작업에 몰두하던 한 조각가의 자살은 한국 사회에 큰 충격을 안겨주었다. 그를 회고하는 글이 쏟아져 나왔고, 작고 6년 만에 열린 한국 근대미술 첫 경매에서 작품 가격이 무려 100배 가까이 치솟을 정도로 권진규에 대한 관심은 컸다. 그러나 갑작스럽고 충격적인 그의 죽음으로 작품 세계보다는 그의 삶이 더 큰 이슈가 되었으며, 지금까지도 작품 세계에 대한 연구 성과에 비해 연구 방향은 그다지 다양하지 못하다. 민족의식이 강한 작가라는 평가가 일반적이지만, 앞서 간략히 살펴본 이력에서도 알 수 있듯이 이런 평가와 상충되는 측면이 없지 않다. 따라서 이 글에서는 그의 작품을 특정 시각에서 바라보기보다는 작품의 조형적 특징에 초점을 맞추어 그의 예술 세계를 규명하고자 한다.

4) 1953년 제38회 이과전에 석조 〈기사〉 〈마두A〉 〈마두B〉를 출품하여 특대를 수상했고, 1954년 제39회에는 석조 〈마두〉 〈말〉을 출품하여 입선했다. 당시 다나카 세지(田中誠治) 무사시노미술학교 이사장이 권진규의 〈기사〉 〈마두B〉 〈뱀〉 등의 석조 작품을 구입하여 권진규에게 경제적인 도움을 주었다. 박형국, 「권진규 평전」, 『권진규전權鎭圭展』, 도쿄국립근대미술관·무사시노 미술대학 자료관·국립현대미술관, 311쪽.
5) 권옥연, 「내 기억 속의 진규 아저씨」, 『권진규』, 삼성문화재단, 1997, 214쪽.
6) 권진규는 귀국 후 개인 아틀리에를 손수 설계해서 마련했다. 테라코타 가마를 비롯해서 창작 활동에 필요한 설비를 갖춘 조촐한 공간이었고, 이 작은 '아지트'에서 작고할 때까지 틀어박혀 작품 제작에 몰두했다. 대학에서 강의하거나 간혹 친구를 만나기 위해 외출하는 것 이외에는 거의 아틀리에에서 작품을 구상하고 제작하면서 시간을 보냈다. 그의 아틀리에를 방문했던 사람들은 한결같이 '적막함'에 대해 얘기한다. 산비탈 정상 부근에 위치한 아틀리에의 한적함, 작가의 과묵한 성격, 그리고 찰흙을 조금씩 붙이며 형상을 만들어가는 작가의 조각 방법론 자체가 소음과는 거리가 멀다. 물리적인 적막함, 그 속에 침잠해 있던 작가의 고독함이 고스란히 작품에 투사되어 있다.

2. 권진규에 대한 기존의 평가

평소 과묵한 편이었던 권진규는 생전에 자기 생각이나 작품 세계에 대해 이렇다 할 글을 남기지 않았다. 또 자살이라는 극단적 죽음을 선택한 때문인지 사후에 발표된 글도 권진규의 삶을 회고하는 내용이 주를 이룬다.[7] 9촌지간인 권옥연을 제외하면, 그를 회고하는 글을 썼던 사람들은 대부분 그가 작고하기 2~3년 전이나 불과 몇 달 전에 만나 교류했던 지인들이다. 예를 들면, 명동화랑 주인 김문호,[8] 국문학자 윤재근,[9] 영문학자 안동림, 원자핵물리학자 박혜일, 작품의 모델이자 제자였던 장지원, 그리고 미술인으로는 화가 이규호와 평론가 유준상 정도가 그의 삶을 회고하는 글을 남겼다.[10] 이들은 권진규가 1959년에 귀국하여 1973년에 작고할 때까지 삶의 모습, 권진규의 성품이나 권진규가 만난 사람들, 그가 좋아하던 음악과 소장하고 있던 책 등에 대해 언급하고 있다.

이들의 회고 중에서 후대 연구자들이 권진규를 언급할 때 자주 인용하는 것이 권옥연의 증언이다. 권옥연에 따르면, 권진규가 1968년에 일본 니혼바시 화랑에서 개인전을 열었을 때 좋은 반응을 얻었으며, 모교에서 교수직을 제의했는가 하면 일본 화랑에서는 작가 활동 지원을 약속한 적도 있었다. 그러나 '예술도 좋지만 예술보다는 조국이 귀중하다'는 이유로 이런 제안을 모두 거절할 정도로 권진규는 민족에 대한 신념을 지닌 작가였다고 한다.[11] 아울러 민족의식이

7) 권옥연·박용숙 대담, 「권진규의 생활, 예술, 죽음」, 『공간』 75호, 1973. 6, 5~10쪽; 박용숙, 「아틀리에 탐방」, 『공간』 75호, 1973. 6, 11~12쪽; 박혜일, 「권진규, 그의 집념과 회의」, 『공간』 88호, 1974. 8, 57~61쪽.
8) 김문호, 「나는 참된 동반자이길 바랐다, 고독한 예술가―권진규」, 『계간미술』 22호, 1982. 여름, 117~120쪽.
9) 윤재근, 「권진규의 물·불·흙」, 『선미술』 25호, 1985. 여름, 81~85쪽.
10) 유준상, 「유파를 떠난 아르카이즘의 장인」, 『계간미술』 40호, 1986. 여름, 68~75쪽; 권진규, 「이루어지지 않은 모뉴멘트의 꿈」, 『계간미술』 40호, 1986. 여름, 81~83쪽; 장지원, 「바보엔 존경을, 천재엔 감사를」, 『계간미술』 40호, 1986. 겨울, 83~88; 이규호, 「마지막 4개월간 나눈 우정」, 『계간미술』 40호, 1986. 여름, 88~90쪽.
11) 권옥연·박용숙 대담, 앞의 글, 7쪽.

강하고 세상과 타협하지 않은 올곧은 성격의 소유자를 한국미술계가 인정하지 않았기 때문에 결국 자살로 치닫게 되었다는 설명이 힘을 얻었다.

한국미술계의 냉대로 권진규가 자살할 수밖에 없었다는 인식은 그가 작고한 지 10년이 지난 후에도 지속되었다.[12] 그러나 최근의 자료 조사에서, 권진규는 스승인 시미즈 다카시淸水多嘉示, 1897~1981에게 모교에서 비상근 강사로 임용되도록 힘써 줄 것을 부탁하는 편지를 보냈고, 당시에 무사시노 미술학교 학내 사정으로 초빙이 이루어질 수 없었음이 밝혀졌다.[13]

권진규가 한국의 대표적인 작가로 자리 잡게 된 계기는, 작고 15주기인 1988년 호암갤러리에서 열린 《권진규 회고전》이었다. 서울시 한복판에 위치한, 당시 매우 비중 있는 갤러리에서 대규모 회고전이 열렸고, 작품 전시 기간 동안 『중앙일보』에 '내가 아는 권진규'라는 제목으로 박혜일, 유준상, 이규호, 권옥연, 김창락, 장지원, 김동우, 김용숙 등 권진규를 아는 지인들이 릴레이 형식으로 글을 연재했다. 그러나 이들 대부분은 권진규를 오랫동안 가깝게 알고 지낸 게 아니라 잠시 만났던 인물들이기 때문에 그들의 글도 권진규의 작품보다는 삶에 대한 주관적인 느낌이나 감정을 피력하는 데 그쳤다.

여하튼 호암갤러리의 회고전은 권진규를 유명 작가로 부각시키는 데 부족함이 없었고, 그의 말대로 사후死後에 '유명 작가'가 되었다. 그러나 그를 바라보는 시각은 1973년 자살 당시와 크게 달라진 것 없이, 천재적이었지만 생전에 인정받지 못했다는 인식이 일반적이었다. 대중들은 권진규의 작품 세계를 이해하기보다는 그를 신비화하거나 감상적인 시각으로 바라보는 데 머물렀고, 권진규는 오랫동안 비운의 천재 작가라는 아우라에서 벗어나지 못했다.

지금까지 권진규 작품 세계에 대한 연구는 주로 작가의 민족의식에 초점을 맞췄다. 그 근거로, 앞서 언급한 권옥연의 회고 외에도 1971년에 권진규가 제3회 개인전을 앞두고 가진 인터뷰에서 "한국에서 리얼리즘을 정립하고 싶다"고 언급한 사실,[14] 그리고 테라코타나 건칠 같은 표현 재료에 천착한 점 등

12) 윤범모, 「냉대 속 자살한 테라코타의 조각가」, 『한국일보』, 1983. 10. 15.
13) 박형국, 앞의 글, 319쪽.

을 들고 있다. 이러한 관점을 견지한 첫 번째 연구자는 조각가 김광진이다. 권진규에게서 조각을 배운 적 있는 김광진은「권진규 조형 세계 고찰」이라는 석사학위논문에서 권진규를 '한국적 리얼리즘'을 정립하고 복고 정신 속에서 자생의 전통적 조형 뿌리를 견지했던 작가로 평가하고 있다.[15] 이후로도 권진규를 주제로 한 석사논문이 여러 편 발표되었지만, 대체로 김광진의 평가와 해석에서 크게 벗어나지 않는다.

김광진을 비롯한 연구자들이 자주 인용하고 있는 '한국적 리얼리즘'과 관련해서는 작가 자신의 의도를 검토할 필요가 있다. 위에서 인용한 인터뷰에서 "한국에서 리얼리즘을 정립하고 싶다"는 권진규의 언급을 연구자들이 '한국적 리얼리즘'으로 인용하면서 권진규의 언급이 원래 맥락과는 다른 의미로 해석되고 있기 때문이다.[16] 권진규의 말은 당시 우리 화단에서 유행하던 추상미술에 대한 거부에서 비롯된, 추상에 대한 상대개념으로서의 리얼리즘, 즉 현실 반영을 주장하는 내용적 리얼리즘이라기보다는 양식적으로 사실적인 작품을 의미하는 것이다. 1968년에 일본 니혼바시 화랑에서 열린 개인전에서 그의 작품이 '힘찬逞しい 리얼리즘'이라는 평가를 받은 바 있는데, 아마도 이러한 평가의 연장선에서 그가 리얼리즘을 언급했던 것이 아닐까 한다.

요컨대 권진규가 "한국에서 리얼리즘을 정립하고 싶다"고 했던 것은, 당시 지나치게 추상 일변도로 진행되던 한국미술의 흐름에 비판적인 거리를 유지하면서 유행에 휩쓸려 추상적인 작품을 제작하기보다는 사실적인 작품을 전개시켜 나가겠다는 의지를 표명한 것이라고 할 수 있다. 그러나 그의 말을 '한국적 리얼리즘'으로 해석하면 그 의미가 복잡해진다. 리얼리즘이면서도 한국적인 정체성을 간직한 리얼리즘이라는 것인데, 사실 '한국적'이라는 말만큼 규정하기 어려운 말도 없다. 한국적 리얼리즘은 권진규 자신의 의지였다기보다는 후대 연구자들의 의지대로 권진규의 작품 세계를 이해하고 해석한 결과라

14)「건칠전 준비 중인 조각가 권진규씨」,『조선일보』, 1971. 6. 20.
15) 김광진,「권진규 조형 세계 고찰」, 홍익대학교 대학원 석사학위논문, 1977.
16) 김광진은 위의 글에서 '한국적 Realism'(1쪽)이라고 언급했고, 이후에 다른 연구자들도 김광진의 논문을 참고한 때문인지 권진규의 작품에 대해 '한국적 리얼리즘'으로 언급하고 있다.

고 하겠다.

한편, 권진규가 즐겨 다룬 표현 재료인 건칠과 테라코타도 그를 민족의식이 강한 작가로 부각시키는 근거가 되었다. 특히 김광진은 "테라코타 작업은 무관심했던 전통문화에 담긴 정신과 구조를 모색할 수 있는 계기가 되었다"고 보았고,[17] 후대 연구자들 역시 권진규가 테라코타와 건칠 작업에 전념한 것은 강한 민족의식의 소산이라고 보았다. 그러나 권진규의 조각 재료나 기법들을 한국의 전통으로 규정할 수 있는지의 여부도 면밀한 검토가 필요하다.

우선 테라코타나 건칠은 일본의 근대 조각에서도 찾아볼 수 있다. 그리고 권진규 자신은 테라코타에 매료된 이유에 대해 "돌도 썩고, 브론즈도 썩으나 고대의 부장품이었던 테라코타는 아이러니컬하게도 잘 썩지 않습니다. 세계 최고의 테라코타는 1만 년 전 것이 있지요. 작가로서 재미있다면 불장난에서 오는 우연성을 작품에서 기대할 수 있다는 점과 브론즈같이 결정적인 순간에 딴 사람끝손질하는 기술자에게로 가는 게 없다는 점"이라고 언급한 적이 있다.[18] 그는 전통 토우뿐만 아니라 일본의 하니와埴輪나 서구의 고대미술품에 대해서도 해박했다. 따라서 그가 테라코타 기법을 선호한 것은 민족의식의 발로라기보다는 인류 보편의 의식, 즉 작품에 영원성을 부여하려는 보편적 욕망에서 기인한 것이라고 보아야 할 것이다. 또한 흙으로 한 점 한 점 살을 붙여가며 형상을 만드는 기법은 권진규의 성격과도 부합했을 것이다.

권진규의 작품 세계를 좀더 객관적이고 체계적으로 연구하기 시작한 것은 1990년대 후반에 이르러서였다. 1997년 삼성문화재단에서 출판한 『권진규』 화집은 그 이전과 달리 권진규의 삶보다는 작품 자체가 중심이 되었다. 조각 작품은 물론 스케치와 유화 등 그가 남긴 자료들을 총체적으로 검토하고, 이를 토대로 연구가 이루어지면서 권진규의 미술 세계가 구체적으로 드러나기 시작했다.

이렇듯 그의 작품 세계에 대한 연구는 한국이나 동양이라는 지역성에 한

17) 김광진, 「전통 조형물의 얼과 구조를 탐구하던 선생님」, 『권진규』, 삼성문화재단, 1997, 233쪽.
18) 「건칠전 준비 중인 조각가 권진규씨」, 앞의 글.

정된 경향이 강하다. 하지만 그가 남긴 책, 사진, 스케치 등을 통해 그가 서양의
원시미술이나 고대미술에도 관심이 있었으며, 중세, 르네상스, 현대 조각에 이
르기까지 다양한 미술을 연구했다는 사실을 확인할 수 있다. 즉 어느 특정 시대
나 지역의 미술에만 관심을 둔 것이 아니라 그가 살아가면서 접했던 거의 모든
요소들을—서적이든 실제 사물이든—관찰하고 탐구하여 자신의 독자적인 조
형언어를 끄집어내려고 노력했다. 그러면 권진규의 관심이 무엇이었고, 어떤
방식으로 조형언어를 탐색하여 자기화해 나갔는지, 그리고 그가 한국미술사의
흐름에서 중요한 작가로 자리매김될 수 있었던 요인은 무엇인지 살펴보자.

3. 동서고금의 미술과 씨름한 권진규

　권진규는 한국에서 사실주의를 정립하고 싶다고 언급했지만, 실제로 그
의 작품을 살펴보면 관심의 폭이 상당히 넓었다. 그는 한국의 전통미술은 물
론 이중섭李仲燮, 1916~1956 같은 동시대 화가와 서양의 원시미술에서부터 고
대 메소포타미아와 이집트 미술, 키클라데스, 에트루리아, 고대 그리스, 로
마네스크, 르네상스 미술, 또 세잔Paul Cezanne, 1839~1906의 회화 원리, 로댕
Auguste Rodin, 1840~1917, 부르델Emil Antoine Bourdelle, 1861~1929, 마이욜Aristide
Maillol, 1861~1944, 만추Giacomo Manzù, 1908~1991, 자코메티Alberto Giacometti,
1901~1966 등에 이르기까지 일일이 거론하기 어려울 정도로 다양한 미술을
탐구했다.
　서양미술에 대해서는 일본 유학 시절에 직접 작품을 관찰하면서 연구할
기회도 있었겠지만, 대개는 화집이나 미술 잡지에 소개된 도판 사진을 옮겨 그
리거나 그것들을 토대로 스케치를 하면서 조형언어를 탐구했던 것으로 보인
다. 권진규가 다양한 미술을 섭렵하면서 일관되게 관심을 기울인 점은 장식성
을 배제한, 사물의 가장 근원이 되는 구조와 형상의 탐구였으며, 이러한 조형
적 특징을 통해 순수성과 정신성을 강조했다. 그러면 그의 조형 탐구 대상과
특징을 몇 가지 범주로 나누어 살펴보자.

1. 권진규, 〈춤〉, 1960년대, 건칠에 채색, 89x90x6cm, 개인 소장
2. 권진규의 드로잉(마티스의 〈춤〉을 따라 그림), 1960년대, 종이에 연필, 유족 소장

1) 시미지 다카시 및 부르델의 조형 세계와의 교감

　　권진규는 무사시노 미술학교에서 부르델의 제자였던 시미지 다카시 밑에서 조각을 공부했다. 권진규의 초기 작품인 〈청년상〉1953은 제목뿐만 아니라 인물이 앉아 있는 자세, 인체의 표면 처리 등에서 시미지 다카시의 1926년 작품 〈남자좌상〉이나 1953년 작품 〈청년의 상〉과 동일한 조형의식을 공유하고 있음을 한눈에 확인할 수 있다. 시미지 다카시의 영향은 1960년대 작품에도 면면히 흐르고 있다. 권진규의 〈희정〉1968이나 〈연실의 두상〉1960년대 같은 작품에서 보이는 군더더기 없는 인물 처리와 두상을 목선에서 자르는 방식은 시미즈 다카시의 〈프랑스 소녀〉1926의 두상을 연상시킨다.

　　한편 시미지 다카시의 영향은 부르델의 영향과 혼재되어 나타나기도 한다. 예를 들어, 권진규의 〈춤〉1960년대(도1) 같은 건칠 작품은 귀국한 이후에 제작

한 작품이지만 시미즈의 〈미도리의 리듬〉1951년이나 〈뻗어나가다伸び行く〉1957 같은 작품을 참고했을 가능성이 있다. 당시 한국 조각에서 이처럼 인물의 움직임을 직접적으로 표현한 경우는 드물기 때문이다. 그러나 권진규는 작품을 부조로 제작함으로써 스승의 조형언어에서 벗어나 새로운 인물 움직임과 화면 구도를 시도한 것으로 보인다. 권진규의 드로잉 중에는 마티스Henri Matisse, 1869~1954의 〈춤〉1910에 등장한 인물들 중에서 맨 왼쪽 인물을 따라 그린 연필 드로잉이 남아 있는데(도2), 이를 통해 작품 제목에서뿐 아니라 조형적인 면에서도 마티스의 〈춤〉 같은 서양미술이 권진규 작품의 또 다른 토대가 되었음을 알 수 있다.

권진규가 여러 점의 유화 작품을 제작한 사실도 시미지 다카시의 영향으로 간주할 수 있는데, 더욱 중요한 것은 이미 언급한 것처럼 그가 사물의 표면보다는 근원에 깊은 관심을 갖고 있었다는 점이다. 권진규가 일생 동안 갖고 있던 조형의식, 즉 자연의 표면이 아니라 심층의 구조와 뼈대의 중요성에 대한 인식, 그리고 세잔의 작품에 대한 관심 등은 시미즈가 이미 그의 스승 부르델에게서 체득한 것으로, 권진규는 귀국 후 홍익대학교에서 강의할 때 학생들에게 "인물의 살이 아닌 뼈대를 보라"고 강조했다고 한다.[19] 그러면서도 권진규는 순수 조형미를 넘어서 정신을 표출하는, 자신만의 독자적인 조형언어를 발전시켜나갔다.

권진규의 부조 작품에서는 부르델 조각의 영향이 직접적으로 나타나기도 한다. 권진규는 시미즈 다카시의 작품보다는 부르델의 조형 세계에서 더 큰 자극을 받았던 것으로 보인다. 대학 시절에도 부르델에 관한 책을 손에서 놓지 않았다고 하며,[20] 그의 유품 중에는 시미즈 다카시가 저술한 『부르델 조각작품집ブルデル彫刻作品集』이 포함되어 있어 그가 부르델 조각을 연구했음을 알 수 있다.[21]

19) 1968년 홍익대학교에서 권진규의 강의를 수강했던 화가 홍현기와의 전화 인터뷰.
20) 도모 여사의 회고, 『권진규』, 삼성문화재단, 1997, 211쪽.
21) 清水多嘉示, 『ブルデル 彫刻作品集』, 東京: 筑摩書房, 1956.

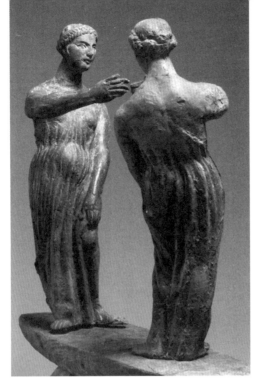

3. 권진규, 〈만남〉, 1967, 테라코타, 나무, 70.5x71.5x36cm(좌대포함), 하이트문화재단
4. 권진규가 소장했던 부르델 〈페넬로프〉의 사진이 실린 엽서, 유족 소장

　　권진규가 부르델의 작품에 관심을 갖게 된 것은 스승의 영향도 있겠지만, 1956년 동경에서 열렸던 《프랑스 국립부르델미술관 제공 거장 부르델 조각 회화전》1956년 10월 5일~11월 7일이 큰 자극이 되었을 것이다. 그는 이 전시에서 부르델의 조각과 회화 작품을 직접 보았고, 귀국 후에는 시미즈 다카시보다도 부르델의 조형 세계를 면밀히 연구했다.[22] 부르델의 영향은 데스마스크처럼 얼굴을 처리한 자소상에서부터 확인할 수 있다. 찰흙 원형을 석고로 뜨는 과정에서 발생하는, 형틀을 가르는 선을 제거하지 않고 그대로 남겨두는 방식은 부르델의 인물상 처리에서 찾아볼 수 있다. 권진규는 이를 더욱 적극적으로 활용

22) 박형국, 앞의 글, 311쪽.

5. 권진규, 부르델 〈페넬로프〉를 따라 그린
드로잉과 메모, 종이에 잉크, 유족 소장

했고, 형틀에서 떠낸 작품의 표면을 최
소한으로 수정하여 재료의 질감을 살렸
으며, 이는 권진규의 테라코타 인물상
의 특징이 되었다.

권진규의 부조 작품은 팔을 뻗은
인물의 자세에서 부르델의 〈활 쏘는 헤
라클레스〉와 유사성이 발견되지만, 두
드러진 유사성은 인물의 배치 방식이
다. 〈악사〉에서는 특이하게 인물이 사
각형의 틀 안에 갇힌 듯이 고개를 깊숙
이 숙인 자세를 취하고 있는데, 이는
부르델의 부조 작품에서 발견되는 인
물의 표현 방식이다. 게다가 인체를 늘
씬한 몸으로 표현하기보다는 몸과 허
벅지 부분을 풍만하게 처리하는 방식
역시 부르델의 인체 표현을 연상시킨다. 풍만한 신체 표현은 옷을 입은 인물
상에서도 나타나는데, 특히 권진규의 〈만남〉(도3) 같은 작품에서 보이는 의상
의 풍부한 옷 주름 표현은 부르델의 〈페넬로프〉1912의 의상 표현과 유사하다.
권진규가 부르델의 〈페넬로프〉를 보고 조형을 탐구했음은 그의 유품 속에 부
르델 화집뿐만 아니라 〈페넬로프〉 도판이 실린 엽서(도4), 그리고 이를 따라
그린 드로잉과 메모(도5) 등이 있다는 사실에서도 알 수 있다.

요컨대 권진규는 시미지 다카시에게서 조각을 공부했지만 오히려 부르델
의 조형 방식에 더 매료되었다. 특히 권진규는 부르델 조각에서 느껴지는 소박
함과 영원성을 자신의 근본적인 조형 원리로 삼았는데, 이는 권진규와 스승인
시미즈 다카시의 조형 세계가 갖는 근본적인 차이라고 할 수 있다.

2) 원시 및 고대미술의 조형 탐구

권진규는 "시미즈 다카시 선생 아래서 8년 동안 수학하다가 탈바꿈의 내

6. 권진규, 〈잉태한 비너스〉, 1967, 테라코타, 60x27x23cm, 개인 소장

적 동기 때문에 귀국했다"고 언급한 적이 있다.[23) 귀국 후에는 규모는 크지 않았지만 자신만의 '아지트'를 만들어 그 안에서 자신의 독자적인 조형 세계를 구축하기 위해 부단히 노력했다. 그는 단순히 형태의 단순성이나 아르카익한 형상을 찾는 데 머물지 않고, 동서양의 고대미술에서 사물의 근원적 형상을 탐사하고자 했다.

권진규가 즐겨 다뤘던 소재 중 하나는 젊은 여성 누드다. 초기에는 남성 누드상을 제작하기도 했지만 여성 누드상을 주로 제작했다. 1967년 작품 〈잉태한 비너스〉(도6)는 여성의 가슴과 배 부분이 강조되어 있어 〈빌렌도르프의

23) 「건칠전 준비 중인 조각가 권진규씨」, 앞의 글.

7. 권진규, 〈서 있는 말〉, 1960년대 후반, 건칠, 80x35x25cm, 개인 소장
8. 『세계미술전집 2(고대초기)』(東京: 平凡社, 1954), 76쪽에 실린 메소포타미아의 반인반수

비너스〉처럼 풍요와 다산을 의미하는 여성상으로 읽힌다. 이 외의 여성 누드상은 한국 근대기부터 이어져온 한국 조각의 가장 일반적인 표현 흐름 안에 있으면서도 그 조형 방식은 매우 다르다. 대체로 어깨와 팔다리 근육이 발달한 건강한 모습으로, 볼륨감이 강조되어 덩어리감이 살아 있다. 이는 여성의 신체에 미적 순수성이나 아름다움보다는 지모신적인 건강함을 담아내고자 한 것으로 보인다. 그 결과 작은 크기의 작품임에도 불구하고 거대한 느낌을 준다.

권진규가 남긴 스케치를 통해 그가 동서양의 원시 및 고대미술을 다양하게 탐구했음을 확인할 수 있다. 권진규는 고대미술품을 조형 탐구의 대상으로 삼았는가 하면, 때로는 실제 작품으로 발전시키기도 했다. 〈마두〉 같은 작품은 잘 알려진 대로 그리스 파르테논 신전의 조각을 참고했지만, 실제로는 그리스 고전 작품에서 보이는 이상화된 미보다는 프리미티브한 이미지에 더 매료되었던 것 같다. 예를 들어, 〈서 있는 말〉1960년대(도7)처럼 앞발을 들고 서 있는 말

9. 권진규, 〈망향자〉, 1971년경, 건칠에 채색, 91.5x92.0x7.0cm, 개인 소장

의 형상은 흔하지 않은 이미지라 그 기원을 정확하게 알 수 없지만, 권진규가 소장하고 있던 책 중에서 고대 메소포타미아 미술 관련 서적을 보면 앞다리를 들고 서 있는 동물반인반수 모티프가 반복적으로 등장하고 있어(도8) 〈서 있는 말〉의 아이디어를 고대 메소포타미아 미술에서 얻었을 가능성도 있다.24)

또한 〈Boat Man〉이나 〈망향자〉1971(도9)처럼 삼각형으로 팔다리가 약화된 인체 표현은 키클라데스 군도에서 출토된 납작한 인물상을 연상시키는데, 그가 소장한 『세계미술전집』 속에 키클라데스 군도에서 출토된 납작한 여성 인물상의 도판이 실려 있을 뿐 아니라,25) 이 인물상을 놓고 조형을 탐구한 듯한 스케치들이 여러 점 남아 있다. 그 외에도 고대 그리스 아르카익 시대의 조각

24) 『世界美術全集 2(古代初期)』, 東京: 平凡社, 1954.
25) 위의 책, 41쪽.

품에서 영향을 받았으리라는 사실도 그가 소장했던 서적의 도판 사진 위에 남긴 흔적을 통해 확인할 수 있다.[26]

　　로마네스크 조각상도 권진규의 연구 대상이 되었다. 권진규는 성북구 동선동 아틀리에 주변의 교회로부터 십자고상을 주문받았고, 이를 건칠로 제작하였다. 이는 현재 권진규의 대표작 중 하나지만, 그리스도의 모습이 거칠고 추한 모습으로 표현된 까닭에 주문자에게 양도되지 못한 채 권진규의 작업실에 걸려 있었다. 권진규가 이 작품을 제작하기 위해 고심을 한 것으로 보이는 스케치가 여러 점 남아 있는데, 흥미로운 것은 그가 소장했던 책 속에 로마네스크 시대 성당의 팀파눔 조각상 도판 사진을 놓고 그리스도의 인체 비례를 탐구한 흔적이 남아 있다는 사실이다. 아마도 그리스도의 이미지 중에서 가장 소박한 이미지를 놓고 그 비례를 연구한 것으로 보인다. 이와 같이 권진규는 서구의 원시 및 고대미술품에서 아이디어를 얻었지만 동시에 한국의 고대미술에도 관심이 있었다.

　　권진규의 대표작이라고 할 수 있는 작품 〈해신海神〉(도10)은 새와 물고기의 이미지를 혼합한 특이한 형상으로, 전통 건물에 있는 치미의 형상을 연상시킨다. 〈해신〉에서 입을 벌리고 있는 새의 형상은 그가 소유하고 있던 책 중에서 『고구려의 벽화高句麗の壁畵』라는 책 표지에 등장한 주작朱雀 이미지(도11)에서 머리 부분만을 가지고 새롭게 조형화했음을 스케치를 통해 확인할 수 있다.[27] 〈공포栱包〉(도12)라는 부조 작품 역시 같은 책에 실린 고구려 고분벽화에서 공포(도13)의 도판 사진을 참조해 제작한 작품이다. 또한 그는 남대문 문의 형상을 테라코타 부조로 표현하기도 했다.[28]

　　한편 권진규는 불상과도 깊은 인연이 있다. 그가 김복진이 제작하던 속리산 불상 제작에 참여한 사실은 잘 알려져 있고, 일본에 머무는 동안에도 여러 점의 불상을 제작했다. 1970년대에도 나무, 테라코타, 건칠 등 다양한 재료로 불

26) 『少年美術館 續編Ⅱ ギリシア』, 東京: 岩波書店, 1952.

27) 小野勝年, 『高句麗の壁畵』, 東京: 平凡社, 1957.

28) 권진규는 1961년 7월부터 1963년 3월까지 서울대 공대 교수이며 문화재 위원이었던 김정수의 소개로 남대문 보수공사에 제도사로 참여했다.

10. 권진규, 〈해신〉, 1963, 테라코타, 46.5x61.5x20.5cm, 개인 소장.
11. 『고구려의 벽화高句麗の壁畵』(東京: 平凡社, 1957)의 표지

상을 제작했는데, 이는 이전의 불상과 차이가 있다. 나무와 건칠로 제작한 〈불상〉이라는 작품은 고려시대 철불의 몸에 국보 83호 반가사유상의 보관을 쓰고 있는 형상이다. 즉 불상도 보살상도 아닌 권진규만의 독특한 '불상'이 작품으로 탄생된 것이다. 미술사가 최순우가 권진규에게 불상에 대해 좀더 공부하기를 충고했다는 일화가 있는데, 오히려 미술사가가 권진규의 작품을 이해하지 못한 것이 아니었을까. 권진규는 일본에서 대학을 다니는 동안 전통 불상에 대해 공부했고 이미 여러 점의 불상을 제작했기 때문에 전통 불상 조각에 대해 잘 알고 있었을 것이다.

권진규는 예배의 대상이 아니라 '사유하는 이미지'를 제작하고자 했을 것이다. 깨달음에 이르렀지만 여전히 세상과 인연을 맺고 있는 부처님의 모습을 표현하고자 한 것인지도 모르겠다. 이러한 작품은 김복진이 사찰의 주문을 받아 제작했던 불상과는 거리가 있다. 십자고상이든 불상이든 종교적인 차원을 넘어 자신의 존재에 대한 성찰을 담아낸 작품을 제작한 것이라고 하겠다. 이렇

12. 권진규, 〈공포栱包〉, 1965, 테라코타, 96.5x71.2x9.6cm, 하이트문화재단
13. 『고구려의 벽화』(東京: 平凡社, 1957)에 실린 고분벽화 내의 공포栱包

듯 권진규는 동서양을 막론하고 고대미술에 깊은 관심이 있었고, 자신의 주변에 있는 거의 모든 것이 아이디어의 원천이었으며, 이를 바탕으로 순수성과 영원성에 대한 탐구를 지속해나갔다.

3) 현대조각과의 조우

권진규의 조각언어 형성에 영향을 미친 요소로 이탈리아 현대조각을 빼놓을 수 없다. 우선, 말을 즐겨 다룬 점에서 마리노 마리니Marino Marini, 1901~1980의 영향을 생각할 수 있다. 한국 현대조각에서는 말을 포함해 동물 소재를 찾기가 쉽지 않은데, 권진규는 1950년대 초반 일본 체류 시절부터 말 이미지를 다양한 재료로 반복해서 다루었다. 그가 평생 말을 즐겨 다룬 이유에 대해서는 확언하기 어렵지만, 몇 가지 가능성을 개진해볼 수 있다. 무사시노 미술대학에 석고상으로 소장되어 있던 고대 파르테논 신전의 마두,29) 도나텔로Donatello, 1386~1466의 기마상,30) 일본과 한국의 전통 미술, 기마 민족의식, 그리고 현대조각가 중에서 말을 집중적으로 다루었던 마리노 마리니의 영향 등이 그것인데, 이중 어느 한 가지로 단정 짓기는 어렵고 아마도 이 같은 다양한 요인이 복합적으로 작용했을 것이다. 또 말의 상징성이나 외부 영향 이상으로 말 자체의 역동적인 조형성에 매료되었기 때문인지도 모르겠다. 권진규가 제작한 여러 말 이미지 중 〈말과 소년〉은 마리노 마리니가 평생 다룬 기마상을 참조한 것으로 보인다.

권진규의 초상조각에서 보이는 긴 목과 좁은 어깨의 흉상 표현에서도 마리노 마리니의 영향이 간취된다. 실제로 마리노 마리니의 〈기적〉이라는 조각상

29) 무사시노 미술학교에는 파르테논 신전 동쪽 페디먼트에 있던 셀레네의 말 두상 석고상이 남아 있었기 때문에, 아마도 이를 토대로 〈말머리〉를 조각했을 것이다. 그러나 권진규가 소장하고 있던 책(『少年美術館 續編Ⅱ ギリシア』, 東京: 岩波書店, 1952) 속에도 파르테논 신전의 마두 사진이 실려 있으며, 권진규는 테라코타로 〈말머리〉를 제작하기 이전에도 일본에서 안산암으로 파르테논 신전 마두와 유사한 〈마두〉(1955)를 제작했다. 권진규는 일본에서 조각을 공부할 시절에 무사시노 미술학교에서 멀리 않은 키치조지 역 앞에서 마차를 끄는 말을 스케치하곤 했다고 한다.
30) 권진규는 도나텔로의 〈과타멜라타 기마상〉(1444~53)에서 말의 머리 부분만을 사실적으로 따라 그렸다. 현재 권진규의 〈말머리〉에서 말의 목 부분을 절단한 표현이나 단단한 근육 표현 방식은 파르테논 신전 조각보다는 도나텔로의 기마상을 따라 그린 스케치와 더 흡사하다.

을 모사한 드로잉이 남아 있으며, 이미 언급되고 있는 대로 권진규의 흉상조각에서 보이는 조형적 특징은 만추의 조각상을 떠올리게 한다. 그러나 만추의 초상조각은 인물이 비대칭적이고 움직임이 암시되어 있어 권진규 초상조각의 피라미드 구도에서 느껴지는 영원성이 감지되지 않는다. 따라서 권진규는 어느 특정 조각가의 언어를 그대로 답습했다기보다는 선배 조각가들의 조형 방식을 토대로 자신만의 독특한 초상조각 세계를 형성했다고 하겠다. 또한 권진규의 〈조각가와 모델〉(도14)이라는 부조 작품에도 만추의 영향이 나타나는데, 만추는 피카소 Pablo Picasso, 1881~1973가 유화, 드로잉, 판화 등으로 즐겨 다룬 '화가와 모델'이라는 모티프를 조각으로 표현한 것이다. 권진규는 이 두 작가의 작품을 잘 알고 있었을 테지만, 그들과 달리 작품을 제작하는 작가를 이젤 앞에 앉아 있는 화가가 아니라 두상을 제작하는 조각가로 바꾸어놓았다. 이 작품의 아이디어 스케치로 볼 수 있는 드로잉(도15)에 조각가의 모습이 남성이 아닌 머리가 긴 여성으로 표현되어 있는 점도 흥미롭다.31)

권진규는 자코메티의 미술 세계에도 관심이 있었던 것으로 보인다. 그의 유품 중에 자코메티를 특집으로 다룬 『미술수첩美術手帖』이 있으며,32) 이 잡지에는 자코메티의 인물화와 정물화 등이 실렸는데(도16), 그중에서 인물화를 따라 그린 스케치(도17)와 유화 작품들이 남아 있다. 무엇보다도 권진규가 석고 직조로 제작한 〈남자흉상〉1970년대(도18)의 거친 표면 터치는 자코메티 조각의 분위기를 짙게 자아내는데, 특히 1970년대에 들어서면서 실존의식이 강하게 묻어나는 작품을 제작했다. 주문을 받아 제작했다는 〈십자가의 그리스도〉에서도 자아에 대한 깊은 성찰이 느껴진다. 이렇듯 권진규는 다양한 현대조각에서 아이디어를 얻었는데, 이를 단순히 수용하기보다는 자신의 독자적인 미술로 발전시키려고 부단히 노력했다.

31) 권진규의 〈조각가와 모델〉 테라코타 부조 작품에서 모델은 여성임이 분명하지만, 두상을 제작하고 있는 조각가는 머리카락이 길게 채색되어 있기 때문에 남성으로 보기 어렵다. 이 부조 작품의 밑그림에 해당되는 스케치에서도 조각가가 여성으로 표현되어 있다.
32) 『미술수첩』, 1961. 12월호.

14. 권진규, 〈조각가과 모델〉, 1965, 테라코타, 70x100cm, 개인 소장
15. 권진규의 드로잉, 1960년대, 종이에 잉크, 유족 소장

16. 『미술수첩』 1961년 12월호에 실린 자코메티 작품 사진
17. 권진규, 자코메티의 작품을 따라 그린 드로잉, 유족 소장
18. 권진규, 〈남자흉상〉, 1970년대, 석고, 46x30x19cm, 하이트문화재단

4. 객관적 사실을 넘어선 구상조각

권진규의 작품 세계를 소재적인 측면에서 본다면, 동물상을 제작했다는 점 이외에는 그의 선배 조각가인 김복진의 작품 세계와 별반 차이가 없어 보인다. 그럼에도 김복진은 근대조각가로, 권진규는 현대조각가로 분류하는 이유는 이들이 살았던 시기와 별도로 이들의 작품 세계에 근본적인 차이가 존재하기 때문이다.

앞서 살펴보았듯이 초기 권진규의 누드상들은 시미즈 다카시, 부르델의 영향권 안에 있었다고 할 수 있다. 그러나 권진규는 점차 선배 조각가들의 인물상에서 보이는 이상적인 비례나 인체의 아름다움을 드러내는 요소를 제거하고 적극적으로 감정을 표출하는 조형언어로 누드상들을 제작했다. 여성 누드상은 김복진이 처음 도입한 이래 한국 근현대조각에서 절대적인 위치를 차지했다. 한국 근대조각의 흐름을 일별할 수 있는《조선미술전람회》의 도록을 살펴보면, 대체로 여성 누드는 입상으로 팔이나 다리의 자세에만 약간의 변화가 있을 뿐 작가들에게서 조형의식의 차이를 발견하기가 어렵다. 이런 특징은《대한민국미술전람회》도록에 실린 1950~1960년대의 여성 누드상에서도 마찬가지다. 그러나 권진규의 누드 작품은 대체로 서양적 인체 비례에서 벗어나 있고, 인물들이 몸을 구부리거나 웅크리는 등의 다양한 자세와 표정을 통해 감정을 직접적으로 드러내는데, 이는 당시로서는 새로운 조형언어였다.[33]

권진규는 남녀 누드상이나 동물상을 제작했지만 그의 대표작은 단연 초상조각이다. 일본에서는 작가 자신의 모습이나 부인 도모トモ의 초상을 제작했으며, 1967년경부터는 자신의 주변인, 특히 젊은 여성의 초상을 집중적으로 조각하면서 권진규 특유의 조형언어를 확립했다. 초상조각 자체는 새로울 것이 없고, 주문에 의해서 주인공을 사실적으로 묘사하는 것이 일반적이다. 우리나라에서 초상조각이 활발하게 제작된 시기는 근대로, 김복진을 포함한 근대

[33] 권진규는 무사시노 미술대학에 소장된 〈웅크린 아프로디테〉와 매우 흡사한 인물상을 제작하기도 했지만, 1960년대에 제작한 대부분의 여성 누드상은 서구적인 인체 비례나 미감에서 벗어나 있다.

조각가들 대부분은 주인공을 객관적으로 닮게 묘사하는 데 주력했으며, 김복진이 말년에 제작한 〈다산선생상〉1940처럼 주문 제작된 경우에는 주인공의 위대함을 부각시키기 위한 장치훈장를 덧붙이기도 했다. 그러나 권진규의 초상조각은 전반적으로 삼각형 구도를 이루고 있으며, 결벽증에 가까울 만큼 인물이 단순화되고 모든 장식이 제거되어 있다(도19).

물론 단순화했다고 해도 실제 모델과의 닮음이 포기된 것은 아니다. 그러나 그의 초상조각은 주문 제작되어 공적 공간에 놓이는 초상조각과는 다르다. 우선 권진규는 자신이 직접 모델을 선택했다. 이는 일반적으로 초상의 주인공이나 주문자가 모델을 선택하는 것과 다른 결과를 낳을 수 있다. 그러나 "모델의 내적 세계를 투영시키기 위해서는 인간적으로 알지 못하는 외부 모델은 사용할 수 없다. 그리고 '모델+작가=작품'이라는 등식이 성립한다"고 언급한 바 있듯이,[34] 권진규는 자신이 원하는 모델을 선택했다. 마리노 마리니 역시 주인공을 인간적으로 잘 모르면 초상조각을 제작할 수 없다고 하여 주인공과 함께 식사를 하는 등 주인공을 파악하기 위한 노력을 했다. 이는 동양의 초상화 전통과도 부합하는 면이 있다. 동양의 초상화 전통에서는 중국의 고개지顧愷之가 제시한 '전신사조傳神寫照'의 개념, 즉 '형상을 통해 정신을 전해내는 것'을 중시했는데, 이는 외모를 닮게 그리는 것을 넘어 신神, 즉 정신을 전달해야 한다는 의미로 조선시대 초상화를 논할 때 항상 강조되는 점이다.

그러면 권진규가 마리노 마리니의 조형의식이나 조선시대의 초상화 제작 원리를 계승한 것으로 볼 수 있을까? 여기에는 근본적인 차이가 있다. 권진규의 관심은 모델에 있지 않다는 점을 강조해야 할 것이다. 다시 말해, 자신이 표현하고 있는 초상 주인공의 정신세계를 담아내려는 의도가 부재하다. 그는 주로 젊은 여성을 모델로 초상조각을 제작했고, 그 결과물은 거의 한결같은 모습이기 때문이다. 물론 각각의 초상조각에서 얼굴의 이목구비는 주인공을 닮았지만 전체적인 특징이나 인물이 풍기는 분위기는 거의 차이가 없다. 인물들은

34) 「건칠전 준비 중인 조각가 권진규씨」, 앞의 글.

19. 권진규, 〈춘엽니〉, 1967, 테라코타, 48.5x34.5x23.5cm, 도쿄국립근대미술관

20. 권진규, 〈영희-땋은 머리〉, 1968, 테라코타, 35.5x32.0x22.0cm, 개인 소장
21. 영희 사진

한결같이 정면 부동의 자세이며 어깨가 좁은 삼각형 구도로 표현되었다. 얼굴은 몸에 비해 작고 이목구비가 뚜렷하며, 얼굴은 넓적하지 않고 갸름한 편이고 오히려 앞뒤로 튀어나와 있어 서구적이다. 예를 들어, 〈영희-땋은 머리〉(도20)의 경우를 보면, 실제 모델이었을 당시 사진 속의 영희의 얼굴(도21)보다도 갸름하고 입체적인 모습으로 이상화되었음을 알 수 있다.[35]

　　이렇듯 권진규 초상조각에서 보이는 조형적 특징이 일관성을 띠고 있다는 것은 권진규가 모델의 개성(외모든지 내면세계든지)을 표현하기보다는 모델을 통해 자신의 미의식이나 정신세계를 표현하는 데 주력했음을 의미한다. 따라서 권진규의 초상조각은 제작 과정에서 주인공을 중심에 두었던 전통 초상조각이나 조선시대의 초상화와는 맥락을 달리한다. 동서양을 막론하고 초상조각이나 초상화에서는 작가가 주인공의 생김새나 요구에 부응하는 것이 일반적이다. 따라서 르네상스 이후 수많은 초상조각가나 화가들이 존재했음에도 불구하고 그들 대부분이 미술사의 주요 흐름에 편입될 수 없었던 것이다.

　　권진규는 한국의 조각가로서는 보기 드물게 자신의 모습을 여러 차례 조각했는데, 이는 모델과 작가의 완벽한 만남이라고 할 수 있다. 동서양에서 자신의 모습을 표현의 대상으로 삼았던 작가들이 자신의 내면을 응시하여 형상화하려 했던 것과 마찬가지로, 권진규 역시 자신을 모델로 삼아 자신의 내면의식을 표현했다. 〈가사를 입은 자소상〉은 외양을 넘어 작가의 내면세계를 효과적으로 드러낸 대표작이라고 할 수 있다. 요컨대, 그는 자소상이든 초상조각이든, 불필요하다고 생각되는 부분(머리카락조차도)은 과감하게 제거하고 가장 본질적인 요소만을 통해 작가 자신의 내면을 표현했고, 이러한 표현은 고대 조각상이나 종교 조각상에서 느낄 수 있는 엄숙함과 긴장감을 효과적으로 자아낸다.

35) 권진규의 두상이 만추와 마리니의 초상조각을 연상시키면서도 기하학적인 단순화와 모델의 사실성을 조화시킨 점은 고대 이집트의 네페르티티의 초상과 같은 영원성을 느끼게 한다. 이러한 인물의 표현을 두고 혼마 마사요시는 1968년 니혼바시 개인전의 서문에서 "서구적인 냄새가 난다"고 언급하기도 했다.

5. 한국 현대조각에서 권진규의 의의

　권진규는 동시대의 한국미술가들과 달리 그룹 활동을 거의 하지 않았다. 아마도 자신의 미의식이나 조형언어를 공감할 수 있는 미술가들을 발견하지 못했기 때문이었던 것 같다. 실제로 한국 현대조각 작품에서 권진규의 표현 양식이나 조형적 특징과 직접 관련지을 만한 예를 찾기가 어렵다. 권진규 작품의 대표성을 가진 초상조각은 대단히 독창적이기 때문에 실제로 그의 양식을 따르게 되면 권진규의 아류로 취급될 위험성이 있었을 것이다. 또한 말이나 고양이 같은 동물 조각은 한국의 현대 조각가들이 관심 있게 다루던 소재가 아니었다.

　그러나 더욱 근본적으로 권진규가 활동했던 당시 한국미술계는 추상만을 모던한 것으로 인정했기 때문에 권진규가 고립된 섬처럼 보일 수 있다. 권진규가 한국에서 한창 활동했던 1960년대는 추상조각을 제작해야만 현대적인 작가로 인정받을 수 있었다. 권진규가 한국에 돌아온 1959년에는 보수적인《대한민국미술전람회》조차 추상조각을 적극적으로 수용했는가 하면, 권진규가 첫 개인전을 열었던 1965년《대한민국미술전람회》에서는 박종배朴鐘培, 1935~ 의 〈역사의 원〉이라는 앵포르멜적인 추상조각이 대통령상을 차지했고, 1969년《대한민국미술전람회》에서는 엄태정嚴泰丁, 1938~ 의 〈절규〉가 국무총리상을 수상했다. 그리고 1969~1970년에는 기하학적인 추상조각을 넘어 개념미술이 전위적인 미술로 인식되던 시절이었기 때문에 권진규의 구상조각은 미술계의 중심에 서기 어려웠을 것이다.

　비록 양식적인 측면에서 권진규의 영향이 드러나지는 않았지만, 권진규의 테라코타 기법은 추상조각가들 사이에서 일부 수용되기도 했다. 송영수宋榮洙, 1930~1970나 심문섭沈文燮, 1943~ 같은 추상조각가들은 1960년대 후반에 테라코타 작업을 했는데, 이는 권진규의 테라코타 작업과 무관하지 않을 것이다. 한편 민중미술 작가로 평가받고 있는 오윤吳潤, 1946~1986은 1972년에 테라코타로 작품을 제작했는데, 이것이 권진규의 영향인지에 대해서는 면밀한 검토가 필요하겠지만 당시 권진규의 테라코타 작업이 한국미술계에 널리 알려져 있었기 때문에 오윤도 예외는 아니었을 것이다.36)

하지만 테라코타 기법 역시 크게 확산되지는 않았다. 재료의 속성상 깨지기 쉽고 무거워서 대형 작품을 제작하는 데 어려움이 따랐을 것이기 때문이다. 그리고 1970년대에 FRP라는 합성수지가 등장한 이후 구상조각을 하는 젊은 작가들이 적극적으로 이 신소재를 사용했다. FRP는 다양한 질감을 자유롭게 표현하고 채색이 가능했으며, 가볍고 깨지지 않아 운반이 용이할 뿐 아니라 저렴한 비용으로 원형을 그대로 주조하여 브론즈와 같은 효과를 낼 수 있었기 때문이다.

권진규는 테라코타를 선호하는 이유에 대해 작업의 마지막까지 작가 자신의 손으로 완성할 수 있기 때문이라고 밝힌 적이 있다. 그러나 원로작가들에게는 바로 그 점이 오히려 단점으로 작용했다. 대개 원로작가들은 소형의 마켓 maquette을 만들고 조수가 이를 확대하는 방식의 작업 과정을 거치는데, 테라코타는 작가가 작업의 전 과정을 담당하고 직접 가마를 관리해야 하는 번거로움 때문에 널리 확산되기 어려웠다.

1980년대 후반에는 민중미술이나 포스트모더니즘의 부상과 함께 구상조각가들이 점차 주목을 받기 시작했다. 현재는 구상조각가들이 '구상조각회'나 '소조각회'[37]와 같은 미술단체를 통해 활발히 활동하고 있으며, 구상조각은 추상조각과 나란히 한국 현대조각사에서 중요한 흐름으로 자리를 잡았다. 권진규의 구상조각 작업은 구상조각이 이와 같은 위치를 굳힐 수 있는 밑거름으로 작용했다. 그가 후배 조각가들에게 양식적인 측면에서 직접적인 영향을 준 것은 아니지만, 추상조각의 유행에 휩쓸리지 않고 구상조각의 가능성을 탐구하며 그 위상을 높였다는 점에서 권진규 작품의 미술사적 의의는 매우 크다고 할 수 있다.

36) 1973년 신문에서 전통 전돌의 아름다움을 언급한 내용이 있고, 오윤은 이를 참고해서 전돌로 벽화를 제작했을 가능성이 있지만, 이보다 앞선 1972년의 테라코타 작업을 1971년 명동화랑에서 있었던 권진규의 테라코타 작품 전시와 관련해서 검토해볼 필요가 있다. 오윤 작품에 대한 자세한 내용은 『오윤: 낮도깨비 신명마당』, 컬처북스, 2006 참조.
37) '소조각회'는 홍익대학교 조소과 출신의 조각단체인데, '소'는 홍익대학교의 토템인 '소', 소조기법의 '소', 작은 규모의 작품을 지향한다는 의미의 '소'를 모두 함축한 의미다.

6. 나오는 말

　권진규는 "한국에서 리얼리즘을 정립하고 싶다"고 언급한 적이 있으며, 테라코타와 건칠 기법 같은 전통적 기법을 구사하는 한편, 귀면, 토우, 기와, 잡상, 고구려 고분벽화 등 한국의 전통미술에서 모티프를 도입했다는 점에서 민족의식이 강했던 작가로 해석할 수 있다. 그러나 권진규의 관심은 보다 보편적인 세계에 있었다고 여겨진다. 그가 철이나 돌보다 흙을 재료로 택한 것은 고대 부장품이 흙으로 되어 있어 썩지 않는 것처럼 자신의 작품도 영원히 썩지 않기를 원하기 때문이라고 말하기도 했으며, 실제로 한국의 고대미술품뿐 아니라 서양의 고대미술품에도 깊은 관심이 있었다. 권진규는 고대미술품 이외에도 로마네스크와 르네상스 미술, 세잔의 회화 원리, 그리고 부르델, 마이욜, 만추, 마리노 마리니, 자코메티에 이르기까지 일일이 거론하기 어려울 정도로 다양한 미술에 관심을 갖고 있었는데, 이 폭넓은 관심의 스펙트럼에도 불구하고 한 가지 분명한 사실은 표면의 장식성을 배제하고 가장 근원적이고 원초적인 구조와 형상을 탐구했다는 점이다. "만물에는 구조가 있다. 한국조각에는 그 구조에 대한 근본 탐구가 결여되어 있다"라는 그의 비판도 이와 같은 맥락에서 이해할 수 있다. 그가 예술이라는 영역에서 궁극적으로 추구한 것은 민족의식의 신념이라기보다는 예술의 순수한 정신성과 보편성이다. 거기에 자코메티 같은 전후 세대의 작가들처럼 자신의 존재와 실존의식을 투사한 것이다.

　흔히 권진규의 자살을 한국미술계의 무관심 탓으로 돌리지만 권진규가 활동했던 당시의 자료를 보면, 그는 동시대의 어떤 조각가보다도 주목을 받았던 듯하다. 그의 개인전 소식은 늘 일간지에 보도되었고, 1965년 신문화랑 개인전 때부터 수화랑에서 경비를 부담했다는 사실도 당시로서는 파격적이었다. 또한 1968년에 니혼바시 화랑에서 열린 개인전 역시 우리나라 조각가로서는 최초의 해외 개인전이었던 때문인지 언론의 조명을 받았다. 1971년 명동화랑 개인전 역시 명동화랑의 전폭적인 지원을 받았는데, 돈의 액수를 떠나 전시 비용은 물론 매달 일정 금액의 지원을 받았다는 것은 당시 한국조각가로서는 상상할 수 없었던 파격적인 대우였다. 개인전 방명록을 살펴보면, 당시 미술계 및

문화계 명사들이 그의 전시에 다녀갔음을 확인할 수 있다. 이러한 사실로 보건대, 권진규는 생전에 높은 평가를 받았던 작가다.

그럼에도 작품이 팔리지 않은 것은 권진규가 활동했던 당시 한국에서는 개인이 현대조각품을 소장한다는 인식이 형성되지 않았기 때문으로 보인다. 실제로 당시에 현대조각 작품의 매매 기록을 찾기가 쉽지 않다. 한국에서 한국 근대미술품 경매전이 처음 열린 것은 1979년으로, 조각 작품으로는 권진규의 테라코타 작품 2점만이 낙찰되었다는 기록이 있다.[38] 1970년대까지도 여전히 동양화가 미술품 매매의 중심에 있었다는 사실을 감안하면, 오히려 다른 조각가에 비해 권진규의 작품이 높이 평가되었음을 의미한다. 이는 그의 피나는 노력 없이는 얻을 수 없는 결과였다.

권진규는 한국에 정착한 후 전업 작가로서 작품 제작에만 몰두했다. 하루를 아침(6~8시), 오전(10~13시), 오후(15~18시), 밤(20~22시)으로 나누어, 아침과 밤에는 주로 작품 구상과 드로잉을 했고 낮에는 조각을 제작했다고 수첩에 기록했다. 그리고 다음과 같은 메모를 남겼다.

지난날의 위대한 예술가들은 결코 영감 같은 것으로 일하지는 않았다. 강한 인내로 끊임없이 자기 주변의 자연을 관찰, 연구하여 재현의 노력을 곰곰이 계속함으로써 비로소 그와 같은 영원한 미의 전당을 쌓아올릴 수 있었다.[39]

권진규의 자살이 강하게 머릿속에 각인된 탓에 그는 이제까지 비운의 천재 작가로만 평가되어왔다. 그러나 사실 그는 철저하게 삶을 계획하고 실천했던 작가로서, 그의 자살은 자신의 생명마저도 스스로 관리하려는 자기 의지의 산물이었는지도 모르겠다. 한국에서 활동한 13년 동안 그는 총 3회의 개

38) "자살한 천재 조각가 권진규의 테라코타 조각 2점이 455만원, 500만원에 낙찰돼 그의 사후 평가를 더욱 높게 했다." 「서울신문」. 1979. 6. 9.
39) 박혜일, 「권진규, 그의 집념과 회의」, 「공간」88호, 1974. 8. 60쪽에서 재인용.

인전을 열었는데, 당시로서는 적잖은 횟수였다. 행운이라 할 수도 있는 이 3회의 개인전은 그를 적극적으로 지지하는 후원인들이 있었기 때문에 가능했는데, 이러한 행운은 우연히 얻어진 게 아니다. 그는 투쟁적이라고 할 수 있을 만큼 자신의 조형 세계를 치열하게 탐구한 '노력형 작가'였다. 지금까지 살펴보았듯이, 동양과 서양의 전통은 물론 현대 대가들의 미술을 섭렵하면서 그는 자신에게 가장 적절한 조형 세계를 탐구했다. 그랬기에 김복진, 김경승金景承, 1915~1992, 윤효중尹孝重, 1917~1967과 같은 선배 조각가들을 넘어설 수 있었고, 동시에 홍수처럼 밀려오던 추상에 휩쓸리지 않으면서 자신만의 조형 세계를 형성할 수 있었다.

일본 '전후 건축'의 성립

단게 겐조의 히로시마 평화공원(1949~1954)

작가 단게 겐조丹下健三

1913년생인 단게는 20세기 일본 건축을 대표하는 건축가로서, 전통적인 건축 양식과 모더니즘을 접목시킨 독자적인 건축 언어를 발전시켰다. 1954년 완공된 히로시마 평화공원 프로젝트를 통해 전 세계적으로 알려졌으며, 도쿄 올림픽 종합경기장(1964), 오사카 만국박람회장(1970), 도쿄 도청(1991) 등을 디자인했다. 1989년 생존한 세계 최고의 건축가에게 주는 프리츠커 건축상을 수상하기도 한 단게는 2005년 92세를 일기로 타계했다.

글 조현정

서울대학교 고고미술사학과를 졸업하고 동 대학원에서 석사과정을 수료했다. 미국 남캘리포니아 대학에서 일본 근현대 건축사로 석사와 박사학위를 취득했다. 『1900년 이후의 미술사』(2007)를 공동 번역했으며, 「충돌하는 미래: 메타볼리즘과 오사카 만국박람회」를 『미술사와 시각문화』(2007)에 발표했다. 영문 논문으로는 "Expo'70: A Model City of an Information Society"가 *Review of Japanese Culture and Society*(December 2011)에 실릴 예정이다.

2005년 92세를 일기로 운명한 단게 겐조丹下健三, 1913~2005를 회고하며, 그의 제자이자 건축가인 이소자키 아라타磯崎新, 1931~ 는 단게를 전후 일본을 대표하는 "국가 건축가"로 소개한 바 있다.[1] 국가 건축가라는 표현은 히로시마 평화공원1949~1954을 시작으로 도쿄 올림픽 종합경기장1964, 오사카 만국박람회장1970, 도쿄 도청1991에 이르기까지 전후 일본을 대표하는 굵직한 건축 프로젝트들을 도맡아 설계했던 단게의 활동을 잘 보여주고 있다. 이 글은 공식 국가 건축가로서 단게 경력의 출발점인 히로시마 평화공원을 중심으로 전후 일본 건축이 성립하고 전개되는 과정을 살펴보고자 한다. 히로시마 평화공원을 전후 건축의 출발점으로 논의하려는 이유는 이 작업이 종전 이후 진행된 최초의 국가적인 건축 프로젝트였다는 점 때문만이 아니라, 폐허에서 부흥으로, 나아가 경제적 번영으로 이르는 전후 일본사의 공식 내러티브를 잘 보여주고 있기 때문이다.

일본 사회에서 '전후戰後'라는 개념은 1945년 이후를 지칭하는 시간적 의미로만 한정되지 않는다. 전후는 일종의 메타포로서 전전戰前의 제국주의, 군국주의와 차별되는 민주주의와 평화주의의 이상을 지칭하는 동시에, 잿더미로 변한 일본이 성공적인 전후 복구를 거쳐 경제 대국으로 성장하는 발전의 도식을 의미한다. 역사학자 캐럴 글럭Carol Gluck에 따르면 보수주의 진영이 주도한 전후의 공식 역사 서술은 제국주의와 패전으로 요약되는 가까운 과거를 기억하기를 거부하고 전후 복구와 경제적 풍요로 이르는 단선적인 발전의 궤적만을 강조한다.[2] 그러나 그녀도 지적했듯이 1945년 8월 15일을 영년zero year으로 삼아 새로운 시대를 열고자 하는 전후의 개국 신화는 허구에 불과했다. 전쟁 전에 확립된 전반적인 사회, 정치 제도가 전후에도 이어졌고 아시아-태평양 전쟁을 수행하는 데 핵심 역할을 담당했던 관료와 지식인들이 계속 주도적인 영향력을 행사했기 때문이다.[3] 무엇보다도 전후를 이전 시기와의 단절로

1) Arata Isozaki, "Requiem for the Real Tange Kenzō," *Japan Echo*, August 2005, p.56.
2) Carol Gluck, "The Past in the Present," in *Postwar Japan as History*, ed. Andrew Gordon, Berkeley, Los Angeles, and London: University of California Press, 1993, pp.71~73.
3) 이 글은 일반적으로 널리 알려진 '제2차 세계대전'이나 '태평양 전쟁'보다는 1930년대부터 진행된 일

서술하는 시도를 어렵게 만드는 것은 일본 사회에 오랫동안 남아 있는 전쟁의 기억 때문이다. 따라서 일본의 전후를 논의하는 데 중요한 것은 재건과 번영에 대한 서술만큼이나 유령처럼 출몰하는 전쟁의 외상적인 기억을 어떻게 다룰 것인가 하는 점이다.[4]

히로시마 평화공원을 대상으로 건축과 기억의 문제를 논의하기 위해 이 연구는 건축 양식의 문제에 초점을 맞추고자 한다. 특정한 역사적 시대와 긴밀히 연결되어 발전해온 건축 양식은 당시의 기억을 불러일으키는 집단적 촉매의 역할을 하기 때문이다. 기존 연구들이 평화공원 디자인을 모더니즘과 전통 양식 간의 조화로운 공존으로 해석해온 것에 반해, 필자는 평화공원 프로젝트에서 국제주의 모더니즘 양식과 일본의 전통 양식이 어떻게 경합하고 갈등하는지를 살펴보고자 한다. 특히 주목해서 다룰 부분은 1949년부터 1954년까지 평화공원 프로젝트가 진행되는 동안 전후 국제주의의 이상을 담지한 모더니즘 양식에서 제국주의 일본의 민족주의 담론을 상기시키는 전통 양식으로 그 강조점이 변화하는 양상이다. 이 연구는 국제주의 모더니즘과 일본 전통 양식 간의 문제를 단순히 건축 양식만의 문제로 국한하지 않고, 전후 10년간 일본 사회의 지성사, 문화사, 정치사적인 전개 속에서 살펴봄으로써 일본 건축에서 '전후'가 어떤 의미를 갖는지 질문을 던져보고자 한다.

1. 전쟁 시기의 단계

전후 일본을 대표하는 국가 건축가로서의 명성에도 불구하고 단게의 경력은 1945년 이전으로 거슬러 올라간다. 1913년 오사카에서 태어난 단게는

본의 대(對) 아시아 전쟁을 포함하기 위해 진보적인 역사학자들이 제시한 '아시아-태평양 전쟁(Asia-Pacific war)'이라는 용어와 용법을 따르고자 한다.
4) 요시쿠니 이가라시는 전후 일본 대중 문화사의 전개를 전쟁에 대한 기억과 망각의 상호작용이라는 측면에서 서술했다. Yoshikuni Igarashi, *Bodies of Memory: Narratives of War in Postwar Japanese Culture, 1945~1970*, New Jersey: Princeton University Press, 2000 참조.

1. 단게 겐조, 대동아건설기념영조 설계 당선안, 조감도, 1942, 단게 겐조 건축사무실 제공

히로시마 고등학교를 거쳐 도쿄제국대학 건축학부에 진학했다. 대학 졸업 이후 마에카와 쿠니오前川國男, 1905~1986 사무실에서 수련 기간을 거치다가 1941 년 도쿄대 대학원으로 돌아간 그는 정부가 주도한 국민주택 설계 공모1941, 대 동아건설기념영조大東亞建設記念營造 설계 공모1942(도1), 일본-태국 문화회관 설계 공모1943에서 잇달아 입선하면서 전시戰時의 일본 건축계에 혜성처럼 등 장했다. 단게가 입상한 이 세 개의 프로젝트는 군국주의 정권 하에서 건축이 일 본 제국을 건설하는 데 프로파간다로 동원된 대표적 사례들이다.

국민주택 설계 공모는 나치의 제3제국 시대에 등장한 국민주택Volkswoh-nung 개념에서 영향을 받아 전시의 물자 부족을 해소할 경제적이고 효율적인 표준형 가옥을 보급하기 위해 추진된 것으로 대동아공영권 구축을 위한 가장

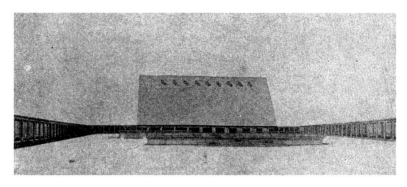

2. 단게 겐조, 대동아건설기념영조 설계 당선안, 본전 외관, 1942, 단게 겐조 건축사무실 제공

기본적인 단위로 제시되었다.5) 그러나 단게의 수상작에 대해서는 불행히도 현재 아무런 자료도 남아 있지 않아 더 이상의 논의를 어렵게 한다.6) 이듬해 진행된 대동아건설기념영조 설계 공모는 "대동아 건설의 영웅적이고 숭고한 지향을 표현"하기 위한 대표적 전쟁 프로파간다였다. 1등상을 차지한 단게의 디자인은 전통적인 신사 건축에 미켈란젤로의 캄피돌리오 광장이나 베르니니의 성 베드로 성당 광장 같은 이탈리아 르네상스, 바로크 건축을 결합한 웅장한 대동아건설충령신역大東亞建設忠靈神域을 일본의 성산인 후지산 기슭에 세울 것을 제안하고 있다.7) 특히 대동아건설충령신역의 중심이 되는 본전 건물은 일본 황실의 상징이자 전쟁 시기의 애국주의, 민족주의와 긴밀히 연결되어 있는 이세 신궁伊勢神宮, 3세기 말로 추정 신사 건축의 위압적인 박공 지붕과 9

5) 1941년 국민주택 디자인 공모와 그 프로파간다적인 의미에 대해서는 八束はじめ, 『思想としての日本の近代建築』, 東京: 岩波書店, 2005, 475~480쪽 참고.
6) 단게는 각종 인터뷰에서 국민주택 디자인 공모에서 1등상을 수상했다고 회고했다. 그러나 후지모리 테루노부와 야츠카 하지메는 당시 자료들을 면밀하게 조사함으로써 단게의 디자인이 1등상이 아니라 가작이었다고 정정했다. 현재 단게의 디자인은 남아 있지 않으나 단게가 마에카와 사무실에서 디자인한 기시기념체육관(1940)이나 전후에 지어진 단게 자택(1953)과 유사할 것으로 추측된다. 八束はじめ, 앞의 책, 475~480쪽; 丹下健三, 藤森照信, 『丹下健三』, 東京: 新建築社, 2002, 75~78쪽.
7) 『건축잡지建築雜誌』 1942년 12월호는 대동아건설기념 프로젝트에 대한 특집으로 구성되었다. 『建築雜誌』 vol.56, no.693, 1942. 12.

개의 돌출 지붕 장식인 카츠오기鰹木 모티프를 그대로 도입하여 디자인했다(도 2). 1943년, 당시 중립국이었던 태국과의 협력 관계를 증진시키기 위해 일본 정부 차원에서 진행된 일본-태국 문화회관 공모는 양국의 '문화 교류'와 '우호 증진'이라는 구호로 전개되었다.8) 이 복합 문화센터는 강당과 공연장, 다실 외에도 양국이 공유한 불교 전통을 강조하기 위해 불당과 불탑을 그 구성 요소로 도입하고 있다. 단게는 헤이안 시대平安時代, 794~1185 귀족들의 주거 공간을 모델로 한 모뉴멘털한 건물군을 선보였는데, 각각의 건물은 웅장한 박공 지붕을 얹은 전통적인 목조 구조물의 형태를 따랐으며, 특히 불탑 디자인은 호류지法隆寺 5층 목탑을 참조했다.

전쟁 시기 단게의 디자인에서 보이는 공통적 특징은 일본 전통 건축의 모티프를 적극 도입하고 있다는 점이다. 전통 건축에 대한 단게의 관심은 "일본 취미日本趣味"로 대표되는 시대적 감수성 속에서 이해될 수 있다.9) 전쟁 시기의 민족주의와 결부된 일본 전통에 대한 관심은 모더니즘 공법과 재료로 지은 건물에 전통적인 지붕이나 세부 장식을 첨가한 일종의 혼성 양식인 제관 양식帝冠樣式으로 이어졌다. 단게는 절충적인 제관 양식의 유행에 동조한 것은 아니었지만 전통을 서구 중심의 모더니즘을 극복할 대안으로 보는 데는 의견을 같이했다. 그는 국제주의 모더니즘 양식의 건물을 정신성을 결여한 백색 타일의 "위생도기衛生陶器"라고 조롱 섞어 비판하면서 일본 전통에 대한 관심을 역설했다.10) 1942년 9월호 『건축잡지建築雜誌』가 주관한 식민지 양식에 대한 설문 조사에서 단게는 문화적 국수주의와 밀접하게 연결된 전통에 대한 자신의 신념을 다음과 같이 드러냈다.

8) 일본-태국 문화회관 공모에 대한 논의로는 Jacqueline Kestenbaum, "Modernism and Tradition in Japanese Architectural Ideology, 1913~1955," Ph.D. diss., Columbia University, 1996, pp.216~263.
9) 전시 건축의 '일본 취미'에 대한 논의로는 Jonathan M. Reynolds, *Maekawa Kunio and the Emergence of Japanese Modernist Architecture*, Berkeley, Los Angeles, and London: University of California Press, 2001, pp.74~134; Kestenbaum, "Modernism and Tradition in Japanese Architectural Ideology, 1913~1955"; 김기수, 「1940년대 일본건축에 나타난 '일본적 표현'에 관한 고찰」, 『대한건축학회논문집 계획계』 vol.14, no.6, 1998. 6, 95~103쪽.
10) 「國際性, 風土性, 國民性: 現代建築の造形をめぐて」, 『國際建築』 vol.20, no.3, 1953. 3, 4쪽.

우리는 앵글로 아메리카 문화와 기존의 동남아시아 문화 양자 모두를 무시해야만 한다. 앙코르와트를 경배하는 것은 아마추어라는 증거이다. 우리는 일본 민족의 전통과 미래에 대한 흔들리지 않는 확신으로부터 출발해야 한다. 건축가는 대동아공영권의 주춧돌이 될 위대하고 숙명적인 프로젝트에 기여할 수 있는 일본의 새로운 건축 양식을 창조해야 할 의무가 있다.11)

단게의 답변이 보여준 일본 민족과 그 전통문화의 우월함에 대한 확고한 신념은 일본의 역사와 정체성, 고전의 재건을 열정적으로 내세우면서 1935년 동인지 『일본낭만파日本浪漫派』를 창간한 문인들의 문장을 떠올리게 한다.12) 실제로 단게는 문화적 특수성에 대한 이해를 바탕으로 일본적인 것을 강조한 일본 낭만파의 리더이자 시인인 야스다 요주로保田與重郎, 1910~1981로부터 많은 영향을 받았다고 회고했다.13) 또한 그는 도쿄대 건축과 선배이자 낭만파의 일원인 시인 다치하라 미치조우立原道造, 1914~1939와 일본의 전통, 역사에 대한 견해를 긴밀하게 나누었으며, 다치하라가 단게에게 보낸 편지 중에는 중국과의 전투에서 일본군이 승리한 것에 대한 벅찬 감동과 흥분을 노래한 애국주의적이고 격정적인 문장들이 전해지고 있다.14)

비록 전쟁 중의 혼란 속에서 단게의 디자인은 하나도 실현되지 못했지만 단게의 전쟁 시기 경력은 제국주의 과거와의 연속성을 부정함으로써 전후 건축의 정당성을 획득하고자 했던 일본 건축계에서 '뜨거운 감자'로 떠올랐다. 1945년 이전의 건축 문화를 일종의 암흑기로 규정했던 전후의 건축가와 평론가들은 당시 지어진 일본 취미의 건물들을 군국주의 정권에 의해 강요된 모더니즘의 돌연변이로 봄으로써 전시 권력에 협력했던 건축가들에게 면죄부를 주

11) 丹下健三, 「大東亞共榮圈における會員の要望」, 『建築雜誌』, 1942. 9, 744쪽.
12) 일본 낭만파에 대해서는 Kevin Michael Doak, *Dreams of Difference: The Japanese Romantic School and the Crisis of Modernity*, Berkeley, Los Angeles, and London: University of California Press, 1994.
13) 丹下健三, 「コンペの時代」, 『建築雜誌』 vol.100, no.1231, 1985. 1, 24~25쪽.
14) 丹下健三, 藤森照信, 앞의 책, 110쪽.

고자 했다. 이런 맥락 속에서 단게의 전시 활동에 대한 논의는 의도적으로 회피되었다. 물론 예외가 없었던 것은 아니다. 1963년부터 2년간 『건축建築』지에 연재된 나카 마사미의 논문은 단게의 전전/전후 작업의 연속성을 지적하면서 건축가들의 전쟁 책임 문제를 최초로 제기했다. 그러나 그의 논문은 단게와 그의 제자들이 주도권을 쥐고 있던 당시의 주류 건축계에서 거의 주목받지 못했다.[15] 단게의 1945년 이전의 활동에 대한 영향력 있는 연구는 1980년대 들어서 비평가 이노우에 쇼우이치에 의해 발표되었다.[16] 이노우에는 그가 "대동아의 신양식大東亞の新樣式"이라고 지칭한 제관 양식帝冠樣式을 군국주의 정부에 의해 일방적으로 강요된 돌연변이 양식이 아니라 건축가들이 일본 전통을 도입함으로써 서구 모더니즘의 지배를 극복하고자 했던 자발적인 노력이라고 평가했다. 나아가 그는 소위 대동아의 신양식을 1980년대 유행한 포스트모던적 혼성과 역사주의의 선례로 보았다. 이노우에의 연구는 논의 자체에도 비약이 있을 뿐만 아니라 정치적으로도 매우 민감한 것이었기 때문에 발표 직후부터 거센 반발을 불러일으켰다. 특히 좌파 계열의 건축가, 평론가들에게 이노우에의 주장은 파시스트 건축을 옹호하는 반동적인 시도로 받아들여졌다.[17] 그럼에도 그의 논쟁적인 연구는 전후 건축을 이전과의 단절이 아닌 연속으로 보는 관점을 제시했고, 이후 많은 연구들이 연속성에 방점을 둔 역사 서술을 진행할 수 있게 하는 토대를 마련했다.[18]

15) 나카 마사미가 사사키 히로시라는 필명으로 『건축建築』지에 14회에 걸쳐 게재됐던 논문들이 1970년 단행본으로 출간되었다. 中眞己, 『現代建築家の思想: 丹下健三序論』, 東京: 近代建築社, 1970.

16) 이노우에 쇼우이치가 발표한 일련의 논문들은 1987년 단행본으로 출간되었고 1995년 결론 부분을 보강한 재판이 출판되었다. 井上章一, 『アート・キッチュ・ジャパネスク: 大東亞のポストモダン』, 東京: 成都社, 1987; 井上章一, 『戰時下日本の建築家:アート・キッチュ・ジャパネスク』, 東京: 朝日新聞社, 1995.

17) 대표적인 좌파 건축가인 니시야마 우조와 역시 좌파 계열의 건축사가인 후노 슈우지가 이노우에의 주장을 강도 높게 비판했다. 布野修司, 「國家とポストモダニズム建築」, 『建築文化』, vol.39 no.451, 1984. 5, 18쪽; 西山夘三, 「特集: 失われた昭和10年代を讀んで」, 『國際建築』 vol.100, no.1231, 1985. 3, 38쪽.

18) 단게의 전전/전후 디자인 연속성을 강조한 최근 연구 성과로는 Kestenbaum, "Modernism and Tradition in Japanese Architectural Ideology, 1913~1955"; 丹下健三, 藤森照信, 앞의 책; Hajime Yatsuka, "The 1960 Tokyo Bay Project of Kenzo Tange," Cities in Transition, eds. Arie Graafland and Deborah Hauptmann, Rotterdam:101 Publisher, 2001, pp.182~184.

그러나 단절이냐 연속이냐에 대한 본원적이고 이분법적인 논의는 단게가 전략적으로 전쟁 시기부터 발전시켜왔던 건축 언어를 배제하거나 계승하면서 전후 일본을 대표하는 건축가로 자리매김해가는 과정을 보지 못하게 한다. 이 연구는 히로시마 평화공원 디자인을 중심으로 단게가 전쟁 시기의 건축 작업, 특히 국수주의와 제국주의 유산으로 얼룩진 일본 전통 건축의 모티프를 때로는 배제하고 때로는 재활용해가면서 전후 일본 건축의 정체성을 확립해가는 과정에 대해 논의하겠다.

2. 히로시마 평화공원, 전후 일본의 새로운 출발

단게의 전후 활동은 히로시마와 함께 시작했다. 히로시마는 일본의 비극과 재건을 의미하는 상징적인 도시인 동시에 단게로서는 고교 시절을 보낸 개인적인 추억의 장소였다. 1946년 도쿄 대학 건축과 조교수로 갓 부임한 단게는 전시부흥위원회의 요청으로 히로시마의 피해 규모 조사 및 도시 재건 계획에 착수했다. 상업, 산업, 주거, 녹색 등 일곱 개의 기능별로 토지 이용을 분리한 단게의 제안은 1947년 정부가 마련한 히로시마 부흥 계획에 상당 부분 반영되었다(도3).[19] 이듬해인 1948년 단게는 바티칸의 후원으로 진행된 히로시마 평화 기념 성당 공모에 참여하기도 했다. "현대적이고 일본적이며 종교적인 동시에 기념비적"일 것을 요구한 평화 기념 성당 공모에 총 177개의 디자인이 출품되었고, 단게의 출품작은 2등상을 수상했다.[20]

1949년 단게는 히로시마 평화공원 조성을 위한 정부 주도의 전국 건축 공

19) 단게가 작성한 히로시마 재건안에 대해서는 Carola Hein, "Visionary Plans and Planners: Japanese Traditions and Western Influences," *Japanese Capitals in Historical Perspective: Place, Power, and Memory in Kyoto*, Edo, and Tokyo, New York: Routledge Curzon, 2003, pp.327~331 참고.
20) 가톨릭계는 종교적인 성격을 제대로 살린 작품이 없다는 이유로 1등을 뽑지 않고 대신 심사위원 중의 한 명인 무라노 토고에게 평화성당의 디자인을 맡겼다. 논란 속에서 진행된 평화성당은 1954년 완공되었다. 평화성당 프로젝트에 대해서는 石丸紀興, 『世界平和記念聖堂』, 東京: 相模書房, 1988; 丹下健三, 藤森照信, 앞의 책, 130~137쪽 참고.

3. 히로시마 재건 계획 토지이용안, 단계 안이 부분적으로 반영, 1947

상업·행정지역: 商業·行政地域
공업지역: 工業地域
주택·공원·녹지: 住宅·公園·綠地

모에서 1등을 차지한 후 단게 건축 사무소의 아사다 다카시淺田孝, 1928~1990,
오오타니 사치오大谷幸夫, 1924~ 와 함께 1949년부터 1954년에 걸쳐 평화공
원의 건설을 맡게 되었다. 평화공원 조성의 배후에는 히로시마를 세계 평화의
메카로 만들고자 하는 '히로시마 평화 도시 조성 법안'이 있었다. 당시 시장이
었던 하마이 신조浜井信三, 1905~1968는 1949년 8월 이 법안을 통과시키면서
"히로시마를 피폭으로 신음하는 파괴와 폐허의 상징에서 세계 평화를 위한 영
구적인 기념비로 바꾸겠다"는 의지를 강력하게 피력했다.21) 원폭이 초래한 비
극적 상황을 세계 평화라는 미사여구로 대체하려는 이 시도는 원폭을 투하한
윤리적인 책임 문제로부터 벗어나고자 하는 미군 주도 점령 당국의 이해에 부
합했다. 실제로 연합군 점령기 동안 원폭의 파괴나 원폭 피해자들의 참상을 다
룬 이미지나 출판물들은 철저하게 검열되고 억압되었다.22) 또한 히로시마를

21) 「廣島計畵, 1946~1953」, 「新建築」 vol.29, 1954. 1, 12~17쪽.
22) 연합군 점령기의 원폭에 대한 재현물의 검열과 억압에 대해서는 John W. Dower, "The Bombed:

평화의 성지로, 피폭자를 평화의 순교자로 내세우는 이 평화의 내러티브는 일본을 제국주의 침략 전쟁의 책임자에서 원폭의 무고한 피해자로 바꿔놓게 된다. 이는 일제 치하에서 고통받은 아시아 국가들에 대한 책임을 회피하려는 일본 정부의 이해에도 부합하는 것이었다.[23]

1949년 5월 『건축잡지』는 평화공원 디자인 공모 요강을 공식 발표했다.[24] 건물이 주위 환경과 어울려야 한다는 점 외에 특정한 양식은 지정되지 않았고, 대신 강당, 전시 공간, 종탑, 사무실 등 다양한 부대 시설을 포함하는 종합 문화 공간이어야 한다는 항목이 포함되었다. 같은 해 7월에 열린 심사에서 총 132개의 응모작 가운데 단게팀의 디자인이 1등을 차지했다(도4). 전쟁 직후 히로시마 도시 재건 계획에 참여했던 경험 때문에 단게는 평화 공원을 도시 전체와 연동하여 디자인하는 데 유리했다. 그의 당선작은 100미터 폭의 평화 대로를 동서 축으로 놓고 이와 직교하는 남북 축에 기념 공원의 주요 시설인 히로시마 평화센터, 아치 탑, 평화광장, 원폭 돔을 차례로 늘어놓는 축선 구조를 보여준다. 당시 심사위원이자 일본 건축계의 원로인 기시다 히데토岸田日出刀, 1899~1966는 단게 디자인이 도시 전체와 종합적인 조화를 이루었다는 점과 엄격한 축선 배치에 기초했다는 점에 높은 점수를 주었다.[25]

그러나 아이러니컬하게도 전후 일본의 새로운 출발을 상징하는 평화공원의 평면 계획은 앞서 언급한 전쟁 시기의 대표적인 프로파간다인 단게의 대동아건설기념 프로젝트와 상당한 유사성을 보이고 있다. 우선 대동아건설 디자인을 보면, 본관을 중심으로 좌우대칭의 두 건물이 삼각형의 밑변을 이루는 곳

Hiroshima and Nagasaki in Japanese Memory," *Hiroshima in History and Memory*, ed. Michael J. Hogan, Cambridge and New York: Cambridge University Press, 1996, pp.124~134.

23) 히로시마를 둘러싼 전후 일본의 역사 서술에 대해서는 John W. Dower, "Three Narratives of Our Humanity," *History Wars: the Enola Gay and Other Battles for the American Past*, eds. Edward Tabor Linenthal and Tom Engelhardt, New York: Henri Holt, 1996, pp.63~96; John W. Dower, "The Bombed: Hiroshimas and Nagasakis in Japanese Memory," pp.116~142; James J. Orr, *The Victim as Hero*, Honolulu: University of Hawai'i Press, 2001.

24) 『建築雜誌』, 1949. 5, 32쪽.

25) 岸田日出刀, 「廣島平和記念公園および記念館競技設計当選図案審査評」, 『建築雜誌』, 1949. 10, 37~38쪽.

4. 히로시마 평화공원 종합계획(1:3,000), 1950,
단게 겐조 건축사무실 제공

에 포진되어 있고 삼각형의 꼭지점 역할을 하는 지점에 기념비가 위치해 있다. 이와 유사하게 평화공원도 진열관을 중심으로 그 양날개 역할을 하는 본관과 국제회의장이 일직선 위에 있고 전시관에서 남북 축을 따라 올라간 곳에 아치형 구조물후에 위령비로 전환이 놓여 있다. 그러나 전쟁의 망령에서 벗어나 새 일본 건설을 열망하던 당시 일본 사회에서 단게의 평화공원과 대동아건설 디자인 사이의 연속성은 거의 논의되지 않았다.26)

단게는 평화 도시 조성 프로젝트의 취지에 맞게 이 공원이 죽음을 애도하는 곳이기보다 "평화를 위한 공장"으로 기능하기를 바랐다.27) 실제로 단게의 1949년 당선안을 보면 남북 중심축 상에 애도를 위한 기념비를 포함하는 대신 중심축을 벗어난 곳에 작은 예배당만을 설치할 것을 제안하고 있다. 이후 현실화 단계에서 계획이 수정되어 원폭 피해자들의 이름을 새긴 위령비慰靈碑를 중심축에 위치한 아치형 구조물 자리에 세우게 된다. 단게를 도와 이 프로젝트에 참여했던 건축가 오오타니 사치오는 평화공원 조성 프로젝트를 "망자를 애도하는 과거 지향적이고 퇴행적

26) 히로시마 평화공원과 대동아건설기념영조 사이의 평면 계획상의 유사성이 중요하게 논의되기 시작한 것은 이노우에 쇼우이치가 1980년대 발표한 논문들에서부터였다. 그는 축선 배치와 대칭 구도상의 공통점을 들어 대동아공영권 기념 조영물의 웅장한 기획이 평화공원에서 다소 축소된 형태로 전후에 실현되었다고 주장했다. 井上章一, 「戰時下日本の建築家:アート・キッチュ・ジャパネスク」, 東京: 朝日新聞社, 1995, 266~270쪽.
27) 丹下健三, 「廣島平和記念公園および記念館競技設計当選図案」, 「建築雑誌」, 1949, 10, 42쪽.

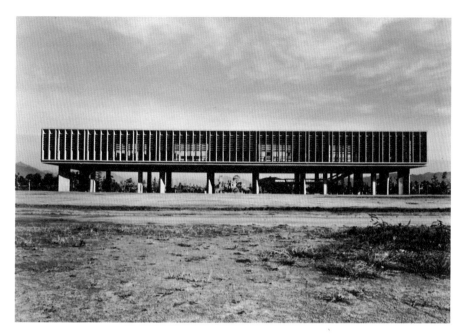

5. 단게 겐조, 히로시마 평화센터(진열관), 1952, 단게 겐조 건축사무실 제공, 이시모토 야스히로石元泰博 사진

인 행위가 아니라 평화를 기념하는 미래 지향적이고 진취적인 활동"이라고 규정했다.[28] 오오타니의 이 같은 언급은 역사학자 리사 요니야마Lisa Yoneyama가 히로시마를 서술하는 데 있어 "미래에 대한 강박"이라고 부른 것, 즉 일본의 전후 부흥의 근간을 이루는 미래 지향적 시간 이데올로기를 잘 보여준다.[29]

미래 지향적 이데올로기는 평화공원의 배치를 통해 잘 구현되어 있다. 남북축을 따라 원폭 돔에서 아치 탑, 평화광장을 거쳐 히로시마 평화센터로 이르는 배치는 파괴에서 부흥으로 이르는 전후사의 연대기적인 진행과 상통한

28) 大谷幸夫, 「戰時モダニズム建築の軌跡, 丹下健三の時代 01」, 『新建築』, 1998, 1, 86쪽.
29) Lisa Yoneyama, *Hiroshima Traces: Time, Space, and the Dialectics of Memory*, Berkeley, Los Angeles, and London: University of California Press, 1999, p.5.

다. 흥미로운 점은 관람객들이 미래에서 과거로 시간을 거슬러 올라가도록 공원 부지의 동선이 설계되었다는 점이다. 100미터 폭의 평화대로를 통해 공원에 입장한 관람객들은 히로시마 평화센터를 통과해 남북축을 따라 평화광장, 아치 탑, 원폭 돔에 이르는 순으로, 즉 전후 일본의 평화와 부흥, 낙관적인 미래를 상징하는 최신의 모더니즘 건축물에서 원폭으로 인해 파괴된 원폭 돔 쪽으로 이동하게 된다. 특히 히로시마 평화센터를 이루는 세 건물—본관, 진열관, 국제회의장—은 평화공원 전체를 대표하는 얼굴인 동시에 공원 내부로 들어가는 입구 역할을 하며, 동시에 공원 전체를 조망할

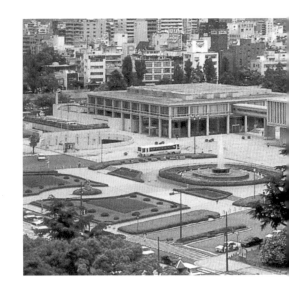

수 있게 하는 프레임의 역할을 한다. 남북축 끝에 위치한 원폭 돔의 잔해는 진열관 건물과 지면 사이의 공간이 만들어낸 프레임을 통해서만 포착된다. 이러한 배치는 원폭이 현재적인 비극이 아니라 화석이 되어버린 지나간 역사의 한 장면이라는 점을 웅변적으로 보여준다(도5).

3. 국제주의 모더니즘, 망각되는 과거

평화공원 디자인에서 주목할 만한 점은 단게가 전쟁 시기에 즐겨 사용했던 전통 건축의 모티프를 폐기하고 철저하게 국제주의 모더니즘 양식을 따랐다는 점이다. 평화공원의 대표적 구조물인 본관, 진열관, 국제회의장은 국제주의 모더니즘의 기능주의 미학을 가감 없이 보여준다(도6). 장식 없는 평평한

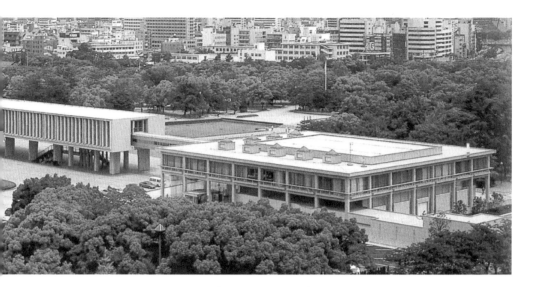

6. 단게 겐조, 히로시마 평화센터(본관, 진열관, 국제회의장). 세 건물을 잇는 공중 회랑은 1989년에 신축, 단게 겐조 건축사무실 제공

지붕의 도입이나 거친 콘크리트 재료를 별다른 마감이나 장식 없이 그대로 보여주는 수법은 당시 유럽에서 유행했던 브루탈리즘brutalism 양식의 특징을 반영한 것이다.[30] 평화공원의 구조물들은 르 코르뷔제Le Corbusier, 1887~1965 모더니즘 건축의 두 가지 큰 특징인 필로티pilotis: 건물을 지면에서 분리시켜 들어올리는 기둥와 루버louver: 비늘살처럼 되어 광선을 부드럽게 통과시켜주는 구조물를 도입하고 있다. 단게에게 있어서 필로티는 단순히 미학적이거나 구조적인 요소라기보다는 '민중民衆'에 대한 전후 건축계의 관심을 반영하는 건축적 장치였다. 전후 일본 사회에서 민중은 제국주의 유산으로 얼룩진 천황제를 대체할 역사의 새로운 주체로 인식되었다.[31] 건축계에서도 좌파 계열의 건축가들과 평론

30) 부르탈리즘은 르 코르뷔제의 1950년대 작품, 나아가 그의 영향을 받은 건축 양식을 지칭하는 용어로서, 노출 콘크리트의 거친 질감(Béton Brut)을 강조하고 건물의 구조를 정직하게 드러내는 것을 특징으로 하는 기능주의적 전후 모더니즘 양식이다.
31) Victor Koschmann, "Intellectuals and Politics," *in Postwar Japan as History*, ed. Andrew Gordon,

가들을 중심으로 '민중을 위한 건축'을 만들어야 한다는 목소리가 높았다.32) 1947년 결성된 '신일본건축가집단新日本建築家集團'을 비롯해 수많은 사회주의 건축 단체들이 조직되었고 이들은 1950년을 전후로 사회주의에 대한 탄압이 가시화되기 전까지 공공주택이나 노동운동에 대한 이슈를 활발하게 건축계에 던져주었다. 소극적으로나마 '신일본건축가집단'에 가담했던 단게 역시 민중 건축에 대한 시대적인 요구에 대해서 잘 알고 있었으며 이를 평화공원 디자인에 반영하고자 했다.33) 그는 필로티가 만들어낸 건물과 지면 사이의 공간을 시민 생활을 가능케 하는 민중의 장소, 즉 일종의 광장으로 이해했으며, 나아가 평화공원 자체가 민주주의의 산실인 그리스의 아크로폴리스 같은 공간이 되기를 소망했다.

평화공원 디자인에 사용된 국제주의 모더니즘 양식은 1945년 이전에 유행했던 '일본 취미'의 전통주의 양식과 극명한 대조를 이루면서 단게의 전시/전후 작업 사이의 연속성을 효과적으로 가리는 역할을 했다. 제국주의 과거를 상기시키는 역사주의 양식에서 탈피해 국제주의 모더니즘 양식을 고수한 단게의 전략은 성공적이었다. 평화공원 프로젝트를 통해 단게는 일본을 대표하는 국가 공식 건축가로 자리매김하게 되었을 뿐만 아니라 동시대 국제 건축계에 성공적으로 진입할 수 있었다. 1953년 『아키텍처럴 포럼Architectural Forum』 1월호에 실린 기사는, 평화공원 디자인이 일본의 젊은 건축가들이 얼마나 국제주의 모더니즘 양식의 세례를 많이 받았으며 이를 잘 사용하고 있는지를 보여주는 사례라고 논평했다.34)

역사주의적이고 지역주의적인 요소를 배제한 국제주의 모더니즘 양식의 사용은 단게의 평화공원 디자인에 한정된 것이 아니라, 건축사학자 쉐리 웬

Berkeley and Los Angeles: University of California Press, 1993, pp.396~403.
32) 전후 '민중 건축'을 둘러싼 담론에 대해서는 Reynolds, *Maekawa Kunio and the Emergence of Japanese Modernist Architecture*, pp.135-140; Kestenbaum, "Modernism and Tradition in Japanese Architectural Ideology, 1913-1955," pp.264~272.
33) 단게와 '신일본건축가집단'의 관계에 대해서는 中眞己, 앞의 책, 92~95쪽.
34) Hamaguchi Ryūichi, "Postwar Japan," *Architectural Forum*, January 1953, p.142.

델켄Cherie Wendelken이 강조했듯이 전쟁 직후 일본 건축계의 전반적인 특징이었다.[35] 전후 국제주의 모더니즘의 유행은 사상가 마루야마 마사오丸山眞男, 1914~1996가 "회한 공동체悔恨共同体"라고 정의한 전쟁 직후의 감수성, 즉 식민 전쟁에 대한 죄의식과 패전으로 인한 피해 의식이 겹쳐 만들어낸 반성적이고 비판적인 역사의식 속에서 이해될 수 있다.[36] 역사학자 빅터 코쉬만Victor Koschmann에 따르면 전쟁 직후의 일본 지식인 사회를 지배한 이 회한 공동체는 전쟁 시기의 배타적인 민족주의, 국수주의 담론과 차별되는 인본주의와 민주주의에 대한 보편적인 이상을 강조했다.[37] 이런 맥락 속에서 국제주의 모더니즘의 채택은 문화적 국수주의와 결부된 전쟁 시기의 건축과 단절함으로써 전후 건축의 새로운 정체성을 구축하려는 의식적인 노력이라고 볼 수 있다.

4. 일본 전통 논쟁, 떠오르는 과거

1949년에 제안된 단게의 공모 디자인이 철저하게 국제주의 모더니즘의 문맥 속에서 작성되었다면, 흥미롭게도 1954년 완공된 평화공원 프로젝트에서는 원래의 디자인에서 억압되었던 일본 전통에 대한 관심이 다시 발견된다. 평화공원 프로젝트의 진행 과정에서 보이는 모더니즘에서 전통 양식으로의 전환은 전쟁 직후 억압되었던 민족주의적인 분위기가 1952년 연합군 점령기의 종료를 계기로 일본 사회에 재등장하는 양상과 맞물려 있었다. 즉 전통 양식과 모더니즘 간의 갈등은 단순히 양식상의 문제로 국한되기보다는 민족주의와 국제주의의 대립이라는 더욱 넓은 사상사적 차원의 문제로 접근해볼 수 있다.

이는 건축 잡지 『국제건축國際建築』이 1953년 3월 '국제성 풍토성 국민

35) Cherie Wendelken, "Aesthetics and Reconstruction: Japanese Architectural Culture in the 1950s, "in *Rebuilding Urban Japan After 1945*, eds. Carola Hein and Jeffry M. Diefendorf, New York: Palgrave Macmillan, 2002, pp.192~194.
36) 丸山眞男, 「近代日本の知識人」, 『後衛の位置から: 現代政治の思想と行動追補』, 東京: 未來社, 1982, 115쪽.
37) Koschmann, "Intellectuals and Politics," pp.396~403.

7. 단게 겐조, 히로시마 평화공원 모형, 1949, 단게 겐조 건축사무실 제공

성'과 '민족주의 대對 국제주의'라는 두 가지 제목으로 개최한 심포지엄에서 잘 나타난다.38) 이 심포지엄에는 단게와 함께 당대 건축계의 실력자였던 요시다 이소야吉田五十八, 1894~1974, 사카쿠라 준조坂倉準三, 1901~1969, 마에카와 쿠니오前川國男, 1905~1986가 참여했다. 1930년대 이래 변함없이 모더니즘의 옹호자를 자처해왔던 마에카와가 제국주의, 국수주의적 담론과 결부되었던 전통 양식의 부상을 강하게 경계하는 입장을 취했던 것에 반해, 단게는 요시다, 사카쿠라와 함께 일본 건축의 정체성과 독자성의 회복을 강조하는 입장을 표명했다. 여기서 단게는 진정한 국제주의 건축은 일본의 지역적인 특색, 즉 일본 고유의 풍토와 전통, 특정한 경제·기술적 상황을 반영하는 것이어야 한다고 주장하면서 전 세계적으로 획일화된 모더니즘 양식의 무비판적 수용을 경계했다.

38)「國際性, 風土性, 國民性: 現代建築の造形をめぐで」,『國際建築』vol.20, no.3, 1953. 3, 3~13쪽.

이처럼 전통을 통해 서구 중심의 모더니즘을 교정하고자 하는 단게의 주장은 전혀 새로운 것이 아니었다. 이는 단게가 건축계에 처음 등장하던 1940년대 초반부터 형성되었던 것으로, 전쟁 직후 국제주의 모더니즘의 유행 속에서 잠시 주춤하다가 1950년대 들어 다시 수면 위로 떠오른 것이다. 『국제건축』지의 이 심포지엄은 1950년대 중반 일본의 역사, 문화, 예술 등 각 분야에서 일어난 '일본 전통 논쟁日本伝統論爭'을 예고하고 있다. 일본 전통 논쟁은 연합군 점령 기간 동안 억압되었던 일본의 전통과 역사, 정체성에 대한 관심을 되살리고자 하는 노력이었으며 건축 분야에서도 중요한 화두로 떠올랐다.[39]

전통에 대한 관심이 평화공원 프로젝트에 등장했음을 보여주는 가장 극명한 예는 1949년도 당선안에 등장했던 서양식 아치 구조물이 전통 건축의 모티프를 상기시키는 형태의 위령비로 바뀐 사건이다. 단게의 당선안은 평화공원의 남북축에 폭 120미터, 높이 60미터의 거대한 아치를 포함하고 있었다(도7). 의심할 나위 없이 이 아치 모양의 구조물은 서양 건축에 그 기원을 두고 있다. 당시 심사위원이었던 기시다 히데토는 이 아치탑에 대해 당시 각종 건축 잡지에 자주 등장하던 에로 사리넨Eero Saarinen, 1910~1961의 〈제퍼슨 영토 확장 기념비〉1948를 모방한 독창성을 결여한 디자인이라고 비판했다.[40] 이러한 지적 때문에 단게는 서양식 아치형 구조물을 포기하고 대신 당시 일본에 체류 중이던 세계적인 조각가 이사무 노구치Isamu Noguchi, 1904~1988에게 이를 대체할 조형물의 디자인을 의뢰했다.[41]

39) 건축에서의 전통 논쟁에 대해서는 Reynolds, *Maekawa Kunio and the Emergence of Japanese Modernist Architecture*, pp.196~221; Jonathan M. Reynolds, "Ise Shrine and a Modernist Construction of Japanese Tradition," *Art Bulletin*, vol.LXXXIII no.2, June 2001, pp.316~341; Yasushi Zenno, "Finding Mononoke at Ise Shrine: Kenzo Tange's Search for Proto-Japanese Architecture," *Round 01 Jewels: Selected Writings on Modern Architecture from Asia*, eds. Yasushi Zenno and Jagan Shah, Osaka: Acetate 010, 2006, pp.104~117; Wendelken, "Aesthetics and Reconstruction: Japanese Architectural Culture in the 1950s," pp.199~204; 김기수, 「일본 건축에서 전통에 대한 담론들」, 『건축』, December 2009, 14~19쪽.

40) 岸田日出刀, 「廣島平和記念公園および記念館競技設計當選図案審査評」, 『建築雜誌』, 1949. 10. 37~38쪽.

41) 이 글은 성-이름 순서로 일본인의 이름을 표기했지만, 이사무 노구치의 경우는 서구를 주요 무대로 활동한 미국 조각가라는 점을 고려해서 서양 이름 표기 방식인 이름-성 순을 따랐다.

8. 이사무 노구치, 위령비 모델, 1952, 석고.
©Isamu Noguchi/ARS. New York–SACK, Seoul, 2011

　　노구치의 참여는 평화공원 프로젝트에 전통적인 색채를 첨가하는 데 중
요한 역할을 했다. 1950년 일본을 방문한 노구치는 일본의 전통문화를 서구
모더니스트의 시각에서 현대적으로 재창조하는 문제에 몰두했으며 이를 주제
로 동시대 일본의 대표적인 작가들과 심도 있는 논의를 계속해왔다.[42] 히로시
마를 찾은 노구치는 평화공원 부지로 들어서는 길목에 위치한 두 개의 다리 난
간을 디자인했고, 뒤이어 단게의 의뢰를 받아 원폭 피해자를 애도하는 위령비

[42) 전통 논쟁에 있어서 이사무 노구치의 역할에 대해서는 Nimii Ryū, "The Modern Primitive: Dis-
courses of the Visual Arts in Japan in the 1950s," *Isamu Noguchi and Modern Japanese Ceramics: A
Close Embrace of the Earth*, eds. Louise Allison Cortand and Bert Winther-Tamaki, Washington D.C.:
The Arthur M. Sackler Gallery, Smithsonian Institution in collaboration with University of California
Press, 2003, p.93; 아다치 겐, 박소현 역, 「1950년대 전위예술에서의 전통 논쟁」, 『미술사논단』, vol.20,
2005, 477~508쪽.

모델을 디자인했다(도8). 노구치의 디자인은 성역이 시작됨을 알리는 정방형의 플랫폼과 성소 역할을 하는 구조물이 마주보는 형태로 이루어져 있다. 상승적인 느낌을 주는 단게의 모뉴멘털한 아치 탑과는 달리 노구치의 성소는 지하 공간에 작은 방을 만들고 여기에 피폭자의 이름을 새긴 대리석 함을 안치시켰다. 미술사학자 버트 윈더 타마키Bert Winther-Tamaki는 이 성소 구조물이 당시 노구치를 매료시켰던 선사시대 일본의 토기 유물, 그중에서도 특히 하니와埴輪라고 불리는 무덤 장식물로부터 강한 영향을 받았다고 주장했다.43) 단게는 노구치의 모델을 마음에 들어 했지만, 평화도시 건설위원회와 시민단체들은 의견이 달랐다. 노구치의 미국 국적이 문제였다. 기시다 히데토는 원폭을 떨어뜨린 나라의 시민이 원폭 희생자를 위한 기념비를 짓는다는 것 자체가 부적절하다며 노구치의 참여를 강하게 반대했다.44) 결국 기념비 디자인은 다시 단게에게 돌아왔고, 그는 원래의 아치 탑을 수정, 축소시키고 지하 공간을 제외한 대부분의 형태를 노구치의 모델을 기본으로 해서 현재 평화공원에 남아 있는 하니와 형태의 조형물을 완성했다(도9).

1954년 완공된 평화공원은 전통 논쟁을 대표하는 상징적인 건물로 부상했다. 1954년 1월 일본의 대표적인 건축 잡지 『신건축新建築』은 완공을 목전에 둔 평화공원 프로젝트에 대한 특집 기사를 실었다. 여기서 단게는 '건축의 프로토타입, 그리고 전통'이라는 소제목으로 일본 전통 건축의 모티프가 평화공원을 디자인하는 데 큰 영감을 주었다는 글을 썼다.45) 그는 평화기념관 건물을 지면에서 떨어지도록 설계한 아이디어가 르 코르뷔제의 필로티뿐 아니라 쇼소인正倉院, 8세기이나 가츠라 이궁桂離宮, 17세기 같은 일본 전통의 목조건물에서도 왔음을 암시했다(도10).46) 그러나 단게는 전통에 대한 참조가 단순히 형태

43) 노구치의 히로시마 기념비 디자인과 이를 둘러싼 논란에 대해서는 Bert Winther-Tamaki, *Art in the Encounter of Nations*, Honolulu: University of Hawai'i Press, 2001, pp.128~129; Bert Winther-Tamaki, "The Rejection of Isamu Noguchi's Hiroshima Cenotaph," *Art Journal*, December, 1994~February, 1995, pp.23~27.
44) 岸田日出刀,「廣島の日」,『縁』, 東京: 相模書房, 1958, 85쪽.
45) 丹下健三,「廣島計畫, 1946~1953」,『新建築』vol.29, 1954. 1, 12~15쪽.
46) 丹下健三, 위의 글.

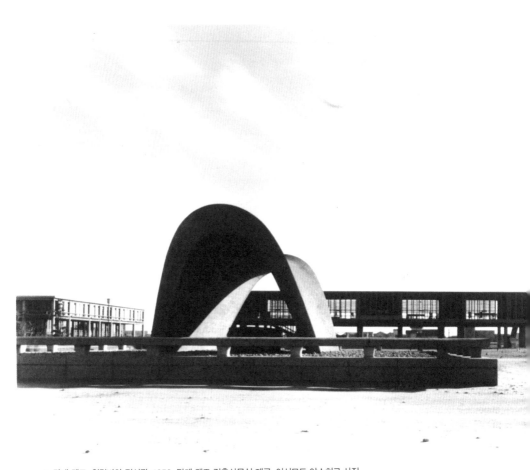

9. 단게 겐조, 위령비와 전시관, 1952, 단게 겐조 건축사무실 제공, 이시모토 야스히로 사진

10. 카츠라 이궁, 17세기

상의 유사성을 강조하거나 특정 모티프를 기계적으로 차용하는 데 그치는 것이 아니라 "프로토타입prototype"이라는 용어가 암시하는 것처럼 상당히 추상화되고 개념적인 차원에서 이루어져야 한다고 여겼다. 이를 위해 그는 자신이 일본 건축의 원형으로 정의한 이세 신궁을 평화공원의 모델로 서술하고자 했다. 단게는 "폐허 위에 우뚝 솟은 강인한 콘크리트 구조물"로 만들기 위해 단순하면서도 강력한 어떤 프로토타입이 필요했으며 이를 찾는 과정에서 여러 가지 모형을 만들다가 떠오른 이미지가 바로 이세 신궁이었다고 설명했다.[47]

그러나 이세 신궁으로 대표되는 전통을 전후 건축의 상징인 히로시마 평화공원에 도입하는 것은 손쉬운 '선택'의 문제가 아니었다. 당시 『신건축』지의 편집장이자 단게와 더불어 전통 논쟁의 중요한 논객으로 활약했던 건축평론가 가와조에 노보루川添登, 1926~ 는 이세의 레토릭을 사용해서 단게가 전통적인

47) 丹下健三, 앞의 글.

모티프를 전후 작업에 도입할 때 봉착할 수밖에 없는 문제에 대해 다음과 같이 설명하고 있다. "이세는 일본의 위대하고 오랜 문화유산인 동시에 천황제와 제국주의 일본의 상징이기도 하다. 단게는 이세가 상기시키는 제국주의 유산에 저항해야 했으며, 동시에 이세로 대표되는 일본의 기상을 표현하고자 했다."[48] 여기서 문제가 되는 것은 어떻게 전통의 의미를 한때 그것과 긴밀하게 결부되었던 천황제 및 제국주의와 분리시키고, 대신 전후 일본 건축의 새로운 정체성을 구축하는 데 기여할 수 있도록 재정의할 것인가 하는 점이다.

　가와조에가 "이세의 딜레마"라고 부른 이 과제를 해결하기 위해 전후 전통 논쟁의 참여자들은 일본 전통의 권위를 천황제 성립 이전의 조몬縄文과 야요이彌生로 대표되는 먼 과거에서 찾는 전략을 취했다. 조몬은 기원전 1만 년부터 300년 사이로 추정되는 일본 선사시대의 조몬 문명에서 그 이름을 따온 것으로 원시적인 민중의 에너지와 활력을 특징으로 하는 디오니소스적인 미학이다. 한편 야요이는 조몬 이후 기원전 300년부터 기원후 300년 사이에 발흥했던 세련되고 조화로운 귀족 취향의 문명을 이르는 것으로 아폴로적인 미학에 비견될 수 있다. 조몬/야요이의 모델을 전통 논쟁에 도입한 최초의 글은 1952년 2월 미술잡지 『미즈에水繪』에 일본 아방가르드 미술의 대부로 알려져 있는 화가이자 조각가 오카모토 타로岡本太郎, 1911~1996가 발표한 유명한 논문 「조몬토기론繩文土器論」이다.[49] 이 글에서 오카모토는 선사시대 일본 문화에 대한 당시의 고고학적 연구 성과에 기대어 세련되고 귀족적인 야요이적 문명보다는 원시적인 활력을 간직한 투박하고 단순한 조몬적 전통을 되살림으로써 일본 문화를 쇄신할 것을 역설했다.

　연합군 점령기 직후라는 상황에서 오카모토의 조몬론은 두 가지 함의를 갖는다. 첫째, 대륙에 기원을 둔 야요이의 미학이 서구의 이국 취향에 의해 소비되는 극도로 섬세하고 장식적인 자포니즘japonism에 비견되었다면 일본 토착

48) 川添登, 『建築1: 川添登評論集第1卷』, 東京: 産業能率短期大學出版部, 1976, 10쪽.
49) 岡本太郎, 「繩文土器論」, 『Mizue』, 1952. 2, 3~10쪽. 오카모토의 이 유명한 논문은 최근 조너선 레이놀즈의 서문과 함께 영문으로 번역되었다. Okamoto Tarō, "On Jōmon Ceramics," trans. Jonathan M. Reynolds, *Art in Translation*, vol.1, Issue 1, 2009, pp.49~60.

의 반미학적 조몬 전통은 점령자의 시선에 저항하는 자생적인 일본 민중의 문화로 여겨졌다.[50] 둘째, 조몬과 야요이의 이분법은 지배계급과 피지배계급 사이의 계급 갈등으로 이해되어 조몬은 전후의 급진적인 민중 담론과 접속하게 되었다. 건축사가인 조너선 레이놀즈Jonathan Reynolds가 지적했듯이 전통 논쟁의 논객들은 일본 전통의 정당성을 권위적인 '봉건' 체제가 아니라 '민중'에게서 찾음으로써 전통을 제국주의 정권의 체제 유지 도구에서 전후 민주주의 건축의 성립을 위한 동력으로 재정의하는 데 성공했다.[51] 그러나 조몬이라는 고대의 미학적 담론과 결부된 민중은 계급투쟁의 주체로서 급진적인 민중民衆이라기보다는 역사와 전통을 공유한 일본인이라는 추상적인 카테고리로서의 민족民族에 가깝다는 한계를 지니고 있었다.

오카모토의 조몬론을 잘 알고 있었던 단게는 조몬과 야요이 모델을 건축 분야에 적용함으로써 이세의 딜레마를 해결하고자 했다. 오카모토와는 달리 단게는 조몬과 야요이의 변증법적 갈등을 새로운 창조를 위한 원동력으로 보는 입장을 취했다.[52] 그러나 그 역시 야요이보다 조몬적인 것에서 일본 전통의 원류를 찾고자 했으며, 점령기 종료 직후 1953년부터 재개된 이세 신궁의 재건 의례에 참석한 이래 이세를 조몬의 후예로 서술하는 기획에 착수했다. 단게는 가와조에, 건축 사진가 와타나베 요시오渡辺義雄, 1907~2000와 더불어 오랫동안 신성한 영역으로 감춰져 왔던 이세 신궁을 연구하고 사진으로 기록했으며, 1962년 그간의 성과물을 바탕으로 건축에서의 전통 논쟁을 집대성한 책『이세: 일본 건축의 원형伊勢：日本建築の原型』을 출간했다.[53] 이 책에는 와타나베가 찍은 이세 신궁의 건물과 정원 사진 외에도 선사시대의 애니미즘을 떠올리

50) Arata Isozaki, *Japan-ness in Architecture*, Cambridge, Mass: MIT Press, 2006, p.39.
51) Reynolds, *Maekawa Kunio and the Emergence of Japanese Modernist Architecture*, pp.214~215.
52) Tange Kenzō et al, *Katsura: Tradition and Creation in Japanese Architecture*, New Haven: Yale University Press, 1960, p.34.
53) 丹下健三, 川添登, 渡辺義雄, 『伊勢：日本建築の原型』, 東京: 朝日新聞, 1962. 이 책은 3년 후 영어로 번역되어 미국 MIT 출판사에서 컬러 도판을 보강한 양장본으로 재출간되었다. Tange Kenzō, Kawazoe Noboru, and Watanabe Yoshio, *Ise: Prototype of Japanese Architecture*, trans. Eric Klestadt and John Bester, Cambridge, Mass: MIT Press, 1965.

게 하는 바위 숭배 전통과 조몬 시대의 가면, 토기 유물의 사진이 삽입됨으로써 이세가 마치 조몬의 직계 후예인 것처럼 제시되었다. 조몬적인 것의 연장선상에 위치한 이세는 천황제의 그늘에서 벗어나 일본 민중과 직접 접속함으로써 전후 건축에 새로운 활력을 불어넣어줄 바람직한 전통으로 거듭나게 되었다. 조몬―이세―평화공원이라는 계보 속에서 단게는 이세의 딜레마를 극복하고 일본 전통의 모티프를 평화공원의 디자인과 이를 둘러싼 담론에 적극 도입하게 된다. 특히 히로시마 평화센터 건물들에 사용한 투박한 노출 콘크리트는 조몬적인 미감을 가장 잘 보여줄 수 있는 재료로 여겨져 평화공원 외에도 도쿄도청사東京都廳舍, 1957, 카가와현청사香川縣廳舍, 1958를 비롯해 단게가 1950년대 설계한 관공서 건물들에 적극 도입되었다.

이 글은 1949년부터 1954년까지 전개된 히로시마 평화공원 프로젝트를 중심으로 건축 양식과 정치의 관계, 역사적 연속성과 전후의 단절론, 외상적인 역사에 대한 기억과 망각의 상호작용이라는 전후 일본사의 첨예한 이슈들을 살펴보았다. 일본 건축에서 '전후'는 단순히 전쟁으로 폐허가 된 국토를 물리적으로 재건하는 것뿐 아니라, 전쟁의 외상을 심리적으로 극복하고 나아가 제국주의 시기의 건축과 차별되는 새로운 건축의 언어를 확립해가는 과정을 포함한다. 평화공원 프로젝트는 천황제와 군국주의 유산으로 얼룩진 일본 전통의 모티프가 전쟁 직후에 일시적으로 자제되다가 1950년대에 들어와 '조몬'이라는 우회로를 거쳐 민중론과 결합하면서 전후 건축의 활력을 불어넣어줄 요소로 재등장하는 양상을 잘 보여준다. 이런 의미에서 평화공원의 디자인과 이를 둘러싼 담론은 모더니즘과 전통 양식 간의 경합이라는 건축 양식상의 문제를 넘어서 전후 일본 사회의 정치, 문화, 지성사 속에서 전개된 국제주의와 민족주의 간의 갈등을 반영하고 있다.

이방인의 귀환
전성우의 초기 작품에 대한 고찰

작가 전성우

1934년 서울에서 태어났다. 1956년 캘리포니아 미술학교를 졸업한 뒤, 추상표현주의와 동양의 전통문화를 접목시킨 작품을 제작하며 리치먼드 아트센터 주최의 《연례 유화, 조각전》, 《샌프란시스코 미술협회 연례 회화, 조각전》, 《연례 샌프란시스코 미술협회 드로잉, 판화전》, 뉴욕 휘트니 미술관이 기획한 《젊은 미국 1960전》 등 미국의 각종 공모전과 초대전에 참여했고, 《파리 비엔날레》와 《상파울로 비엔날레》에 한국 대표로 참가하기도 했다. 미국 리치먼드 아트센터 부속 미술대학과 서울대학교 미술대학에서 강의했고, 2005년에 가나아트센터에서 회고전을 가졌다.

글 정무정

2000년 뉴욕시립대학교 미술사학과 박사과정을 졸업하고 현재 덕성여자대학교 미술사학과 교수로 재직하고 있다. 주요 논문으로 「한국전쟁과 서구 미술」, 「파리 비엔날레와 한국 현대미술」, 「베트남전쟁과 미니멀리즘」, 「미술사와 내셔널리즘」, 「추상표현주의와 정치」 등이 있다. 서양미술사학회와 미술사교육학회의 학술임원 및 덕성여자대학교 박물관 관장을 역임했다.

1. 들어가는 말

2005년 5월 27일에서 6월 19일까지 서울 가나아트센터에서는 고희古稀를 맞은 전성우 화백의 화업 50년을 정리하는 회고전이 열렸다. 이 회고전은 1950년대 미공개 작품부터 현재까지의 작품을 선보여 전성우의 작품 세계를 한눈에 볼 수 있게 했다. 특히 1950년대 미국 볼스Bolles 화랑을 통해 판매된 일부 작품과 관련 화보는 그의 초기 작품 연구에 중요한 자료라 판단된다. 각종 공모전 수상 및 전시회 초대와 관련된 기록들은 미국미술계에서 그가 거둔 입지전적 성공과 한국 추상화단 개척자로서 그의 위치를 증명해준다.

전성우의 회고전이 열린 5년 뒤인 2010년 6월 4일부터 6월 31일까지 미국 샌프란시스코의 러기지 스토어 화랑Luggage Store Gallery에서는 《샌프란시스코 베이에어리어의 추상표현주의 재역사화, 1950s~1960sRehistoricizing Abstract Expressionism in the San Francisco Bay Area, 1950s~1960s》가 열렸다. 이 전시는 화가인 카를로스 빌라Carlos Villa가 1950~1960년대에 베이에어리어를 기반으로 작업한 추상표현주의 미술가들 중에서 성과 젠더의 편견으로 제대로 인정받지 못한 미술가들을 재조명한다는 의도로 기획한 것인데, 흥미롭게도 전시된 작품에는 전성우의 1961년작 〈만다라 #4〉가 포함되어 있다.

서울과 샌프란시스코에서 5년 사이에 열린 두 전시에서 나타나는 전성우의 모습은 다소 상충된다. 서울 전시에서는 그가 미국 화단에서 거둔 입지전적인 성공 이야기가 조명되는 데 비해 샌프란시스코에서는 그가 미국미술계에 만연했던 성과 인종의 편견으로 제대로 인정을 받지 못한 작가로 평가되고 있는 것이다. 물론 그런 편견과 역경에도 불구하고 그만한 입지를 다진 것이니 전성우의 작업이 더욱 값진 것이라고 할 수 있다. 그러나 필자는 두 전시가 드러내는 간극은 단지 인종적 편견만이 아니라 전성우가 겪은 이방인으로서의 여정에 기인하는 것으로 본다. 이런 의미에서 그 여정을 살피는 것은 전성우의 초기 작품에 대한 연구에 중요한 의미를 띤다.

사실 전성우는 참 독특한 이력을 지닌 작가다. 일제시대에 일본으로 유출되던 문화재의 수집과 보존에 앞장선 간송 전형필의 장남인 그는 한국전쟁 중

인 1953년에 서울대학교 미술대학 조소과에 입학했다가 몇 개월 후 미국 유학 길에 올라 샌프란시스코 주립대학San Francisco State College에 입학한다. 1956년에는 캘리포니아 미술학교California School of Fine Arts, 현 San Francisco Art Institute로 전학하여 졸업한 뒤, 곧바로 오클랜드에 위치한 밀즈 대학Mills College 대학원에 입학하여 1959년 석사학위를 취득하고 다음 해인 1960년에는 오하이오 주립대학 박사과정에 입학하여 1964년 졸업한 뒤 귀국하여 작품 활동과, 서울대학교와 이화여대에서의 미술교육에 전념한다. 그러나 부친이 남긴 간송澗松미술관과 보성고등학교 운영을 위해 화업을 제쳐두다 1990년대 들어 다시 본격적인 작품 활동을 시작하게 된다. 이 간추린 이력은 전성우가 닦은 학문과 예술의 깊이만이 아니라 자천타천으로 떠난 이방인의 여정에서 그가 겪었을 고독과 소외의 깊이도 말해주는 듯하다. 지리적, 공간적인 것만이 아니라 심리적, 정신적인 것이기도 했던 이방인으로서 그의 여정이 작품 활동에 어떤 영향을 미쳤는지 알아보기 위해서는 먼저 전성우가 수학한 캘리포니아 미술학교와 샌프란시스코 미술계의 동향을 살펴볼 필요가 있다.

2. 1940~1950년대 캘리포니아 미술학교

미술가로서 전성우의 수업이 본격적으로 이루어진 캘리포니아 미술학교는 미시시피 강을 경계로 미서부에서 설립된 최초의 미술학교이자 미국 전체에서 네 번째로 오래된 미술학교였다. 이 학교는 샌프란시스코 미술관을 운영하는 비영리기관인 샌프란시스코 미술협회 산하 교육기관으로 캘리포니아에서도 가장 보수적인 교육과정을 갖고 있고, 교수진도 프랑스 에콜 데 보자르의 전통을 고수한다는 평을 들었다. 공황과 전쟁으로 학생 수가 줄고 1942년에는 봉급을 받지 못한 학장이 사임하는 등 제2차 세계대전 말에 이르러 영구 폐쇄될 위기에 직면하기도 했다. 1944년 말에 이사회가 학장 없는 학교를 폐쇄하고 부동산을 처분할 계획을 세우고 있을 때 서른두 살의 더글라스 맥케이지Douglas MacAgy가 교육과정을 혁신하고 교수진을 자신의 뜻대로 꾸린다는 조

건으로 학교 인수를 제안했다. 이사회는 그의 조건을 수용하고 1945년 6월 1일 그를 학장에 임명하였다. 1940년에 샌프란시스코 미술관의 큐레이터로 부임한 맥케이지는 캘리포니아 레종 도뇌르 미술관의 관장서리인 그의 아내 저메인 맥케이지Jermayne MacAgy와 함께 베이에어리어에서 가장 적극적인 현대미술의 후원자였다. 맥케이지는 학교가 생존하기 위해서는 그 학교를 시각예술에서 가장 진보적인 사고의 중심지로 만들어야 된다고 생각했다. 그리하여 그는 큐레이터를 하며 만난 미술가들을 초빙하여 캘리포니아 미술학교를 실험무대로 만들었다. 에드워드 콜벳Edward Corbett, 1919~1971, 데이비드 파크David Park, 1911~1960, 하셀 스미스Hassel Smith, 1915~2007, 클레이 스폰Clay Spohn, 1898~1977이 새로운 교수진의 핵심을 이루었고, 1946년에는 엘머 비숍Elmer Bischoff, 1916~1991과 클리포드 스틸Clyfford Still, 1904~1980이, 1948년에는 리처드 디벤콘Richard Diebenkorn, 1922~1993이 교수진에 합류했다.

다행스럽게도 학교의 재정 상황은 제2차 세계대전 참전 군인들에게 무상 교육의 혜택을 제공하기 위해 마련된 GIThe GI Bill of Rights 법안으로 개선되기 시작하였다. 미국미술에 가장 중요한 영향을 끼친 법안 중 하나라고 할 수 있는 GI 법안으로 인해 1945년과 1956년 사이에 225만의 제대군인들이 대학 수준의 학교에 등록했다. 많은 제대군인들이 실용적 기술을 습득하려고 할 것이라는 애초의 예상과 달리 인문학과 예술에 많은 관심을 보였고, 그 결과로 20여 개의 미술학교가 신설될 정도였다. 캘리포니아 미술학교의 경우 1946년의 등록 학생 수가 전해에 비해 350퍼센트 증가했다. 이사회도 맥케이지의 개혁을 전폭적으로 지원했다. 가장 근본적인 개혁 대상은 교육과정이었다. 1940년대에 대부분의 학교에서는 교육 방침에 상관없이 프랑스 에콜 데 보자르의 전통을 따랐다. 첫해에는 흑백 드로잉 작업을 위주로 하고, 다음 해에는 색채 이론을 배운 뒤 점차 유화 작업으로 넘어가는 방식이었다. 캘리포니아 미술학교는 이 모든 선수 과정을 없애버리고 학생들이 첫 학기부터 유화와 조각에 전념할 수 있게 했다. 또 작업실을 24시간 개방하여 언제고 작업할 수 있는 여건을 마련해주었다.[1]

캘리포니아 미술학교에서 열광적인 호응을 얻었던 미술은 당시 뉴욕에서

부상했던 추상표현주의였다. 추상표현주의가 곧 현대미술이라는 분위기가 지배적이었다. 맥케이지의 부인인 저메인은 1942년 캘리포니아 레종 도뇌르 미술관에서 샌프란시스코에서는 처음으로 잭슨 폴록Jackson Pollock, 1912~1956의 전시를 올리고, 이어서 마크 로스코Mark Rothko, 1903~1970, 로버트 마더웰Robert Motherwell, 1915~1991, 클리포드 스틸, 아실 고르키Arshile Gorky, 1904~1948의 개인전을 개최하여 추상표현주의의 전파에 일조했다. 특히 1946년에 샌프란시스코 미술관에서 열린 잭슨 폴록, 마크 로스코, 아실 고르키의 전시들은 추상표현주의가 샌프란시스코에 정착하는 데 중요한 역할을 했다.

캘리포니아 미술학교 교수진에서 대표적인 추상표현주의자는 클리포드 스틸이었다. 스틸은 1941년부터 구상적 요소를 제거하고 선과 색채만으로 실험하기 시작하여 1943년 샌프란시스코 미술관에서 첫 개인전을 가졌다. 하셀 스미스는 이 전시가 일종의 계시였다며 회화의 새로운 접근 방식을 보여준 작품을 보기 위해 여러 번 보러 갔다고 회상한다.[2] 맥케이지가 1946년 가을 학기에 스틸을 교수진에 합류시킨 것은 당시 뉴욕과 그의 학교를 휩쓸던 표현주의적 추상이 심리적 또는 장식적인 것에 빠질 위험으로부터 구해줄 내부의 구조적 논리를 스틸의 작품에서 찾았기 때문이다. 스틸은 이 학교에서 공간 구성과 드로잉 구성을 맡아 가르쳤는데, 그는 학생들의 개별 작품에 대해서는 거의 얘기를 하지 않고, 대신 미술사에 대한 그의 생각을 말하면서 성스러운 것으로 전해 내려온 전통에 대한 지속적인 투쟁을 강조하고, 이전의 선배들이 제시한 다양한 길을 시도한 뒤 거부하도록 부추긴 것으로 알려진다. 대부분의 학생들은 스틸을 접근하기 어렵다고 생각했지만, 대략 40여 명의 학생이 스틸을 중심으로 그룹을 형성했는데, 엘머 비숍은 스틸과 그의 그룹을 학교 내의 학교로 생각했다고 기억한다.[3] 스틸의 학생들은 대부분의 학교 행사에 참여를 거부하고

1) Richard Candida Smith, *Utopia and dissent: Art, Poetry, and Politics in California*, Berkeley and Los Angeles, California: University of California Press, 1995, pp.90~95.
2) Ibid., p.99.
3) Richard Candida Smith, op. cit., pp.101~103.

다른 학생들과 거리를 둔 채 자신들의 작업이 보다 순수하다고 간주했고, 동료 교수들 사이에서도 스틸이 자신의 수업 외에 학교 행정과 관련된 어떤 책임도 맡지 않으려 하면서 갈등이 불거지기도 했다. 실제로 캘리포니아 미술학교에서 하셀 스미스, 프랭크 롭델Frank Lobdell, 1921~, 어네스트 브릭스Ernest Briggs, 1923~1984 등은 스틸을 추종한 반면, 데이비드 파크와 엘머 비숍은 그에 반대하는 입장이었던 것으로 알려진다. 특히 파크는 "붓질 하나로 우주를 움직일 수 있다"고 믿는 스틸의 지나친 자만과 현학적 태도에 반감을 가졌고, 그의 영향이 학교에 "해로운 것"이라고 생각했다.[4] 그럼에도 불구하고 스틸의 영향력은 1947년과 1949년의 여름 강좌를 맡은 마크 로스코로 인해 강화되었다. 대체로 스틸의 영향은 증대된 캔버스의 크기와 어두운 갈색과 거칠고 울퉁불퉁한 표면을 선호하는 경향에서 찾아볼 수 있다. 캘리포니아 미술학교에서 추상표현주의의 황금기는 1950년대 초까지 지속되었다.

1948년 캘리포니아 미술학교는 GI 법안 만료 후 학교의 운명을 고민하면서 정부 보조를 받는 학생들이 없는 미래에 대한 논의를 시작했다. 등록학생 수가 줄고 GI 법안에 따른 보조금이 고갈되자 학교는 이전의 어려운 상황으로 되돌아가고 있었다. 이사회도 혁신적인 프로그램에 대한 지원을 줄이기 시작했다. 이에 맥케이지는 1950년 5월 돌연 사임을 선언하게 되고, 이사회는 그의 후임으로 교수진에 있던 조각가 어네스트 문트Ernest Mundt를 학장으로 임명했다. 그러나 문트의 학장 취임은 맥케이지의 운영 방침과 달리 캘리포니아 미술학교를 광고와 산업을 위한 기술학교로 변모시키려는 시도로 인식되었다. 그리하여 맥케이지가 임명한 교수진이 사임하는 사태가 발생하였는데, 1950년 여름에 스틸이 사임했고 1951년 6월에는 클레이 스폰, 에드워드 콜벳, 데이비드 파크, 엘머 비숍, 하셀 스미스, 마이너 화이트가 학교를 떠났다.

주요 교수진이 떠나자 등록 학생 수가 급감하기 시작했다. 이러한 위기에 대응하기 위해 문트는 1953년 12월 학부 프로그램을 만든 뒤 캘리포니아 미술

4) Joan Chambliss Bossart, *Bay Area Figurative Painting Reconsidered*, thesis, Berkeley, University of California, 1984, p.72.

학교를 서부대학협회Western College Association에 등록시켜 정식 학사학위를 수여하는 대학으로 만들었다. 또한 학교를 광고와 상업미술의 중심지로 키울 계획을 세웠으나 이사회는 문트의 계획을 거부하고 이전 데이비드 파크의 학생이었던 거든 우즈Gurdon Woods, 1915~2007를 학장에 임명했다. 우즈는 이전의 교수진을 합류시켜 실험 중심지로서 캘리포니아 미술학교의 명성 회복에 힘을 쏟았다. 비숍이 1956년 복귀하여 대학원 과정을 지도했고, 네이선 올리베이라Nathan Oliveira, 1928~ 는 빈사 상태의 판화과를 맡았다. 1958년에는 디벤콘, 제임스 웍스James Weeks, 1922~1998, 프랭크 롭델 등이 교수진에 합류했다. 이후 샌프란시스코 미술학교는 이전 데이비드 파크와 클리포드 스틸의 대리인들로 간주된 비숍과 롭델이 주도했으며, 적어도 1950년대 말까지 캘리포니아에서 가장 진보적인 미술, 가장 급진적인 실험 정신을 유지했다는 평판을 들었다.5) 전성우가 전학한 1956년은 거든 우즈가 이전의 교수진을 합류시켜 캘리포니아 미술학교의 명성을 재건하려던 시기로 이때 합류한 비숍, 디벤콘, 올리베이라는 전성우의 학창 시절 화풍에 큰 영향을 끼치게 된다.

3. 1950년대 샌프란시스코 베이에어리어 구상회화

1949년 데이비드 파크는 자신이 지난 4년간 작업했던 작품을 쓰레기 하치장에 가져가 소각 처리해버렸다. 그 작품 수가 얼마나 되는지 밝혀지지 않았지만 샌프란시스코에서 가장 존경받는 추상표현주의자였던 그의 행위는 결정적인 심경의 변화를 의미하는 것이었다. 나중에 파크는 그것을 "그들 회화는 내가 추구하고자 했던 것의 근처에도 이르지 못했던 것이다. 오히려 정반대로 그 작품들은 내가 중요한 인물이 되려고 열심히 노력하는 사람이라는 사실을 말해주었다. 나는 내가 주제를 수용하고 몰입하게 되면서 보다 열성적으로 작

5) Richard Candida Smith, *Utopia and dissent*, pp.119~132.

1. 전성우, 〈외로운 인물〉, 1958, 캔버스에 유채, 135.5×125cm

업한다는 사실을 알게 되었다"[6]고 회상한다. 1951년 봄에 파크는 샌프란시스코 미술협회 연례전에 조그만 구상화를 출품하여 수상한다. 추상회화가 진보적 미술가의 유일한 길로 간주되던 때에 파크가 구상으로 전환한 사실은 당혹스럽고 개탄스럽다는 반응을 자아냈고, 대부분의 동료들은 그것을 '신경쇠약'으로 간주했다.[7] 파크의 변신에 뒤이어 비숍과 디벤콘 등 많은 화가들이 구상

6) Alfred Frankenstein, "Northern California," *Art in America*, vol.42, no.1, Winter 1954, p.49.
7) Caroline A. Jones, *Bay Area Figurative Art, 1950~1965*, Berkeley and Los Angeles, California: University of California Press, 1990, p.1.

2. 엘머 비숍, 〈풍경 속의 인물〉, 1957, 캔버스에 유채, 129.5×144.8cm, 오클랜드 미술관

적 요소를 수용했는데, 이는 그러한 구상회화가 서해안에서 가장 두드러진 전후 미술의 흐름으로 대두할지 아무도 예측하지 못한 것이었다.

베이에어리어 미술가들이 주도한 새로운 구상회화는 당시 뉴욕에서 맹위를 떨치던 추상표현주의와 대립각을 세웠지만, 관련 미술가들은 추상표현주의의 업적에 대한 깊은 이해와 공감을 통해 구상에 도달했다. 이들은 모두 비대상적 작업을 했었고 일부는 추상 작품을 통해 꽤 명성을 쌓기도 했었다. 이런 점에서 이들의 새로운 구상회화는 추상과 구상의 결합, 알아볼 수 있는 주제와 과감한 색채 및 붓질이 결합된 양식이라고 할 수 있다. 물론 뉴욕에서도 구상적 요소가 도입된 윌렘 드 쿠닝과 잭슨 폴록의 작품을 통해 젊은 미술가들

3. 리처드 디벤콘, 〈버클리 No. 22〉, 1954, 캔버스에 유채, 149.8×144.8cm

이 구상으로 관심을 돌리고 있었다. 그러나 이들의 작업이 추상표현주의의 연 장선상에서 이루어졌다면, 베이에어리어 미술가들의 구상에 대한 관심은 단 지 그들의 잠재의식 속에 있는 구상적 이미지를 불러오는 문제가 아니라 세계 로 나아가 모델을 보고 드로잉하고 풍경을 직접 보고 작업하는 문제였다. 이 런 점에서 새로운 구상회화는 추상표현주의의 연장이 아니라 그것과의 결연 한 단절을 의미한다.[8)]

　　베이에어리어 구상화가 중에서는 특히 비숍, 디벤콘, 올리베이라 등이 전 성우의 작품에 영향을 주었을 것으로 판단된다. 파크와 친구 사이였던 엘머 비 숍은 1938년 버클리 대학을 졸업하고 1946년부터 캘리포니아 미술학교에서

8) Caroline A. Jones, ibid.

4. 전성우, 〈캘리포니아 풍경〉, 1958, 캔버스에 유채, 80×112cm

가르치기 시작했다. 비숍이 구상회화로 돌아선 시기는 1952년 캘리포니아 미술학교를 사임할 즈음으로 보인다. 그는 레일웨이익스프레스Railway Express 회사에서 트럭을 운전하며 점심시간에 주위 사람과 풍경을 스케치하기 시작했고, 1953년부터 1956년까지 가을 유바 대학Yuba College에서 강사 생활을 하며 제작한 작품으로 1956년 1월 캘리포니아 미술대학 갤러리에서 개인전을 가졌는데, 이 전시에 대해 1957년 베이에어리어 구상회화를 개관하는 전시를 기획한 폴 밀스Paul Mills는 "이것은 이들 미술가 중에서 전체 갤러리를 구상회화로만 채운 최초의 전시회였다. 이들 회화에 둘러싸인 느낌, 그 전시의 영향은 예기치 못한 것이었다. 몇몇 풍경화와 바다 풍경은 언뜻 보기에 비대상적인 액션페인팅으로 보였다. 그러나 주제를 알고 나면 기묘한 충격이 다가왔다"9)고 적었다. 비숍의 구상회화에는 대개 일상적 이미지가 등장하는데, 주로 방안이나

거리에서 인물이 혼자 앉아서 독서를 하거나 고독하게 생각에 빠져 있는 모습이다. 비숍이 주로 대학원 과정을 담당했기에 전성우가 그의 수업을 들었는지는 알 수 없으나 그의 〈외로운 인물〉(도1)은 주제, 구성, 분위기에서 비숍의 〈풍경 속의 인물〉(도2)과 놀라울 정도로 유사하다.10)

디벤콘은 파크나 비숍보다 다소 늦게 구상으로 돌아섰다. 스탠포드 대학 시절 마티스의 작품에 큰 관심을 보였고, 졸업 후엔 스틸과 로스코의 영향이 보이는 추상 작업을 했다. 그는 추상 작품을 제작할 때 재현적 공간의 암시를 위해 팔레트에서 청색을 배제한 것으로 알려진다. 디벤콘은 1953년 말에 베이에어리어로 돌아온 이후 점차 재현적 이미지를 다루기 시작했다. 1953년부터 1955년 사이에 완성된 버클리 연작이 구상으로의 전환 과정을 잘 보여준다. 샌프란시스코 만을 내려다보는 버클리 언덕에서 제작된 이 연작에서는 강렬한 색채와 풍요로운 질감이 느슨하지만 잘 정의된 면에 따라 배열되어 추상과 자연 풍경이 놀라운 균형을 이루고 있다. 디벤콘이 구상으로 완전히 돌아선 1955년 이후에 제작된 작품에는 기하학적 공간 속에 배치된 고독한 인물이 주로 등장한다(도3). 디벤콘은 전성우가 졸업하던 1958년에 캘리포니아 미술학교에 복귀했는데, 그의 영향은 전성우의 〈캘리포니아 풍경〉(도4)에서 찾아볼 수 있다.

올리베이라는 1947년부터 캘리포니아 미술공예 대학California College of Arts and Crafts에서 회화와 판화를 공부했다. 그는 1948년부터 1951년까지 드영 미술관De Young Museum에서 열린 막스 베크만Max Beckmann, 1884~1950, 오스카 코코슈카Oskar Kokoschka, 1886~1980, 에드바르트 뭉크Edvard Munch, 1863~1944 의 회고전에 큰 영향을 받았다. 대학 4학년 때 강사였던 레온 골딘Leon Goldin, 1923~ 은 구상 속의 추상의 중요성을 강조하고 독일표현주의와 판화에 대한 올리베이라의 열정을 북돋았다. 그는 1952년에 판화과 석사학위를 받았는데,

9) Paul Mills, *Contemporary Bay Area Figurative Painting*, Oakland, CA: Oakland Art Museum, 1957, p.8.
10) 베이에어리어 구상화가들 사이에는 상호 교류가 활발했고 서로의 영향에 대해 개방적이었다. 특히 파크, 비숍, 디벤콘의 학생들은 스승의 화풍을 많이 반영한 작품을 제작한 것으로 알려진다. Caroline A. Jones, *Bay Area Figurative Art*, p.2 참조.

그의 작품에서 강조되는 흑백의 색채는 석판화 훈련의 영향으로 알려진다. 올리베이라 역시 주로 고독한 인물을 회색 배경에 배치하는 작품을 제작했다. 올리베이라는 군 제대 이후 시간강사를 하다가 캘리포니아 미술학교의 판화과를 맡게 되었고 전성우는 그에게서 판화를 공부한 것으로 알려진다. 특히 다색석판화 기법은 전성우가 〈만다라〉 연작에서 뿌연 대기 속에서 간간이 모습을 드러내는 듯한 형태들을 표현하는 데 중요한 단서를 제공했을 것으로 보인다.

베이에어리어 구상회화가 서부 지역의 주도적 움직임으로 부상한 것은 1950년대 중반이었다. 비구상 위주였던 샌프란시스코 미술협회 연례전이 1956년 들어 대부분 구상회화로 채워지고, 디벤콘, 파크, 테오필러스 브라운Theophilus Brown, 1919~ 등이 수상자 명단에 이름을 올렸다. 1957년 8월에는 리치먼드 아트센터Richmond Art Center가 《향방: 베이에어리어 회화 1957Directions: Bay Area Painting, 1957》을 기획하여 구상화가들의 변화하는 지위를 알리는 역할을 했는데, 11명의 출품 작가 중 비숍, 파크 그리고 디벤콘, 올리베이라가 포함되었다.[11] 베이에어리어의 구상회화를 한층 본격적으로 개관한 시도는 한 달 뒤인 9월에 오클랜드 미술관이 기획한 《현대 베이에어리어 구상 회화Contemporary Bay Area Figurative Painting》였다. 큐레이터인 폴 밀스Paul Mills가 기획한 이 전시에는 파크, 비숍, 디벤콘을 비롯해 총 12명의 미술가가 포함되었는데, 그중에는 전성우와 동갑인 로버트 퀼터스Robert Qualters, 1934~ 와 그보다 한 살 어린 브루스 맥고Bruce McGaw, 1935~ 도 있어 새로운 구상회화가 세대를 뛰어넘는 움직임이라는 것을 보여주려는 기획 의도를 엿볼 수 있다.[12]

최근에는 베이에어리어 구상회화를 하나의 운동으로 보려는 연구와 전시가 지속적으로 이루어지고 있다.[13] 미술사가인 캐롤라인 존스Caroline A. Jones

11) Richmond Art Center, Directions: *Bay Area Painting, 1957*, Richmond, CA: Richmond Art Center, 1957 참조.
12) 그 외에 미술가로 폴 워너, 헨리 빌리에름, 윌리엄 브라운, 월터 스네그루브, 로버트 다운, 짐 윅스, 조지프 브룩스가 있다. 퀼터스와 맥고는 디벤콘의 제자이고 조지프 브룩스는 파크의 제자로 모두 스승의 화풍을 강하게 반영한 작품을 제작했다. Paul Mills, *Contemporary Bay Area Figurative Painting*, Oakland, CA: Oakland Art Museum, 1957 참조.
13) Caroline A. Jones, *Bay Area Figurative Art, 1950~1965*; Susan Landauer, *The Lighter Side of Bay*

는 1989년 말에 샌프란시스코 현대미술관에서 열린《베이에어리어 구상회화 1950~1965Bay Area Figurative Art, 1950~1965》에서 베이에어리어 구상회화가 운동으로서의 응집력과 통일성을 갖춘 미술이라고 주장하며, 그 특징으로 구상적인 주제에 추상표현주의의 붓터치와 구성적 관심사를 접목시킨 것과 캘리포니아의 지리적 특성을 드러내고 대체로 목가적, 전원적 주제를 다룬다는 점을 제시했다.14) 한편 베이에어리어 구상화가들의 작품에 해변이나 강가 또는 실내 욕조에서 목욕하는 사람들이 자주 등장한다는 점에 주목하여 서구 회화에서 긴 역사를 갖고 있는 이 황금시대라는 주제가 개인의 자유와 사고에 대한 공격이 빈발하던 1950년대의 억압된 정치, 사회적 배경 속에서 잃어버린 낙원을 재현하려는 시도라는 해석도 제기되었다.15)

4. 1950~1960년대 샌프란시스코 미술계와 전성우

'만다라'의 작가로 알려진 전성우는 그동안 미국의 각종 공모전과 초대전에 참가한 '유일한 한국 화가'로서 미국 화단에서 큰 명성을 떨친 작가라는 다소 막연하고 신화적 이미지를 갖고 있었다. 그러나 이러한 신화적 이미지는 전성우의 작품에 대한 왜곡된 평가를 이끌어낼 여지가 있다. 따라서 그의 작품에 대한 연구를 위해서는 미국 화단에서 고군분투한 유일한 한국화가라는 관점이 아니라 미국미술계 속의 한 작가라는 보다 중립적인 관점을 유지할 필요가 있다. 다행스럽게도 2005년에 열린 회고전 도록을 통해 전성우의 미국 유학 시절 이력과 활동에 대한 한층 구체적인 접근이 가능해졌다.16) 이 장에서는 전성

Area Figuration, San Jose, CA: Kemper Museum of Contemporary Art, 2000 참조.

14) Caroline A. Jones, *Bay Area Figurative Art*, pp.2~3.

15) Christopher Knight, "The Ambiguity of Where: A Journey to the City Dump," *The Figurative Mode: Bay Area Painting, 1956~1966*, New York: Grey Art Gallery and Study Center, New York University, 1984, p.19.

16) 김철효, 「전성우의 1950년대 미공개 작품」, 『전성우』, 가나아트, 2005, 36~40쪽 참조. 그러나 이 도록에 보이는 다소의 오류는 전성우의 초기 작품 연구에 걸림돌이 되리라 판단된다. 이런 의미에서 전

우의 작품이 출품된 공모전과 초대전을 통해 그의 초기 작품이 어떻게 전개되었는지 살펴보고자 한다.

앞서 살펴보았듯이 전성우가 유학을 떠난 미국 샌프란시스코 지역에는 1950년대 초부터 미묘한 변화가 감지되고 있었다. 추상표현주의가 구상회화에 주도권을 내주는 이러한 변화는 우즈 학장 밑에서 캘리포니아 미술학교의 첫해를 보낸 올리베이라가 "그것은 성대한 파티의 여파와 같았다. 우리는 뒤처리를 해야 했다"[17]라고 밝힌 감회에서도 확인된다. 전성우가 이러한 미묘한 변화에 대해 인식하고 있었는지는 알 수 없다. 사실 대학 입학 전까지 그가 접한 미술교육은 "1943~1945년에 동양화가의 지도 아래 그림을 그리기 시작했고, 1945년부터 1950년까지 인상주의 경향의 유화 수업을 받은 것"[18]이 고작이었다. 따라서 미국미술계에 대한 그의 첫인상이 어떠했을지는 미루어 짐작할 수 있다. 이 시기를 그는 "내가 처음 미국에 도착했을 때, 눈에 띈 것은 많은 화파가 존재한다는 것이었다. …… 그 모든 그룹과 양식 속에서 의식이 혼미해졌다. 특정한 화풍을 창시한 지도자를 따른다는 것이 나에게는 생소했다"[19]고 적고 있다. 이러한 상황에서 전성우에게는 추상과 구상이 결합된 듯한 베이에 어리어 구상회화가 미국미술계에 입문하는 용이한 통로였을 것으로 보인다.

1950년대에 사설 화랑이 별로 없던 베이에어리어에서 미술관은 미술가와 관객을 맺어주는 중요한 역할을 담당했다. 특히 오클랜드 미술관, 리치먼드 미술센터, 그리고 샌프란시스코 미술관이 주최한 연례전이 그러한 역할을 했는데, 그중에서도 샌프란시스코 미술관의 연례전이 가장 중요한 전시로 손꼽혔다. 미술가들과 미술관 관계자들은 이들 연례전을 그 지역에서 일어나는 미술의 추세를 가늠할 수 있는 중요한 창구로 간주했다. 연례전은 젊은 미술가들에게 특히 중요한 의미를 지녔는데, 그 이유는 그것이 자신들의 작품을 선보일

성우의 초기 작품 연대와 각종 공모전, 초대전 기록에 대한 재검토가 요망된다.
17) Caroline A. Jones, *Bay Area Figurative Art, 1950~1965*, p.102.
18) Whitney Museum of American Art, *Young America 1960, Thirty American Painters Under Thirty~Six*, New York: Whitney Museum of American Art, 1960, p.10(쪽수는 속표지부터 계산).
19) University of Illinois, Urbana, *Contemporary American Painting and Sculpture*, 1961, Urbana, Illinois: University of Illinois Press, 1961, p.131.

5. 전성우, 〈운경〉, 1954, 캔버스에 유채, 80×110.5cm

유일한 기회였기 때문이다. 제이 데페오Jay DeFeo, 1929~1989는 "입선되는 것
자체만으로도 무척이나 감격스러운 일로 간주되었다"고 회상한다.[20] 그러나
1950년대 말에 이르러 많은 미술가들이 로스앤젤레스와 뉴욕에서 전시할 기
회를 가지면서 더 이상 연례전에 출품하지 않으려는 태도를 보였다. 그 이유는
다른 지역에서 일어나고 있는 미술에 대해 더욱 쉽게 알게 되면서 연례전 입선
이 지역적 명성에 불과하다는 사실을 인식하게 되었기 때문이다.[21]

전성우가 처음 참여한 공모전은 1956년 리치먼드 아트센터가 주최한《제
6회 연례 유화, 조각전The 6th Annual Oil and Sculpture Exhibition》이었다. 이 전시

20) Joan Chambliss Bossart, *Bay Area Figurative Painting Reconsidered*, p.31에서 재인용.
21) 로버트 벡틀(Robert Bechtle, 1932~)은 연례전을 "본질적으로 학생전"이라고 하면서 "하나의 성
장 과정"으로 치부했다. ibid., p.31 참조.

6. 엘머 비숍, 〈푸른 나무가 있는 풍경〉, 1954, 캔버스에 유채, 99.1×111.8cm

에 그는 〈운경 #5〉를 출품했다. 정확히 어떤 작품이었는지 확인은 불가능하나 동일한 제목의 다른 작품으로 판단컨대 자연에서 출발하여 역동적인 붓질로 거의 추상 단계에 진입한 작품이었을 것으로 보인다(도5). 이 작품은 "언뜻 보기에 비대상적인 액션페인팅으로 보였다. 그러나 주제를 알고 나면 기묘한 충격이 다가왔다"[22])는 평가를 받은 비숍의 풍경화와 비교할 만하다(도6). 특히 비숍이 1955년의 《제5회 연례 유화, 조각전》에서 1등상을 수상하고, 1956년에는 캘리포니아 미술학교 갤러리에서 개인전을 가진 사실로 미루어 전성우는 초기부터 비숍의 작품을 많이 접하며 자신의 작업 방향을 고민했을 것으로 보인다. 그가 캘리포니아 미술학교로 전학한 뒤인 1957년의 《제6회 연례 유화,

22) Paul Mills, *Contemporary Bay Area Figurative Painting*, p.8.

7. 전성우, 〈원숭이〉, 1957, 캔버스에 유채, 127×96cm

조각전》에 출품한 〈놀라는 원숭이〉는 강렬한 색채와 대담한 붓질이 두드러진 동시대 비숍의 화풍을 본격적으로 수용한 단계의 작품으로 판단된다.[23] 이 시기 전성우의 작품에 등장하는 외로운 인물이나 다른 구상화가들의 작품에서는 찾아볼 수 없는 원숭이는 낯선 이국에서 스승의 화풍을 추종하며 암중모색하는 자신의 처지를 반영하는 듯하다(도7).

　　적극적으로 베이에어리어 구상회화를 수용하고 리치먼드 아트센터의 공모전에 매년 입선하는 성과를 거두었지만 1957년 9월에 오클랜드 미술관에서 열린《현대 베이에어리어 구상회화Contemporary Bay Area Figurative Painting》에

23) 작품 확인은 불가능하나 동시대 유사한 제목의 작품으로 화풍을 짐작해볼 수 있다. 리치먼드 미술센터의 공모전에 대한 기록을 알려준 큐레이터 에밀리 앤더슨(Emily Anderson)에게 감사한다.

8. 전성우, 〈붉은 날개〉, 1958, 석판화, 24×30cm, 1958년
《제22회 연례 샌프란시스코 미술협회 드로잉, 판화전》 출품작

전성우의 이름은 포함되지 않았다. 그와 동년배로서 디벤콘의 제자였던 로버트 퀄터스와 브루스 맥고가 포함된 것에 비하면 비숍의 제자는 전무했다. 이는 비숍이 캘리포니아 미술학교로 복귀한 지 얼마 되지 않았고, 또 전성우가 아직 학생 신분에 외국인이라는 사실과도 무관하지 않았을 것으로 보인다. 우연의 일치인지 모르나 이후부터 전성우의 작품에는 1958년부터 가르치기 시작한 디벤콘의 영향이 두드러지기 시작한다. 그의 〈캘리포니아 풍경〉은 풍경을 단순한 면으로 분할하고 그 위에 들판이나 대기를 다소 연상시키는 색채를 두텁게 바른 작품으로 디벤콘의 〈버클리 풍경〉 연작과 유사하다. 특히 우연적 효과를 강조하고 하나의 색면 위에 다른 색면을 중첩시킨 그의 〈캘리포니아 풍경〉은 이후 전개될 〈만다라〉 연작의 조형적 토대라 할 만하다.

　　1958년에 전성우는 여러 개의 연례전에 이름을 올렸다. 먼저 리치먼드

미술센터의《제7회 연례 유화, 조각전》에 〈6월〉을 출품했고,《제77회 샌프란 시스코 미술협회 연례 회화 조각전The 77th Annual Painting and Sculpture Exhibition of the San Francisco Art Association》에는 〈6월 풍경〉을 출품했다.24) 이들 출품작을 확인할 수는 없으나 앞서 디벤콘의 영향을 드러낸 풍경화가 아닐까 추측된다. 출품작을 확인할 수 있는 연례전은《제22회 연례 샌프란시스코 미술협회 드로 잉, 판화전The Twenty-Second Annual Drawing and Print Exhibition of the San Francisco Art Association》이다. 전성우는 판화 부문에 〈밤의 왕국〉과 〈붉은 날개〉(도8)를 출품 하여 작품구입상을 수상했다.25) 드로잉 부문이건 판화 부문이건 수상작은 모 두 구상적 요소가 배제된 추상표현주의 계열의 작품들이었는데, 이는 심사위 원장인 칼 카스텐Karl Kasten, 1916~2010이 행위적 터치와 두터운 질감이 결합된 추상표현주의 양식에 기하학적 구조를 가미한 작업을 했고, 또 다른 심사위원 인 로버트 맥체스니Robert McChesney, 1913~2008가 자연의 형태와 색채를 유동 적인 선적인 구조에 추상 작업을 하던 작가였다는 사실과 무관하지 않은 것으 로 보인다. 전성우의 작품은 기본적으로 디벤콘의 영향이 보이는 풍경화에서 출발했으나 이전의 걸쭉한 유화물감이 아닌 묽은 색면들이 중첩되는 과정에서 나타나는 조형적 효과로 인해 서정적인 느낌의 추상표현주의 양식에 근접한 느낌을 준다. 아마도 전성우는 이 석판화의 효과를 이후 '만다라'의 주제를 표 현할 수 있는 적절한 수단으로 간주한 듯하다. 작품구입상의 명예도 그러한 생 각에 자신감을 불어넣은 요소였을 것이다.

전성우가 '만다라'의 주제를 언제부터 염두에 두고 있었는지는 확실하지

24) 샌프란시스코 미술협회 연례전은 1958년부터 출품작과 수상작 선정을 위해 이전처럼 미술가로 이 루어진 위원회 제도가 아닌 일인 심사제를 채택했다. 77회에는 『아트뉴스』 편집장인 토마스 헤스를 초 청하여 1,231점 중에서 총 131점을 선정했다. 이러한 심사제도는 심사의 공정성 제고와 지역 미술가 를 전국적으로 알리기 위한 의도에서 도입되었다. 수상자는 작품구입상 2명, 앤 브레머 기념회화상 1 명, 기타상 6명, 재료구입상 2명이었다. The San Francisco Art Association, *The 77th Annual Painting and Sculpture Exhibition of the San Francisco Art Association*, San Francisco: The San Francisco Art As- sociation, 1958 참조.
25) 작품구입상은 드로잉과 판화 부문에 각각 4명씩 수여되었다. The San Francisco Art Association, *The Twenty-Second Annual Drawing and Print Exhibition of the San Francisco Art Association*, San Fran- cisco: San Francisco Art Association, 1958 참조.

않다. 회고전 도록에는 그가 1959년 여름에 시애틀 근교에서 지내며 자신의 작업 방향에 대한 성찰의 시간을 갖고 구상회화를 떠나게 되었다고 기록되어 있으나,[26] 동양 문화를 접목시키려는 생각은 그 이전부터 품고 있었던 것으로 보인다. 실제로 1959년 4월 2일에 열린《제78회 샌프란시스코 미술협회 연례 회화 조각전The 78th Annual Painting and Sculpture Exhibition of the San Francisco Art Association》에 출품된 전성우의 작품은 '만다라' 연작에 자주 등장하는 〈고대의 기쁨〉, 〈진리를 넘어서〉라는 제목을 갖고 있다. 이런 의미에서 전성우의 '만다라' 연작의 시작은 1958년 말이나 1959년 초라고 할 수 있다. 한편《제78회 연례전》의 수상자를 보면, 캘리포니아 미술학교 학생이던 윈 잉Win Ng, 1936~1991이 미술협회 작품구입상을, 역시 캘리포니아 미술학교 학생인 키스 메츨러Keith Metzler, 1935~ 가 미술협회 현금상을 수상하여 1950년대 말에 이르러 연례전의 위상이 학생전 수준으로 격하되었다는 로버트 벡틀의 주장을 뒷받침하는 듯하다.[27]

　　1960년부터 전성우의 작품은 샌프란시스코라는 지리적 한계를 벗어나 전시되기 시작한다. 그 첫 전시가 뉴욕 휘트니 미술관이 기획한《젊은 미국 1960Young America 1960》이었다. 《젊은 미국》이라는 전시는 35세 이하의 젊은 미술가 30여 명을 선발하여 그들의 여러 작품을 접할 수 있는 기회를 제공하려는 의도로 1957년부터 시작되었다. 상대적으로 전국적으로 알려지지 않은 미술가를 고려하는 것이 작품 선정의 중요한 기준인 때문이었는지 뉴욕 주, 뉴저지 그리고 기타 중북부와 서부 지역 출신의 작가가 많이 포함되었고 1957년에 전시된 작품은 추상표현주의 계열이 주류를 이루었다.[28] 2회째인《젊은 미국 1960》에서는 작품 선정 기준은 동일했으나 드로잉과 조각이 분리되어 회화 작품만 전시되었다. 전시된 전성우의 작품은 총 4점—〈진기〉, 〈무제〉, 〈향

26) 가나아트, 『전성우』, 가나아트, 2005, 230쪽.
27) The San Francisco Art Association, *The 78th Annual Painting and Sculpture Exhibition of the San Francisco Art Association*, San Francisco: The San Francisco Art Association, 1959 참조.
28) Whitney Museum of American Art, *Young America 1957, Thirty American Painters and Sculptors Under Thirty-Six*, New York: Whitney Museum of American Art, 1957 참조.

9. 전성우, 〈향토(고향)〉, 1960, 캔버스에 유채, 165×147cm, 1960년 《젊은 미국 1960》전 출품작
10. 전성우, 〈봄의 수확〉, 1960, 캔버스에 유채, 102.9×87.6cm, 1960년 《젊은 미국 1960》전 출품작

토(고향)〉(도9), 〈봄의 수확〉(도10) ─으로 모두 볼스 화랑에서 대여한 것이었다. 도록에 실린 약력에서 전성우는 "서울의 나의 부친이 한국에서 가장 큰 콜렉션을 소유하고 있기에 나는 어려서부터 동양의 다양한 예술을 보고 느낄 기회를 가졌다. 한국전쟁 중에 나는 한국의 남쪽인 경주로 피난을 가서 고대 한국문화를 접하게 되었는데, 그것이 최근 들어 나의 작업에 점점 많은 영향을 미치고 있다. …… 지난 3~4년간 나는 최근의 경험만이 아니라 어린 시절의 환경에 대한 기억을 포괄하는 방식으로 작업을 하기 시작했다"고 적음으로써 이국땅에서 더욱 절실하게 깨닫게 된 한국문화에 대한 동경과 갈망이 그의 '만다라' 연작의 밑바탕이었다고 고백하였다.[29]

그러나 《젊은 미국 1960》에 대한 평은 부정적이었다. 일례로 비평가인 발레리 피터젠Valerie Petersen은 언론에서는 추상표현주의가 빈사 상태에 이르렀다는 얘기를 하고 있는데 휘트니 미술관 전시에는 아직도 추상표현주의가 유지되고 있다면서 그것이 "1960년 젊은 미국"의 얼굴이라는 가정에 동의하지 않는다고 주장했다.[30] 이러한 비판을 인식한 듯, 다음 번 전시인 《젊은 미국 1965》에는 새로운 개념, 기법, 양식을 선보인 젊은 세대의 혁신적이고 실험적인 경향이 대거 반영되었다.[31]

전성우의 작품이 등장하는 또 다른 전시는 일리노이 대학이 현대예술제의 일환으로 기획한 《현대 미국회화와 조각Contemporary American Painting and Sculpture》전이다. 이 전시는 학생과 교수, 지역사회에 예술 분야에서 현재 일어나고 있는 양상을 검토할 기회를 제공하려는 의도로 기획되었다. 작품 선정은 심사위원들이 전국의 작업실, 미술관, 화랑을 직접 방문한 결과를 토대로 이루

29) Whitney Museum of American Art, *Young America 1960*, p.10 참조. 휘트니 미술관측은 작품 선정을 위해 그 지역 미술가와 미술관 관계자의 조언과 협조를 얻는데 당시 전성우가 전속 관계를 맺은 볼스 화랑의 주인인 존 볼스John Wolles가 샌프란시스코 미술협회 이사장이었다는 사실을 고려하면 《젊은 미국 1960》에 전성우의 작품이 포함된 배경에는 존 볼스의 영향력도 한 변수였을 것으로 판단된다.
30) Valerie Petersen, "Young Americans, Seen and Heard," *Art News*, vol.59 no.7, November 1960, p.37, 54.
31) Whitney Museum of American Art, *Young America 1965, Thirty American Artists Under Thirty-Five*, New York: Whitney Museum of American Art, 1965 참조.

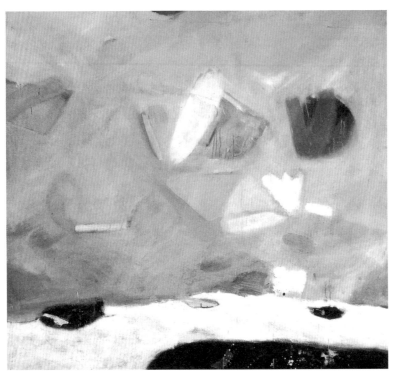

11. 전성우, 〈진리를 넘어서〉, 1958, 캔버스에 유채, 153×165cm, 1961년 《현대 미국 회화와 조각》전 출품작
12. 전성우, 〈전통만다라 #1〉, 1964, 캔버스에 유채, 150×112cm, 1967년 《현대 미국 회화와 조각》전 출품작

13. 전성우, 〈색동 만다라〉, 1968, 캔버스에 아크릴, 100×100cm

어졌는데, 이 전시에서도 1960년대 후반부터는 팝, 옵, 신사실주의 계열의 작품이 주류를 이루게 된다. 격년제로 열린 이 전시에서 전성우의 작품은 1961년에 〈진리를 넘어서〉(도11), 1963년에 〈만다라 이미지〉, 1967년에 〈전통만다라 #1〉(도12)이 출품되었다.32) 이들 작품은 다소 묽은 물감으로 다양한 형태들이 부유하는 듯한 느낌을 표현하여 그의 독자적인 만다라 양식의 확립을 알리고 있다. 또한 1963년의 전시 도록에 실린 약력을 통해 전성우는 만다라 미학을 다음과 같이 구체화했다.

> 만다라는 지난 몇 년간 내 작품에 가장 자주 등장하는 주제가 되었다. 물론 만다라는 다양한 의미를 갖고 있다. 그것은 불교의 경전을 의미한다. 그러나 나에게 만다라는 개인의 마음 상태를 상징한다. 그 속에서 우리는 절대적 평화를 이룰 수 있고 그런 분위기에서 화가는 가장 단순하고 가장 정직한 작품을 창조할 수 있다. 하나의 작품이 성공적일 때, 그것은 미술가의 인격적 분위기와 그의 마음 상태를 나타낸다. …… 화가의 만다라는 창조의 근원이고 그 결과 미술가는 형태의 단순성과 복잡한 의미를 얻을 수 있다. 따라서 상징적으로 말해 정직한 작품을 창조하기 위해 만다라를 이루려고 해야 한다. 창조의 모든 신비, 특히 회화의 신비는 만다라의 추구에 있다는 것이 나의 믿음이다.33)

추상표현주의의 열풍이 막 지나간 이국땅에서 베이에어리어 구상회화의 물결에 발을 담갔으나 동양 문화와의 연결 고리를 찾는 과정에서 스승이나 선배가 거쳐간 추상표현주의 양식을 끌어내 자신의 '만다라' 세계를 표현할 조형 언어를 빚어낸 전성우는 어떤 의미에서 자신의 독자적인 회화 세계를 구축하기 위해 시

32) University of Illinois, Urbana, *Contemporary American Painting and Sculpture, 1961*, p.131; University of Illinois, Urbana, *Contemporary American Painting and Sculpture, 1963*, Urbana, Illinois: University of Illinois Press, 1963, p.167; University of Illinois, Urbana, *Contemporary American Painting and Sculpture, 1967*, Urbana, Illinois: University of Illinois Press, 1967, p.67 참조.
33) University of Illinois, Urbana, *Contemporary American Painting and Sculpture, 1963*, p.167.

대적 추세를 과감히 거부하는 용기를 지닌 작가였다고 볼 수 있다. 그러나 그의 조형 언어가 확립된 1960년대에는 이미 추상표현주의 양식이 물밀 듯이 밀려오는 새로운 기법과 양식에 자리를 내준 뒤였다. 여기에 미국 사회에 만연한 인종적 편견도 큰 장벽으로 다가왔을 것이다. 필자는 1962년 1월 3일 볼스 화랑에서 열린 전성우의 전시와 관련해 『아트뉴스Art News』에 실린 리뷰가[34] 미국 미술가들의 전시 리뷰와 달리 국적 확인으로 시작되는 것은 비서구권 미술가에게 오리엔탈리즘적 정체성을 부여하려는 시도, 다시 말해 비서구권 미술가를 타자화, 정형화하여 미국미술계의 주변부에 머물게 하려는 차별과 배제의 장치라고 밝힌 바 있다.[35] 이런 상황에서 부친의 사망 소식은 이방인 생활을 청산할 결정적인 계기가 되었을 것이다. 그 결과 전성우는 베이에어리어 구상회화나 샌프란시스코 추상표현주의의 역사에서 거의 잊힌 작가가 되고 만다.

5. 나가는 말

"미국의 권위 있는 여러 미전에서 유일의 한국 화가로 명성을 떨치던" 전성우의 11년 만의 귀국은 일간 신문에 인터뷰 기사가 실릴 정도로 한국미술계의 큰 관심사였다. 신문회관 3층 화랑에서 1965년 4월에 열린 귀국전에서 그는 "앞으로 가능하다면 나는 심장의 고동을 그리고 싶다. 평소 아무도 느끼지 못하지만 단 1초라도 그것이 정지하면 사람은 죽는다. 밖으로 나타나지 않고 의식되지 않으면서 가장 중요한 생명체를, 나는 그것을 그리고 싶다. 나의 회화는 모두 자연법칙에 그 근원을 둔다"[36]고 주장하며 한국에서 펼칠 만다라

34) "전성우는 대한민국에서 태어나 샌프란시스코 주립대학과 밀스 대학에서 공부했고 캘리포니아 미술대학에서 엘머 비숍을 사사했다. 그는 1960년 휘트니에서 열린 《젊은 미국》전에 포함되었다. 그는 마치 해변에 남겨진 발자국처럼 서로 연관된 색채 얼룩을 그린다." "Reviews and Previews," Art News, vol.60, no.9, January 1962, p.62.
35) 정무정, 「미술사와 내셔널리즘: 정체성과 보편성의 역학」, 『서양미술사학회논문집』 31집, 2009, 145~162쪽 참조.
36) 「만다라의 추구, 전성우의 작품전」, 『경향신문』, 1965. 4. 21.

14. 전성우, 〈색동 만다라〉, 1968, 캔버스에 아크릴, 97×261cm

의 세계에 대한 포부를 드러냈다. 그러나 그가 귀국할 당시의 한국미술계는 앵포르멜의 포화 상태를 지나 그 이후의 대안 모색이 활발하게 전개되던 시기였다. 특히 젊은 세대의 미술가들은 "1960년대를 전후해서 몇몇 선배 작가에 의해 한국에 이식된 추상은 해적판이나 다름없다. 왜냐하면 그것이 필연성에 의해 받아들여진 것이 아닐 뿐더러 외국 작품의 이식 내지 흉내를 내는 정도이기 때문이다. …… 그들이야말로 변하는 현실을 무시한 60년을 쳇바퀴 돌 듯 똑같은 그림을 되풀이하다가 한국 화단을 이 지경으로 빈사 상태에 이르게 한 책

임을"37) 져야 한다고 주장하며 팝아트, 옵아트, 오브제, 해프닝 등 서구미술의
흐름이 집약된 듯한 작업을 선보이고 있었다.

젊은 세대의 미술가들이 열광하던 새로운 서구미술에 대해 전성우는 비판
적인 입장이었다. "'포프 아트'가 크게 선전되고 있는 모양인데, 내 생각으로는

37) 「신인선언: 화가 강국진 씨」, 「서울신문」, 1968. 1. 25.

15. 전성우, 〈색동 만다라〉, 1968, 캔버스에 아크릴, 130×433cm

한때의 장난으로 보고 싶다. 뒷문으로 들어가서 남보다 빨리 성공하려는 술책 같은 것이라고나 할까. 아무튼 그것이 미국의 참다운 새로운 미술 경향은 아닌 것으로 나는 알고 있다. 이미 미국에서도 '포프 아트'는 한물간 것 같고 아직은 액션 스쿨의 대가, 가령 데 쿠닝, 로드코, 필리프 거스톤 그리고 죽은 폴로크의 세력이 크다"[38])는 그의 귀국 일성에서 새로운 미술 사조에 대한 경계의 태도를 엿볼 수 있다. 특히 서울대와 이대에서 학생을 가르치는 입장이었던 전성우는 자신이 몸소 체득한 미국미술의 흐름을 정확히 알릴 필요를 느꼈을 것이다. 의욕의 과잉 때문이었을까. 그는 교육의 차원을 넘어서 후기 회화적 추상부터 미니멀리즘까지의 미국 모더니즘 미술의 흐름을 자신의 만다라 미학과 접목시킨 작업을 1968년 9월에 신세계 화랑에서 열린 두 번째 개인전에서 선보였다. "유동성 있는 공간이 고체화한 공간으로, 즉 더욱 2차원적인 공간으로 변했다. 그래서

38) 「동서회화의 융합에 성공한 화가」, 『경향신문』, 1964 . 5. 18.

인지 그의 작품은 3각형, 8각형, 사다리꼴, W자형 등 변형이 대부분이다. 색채도 전에 비해 달라졌다고. 전에는 깊숙이 가라앉아 보이는 색깔로 화폭을 처리했으나 요즘은 색 자체보다는 면을 의식시키는 색깔과 색깔이 같이 놓여 있어 생기는 컴비네이션에 중점을 두고 있다. …… 전시장의 분위기를 살리기 위해 커다란 오브제 두세 개도 마련할 작정이다"[39]라는 전시 소식이 시사하듯, 모리스 루이스Morris Louis, 1912~1962, 케네스 놀랜드Kenneth Noland, 1924~2010, 줄스 올리츠키Jules Olitski, 1922~2007, 프랭크 스텔라Frank Stella, 1936~, 로버트 모리스Robert Morris, 1931~ 등이 어색하게 색동옷을 걸치고 있는 듯한《색동 만다라》연작(도13~15)은 만다라의 작가 전성우의 작품이라기보다는 미술교육자 전성우의 미술 교재에 더 가깝다고 할 수 있다. 더구나 포스트모더니즘의 시작을 알린 미니멀 계열의 작품을 단지 전시장 분위기를 살리기 위해 놓았다는 사실은 공간적으로 멀어진 미국미술계의 새로운 동향에 점차 둔감해지는 전성우의 모습을 보여준 것이었다. 그로서는 이방인으로서 어렵게 자신의 조형 언어를 획득한 뒤 귀국하여 자신의 만다라 세계를 마음껏 펼치기도 전에 미술교육자라는 심리적 이방인의 시선을 자처함으로써 또 다른 벽에 부딪힌 심정이었을 것이다. 어찌 보면 그는 미술가의 길을 걷기엔 참 기구한 운명을 지닌 작가였다. 이런 의미에서 1990년대부터 제작된《청화 만다라》연작은 길고 긴 이방인의 여정에서 겪었던 고독과 갈등을 승화시킨 작품이자 동시에 이방인의 뒤늦은 귀환을 알린 작품이라 할 수 있다.

39) 「컴비네이션에 중점」, 『대한일보』, 1968. 8. 6.

현대미술의
새로운 패러다임을
위하여

노마드적 삼위일체: TV, 부처, 백남준

작가 **백남준**

1932년 서울에서 출생했다. 1950년에 일본으로 건너가 동경대학 미학문학부에서 수학하고, 1956년 독일로 유학하여 뮌헨 루드비히 막시밀리안 대학교를 수료한 후 유럽과 미국에서 활동했다. 전위적인 미술 집단 플럭서스(Fluxus)의 멤버였으며, 1963년 독일 부퍼달 파르니스 화랑에서 첫 개인전을 열어 비디오 예술의 창시자로 세계 미술계의 주목을 받았다. 1984년에 위성 TV쇼 〈굿모닝 미스터 오웰〉을 통해 국내에도 널리 알려졌으며, 1993년에는 베니스 비엔날레에서 황금사자상을 수상하기도 했다. 현대 예술과 비디오를 접목시키는 데 결정적 기여를 한 공로로 1998년에 교토상을 수상하였고, 한국과 독일의 문화교류에 기여한 공로로 '괴테메달'을 받았으며, 2000년에는 금관문화훈장을 받았다. 2006년 1월 29일 미국에 있는 자택에서 타계했다.

글 **윤세진**

서울대학교 고고미술사학과에서 논문 「근대적 '미술' 개념과 미술인식」으로 석사학위를 받았으며, 같은 과에서 박사과정을 수료했다. 저서로는 『근대와 만난 미술과 도시』(공저, 2008)가 있으며, 역서로는 『뭉크』가 있다.

1. 入口

여기 백남준의 사진 한 장이 있다(도1). 'TV 안경'을 쓴 채 오른쪽 어깨에 지구본을 들쳐 메고, 왼손으로는 위성안테나를 든 모습의 백남준. 이 유머러스한 사진 한 장에 '백남준다움'의 모든 것이 담겨 있다. 먼저 안경은 세상을 보는 창이다. 백남준에게 그 안경은 TV다. 그러나 그는 안경을 '통해서' 보는 것이 아니라 안경을 쓴 채 위를 흘끗 쳐다본다. 이처럼 그는 무언가를 보지만, 동시에 자신이 보는 것으로부터 언제나 슬쩍 비켜나 있다. 그런 그의 활동 무대는 전 지구다. 백남준에

1. 에릭 크롤, 백남준, 1989

게서 '한국성'을 찾으려는 여러 논자들의 노력에도 불구하고, 그로부터 대문자 '우리'가 원하는 민족적 자의식을 발견하기란 여간 어려운 일이 아니다. 지구 전체를 TV로 네트워킹 하는 그의 무기는 위성안테나다. 안테나는 그가 이 세상과, 동시에 아직 오지 않은 세계와 소통하는 기구다. 위성은 "우연히 그리고 필연적으로 사람과 사람 사이의 예기치 않은 만남을 창출해낼 것이며, 인류의 뇌세포 사이의 연접부를 풍요롭게 만들 것"이라고 그는 믿는다.1) 현대 테크놀로지를 예술과 접목시킨 선구적 비디오 아티스트이자 노마드적 예술가로서 백남준의 이미지를 크롤의 사진은 더할 나위 없이 적절하게 포착해낸 듯하다.

백남준으로 들어가는 입구는 여럿이다. 퍼포먼스, 매체 작업, 신화, 샤머니즘, 선불교, 노장사상, 현대 철학에 이르기까지 백남준은 그 끝을 알 수 없는 거대한 제국과도 같다. 헤르조겐라츠의 표현대로, 그가 다루는 소재와 주제의

1) 존 G. 한하르트, 「백남준: 글로벌 그루브에서, 한국에서 미국으로 그리고 다시 귀환」, 『백남준, 비디오때, 비디오땅』, 국립현대미술관 전시 도록, 1992, 102쪽.

스케일로 보자면 '우주적 예술가이자 20세기의 르네상스 예술가'라는 말도 과
장이 아니다.[2] 그러나 핵심은, 그가 다루는 영역의 방대함이라기보다는 그의
작품과 사상과 말이 끊임없이 어떤 규정성을 지우면서, 혹은 규정성에서 비켜
나 질주한다는 사실에 있다. 이는 그의 인생 편력과도 무관하지 않을 것이다.
알려진 바대로, 그는 1932년에 서울에서 태어나 한국전쟁 이후 일본으로 이주
했으며, 1956년 이후에는 독일과 미국을 오가며 작업한, 말 그대로 '트랜스내
셔널한 노마드적 예술인'이었다.[3]

　　백남준의 작업에서는 '내셔널리티'가 소재 이상으로 활용되지 않는다. 일
반적으로 내셔널리즘은 정서에 호소하게 마련이고, 특히 해외에 거주하는 작가
들의 작품에서 내비치는 고국에 대한 향수나 기억의 파편들은 쉽게 민족적 정
서로 환원된다. 하지만 백남준의 작품, 특히 그가 한국에 널리 알려진 1980년
대 이후의 비디오 작품에서는 담뱃대나 요강, 굿판 같은 토속적 소재나 백제 무
령왕, 김유신, 율곡 등의 인물이 빈번하게 등장함에도 불구하고 비디오라는 '글
로벌한' 매체의 특성 때문에 그런 소재들이 강렬한 정서적 고양감을 불러일으
키지는 않는다. 불교나 노장사상 같은 동양성 내지는 한국성을 연상시키는 소
재의 선택에도 불구하고, 그것이 어떤 한정된 경계 안에 갇히지 않는다는 것이
백남준의 예술이 갖는 '트랜스내셔널리티' 혹은 '노마디즘'일 것이다.

　　백남준의 대표작 〈TV부처〉를 이런 맥락에서 접근해볼 필요가 있다. 현
대의 테크놀로지인 TV와 동양 사상의 원류인 불교의 아이콘을 접목시킨 이
작품은 1974년에 첫선을 보인 후 다양하게 변주되어왔으며, 많은 연구자들로
부터 '서양의 테크놀로지와 동양 사상의 성공적 만남'이라는 평가를 이끌어냈
다. 예컨대 "테크놀로지의 상징인 TV 매체와 가장 정적이면서도 동양 종교
의 심벌인 부처가 마주본다는 사실은 서구 테크놀로지와 동양인 백남준의 정
신이 만나는 하나의 완결점이다"라는 평가가 대표적 예다.[4] 물론 이를 부정

2) W. 헤르조겐라츠, 「백남준」, 위의 책, 81쪽.
3) 김영나, 「초국적 정체성 만들기: 백남준과 이우환」, 『한국근현대미술사학』 18집, 2007, 217쪽. 이 글
은 이 논문에서 제기한 '백남준의 초국적 정체성'이라는 문제의식을 화두로 삼아 출발했다.
4) 이용우, 「백남준과 한국미」, 『백남준, 비디오때, 비디오땅』, 23쪽.

할 수는 없다. 하지만 '서구의 테크놀로지와 동양 정신의 만남'이라는 선언만으로는 〈TV 부처〉의 특이성을 제대로 설명해내기 어려울 뿐 아니라, 이는 자칫하면 전형적인 근대의 '동도서기東道西器'론으로 회귀할 위험성이 있다. 서양의 물질과 동양 정신의 융합이라는 사고 패턴은 멀리는 오카쿠라 텐신岡倉天心, 1862~1913으로 거슬러 올라가며, 가깝게는 제2차 세계대전 이후 미국에서 불었던 '젠 붐Zen boom' 역시 동일한 논리 선상에서 파악될 수 있다.5) 하지만 백남준의 〈TV 부처〉는 이런 근대적 맥락에서 이탈해 있다. 근대의 가치 체계가 서양/동양, 기술/인간, 물질/정신이라는 이분법적 구조를 기반으로 하고 있다면, 백남준의 작업은 바로 그런 구조에 대한 비판으로서 작동하기 때문이다. TV와 불교의 접속은 근대적 사유 구조에 대한 문제제기이자 오리엔탈리즘에 대한 하나의 반론이다.

TV와 불교와 백남준이라는 세 항은 어떻게 계열화되는가. 이 글에서는 먼저 〈TV 부처〉 이전의 퍼포먼스 작업에 나타난 선불교적 요소를 고찰한 후, 백남준의 〈TV 부처〉를 탈정체성de-identification, 트랜스내셔널리티trans-nationality의 관점에서 살펴보고, 나아가 백남준 미술의 탈근대성이 〈TV 부처〉에 어떤 식으로 구현되어 있는지를 고찰해보고자 한다.

2. 정체성을 추방하라!: 백남준의 초기 퍼포먼스와 선불교

1963년에 부퍼탈의 파르나스 갤러리에서 있었던 개인전 〈음악의 전시—전자텔레비전〉1963(도2)은 백남준 자신의 말대로 "황소 대가리가 13대의 TV보다 더 큰 센세이션을 낳았다."6) 갤러리 입구에 황소머리를 전시함으로써 이

5) 제2차 세계대전 이후 미국미술의 '젠 붐'에 대해서는 조은영, 「적에서 동맹으로: 20세기 중반 미국미술 속의 일본 내셔널리즘」, 『서양미술사학회논문집』 제31집, 2009, 229~256쪽. 이 논문은 이러한 젠 붐을 일본의 내셔널리즘과 연결시켜 설명하고 있다.
6) 백남준, 「실험 TV 전시회의 후주곡」(1963), 에디트 데커 엮음, 임왕준 외 옮김, 『백남준: 말馬에서 크리스토까지』, 백남준아트센터, 2010, 355쪽.

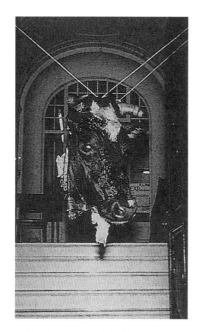

2. 〈음악의 전시-전자텔레비전〉(1963)
전시 때 걸린 황소머리

전시가 던진 충격을 에디트 데커는 선禪불교와 연결시켜 해석한다.7)

　백남준이 즐겨 읽었다고 하는 『벽암록碧巖錄』은 송대宋代에 원오극근圜悟克勤, 1063~1135 스님이 옛 조사祖師들의 고칙古則을 정리하여 만든 공안집公案集으로, 화두話頭를 통한 수행을 강조하는 간화선看話禪의 교과서라 할 수 있다. 백남준이 일본 체류 시절에 일본 선불교의 본산인 가마쿠라에서 선수행을 했으며, 마이바우어마이스터에게 『벽암록』의 구절을 써서 족자로 만들어줄 정도로 선불교 사상에 일가견이 있었다는 사실은 이미 알려진 바다(도3). 선불교에서 말하는 깨달음이란, 일체의 언어 표상을 깨부수고 사유의 전제를 극한까지 밀어붙임으로써 이루어지는 인식의 혁명적 전환이다. 이를 위해 선승들은 종종 갑작스러운 몽둥이질이나 고함을 방편으로 사용하기도 한다. 〈음악의 전시-전자텔레비전〉에서의 황소머리 전시를 비롯하여 백남준이 1960년대에 보여준 충격적인 퍼포먼스들, 예컨대 쇼팽을 연주하다가 갑자기 관람석에 있는 케이지의 넥타이를 자른다거나 관객들에게 쌀과 완두콩을 던지는 등의 행위는 모든 의미 작용을 중단시켜버리는 '폭력성'을 수반하며, 이런 점에서 모든 인식을 무장 해제시키는 선의 방편들과 상통하는 바가 있다. 수잔느 노이부르거가 지적한 대로 "백남준의 선, 즉 현재 순간을 경험하는 것으로서의 선, 실험으로서의 선, 고착시

7) "선의 대가가 막대기를 두드리거나 이해하지 못할 행동을 하면서 제자에게 충격을 가해 새로운 인식의 길을 열어주듯이, 동물의 머리도 충격을 불러일으켜야만 했다. 선 학설에 따르면 충격은 깨달음을 얻을 수 있게 하는데, 이 깨달음은 해당되는 사람이 '모든 층을 포괄하는 총체성 속에서 자기 자신의 온전한 전체를 인식하게 되는 일회적 순간을 경험하는 것이다." 에디트 데커, 김정용 옮김, 『백남준 비디오』, 궁리, 2001, 61쪽.

키지 않고 선택적으로 취하지 않는 것, 거래하지 않는 것으로서의 선을 위한 전제 조건은 작품의 일관성이다. 즉 꽉 짜인 대상으로서의 작품에 줄기차게 반기를 드는 것이다."8)

백남준 자신도 1960년대 초의 퍼포먼스들이 선과 무관하지 않음을 인정했고, 주지하다시피 여기에 결정적인 역할을 한 인물은 존 케이지John Cage, 1912~1992였다. 존 케이지는 1946년에서 1947년 사이에 컬럼비아대학에서 스즈키 다이세츠鈴木大拙, 1870~1966의 강의를 듣고 선불교에 경도된 후, 선불교뿐 아니라 인도철학, 주역 등의 동양 사상 일반을 자기화했다. 그러나 케이지의 글이나 인터뷰 곳곳에서 드러나듯이 그에게 선불교나 동양 사상은 대단히 정적靜的이고 명상적冥想的이다.

> 우리는 동양 사상에서 그러한 성스러운 영향이란 실상 우리가 살고 있는 환경이라는 것을 배우게 되었다. 차분하고 고요한 마음은 자아가 우리의 감각에 들어오는 사물의 흐름과 우리의 꿈을 통해 나타난 사물의 흐름을 막지 않는 그것이다. 살아가는 데 필요한 일은 우리의 삶이 물 흐르듯이 이루어지게 하는 일이고 예술은 이것을 도와줄 수 있어야 한다.9)

3. 마리 바우어마이스터의 자녀에게 준 『벽암록』 친필 족자, 1968

8) 수잔느 노이부르거, 「굉장한 전시: 전시장에 등장한 '시간예술' 일명 음악」, 『백남준의 귀환』, 백남준 아트센터, 2010, 128쪽.
9) 리처드 코스텔라네츠, 안미다 옮김, 『케이지와의 대화』, 이화여자대학교출판부, 1996, 76쪽.

케이지가 스즈키를 통해 선불교로부터 섭취한 것은 마음 수행을 통한 경험과 자아의 일체와 자아로부터의 자유였다. 그는 동양적 사유와의 만남을 통해 예술을 '자아의 표현'으로 보는 근대적 예술 개념과 결별할 수 있었던 것이고, 이런 수행의 결과물 중 하나가 바로 〈4분 33초〉였다. 백남준은 1958년에 존 케이지와 조우함으로써 선의 세계를 새롭게 인식하게 되었음을 고백한다. "1958년에 다름슈타트에 온 케이지를 보고 정말 감동 받았습니다. 케이지에게는 중요한 점이 두 가지 있는데요. 하나는 콜라주 같은 경이로움이죠. 경이로움이란 '역설, 역설'로 공격해가는, 마치 선문답 같은 삶의 방식이거든요"라는 백남준의 회고에서도 나타나듯이,[10] 백남준이 케이지의 선적禪的인 음악에 촉발된 것은 분명해 보인다. 하지만 1960년대의 퍼포먼스에서 백남준이 선을 이해하고 이용하는 방식은 존 케이지의 경우와 몇 가지 측면에서 다르다.

우선 앞에서 말한 대로 케이지가 이해한 선불교가 정적이고 명상적이라면, 백남준은 훨씬 더 동적이고 극적인 방식으로 선을 차용한다. 한마디로 "백남준은 케이지의 암묵적이고 전략적인 지루함과 선불교를 요란한 형식으로 바꾸어놓았다."[11] 이런 백남준의 과격한 퍼포먼스에 대해서 존 케이지가 "슬픔과 분노, 야성이 혼합된…… 평온과는 동떨어진 것"이었다고 평가한 것을 보더라도 두 사람의 '선불교' 이해가 얼마나 다른 지평에 놓여 있는지를 짐작할 수 있다.[12] 이는 존 케이지에게는 보이지 않는, 노마드로서의 백남준이 갖는 특수한 '위치position'와 연관된다고 할 수 있다.

백남준은 〈머리를 위한 선〉〈걸음을 위한 선〉〈필름을 위한 선〉〈TV를 위한 선〉〈바람을 위한 선〉 등 선을 '남용'하는 한편, 선에 대한 비판적 태도를 팽팽하게 유지한다. 일견 모순처럼 보이기도 하는 이 태도는, 케이지에게서는 찾아볼 수 없는 백남준만의 특징이다.

10) 좌담회, 『음악예술』, 1963. 8; 『백남준의 귀환』, 187쪽.
11) 빌프리트 되르스텔, 「상황, 모멘트, 미로, 플럭서스 혹은 햇볕에 그을린 괴짜」, 『백남준의 귀환』, 170쪽.
12) 리처드 코스텔라네츠, 앞의 책, 234쪽.

"내가 스즈키 다이세츠처럼 '우리' 문화의 세일즈맨이 되지 않으려고 평소에는 피하는 주제지만, 이제 선에 대해 이야기하겠다. 내가 이 주제를 회피하는 이유는 문화적 애국심이 정치적 애국심보다 더 많은 폐해를 낳으며, 전자는 위장된 형태를 위하기 때문이다. 특히 선의 자기선전(자기 포기의 교리)은 禪의 어리석은 자살 행위임이 분명하다."13)

브라이언 다이젠 빅토리아가 지적한 대로, 스즈키 다이세츠의 선불교를 비롯한 근대 불교는 개체를 강조하는 동시에 '개체를 초월한 존재'를 강조함으로써 결국 내셔널리즘과 전쟁 협력에 이르고 말았다.14) 케이지는 이 점을 보지 못했지만, 백남준은 일본의 신화적 존재인 스즈키도 일본어 책에서는 만주사변을 정당화하고 있다는 점, 그가 말하는 선이 결국은 죽으라면 죽는 일본 무사 정신의 변형이라는 것, 그리고 선과 일본 제국주의의 '야합'을 정확히 간파한다.15) 선을 선전한다는 것은 선을 규정하는 것이며, '규정될 수 있는 선'이란 언어도단이라는 것. 백남준은 1950년대 서양의 지식인들에게 선이 동양의 표상으로서 기능하고 소비되는 양상을 놓치지 않는다. 초기 퍼포먼스에서 나타난 선적 요소가 서양인들에게 익숙한 선이 아니라 생경하고 폭력적인 양상을 띠었다는 사실은 그런 맥락에서 재고해볼 필요가 있다.

정신분석에서도 환자의 적극적인 노력은 필요한 것 같아 보이는데 득도 운운하는 선도 이상하지만 수행하지 않는 선은 더 이상하다. 앨런 왓츠 (1930년대에 이미 '다다와 선'이라는 제목으로 강연을 하였으며 케이지를 선도한 미국의 선구적 인물이다. 이 사람은 사람들의 말에 의하면, "일본 사람들한테서도 미국 사람들한테서도 중국의 선이 갖고 있는 진면목은 이해될 수 없다"는 주장을 펴고 있다고 한다)가 사람이 마시면 쑥하고 속이 풀리면서 머리가 맑아지는 선정

13) 백남준, 「실험 TV 전시회의 후주곡」(1963), 『백남준: 말馬에서 크리스토까지』, 352쪽.
14) 브라이언 다이젠 빅토리아, 정혁현 옮김, 『전쟁과 선』, 인간사랑, 2009.
15) 백남준과 황필호의 대담, 「예술가들이야말로 '진리'라는 추상명사의 파수꾼」, 『객석』, 1991. 1; 『백남준의 귀환』, 240쪽.

제禪錠劑를 발명했다는 소문은 이미 들어서 알고 있다. 그런데 그 약이 정말로 불법 정진에 효력이 있는지 어떤지는 좀 의문스럽다. 특공대의 히로뽕? 그러면서 인품 좋은 케이지만 괴롭히는 건 헛다리 짚는 일로 미국 사람들한테는 미국 사람들 나름대로 또 다른 비결정성의 전통이 있는 법이다.16)

백남준은 서양인들의 선불교 이해로부터 멀찌감치 떨어져 있다. 그는 선불교 자체가 아니라 선불교를 받아들이는 서양인들의 태도를 조롱하기 위해 선을 이용한 것이 아닐까. 그런 점에서 보면 백남준의 퍼포먼스는 사실 선적이라기보다는 다다Dada적이다. 의미를 규정할 수 없는, 모든 의미를 먹어버리는 '다다'라는 말처럼 백남준은 선을 다다와 동일한 용법으로 사용하고 있다. 그럼으로써 백남준은 케이지처럼 선을 이상화하지 않고 선으로부터 오히려 거리를 취할 수 있었던 것이다. 선을 동양에 가두지 않고 다다적으로 해체해버리기. 이는 결국 백남준 자신에게 끊임없이 덧씌워지는 '동양성'을 탈정체화 de-identification하는 작업이었다고 할 수 있다.

　다른 한편으로 보면, 백남준의 퍼포먼스에 내장된 '폭력성'은 선불교보다는 초현실주의 극작가 앙토냉 아르토Antonin Artaud, 1896~1948를 연상시킨다. 백남준이 볼프강 슈타이네케에게 보낸 1959년 다름슈타트 공연계획안에는 "아르토와 랭보의 시구를 외칠 것입니다. 제가 그 시들을 행위와 함께 외칠 것입니다. 무대 위에서 자기 기능을 벗어난 기능적 행동을 통해 무위의 행동이 가시화할 것입니다"라는 구절이 있는데,17) 이로 보아 백남준이 아르토의 독자였음을 확인할 수 있다. 아르토가 주장한 '잔혹성'이란 피가 난무하는 폭력성이 아니라 관객들의 감각에 가해지는 폭력성을 의미한다. 조명이나 표정, 소리 등을 이용한 충격이 의식 이전의 차원에 갑작스럽게 가해짐으로써 신체와 의식이

16) 백남준, 「최근 슈톡하우젠 포토 리포트―칼하인츠 슈톡하우젠의 〈오리기날레〉」(1961. 5), 『백남준의 귀환』, 172쪽.
17) 백남준, 「볼프강 슈타이네케에게 보내는 편지, 다름슈타트」, 『백남준: 말馬에서 크리스토까지』, 399쪽.

4. 〈음악의 전시-전자텔레비전〉(1963)
의 전시 포스터

겪게 되는 변형을 아르토는 '잔혹성'이
라는 말로 표현했던 것이다.18) 이 때문
에 〈존 케이지에게 보내는 경의〉1959나
〈피아노 포르테를 위한 습작〉1960, 〈오
리지날레〉1961 등의 퍼포먼스에서 보이
는 우연성과 의외성 등이 선적인 것이
아니라고는 할 수 없지만, 전적으로 선
불교와 연결시키는 것 역시 무리가 있
다. 백남준은 어쩌면 이 간격을 즐긴 것
인지도 모른다. 선불교와 서양의 아방
가르드 사이를 진동하며 백남준은 어느
한쪽으로 환원되지 않는 모호한 영역
에 머무르기를 자처한다. 그리고 이러
한 그의 태도는 "나는 황색 재앙이다黃

禍!"라는 외침과 공명한다. 황인종도 아니고 동양인도 아닌, '황색 재앙'이라는
말은 표상 불가능한 방식으로 정체성의 굴레를 벗어나려는 그의 의지가 아니었
을까. 이쪽에도 저쪽에도 속할 수 없는, '재앙'과도 같은 존재!

데이비드 저르빕은 〈음악의 전시-전자텔레비전〉의 전시 포스터에 적힌
대문자 'EXPEL'을 정체성과 기원의 추방으로 독해한다(도4).19) 백남준이 활
동했던 플럭서스Fluxus 그룹의 다양한 작업과 멤버들을 생각해보면, 백남준이
정체성과 기원의 추방을 외친 것은 자연스러워 보인다. 하지만 백남준이 '비유
럽인'인 것은 어쩔 수 없는 사실이다. 존 케이지를 비롯한 플럭서스의 멤버에
게, 또는 미국의 비트 작가들에게 선불교는 그 자체로 서양의 현대 문명이 결여
한 동양적 정신의 표상으로 기능했고, 그런 점에서 동양 사상과 '동양인' 백남

18) 앙토냉 아르토, 『잔혹연극론』, 현대미학사, 1994.
19) 데이비드 저르빕, 「백남준과 기술의 인간화: 테크네의 또 다른 로고스」, http://njp.kr/root/html_
kor/Research_JnP.asp

준은 여전히 하나의 '타자'였다. 그러니까 존 케이지의 선불교와 백남준의 선불교는 그 맥락과 효과가 다르다는 얘기다. 백남준이 존 케이지처럼 선불교에 심취한다면 그는 스스로 '동양'이라는 표상에 갇히고 만다. 그가 존 케이지와 달리 선을 '절대적 정적', '순수한 무無'와 같은 추상의 영역에 가두는 대신 훨씬 역동적이고 물질적이며 유머러스한 방식으로 선을 이용한 것, 그리고 또 스즈키 식의 선불교 논리가 지닌 제국주의적이며, "반反아방가르드적이며, 반反개척자적이며, 반反케네디적인" 위험성을 부단히 경계한 것은,[20] 서양에 의해 이상화되고 타자화된 불교, 하나의 '미학美學'으로서 형식화된 불교의 표상을 거부하기 위함이 아니었을까. 자기 스스로가 '동양인'이라는 관념적 표상으로 전락할 위험성을 생득적生得的으로 감지했기 때문이 아니었을까.

　서양인에 의해 수용된 선불교와 자신이 직접 체험한 선불교 사이에서, 또 서양인에 의해 표상된 정체성과 정체성을 추방하라는 자기 명령 사이에서 1960년대의 백남준은 진동하는 듯하다. 이 시기의 백남준에게서는 능동적 노마드라기보다는 추방당한 망명객의 느낌이 강하다. 그가 이런 상태로부터 스스로를 '추방할' 수 있었던 계기는 바로 TV였다.

3. TV와 부처는 하나다: 백남준의 〈TV 부처〉 시리즈

불교에서는 또한 카르마와 윤회는 하나며,
인연과 전생은 하나라고 말한다.
우리는 열린 회로 안에 있다.

　볼프강 벨슈는 "만약 '존재의 가벼움'이 어디엔가 있다면, 그곳은 바로 전자 공간일 것이다"라고 했다.[21] TV는 중력이 작동하는 이 거대한 세계를 가장

20) 백남준, 「실험 TV 전시회의 후주곡」(1963), 『백남준: 말馬에서 크리스토까지』, 352쪽.
21) 볼프강 벨슈, 심혜련 옮김, 『미학의 경계를 넘어』, 향연, 2005, 308쪽.

가볍고 투명하게 묘사해낸다. 입자와 파동의 움직임으로 눈앞의 대상을 동시적으로 재생해내는 TV 이미지는 본질의 그림자가 아니라, 그 자체로 하나의 세계요, 하나의 본질로서 현현한다. 백남준은 TV를 통해 "느낄 수는 있으나 증명할 길은 좀처럼 없는 깊이의 차원"을 열 수 있으리라 생각했고,22) TV는 이전의 작업들로부터 한 단계 도약할 수 있는 새로운 비전을 제시해주었다.

TV의 이미지는 전자의 흐름에 의해 만들어지기 때문에 우연적이다. 다시 말해, TV는 작가의 정체성을 지울 수 있는 매체다. 작가의 주관성이라는 경계에 갇히지 않고 우연성에 열려 있기 때문이다. 게다가 TV는 가장 글로벌하고 무차별적인 매체라는 점에서 어떤 경계로부터도 자유롭다. 한마디로 TV에는 국경이 없다!

백남준이 TV매체를 사용하기 시작한 것은 1963년 부퍼탈의 전시에서부터다. 여기서 선보인 13대의 '장치된 TV'는 무작위적 기계 조작에 의해 형성되는 비결정적 이미지들을 보여주었으며, 1966년에 뉴욕 뉴스쿨의 개인전에 전시된 〈자석 TV〉는 단순한 이미지 방출에서 한걸음 더 나아가 관객이 직접 자석 막대기를 사용하는 '참여 TV'의 방식으로 설치되었다. 이 두 경우에서 모니터에 나타난 이미지는 전자 이미지의 유동성과 가변성을 직접적으로 경험하게 해준다. 이와 달리 1974년에 첫선을 보인 〈TV 부처〉는 피드백 메커니즘을 이용한 폐쇄회로 작업이다.

백남준의 아내 구보타 시게코에 따르면, 〈TV 부처〉의 탄생은 그 자체로 우연이었다. 백남준은 일본에 있는 형에게 받은 1만 달러로 맨해튼 시내 골동품 가게에서 불상 하나를 사들였는데, 1974년 뉴욕의 보니노 갤러리 개인전 때 모니터를 채 구하지 못해 남은 공간에 임시방편으로 설치한 작품이 바로 〈TV 부처〉였다는 것이다.23) 이후로 〈TV 부처〉 시리즈는 다양하게 변주되면서 백남준의 대표작 중 하나로 자리 잡았다.

이 작품의 설치 구성은 간단하다. 모니터와 불상이 마주보도록 놓여지고,

<hr/>

22) 백남준, 「〈음악의 전시 – 전자 텔레비전〉 전시 서문」, 『백남준의 귀환』, 135쪽.
23) 구보타 시게코, 남정호, 『나의 사랑, 백남준』, 이순, 2010, 158~162쪽.

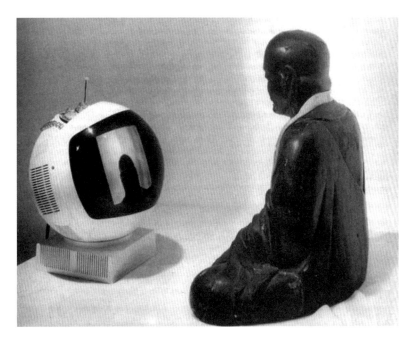

5. 백남준, 〈TV 부처〉, 1974, 뉴욕 보니노 갤러리

카메라가 장착되어 있어 TV 앞에 앉은 불상의 모습이 그대로 모니터에 반영
되도록 설치되었다(도5). 데커는 이 폐쇄회로 설치를 선불교와 서양의 테크놀
로지가 조화롭게 결합된 것으로 해석했다. 일반적으로 벽면을 보고 참선하는
부처와 달리 이 부처는 TV 모니터에 비친 자신의 영상을 마주하고 있는데, 데
커는 이 상황을 '현대적인 나르시시즘'으로 해석한다. "그의 명상과 목적은 시
간과 공간을 초월하는 절대적인 공이었지만, 모니터상의 카메라 영상은 그를
그가 벗어날 수 없는 자신의 육체로 반사했다. 동양적 지혜의 상징인 부처는
그렇게 강제적으로 현대적인 나르시스가 되었던 것이다."24) 김홍희 역시 이

24) 에디트 데커, 『백남준 비디오』, 101~102쪽.

작품을 백남준 자신의 "자전적 나르시시스트 상황"으로 보았다. 여기서 불상은 백남준 자신의 분신으로서, 그는 모니터 앞에서 "불교의 혹은 예술의 역사성과 항구성을 성찰하고, 선 사상과 과학기술의 만남을 통하여 동양과 서양의 소통이라는 참여 TV의 또 하나의 과제를 성취하려는 것"으로 본 것이다.25) 이와 동시에 김홍희는 영적靈的 세계와 물질세계, 가상과 현실을 매개한다는 점에서 이 작품을 샤머니즘과 연관시키기도 한다. 또 어빙 샌들러는 이를 "플럭서스의 성상 파괴 정신"으로 독해할 수 있는 가능성을 제기하는 한편, TV라는 물질적 세계 속에 영성靈性을 구현한 것으로 봄으로써 1960년대 대항문화의 메시지와 연결시킨다.26) 이 외에도 〈TV 부처〉를 다

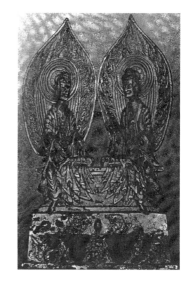

6. 〈프라부타라트나Prabhutaratna 부처와 석가모니〉, 518, 기메 국립아시아미술관.

룬 많은 연구들은 일반적으로 TV를 서양의 테크놀로지로, 부처를 동양의 정신세계로 이원화한 후 둘의 대립 혹은 조화라는 결론을 도출해낸다. 요컨대, 부처가 테크놀로지를 비판적으로 성찰하느냐, 테크놀로지와의 소통을 꾀하느냐의 문제로 귀결되는 것. 어느 경우든 TV와 부처는 서로를 통해 자기 정체성을 확인하는 데 그치고 만다.

이에 비해 월터 스미스는 좀더 독창적인 해석을 제안한다. 그는 〈TV 부처〉를 불교미술의 하나로 보자는 입장에서, 그것을 기메 국립 아시아미술관에 소장된 〈프라부타라트나Prabhutaratna 부처와 석가모니〉518와 연결시킨다(도 6).27) 그에 따르면 〈법화경〉의 핵심은 과거와 현재의 영원한 공존인데, 〈TV 부

25) 김홍희, 『굿모닝, 미스터 백』, 디자인하우스, 2007, 34쪽.
26) Irving Sandler, "Nam June Paik's Boobtube Buddha," *NAM JUNE PAIK: eine DATA base*, exh. cat., La Biennale di Venezia, XIV Exposizione Internazionale D'Arte Editoin Cantz, p.63.
27) Walter Smith, "Nam June Paik's TV BUDDHA as BUDDHIST ART," *Religion and the Arts*, 2000, pp.359-373.

7. 백남준, 〈TV 부처〉, 1974, Whitney Museum of American Art

처〉에 설치된 화면 밖의 부처(현재불)와 그것의 과거 상인 화면 속의 부처과거 불를 이 〈법화경〉의 시각적 표현으로 볼 수 있다는 것이다. 『법화경』에 등장하는 부처의 전신前身인 프라부타라트나는 평소 "내가 부처가 된 뒤 누군가 법화경을 설법하는 자가 있으면 내 그 앞에 탑모양으로 솟아나 그것을 찬미하리라"고 약속했는데, 훗날 석가가 『법화경』의 진리를 말하자 정말로 그 앞에 화려한 탑으로 불쑥 솟아났다고 한다. 기메 미술관에 소장된 〈신비한 대화〉는 이 두 부처 간의 철학적 대화를 보여주는데, 백남준의 〈TV 부처〉 역시 이런 관점에서 볼 수 있다는 것이 월터 스미스의 주장이다. 더구나 스미스가 예로 든 백남준의 〈TV 부처〉는 흙더미에 모니터가 파묻혀 있는 버전으로 스미스는 이를 프라부타라트나가 말한 '탑stupa'의 형상과 연관 지어 설명한다(도7). 이 같은 월터 스미스의 해석은 다소 비약적인 데가 있지만, 〈TV 부처〉를 전통적인 불교미술의 맥락에서 해석했다는 점에서 또 다른 해석의 길을 열어주었다고 할 수 있다.

　　TV 모니터는 대상을 '동시적으로' 반영하지만, 실은 언제나 과거의 이미지다. 즉 원상을 찍은 이미지가 입자로 분해되어 모니터에 뜨기까지는 시간차가 존재할 수밖에 없다. 그것은 TV이미지가 거울상이 아니라 전자의 흐름이 만들어내는 '찰나적 영상'이기 때문이다.

TV는 영상을 제시하지 않고 마치 실을 짜듯 줄만 보여준다. 실을 잣는 것과 TV 이미지를 생성하는 것 사이의 차이를 말하자면, TV는 쉬지 않고 실을 잣기 때문에 TV에 비친 이미지는 항상 새로운 모티프에 따라 실을 짜고 또 짜는 것일 뿐이다.[28]

부처는 자신을 보지만, 사실 부처가 보는 것은 과거의 자신이다. 말하자면 그것은 허상虛像이다. 내가 나를 보는 순간, 그것은 이미 내가 아니라는 역설! 결국 부처가 보는 것은 시간, 혹은 차이다. 이것과 저것, 나와 나의 이미지는 실체적인 것이 아니라 차이가 만들어내는 상相에 불과하다. 요동치듯 시시각각 변하는 우연적 이미지를 방출하는 대신, 여기서 텔레비전 화면의 이미지는 '차이' 그 자체로서 드러나며, 바로 이 점이 불교적 사유와 직결되는 지점이다.

불교에서 공空이란 유有와 대립하는 무無가 아니라 유와 무 모두에 대한 부정, 말하자면 생生과 멸滅의 찰나적 간극을 말한다.[29] 존재하는 모든 것은 생도 아니고 멸도 아닌, 생과 멸의 사이에 있다. 다른 말로 바꾸면, 존재하는 모든 것은 '연기적緣起的'이다. 존재는 우연한 인연 조건 속에서 생주이멸生住異滅하는 비非존재이자 차이 자체다. 텔레비전 영상에 나타나는 이미지 역시 그러하다. 그것은 무엇에 대한 반영 이미지가 아니라 전자의 흐름이 만들어내는 일시적 이미지다. 따라서 거울상과는 달리 모니터의 이미지는 원본의 모사물이라고 볼 수 없다. 부처는 모니터를 통해 자신의 모습을 응시하지만, 사실 그가 응시하는 것은 모니터 밖과 안의 '차이', 그 무상한 시간성인 것이다.

같은 시기에 제작된 리처드 세라Richard Serra, 1939~ 와 낸시 홀트Nancy Holt, 1943~ 의 공동 비디오 작품 〈부메랑〉1974과 비교해보면 〈TV 부처〉의 특이성은 더욱 두드러진다. 〈부메랑〉에서는 헤드폰을 쓰고 있는 홀트의 얼굴이 TV에 클로즈업된다. 홀트가 말을 하면 그녀의 말소리가 장치된 헤드폰을 통해 그녀에게 되돌아온다. 실제 말소리와 되돌아오는 말소리 사이에는 짧은 시차가 발

28) 백남준, 「임의접속정보」(1980), 『백남준: 말에서 크리스토까지』, 175쪽.
29) 타니 타다시, 권서용 옮김, 『무상의 철학』, 산지니, 2008.

8. 백남준, 〈TV 로댕〉, 1975, 하버드 대학교 학예연구센터

생하기 때문에 돌아오는 말은 그녀의 사고와 언어를 계속 방해한다. 수상기 화면에 반영된 자신의 이미지를 향해 나와 너를 교대로 호명하는 언어학적 대화를 보여준 비토 아콘치Vito Acconci, 1939~ 의 작업 〈방송시간〉1973 역시 주체인 동시에 객체인 피사체의 심리적 분열을 보여준다. 이를 로잘린드 크라우스는 "붕괴된 현재의 감옥"으로 묘사한 바 있다. 여기서 과거는 현재를 방해하는 방식으로, 즉 부정의 방식으로 회귀한다.30) 하지만 〈TV 부처〉에서는 '현재의 붕괴'가 차이를 통해 긍정된다. 불교에서 죽음은 삶과 대립하는 것이 아니라 삶의 일부로 사유된다. 정확히 말하면 죽음은 '있다'와 '없다' 사이에, 여기와 저

30) 로잘린드 크라우스, 「비디오: 자기애의 미학」, 『포스트모더니즘과 비디오 예술』, 인간사랑, 1996, 93~119쪽.

기의 찰나적 순간, 그 경계에 존재한다. 모니터를 바라보는 상과 모니터에 비친 상 '사이'에.

TV는 끊임없는 입자의 흐름과 파동을 통해 이미지를 산출할 뿐 이미지의 실체를 반영하지 않는다. 그리고 부처란 그 스스로가 실체 없는 연기적 존재임을 깨달은 자다. 〈TV 부처〉는 TV와 부처를 '동양/서양'의 이분법적 틀에 가두는 대신, 양자의 만남을 통해 그 틀 자체의 무상함을 보여준다. 가장 현대적인 매체인 TV와 가장 오래된 사상인 불교가 이렇게 직접적으로 접속하는 것이다. 〈TV 부처〉가 경이로운 경험을 선사한다면, 그건 두 문명의 충돌이나 융합때문이 아니라 두 문명의 경계와 정체성이 해체되기 때문일 것이다.

〈TV 로댕〉은 형식적으로는 〈TV 부처〉의 단순한 변형처럼 보이지만, 이두 작품 사이에는 깊은 심연이 있다. 1982년에 휘트니 미술관 회고전에서 선보인 〈TV 로댕〉은 포켓용 텔레비전 위에 로댕의 〈생각하는 사람〉 복제물이 앉아 있는 형상이다(도8). 에디트 데커는 부처와 로댕을 각각 아시아와 동양, 유럽과 서양을 대변하는 "특정한 이념의 구현이자 세계관의 대표자"로 해석한다.[31] 그러나 관점을 달리해서 이를 근대와 초超근대의 대립으로 볼 수도 있다. 지옥의 문 위에서 고통받는 인간 군상을 내려다보는 원작의 로댕처럼, 백남준의 설치 작품에서 '생각하는 사람'은 20세기의 테크놀로지인 소형 모니터를 내려다보며 사색에 잠겨 있다. 이 19세기적 인간은 테크놀로지를 굽어보며 테크놀로지에 '대해' 사유한다. 테크놀로지가 인간을 구원할 수 있을까. 초월자적 시선에서 테크놀로지를 근심하는 근대적 인간형으로서의 로댕. 인간과 테크놀로지의 동시성을 보여주는 〈TV 부처〉와 달리, 〈TV 로댕〉은 인간과 테크놀로지의 대립을 보여준다는 점에서 훨씬 더 근대적 맥락에 맞닿아 있다.

칼하인츠 카스파리는 백남준이 보여주는 "해체의 모멘트"에 대해 언급한바 있다. 백남준은 선불교적 의미에서 그것을 강조하며 "너를 확고히 하라. 단너의 사고방식을 토대로 하지 말고, 지금 생각하라. 그것이 궁극이다. 해체가

31) 에디트 데커, 『백남준 비디오』, 118쪽.

9. 백남준, 〈메이드 인 에이헤이지〉, 1986, 백남준
기념관

고정되면 해체를 다시 해체한다"라고 말했다.[32] 백남준이 선에 대해 보인 이중성, 즉 선에 대한 깊은 이해와 선에 대한 뿌리 깊은 부정에 대해 카스파리는 "그게 선입니다. 내 자신의 사유 방식을 쉼 없이 의심할 뿐 아니라, 지양하는 것이죠"라고 말했는데, 정확한 통찰이다. 선불교는 '부처가 되어라'라고 하지 않고 '부처를 만나면 부처를 죽여라'라고 한다. 그 어떤 것도 도그마화하지 않기, 일체 만물에 대해 상相을 갖지 않기, 설령 그것이 부처일지라도 거침없이 해체하며 가기. 선불교는 그 흔들림 없는 부정을 통해 무상無常을 돌파한다. 백남준의 1960년대 퍼포먼스가 선불교를 소재적이고 다소 유희적인 차원에서 이용

32) 칼하인츠 카스파리와 토비아스 버거의 인터뷰(2009. 3), 『백남준의 귀환』, 249쪽.

노마드적 삼위일체: TV, 부처, 백남준　277

한 데 비해 〈TV 부처〉는 불교의 핵심을 TV라는 매체의 본질과 직결시킴으로써 어떤 정체성에도 포획되지 않을 수 있는 출구를 마련해놓고 있다. 말하자면 TV 자체를 가장 선적인 방식으로 사용하고 있는 것이다.

〈TV 부처〉의 또 다른 변주라 할 수 있는 〈메이드 인 에이헤이지〉1986는 일본 영평사永平寺에서 구입한 조각상으로 만든 설치물이다(도9). 이 작품에서 조각상은 모니터를 통해 자신이 불타는 모습을 한 발짝 떨어져 응시한다. 존재와 소멸의 동시성. 여기서 TV의 이미지는 정체성으로 무장된 자기 관념이란 망상이며, 나란 결국 무상한 연기적 존재에 불과하다는 불교적 깨달음을 설파한다.

요컨대 〈TV 부처〉는 정체성 자체에 대한 질문이며, 정체성의 파기다. 백남준은 〈TV 부처〉를 통해 '미학으로서의 선불교'와도, '상품으로서의 선불교'와도 결별한다.

선불교는 여기서 잘못 이해되고 있습니다. 선불교는 두 가지 측면을 가지고 있습니다. 진지한 것과 일상적인 것이지요. 유럽의 불교는 삶의 불안이 지배적입니다. 칸트, 파스칼, 하이데거. 미국인은—다시 미국인으로 돌아왔군요—완전히 낙관적인 비결정성을 가지고 있습니다. 미국인은 선불교를 사업으로부터 이해합니다. 기회, 돈을 벌 기회가 미국인에게 흥미로운 것이죠. 미국인은 불교에서 물질적인 측면을 얻어냈습니다. 당신이 원한다면 좋은 측면이죠. 미국인은 주로 일본에서 불교를 가져왔습니다. 일본인은 남방 민족이죠. 일본 사람들은 아름다운 색을 갖고 있고, 감각적입니다. 점령군으로서 미국인들은 이런 측면을 받아들였습니다. 유럽은 동아시아의 대륙적 측면, 중국을 받아들였죠. 카스파리를 예로 들어보자면 그는 극동 그리고 더 멀리 나아갔습니다. 그는 선을 표현주의적으로 해석했습니다. 케이지는 그와 반대로 건조하고, 일시적입니다. 그리고 미국적 유머도 갖고 있어요. 표현주의 없는 카스파리, 미국적 요소 없는 케이지, 이건 이상적인 혼합일 겁니다.33)

〈TV 부처〉를 가장 '백남준다운' 작품이라고 할 수 있다면, 이는 어떤 해석도 가능한 동시에 어떤 해석도 완벽하게 허용하지 않는다는 사실 때문일 것이다. 마치 마그네틱의 작동에 따라 요동치는 TV의 붙들 수 없는 이미지처럼 다층적이고, 부처님은 45년간 설법을 하셨지만 한마디도 하지 않으셨다는 『벽암록』의 한 구절처럼 역설적인 작품. 〈TV 부처〉는 지칠 줄 모르고 자아의 정체성을 질문하는 근대의 시공간을, 자아도 얼굴도 없이 매끄럽게 활공한다.

4. 出口

"제발 아시아를 이상화하지 마라! 하지만 제발 아시아를 멸시하지 마라! 아시아를 멸시하면 제국주의로 치달을 것이고, 아시아를 이상화하면 제국주의를 위장하게 될 것이다."[34] 백남준은 군사적 국수주의보다 문화적 국수주의가 더 위험하다는 사실을 잊지 않았던 작가다. 앨런 긴즈버그에게 "어쩌면 내가 한국인 혹은 동양인으로서 느끼는 '소수민족의 콤플렉스' 덕분에 아주 복잡한 사이버네틱스 예술 작품을 만든 것이 아닐까?"라고 물었던 것도 그런 콤플렉스가 자칫하면 민족주의적 정체성에 호소하게 될지도 모른다는 사실을 경계하려는 자기 최면이 아니었을까.[35] 미학적이고 문화적인 것은 정서에 기반하고 있다는 점에서 언제든지 내셔널리즘과 결합될 수 있다. 비아시아가 아시아를 이상화하는 것은 아시아를 멸시하는 것만큼이나 위험하다. 그러나 아시아 스스로가 아시아를 이상화하는 것 역시 그 못지않게 위험하다. 오리엔탈리즘도 위험하지만 역逆오리엔탈리즘 역시 위험한 것이다.

하지만 '자아의 포기'가 자포자기를 의미하지 않듯이 정체성의 거부가 곧 주체성의 포기를 의미하는 것은 아니다. '트랜스내셔널리티'만을 강조하게 되

33) 백남준 인터뷰(1963), 『백남준의 귀환』, 244~245쪽.
34) 백남준, 「1965년의 생각들」(1965), 『백남준의 귀환』, 294쪽.
35) 백남준, 『백남준의 귀환』, 294쪽.

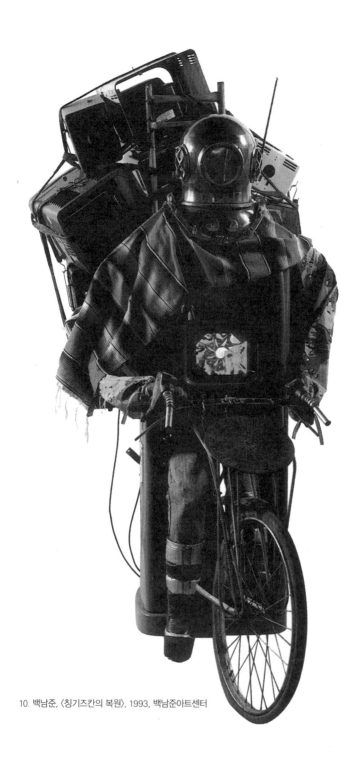

10. 백남준, 〈칭기즈칸의 복원〉, 1993, 백남준아트센터

면, 거꾸로 유동하는 자본의 흐름에 포획될 위험성이 있다. 자본은 언제나 경계와 주변을 자기화함으로써 증식하기 때문이다. 이 점에서 "플럭서스가 성공한 것은 토속적 주체성"을 내세웠기 때문이라는 백남준의 말을 되새겨볼 필요가 있다.36) 백남준은 '민족성'이나 '한국성'이라는 말 대신 '노마드'라는 말로 자신의 정체성을 표현한다(도10). 그가 샤머니즘을 끌어들일 때도, 그것은 한국적 혹은 동양적 차원으로 환원되지 않는 인류학적 비전 하에서 전개된다.

기본적으로 국가와 자본의 논리에 따라 움직이는 매체인 TV의 용법을 전혀 상이하게 전환시킴으로써 백남준은 '기술'에 대한 근대적 비전에 대해 질문한다. 〈TV부처〉는 그 자체로 하나의 질문이다. TV라는 근대적 매체를 불교라는 전근대적 사상과 결합함으로써 TV와 불교는 각자의 경계를 훌쩍 뛰어넘는다. 이때 '근대와 전근대' '서양과 동양' '기술과 철학'이라는 비대칭적 이분법은 무화되고 만다. 백남준이 말하는 '인간화된 기술'을 이런 맥락에서 재고해볼 필요가 있다. 그는 단지 기술을 '인간적으로' 사용할 것을 제기하는 것이 아니라 기술과 인간이 놓인 경계를 확장하고, 그것들의 근대적 용법을 '탈근대화'할 것을 제기하고 있는 게 아닐까. 〈TV 로댕〉처럼 근대의 테크놀로지를 인간적 관점에서 근심하는 대신, 〈TV 부처〉처럼 테크놀로지와 인간의 경계를 되묻고, 그 양자 모두의 탈근대적 존재방식을 새롭게 모색하고 있는 게 아닐까.

디아스포라는 자신들이 떠나온 '거기'에 현존하지는 않지만 정서적으로 소속되어 있으며, '여기'에 현존하지만 소속되지는 않는 경우가 많다. 하지만 백남준의 경우는 '거기'와 '여기' 어느 쪽에도 소속되지 않으면서 그 모두에 현존하는 듯하다. 이 때문에 쉽게 여러 문화의 숭배자가 되기도 하고 동시에 경멸자가 되기도 한다. 그에게는 '고정된 가치'란 없다. "비빔밥 정신이 바로 멀티미디어 정신"이라는 말은, 메타포가 아니라 글자 그대로 이해될 필요가 있다.

오늘 나는 왜 내가 쇤베르크에게 관심을 보였는지 생각해본다. 그가 가장

36) 김홍희, 앞의 책, 103쪽.

극단적인 아방가르드로 소개되었기 때문이다. 몽골…… 선사시대에 우랄 알타이 쪽의 사냥꾼들은 말을 타고 시베리아에서 페루, 한국, 네팔, 라플란드까지 세계를 누비고 다녔다. 그들은 농업 중심의 중국 사회처럼 중앙에 집착하지 않았다. 그들은 멀리 여행을 떠나 새로운 지평선을 바라보았다. 그들은 언제나 더 먼 곳을 보러 떠나야만 했다.[37]

 Tele-Vision. TV의 비전은 말 그대로 '멀리—봄', 즉 퍼스펙티브의 확장을 뜻한다. 이것은 저절로는 불가능하다. 문제는 접속이다. TV를 무엇과 접속시킬 것인가. 기술적 비전을 어떤 사유와 결합시키느냐. 백남준은 TV를 부처와 접속시킴으로써 퍼스펙티브를 무한한 시간의 차원으로 열어젖혔다. "움직이지 않는 노마드nomad stationary" 되기! '트랜스내셔널리티'는 어떤 정체성이나 경계에 사로잡히지 않고 매번 새롭게 자아를 떠나는 백남준의 작업 과정에서 적절한 용법을 하나 얻은 듯하다.

37) 백남준, 「나의 환희는 거칠 것 없어라」, 『백남준: 말馬에서 크리스토까지』, 190쪽.

'무라카미'라는 브랜드를 만드는 사람들

무라카미 다카시의 비즈니스 아트와 협업

작가 **무라카미 다카시** 村上隆

1962년생으로 도쿄예술대학 회화과에서 니혼가 전공으로 학사, 석사, 박사학위를 취득했다. 고급미술과 대중문화, 미술과 상품을 경계 없이 넘나들며 회화, 조각, 애니메이션, 상품 디자인 등에서 왕성한 활동을 선보이고 있다. 《슈퍼플랫Superflat》(로스앤젤레스, 2000), 《리틀보이: 폭발하는 일본 하위문화의 예술 Little Boy: The Arts of Japan's Exploding Subculture》(뉴욕, 2005) 등의 전시를 직접 기획했다. 주식회사 카이카이키키의 대표이며 저서로는 『예술기업론』(2006)과 『예술투쟁론』(2010)이 있다.

글 오윤정

서울대학교 고고미술사학과를 졸업하고 동 대학원 석사과정을 수료했다. 현재 미국 남캘리포니아 대학교 미술사학과에서 박사 과정을 밟고 있다. 20세기 초 일본의 백화점이 미술의 생산, 분배, 소비에 미친 영향에 대한 연구로 박사학위 논문을 준비 중이다.

1. 머리말

2007년 10월 미국 로스앤젤레스 현대미술관 게펜 컨템포러리 전시관 앞에는 할리우드 신작 시사회나 유명 디자이너의 패션쇼를 방불케 하는 풍경이 펼쳐졌다. 유명 인사들을 위한 포토라인이 설치되고 취재진의 카메라 플래시가 쉴새 없이 터졌다. 오늘의 주인공은 무라카미 다카시村上隆, 1962~로 전시장 안에서는 그의 회고전《© Murakami》의 오프닝 파티가 열리고 있었다. '고급미술과 대중문화, 미술과 상품을 경계 없이 넘나드는 크로스오버 스타'란 무라카미의 명성에 걸맞게 15년여 간 그의 작품 활동을 정리하는 전시의 클라이맥스에는 급기야 프랑스 패션 브랜드 루이뷔통의 매장이 설치되었으며, 무라카미가 이번 전시를 위해 특별 디자인한 한정판 제품들이 판매되었다. 루이뷔통은 기꺼이 전시 오프닝 파티를 직접 주관했으며 무라카미가 앨범 표지 디자인과 뮤직비디오 제작을 맡았던 유명 힙합 뮤지션 카니예 웨스트Kanye West, 1977~ 는 축하 공연을 펼쳤다. 루이뷔통이 주최하는 무라카미의 파티는 미술계, 패션계, 연예계의 유명 인사들로 인산인해를 이루었다.

무라카미는 전후 현대미술을 논할 때 결코 간과할 수 없는 한 특정 유형 작가군의 계보를 잇고 있다. 앤디 워홀Andy Warhol, 1928~1987을 선두로 1980년대부터 미술계에서 막강한 세력을 구가하고 있는 제프 쿤스Jeff Koons, 1955~ , 데미언 허스트Damien Hirst, 1965~ 등이 그들인데 작품보다 브랜드화된 작가의 이미지가 더 큰 의미를 갖게 된 작가들이다.1) 연예인에 버금가는 대중적 인기와 상업적 성공을 누리는 이들에게서 주목해야 하는 점은 인기와 성공이 그들

1) 팝아트 이후의 팝아트적 작업, 특히 앤디 워홀의 영향을 받은 작업을 하는 작가들을 하나의 계보로 묶어내고자 하는 시도는 2004년 10월호 『아트포럼Artforum』지 특집이었던 「팝 이후의 팝Pop After Pop」 대담에서 논의된 바 있으며, 이는 대담에 참여했던 미술 평론가와 큐레이터가 주축이 되어 기획한 전시 《팝 라이프: 물질세계의 미술Pop Life: Art in a Material World》에서 확고하게 전개되었다. 2009년 10월 영국 런던 테이트 모던 미술관에서 열린 《팝 라이프》전은 '성공한 비즈니스가 최고의 미술이다(Good business is the best art)'라는 워홀의 유명한 선언을 원점으로 1980년대부터 매스미디어 및 미술 시장과 적극적으로 관계 맺으며 자신의 예술적 페르소나를 길러 그것을 하나의 브랜드로 만들어낸 작가 23명의 작업을 소개했다. 무라카미는 이 계보를 잇는 가장 최근의 작가로 마지막 전시실에 전시되었다.

미술 작업에 부가적으로 따라오는 것이 아니라, 그 자체가 작업의 본질을 이루고 있다는 것이다. 대중의 호기심을 자극하기 위해 스스로에 대한 전설적 이야기들을 지어내고, 세간의 시선을 끌 수 있는 다양한 공적 페르소나persona를 창조하며, 미술계, 연예계, 패션계를 가리지 않고 각 분야의 유명인들과 친분을 쌓아 자신을 알리는 모든 과정이 그들 작업의 중요한 일부를 이루고 있다. 그리고 그들의 미술은 노련한 자기 홍보가 불러온 유명세를 타고 그 어떤 상품보다 자본주의 논리를 충실히 따르며 고가에 팔려나간다. 고급미술과 대중문화의 구별 없이 다양한 장르와 매체를 무차별적으로 넘나들며 활동하는 중에도 그 모두를 한 개인의 작업으로 묶어낼 수 있는 것은 작품의 조형적 일관성보다 작가 자신이 다른 무엇으로 혼동될 수 없는 유명 브랜드가 된 덕분이다. 무라카미는 바로 이러한 유형의 미술적 실천을 현재로서 가장 극단까지 밀고간 작가의 예로 꼽힌다.

일찍이 조르조 바사리Giorgio Vasari, 1511~1574가 『미술가 열전』을 쓴 이래 작가의 전기를 연구하는 것은 미술사 연구의 가장 전통적인 방법론 중 하나로서, 작품을 이해하기 위해 작가에 주목하는 것은 결코 새로운 일이 아니다. 그러나 더 이상 천재 작가에 대한 환상을 갖지 않는, 오히려 그것을 버리는 것이 옳다고 믿는 학계와 학술적 미술 평론가들은 작가에 주목하는 연구방법을 한동안 경원시해왔다. 물론 '스타 작가'에 목말라하는 대중들의 기대에 부응해야 하는 매스미디어와 작품 값을 올리는 것에 여념이 없는 미술 시장은 여전히 작가의 사생활에 주목하고 거장의 신화를 만들어왔으나 그러한 접근은 학술적인 연구와는 분명히 구분되었다. 그러나 자신을 스스로 신화화하고 매력적인 브랜드로 만드는 것이 작업 자체가 된 일군의 현대 작가들을 연구하기 위해서는 작품을 이해하기 위해 작가를 들여다보는 것이 아니라, 작가 자체가 작업의 가장 중요한 결과물이기에 그들을 들여다봐야 하는 상황이 생긴다. 이 글은 스스로 히트 작품과 작가들을 발굴, 기획, 홍보하는 '기획자impresario'형 작가이자, 각 분야의 전문가들을 적재적소에 배치하여 작품을 제작하고 작업을 진행하는 '예술감독creative director'형 작가인 무라카미 다카시가 국제 미술 무대에서 성공을 거두기 위해 '오타쿠オタク'와 '가와이可愛い'라는 두 개의 주제를 중심으로

어떻게 다양한 협업을 통해 타인의 명성, 타인의 재능과 기술, 타인의 정체성을 자신의 것으로 전용해왔는가를 살펴보고자 한다.

2. 브랜드의 탄생

대중의 주목을 받기에 앞서 무라카미가 먼저 국제 미술계에 알려지는 계기가 된 것은 2001년 1월 미국 로스앤젤레스 현대미술관 퍼시픽 디자인센터에서 열린 《슈퍼플랫Superflat》 전시였다. 무라카미에 따르면, 그가 직접 기획한 이 전시 프로젝트는 일본에서 미술이란 무엇인가, 무엇이 일본 현대미술인가, 무엇이 일본 고유의 미학인가, 무엇이 일본 특유의 감수성인가, 라는 질문으로부터 시작되었다고 한다.[2] 그리고 그는 '슈퍼플랫'이라는 개념을 통해 이 질문들의 답을 찾아가게 되었다. 일본미술이란 예로부터 현재까지 항상 그 물리적 속성상 평면을 지향한다는 점에서 2차원적일 뿐 아니라, 19세기 판화에서 현대의 그래픽아트, 망가漫畵, 아니메에 이르기까지 고급미술과 대중문화 간의 위계가 존재하지 않는다는 점에서 '평평flat'하다는 것이다. 무라카미는 바로 이러한 일본미술의 '고유한' 성격을 설명하기 위하여 슈퍼플랫이라는 용어를 창안했다. 슈퍼플랫은 곧 일본 현대미술을 세계적으로 알리는 데 중요한 키워드가 되었다. 그러나 흥미로운 점은 그가 일본화를 전공했음에도 불구하고 일본 내에서 본격적으로 작가로서의 첫발을 내디딜 당시에는 '일본다움'을 자신의 작품에서 특별히 강조하지는 않았다는 사실이다. 무라카미가 도쿄예술대학에서 일본화를 공부하며 작가로서의 정체성을 고민하던 1980년대 후반, 일본 경제는 초호황을 누렸고 엄청난 부를 순식간에 획득한 일본의 부호들은 세계 유명 경매를 누비며 서양미술의 '걸작'들을 사 모았다. 이와 같은 시장의 동향이 무라카미로 하여금 전공인 일본화만을 고수하지 않고 서양 현대미술 스타일의

2) Takashi Murakami, "Superflat Trilogy," Murakami ed., *Little Boy: The Arts of Japan's Exploding Sub-culture*, exh. cat., New York: Japan Society and New Haven: Yale University Press, 2005, p.151.

작업을 하는 편이 작가로서 성공하는 데 도움이 될 수 있다는 생각이 들게 했다. 1994년 1년간 뉴욕 PS.1의 레지던스 프로그램에 참여하기 위해 미국으로 건너갈 때까지만 해도 그는 전공인 일본화보다 주로 개념미술이나 팝아트적인 작업, 특히 앤디 워홀에게서 강한 영향을 받은 작업들을 해오고 있었다.

무라카미의 초창기 작업 중의 하나인 〈카세 타이슈 Z 프로젝트Kase Taishuu Z Project〉1994는 당시의 아이돌 스타 카세 타이슈가 매니저와의 결별로 인해 '카세 타이슈'라는 자신의 이름을 더 이상 사용할 수 없게 된 실제 사건을 바탕으로 기획되었다. 상당한 상품성을 지니고 있던 카세 타이슈라는 브랜드명을 잃고 싶지 않았던 그의 매니저는 곧 다른 연예인을 데려다 새로운 카세 타이슈로 만들어 데뷔시킨다. 이 기이한 상황에 영감을 받은 무라카미는 네 명의 미술대학 학생을 카세 타이슈로 가장시키는 작업을 펼쳤고, 성공적인 마케팅을 통해 결국 매스미디어로부터도 큰 주목을 받았고 그들의 이야기가 잡지와 텔레비전을 통해 널리 소개되었다.[3] 결국 여섯 명의 카세 타이슈가 존재하게 되었으나, 그중 누구도 '진짜'가 아닌 상황이 펼쳐졌다. 무라카미는 〈카세 타이슈 Z 프로젝트〉에서 연예계의 스타 메이킹 시스템을 그대로 똑같이 모방함으로써 실체보다 이미지가 중요한 스타 시스템 및 브랜드 마케팅에 대한 경험을 몸소 체험할 기회를 얻었다.

무라카미의 〈카세 타이슈 Z 프로젝트〉는 1967년 워홀이 다섯 군데의 대학을 돌며 진행한 강연회에 배우 알랜 미제트Allen Midgette를 자신인 것처럼 분장시켜 대신 내보낸 사건을 연상시킨다.[4] 두 작업은 모두 대중이 열광하는 유명인들의 유명세란 것이 얼마나 허구적이고 쉽게 조작할 수 있는 것인지를 폭로하는 동시에 그 점을 갖고 유희한다. 한편, 무라카미는 자신이 만든 네 명의 카세 타이슈의 손에 워홀의 중요 모티프 중 하나인 바나나를 들려 그가 이 프

3) 연예계 매니저들이 보통 그렇게 하듯, 무라카미 역시 자신의 네 명의 카세 타이슈의 사진과 생년월일, 신체 사이즈 등의 간단한 신상명세가 적힌 프로필을 매스미디어에 배포했다. 무라카미의 카세 타이슈들은 심지어 직접 텔레비전에 출연하게 될 정도로 인지도를 얻게 되었다.
4) Amada Cruz, "DOB in the land of Otaku," *Takashi Murakami: the meaning of the nonsense of the meaning,* exh. cat., New York: Center for Curatorial Studies Museum, Bard College, 1999, p.15.

로젝트의 아이디어를 워홀에게서 빌려왔음을 표시했다.5) 바나나는 워홀이 벨벳 언더그라운드의 데뷔 앨범 표지로 사용한 모티프로 무라카미가 워홀과 팝 아이돌 메이킹에 대한 관심도 공유하고 있음을 알린다.6)

무라카미는 워홀을 연상시키는 모티프와 레토릭을 꾸준히 사용해왔다. 그는 워홀의 팩토리에 대한 오마주로 1995년 도쿄 외곽에 있는 자신의 스튜디오를 히로폰 팩토리라 명명했다. 워홀에게서와 마찬가지로 꽃은 무라카미에게도 주요한 모티프로 등장한다. 많은 무라카미 작품이 은색을 바탕으로 하고 있다는 점이나 그가 대형 풍선 작업을 선보인 것 역시 워홀과의 연관 속에 설명될 수 있다. 그는 아니메 주인공을 닮은 자신의 작품을 워홀의 영화 〈외로운 카우보이Lonesome Cowboys〉1968를 따라 〈나의 외로운 카우보이My Lonesome Cowboy〉1998라 이름 지었다. 결국 도상적으로나 언어적으로 워홀을 끊임없이 참조하고 있는 무라카미를 미술 평론가들 역시 워홀과의 연관 속에서 설명할 수밖에 없게 되었다. 그는 종종 '일본의 앤디 워홀' '차세대 앤디 워홀' 혹은 '워홀의 진정한 후예' 등으로 불리고 있다. 미술 평론가 제리 살츠Jerry Saltz는 무라카미를 두고 "무라카미에게는 표면이 전부다. 모든 것이 거기 있다"라고 말했는데, 이는 워홀의 유명한 말 "당신이 앤디 워홀에 대해 알고 싶은 것이 있다면 내 그림의, 영화의, 그리고 나의 표면을 보십시오. 거기에 내가 있습니다. 그 뒤에는 아무것도 없습니다"를 염두에 두고 남긴 말임이 분명하다.7) 워홀이 에디 세즈윅Edie Sedgwick, 1943~1971이라는 슈퍼스타를 그의 페르소나로 길러낸 것처럼 무라카미는 앤디 워홀이라는 신화적인 인물을 자신의 페르소나로 불러냈다. 독창성에 강박적으로 묶여 있는 모더니스트 작가들이 누구누구의 아류가

5) Ibid., p.15.
6) 무라카미의 아이돌 메이킹에 대한 관심은 젊은 작가들을 발굴 육성하는 사업으로 발전했다. 그는 "내가 히로폰 팩토리를 시작한 이유 중 하나는 작가를 만들어내는 것에 관심을 두고 있기 때문이다. 나는 음반업계나 영화업계가 스타를 만들어내는 것과 마찬가지의 방법으로 미술 아이돌을 키워낼 수 있다고 생각한다"라고 밝혔다. David Pagel, "Meet Japan's Pop Art Samurai," *Interview,* vol.31 no.3, March 2001, p.191.
7) Jerry Saltz, "Imitation Warhol," *Village Voice,* vol. 44, no. 34, August 31, 1999, p.65. 앤디 워홀의 인터뷰는 Gretchen Berg, "Nothing to Lose: An Interview with Andy Warhol," Michael O'Pray ed., *Andy Warhol: Film Factory,* London: British Film Institute,1990, p.56에서 재인용.

되는 것을 두려워한 반면 무라카미는 '제2의 앤디 워홀'이란 꼬리표가 붙는 것을 결코 꺼리지 않았으며 오히려 자신에 대한 인지도를 높이고 그 이름을 각인시키는 데 워홀을 적극적으로 이용했다. 어떤 측면에서 무라카미는 워홀의 명성을 빌려오기 위해 워홀의 미술을 차용한 것으로도 보일 지경이다.

유명해지려는 무라카미의 욕망은 결코 워홀에 뒤지지 않았다. 1992년 선보인 작품 〈사인보드 다카시Signboard Takashi〉는 무라카미가 작품을 통해 자기 홍보를 시도한 작업 중 가장 이른 예에 속한다. 유명한 모형회사인 타미야의 브랜드 로고를 차용한 작업으로 '품질로는 세계 최고First in quality around the world'라는 슬로건 위에 적힌 회사 상표 TAMIYA를 자신의 이름 TAKASHI로 살짝 바꿔친 그의 재기가 돋보이는 작품이다.

〈사인보드 다카시〉를 통해 브랜드 네임과 로고에 대한 관심을 보인 후, 1993년 무라카미는 그 자신의 오리지널 캐릭터 'Mr. DOB'을 만들어냈다.[8] 한번 만들어진 캐릭터 DOB은 자기 복제를 무한히 거듭했고, 심지어 모조품의 형태로까지 재생산되어 무라카미라는 브랜드를 알리는데 일조했다. 무라카미에게 있어서 DOB의 중요성은 이 캐릭터가 그의 관객들, 그가 선호하는 표현을 빌리자면 그의 '고객들'과 소통하는 능력에 있다.[9] 무라카미는 "관객은 아티스트를 필요로 하지 않는다. 그들이 필요로 하는 것은 오직 캐릭터일 뿐이다"라고 말하고 있다.[10] DOB은 무라카미의 서명 혹은 무라카미라는 브랜드의 로고가 되어 다양한 재료와 형식으로 만들어진 무라카미의 온갖 작품과 제품들에 새겨졌다.[11] 결국 궁극적으로 DOB이 판촉하고 있는 것은 그것이 새

8) 무라카미는 DOB을 월트 디즈니(Walt Disney, 1901~1966)와 조지 루커스(George Lucas, 1944~)에게서 영감을 받아 만들었다고 밝혔다. 무라카미는 캐릭터가 대단히 수익성 좋은 비즈니스 전략이 될 것임을 일찍 알아챈 그들의 선견지명에 감명받았다고 했다. Amada Cruz, op. cit., p.16.
9) 카이 이토이(Kay Itoi)는 무라카미가 자신과의 인터뷰 내내 '관객'이란 단어 대신 '고객'이라는 단어를 사용한 사실을 강조했다. Kay Itoi, "Takashi Murakami: Satisfying the Customer," *Sculpture 21*, no.1, 2002, p.16.
10) Amada Cruz, op. cit., p.17.
11) DOB을 주제로 회화와 대형 풍선 조각 등을 제작했을 뿐 아니라 열쇠고리, 손목시계, 티셔츠, 마우스패드, 머그컵 등의 상품도 개발했다.

겨진 물건들이 아니라 바로 무라카미라는 브랜드일 따름이다.

DOB이 세계적으로 사랑받는 가장 큰 이유는 귀여운 모습에 있다. 얼핏 미키 마우스를 닮은 DOB은 성공한 캐릭터들의 모습을 본떠 의도적으로 귀엽고 순진해 보이도록 디자인되었다. 큰 머리에 작은 몸, 짧은 팔과 다리, 큰 눈과 작은 입의 동글동글한 형태와 밝은 색의 '귀여운' 캐릭터는 그것을 보는 모든 이들이 무방어적인 미소를 자아내게 한다. 그런데 그 '순진함'은 사실 철저히 계산된 결과물이다. 문화 평론가 다니엘 해리스Daniel Harris가 "귀여움이란 상식적 기준에서는 결코 미적이라 할 수 없으며 물리적으로 매력적인 특성이라 하기도 어렵다. 사실 귀여움이란 그로테스크한, 기형적인 것에 더 가깝다…… 그로테스크한 것은 동정심을 불러일으키기 때문에 귀엽다. 동정심이란 상대를 유혹하고 그 마음을 조작하는 미학의 가장 핵심이 되는 감정이다"라고 주장하듯, 귀여움이란 상대를 무장해제시킴과 동시에 그의 마음을 사로잡는 힘을 갖고 있다.12) 귀여운 캐릭터가 사람을 끌어들이는 힘을 실감한 무라카미는 DOB 이후로도 스마일플라워, 그의 회사 마스코트가 된 카이카이와 키키 등 귀여운 캐릭터들을 지속적으로 생산하여 자신의 미술 작품과 상품에 경계 없이 사용하고 있다.

3. 브랜드의 수출

1993년 무라카미가 도쿄예술대학을 졸업할 당시 일본의 경제 사정은 그다지 좋지 못했다. 미술 시장의 호황이 지속하리라 믿었던 무라카미의 기대와 달리 엔 가치의 폭락과 함께 한때 폭발했던 일본인들의 과잉된 미술 구매 열기도 수그러들었다. 일본 국내에서 더 이상 현대미술에 대한 수요를 기대하기 어렵다고 판단한 무라카미는 새로운 시장을 모색해야 했고 이러한 상황이 무라

12) Daniel Harris, *Cute, Quaint, Hungry, and Romantic: The Aesthetics of Consumerism*, New York, 2000, p.3.

카미가 해외 미술계로 눈을 돌리는 주요 이유 중 하나가 되었다.[13]

운 좋게도 무라카미는 아시아문화위원회Asian Cultural Council의 지원으로 1994년부터 1995년 1년간 뉴욕 P.S.1의 인터내셔널 스튜디오 프로그램에 참여할 기회를 얻었다. 이 기간 동안 그는 일본 밖에서 일본인 작가로서 살아남을 방법에 대한 사전 '시장조사'를 했다. 우선 무라카미는 세계로부터 주목을 받기 위해 일본적 문화 정체성이 드러나는 작업, 그의 말을 직접 빌리자면, "'일본' 그 자체에 대해 이야기하는 작업"을 해야 할 필요성을 절감했다.[14] 무라카미는 아니메와 망가 산업이 일본 문화를 가장 선명하게 전달할 수 있는 문화적 산물이자, 동시에 가장 상품 가치가 있는 분야라 판단하고 이미 국제적으로 큰 인기를 얻고 있던 일본 아니메와 망가를 자신의 작업에 활용하기로 결심한다.

그러나 1년간의 뉴욕 경험이 그를 단지 뉴자포니즘의 센세이셔널리즘에만 기대도록 한 것은 아니다. 그는 현대미술의 메카인 뉴욕에서 최신 미술 동향을 접할 수 있었고, 제프 쿤스, 데미안 허스트, 폴 매카시Paul McCarthy, 1945~ 같은 현대미술가들이 앤디 워홀의 '비즈니스 아트' 유산을 흡수하고 발전시켜 대중문화와 고급미술의 구별을 무력화하며 대단한 성공을 이루고 있는 현장을 목격했다. 그는 이 현대미술가들을 자신의 롤 모델로 추가했다. 더불어 그는 이 인기 작가들이 세상의 주목을 받기 위해 위악적인 악동 페르소나를 만들어 내고 있음을 보았다. 그들은 동물 학대, 마약, 성적 방종, 폭력 등 윤리적으로 민감한 문제를 건드려 스캔들을 일으키고 대중의 호기심을 자극함으로써 매스미디어의 관심을 끌어 인지도를 높이는 데 적극적으로 활용했다. 칭찬이든 비난이든 부를 창출해내는 데는 아무튼 유명세 자체가 중요하다는 사실이 그들로 하여금 구설에 오르는 것도 전혀 두려워하지 않고 오히려 이를 전략적으로 이용하게 했다. 이러한 현상은 사회의 유명인에 대한 갈증 및 일탈에 대한 욕망과 관련되어 있다. 한 인터뷰에서 무라카미 역시 "나는 유명해지고 싶다. 그

13) 2000년 2월 24일 브루클린 무라카미 스튜디오에서 열린 마코 와카사(Mako Wakasa)와의 인터뷰 참조. http://www.jca-online.com/murakami.html.
14) Dana Friis-Hansen, "The Meaning of Murakami's Nonsense about 'Japan' itself," *Takashi Murakami: the meaning of the nonsense of the meaning*, p.31에서 재인용.

러나 반드시 모두가 날 좋아하게 만들어야 할 필요는 없다. 유명해질 수만 있
다면 사람들이 날 싫어한다 해도 상관없다"라고 밝힌다.15)

서구에 자신을 알리기 위한 승부수로 무라카미는 일본 대중문화 중에서
도 가장 주변부의 하위문화인 오타쿠 문화를 작업에 끌어들인다. 오타쿠란 무
엇인가? 오타쿠는 망가, 아니메, 비디오/컴퓨터 게임 등 다양한 전후 일본 대
중문화를 강박적으로 좋아하는 팬들로 이루어진, 1970년대에 새롭게 등장한
문화 그룹을 지칭하는 일본어다. 여기서 한 가지 분명히 할 것은 아니메와 망
가 그 자체가 하위문화는 아니라는 사실이다. 아니메와 망가는 일본 사회에서
공적으로 인정되고 사랑받는 문화다. 그러나 오타쿠 문화는 그들이 아니메와
망가를 즐기는 방법이 '적절하지 못하다'라는 이유 때문에 사회적으로 비난받
고 멸시받아왔다.

오타쿠의 정의는 개인에 따라 조금씩 차이가 있으며 그에 따른 외연 역시
달라지지만, 보통 망가, 아니메, 비디오/컴퓨터 게임의 환상 세계에 빠져 지내
며 그것을 통해 오락적, 성적 만족을 얻는 남성들을 전형적인 오타쿠의 모습
으로 그리고 있다. 오타쿠의 세계에서 아니메와 망가의 캐릭터들은 보통 그들
의 가상 연인으로 여겨지며 오타쿠들은 그들의 성적 욕망을 캐릭터에 투사하
고 그 이미지를 소비함으로써 만족감을 얻는다. 캐릭터에 대한 그들의 애정이
궁극적으로는 일본 하위문화 산업을 성장시키는 동력이 되었다. 아니메, 망가,
비디오/컴퓨터 게임에 나오는 캐릭터를 축소해 재현한 인형인 피겨figure는 일
본 하위문화 산업이 생산하는 가장 중요한 상품 아이템이다. 피겨 산업은 자신
들이 사랑하는 가상 세계의 캐릭터를 실제 세상에 태어나도록 하고 싶은 오타
쿠들의 간절한 바람에 대한 응답으로 시작되었다.

무라카미는 미국에서 돌아오자마자 오타쿠 피겨 프로젝트를 본격적으로
시작했다. 그의 첫 번째 오타쿠 프로젝트인 〈미스 코코Miss KO²〉1997는 풍만한
가슴을 숨길 수 없는 타이트한 빨간 미니 원피스에 하얀 레이스가 달린 앞치마
를 두른 미소녀를 모델로 한 작품으로 오타쿠 시장의 유니폼 페티쉬 취향에 전

15) Midori Matsui, "Takashi Murakami," *Index 3*, no.4, November/December 1998, p.47.

적으로 부합하는 '비미술적인' 오브제다. 오타쿠들이 피겨에 기대하는 미적 가치란 모던아트의 '오리지널리티'에 대한 기대와는 큰 차이가 있다. 피겨 제작자들은 결코 새로운 아니메 캐릭터를 발명하지 않는다. 그들은 새로운 것을 창조하는 이들이 아니다. 그들은 2차원의 이미지로 존재하는 아니메 캐릭터들을 3차원의 오브제로 끄집어내는 사람들이다. 하지만 가상의 세계, 2차원 평면에만 존재하던 캐릭터를 그에 대한 오타쿠의 판타지를 해치지 않고, 오히려 그것을 십분 실현해 줄 수 있는 3차원의 피겨로 만들어내는 데에는 오타쿠 취향에 대한 깊은 이해와 고도의 기술이 필요하다.

그러나 무라카미가 아니메와 망가의 열렬한 팬이 될 수 있다손 치더라도 그 스스로가 진짜 오타쿠가 될 수는 없었다. 소심하고 무기력한 성품은 오타쿠의 정신세계를 설명하는 결정적인 요소다. 무라카미 자신의 설명에 따르자면 비사회적인 성격, 매력적이지 못한 외모, 잇단 대학 입학시험 실패 등의 이유로 자신감을 상실한 남성들이 오타쿠가 된다.[16] 그들의 내향적이고 방어적인 성향은 그들에 대한 사회적 냉대와 혐오에 대한 결과로서 이해될 수 있다. 그러나 무라카미는 오타쿠가 되기에는 소위 말해 너무 '잘났다'. 한 개인의 사회적 지위를 결정하는 데 있어 학력이 대단히 중요한 요소로 작용하는 일본 사회에서 무라카미는 일본 최고의 미술학교인 도쿄예술대학을 졸업했으며, 그는 이 학교 역사상 처음으로 일본화 전공으로 박사학위를 받은 인물이기도 하다. 따라서 그가 택시 운전기사 아버지와 전업주부 어머니를 둔 중하층 가정 출신임을 강조한다 하더라도 무라카미가 일본 사회의 엘리트라는 사실을 부인하기는 어렵다.

무엇보다도 무라카미가 오타쿠가 될 수 없는 결정적인 이유는 학벌의 문제라기보다는 그의 개인적 성향이 결코 오타쿠들의 성격과는 같지 않다는 데에 있다. 오타쿠는 매우 비사회적인 사람들이다. 그들은 자신의 방안에 혼자 머무르며 오로지 가상의 세계를 통해서만 외부와 교류한다. 그들은 일상의 사람

16) 마코 와카사와의 앞의 인터뷰.

들과 소통하고 사회적 관계를 맺는 것보다 상상의 세계에 사는 캐릭터들과 더불어 지내는 편이 훨씬 편안하고 즐거운 이들이다. 그들은 규칙적으로 아키하바라秋葉原를 찾아 쇼핑하고 몇몇 피겨 축제에 참석하는데 이것이 거의 유일하게 세상으로 나오는 경우다. 그들과 대조적으로 무라카미는 굉장히 적극적이고 외향적이고 사교적인 인물이다. 그는 누구보다 세상에서 유명해지기를, 성공하기를 염원하며 그에 필요한 사회 활동에 적극적이다. 실제로 그는 일본 동경, 미국 뉴욕의 롱아일랜드와 브루클린 세 곳의 사무실에서 100명 이상의 직원이 근무하고 있는 주식회사 카이카이키키Kaikai Kiki LLC(Co. Ltd.)를 경영하는 사업가로서 무수한 사람과 끊임없이 협력하고 있다.[17] 사회에 대한 이러한 태도로 볼 때 그는 정확히 오타쿠의 반대편에 위치한다고 할 수 있다.

오타쿠들은 자신들의 관심과 믿음을 공유하지 않는, 공유할 수 없는 이들에 대해 강한 적개심을 가지고 있다. 그들은 굉장히 폐쇄적인 그룹으로 자신들만의 고유한 취향과 엄격한 미적 비판 기준을 갖고 있다. 그들의 방어적인 경향은 비오타쿠들이 오타쿠 문화를 쉽게 들여다보고 비판하지 못하도록 막는 장치이기도 하다. 그러므로 무라카미가 오타쿠 세계에 들어가기 위해서는 오타쿠 페르소나가 필요했다.[18] 무라카미의 오타쿠 페르소나는 바로 그의 조수 Mr.1969~ 였다. Mr.는 히로폰 팩토리의 최고참 멤버로 롤리콤롤리타 콤플렉스의 줄임말에 빠진 '진짜' 오타쿠였다. 무라카미와 달리 도쿄예술대학 입학시험에 네 번을 도전하고도 결국 실패한 그는 그림 재료를 살 돈이 없어서 편의점과 슈

17) 히로폰 팩토리는 2001년 주식회사 카이카이키키로 명칭을 바꾸고 완전한 기업의 면모를 갖추었다. 카이카이키키는 무라카미를 포함해 일곱 명 소속 작가의 작품 제작, 홍보 및 전시 등을 관리하고, 무라카미의 캐릭터들이 새겨진 티셔츠, 장난감, 액세서리, 문방구 등의 상품 개발과 판매를 주관하며, 모리 빌딩 등 외부의 마케팅 컨설턴트를 맡아 인쇄물, 텔레비전 광고, 포스터, 패키지 디자인 등의 제작 역시 책임지고 있다.
18) 미도리 마츠이와의 인터뷰에서 '당신은 오타쿠 작가가 아닌가?'라는 질문에 무라카미는 다음과 같이 답한다. "나는 오타쿠가 아니다. 오타쿠들은 순수한 딜레탕트들이다. 그들은 결코 어떤 것도 창조하지 않는다. 하지만 그들은 아니메, 망가, 게임에 대해서는 아주 작은 부분까지 모두 알고 있다. 그들은 아니메와 망가의 언어를 갖고 단지 그것들을 평가할 뿐이다. 그러나 나는 그들이 온전히 자신들만의 문법을 사용하여 만들어낸 비판 체계를 갖고 있다는 점이 대단하다고 생각한다. 그래서 나는 그들의 이벤트에 참여해보고 싶고, 그들의 이야기를 들어보고 싶고, 나에게는 매우 낯설지만 오타쿠 정신세계의 가장 깊숙한 곳에 들어 있는 미스터리들을 이해하고 싶다." Midori Matsui, op cit., p.48.

퍼마켓에서 받은 영수증의 뒷면에 사춘기 소녀의 초상을 그렸다. 무라카미는 Mr.의 패배자 감수성을 존중하고 그가 자신만의 오타쿠적 감수성을 계속 발전시켜 나가도록 북돋았으며 그로부터 오타쿠들만의 문화를 배워 익혔다.19)

Mr.로부터 오타쿠들이 그들만의 세계에서 사용하는 언어와 문법, 그리고 그들의 취향에 대한 지식을 얻은 무라카미는 본격적으로 오타쿠 피겨를 제작하기 시작한다. 그러나 여기서 다시 한 번 그는 또 다른 오타쿠 전문가인 피겨 장인 BOME1961~ 의 도움을 얻는다. 무라카미의 피겨들은 BOME와의 협업을 통해 BOME의 손을 거쳐 제작되었다. BOME는 아니메 피겨 제작에서는 타의 추종을 불허하는 최고의 장인이었다. 오타쿠들 사이에서 그는 전설적인 인물로 추앙되며 외부인인 무라카미의 오타쿠 세계 입성을 가능케 한 결정적 인물이다. BOME는 종종 무라카미 자신보다도 더 진지한 창조적인 천재의 모습으로 그려졌다. 세상에 널리 유통되고 있는 무라카미의 사진 중 많은 것이 주로 작품 앞에서 유명인들과 어울려 포즈를 취하고 있는 모습인 것과 대조적으로, 무라카미의 전시 카탈로그에 소개되는 BOME의 사진은 카메라 등 다른 어떤 것에도 동요되지 않은 채 오로지 작업에 열중하고 있는 모습을 담고 있다. 창작에만 몰두하는 고독한 예술가의 이미지는 이미 구식으로, 이제 성공한 작가의 주요 임무는 비즈니스를 위해 유명인들과 친분을 쌓는 것이 되었으며, 무라카미가 그 새로운 임무에 누구보다 유능한 작가임은 주지의 사실이다. 그럼에도 불구하고 대중에게는 여전히 고뇌하는 천재, 장인적 작가의 모습에 대한 미련과 기대가 남아 있었다. 이러한 대중들의 바람에 BOME라는 자신의 페르소나를 통해 대신 부응하고 있다는 점이, 대중이 원하는 것이 무엇인지 그들의 마음을 읽어내는 무라카미의 천부적 재능을 증명한다.

오타쿠 피겨 프로젝트를 위해서 무라카미는 단순 협업을 넘어 진짜 오타쿠로부터 그들의 정체성을 빌려왔다. 이러한 협력 네트워크를 만드는 것 자체

19) 오타쿠들 간의 아니메, 망가, 게임 토론에 참여하기 위해서는 자신의 감식안을 반영하는 훌륭한 컬렉션을 갖추는 동시에 그에 대한 아주 세세한 사항까지 모두 섭렵하는 엄청난 양의 지식도 갖고 있어야 했다. Mr.는 자신이 수년간 아니메와 망가 팬진페어(fanzine fair)들을 섭렵하며 사 모은 굉장히 희귀한 언더그라운드 자료들을 무라카미와 공유했다.

가 그의 작업 내용을 이룰뿐 아니라, 이를 통해 그는 자신의 오타쿠 관객들에게도 접근할 수 있었다. 이 협업 팀이 만든 피겨는 다른 아니메 캐릭터들처럼 플라스틱 모델 키트로 제작되어 대량 생산되고 판매되었다. 무라카미의 오타쿠 피겨들은 『월간 모델 그라픽스*Monthly Model Graphics*』 같은 오타쿠 잡지와 일본 최대 모형회사 카이요도海洋堂가 주최하는 피겨 축제 '원더 페스티벌Wonder Festival'을 통해 소개되었으며, 다른 아니메 피겨들과 나란히 오타쿠의 성지 아키하바라의 피겨 상점에서 판매되었다.

　무라카미의 오타쿠 피겨 프로젝트는 피겨를 만드는 데 그치는 것이 아니라, 그 최초의 상품 개발 단계에서 최후 단계인 유통과 판촉에 이르기까지 이 하위문화 운영 시스템을 전부 그대로 따랐다. 오타쿠들의 취향을 정확히 반영하고 있는 피겨를 제작하기 위해 사전에 오타쿠들의 세계로 들어가 그들의 욕망을 착실히 공부하고, 피겨가 완성되고 난 후에 다시 그 물건들을 오타쿠 커뮤니티 내에 배포하는 전 과정이 실은 무라카미의 프로젝트다. 단지 아니메 캐릭터를 자신 작품의 모티프로 차용하는 것이 아니라, 완전히 그들의 세계 내에서 처음부터 끝까지 작동했다는 점이 대중문화에서 그 시각적 언어를 차용하는 것에 그쳤던 선배 팝아트 작가들과 무라카미의 차이다.

　무라카미의 피겨들이 처음 전시된 원더 페스티발은 일본미술계와는 완전히 동떨어진 세계에 위치하고 있었으며, 그의 오타쿠 프로젝트는 미술계로부터는 어떤 진지한 관심도 끌지 못했다. 무라카미 본인의 주장에 따르면, 당시 일본 화단은 이 작업의 오타쿠적 측면 때문에 무라카미 프로젝트의 원리와 결과물들을 결코 수용할 수 없었다.[20] 무라카미 스스로 자신의 작업을 미술계로 밀어 넣어야 할 어떤 필요성도 느끼지 못하는 것처럼 행동했고, 그의 오타쿠 피겨 프로젝트의 제1장은 오타쿠 그룹 내에서 끝났다. 그러나 이는 일면 일본미술계로부터의 외면을 서구미술계의 주목을 얻는 데에 이용하려는 용의주도한 무라카미의 계획된 실패였다. 무라카미가 궁극적인 목표로 하고 있던 것

20) Takashi Murakami, "Life as a Creator," *Takashi Murakami: Summon monsters? Open the door? Heal? Or Die?*, exh. cat., Tokyo: Museum of Contemporary Art, 2001, p.143.

은 서구미술계였으며, 따라서 그는 일본미술계의 오타쿠 프로젝트에 대한 완벽한 무시를 오히려 자신의 미술이 더욱 주변적인 것으로 보이도록 하는 일화로 사용했다. '시련이 혹독할수록 신화는 더욱 강해진다'는 논리처럼 그는 카탈로그나 인터뷰를 통해 오타쿠의 반사회적 측면을 보다 부각시켰고 그것이 미국에서 반향을 일으켰다.[21] 무라카미는 1998년 일본에서는 〈미스 코코〉를 피겨축제에서 대중에 공개한 반면, 같은 해 미국에서는 그의 또 다른 오타쿠 프로젝트인 〈히로폰Hiropon〉1997과 〈나의 외로운 카우보이〉를 뉴욕의 갤러리 피처 Feature Inc.와 로스앤젤레스의 갤러리 블럼앤포Blum & Poe에서 전시했다. 그리고 그는 "미국에서는 미술계 사람들과 지식인들이 나의 미술이 무엇에 관한 것인지 이해했다. 그러나 일본인들에게 나의 작품은 여전히 예술로 받아들이기엔 너무 위협적인 것이었다"와 같은 말을 남겼다.[22] 오타쿠 피겨 프로젝트는 서구미술 시장을 목표로 치밀하게 계산한 시나리오 하에 성공할 수 있었다. 일본 내에서는 멸시를 받고 있던 오타쿠 문화와 그 상품들을 최대한 활용하여 무라카미는 그의 작품과 자신을 미국에서 '반영웅'의 전설로 신화화했다.

　　'가치 폄하된' 오타쿠 문화 상품들을 미술 작품으로 탈바꿈시킨 무라카미의 '연금술사적 효과'는 그가 미국에서 기획한 전시 프로젝트의 형태로도 실현되었다.[23] 무라카미가 미국에서 처음으로 기획한 전시 《에로 팝 도쿄Ero Pop Tokyo》는 1998년 로스앤젤레스의 갤러리 조지스George's에서 열렸다. 《에로 팝

21) 상대적으로 낯선 문화였던 일본의 오타쿠 문화를 일본 밖에 가장 적극적으로 소개한 장본인 중 한 명이 바로 무라카미다. 따라서 서구미술계 인사들이 오타쿠에 대해 갖고 있는 인상이란 전적으로 무라카미에 의해 결정되었다고 말할 수 있다. 그런데 무라카미가 그들에게 일본 사회 내에서 오타쿠가 갖는 의미를 설명하는 중에, 1989년 네 명의 어린 소녀를 강간 살해한 후 그들의 사체를 비디오로 촬영한 미야자키 츠토무(宮崎勤)가 오타쿠의 전형으로 이해되었다는 이야기나, 1995년 사린 가스 테러를 일으킨 옴진리교의 범행이 오타쿠적 행동으로 받아들여졌다는 등의 몇몇 극단적인 예를 언급하는 데는 오타쿠를 더욱 주변적이고 반사회적 존재로 인식시키고자 하는 무라카미의 의도가 깔려 있다고 생각한다. 무라카미의 오타쿠 소개는 Murakami Takashi, "Earth in My Window," *Little Boy: The Arts of Japan's Exploding Subculture*, pp.132~134 참조.
22) Edward M. Gomez, "The Fine Art of Biting Into Japanese Cuteness," *New York Times*, Jul 18, 1999, p.2.33.
23) Midori Matsui, "Toward a Definition of Tokyo Pop: The classical transgression of Takashi Murakami," *Takashi Murakami: the meaning of the nonsense of the meaning*, p.27.

도쿄》전은 무라카미 자신의 작업 이외에 Mr.를 포함해 그와 같이 아니메, 망가 캐릭터를 향한 자신의 성적 판타지를 작품화한 오타쿠 작가들의 작업과 BOME 등 전문 오타쿠 상품 제작자들의 작업을 함께 전시했다.[24] 물론 이 전시에는 작가와 장인 간의, 작품과 상품 간의 어떠한 구별이나 위계도 작동하지 않았다. 전시는 대성공을 이루어 일본 내에서도 무명이었던 젊은 오타쿠 작가들이 미국미술계에 이름을 알리고 작품을 판매할 기회를 얻었다.[25]

　　다음 해 같은 갤러리에서 무라카미는 《도쿄 걸즈 브라보Tokyo Girls Bravo》라는 전시를 기획했다. 이 전시는 1980년대 사춘기 소녀들 사이에서 큰 인기를 누렸던 같은 제목의 망가 『도쿄 걸즈 브라보Tokyo Girls Bravo』를 따라 제목을 붙였다. 그는 '가와이' 문화, 즉 '귀여운' 문화를 이 전시의 주제로 선택했다. 가와이 문화는 오타쿠 문화에 이어 무라카미가 서구미술계의 주목을 얻기 위해 전략적으로 선택한 두 번째 테마다. 오타쿠 문화와 달리 무라카미는 뉴욕 레지던시 경험 이전부터, 다시 말해 서구미술계 진출을 염두에 두기 이전부터 이미 귀여운 미학의 시장 가능성을 알아차리고 DOB과 같은 캐릭터를 발명했다. 그러나 《도쿄 걸즈 브라보》 전시에서 그는 '귀여움'이라는 주제를 의도적으로 일본 특수적 현상인 가와이 문화 혹은 소녀 문화로 치환한다. 가와이可愛い란 1980년대부터 일본의 대중문화를 지배하고 있는 감수성 중 하나다. 가와이 문화는 달콤하고, 사랑스럽고, 순수하고, 순진하며, 단순하고, 부드럽고, 여리고, 약한 행동 방식과 외모를 애호하는 문화다. 소녀들이 좋아하는 헬로 키티를, 동시에 그러한 소녀들에 대한 판타지에 빠져 있는 오타쿠를 이해하는 데도 모

24) 무라카미와 Mr. 그리고 BOME 이외에 이 전시에 참여한 이들로는 성인 망가 잡지에 주로 작품을 싣는 괴짜 에로 망가 작가 마치노 헨마루(町野変丸, 1969~)와 언더그라운드 망가 작가이자 편집자인 미마사카 히데아키(美作英明), 거리에서 만난 소녀들의 사진을 찍는 오타쿠 작가 모리오카 토모키(森岡友樹, 1977~) 등이 있었다. 모리오카 역시 Mr.와 마찬가지로 히로폰 팩토리의 멤버였다.
25) 록 밴드 레드 핫 칠리 페퍼스의 멤버 중 한 명이 BOME의 피겨를 전부 구입했으며, 노턴 바이러스의 발명자 피터 노턴(Peter Norton, 1943~)이 Mr.의 작품을 구매한 사실을 무라카미는 미도리 마츠이와의 인터뷰에서 자랑스럽게 소개했다. Midori Matsui, op. cit., 1998, p.49. 자신이 기획한 전시의 성공을 그에 대한 유명인들의 호응을 통해 증명하고자 하는 무라카미의 심리가 엿보이는 대목이다. 덧붙여 무라카미는 폴 매카시가 Mr.의 작업을 굉장히 좋아했다는 사실을 강조했는데, 이후로도 종종 Mr.에게는 '폴 매카시가 칭찬한 작가'라는 수식어가 따라다녔다.

두 필요한 개념이 바로 가와이다.《도쿄 걸즈 브라보》전시를 통해 무라카미는 아오시마 치호青島千穗, 1974~ , 아야 타카노綾タカノ, 1976~ 를 포함 히로폰 팩토리에 소속되어 있던 젊은 여성 작가들을 소녀 감수성을 재현하는 자신의 가와이 페르소나로 동원했다. 그는 자신이 집중하고 있는 일본 현대 대중문화를 논하는 데 있어 가와이 문화를 언급하는 것이 얼마나 중요한지 잘 알고 있었지만 그 소녀 감수성을 직접 실천하는 데는 분명 무리가 있었으며 이 한계를 여성 조수들의 정체성을 빌려와 자신을 확장함으로써 극복한다.26) 이들은 무라카미 대신 그가 기획한 전시에 필요한 귀엽고 사랑스러운 동시에 예민하고 위태로운 소녀 감수성이 듬뿍 담긴 내밀하고 감상적인 작품들을 제작했다.

마침내 2001년《슈퍼플랫》전시에서 무라카미는 오타쿠 문화와 가와이 문화를 실천하는 이 두 그룹의 젊은 작가들을 한데 묶어 그들을 일본 현대미술의 대표로 서구미술계에 소개했다. 무라카미의 전시 기획은 워홀의 영화 제작에 비교될 수 있다. 워홀의 팩토리에 모인 젊은 예술가들이 워홀의 영화에 출연해 그의 페르소나가 되어 연기하듯이, 무라카미는 대부분 히로폰 팩토리의 조수였던 젊은 작가들을 각각 본인의 오타쿠와 가와이 페르소나로 만들어 그들을 통해 자신의 슈퍼플랫이란 개념을 전시 형태로 구현해냈다.27)

4. 타 브랜드와의 제휴

2003년 시작된 루이뷔통과의 협업은 세계 시장을 겨냥한 무라카미의 마케팅 전략이 절정에 이르렀음을 알렸다. 루이뷔통 가방의 표면은 그의 작품을

26) 무라카미는 1999년 한 인터뷰에서 "지금 내가 가장 어필하기 어려운 상대는 젊은 여성 관객들이다. 그들에게 사랑받을 수 있는 작업을 하는 것이 나의 새로운 도전이다"라고 말했다. Dana Friis-Hansen, op. cit., p.31.
27)《에로 팝 도쿄》《도쿄 걸즈 브라보》《슈퍼플랫》에 참가한 히로폰 팩토리의 멤버 Mr., 아오시마 치호, 아야 타카노는 이후로도 무라카미가 기획하는 전시들에 꾸준히 등장하고 있다. 무라카미의 조수로 히로폰 팩토리 생활을 시작한 이들은 개인전을 여는 등 작가로 데뷔한 이후에도 무라카미로부터 독립하지 않고 10여 년 이상 그의 밑에 남아 '무라카미 사단'을 이루고 있다.

전 세계에 알리는 데 더없이 훌륭한 매체로 작동했다.[28] 그는 따로 홍보에 힘을 쏟을 필요 없이 루이뷔통이 전 세계적으로 확보해놓은 시장에 입장했다. 루이뷔통이란 브랜드의 상징이라 할 수 있는 전통의 모노그램을 무라카미다운 알록달록한 색상으로 재해석한 그의 모노그램 멀티컬러 백은 출시하자마자 곧 긴 웨이팅 리스트가 생길 정도로 큰 히트를 치며, 2003년 첫해에만 3억 달러 이상의 수익을 냈다. 2003년 소위 잘나가는 갤러리들이 밀집한 뉴욕 첼시의 전시 오프닝에서는 틀림없이 무라카미 백을 어깨에 멘 여성들을 마주치게 되었다. 동시에 세계 곳곳의 대도시 한구석에서는 가짜 무라카미 백이 날개 돋친 듯 팔려나가고 있었다. 무라카미 다카시는 2003년 세계 패션계와 미술계 양쪽 진영에서 가장 뜨거운 이슈로 떠오른 인물 중 한 명이 되었다.

무라카미에게 협업을 제안한 루이뷔통의 크리에이티브 디렉터 마크 제이콥스Marc Jacobs, 1963~ 는 이미 그 이전부터 자신의 이름을 딴 브랜드와 자기 자신의 이미지 메이킹을 위해 여러 분야의 유명인들과 협업해오고 있었다.[29] 그와 깊은 친분을 갖고 있는 유명 인사들의 이름을 빼고 디자이너 마크 제이콥스, 브랜드 마크 제이콥스를 이야기하는 것이 불가능할 정도로 그의 주변인들은 그와 그의 브랜드 이미지 형성에 큰 영향을 미쳤다. 그는 1998년부터 영화감독 소피아 코폴라Sofia Coppola, 1971~ , 얼터너티브 록 밴드 소닉 유스의 킴 고든Kim Gordon, 1953~ , 작가 신디 셔먼Cindy Sherman, 1954~ , 배우 위노라 라이더Winona Ryder, 1971~ 등을 자신의 브랜드 마크 제이콥스의 광고에 등장시켰으며, 그 촬영은 유명 사진작가 위르겐 텔러Juergen Teller, 1964~ 에게 맡겼다.[30]

28) 루이뷔통과의 협업을 통해 무엇을 배웠느냐라는 질문에 무라카미는 어떤 한 특정 도시에서 2년에 한 번씩 개인전을 여는 작가들의 전통적 스케줄보다 봄, 가을로 신상품을 발표하는 패션업계의 편이 대중들의 시선을 끄는 데 훨씬 효과적임을 깨달았다고 답한다. Scott Rothkopf, "Takashi Murakami: Company Man," Paul Shimmel ed., ©Murakami, exh. cat., Los Angeles: The Museum of Contemporary Art, 2007, p.159의 주 43번 참조.
29) 마크 제이콥스는 1997년부터 '크리에이티브 디렉터Creative Director'라는 직함 하에 루이뷔통 디자인의 총괄을 맡는 동시에 자신의 브랜드 마크 제이콥스와 마크 바이 마크 제이콥스도 계속 병행 운영해오고 있다.
30) 위르겐 텔러는 '패션사진가'뿐 아니라 '예술사진가'로도 주목받는 작가로 여러 유명 미술관에서 개인전을 열었다. 그러나 위르겐 텔러 본인은 마치 무라카미가 자신의 핸드백과 회화 작업을 차별 없이

보통의 광고에서 모델은 브랜드의 이미지에 맞게 설정된 어떤 주어진 역할로 분해 연기를 한다면, 마크 제이콥스의 모델들은 그들 자신 본래의 모습을 연기하도록 주문받았다. 위르켄 텔러의 사진은 그들을 단지 광고 모델이 아니라 '마크 제이콥스의 사람들'로 그려냈고, 그들 각각이 사회적으로 쌓아온 이미지들이 모여 마크 제이콥스의 이미지를 만들었다. 디자이너의 사적 인간관계가 브랜드의 공적 이미지를 형성하게 된 것이다.

　　모델로 등장한 '마크 제이콥스의 사람들' 가운데는 화가 레이첼 파인스타인Rachel Feinstein, 1971~ 도 포함되어 있었는데, 그녀가 전속 작가로 계약한 뉴욕 마리안 보에스키 갤러리Marianne Boesky Gallery에는 마침 1998년부터 무라카미도 소속되어 있었다. 어떻게 무라카미와 함께 일을 하기 시작하게 되었는가라는 질문에 마크 제이콥스는 2002년 프랑스 파리 카르티에 현대미술재단에서 열린 무라카미의 전시를 보고 직접 연락을 취했다고 밝힌 바 있는데, 그들의 협업을 성사시키는 과정에서 사교에 바탕을 둔 개인적인 인맥 역시 영향을 미쳤으리라 짐작할 수 있다.31)

　　패션계와 미술계는 이처럼 휴먼 네트워크를 통해 서로의 진영으로 침투해가고 있다. 패션 디자이너들은 전시 오프닝 파티의 단골손님이며 작가들은 패션쇼의 주빈이 되었다. 패션 잡지의 파티 섹션에서 우리는 각종 파티의 VIP가 된 스타 작가들의 사진을 쉽게 찾아볼 수 있다. 미술에 대한 같은 고민과 신념을 나누는 작가들끼리 모여 하나의 유파를 형성하던 시대는 지나갔다. 작가로서 성공하기 위해서는 패션계와 연예계에 튼튼한 인맥을 만드는 것이 시급해졌다. 2009년 바젤 아트페어에서 프리뷰 오픈 31분 만에 280만 달러에 판매되어 화제가 되었던 무라카미의 신작 또한 힙합 프로듀서 퍼렐 윌리엄스Pharrell Williams, 1973~ 와의 협업으로 탄생한 작품이었다. 〈단순한 것들The Simple

자신의 작품이라고 말하는 것처럼 자신의 패션 화보와 예술사진을 구별하지 않는다. 그가 1998년부터 2009년까지 10년간 마크 제이콥스 광고를 위해 찍은 사진들을 모은 사진집이 최근 출간되었다. *Juergen Teller: Marc Jacobs Advertising 1998-2009(v.1)*, Steidl Photography international, 2010.
31) 무라카미와의 협업에 대한 마크 제이콥스의 언급은 다큐멘터리 *Marc Jacobs & Louis Vuitton*, 2007 참조.

Things)이란 제목의 이 작품은 괴물로 변신한 DOB의 쩍 벌린 입 안에 퍼렐 윌리엄스가 선택한 자신의 일상을 대변하는 오브제들을 금, 은, 다이아몬드로 장식하여 넣은 입체 작업이다. 무라카미가 어떻게 힙합 뮤지션과 함께 작품을 제작하게 되었는지 의아할 수 있지만, 퍼렐 윌리엄스 역시 루이뷔통과 협업하여 자신의 주얼리 라인을 발표했다는 사실을 상기한다면, 그들의 인연이 어디서 시작되었는지 그리고 무라카미가 왜 이 작품에 번쩍이는 보석들을 사용하게 되었는지도 금세 이해할 수 있다.

많은 점에서 무라카미와 마크 제이콥스는 서로 닮은 데가 있다. 우선 둘다 타인의 인격을 빌려와 자신의 페르소나로 전용하는 데에 탁월한 재주가 있다. 루이뷔통과 무라카미의 협업은 마크 제이콥스와 무라카미, 두 페르소나 이용의 귀재가 서로의 페르소나가 되며 힘을 더하는 상승효과를 냈다. 둘째, 대중으로부터 인기를 끌기 위해 그들은 '귀여움'과 '반사회성'이라는 유사한 전략을 사용한다. 커다란 리본이 달린 원피스, 물방울무늬 카디건과 알록달록 경쾌한 색의 플랫슈즈는 소비자들에게 사랑받는 마크 제이콥스 디자인의 트레이드마크다. 그는 소피아 코폴라를 자신의 '뮤즈'로 밝히고 여기저기서 항상 그녀를 추앙했다. 그는 서른네 살의 나이에 오스카상을 거머쥔 빼빼마른 그녀가 "젊고, 상냥하고, 순수하고, 아름다운, 내가 환상에서 그리는 소녀의 전형이다"라고 밝혔다.[32]

동시에 마크 제이콥스에게는 악동 히로인도 존재했다. 그는 위노라 라이더가 2001년 12월 베버리힐스의 한 백화점에서 옷을 훔치다 들켜 법정에 서게 된 사건 직후 그녀를 자신의 광고 모델로 선택한다. 그녀가 훔친 옷 가운데 마크 제이콥스의 카디건이 포함되어 있었고, 아이러니하게도 그녀가 법정에 서던 날 입었던 옷 역시 마크 제이콥스의 제품이었다. 항상 자극적 기삿거리에 목말라하던 매스미디어에게 유명 할리우드 스타의 절도 소식은 더할 나위 없이 좋은 뉴스거리가 되었고, 사건 소식과 함께 실린 그녀의 법정 사진은 일파만파

32) Amy Larocca, "Lost and Found," *New York Magazine*, September 5, 2005, http://nymag.com/nymetro/shopping/fashion/12544/index.html.

전 세계로 퍼져나갔다. 왜 그녀를 모델로 삼는가라는 질문에 마크 제이콥스는 자신의 옷을 입고 법정에 선 그녀의 모습이 너무 예뻐서 광고에 쓰지 않을 수 없었다는 순진한 답변을 남겼지만, 그의 과감한 선택은 "미국 사회에서 범법자와 유명인은 매우 긴밀히 연결되어 있으며 사람들은 그 혹은 그녀를 손가락질 하는 동시에 그들에게 매력을 느낀다"라는 사실을 염두에 둔 치밀한 계산에서 이루어진 것임을 알 수 있다.[33] 물론 오타쿠와 범법자를 동일 선상에서 비교하는 것은 무리지만 둘 다 사회적으로 환영받지 못하는 비난의 대상이라는 점에서 그들의 반사회적 측면은 함께 이야기될 수 있을 것이다. 무라카미와 마크 제이콥스는 모두 이 반사회적 존재들이 역설적이게도 동시에 사회로부터 관심과 애증을 불러온다는 사실을 전략적으로 이용하여 유명세를 더하고 있다.

2003년 4월 마크 제이콥스는 마리안 보에스키 갤러리에서 열린 무라카미 개인전 오프닝 파티의 주최를 맡았다. 이번 무라카미 전시는 루이뷔통의 2003 봄여름 컬렉션과 긴밀하게 연결된 것으로 루이뷔통의 상징적 로고를 주요 모티프로 채택하여 회화, 조각, 애니메이션으로 선보인 일련의 신작들이 전시되었다. 이번에는 무라카미의 신작들이 루이뷔통 핸드백의 홍보물처럼 작동한다고도 말할 수 있는 상황이 연출되었다. 통상 미술의 상업화에 대하여 알레르기 반응을 보이는 미술계의 양심과 모더니즘의 도덕적 강령이 무라카미에게 전혀 문제되지 않은 지 이미 오래였다. "만약 루이뷔통이 선택할 정도로 중요한 작가라면, 명품에 열광하는 일본 소비자들 역시 분명 강한 관심을 보일 것이라 생각했다"고 말하는 무라카미의 논리를 따르자면, 미술이 패션 브랜드의 격을 높이는 것이 아니라 오히려 명품 브랜드가 미술의 가치를 보장해주는, 문화적 권위의 전도가 이미 일어난 셈이다.[34]

33) Philip Monk, "The Girl Next Door," *The American Trip: Larry Clark, Nan Goldin, Cady Noland, Richard Prince,* exh. cat., Toronto: The Power Plant, 1996, p.11.
34) 무라카미의 말은 Marion Maneker, "The Giant Cartoon Landing at Rockefeller Center," *The New York Times,* August 24, 2003, p.2에서 인용.

5. 브랜드의 품격 향상

무라카미의 이름은 급속한 속도로 센세이션을 일으키며 세계에 알려지기 시작했다. 그러나 국제적 명성, 대중적 인기, 상업적 성공이 한편으로는 그의 작품에 대한 미술계의 진지한 반응을 기대하기 어렵게 만든 것 또한 사실이다. 무라카미는 자극적 눈요기로 인기를 끄는 것이 전부여서는 미술계에서 인정을 받는 데 한계가 있으며, 궁극적으로 현대미술은 사회에 대해 '발언'하는 바가 있어야 미술계에서뿐 아니라 시장 가치도 더 높이 평가받는다는 사실을 누구보다 잘 알고 있었다.[35] 그는 우선 이국적인 오타쿠 피겨 프로젝트로 서구미술계의 호기심을 불러일으킨 후에, 슈퍼플랫 3부작 전시 프로젝트를 기획하여 자신의 작업과 일본 현대 시각문화 전반을 슈퍼플랫이라는 개념으로 이론화하고 일본미술의 역사 안에, 나아가 전후 일본 현대사 안에 맥락화했다.[36] 즉 무라카미는 스스로 전시 기획을 통해 큐레이터뿐 아니라 미술 평론가와 미술사가의 역할까지도 시도했다.

물론 전시 기획 역시 무라카미 혼자 진행한 것은 아니다. 학술적 협력자 scholarly collaborator들과의 긴밀한 협업 없이는 불가능한 프로젝트였다.[37] 2001

35) 무라카미는 이 점에 대해 꾸준히 이야기해왔다. "미술계에서 누군가의 작품이 인기를 얻기 위해서는 분명히 비판적인 요소를 갖고 있어야만 한다. 그러나 일반 관객들은 매우 바보스러운 그림들에 매혹된다." David Pagel, op. cit., p.190에서 인용. "예술작품의 가치는 발언하는 바가 있어야 높아지기 마련이다. 돈을 쓸 만큼 충분한 이야깃거리가 없다면, 예술작품은 팔리지 않는다. 팔리지 않는다면 서양미술의 세계에서 평가받을 수 없다…… 현대미술의 평가 기준은 '개념의 창조'이므로 메시지를 중시하지 않으면 안 된다." 村上隆, 『芸術起業論』, 東京: 幻冬舍, 2006, 38~39쪽에서 인용.
36) 슈퍼플랫 3부작은 2001년의 《슈퍼플랫》전으로 시작해 2002년 《콜로리아쥬Coloriage》전을 거쳐 2005년 《리틀보이》전으로 완성되었다. 2001년 《슈퍼플랫》전은 미국 로스앤젤레스 현대미술관, 미니애폴리스 워커아트센터, 시애틀 핸리아트갤러리를 순회했으며, 2002년 《콜로리아쥬》전은 프랑스 파리 카르티에 현대미술재단에서, 2005년 《리틀보이》전은 미국 뉴욕 재팬소사이어티에서 열렸다. 이 세 전시는 모두 무라카미가 직접 기획했으며, 전시 도록 역시 그가 직접 편집을 맡았다.
37) 무라카미 작업의 이론화를 꾸준히 담당하고 있는 평론가 사와라기를 일컬어 알리슨 진저러스 (Alison M. Gingeras)는 무라카미의 '학술적 협력자(scholarly collaborator)'라고 칭했다. Alison M. Gingeras, "Lost in Translation: The Politics of Identity in the Work of Takashi Murakami," Jack Bankowsk ed., *Pop Life: Artina Material World,* exh. cat., London: New York: Tate Gallery Pub.: Distributed in the US and Canada by Harry N. Abrams, 2009, p.77.

년 슈퍼플랫이란 개념을 처음으로 서구미술계에 소개한 로스앤젤레스 현대미술관 전시 카탈로그에는, 무라카미의 「슈퍼플랫 매니페스토」와 더불어 최근 한국어로도 번역된 『동물화하는 포스트모던―오타쿠를 통해 본 일본 사회』의 저자인 아주마 히로키東浩紀, 1971~ 의 「슈퍼플랫 고찰」이라는 논문이 실렸다.[38] 현대 프랑스 철학에 대한 연구로 일본 사상계에 혜성처럼 등장한 후 가라타니 고진, 아사다 아키라의 뒤를 잇는 일본의 지성이라는 평가를 받고 있는 아주마는 라캉과 데리다의 철학을 통해 미학적 영역에서 시작된 슈퍼플랫을 포스트모던 사회를 이해하는 개념으로까지 이론적으로 확장했다. 또한 현대미술관은 《슈퍼플랫》전 연계 프로그램으로 아주마를 일본에서 직접 초청해 '슈퍼플랫 일본의 포스트모더니티'라는 강연을 열었다.[39]

아주마가 무라카미의 슈퍼플랫 개념을 철학적 차원에서 심화했다면, 무라카미의 오랜 친구이자 미술계의 동료인 사와라기 노이椹木野衣, 1962~ 는 무라카미와 그의 슈퍼플랫 작가들을 일본 현대미술사 안에 정립시키는 역할을 했다. 무라카미와 사와라기는 작가와 평론가로서 함께 1990년대에 일본 네오팝을 등장시킨 장본인들이며, 그 후 각각 세계적 작가와 일본 현대미술을 논하는 최고의 평론가로 성장했다. 사와라기는 2005년 뉴욕 재팬소사이어티에서 열린 무라카미의 슈퍼플랫 3부작의 마지막 전시《리틀보이: 폭발하는 일본 하위문화의 예술Little Boy: The Arts of Japan's Exploding Subculture》전의 기획에 참여한다. 사와라기는 카탈로그에 실린 자신의 글 「슈퍼플랫이라는 전장에서―전후 일본의 하위문화와 미술」에서 오타쿠 문화와 가와이 문화라는 일본 특수적 현상이 일본의 제2차 세계대전 패전 그리고 전쟁을 마감시킨 원폭 경험에서 기인한 증후들이라고 주장한다.[40] 무라카미가 이제까지 일본 현대미술 나아가 일본 현대

38) Hiroki Azuma, "Super Flat Speculation," Murakami Takashi ed., *Super flat,* exh. cat., Tokyo: MADRA Publishing Co., Ltd., 2000, pp.138~151.
39) 강연은 2001년 4월 5일《슈퍼플랫》전시가 열리고 있던 로스앤젤레스 현대미술관 퍼시픽 디자인 센터에서 열렸다.
40) Noi Sawaragi, "On the Bettlefield of 'Superflat': Subculture and Art in Postwar Japan," *Little Boy: The Arts of Japan's Exploding Subculture,* pp.186-207.

사회의 본질로 설파해온 두 문화의 역사적 기원이 마침내 설명되었다. '오타쿠'의 무력감과 '가와이'의 수동성은 패전이 가져온 트라우마적 경험이라는 현실로부터의 도피로 읽을 수 있으며, 따라서 오타쿠와 가와이가 바로《리틀보이》전을, 넓게는 일본 현대 문화를 논하는 슈퍼플랫 3부작 전체를 읽는 키워드였다.

　　무라카미가《리틀보이》전을 연 시점은 여러 가지로 시사하는 바가 크다. 리틀보이는 1945년 8월 6일 히로시마에 떨어진 원폭의 작전명이었으며, 전시가 열린 2005년은 바로 이 비극적인 사건이 60주년을 맞는 해였다. 일본 국내외에서 이를 기념하는 여러 행사가 열렸으며, 당연히 매스미디어의 관심 역시 이 행사들에 쏟아졌다. 이러한 분위기에 힘입어《리틀보이》전은 재팬소사이어티 전람회 역사상 최대인 3만 명의 입장객을 동원하는 신기록을 내며 미술계 안팎에서 큰 호응을 얻었다. 한편, 무라카미 개인적으로는《리틀보이》전이 2003년 루이뷔통과의 협업 이후 자신에게 붙은 '미술을 가장해서 장사에만 골몰하는 협잡꾼'이라는 이미지를 상쇄할 좋은 기회가 될 수 있었다.《리틀보이》전은 미국 미술 평론가들이 주는 '올해의 최고 전시상'과 일본 '예술선장 문부과학대신 신인상예술진흥부문'을 수상하며 무라카미에게 역사적, 사회적 문제의식을 갖고 고민하는 작가이자 큐레이터의 이미지를 보태주는 데 성공했다.《리틀보이》전이 "원폭과 패전으로 동요된 일본의 역사와 문화를 이해할 수 있는 훌륭한 기회"라는 평가를 받을 수 있었던 데는 사와라기를 포함한 일본 국내외의 미술 사학자와 미술 평론가들의 논문이 실린 전시 카탈로그가 크게 이바지했다고 무라카미 스스로가 밝힌 것처럼, 무라카미의 프로젝트는 그의 똑똑한 친구들을 통해 이론적으로 더욱 정교화되고 성숙해졌다.[41]

41) 村上隆, 앞의 책, 40쪽.《리틀보이》전 카탈로그는 예일대학출판부에서 출판되었는데 도판 위주의 보통의 전시 카탈로그와 달리 에세이가 전체의 3분의 2를 차지하는 다분히 학술적 성격의 카탈로그였다.

6. 맺음말

천진난만하고 귀엽기만 하던 DOB이 어느 순간부터 눈알을 굴리며 무시무시하게 뾰족한 이빨을 드러내고는 괴기스럽게 웃으며 위협적인 괴물로 변신하기 시작했다.[42] 탐욕스럽게 주변을 먹어 삼키며 증식해가는 DOB의 모습에, 끊임없이 타인의 명성, 기술, 지식, 정체성을 흡수해 자신을 확장시켜가는 무라카미의 모습이 겹쳐진다. 로스앤젤레스 현대미술관에서 열린 회고전의 '©Murakami'란 타이틀은 결코 은유적으로만 붙은 제목이 아니다. 다양한 이들과의 협업을 통해 완성된 그의 모든 작업의 카피라이트Copyright, 즉 저작권은 무라카미에게 있다. 그가 아무리 본인 작업의 협동 과정을 낱낱이 공개하고, 캔버스 뒷면에 작업에 참여한 모든 조수의 이름을 자신의 이름과 나란히 적도록 한다고 하더라도 결국 완성된 결과물은 무라카미의 이름으로만 기억된다. '무라카미'라는 브랜드를 만드는 데는 수많은 인력이 동원되었지만, 이 브랜드의 저작권을 갖는 것은 오직 무라카미뿐이다. 무라카미는 무라카미라는 브랜드가 창출하는 모든 상징적, 경제적 부의 가장 큰 수혜자다. 노동한 것은 노동자이지만 노동 성과물이 내는 이윤을 챙기는 것은 자본가인 것과 마찬가지의 논리다. 무라카미에게 생산수단은 그의 저작권이다.

여기서 무라카미가 과연 후기 산업주의 사회의 경제 논리를 그대로 차용함으로써 그것을 비판하고자 한 것인지 아니면 그저 그것을 재생산하고 있을 뿐인지를 묻는 질문이 제기될 수 있다. 혹 무라카미 본인에게 물어 둘 중 하나의 답을 듣는다 하더라도 사실 크게 달라지는 것은 없다. 다만, 한 가지 분명한 것은 무라카미의 비즈니스아트만큼 존재적으로 자본주의 논리에 기대고 있는 미술은 없다는 사실이다. 모든 가치가 자본으로 환원되는 자본주의 사회에서 미술 역시 자본의 논리 하에 작동하는 것이 어쩌면 당연한 일임에도 불구

42) 변신하는 DOB과 후기 산업주의 상품 논리의 관계에 대한 연구로는 Marc Steinberg, "Characterizing a New Seriality: Murakami Takashi's DOB Project," *Parachute*, no.110, Apr./June 2003, pp.90~109를 참조.

하고 무라카미의 작업이 세상에 파문을 일으키는 것은 반대급부로 여전히 미술은 상업적 가치로부터 자유로워야 한다는 모더니즘적 태도가 이 사회의 저변에 깔려 있기 때문이다. 결국 자본주의 체제가 지속되는 한 미술의 자율성에 대한 주장 역시 계속될 것이며 그 주장에 도전하는 무라카미의 작업 또한 유효할 것이다.

* 유감스럽게도 이 글에서 언급하고 있는 무라카미 작품의 도판을 한 장도 실을 수 없게 되었다. 도판으로 사용할 무라카미 작품 이미지의 사용 허가를 요청하기 위하여 그 저작권을 총괄 관리하고 있는 무라카미의 회사 카이카이키키에 문의한 결과, 예상대로 그들은 무라카미를 포함해 소속 작가들의 작품 이미지 사용을 철저하게 통제하고 있었다. 연락을 취한 카이카이키키의 매체관계 담당자는 "다카시가 자신의 작품이 출판되는 문제에 굉장히 예민함"을 강조했다. 무라카미와 카이카이키키는 출판물의 내용, 발행 부수 등에 따라 이미지 사용료를 책정할 뿐 아니라, 작품 이미지의 유통 자체를 엄격히 규제하는 데 저작권을 적극적으로 행사하고 있었다. 이는 미술 잡지, 미술 평론서 등 작품 이미지 사용이 필수불가결한 미술 관련 출판물의 특성을 감안할 때, 무라카미가 자신의 작품에 대한 비평과 연구에도 간접적으로 영향력을 발휘할 수 있음을 말한다. 즉 무라카미는 작품이 자신의 손을 떠나고 난 그 이후까지도 '무라카미'라는 브랜드의 경제적, 상징적 가치를 지키는 데 긴장을 늦추지 않고 있었다.

'거리'에서 배우기

최정화의 디자인과 소비주의 도시경관

작가 **최정화**

1961년생으로 1987년 홍익대학교 미술대학을 졸업했으
며 같은 해 중앙미술대전 대상을 수상했다. 1980년대 말
인테리어 디자인을 시작하면서, 이후 '한국적 팝'으로 불리
게 되는 혼합매체 설치 작업에 착수했다. 1992년부터 가
슴시각개발연구소를 운영, 인테리어 디자인을 포함한 잡
지 디자인, 영화미술, 미술/공연 기획 등 다양한 분야에
관여해왔다. 2005년 일민 예술상, 2006년 올해의 예술
상을 수상했다.

글 **신정훈**

서울대학교 고고미술사학과를 졸업하고 동 대학원에서
석사학위를 받았다. 현재 미국 빙햄턴 소재 뉴욕 주립대
(SUNY Binghamton)에서 1960년대 말 이후 서울의 도
시 변화와 미술 생산의 관계에 관한 박사논문을 쓰고 있
다. 『1900년 이후의 미술사』(2007)을 공동번역했으며 「포
스트-민중' 시대의 미술: 도시성, 공공미술, 공간의 정치」를
『한국근현대미술사학』(2009)에 발표한 바 있다.

1. 신세대 미술가 혹은 키치 세대 미술가를 넘어서

그룹전 《쑈쑈쑈》가 끝나고 이틀 후인 1992년 6월 2일, 최정화1961~는 전시에 함께 참여했던 작가 김미숙과 인터뷰를 가졌다. 이후 '한국적 팝'으로 불리게 될 특유의 '혼합매체' 설치 작업을 선보인 지 약 2년 만에 본격적으로 가진 이 인터뷰에서 그는 궁극적으로 작가가 바라는 것이 무엇인지를 묻는 질문에 다음과 같이 대답한다. "시각적 표현이 있는 세상이죠. 균형을 원합니다. 우리는 균형 잡혀 있지 않은 곳을 많이 가지고 있어요. 예를 들면, 서울역 근처의 어마어마하게 큰 빌딩과 그 밑의 지하 좌판대 같은 곳이 되겠죠."1) 이곳을 어떻게 균형 잡히게 제시할 것인가를 묻는 질문에, 그는 동선과 동면을 개조하고 그들의 자리를 바꿔놓을 것임을 언급한다. 그리고 결국 요점은 변화를 제시하고자 한다고 대답한다. 뒤이어 그는 이것이 시각적으로 보편적인 것을 변화시키는 일과 관련되며, 이를 위해 용기를 갖기 바라고 게으르지 않기를 바란다고 덧붙인다. 단호한 어조로 도시 공간의 시각적 질서에 대한 개입을 말하는 이 인터뷰가 진행되던 도중, 그는 작가의 기능은 사회에 무언가를 이야기하는 것에 있다고 말한다.

이 인터뷰에서 최정화의 언급과 그 어조는 주목될 필요가 있다. 왜냐하면, 당시 그의 미술 작업은 통속적인 시각문화를 끌어들임으로써 고급미술 제도에 대해 전복적인 태도를 취하지만, 궁극적인 지향이 불확실하고 닫힌 공간에서의 허망한 외침에 그칠 수 있다는 평가를 받고 있었기 때문이다.2) '허무주의적인 반항' '냉소적인 부정' 등의 표현으로 자신의 미술 작업을 규정하는 기성 평단에 저항이라도 하듯, 최정화는 작가로서 자신의 비전이 오히려 유토피아적이

1) 1992년 6월 2일 홍익대학교 와우관 세미나실에서 진행된 김미숙과 최정화의 대담으로, 이 인터뷰는 이후 1995년 발간된 그의 첫 번째 작품집에 실리게 된다. 김미숙·최정화, 「저기도 내 작품 있네: 현대미술과 재료」, 『최정화 작품집』, 가인디자인그룹, 1995, 185쪽.
2) 이재언, 「전환기의 신세대 미술운동」, 『미술세계』, 1992. 3, 88~89쪽 참조. 또한 이들에게 보다 호의적이었던 윤진섭 또한 그들의 작품과 언급에서 '허무와 불안감, 퇴폐, 불합리, 신념의 상실과 관련된' 정서를 읽어낸다. 윤진섭, 「'진리'의 부재와 미로 찾기」, 『미술평단』, 1990. 겨울, 11~12쪽.

1. 최정화, 〈선데이서울〉, 1990, 혼합매체(실리콘 음식 모형)

고시각적으로 변화된 '세상'을 상상한다는 점에서 참여적이며 사회에 대한 발언을 작가의 기능으로 언급한다는 점에서, 동시에 자신의 문화적 개입이 미술 공간에 한정되지 않고 도시 공간의 사회적 차원으로 확장되어 있음을 강조하는 듯 보인다.

　　인터뷰에 붙여진 제목 '저기도 내 작품 있네'가 암시하는 것처럼, 최정화는 '시장, 골목 여기저기, 광고, 문방구, 공사 현장' 등에서 획득한 거리의 일상적인 이미지와 물건들을 미술 작업의 시각적 원천으로 활용했다.3) 1990년 5월 금호미술관의《'MIXED-MEDIA': 문화와 삶의 해석—혼합매체》전을 시작으로, 그는 실리콘으로 된 음식 모형들《선데이서울》, 1990(도1), 카바레의 광고 선전물과 사우나에서 발견되는 플라스틱 의자《메이드 인 코리아》, 1991(도2), 무궁화 모형《쑈쑈쑈》, 1992 등을 자신의 작품으로 제시했다. 그리고 이후 1990년

3) 김미숙, 최정화, 앞의 글, 185쪽.

2. 최정화, 〈메이드 인 코리아〉, 1991, 혼합매체
(광고 이미지, 3개의 플라스틱 목욕 의자),
각각 120×60×60cm, 180×270cm (후면);
최정화, 〈전망 좋은 방〉, 1994, 혼합매체(상들리에, 플라
스틱 트로피, 양은접시), 400×100×100cm(전면)

대 전반에 걸쳐서 금색 트로피, 원색의 플
라스틱 바구니, 양은 쟁반, 여러 풍선 모형
들을 사용했다. 이처럼 통속적 소재의 과
감한 차용은 곧바로 평단의 관심을 끌었
고, 이는 미술에 대한 전복적인 제스처로
보였다. 즉, 그것은 고급미술 문화 일반에
대한 빈정거림이나 고급과 통속 문화 사이
의 경계를 부정하는 태도로서 간주되었다.
그러나 더욱 구체적으로 그의 작업은 한국
기성미술 지형1970년대 형식주의의 '도사적인
태도'와 1980년대 민중미술의 '지사적인 태도'에
대한 반역으로 읽혀졌다.[4] 당시 그에게 붙
여진 '신세대'라는 명칭은 바로 기성 질서
와 권위에 대한 도전을 강조했다. 선배 세
대 미술가들의 심각함의 정서를 가벼움으
로, 집단주의와 대의명분을 사적인 표현과
유희로 대체하려 했던 이 신세대 미술가는
이후에도 종종 질서를 거부하고 공격하는 아나키스트, 게릴라, 테러리스트로,
이단적이고 충격을 주지만 동시에 다소 책임감은 없는 앙팡테리블이자 날라
리로 그려진다.[5]

　　이처럼 그의 작업을 신세대의 일종의 탈권위적인 위반으로 읽는 시각은
1992년 인터뷰 당시 최정화의 작업을 해석하는 일반적인 독법이었다. 1992
년 인터뷰의 궁극적인 미학적 비전에 대한 그의 언급은 바로 이 시각과 거리를
두고 있었다. 그는 작가로서 자신의 비전이 미술 제도에 대한 부정과 반역을

4) 인용구는 다음을 참조. 김현도, 「최정화: 탈선의 미학」, 『리뷰』 제16호, 1998. 가을, 356쪽.
5) 김현도, 위의 글, 350~363쪽; 정헌이, 「미술」, 『한국현대예술사 대계 1990년대 VI』, 시공사, 2005,
265~271쪽; 홍성민, 「"그래, 우리 날라리 맞아!"」, 『월간미술』, 2005. 2, 73~75쪽.

넘어 사회 공간의 질서에 대한 구성적인 개입을 염두에 두고 있음을 드러냈다. 그러나 동시에 최정화의 발언은 당시 새롭게 부상하고 있던 또 다른 해석과도 차이가 있었다. 그것은 위반 혹은 반란이라는 용어가 연상시키는 무정부적이고 축제적인 느낌보다는 진지하고 반성적인 태도를 강조하는 것으로서, 그의 미술을 일종의 비판적 진실 말하기로 읽어낸다. 이것은 도시의 일상적 요소들을 차용하는 행위 자체의 미술-전략적 의미보다는, 차용된 요소들의 사회-문화적 함축에 초점을 맞춘다. 즉, 최정화가 동원하는 이미지와 물건의 키치적 성격, 즉 그 허술함, 유치함, 저질스러움에 주목하고, 그것이 이른바 제3세계 근대화를 겪은 한국 사회구조의 천박함, 빈약함, 부실성 등을 폭로하고 비판한다고 바라본다.[6] 1992년경, 젊은 평론가들 사이에서 등장한 이 관점은 최정화를 비롯한 당시 몇몇 젊은 미술가들을 풍요의 사회에서 태어난 반권위적이지만 자기탐닉적인 신세대가 아닌, 급속한 근대화를 경험한 성찰적인 키치세대로 바라본다. 따라서 키치적 대상은 독특한 감수성의 표현이기보다 우리의 문화를 반영하고 성찰하는 소통적인 기능을 갖는다. 새롭게 등장하던 이 해석을 최정화는 익히 알고 있었을 것으로 보인다. 실제로 최정화가 조직한 《쑈쑈쑈》전의 마지막 프로그램은 '키치란 무엇인가'라는 제목의 세미나였다. 여기서 발표자로 나선 평론가 김현도와 백지숙은 키치가 단순히 이전 세대와 다른 감수성을 표현하기 위한 자의적인 기호가 아니라, 이들이 경험한 한국 근대성의 진실을 담은 자생적 기호임을 주장했다. 그들에게 최정화는 키치 중독자인 동시에 키치 비판자였다.[7]

6) 이와 같은 접근법을 보여주는 논의는 다음을 참조. 김현도, 「우리 미술과 키치」, 『미술평단』, 1992. 겨울, 27~32쪽; 이영욱, 「키치, 진실, 우리 문화」, 『문학과 사회』, 1992. 겨울, 1221~1236쪽; 이영욱, 「도시/충격/욕망의 아름다움」, 『가나아트』, 1996. 7/8, 66~73쪽; 이영준, 「어느 게 진짜 대한민국일까: 구본창, 김석중, 유재학, 김정하, 강민권의 '아! 대한민국'전에 부쳐」, 『사진, 이상한 예술: 이영준 사진평론집』, 눈빛, 1999, 65~83쪽; 대담 「시각 환경의 변화와 새로운 소통방식의 모색들」, 『가나아트』, 1993. 1/2에서 이영욱과 김현도의 논의 참조.
7) 이 세미나에 대한 언급은 다음을 참조. 박신의, 「감수성의 변모, 고급문화에 대한 반역: 쑈쑈쑈 전, 도시/대중/문화 전, 아! 대한민국 전을 보고」, 『월간미술』, 1992. 7, 121쪽; 홍성민, 앞의 글, 74쪽. 비록 세미나의 내용이 전해지지는 않지만, 김현도와 백지숙 모두 1992년에 키치에 대한 글을 발표했다는 점에서 그들의 발표 내용을 어렵지 않게 짐작할 수 있다. '키치 중독자인 동시에 키치 비판자'라는 문구는

3. 최정화, 〈플라스틱 파라다이스〉, 1997, 혼합매체(플라스틱 바구니), 300×300×300cm
4. 최정화, 〈농담〉, 1996, 혼합매체(송풍기, 유압조절장치, 방수천), 400×400×400cm

'비판적 진실 말하기'의 접근법으로 볼 때, 〈메이드 인 코리아〉1991는 영등포 카바레 광고 이미지의 조잡한 구성을 강조함으로써 급속한 산업화가 남긴 상처를 환기시킨다. 이 같은 독법은 1990년대 중반 이후 점점 더 그 해석적 영향력을 발휘하게 된다. 이를테면 플라스틱 바구니 쌓기 작업과 풍선 조형물은 그 재료의 키치적 특성과 각각 위험스레 쌓여 있고 부풀었다 갑자기 주저앉는 설치 방식으로 인해 한국의 자본주의와 근대성의 외양적 과장됨과 구조적 부실을 폭로하고 조롱한다고 해석된다(도3, 4).8) 이러한 설명은 현재에도 그를 소개하는 영향력 있는 서술 방식으로서, 이에 따르면 그의 작업은 성급한 근대화에 대한 강력한 사회적 논평이 된다.9)

　　기존 미술 문화에 대한 탈권위적 위반의 독법과는 달리 한국 사회에 대한 성찰적인 코멘트로 그의 작품을 읽는 진실 말하기의 접근법은 1992년 인터뷰에서 최정화가 언급한 것과 그리 멀지 않은 듯 보인다. 그러나 진실을 폭로하고 조롱하는 것이 그가 말하는 '시각적 표현이 있는 세상'을 만드는 데 어떻게 기여할 것인가? 과연 키치적 대상에 대한 다소 강박적인 그의 관심이 그것을 조롱하고 비판하기 위한 것이었는가? 그리고 결국 미술 작업이 어떻게 일상적 도시 공간의 시각적 질서에 개입할 수 있을 것인가? 이 같은 질문들에 대한 답을 주지는 못하는 듯 보인다.

　　미술 담론 내부에서 생산된, 이 같은 탈권위적 위반이나 비판적 진실 말하기의 독법은 평론가들만이 아니라 실제로 작가 스스로 자신의 작업을 설명하는 방식이기도 했다. 이 해석의 틀 속에서 우리는 날라리와 논평가, 가벼움과 진지함, 축제적 유희와 성찰적 비판, 이 양극 사이 어딘가에 위치한 최정화

김현도의 글 「우리미술과 키치」에서 인용했다. 한편, 이 문구를 비롯하여, 당시 미술평론가들의 성찰적 키치 세대에 대한 옹호는 유하의 시집에 관한 김현의 평론에 영향을 받은 듯 보인다. 김현, 「키치 비판의 의미―유하 시가 연 새 지평」, 『말들의 풍경: 김현 평론집』, 문학과지성사, 1990, 81~92쪽.
8) 플라스틱 기념비와 풍선 작업에 대해서는 다음을 참조. 박찬경, 「작가 소개: 최정화」, 『몸』 통권 36호, 1997. 11, 45쪽; 백지숙, 「통속과 이단의 즐거운 음모」, 『월간미술』, 1999. 1, 4쪽.
9) "Choi Jeong-hwa Exhibition Space Design," *Activating Korea: Tides of Collective Action*, New Plymouth and Seoul: Govett-Brewster Art Gallery and Insa Art Space of the Arts Council of Korea, 2008, p.144.

를 만나게 된다. 따라서 그의 작업, 아니 최정화라는 대상 그 자체는 종종 단일하게 설명될 수 없는 멀티플한 것으로, 논리적인 설명에 저항하는 불교적인 것으로 설명되기도 한다.[10) 이 글은 이 해석들을 거부하거나 부정하려는 목적을 갖지 않는다. 그러나 그것들이 앞서 최정화가 스스로 언급한 작가로서의 궁극적 비전을 이해하는 데에는 충분치 않다고 생각한다.

이 글은 최정화 스스로 밝힌 것처럼, 어떻게 그가 도시 공간의 균형을 맞추려 했는지, 또 그가 생각하고 있던 시각적 표현이 있는 세상을 어떻게 구축하려 했는지를 묻는다. 물론 이 글이 그의 일회적인 언급에 과도한 의미를 부여하는 것일 수 있다. 실제로 그는 이후 여러 인터뷰나 글에서 작가로서의 바람을 별로 밝힌 바 없으며, 점점 더 애매하고 회피적인 응대의 방식을 발전시켜가면서 자신의 문화 생산물의 의미를 고정시키려는 평론가들의 시도에 저항해왔다.[11) 그러나 나는 이 글을 통해 도시 공간의 시각적 질서에 대한 개입이 단순히 일회적이거나 초기의 관심사가 아닌, 1990년 이후 지속된 그의 주된 프로젝트임을 밝히고자 한다. 이 목적을 위해 미술 담론의 지형 속에서 생산된 그에 관한 기존의 문헌이 별로 주목하지 않았던 실내 디자인 작업, 디자인과 건축, 도시 공간을 주제로 한 글쓰기, 그리고 도시 사진 등을 살펴본다. 이 탐색은 결국 그의 문화적 기획을 미술 제도와 지형에 대한 대응 '탈권위적 위반'의 경우이나 근대화 과정 일반에 대한 반응 '진실 말하기'의 경우과는 구별되는, 1980년대 말 이후 대중 소비문화의 확장과 그 속에서 변모하던 시각, 공간 환경에 대한 개입으로 읽어낼 가능성을 제공할 것이다.

10) 이영준, 「멀티플 최정화」, 『이미지 비평−깻잎머리에서 인공위성까지』, 눈빛, 2004, 218~235쪽; 임근준, 「생을 깨우치도록 사물을 부리는 요승」, 『크레이지 아트 메이드 인 코리아』, 갤리온, 2006, 184~204쪽.
11) 예외가 있다면, 1999년 한 인테리어 전문지에 기고한 글에서 다음과 같이 밝힌 것이다. "나의 디자인 언어는 단순히 현실을 모방하고 반영하는 것이 아니다. 현실을 변형시킬 수 있는 언어라고 믿고 있었고, 믿고 있다는 것이다." 디자인을 '개입의 문제'라고 정의하는 이 글에서 1992년에 언급된 그의 비전이 다시 한 번 소개된다. 최정화, 「디자이너 최정화」, 『인테리어』, 1999. 9, 143쪽.

5. 최정화, 〈體〉, 1988, 천 위에 유화 250×250cm

2. 껍데기 혹은 포장지로서의 도시 속 상업미술가 최정화

그의 혼합매체 설치미술은 1990년 이전의 이른바 신표현주의적 인체 묘사를 위주로 한 그의 작업에서 결별한 것이었다. 1980년대 후반, 주관적인 표현, 비밀스러운 내용, 그리고 개인주의적인 제스처 등을 특징으로 하는 회화 중심의 작업은 20대였던 그의 미술 경력을 꽤 성공적으로 만들어주었다(도5).[12] 그러나 짧은 공백 이후, 그는 도시 공간의 일상적인 물건, 이미지들을 무

12) 잘 알려져 있듯이, 1980년대 후반 최정화의 미술 경력은 20대 후반의 다른 젊은 미술가들에 비해 화려한 편이었다. 그는 당시 신세대 미술 운동의 시초로 평가되곤 하는 《뮤지엄》전의 주요 멤버였을 뿐만 아니라 기성 미술계에서도 인정받는 안정적인 길을 걷고 있었다. 1986년 중앙미술대전에서 대상 없는 장려상, 이듬해 1987년에 대상을 수상했으며, 같은 해 민중미술과 함께 당시 미술 지형을 양분하던

표정하게 제시하는 완전히 새로운 작업 방식을 선보였다. 이 전환에는 많은 이들이 지적하고 최정화 스스로도 언급하듯, 기존 한국미술판의 흐름에서 벗어나고자 했던 미술가로서의 고민이 놓여 있었다. 그러나 전환의 갑작스러움과 그 방식은 그가 1980년대 말 미술판 외부에서 수행했던 '상업미술가'로서의 활동에 대한 고려 없이 설명될 수 없다. 실제로 그는 한 인터뷰에서 "생계를 위해서 인테리어 디자인을 시작할 무렵부터 그런 걸 다루기 시작했다"고 언급한 바 있다.13) 그에게 도시 공간의 일상적 시각문화는 미술 작품으로 사용되기 이전에 이미 실내디자인을 위한 소품이자 영감의 대상이었다.

1980년대 말 한 광고기획사의 일을 시작으로 최정화는 상업미술가로서 활동을 시작했다. 이후 실내 디자인 회사 옴니디자인을 거쳐 1989년에는 동료 최미경과 함께 A4 파트너스를, 1992년에는 독립하여 '가슴'을 설립하고 미술 기획, 광고, 실내디자인, 출판 디자인, 영화미술 등의 영역에 참여하게 된다. 백화점 광고를 시작으로, 영화사, 패션 매장, 헤어숍, 디스코텍, 카페 등 실내디자인에 관여한 상업미술가로서의 그의 경력은 이른 시기부터 주목을 받았다. 특히 그의 패션 매장과 카페는 인테리어, 건축 전문잡지가 빈번하게 다루는 아이템 중 하나였으며, 여성지나 신문은 그를 대표적인 신세대 혹은 포스트모던 실내디자이너로 소개하곤 했다(도6, 7).14) 이 같은 매체의 관심에는 일상적 이미지나 물건, 그리고 자신의 미술 작품을 인테리어의 소품으로 사용하는 디자인의

이른바 (포스트) 모더니즘 계열의 대표적인 소그룹 '타라'에 가입, 단체전에 참여하기도 했다. 타라 시기 그의 작업은 다음을 참조. 「80년대 그룹미술운동을 말한다」(대담), 『계간미술』, 1988. 여름, 45~48쪽. 또한 그는 여러 단체전과 개인전에 참여했으며, 이는 미술 전문 매체로부터 상당한 주목을 받기도 했다. 연희조형관에서 열린 최정화의 첫 개인전에 대해서는 다음을 참조. 박신의, 「최정화전」, 『가나아트』, 1988. 11/12, 24쪽.

13) 김현도, 「최정화: 탈선의 미학」, 360쪽.

14) 최정화는 1989년 말 동료인 최미경과 함께 '디자인계의 뉴 파워 그룹'이라는 제호로 한 디자인 잡지에 소개된 것을 시작으로 이후 신문, 디자인 전문 잡지, 여성 잡지 등에 '포스트모던' '신세대' '괴짜' 등으로 소개되어왔다. 예를 들면, 「디자인계의 뉴 파워 그룹 디자이너 최미경, 최정화」, 『디자이너』, 1989. 11/12, 26~27쪽; 「첨단시대의 '우리식 감각' 창조: 신세대 건축−실내 디자이너 최정화」, 『조선일보』, 1993. 10. 8.면; 「아름다움에 대한 세상의 고정관념을 바꾸는 인테리어 디자이너 · 미술가 최정화」, 『라벨르』, 1994. 11, 220~223쪽; 「'공간은 살아 있다, 내가 구출한다': 인테리어 디자이너 최정화」, 『경향신문』, 1995. 7. 13. 25면, 매거진 X.

6. 최정화, 압구정동 보티첼리 매장, 1992~1993, 노출콘크리트와 합판(천장)과 시멘트 위 우레탄 마감(바닥)
7. 가슴 사무실 전경, 1994, 뒤로 보이는 무궁화 모형은 최정화의 《쏘쏘쏘》 출품작

독특함, 전도유망한 미술가에서 상업미술가로 변모한 그리고 두 영역을 상호 '간섭'
시키는 이색적인 경력에 대한 저널리즘적 호기심도 한몫을 했다. 그러나 더욱
근본적으로 대중 소비사회 도래의 국면 속에서 진행된 문화 산업의 팽창과 일
상적 대중문화에 대한 관심의 폭증을 그 배경으로 하고 있었다.

　　소비사회의 성숙, 폭발적 대량소비 혹은 본격 포디즘대량생산 대량소비 등
어떻게 묘사되건 간에 여러 사회과학자들은 1980년대 말에서 1990년대 초 한
국 자본주의에 구조적인 변동이 있었음을 언급한다.15) 1980년대 중후반 3저
호황저유가, 저금리, 저달러, 민주화 운동과 노동자 대투쟁을 거치면서 이전의 저

15) 1980년대 말에서 1990년대 초 한국 산업구조의 변동과 소비대중문화 담론에 대해서는 다음을 참
조. 강명구, 『소비대중문화와 포스트모더니즘』, 민음사, 1993; 유철규, 「1980년대 후반 경제구조 변화
와 외연적 산업화의 종결」, 『박정희 모델과 신자유주의 사이에서』, 함께읽는책, 2004, 63~84쪽; 백욱
인, 「한국 소비사회 형성과 정보사회 성격에 관한 연구」, 『경제와 사회』77호, 2008 봄, 199~286쪽.

임금에 기초한 국내 소비시장의 억압이 더 이상 자본축적의 핵심 기제로 작용할 수 없게 되었고, 이는 대량생산품을 소비할 소득 수준의 확보와 그에 따른 내수 시장의 현저한 확장으로 이어졌다. 이른바 '마이카—외식 문화—여가'의 조합으로 표상되는 새로운 라이프스타일은 가전제품, 자동차 등을 비롯한 내구소비재의 폭발적 보급과 함께 소비자 서비스 산업의 확장을 조건으로 했다. 이 조건은 서울의 도시경관에 급속한 변화를 가져왔다. 특히 이른바 신세대의 소비력을 흡수하던 압구정동, 신촌-홍대, 대학로 지역의 카페와 패션 매장 등 상업 공간의 경관은 그 대표적인 사례였는데, 최정화는 바로 이 소비사회로의 본격적인 이행을 시각화하는 그 세대의 젊은 디자이너였다.

그러나 이처럼 최정화가 당시 대중 소비문화의 공간 환경 구성에 적극 참여하고 있었다는 사실이 곧 그가 도시 환경의 변모에 무비판적으로 순응했음을 의미하지는 않는다. 오히려 소비주의 도시 환경에 대한 그의 반응은 최소한 성찰적이었으며, 때로는 부정적이었다. 그는 당시 새로운 상업 공간들이 과잉 장식, 현란한 색, 무분별한 수입 재료의 과다 사용을 특징으로 하고 있다고 비난하면서 그것들을 껍데기 혹은 포장지라는 말로 표현하곤 했다.[16] 이처럼 부정적인 의미에서 '외관'의 은유를 사용하는 경우는 단지 특정 상업 공간에 한정되지는 않았다. "연출로 가득 찬 도시" "겉보기의 얼굴들은 수두룩하지만 표정을 읽을 수 없는 건물" "도시에서는 공간의 표면, 화장기 짙은 겉모습만을 감상"한다는 언급에서처럼, 그가 당시 도시 환경 일반을 규정하는 방식이기도 했으며, 나아가 "우리는 물건에 오염"되었고, 동시에 "보이는 것의 함정에 빠져 허우적거린다"는 언급이 보여주듯, 소비문화적 삶의 조건 일반에 대한 규정이기도 했다.[17]

여러 영역으로 확산되던 소비사회의 양상을 이처럼 외관의 문화로 바라

16) 최정화, 「패션숍 파세르」, 『플러스』, 1993. 2, 184~185쪽.
17) 도시 일반에 대해서는 다음을 참조. 최정화, 「숨쉬기 운동, 직각 찾기」, 『인테리어』, 1996. 3, 199~203쪽; 최정화, 「이야기의 또 다른 이야기 보기의 다른 보기: 모순을 생활화 합시다」, 『인테리어』, 1994. 4. 그리고 소비문화 일반에 대한 언급에 대해서는 최정화, 「숨은그림찾기—무궁화 꽃이 피었습니다. 무궁화 꽃이 피었습니다」, 『문학정신』, 1993. 3, 147~148쪽.

보는 것은 그리 새로운 게 아니었다. 이 관점은 주로 포스트모더니즘에 관한 비판적 담론과 결부되어 진행되었다. 당시 한국 사회에서 포스트모더니즘은 여러 학제적 관점과 정치적 입장의 차이 속에서 상이하게 해석되고 있었다. 그러나 프레드릭 제임슨Fredric Jameson이나 데이비드 하비David Harvey 등의 영향 속에서, 포스트모던 현상을 넓게 보아 한국의 소비사회 혹은 독점자본주의화라는 배경에서 바라보는 이들에게 그 용어는 도시 경관과 광고와 같은 일상적 시각문화 일반의 피상성을 암시했다. 예를 들어, 1980년대 말부터 새롭게 형성되던 소비 공간의 이른바 포스트모던 상업 건축들은 내부적 기능이나 역사적 맥락과는 상관없이 고전적 파사드만을 강조하는 상징의 건물일 뿐이며, 따라서 이국적 분위기와 겉모양만이 중시되고 있다고 논의되었다.18) 광고에 있어서도 강명구는 당시 한국 광고에서 이전과는 구분되는 포스트모던 기법이 증가하고 있음을 언급한다. 그 특징 중 하나로 "의미 없는 듯한 기호가 무질서하게 사용되어서 하나의 의미 공간을 구성함으로써 막연하게 기호의 의미를 감지할 뿐 각각의 기호들이 무엇을 말하는지 명확히 드러나지 않는다"고 설명한다. 따라서 포스트모던 광고는 상품의 기능에 관한 정보를 제공하기보다 상품을 둘러싼 애매하고 환상적인 분위기만을 강조한다.19)

깊이나 사실보다는 표면이나 연출혹은 기능이나 사용가치보다는 장식과 분위기이 더 중시된다는, 당시 문화 현상 일반에 대한 비판은 단지 도덕적인 차원의 문제 제기는 아니었다. 그 비판은 근본적으로 소비자본주의 구조적 조건, 즉 대량생산, 대량판매, 대량소비를 통한 잉여가치 생산과 실현을 위해 소비를 끊임없이

18) 반성완, 도정일, 정정호, 강내희, 김성기 좌담, 「포스트모더니즘의 이해를 위하여」, 『포스트모더니즘의 쟁점』, 문화과학사, 1990, 22~31쪽. 이른바 소비경관의 형성을 주도했던 포스트모던 건축과 서울 공간의 정치경제학과의 관계에 관한 논의는 다음을 참조. 최홍준, 김용창, 구동회, 이정재, 「서울 도시경관의 이해」, 『서울 연구: 유연적 산업화와 새로운 도시/사회/정치』, 한울아카데미, 1993, 420~425쪽. 최병두, 구동회, 「포스트모더니즘과 도시문화경관으로서의 건축 양식」, 『공간과 사회』 통권 5호, 1993. 3, 125~152쪽.
19) 강명구, 「포스트모던 광고의 상품미학 비판」, 『소비대중문화와 포스트모더니즘』, 민음사, 1993, 181~216쪽. 한편, 강명구는 이 같은 광고기법이 주로 사용되는 상품은 패션잡화나 전자제품과 같은 소비자본주의적 일상에 한정되고, 정보적이고 합리적인 호소 방식이 요구되는 의약품 광고에서는 사용되지 않음을 지적한다.

자극시켜야 하는 자본의 조건을 향해
있었다. 이 논의에는 독일의 철학자이
자 마르크스주의 문화비평가 볼프강
F. 하우크Wolfgang Fritz Haug의 상품미
학비판 이론이 큰 역할을 했다. 1991
년 번역된 하우크의 저작『상품미학
비판』1971, 그리고 1992년 초에 그의
글과 다른 연구자들의 성과를 묶어 출
판된『상품미학과 문화이론』은 어떻
게 미적인 것이 상품의 생산, 분배, 마
케팅에 통합되는지를 설명한다.20) 그
이론에 따르면, 현대 소비자본주의 체
계 속에서 상품의 교환은 점점 사용가
치가 아닌 사용가치의 약속, 즉 광고,
포장, 마케팅, 전시를 통해 구축되는
가상적인 이미지나 외관에 의해 결정
된다. 따라서 디자인이 그 혁신을 거

8. 백지숙·박찬경 기획《도시 대중 문화》전 카탈로그 표지,
1992년 6월 17일~6월 23일, 덕원미술관

듭하면서 상품은 지속적으로 구매자의 소유 충동을 자극하게 된다. 그러나 미
적 외관은 언제나 그것이 줄 수 있는 것 이상을 가상적으로 제공하기에 그 약
속은 결코 충족될 수 없고 이 원리를 통해 자본 축적의 지속이 구조화된다. 따
라서 하우크는 다친 군인들을 치료하고자 하지만 결과적으로 전쟁을 지속시
키는 역할을 하게 되는 적십자를 디자인에 비유하여 디자인을 자본주의의 적
십자라고 설명한다.21)

　　상품미학비판 이론은 앞서 언급했던 포스트모던 도시 공간과 광고에 관한

20) 볼프강 F. 하우크, 김문환 옮김,『상품미학비판』, 이론과 실천, 1991 ; 미술비평연구회 대중시각매
체연구분과 엮음,『상품미학과 문화이론』, 눈빛, 1992.
21) 볼프강 F. 하우크, 위의 책, 226쪽.

비판적 분석에 키워드 역할을 했다. 그러나 다른 한편으로, 이 이론은 1990년대 초 미술 비평과 생산에 있어서도 매우 중요한 역할을 수행했다. 실제로, 상품 미학비판 이론의 주요 주창자들은 한국의 대중소비주의로의 전환에 문화적, 미술적 대응을 고민하던 젊은 미술 비평가들이었다. 앞서 언급한『상품미학과 문화이론』은 당시 그들이 속해 있던 미술비평연구회의 성과물이기도 했는데, 이 책의 머리말에 나와 있듯 이들은 "전통적인 예술들을 무력화시킬 정도로 발달된 상품 및 대중매체의 감성화 경향"을 상품논리에 의한 문화의 포섭으로 간주하고 이에 비판적으로 대응하려 했다.22) 이 대응은 한편으로 문화 연구의 영역 내에서 진행되었는데, 예를 들면 상품미학이 고도로 발달된 광고 전략을 분석한 백지숙은 그것이 어떻게 여러 상징들을 자의적으로 차용함으로써 미적 가상의 공간, 즉 껍질을 만들고 대량생산으로 균질화된 상품들에 가상적 차별 성을 확보하는지를 설명한다.23) 그러나 다른 한편의 대응은 미술 담론의 장 속 에서 진행되었다. 대표적인 전시가 1992년 박찬경과 백지숙이 기획한《도시 대중 문화》(6월 17일~23일, 덕원미술관)이다(도8). 도시 대중문화의 이미지와 형식 들을 차용하는 작업을 중심으로 한 이 전시는 대중에 퍼부어지는 시각 환경의 어법과 체계를 읽어내어 그것들을 비판적으로 성찰하고 비판적인 목적을 위해 역이용하길 주장했다.24) "사회 비판의 관점에서 매체나 기타 이미지들을 활용 하는 대표적 전시로 소개되기도 했던《도시 대중 문화》는 비판적 문화 연구와 상품미학비판 이론이 어떻게 미술 담론 속에 자리 잡았는지를 보여준다.25) 그

22) 미술비평연구회 대중시각매체연구분과, 앞의 책, 5~6쪽.

23) 백지숙, 「껍질, 껍질 씌우기, 그리고 벗기기」,『문화과학』 2호, 1992. 겨울, 190쪽. 그녀는 이 글에 서 당시 갑자기 증폭되고 있는 외피에 대한 집착증이 너무도 폭발적임을 지적하고, '외관' 혹은 '껍질' 이란 말을 "일상생활의 환경을 구성하는 의상, 인테리어, 디자인, 더 나아가 우리의 삶을 둘러싸고 있 는 평범한 환경의 막"으로 이해한다고 설명한다. 그리고 하우크의 이론에 힘입어 이와 같은 외관의 문 화에 관한 비판을 수행한다.

24) 카탈로그에 실린 백지숙의 「도시, 대중, 문화」와 박찬경의 「미술운동 4세대를 위한 노트」를 참조. 『도시 대중 문화』, 덕원미술관 전시 카탈로그, 1992.

25) 이영철, 「한국미술의 문화병과 신세대 작가의 등장」,『상황과 인식: 주변부 문화와 한국 현대미술』, 시각과 언어, 1993, 127~128쪽. 당시 이와 같은 범주에 속하는 전시로는《압구정동: 유토피아, 디스 토피아전》, 갤러리아미술관, 1992;《미술의 반성》, 금호미술관, 1992 등을 들 수 있다.

것은 대중 시각 이미지와 매체들을 차용한 미술 작업을 통해서 그 껍질적 가상을 벗기고 폭로하는 일종의 탈신화화의 전략을 요구했다.26)

비록 상품미학비판 이론을 최정화가 명시적으로 언급한 적은 없었지만, 하우크의 책 번역 원고가 1989년 이미 한 디자인 전문잡지『월간 디자인』에 연재된 바 있었고, 실제로 미술비평연구회의 회원들과 개인적인 친분이 있었다는 점에서, 최정화는 그 이론을 알고 있었을 것이다.27) 이것은 껍데기나 포장지로 소비문화를 바라보는 그의 성찰적인 태도에 영향을 주었을 것으로 보인다. 그러나 젊은 비평가들이 상품미학과 디자인에 대해 취하는 입장의 상대적인 단호함과는 달리, 상품미학의 세계에 실제로 참여하고 있던 디자이너 최정화의 태도는 한결 복잡했다. 그에게 그것은 기본적으로 비판적 성찰의 대상이었지만, 동시에 받아들여야 할 피할 수 없는 조건이기도 했다. 1993년 그는 자신의 실내디자인 작업을 설명하는 한 편의 글에서도 "포장지를 사랑하는 습관을 버려야겠다. 물건의 제 모습을 뚫어지게 보아야겠다"고 다짐하지만, 곧 자신이 상품미학의 세계에 오염되어 있고 오염시키는 장본인이 아닌가를 성찰적으로 자문하고, 결국 껍데기는 중요하고 자신에게 인테리어란 소비 장치를 위한 속껍데기를 제공하는 것임을 부인하지 않는다.28)

이처럼 여러 모순되는 목소리의 공존, 혹은 분열은 변모하고 있던 세계 속에 스스로를 적응시키는 어려움을 드러내는 듯 보인다. 그러나 그 어려움은

26) 카탈로그에 실린 백지숙과 박찬경의 글이 탈신화화, 폭로의 전략이 갖는 한계를 분명히 언급한다는 점에서 이 설명은 너무 단순한 것일 수 있다. 그러나 작품에서 지배적 대중문화 이미지의 전용을 넘어선 방식이 본격화되지 않았고, 또한 그 전략을 뛰어넘는 방식이 아직 구체적으로 준비되어 있지 않다는 생각 또한 공유되고 있었다(행동과 생산의 시기이기보다 '숙고'와 '학습'의 시기). 예외가 있다면, 이른바 '기록형/보고형 예술'의 대표적 사례인 신지철의 시도일 것이다. 이것은 1990년대 말 '성남 프로젝트'의 주요한 선례가 된다.

27) 당시 미술비평연구회의 회원이었던 이영준은 최정화와의 첫 만남을 다음과 같이 기록한다. "1992년 당시 압구정동에 있는 A4 디자인 사무실에 갔을 때 나는 '상품미학'이라는 보따리를 들고 있었다. …… 당시 상품의 세계에서 상품의 속성을 가지고 유통되고 감상되는 상품과 예술 작품의 운명을 판별해줄 것이라고 믿었던 우리들(나와 비슷한 생각을 가지고 있던 무리들)은 그 책을 바이블처럼 열심히 봤고, 나중에 번역해서 출간도 했다. 그래서 최정화의 사무실에서 한 첫 얘기가 상품미학에 대한 얘기였다." 이영준, 「멀티플 최정화」, 『이미지 비평 – 깻잎머리에서 인공위성까지』, 눈빛, 2004, 221쪽.

28) 최정화, 「패션숍 파세르」, 185쪽.

불모적이기보다 당시 시각문화 생산의 지형 속에서 그의 독특한 위치 선정으로 이어졌다. 즉 껍데기의 소비문화에 대해 취할 수 있는 두 극단적인 입장들, 그것에 대한 의지적인 부정과 적극적인 공모를 양극으로 하는 스펙트럼 속에서 그가 선택했던 것은 껍데기를 벗겨내는 미술 작업을 통해 진실을 폭로하고 오류를 교정하는 것도, 유행하는 껍데기를 반복적으로 생산하는 상업 활동을 통해 소비문화에 순응하는 것도 아니었다. 스스로 상업미술가이자 상업 세계와 문화 세계의 간섭자임을 꾸준히 주장하는 최정화의 방식은 그 사이 어딘가에, 혹은 그것들 너머에 위치했다. 그것은 세련되고 미니멀한 디자인에 대항해 날림으로 날조된 껍질, 실패한 화장이라 부르는 엉터리, 엉성함을 특징으로 하는 공간의 생산이었다.29) 이것은 냉소적일 정도로 현실적이었던, 그러나 동시에 순진할 정도로 유토피안적이었던 최정화가 1980년대 말부터 급변하는 소비주의적 도시 환경에 개입하는 방식이었다. 그는 일종의 개입적 혹은 비판적 디자인이라는, 상품미학비판의 눈에서 볼 때 불가능한 기획을 수행하고자 했다. 하우크의 상품미학비판 논의를 참조하면서 페터 뷔르거Peter Bürger는, 획기적인 저작 『아방가르드 이론』1974에서 미술을 삶의 실천the praxis of life으로 통합하려는 아방가르드의 기획이 부르주아 사회에서 형식을 단지 미끼enticement로 다루고 구매자에게 그들이 필요치 않는 것을 사게끔 하기 위한 상품미학이 될 수 있음을 경고했다.30) 이 관점에서 본다면 최정화의 시도는 바로 뷔르거가 '자율적인 미술의 기만적인 지양false sublation'이라고 부른 것의 가장 적절한 사례일 것이다. 여기서 미술은 '실천적'으로는 되지만, 동시에 매혹시키는 일종의 '기술'이 된다. 비록 의식적이지는 않았다하더라도, 최정화는 이와 같은 하우크와 뷔르거의 입장을 아우르는 프랑크푸르트학파의 비판적인 대중문화관과는

29) 껍데기, 껍질은 단지 공간이나 사물에만 해당하는 비유가 아니었다. 그는 자신이 또한 껍데기임을, 그것 없이는 세상살이가 힘들다고 언급하면서 "껍질을 날림으로 날조한다"고 서술한다. 김현도·최정화, 「최정화 탈선의 미학」, 362쪽. 자신의 인테리어를 '실패한 화장'으로 표현한 글은 다음을 참조. 최정화, 「보고서, 보고하기 싫은―내꺼니? 니꺼니?」, 『플러스』, 1998. 7, 80쪽.
30) Peter Bürger, *Theory of the Avant-Garde*, trans. Michael Shaw, Minneapolis, MN: University of Minnesota, 1989, pp.54.

9. 최정화(A4 파트너스), 올로올로OLLO OLLO, 1990, 서울 대현동. 벽화는 이형주
10. 최정화(A4 파트너스), 오존OZONE, 1991, 서울 종로

달리 상업적 대중문화와 디자인에서 비판적이고 때로는 해방적인 가능성을 탐색했다. 그가 디자인한 공간은 분명 소비 장치를 위한 속껍데기였다. 그러나 동시에 그것은 1990년대 소비문화의 공간, 시각 환경에 도전하고 그것에 대한 일종의 균형추로 상상되고 제안된 공간이었다.

3. 도시의 버내큘러vernacular에 대한 탐색: 최정화의 실내디자인과 도시 사진-텍스트

비록 공간의 용도에 따라 정도의 차이는 있지만, 1990년대 최정화의 실내 디자인은 거리, 시장, 혹은 공사장 등에서 구할 수 있는 재료와 물건들을 이용하고 때로는 그와 같은 공간들을 연상시킨다는 점에서 한국 실내디자인계에서 매우 독특한 위치를 차지하고 있었다. 이 특징은 카페 '올로올로'1990나 지금도 그의 디자인이 상당 부분 그대로 남아 있는 카페 '오존'1991에서 잘 드러났다(도9, 10). 이곳들은 그를 당시 대표적인 신세대 건축-실내디자이너로 알려

지게 했으며, 이후 1990년대를 대표하는 한국 실내디자인의 사례들로서 디자인 전문지에 의해 소개되기도 했다.[31] 신촌의 이대 앞에 위치했던 올로올로의 경우, 건물 내부의 옷을 벗겨 마치 그 속에 감춰진 골격을 드러내려는 듯 천장 마감을 뜯어내어 콘크리트 구조물을 그대로 노출시키고 값싼 포마이카 합성판으로 벽면을 마감했다. 이와 함께 조명의 전선과 화장실의 배관 또한 그대로 노출시켜 완성이 덜된 건물이나 공사장을 연상시켰다. 그리고 전봇대용 애자를 이용하여 만든 조명과 값싼 제도용 검정비닐 회전의자, 그리고 벽면을 마감한 포마이카를 적용한 테이블 등 전체적으로 투박한 소품들을 사용했다.

그의 서명 양식signature style이라 할 '발견된 노출 콘크리트'콘크리트를 세련된 마감 그 자체로 의도한 것이 아니라, 기존의 실내마감을 뜯어낸 그대로를 노출시킨다는 의미에서의 공간은 종로에 위치한 오존Ozone에서 보다 본격적으로 전개되었다. 콘크리트 슬라브를 그대로 노출시킨 천장은 물론, 벽과 바닥 또한 특별한 마감을 하지 않았고 심지어 테이블도 콘크리트 패널로 제작되었다. 또한 거리에서 온 여러 소품들이 사용되었는데, 벽에는 고속도로 펜스용 철망이 부착되어 있고, 의자는 받침대를 단 오토바이 안장을, 조명은 공장이나 현장용 작업등을, 그리고 문고리는 수도꼭지를 사용했다. 이처럼 그의 실내디자인은 그 형식과 재료에 있어서 다양한 새로운 가능성을 탐구했으며 비용의 측면에서도 경쟁력이 있었다. 이러한 일상적이고 값싼 재료의 사용으로, 이 카페들은 당시 쓰레기로 실내장식을 하는 이색적인 재활용 인테리어의 대표적인 사례로 알려지기도 했다.[32] 세련되기보다는 거칠고, 화려하기보다는 기초적이며, 고급스럽기보다는 재활용된 재료와 소품들의 브리콜라주에 더 가까운 그의 디자인은 실험성이 용인되는 소규모 카페 공간에만 적용된 것은 아니었다. 사용자와 클라이언트

31) 카페 올로올로와 오존을 1990년대 초 대표적인 실내디자인으로 소개한 것은 다음을 참조. 김주원, 「20세기 한국 인테리어 디자인에 관한 비평적 고찰 II」, 『인테리어』, 1999. 12, 130~131쪽. 같은 잡지의 1991년 파트(191~193쪽) 참조. 이외에도 이 특집호에서는 오존과 올로올로와 함께 1989년 성일시네마트, 1992년 A4 파트너스 사무실 등 최정화의 디자인을 각 연도의 대표적인 인테리어로 소개한다.

32) 「쓰레기'로 실내 장식…카페 음식점 등 이색 재활용 바람」, 『조선일보』, 1993. 9. 8, 19면.

의 취향이 상업적 카페와는 다소 구분되는 전문
패션 매장에서도 종종 구현되었다. 이를테면 압
구정동 보티첼리 매장 디자인1992의 경우, 천장
공간은 콘크리트가 그대로 노출된 채 바닥, 벽,
진열대는 거친 느낌의 일반 합판으로 마감했다.
물론 카페 디자인만큼은 아니지만, 이러한 특성
은 동종의 패션 매장들과는 달리 미완성의 거친
인상을 제공했다.33)

11. 1991년 12월 오존에서 열린, 최정화 기획
《바이오인스톨레이션》전 팸플릿

　　최정화스러움, 최정화의 흔적과 냄새 혹은
뭔가 다름 등으로 묘사되는 그의 디자인은 파격
적이고 이단적인 성격으로 말미암아 종종 클라
이언트와 갈등을 야기했고, 때로는 곧바로 그의
실내 디자인이 변경되는 요인으로 작용했다. 따
라서 예술가적 디자이너로서 최정화의 디자인

은 사용자를 위한 공간이 아니라 자기 애착적 자위행위라는 비난을 받기도 했
다.34) 그러나 상업적 인테리어와 예술적 설치미술 사이에 자신을 위치시킴으
로써 생기는 긴장이야말로 인테리어의 기본도 모른다고 비난받던 그가 꽤 이
른 시기에 세간의 주목을 받은 이유이기도 했다. 실제로 그가 관여한 공간, 특
히 카페 공간들은 단순한 '술집'이 아닌, 전시와 공연이 벌어지는 '예술 공간'으
로 기능했다. 올로올로의 벽에는 작가 이형주의 벽화가 있었으며, 오존은 앞서
언급한 1992년의 5월 《쑈쑈쑈》전뿐만 아니라, 그 이전의 《바이오인스톨레이
션》1991년 12월(도11, 12), 《마치 예술처럼》1992년 3월, 그리고 《쑈쑈쑈》전 이후

33) "합판에다 옷을 걸어 놨네", "칠도 안 했고 천장도 아직 덜 막았나봐"와 같은 반응이 이 작업을 둘
러싼 일반적인 것이었다. 최정화, 「패션숍 보티첼리 본점」, 『플러스』, 1993. 4. 210~221쪽. 한편, 작
가 오재원은 이 매장의 노출 콘크리트와 합판의 사용을 마치 금기의 영역을 엿보는 것 같은, 혹은 '속살
을 드러내는' 것으로 묘사했다. 오재원, 「보티첼리 압구정동 매장」, 『가나아트』, 1994. 9/10. 50~51쪽.
34) 박인학은 최정화와의 인터뷰에서 이 같은 세간의 비난에 대해 언급한다. 「끝내지 못할 인터뷰: 박
인학의 질문과 최정화의 답」, 『최정화 작품집』, 17쪽.

12. 《바이오인스톨레이션》전에서 이불의 퍼포먼스(12월 19일)

일본에서 새로운 세대의 팝아티스트로 부상하고 있던 나카무라 마사토中村正人. 1963~ 와 무라카미 다카시村上隆: 1962~ 의 2인전이 열리기도 했다. 1990년대 중반 자신의 디자인 미술 작업 〈현대미술의 쓰임새〉를 조명 장식으로 걸어놓은 압구정동의 '+−0 드링크 일반음식점'1994(도13), 그리고 종합예술공간 대학로의 '살' 바1996에 이르기까지 그가 디자인하고 문화 행사에 관여했던 카페들은 당시 MTV가 방영되고 할리우드 영화 포스터 등으로 장식되어 있는 동종의 상업 공간들과 의도적으로 거리를 두고 있었다.[35] 이 공간들의 유명세상업성과는 별도로는 그곳들이 상업적이라기보다 문화적 혹은 예술적 공간으로 기능하는 것에 기인했다.

그러나 더욱 근본적으로 최정화의 실내 공간은 그 자체의 예술적 기호를

35) 최정화가 디자인한 카페, 클럽은 의도적으로 당시 강남의 다른 상업 공간들과 차별을 지으려 했다. 오랜 파트너인 최미경은 "주장이 들어가 있는 술집을 하고 싶었다. 당시엔 강남에 오렌지족이 많을 때여서, 그런 문화와는 다른 래디컬하고도 자기 주장이 강한 공간을 강북에 만들고 싶었다"라고 언급한 바 있다. 성기완, 「탈권위의 디아스포라, 클럽 속으로」, *Secret Beyond the Door*, The Korean Pavilion, The 51st Venice Biennale 카탈로그, 2005, 189쪽에서 재인용. 이영준은 이 같은 공간이(특히 '살' 바를 예로 들어) 예술가가 도시 공간에 개입하는 주요 사례로서 평가한다. 이영준, 「멀티플 최정화」, 232~233쪽.

13. 〈현대미술의 쓰임새〉(1994)가 설치된 최정화 디자인의 +−0 드링크, 일반음식점 전경, 1994, 서울 압구정동

보여주고 있었다. 투박하고 미완성되어 있는 듯 보이는'엉터리'라고 그가 말하는 그의 디자인은 대량생산된 기성품의 익숙함이 아닌 창조성, 독창성의 기호를 제공했다. 실제로 최정화는 무채색의 기하학적 반복성을 특징으로 하는 강남의 상업 공간들에서 선호되던 디자인을 유행성 미니멀이라 칭하며 반감을 종종 드러냈다. 그에게 이 양식은 서구 유행의 모방이라는 점에서 가짜이자 계속해서 반복되고 있다는 점에서 객관식 외우기 공간으로, 그리고 아무런 이야기도 표정도 없는 방부 처리된 공간이었다.[36] 물론 클라이언트의 요구 앞에서 그의 모든 상업디자인이 이 지배적인 유행으로부터 자유롭지는 않았다.[37] 그러나 그의 많은 공간들은 지속적으로 세련된 흉내 내기의 공간에 반해서 로우 테크, 솔직한 공간이자 싸고 좋은 공간이라고 스스로 표현하는 자신의 이상적인 디자인 개념을 역설했다. 하지만 고급스럽고 보편적, 추상적인 미니멀 디자인에 대한 그의 불만은 양식적인 수준에서 제기된 것은 아니었다. 그것은 그 스타일이 체현하고 있는 한국 도시 문화의 소비주의적 속성에 대한 비판이기도 했다. 즉 그의 작업은 한편으로 점점 동질화되어가는 도시 공간과 건축 디자인에 대한 도전이면서, 다른 한편으로 한 문학 평론가가 언급한 것처럼 기초성, 투박성을 특징으로 하는 그의 디자인은 자기과시적이고 외재적 장식과 수사로 덧칠되어 있는 압구정동을 비롯한 서울의 소비주의 공간에 대한 비판이자 해체의 의미를 띠고 있었다.[38]

　　이 같은 최정화의 개입주의적 디자인은 도시의 버내큘러vernacular라 부를

36) '미니멀리즘 디자인'에 대한 최정화의 반감은 그의 글과 기사 속에서 다양한 표현으로 나타난다. 예를 들면, "강남을 휩쓰는 하얗기만 한 이른바 미니멀리즘은 가짜입니다" "보급형 미니멀리즘—대중적 수다스러움은 없다" "객관식 공간" "표정을 읽을 수 없는 건물" "맑게 표백되어 있는 공간" "박제된 공간" "그 더럽게 깨끗함" "허여멀겋게 쌀뜨물처럼 해놓아서 맑은 것."
37) 그는 자신의 한 패션숍 디자인이 "아직도 미니멀(유행성 미니멀? 잡종 한국형 미니멀?)적 공간 만들기"를 포기하지 못했다고 불만을 드러내기도 했으며(최정화, 「보고서, 보고하기 싫은—내꺼니? 니꺼니?」, 80쪽), 심지어 당시 한 학술지는 그의 디자인을 당시 유행하던 미니멀리즘 실내디자인의 대표적 사례로 소개하기도 했다. 한도룡, 민영진, 임미화, 「미니멀리즘이 도입된 실내디자인에 관한 연구」, 『디자인 논문집』 제2호, 1997, 92~93쪽.
38) 황병하, 「일반음식점 '드링크'」, 『최정화 작품집』, 58~59. 또한 최정화의 다른 실내디자인보다 그 '키치'적 이미지의 참조가 두드러진 압구정동의 '쌈지스포츠'를 분석하면서 김민수는 그것의 '천박함'이 주변의 '김정아 부띠끄'나 '앙드레김' 매장의 그것과 근본적으로 다르지 않다고 언급하며, 이점

14. 가슴시각개발연구소 디자인의 살 바 전경, 1996, 서울 대학로

만한 것을 그 시각적이자 공간적인 원천으로 하고 있었다. 버내큘러라는 말은 소수 그룹의 언어나 방언에서 일상적인 대중문화의 물건들까지 실로 넓은 의미의 스펙트럼을 갖는다. 그러나 집에서 태어난 노예라는 뜻의 라틴어 Verna를 어원으로 하는 이 용어는 공공 영역인 시장에서 얻은 노예와 대비되어 기본적으로 특정한 지역, 장소 내에 속해 있음을 의미한다.[39] 그 용어가 갖는 지역주의적 함축은 실내디자인이건 미술 작업이건 간에 최정화의 관심이 한국 도시 환경 속에 내재한 일상적 재료, 물건, 건축적 요소들에 있음을 설명한다. 이 점은 최정화의 작업을 대표적으로 묘사하는 한국적 팝이라는 말로 종종 지적되어왔다. 그러나 이 글에서 '버내큘러'라는 말을 사용하는 이유는 그 용어가 최정화가 동원하는 이미지와 물건의 정치적 차원을 더욱 명확히 드러내기 때

을 인식할 수 있게 만드는 것이 최정화 디자인의 가치라고 평가한다. 김민수, 「최정화의 잡식성 사유화」, 『인테리어』, 1998. 4, 122~123쪽.
39) Bernd Hüppauf and Maiken Umbach, "Introduction: Vernacular Modernism," *Vernacular Modernism: Heimat, Globalization, and the Built Environment*, ed. Bernd Hüppauf and Maiken Umbach, Stanford, California: Stanford University, 2005, p.9.

15. 『가슴시각개발연구소책』(2001) 사진 이미지 중 한 장

문이다. 단지 집합적인 정체성의 양적이고 인구학적 차원을 가리키는 팝pop이나 매스mass와 구분하면서, 미술 평론가 코브너 머서Kobena Mercer는 버내큘러라는 용어가 그 어원노예이 말해주듯 지배적이고 공식적인 것에 대한 일종의 적대antagonism의 함축을 갖는다고 주장한 바 있다.[40] 이것을 참조할 때, 버내큘러는 최정화가 사용하는 도시 환경의 요소들이 단지 일반적인 대중의 문화라기보다 구체적으로 지배적인 시각 질서와 거리를 두고 있으며, 나아가 특정 계층의 일상과 연관되어 있음을 지적할 수 있게 한다. 그가 미술 작업 통해 제시하는 물건들, 즉 플라스틱 바구니, 싸구려 액자, 양은 접시, 트로피, 카바레

40) Kobena Mercer, "Introduction," *Pop Art and Vernacular Cultures*, ed. Kobena Mercer, Cambridge, MA: The MIT Press, 2007, pp.9~10.

포스터, 혹은 플라스틱 돼지머리 등이 지역적일 뿐만 아니라 재래시장의 '변두리성', 즉 계층적 특정성을 갖듯이 그의 실내 디자인의 요소들 또한 그러하다.41) 앞서 소개한 노출된 콘크리트와 값싼 합판뿐만 아니라, 그가 '달동네'로부터 영감을 받아 디자인한 기울어진 벽과 베이스 패널 바닥재서울 리빙 디자인 페어 출품작, 1994, 공사장 식당이른바 '함바식당'에서 볼 수 있는 나무 의자를 모델로 한 노란색 플라스틱 의자대학로 살 바, 1996(도14), 포장마차 천압구정동 쌈지스포츠, 1998 등은 평론가 이영욱이 그의 미술 작업을 보고 '민중성(?)'이라고 조심스럽게 지적한 것을 연상시킨다.42)

그러나 여기서 그가 참조한 대상이 주로 주변적인 계층의 시각문화라는 사실이 과도하게 해석되어서는 안 된다. 최정화는 분명히 민중미술과 거리를 두고 있었고, 그 참조가 곧 그 계층에게 어떤 도덕적인 우위나 해방적인 권한을 부여함을 의미하지는 않았다앞의 민중성(?)에서 물음표는 이를 의미한다. 실내 디자인이건 미술 작업이건, 그가 참조하고 동원하는 버내큘러의 요소들은 의미가 고정되지 않은 채 제시되고, 이 모호함이야말로 신세대 민중미술 평론가들과 그들로부터 거리를 두는 이들 모두에게 '자신들의 최정화'를 그려볼 수 있게 했다. 그러나 동시에 고급 상업시설의 디자이너였던 최정화가 자신의 디자인을 차별화하기 위해 주변성의 시각문화를 단순히 물신화, 탈맥락화하여 활용했다고 말할 수도 없다. 왜냐하면 버내큘러에 대한 그의 관심이 비록 직접적으로 민중에 힘을 부여하는 것으로 나아가지는 않았다 하더라도, 그 계층의 일상적 시각, 공간 문화에 놓여 있는 속성의 대항적 가치들에 대한 탐색을 수반하고 있었기 때문이다. 즉, 서울역 근처의 어마어마한 빌딩 공간에 대항해 그 밑의 지하 좌판대의 공간으로 맞서려 했던 최정화에게 후자의 공간은 단지 차별적인 조형적 가능성을 제공했다기보다 소비주의 도시 공간에 대한 대항적 속

41) 백지숙은 최정화의 물건, 이미지들을 "시간상으로나 공간상으로나 변두리라 할 만한 장소에서 발견되는 오브제"로 표현한다. 백지숙, 「통속과 이단의 즐거운 음모」, 『월간미술』, 1999년 1월, 85쪽.
42) '달동네'에 대한 참조는 최정화, 「그림엽서가 된 달동네」, 『행복이 가득한 집』, 1994 4, 246~249쪽. 그리고 '민중성(?)'에 대한 언급은 다음을 참조. 이영욱, 「만남, 이후의 단상들」, 『문학정신』 83호, 1994. 4, 62쪽.

성들을 성찰할 수 있게 해주었다. 이것은 버내큘러에 대한 그의 성찰이 잘 드러나는 도시 사진-텍스트에서 확인된다.

미술 작업과 실내디자인의 소재를 제공했던 도시의 버내큘러에 대한 최정화의 연구는 1990년대 그가 인테리어, 건축, 디자인 전문 잡지에 기고했던 글에 등장한다. 이 시기 그는 자신의 인테리어 작업에 대한 소개에서부터 외국 여행기, 비엔날레 방문기, 도시의 건축, 시각 이미지 감상기, 그리고 책의 서평에 이르기까지 매우 생산적인 집필 활동을 보여주었다. 이 글들은 많은 경우 그가 찍은 도시의 버내큘러 시각 환경 사진들을 동반했는데, 그 사진들은 이후 그의 전시나 강연에 슬라이드 쇼 형태로 제시되곤 했으며, 최정화의 두 번째 작품집으로 볼 수 있는 『가슴시각개발연구소책』2001(도15)에 포함되기도 했다.

그의 실내 디자인을 고려해볼 때 싸구려 슬레이트로 된 공장 건물, 복잡한 출입구의 다세대 집합주택, 폐교의 시멘트 건물이나 수도시설물, 퇴비창고 같은 건축물에 그가 관심을 두고 있었다는 점은 그리 놀랄 만한 일이 아니다. 잡지에 게재한 '사진-텍스트'에 등장하는 이 버내큘러 건축물들은 상징이나 연출에 초점을 맞춘 '화장기 짙은 겉모습'의 공간과 대조되었다. 그는 이들을 한편으로 기능에 초점이 맞춰진 금욕적이자 최소한의 공간으로, 다른 한편으로 물질적인 특성양감. 질감. 공간감 등을 투명하게 드러내는 자연스러운 건축물로 소개했다.43) 이렇게 물질적 본성이나 공리주의적 기능에서 동기화된 디자인 형식에 대한 관심을 드러내면서 최정화는 상품미학의 원리에서 나온 포스트모던 공간 디자인의 자의적이고 장식적 성격과 대비시켰다.44)

특히 그가 물질성에 적극적인 가치를 부여한 사실은 난지도 쓰레기 매립지에 대한 그의 감상에서 잘 드러난다. 그가 자신의 최고 스승으로 언급하고 다른

43) 최정화, 「솔직해질까? 솔직해질 수도 있다—메이드 인 코리아」, 『인테리어』 통권 111, 1995. 12, 197쪽. 최정화, 「숨쉬기 운동, 직각 찾기」, 『인테리어』 통권 114, 1996. 3, 196~203쪽.
44) 흔히 '포스트모던' 미술가로 설명되지만, 실제로 최정화는 모더니즘적인 미술, 건축 생산방식에 더욱 관심을 갖고 있었다. 형식의 상징적 기호 작용보다는 형식이 기능과 물질과 맺는 관계에 관심을 드러냈던 최정화가 쓴 유일한 서평이 타틀린에 대한 책(존 밀너, 조권섭 역, 『문화정치가의 초상화: 블라디미르 타틀린』, 현실비평연구소)이었다는 점은 단순한 우연이 아닌 듯 보인다. 최정화, 「"일어나, 검은 시간의 항해야!" 脫territorial, 再territorial, 그리고 약간의 악」, 『건축가』 167호, 1996. 6, 60~63쪽.

이들에게도 적극적으로 가보길 권하는 난지도는 그에게 흥분과 매혹의 장소였다. "벌판, 쓰레기 더미, 산업폐기물 등 깨지거나 잘라져서 있거나, 꽂혀 있는 그 모습 자체가 예술이었다"라는 언급이 드러내듯, 최정화는 100미터에 육박하는 높이의 쓰레기 동산이 제공하는 스펙터클에 매료된 바 있다.45) '가혹할 정도의 평등함으로 얽힌 수평선'이란 그의 언급이 암시하듯, 그 광경은 서로 구분이 불가능할 정도로 뒤섞여 어떤 형상도 남아 있지 않고 그 자체로 거대한 배경이 되어버린 비정형의formless 모습이었던 듯하다.46) 그러나 최정화가 느낀 매혹은 단지 모든 형상이 해체되어버린 엔트로피, 혹은 비정형의 시각적 광경 때문만은 아니었다. 난지도에 집적된 폐기물을 찍은 사진들과 함께 게재한 글에서, 그는

16. 최정화의 글 「거식, 폭식, 그리고 다이어트 – 나도 가짜」(1990년 1월)에 실린 난지도 사진

쓰레기가 된다는 것은 단지 물건의 죽음이 아니라, 그것의 순수한 물질의 단계 형태, 물질의 고유함이 비로소 드러나는 사건이라고 언급한다(도16). 다른 말로 하면, 그것은 그 물질적 고유함을 말살시켜왔던, 그것에 붙어 있던 상품가치, 상표, 혹은 디자인이 떨어져 나가는 사건으로 묘사된다.47) 따라서 난지도는 물건이 그 가치를 잃고 죽어 있는 엔트로피의 장소가 아닌, 상품가치가 죽어버림과 동시에 그 물질의 순수함이 드러나는 장소가 된다. 이렇듯 죽음이 아닌 구원의 장소로 난지도를 바라보는 최정화에게 난지도의 매혹은 단순히 시각적이거나 조형적인 것만은 아니었다. 그가 느낀 매혹은 상표, 상품가치, 디자인과 같이 소비사회에 내재화된 추상화 경향에 대한 대항적 가치로서의 물

45) 「이영철 · 최정화 대담: 04_10_09」, 『당신은 나의 태양: 동시대 한국미술을 위한 성찰적 노트』, 토탈미술관 전시 카탈로그, 2004, 39쪽.
46) 최정화, 「거식, 폭식, 그리고 다이어트–나도 가짜?」, 180쪽.
47) 위의 글.

질성의 확인을 통해 매개되었다.

　또 버내큘러 공간 환경에 대한 명상을 통해 최정화는 지속성이라 불릴 만한 속성을 개념화했다. 그는 오래되고 주변적인 도시 공간에서 발견된 버내큘러 구조물들을 생명력이 길게 자라나는 건축물들이라 묘사하면서 그것들이 살아남아 있음으로 인해 아름다움을 지닌다고 경의를 표한 바 있다.[48] 또한 길거리나 포장마차, 공사장의 식당 등에서 오랫동안 사용되었을 법한 '늙은 의자'를 "아름다운 화석같이 지속되어진, 지속되어질…… 무질서하고 척도로 재어질 수 없는 생산품"으로 묘사했다(도17).[49] 생존력, 지속성, 혹은 항구성 등의 용어로 설명될 수 있는 속성에 대한 이 같은 가치 부여는 물론 상실 일반에 대한 저항의 감정에서 나온 것이기도 하다. 특히 오래되고 낡은 것에 대한 향수를 자주 드러내곤 하는 최정화에게 이런 감정이 있음을 생각하기란 어려운 일이 아니다. 그러나 지속성에 대한 관심은 상실에 대한 저항이라는 일반적 감정에 한정되지 않은, 1990년대 특수한 국면에 대한 코멘트이기도 했다. 지속성에 대한 가치 부여는 이른바 좋은 디자인의 상품과 물건이 피할 수 없는 구조적이고 인위적인 진부화artificial obsolescence 경향에 대한 도전으로 읽힐 수 있다. 즉 지속성의 테마가 겨냥하는 것은 재디자인, 재포장, 혹은 포스트모던적 광고 등과 같은 상품미학적 혁신을 통해 기존 상품이 빠르게 진부한 것, 구식으로 되어버리고 결국 사라지게 되는 그러한 조건이다. 상품미학의 세계에서 살고 있는 지배적이고 공식적인 건물들이 '유효기간이 짧은 정당한 건물'이라면, 최정화는 그것에 반해서 '보다 생명력이 길게 자라나는 이 시대의 가짜 건축물'인 버내큘러들을 대비시켰다.[50] 그것들은 '어디다 놓아도 변함없는 향기와 가치를 갖는 최소한의 공간'으로서 자주 고치고 바뀌는 유행성 미니멀 공간과는 근원적인 차이를 갖는다.[51]

　최정화가 이 지속성의 테마로서 플라스틱 소쿠리를 묘사했다는 사실은

48) 최정화, 「숨쉬기 운동, 직각 찾기」, 196~203쪽.
49) 최정화, 「쓴 설탕, 달콤한 소금」, 『인테리어』 통권 117, 1996. 6, 179쪽.
50) 최정화, 「숨쉬기 운동, 직각 찾기」, 201쪽.
51) 최정화, 「보고서, 보고하기 싫은－내꺼니? 니꺼니?」, 80쪽.

17. 《디자인, 혹은 예술》전(2000년 12월 16일~2001년 1월 20일), 예술의전당 디자인미술관에 출품된 최정화의 버내큘러 의자들

중요하게 지적될 필요가 있다. 왜
냐하면, 플라스틱은 오랫동안 변
치 않고 지속하는 것에 대한 그의
관심과는 정반대의 속성들을 곧
잘 연상시키기 때문이다. 본질이
아닌 표면, 자연적인 것이 아닌
인공적인 것, 정해진 형태가 없는
가소성을 특성으로 하는 플라스
틱은 최정화의 미술 세계뿐만 아
니라 인간 최정화를 가장 잘 요약
하는 어휘로 자주 사용되어왔다.
그것은 그의 미술 작업이 불러일
으키는 가벼움, 허망함, 부실함,
조야함의 느낌을, 그리고 최정
화의 무심함을 묘사하는 단어였
다.52) 그러나 구입의 용이함과 저
렴한 가격으로 인해 오랫동안 사

18. 최정화의 이미지 아카이브 중, 플라스틱 생활용
품을 싣고 가는 리어카 사진

용되고, 상품미학의 세계와는 별 관련이 없어 특별히 유행을 타지 않는 디자인
과 형태, 그러나 무엇보다도 썩지 않음으로 인해 플라스틱은 최정화에게 지속
성, 혹은 항구성이라는 속성을 잘 체현하는 물건이었다. 플라스틱 소쿠리가 가
득 실린 리어카를 찍은 사진에 달린 "영원히 썩지 않을, 유효기간이 없는 우리
의 생활에 대한 신념을 간직해주리라"라는 캡션은 이를 잘 말해준다(도18).53)

52) 최정화의 플라스틱에 대한 기존의 논의는 강승완, 「메이드 인 코리아, 뉴 타운 고스트, 그리고 플라
스틱 파라다이스」, 『박하사탕: 한국현대미술』, 국립현대미술관 도록, 2007, 192~195쪽 참조. 그리고
최정화를 '정이 없는' 플라스틱으로 만든 인조인간으로 묘사한 것은 「최정화 대담(김대우, 유진상, 유한
집, 송희원, 안상수, 금누리)」, 『보고서보고서』 통권 11, 안그라픽스, 1997, 106쪽.
53) 최정화, 「날조+날림=완성: 그렇지 모든 것이 연습문제야」, 『인테리어』 통권 113호, 1996. 2, 190
쪽(캡션), 194쪽(사진).

플라스틱의 '썩지 않음'에 지속성이라는 적극적인 가치를 부여한 것은 당시 다소 도발적인 것이었다. 1990년대 초중반 쓰레기 위기라 불릴 만한 국면에서 플라스틱은 그 어떤 재료보다도 썩지 않는 속성으로 인해 비난을 받았기 때문이다물론 이 속성이 과거에는 플라스틱에게 오명이 아닌 명성을 주었다.[54] 플라스틱은 일회용품의 편의주의적이고 낭비적 소비 행태와 관련되어 도덕적으로, 썩지 않음으로 인해 환경적으로 비난의 대상이 되었다. 그러나 이와는 대조적으로 최정화는 플라스틱에서 소비사회를 성찰하고, 그것에서 상상적으로 해방될 가능성을 보았다. 즉 플라스틱은 휘발적이고 단명하는, 또한 추상화되는 소비사회의 사물 및 공간의 논리에 대한 일종의 대항–물질로 이해되었다. 1996년 그는 앞서 언급한 늙은 의자를 모델로 노란색 강화플라스틱FRP 의자를 제작한 바 있다. '살' 바에서 실제로 사용되기도 했던 이 플라스틱 의자 디자인은 단순히 버내큘러 디자인의 형식적 차용의 한 사례로 볼 수도 있을 것이다. 그러나 동시에 아름다운 화석같이 지속된, 그러나 곧 사라질지도 모르는 거리의 버내큘러에 적극적으로 불멸성을 부여한 것으로 이해될 수 있을 것이다.

4. '자발성'에 관해서: 1990년대 말 이후 버내큘러와 한국미술

최정화는 흔히 대중문화, 팝문화, 키치 등과 관련된 이미지와 물건들을 차용한다고 논의되어왔다. 이 글은 버내큘러라는 용어를 통해 그가 동원하고 참조한 이미지와 물건들이 갖는 보다 구체적인 의미를 지적한다. 즉 그가 참조한 도시의 시각, 공간, 물질문화는 단순히 대중적, 혹은 일상적이라고 말하기에는

54) 필자가 '쓰레기 위기'로 지칭하려는 것은 1990년대 초 대량생산과 대량소비체제의 확립으로 인한 생활/산업 쓰레기의 증가와 난지도 매립장의 포화 상태로 인한 쓰레기 처리의 위기 국면 속에서 등장했던, 쓰레기, 플라스틱, 일회용품 등과 관련한 도덕, 환경 담론의 폭증 현상(이를테면 조선일보의 '쓰레기를 줄입시다' 캠페인)이다. 당시 최정화는 한편으로 상품미학, 문화산업, 디자인 담론에, 다른 한편으로 쓰레기, 일회용, 플라스틱 담론에 반응했다. 이 두 담론들은 서로 쌍을 이루는 것으로, 1990년대 대중소비문화 담론 지형을 구성하는 주요한 두 가지 축이었다고 생각된다.

보다 지역적이고 계층적인 특정성을 갖는 것이었다. 그는 버내큘러를 자신의 시각적일 뿐만 아니라 개념적인 원천으로 삼고 다양한 이미지, 물건, 공간 등을 자신의 디자인에 적용하는 한편, 기초성, 부박성, 물질성, 지속성 등과 같은 속성들을 탐구했다. 이를 통해서 1990년대 상품미학의 영역에 관여하면서 그 문화에 대응하고 저항하는 디자인과 개념들을 생산하는 문화 실천을 수행했다. 즉 이 글의 시작에서 제시된 것처럼, 그는 지하 좌판대 버내큘러로부터 배운 것들을 큰 빌딩의 세계 속에서 그것에 대응하여 제시하고 사용하려 했다.

그러나 이 글이 버내큘러라는 용어를 제안한 것은 단지 이 때문만은 아니다. 그 용어는 디자인과 건축 담론 속에서 외부의 전문가가 아닌 물건과 공간을 직접 사용하는 이들에 의한 디자인과 건축을 지칭해왔다. 특별히 교육받은 이들이 아닌 이름 없는 이들의 생산물, 그리고 고정되고 특권화된 것이 아닌, 필요를 통해서 자발적으로 나온 디자인/건축 어휘들. 이와 같은 버내큘러의 함축은 특히 전후 서구 건축의 영역 속에서 억압적인 모더니즘과 엘리트주의적 건축 취향을 넘어서기 위해 지속적으로 연구된 바 있었다. 예를 들면, 버나르 루도프스키Bernard Rudofsky, 1905~1988의 1963년 MoMA 전시《건축가 없는 건축Architecture without Architects》이나 로버트 벤추리Robert Venturi, 1925~ 스튜디오 연구, 특히 1972년 프로젝트《라스베이거스로부터 배우기Learning from Las Vegas》 등은 그 주요 사례들이다. 비록 직접적인 언급은 없었지만, 버내큘러 공간, 디자인, 건축 등의 사진 문서고를 프로젝트의 주된 내용으로 보여주는 이 서구의 선례들을 최정화는 잘 알고 있었던 듯 보인다. 그 민족지적 기획의 유사성과 함께 최정화는 실제로 자신이 찍은 버내큘러 건물들을 '건축가 없는 건축'으로서 묘사한 바 있고, 더욱 잘 알려져 있는 것처럼 그는 종종 거리와 시장, 난지도 등으로부터 배운다고 언급하기 때문이다. 물론 이 기획들과 최정화의 것은 그 생산의 시기와 맥락에 있어서 차이를 가지며, 따라서 그 의미와 겨냥하는 바 또한 동일하다고 말하기는 어렵다.55) 그러나 그 차이에도 불

55) 루도프스키와 벤추리의 버내큘러에 대한 논의는 다음을 참조했다. Felicity Scott, *Functionalism's Discontent: Bernard Rudofsky's Other Architecture*, Ph. D. Diss. Princeton University, 2001. 특히 8장

구하고 공유하는 것이 있다면, 그것은 도시 공간의 사용자들에 의해 펼쳐지고 창조되고 또 변형되는 디자인에 대한 긍정적인 가치 부여다. 도시 환경이 전문적인 이들의 독점적인 영역이 아니라 그곳을 살아가는 이들에 의해 구성되어 간다는 의미에서, 그는 다양한 실천들이 혼재되고 뒤섞인 도시 환경 그 자체를 '세상이라는 놀라운 디자인', '우리가 저지른 행동의 예기치 못한 결과'라고 표현한 바 있다.56)

이처럼 최정화가 주목했던 버내큘러 디자인의 자발성은 앞서 언급했던 물질성, 지속성 등과 함께 1990년대 소비주의적 도시 환경의 속성에 대한 대항-가치를 구성한다. 그에게 익명의 디자인은 기본적으로 사용자들 자신이 구성해낸 미학이라는 점에서 상품미학의 논리와는 거리를 두고 있기 때문이다. 그러나 더욱 주목될 필요가 있는 점은 자발성에 대한 그의 관심은 소비주의 도시 환경의 변모에 대한 새로운 문화적 개입의 모델을 제시했다는 점이다. 즉 1990년대 초 앞서 언급했던 마지막 민중미술 세대의 미술가, 비평가들이 일상의 모든 영역 속에 파고든 대중문화와 상품미학의 이미지들을 사회비판적 관점에서 활용하는 전략을 취했다면, 최정화가 눈을 돌린 곳은 기업의 상품 광고 이미지들 같은 지배적인 소비문화의 이미지들그리고 비판적 목적을 위한 그것들의 몽타주화이 아닌, '낮은 곳'에서 자발적으로부터 형성된, 그리고 사라져가는 도시의 시각 환경이었다. 그는 이것을 가시화함으로써 한편으로 상품미학의 지배가 도시환경 전반에 관철되는 것이 아님을 드러내고, 다른 한편으로 주변성의 시각, 공간 환경의 미적 감수성과 그 대항적 가치를 살펴보려 했다. 대중소비문화 이미지의 비판적 차용 전략과는 구분될 이 같은 최정화의 자발적 버내큘러의 발견 전략은 현재 시점에서 볼 때, 당시 문화비평가들에 의해 이론적으로는 제기된 바 있으나 그 실천적 사례가 경험적으로 추적되지는 못했

"Why is Progressive Architecture so Nervous?"를 참조; Deborah Fausch, "Ugly and Ordinary: The Representation of the Everyday," *Architecture of the Everyday*, edit. Steven Harris and Deborah Berke, New York: Princeton Architectural Press, 1997, pp.75~106.
56) 최정화, 「한국은 없다」, 『인테리어』, 1999. 12, 134~135쪽. 대담 「최정화」, 『제4회 광주비엔날레 초청 국제 워크숍: 공동체와 미술』, 재단법인 광주비엔날레, 2002, 44~46쪽.

던 새로운 형태의 문화 실천에 부합하는 것이기도 했다. 즉 그것은 대중문화에 대한 비관적인 관점을 넘어 상품미학, 문화산업, 혹은 소비주의의 전일적 지배를 상정하기보다 그것을 벗어나 있는 도시의 다양한 시각문화의 흐름들에 착목한 것이다.[57)

미술 작업의 공간보다 도시와 건축 담론과의 관련 속에서 최정화가 시도했던 이 전략은 흥미롭게도, 1990년대 말 이후 한국미술 생산의 지형 속에서 집합적인 양상을 띠고 작동하기 시작했다. 1980년대의 민중미술과 서구의 상황주의The Situationist International, 북미의 개념미술, 장소특수적 프로젝트 등을 참조함으로써 새로운 비판적 미술운동을 전개하려는 이들에게 자발적으로 형성된 '대중미학'의 이슈는 보다 개입적인 형태를 띠면서 정교화되었다. 이를테면 미술그룹 성남프로젝트1998는 거주민의 필요에 의해 만들어지고 변형된 다양한 버내큘러 건축물을 진부한 형태의 반복이자 특정 미술가들의 사욕을 충족시킬 뿐인 도시의 공공미술품에 대비시켰다. 또한 미술그룹 플라잉시티2001~는 청계천 복원공사로 인해 위협받는 도심 금속공구 상가의 생산물에 미술 작품의 지위를 부여함으로써 서울을 디자인하는 프로젝트가 역설적으로 일상 속 버내큘러 디자인 생산의 공간을 위협하고 있음을 알린다.[58) 물론 이와 같은 민족지적 방법론을 채택한 대중미학의 발견과 가공의 모델은 지배적인 것으로부터 벗어난 타자에 대한 낭만화, 혹은 해방적 가능성의 투사라는 민감한 문제들을 경유해야 한다는 점에서 지속적인 성찰이 요구되는 모델일 것이다. 그러나

57) 대중문화에 대한 상품미학적 접근이 1990년대 한국의 문화이론에 주된 한 축이었다면, 비록 시각문화와 관련되어 제기되지는 않았지만, 그것에 대한 비판 또한 이른바 '하위문화' 연구 성과에 근거한 논의들을 통해서 꾸준히 제기되어왔다. 이에 대해서는 김창남, 「대중의 문화 실천과 대중문화의 저항성―노동자 집단의 대중음악 실천을 중심으로」, 『언론과 사회』 통권 4호, 1994, 여름, 54~80쪽. 한편 서구의 사례에서, 상품미학에 근거한 디자인 '비판'을 넘어서 익명의 일상적 디자인의 발견을 통한 '대안'을 제시하려는 사례로는 Gert Selle, "There is No Kitsch, There is Only Design," *Design Discourse: History·Theory·Criticism*, edit. Victor Margolin, Chicago: The University of Chicago Press, 1989, pp.55~66을 참조.
58) 성남프로젝트와 플라잉시티의 도시적 실천에 대해서는 신정훈, 「포스트―민중' 시대의 미술: 도시성, 공공미술, 공간의 정치」, 『한국근현대미술사학』 제20집, 2010, 249~268쪽을 참조.

그것은 1980년대 '현실과 발언' 이후 한국의 비판적 미술 실천의 주요 의제가 되어온, 도시환경의 시각문화와 미술의 관계에 관한 하나의 주요한 접근법으로 평가될 수 있을 것이다.

실패한 유토피아에 대한 추억

이불의 아름다움과 트라우마

작가 이불

이불(1964~)은 세계 각국 유수의 기관에서 개최된 다수의 개인전—까르티에 현대미술재단(2007), 스페인 살라망카 도무스 아르티움(2004), 시드니 현대미술관(2004), 글래스고 현대미술센터(2003), 토론토 파워플란트(2002), 마르세유 현대미술관(2002), 뉴욕 뉴뮤지엄(2002) 등—을 통해 명실공히 세계적인 작가로서 그 명성을 공고히 하고 있다. 1999년 하랄트 제만이 기획한 제48회 베니스 비엔날레 본 전시 및 한국관 동시 출품을 통해 특별상을 수상했으며, 1998년에는 휴고보스 미술상 최종 후보로 선정되었다. 1997년 뉴욕 현대미술관은 미술관의 프로젝트 갤러리를 위해 실제 생선과 변치 않는 싸구려 인조 장식물이 혼합된 그녀의 대표적인 설치 작품인 〈Majestic Splendor화엄〉을 의뢰한 바 있다. 오는 2011년 11월에는 그간 작가가 추구해온 작품 세계를 조망해볼 수 있는 이불의 전시가 마미 카타오카의 기획 하에 도쿄 모리 미술관에서 개최된 이후 세계 유수 미술관으로 순회될 예정이다.

글 우정아

서울대학교 고고미술사학과와 동 대학원을 졸업했다. 미국 로스앤젤레스의 캘리포니아 주립대학에서 현대미술사를 전공하고 박사학위를 받았다. 2007년부터 카이스트 인문사회과학과에서 초빙교수로 재직 중이다. 「로버트 어윈: 지각과 공간의 예술」 「상실의 공동체 혹은 공동체의 상실: '숭례문 신드롬'과 양혜규의 〈사동 30번지〉에 대하여」 등의 논문이 있다. 현재 조선일보에 미술 칼럼 「우정아의 아트 스토리」를 연재하고 있다.

1. 아름다움과 트라우마

이불은 2000년 가을, 『아트 저널』지에 「아름다움과 트라우마」라는 제목
으로 그의 작품 전반을 관통하는 이율배반적인 감정의 조합—공포와 욕망에
대한 개인적인 기억을 술회했다. 에세이는 어린 시절의 한 순간에서 시작한다.
횡단보도 건너편의 제과점 진열장에서 눈과 혀를 유혹하는 생크림 케이크의 향
연, 그리고 그와 동시에 그의 시야를 향해 빠른 속도로 질주해 들어오는 빛나
는 스쿠터에 올라탄 연인들이 어린 눈에는 설명하기 힘든 매혹과 욕망의 대상
이 되었다. 그들은 시간과 공간의 제약을 초월한 것처럼 보였다.[1]

뒤이은 치명적인 사고의 순간은 묘사하지 않았다. 다만 그가 뚜렷하게 기
억하는 것은 충돌 이후의 처참한 장면이다. 스쿠터는 제과점 진열장을 들이받
았다. 연인들의 몸은 제각각 나가 떨어졌다. 남자는 도로 위에, 여자는 희고
아름다웠던 생크림 더미를 피로 더럽히며 케이크 위에 얼굴을 처박고 즉사했
다. 황홀한 욕망이 처절한 공포로 변질되는 시간은 매우 짧았다. 기억 속에서
작가는 아름다운 연인들의 존재가 발산하는 "천상의 우아함"에 한없이 매료
되었지만, 교통사고라는 대단히 세속적인 사건은 그와 대비되는 잔혹한 현실
을 드러낼 뿐이었다.

이어서 작가는 속도에 대한 스스로의 공포감에 대해 묘사한다. 아마도 총
알택시의 경험에서 유래했을 속도감에 대한 생리적인 공포는 비행기 여행에 대
한 거부감으로 연결된다. 교통사고라고 포괄할 수 있을 갑작스런 죽음의 원인
은 기계적 결함 혹은 인간적 실수 양자의 가능성으로 수렴된다. 기계적 결함과
인간적 실수는 다만 개인의 죽음뿐 아니라, 당시 대한민국을 강타했던 일련의
도시 재앙의 근원이었다. 작가가 글에서 기술한 것처럼, 21세기를 눈앞에 둔
한국에서는 비행기가 주기적으로 추락했고, 지하에 매설된 가스관이 폭발했으
며, 한강을 가로지르는 다리가 붕괴하고, 최고급 백화점이 저녁 무렵의 붐비

1) Lee Bul, "Beauty and Trauma," *Art Journal*, Fall 2000, p.104.

는 시간에 무너져 내렸다.

제트기와 도심의 대교, 반짝이는 신상품이 즐비한 백화점은 총알택시처럼, 혹은 미끄러지듯 대로를 질주했던 매끈한 파이버글래스의 스쿠터처럼, 시간과 공간의 제약을 초월하고자 하는 대단히 인간적인, 그리고 세속적인 욕망의 상징인 셈이다. 작가가 언급했던 20세기 말의 대한민국은 10여 년째 두 자리 수의 경제성장률을 기록하며 더 밝은 미래를 향해 달려가고 있었다. 이는 돈을 위해 죽음의 질주를 불사했던 총알택시나 혹은 표피적인 쾌락에 도취되어 치명적인 속도조차 감지하지 못했던 스쿠터나 마찬가지였는지도 모른다. 기술개발과 기계문명이 약속했던 미래적인 유토피아의 황홀한 유혹이 잔인한 폭력으로 얼룩진 공포의 장면으로 뒤바뀌는 것 역시 순식간이었기 때문이다. 작가는 스쿠터의 연인들에 대해 "결국 사랑의 아우라도 세상의 잔인한 물질성으로부터 그들의 연약한 육체를 지켜줄 수 없었다"고 했다. "사랑의 아우라"로 표현한 쾌락적인 환상, 그리고 결국에는 늘 그 환상을 깨트리고 마는 "잔인한 물질성"의 현실, 그리고 환상과 환멸 사이에서 좌절하고 상처받는 "연약한 육체"가 지난 20여 년간 전개된 이불의 작업을 요약할 수 있는 주제가 될 것이다.

이불은 끊임없이 자신의 기억이 스쿠터 사고의 현장으로 되돌아가는 이유에 대해 관음증적인 충동보다 더한 것이 바로 기억에서 사라진 바로 그 순간, 순수한 아름다움이 갑작스럽게 극도의 공포로 전환된 그 순간을 포착하고자 하는 시도라고 설명했다. 작가가 기술한 대로, 기억에서 사라진 충격의 장면이 바로 트라우마의 핵심이다. 프로이트가 정의한 트라우마는 공포를 유발한그 실제 상황에 의한 것이라기보다는 충격을 경험한 주체의 때늦은 이상 반응과 그에 의한 지속적인 영향을 말한다. 트라우마의 핵심은 주체가 경험한 사건이 너무나 충격적인 나머지 주체의 완결성을 해칠 수 있기 때문에 그 기억을 시간적으로 명확하게 재생하거나 논리적으로 설명하지 않는 스스로의 보호 기제다. 따라서 주체는 오히려 그 상처의 근원을 이해할 수 없는 상태에서 충격의 증후만을 뒤늦게 되풀이하게 된다는 것이다.[2]

트라우마는 충격과 상실을 경험한 주체의 심리적 반응이다. 따라서 이불의 작품에서 트라우마를 논한다면, 그것은 한 개인의 병리적 증후로서가 아니

라 재현representation이 불가능한 공포의 경험에 무게를 두어야 할 것이다. 트라우마란 구체적인 이미지가 삭제되고, 순차적인 재구성이 불가능하며, 논리적 서사를 거부하는, 대단히 근원적인 충격과 공포의 경험에서 유래한다. 통일적인 주체의 완결성을 위협하는 경험 혹은 존재가 트라우마의 근원이 된다면, 그 위협의 대상은 한 개인의 정체성일 수도 있고, 사회적 차원에서는 특정 집단 혹은 한 공동체의 동질성일 수도 있다. 그들은 사회적으로 용인된 재현의 방식과 집단적으로 동의한 기호의 체계를 늘 벗어나므로 기존 질서를 해치는 반항적이고 불순한 존재로 여겨진다.

트라우마와 언캐니uncanny의 공포는 유사한 구조를 갖고 있다. 프로이트는 트라우마의 경험처럼 의식의 표면에서는 억압되어 있으나, 완전히 사라지지 않은 채 끊임없이 정체성을 위협하는 힘과의 갑작스런 만남이 언캐니를 일으킨다고 했다. 언캐니란 이성적으로 분석할 수 없는 모호한 상태에서 오는 불안감이며, 특히 프로이트에게는 오랫동안 익숙하던 어떤 것에서 불현듯 생겨나는 두려움을 의미했다.3) 프로이트의 트라우마가 단순히 개인의 정신병리적 증후가 아니라 사회학의 영역으로 확장되어 활용된 것처럼, 언캐니 또한 사회의 변동에 따른 집단적인 심리 상태를 묘사하는 용어로 전용되었다. 특히 20세기 초, 기계문명과 산업화에 의해 근대화한 사회, 즉 익숙한 속도감과 공간감에서 완전히 유리된 불안정한 상태에서의 일상적인 삶 자체가 흔히 언캐니한 상태로 이해되었다.4)

가속되는 삶의 속도, 익숙한 공간의 급격한 변화가 사회적인 불안 심리를

2) Sigmund Freud, "Remembering, Repeating and Working-Through", *The Standard Edition of the Complete Psychological Works of Sigmund Freud Vol. 12*, trans. James Strachey, London: The Hogarth Press, 1958[1914], pp.147~156; "Beyond the Pleasure Principle(1920)," *The Standard Edition 18*, London: The Hogarth Press, 1955. 프로이트의 트라우마 이론을 역사적인 맥락에서 연구한 저서로는 Cathy Caruth, *Unclaimed Experience: Trauma, Narrative, and History*, Baltimore and London: The Johns Hopkis University Press, 1996 참조.
3) Sigmund Freud, "The Uncanny," *The Standard Edition of the Complete Psychological Works of Sigmund Freud Vol. 17*, trans. James Strachey, London: The Hogarth Press, 1955[1919].
4) Simon Morley, "Introduction: The Contemporary Sublime," *Documents of Contemporary Art: The Sublime*, ed. Simon Morley, London: White Chapel Gallery, 2010, pp.17~19.

조성한다면, 커뮤니케이션 테크놀로지의 발달과 자본의 광범위한 자유 이동에 의해 시공간의 차이가 글로벌한 스케일로 축약되고 일상의 지각적인 경험이 과 잉 자극으로 점철된 20세기 후반 이후의 사회는 근본적인 불안정함을 안고 있다고 볼 수 있다. 리오타르와 프레드릭 제임슨과 같은 사상가들이 현대적인 삶의 경험을 18세기 칸트의 정의를 빌어 '서브라임'으로 논의하게 된 근거도 이와 같이 확실성을 뒤흔드는 무질서한 경험, 우리가 이해하거나 통제할 수 없는 초과적인 존재, 그것이 일으키는 경외, 경탄, 경악에 바탕을 두고 있다.[5]

이불의 트라우마는 이처럼 현대적인 사회의 구조, 즉 체계적인 논리의 세계가 종말을 맞이한 공간에서 일상적인 경계 밖에 위치한, 결코 설명할 수 없는 무명의 타자와 조우하는 순간을 의미한다. 이처럼 안정된 정체성의 경계선을 교란하는, 이질적이고 위험한 존재들은 이불의 작업에서 다양한 형태의 기이한 몬스터가 되어 등장했다. 따라서 이불의 몬스터는 트라우마, 언캐니, 서브라임, 그리고 본문에서 자세히 논의하게 될 아브젝시옹 등 포스트모더니즘의 도래와 함께 현대미술의 담론에 새롭게 재등장한 개념을 통해 해석되어왔다.[6] 이들은 물론 서로 다른 역사적 배경과 철학적 맥락, 심미적 함의를 갖고 있으나, 현대의 미술 비평에서는 기존의 재현 질서를 거부하는 이질적이고 반항적인 존재라는 의미로 상호 호환되어 폭넓게 사용되고 있다.

이불의 작업은 태생부터 반항적이었다. 그러나 작가의 반항은 지금까지처럼 단순히 가부장적 사회에 저항하는 행동 양식으로서의 페미니즘이라고는 설명할 수 없고, 타자, 즉 이불의 경우 몬스터에 대한 불안과 공포라는 보편적인 정신분석학의 이론으로도 완전히 포괄할 수 없으며, 단순히 20세기 말에 폭발적으로 발달한 사이버 컬처와 미디어 테크놀로지에 대한 심미적 반응이라고

5) Jean-Francois Lyotard, "Presenting the Unpresentable: The Sublime," trans. Lisa Liebmann, *Artforum*, April 1982, pp.64~69; "The Sublime and the Avant-Garde," *Artforum*, April 1984; *The Postmodern Condition: A Report on Knowledge*, trans. Geoff Bennington and Brian Massumi, Minneapolis: The University of Minnesota Press, 1984; Fredric Jameson, *Postmodernism, or, The Cultural Logic of Late Capitalism*, London: Verso, 1991.
6) 강태희, 「How Do You Wear Your Body?」: 이불의 몸 짓기」, 『미술사학』 제16호, 2002, 165~189쪽; 김홍희, 「이불의 그로테스크 바디」, 『공간』, 1997. 2, 66~71쪽.

도 볼 수 없는, 대단히 구체적이고 특정한 정치·사회적 맥락 속에서 진행되었다. 작가가 본격적으로 활동하기 시작한 지 20여 년이 지난 지금, 이불의 작품 세계는 다채롭게 변화해왔지만 그 변화의 흐름을 되돌아볼 때에는 어느 정도 일관적인 방향성을 감지할 수 있다. 이 글에서는 이불의 작품 전반을 관통하는 현대미술의 핵심적인 개념들을 염두에 두고 작가의 시기적인 활동을 분석하면서 그 전체적인 조망에 도달해보고자 한다.

2. 화엄: 부패하는 생명의 장엄한 소멸

이불은 1987년, 홍익대학교 조소과를 졸업했다. 졸업전시회에서 단지 작가가 여성이라는 이유로 그의 작품이 완전히 무시당하는 경험을 했다.[7] 당시의 미술계가 보수적이고 가부장적이었던 것도 사실이다. 나아가 조각이라는 매체가 태생적으로 남성성을 담보로 하고 있기도 하다. 회화와는 차원이 다른 무게와 거친 물성을 지닌 재질과의 대단히 직접적이고 육체적인 대결 끝에 기념비적인 스케일의 작품이 탄생하는 조각은 전통적으로 남성적인 육체노동의 산물로 여겨졌다. 남성은 위대한 조각을 창조하고, 여성은 그 시간에 아이를 낳는다는 창조성에 얽힌 뿌리 깊은 성차의 신화는 오래도록 조각의 영역에 여성 작가가 끼어들 틈을 주지 않았다.

1989년, 이불은 퍼포먼스 〈Abortion낙태〉에서 전라의 상태로 거꾸로 매달려 관객들 앞에서 낙태의 고통을 연기했다(도1).[8] 미술계는 물론, 사회 전반에 걸쳐 금기시했던 여성의 몸을 적나라하게 드러낸 것이다. 생산을 하는 원초적인 존재임과 동시에, 어떤 이유가 되었든 낙태를 통해 그 생래적인 기능을 유기한 여성의 몸을 노출했고, 임신과 낙태가 더구나 작가 자신의 개인적인 경험에서 유래했음을 밝혔던 것은 보수적인 문화의 잣대로는 용인되기 쉽지 않

7) J. B. L., "Lee Bul: Stealth and Sensibility," *Art News*, April 1995, n.p.에서 인용.
8) 작가의 요청에 따라 본문의 작품명은 모두 원제인 외국어로 표기되었음.

은 문제였다.

이후 이불은 내부 장기들이 밖으로 튀어나온 듯 기괴한 옷을 입고 장흥의 논밭을 누비는 〈갈망〉, 역시 유사하게 머리를 풀어 헤친 채 핑크빛 촉수들이 덜렁거리는 봉제옷을 입고 김포공항을 출발하여 도쿄 시내를 12일 동안 배회하는 퍼포먼스 〈Sorry for suffering-You think I'm a puppy on a picnic?수난유감〉 등을 선보였다(도2). 〈갈망〉에서 땅 위를 굴렀던 이불의 몸짓은 일본의 현대무용, 부토를 모방한 것이었다.[9] 전후 일본에서 탄생한 전위적인 예술 장르의 하나였던 부토는 자학에 가까운 단식으로 육체를 극도

1. 이불, 〈Abortion낙태〉, 1989, Performance, Installation view, Dong Soong Art Center, Seoul

로 파괴한 후, 사지와 표정을 왜곡하여 불쾌하고 추악한 몸놀림을 만들어내는 것이 특징이었다. 부토의 창시자인 히지카타 타츠미는 전통적인 무용으로 단련된 육체의 규율을 거부하고, 본능적인 몸을 억압하는 사회와 문화의 통제에 반항하는 방식으로 광기 어린 춤사위를 선택했다. 그는 의식적으로 일본에서 가장 낙후한 농촌을 부토의 근거지로 삼았고 그곳에서조차 이미 사라진 지 오래인 신화적 존재로서의 샤먼을 연기했다. 샤먼이 되기 위해 히지카타는 머리를 길게 길러 풀어헤치고, 죽은 지 오래된 누이의 망령을 몸 안에 불러들이

9) J. B. L., ibid.

2. 이불, 〈Sorry for suffering–You think I'm a puppy on a picnic?수난유감〉, 1990, 12-day performance, Gimpo and Narita Airports, downtown Tokyo, Dokiwaza Theater, Tokyo

는 의식을 거행했다. 현대사회에서 여전히 타자로서의 여성과 신화 속의 유령은 본질적으로 저항의 존재가 될 수 있었던 것이다.10)

이불은 이처럼 억압적인 사회의 규율에 반항하는 방식으로, 말끔한 여체가 아니라 생산을 위해 변형되었던 몸, 낙태로 상처받은 몸, 나아가 원초적인 유기체로서 땅 위를 굴러다니는 여체가 되었다. 어쩌면 히지카타처럼 연극적인 성전환이 필요 없었던 이불은 여성인 이상 그 자체로서 이미 상처받고 변형된 몸이었다는 편이 옳을 수도 있다. 남성적인혹은 남근적인 딱딱한 '조각'의 안티테제로 제시한 물컹물컹한 소프트 스컬프처를 몸 위에 덧입은 작가는 끈적거리는 피와 뜨뜻킨 핑크빛 살덩어리가 뒤엉킨 동물적 존재로서 도시를 활보했다. 작품을 입고 걸어 다니는 작가는 그 스스로 주체이기도 하고, 시선의 대상이자 작품 자체로서의 객체이기도 했다. 작가는 이를 과거에 유일하게 카리스마 있는 여성으로 살아갈 수 있었던 '무당'이라고 불렀고, 혹자는 이를 유사한 의미에서 괴물이라고 불렀다. 여성이 전복적인 주체가 될 수 있는 유일한 길이 바

10) 우정아, 「사라진 곳에 대한 기억: 히지카타 타츠미와 호소에 에이코의 〈가마이타치〉」, 「한국근현대미술사학」 제18집, 2007, 59~174쪽.

3. 이불, 〈Alibi알리바이〉, 1994, From a series of five, each 30x30x35cm

로 스스로 타자화하는 것, 즉 괴물이 되는 것이기 때문이다.[11]

〈갈망〉과 〈Sorry for suffering〉 등의 퍼포먼스에서 이불이 재연했던 육체가 문화적으로 '여체'에 기입된 미와 섹슈얼리티의 기대를 뒤집어 추악하고 비천한 그 내피를 드러낸 것이었다면, 〈Alibi알리바이〉는 오히려 가부장적 사회가 그녀에게 덧입히고자 했던 아름다움의 표피를 순순히 제공해주었다(도3). 이불은 실리콘으로 제작한 손 모형에 구슬로 장식한 머리핀으로 나비를 깊숙이 꽂았다. 화려한 나비와 여인의 장신구는 발표한 지 한 세기가 지난 지금에도 여전히 서양인들의 뇌리에 동양 여성의 전형적인 이상형으로 남아 있는 푸치니의 '나비 부인'을 어쩔 수 없이 상기시킨다.

아름답고 관능적이지만 결코 스스로의 쾌락을 추구하지 않고 남성의 욕망에 온전히 순종하며, 사회의 부조리한 요구 앞에서도 저항하지 않고 자기를 희생하는 여성, 나비 부인의 유령은 단순히 나비라는 도상적 소재에서뿐 아니

11) 박찬경, 「Lee Bul: 패러디적, 아이러니적 현실에 대한 패러디와 아이러니」, 『공간』, 1997. 2, 76~85쪽; 강태희, 앞의 글.

라 실리콘과 구슬 장식 등의 재료에도 스며들어 있다. 투명한 실리콘은 여성의 몸을 더 아름답게 재단하기 위해 그녀들의 얼굴과 가슴에 삽입하는 인체 보형물로 각광받는 생명공학의 유토피아적 매체다. 다른 한편으로, 작가가 사용하는 구슬과 시퀸은 1980년대 이래 대한민국의 기적적인 경제 발전의 그늘 속에서 최하층의 노동자였던 여성들이 할 수 있는 유일한 가내수공업의 대명사였다. 남성의 욕망에 수긍하는 존재, 그러면서 사회적 생산의 사다리에서는 최하층에 매여 있는 존재로서의 여성이 바로 이불의 소재들에 담겨 있는 것이다. 나아가 작가에게 구슬과 시퀸은 어린 시절, 정치범으로 도피 생활을 해야 했던 가족들의 생계 수단이었으므로 개인적으로 의미 있는 매체이기도 했다.

〈Alibi〉는 틀림없이 미술가이자 동시에 동양 여성으로서 정체성의 분열 순간을 보여주고 있다. 그는 여성의 손으로 미술 창조라는 남성의 영역에 진입했으나, 여전히 성적이면서도 순종적인 동양 여인의 강한 상징이었던 나비 부인의 유령을 떨칠 수는 없었다. 미술이라는 고급문화의 영역에 안착한 듯하지만, 그녀의 태생에는 이미 개발 시대의 정치적·경제적 불균형이 각인되어 있었다. 즉 〈Alibi〉가 보여주는 표피적인 순응 아래에는 작가의 불순한 의도가 도사리고 있었던 것이다.

〈Alibi〉의 표면적인 아름다움은 흔히 동양 출신의 여성 미술가에게 기대할 수 있는 미적 감수성을 지닌 것이 사실이다. 그러나 여자이자 예술가인 작가의 손들이 유령처럼 빛나는 모습은 어딘가 모르게 위협적이고, 가장 아름다운 순간에 생명을 빼앗긴 나비가 알록달록한 장신구에 찔려 살을 파고든 모습은 불길하다. 〈Alibi〉의 부드러운 표면과 화려한 장식은 틀림없이 작가의 여성적 감수성과 과거에 대한 사적인 기억을 품고 있지만, 동시에 여성성과 노스탤지어는 테크놀로지에 대한 불신과 폭력적인 섹슈얼리티의 공포, 그리고 그에 따른 죽음의 가능성으로 이어진다. 실리콘으로 보정된 인체는 '미'를 달성했을 지라도 그 아름다운 육체는 이미 유기체로서의 성질을 벗어나 무기물에 한층 다가선 셈이고, 이처럼 무기물에 가까운 과장된 여체가 육체적 욕망을 극도로 자극하는 것은 곧이어 죽음을 부르는 공포로 이어질 수도 있기 때문이다.

근본적인 여성의 몸과 무기물로 변질된 유기체에 대한 공포는 이미 줄리

아 크리스테바가 『공포의 힘』에서 아브젝시옹으로 개념화했다. 이불의 작품은 아브젝트, 즉 불결한 여체에 대한 공포를 유발하면서도 문화적인 함의를 뚜렷하게 담고 있다. 크리스테바가 정의한 아브젝시옹은 피, 변, 땀, 고름 등 사람의 몸에서 나온 배설물에 대한 공포와 두려움, 혐오의 경험으로 수렴된다.[12] 저자는 이와 같은 체액이 한때 살아 있는 몸의 일부였으나 청결하고 완결된 자아를 형성하기 위해 버려진 것이라고 설명했다. 따라서 아브젝트의 물질 중에 궁극의 정점에 있는 것은 바로 시체다. 이는 한때 유기체였던 존재가 무기물로 변화한, 주체였던 존재가 객체로 변해서 버려진, 즉 주체와 객체 사이의 경계가 완전하게 무너지는 원초적인 공포를 유발하기 때문이다.

생체심리학적인 발달 과정에 있어서 아브젝트는 자아와 타자 사이가 분리되기 이전의 전언어pre-language, 라캉의 개념에서 거울 상태mirror-stage 이전의 존재다. 즉 온전한 주체로서 자아가 형성되기 이전, 대단히 육체적인 존재로서 어머니의 몸에 의존해 있던 상태에서의 존재를 의미한다. 아브젝시옹은 상징계로의 정상적인 이동을 위해 아버지의 권위에 복종하고 어머니와의 유기적 연결을 끊어야 하기 때문에 발생하는 여성 신체에 대한 혐오로 이어진다. 주체성의 정상적인 상태를 획득하기 위해 유아는 어머니와의 불순한 신체적 통합의 증거, 아브젝트를 거부한다는 것이다. 물론 크리스테바의 아브젝시옹 이론은 여성의 몸을 생물학적으로 결정된 모성의 영역으로 정의하는 본질주의의 폐단을 안고 있다는 비난을 받았다.[13] 그러나 크리스테바의 아브젝시옹 이론은, 원초적인 존재이자 주기적으로 피를 흘리는 여체가 가부장적인 집단에서 격리된 채 정화 의식을 거쳐야 하는 불순한 존재로 여겨져야 했던 근원적인 이유를 설명해준다.

이불의 〈Majestic Splendor화엄〉은 아브젝시옹의 개념을 도상적으로 재현했을 뿐 아니라, 우발적인 사건에 의해 그 공포의 효과를 극명하게 증명한

12) Julia Kristeva, *Powers of Horror: An Essay on Abjection*, trans. Leon S. Roudiez, New York: Columbia University Press, 1982.

13) Janice Doane and Devon Hodges, ed., *From Klein to Kristeva: Psychoanalytic Feminism and the Search for the "Good Enough" Mother*, Ann Arbor: The University of Michigan Press, 1992 참조.

4. 이불, 〈Majestic Splendor화엄〉, 1997, Fish, sequins, potassium permanganate, mylar bag, 360x410cm
Photo: Robert Puglisi
Partial view of installation, "Projects", MoMA, NY

경우라고 볼 수 있다(도4). 〈Majestic Splendor〉은 싱싱한 생선을 구슬과 시퀸으로 장식하고 꼬챙이에 꿰어 진열장 안에 두고 전시 기간 중에 부패하도록 방치하는 작품이었다. 1997년, 이불은 뉴욕 근대미술관에서 개인전을 준비하고 있었고 그의 대표작이라 할 수 있는 〈Majestic Splendor〉을 위해 미술관 측에서는 특수 냉장고를 준비하고 탈취제 처리를 해서 썩는 냄새를 최대한 방지하고자 했다. 작가는 이 작품에서 냄새가 중요하므로 썩는 냄새를 막는 대신에 오리엔탈리티와 관계된 이름의 고급스러운 향수를 전시장에 분사하도록 제안했다.[14]

생선이 가진 매끈한 곡선과 탱탱한 탄력은 그 자체로도 충분히 젊고 싱싱한 여체를 상징할 수 있다. 그러나 이불은 생선 작업의 초기부터, 갖은 고초를 겪으면서도 끝까지 남편을 위한 정절을 지켰다는 설화 속의 여인 도미 부인을 암시하는 의미에서 생선으로 주로 도미를 사용했다.[15] 그녀의 생선은 〈Alibi〉의 나비처럼 전형적인 동양 여인의 상징, 즉 대단히 순종적인 성적 욕망의 대상이었던 것이다. 그러나 실제로 미술관에서 마련한 냉장고는 썩는 냄새를 완전히 막아내지 못했다. 정화 의식은 실패했고, 마침내 역겨운 악취가 뉴욕 근대미술관이라는 눈의 성전에 가득 찬 성스러운 공기를 오염시켰다. 결국 이불이 늘 두려워했던 대로 기계적 결함과 인간적 실수는 부패하는 생명의 추악한 현실을 고스란히 드러내고야 말았던 것이다. 미술관은 작가의 항의에도 불구하고 오프닝 직전에 작품을 철거했다.[16]

원래의 의도대로라면, 오리엔탈한 향을 풍기며 복고적인 원색의 구슬로 보는 이의 후각과 시각을 즐겁게 했을 이 동양풍의 몸은 시간이 흐를수록 차츰 허물어지기 시작해서 악취와 오물을 내뿜으며 추악한 내장을 드러내고 결국엔 벌레가 들끓는 사체가 되어 버려질 것이었다. 따라서 그 자체로 이불은 크리스테바가 논의했던 아브젝시옹의 공포를 재연해냈을 것이다. 그러나 작품의 철

14) 박찬경, 앞의 글, 84쪽.
15) J. B. L., op. cit.
16) 작품 철거에 대한 에피소드는 Barbara A. Macadam, "Art Talk: In the Swim," *Artnews*, May 1997, p.29에 간략하게 언급되어 있다.

실패한 유토피아에 대한 추억 357

거를 둘러싼 일련의 해프닝은 한걸음 더 나아가, 그녀의 작품이 시각의 우월성에 기반을 두고 있는 미술관에 대한 대단히 실질적이고 치명적인 물리적 공격이었음을 보여주었다.

크리스테바는 아브젝트를 설명하면서 체액, 배설물, 시체와 같은 물질을 나열했다. 그러나 저자가 미술이나 문학에서 이러한 대상 자체가 경계를 위협하는 아브젝트의 전복적 기능을 자동으로 갖게 된다고 주장한 것은 아니다. 중요한 것은 아브젝트의 효과, 즉 혐오와 공포를 동시에 수반하는 구조와 과정의 문제인 것이다.[17] 아브젝트는 합리적 재현의 영역 이전에 존재하는 것으로 언어적 지시나 모방을 통한 재현을 포함한 상징 질서의 그물을 벗어나기 때문이다. 따라서 크리스테바의 아브젝트 이론은 그가 지속적으로 관심을 가졌던 시적 언어poetic language, 혹은 세미오틱semiotic과의 연장선 상에 있다.[18]

시적 언어란 순수한 기표를 통해 육체성이라는 지시불가능한 대상을 언어 안에 기입하는 것이다. 즉 시적 언어에서는 크리스테바가 생볼릭symbolic이라고 명명한 합리적 언어에서처럼 기의와 기표가 완벽하게 호응하지 않는다. 시적 언어는 세미오틱의 원리에 따라 발성, 리듬, 비논리적 문장구조, 그리고 복합어의 사용을 통해 의미를 전달하는 순수한 기표의 분출이다. 이불의 〈Majestic Splendor〉에서 오리엔트에 대한 전통적인 스테레오타입, 즉 섹슈얼리티와 이국주의는 미술의 재현 체계 안에서 결코 용인될 수 없었던 썩어가는 살과 역겨운 냄새로 변모했다. 부패의 과정, 즉 극도의 아름다움이 역겨운 죽음으로 변질되는 현실이 바로 〈Majestic Splendor〉의 핵심이었다면, 미술관은 그 성스러운 공기를 더럽히는 죽음과 부패의 물리적 현실을 가차 없이 내버렸다.

17) 현대미술에서 아브젝트의 모방적 재현에 대한 비판적 연구는 Frazer Ward, "Abject Lessons," *Art and Text*, no.48, May 1995, 46~51; Hal Foster, "Obscene, Abject, Traumatic," *October*, no.78, Autumn 1996, pp.106~124; Foster, et al., "The Politics of the Signifier II: A Conversation on the *'Informe'* and the Abject," *October* 67, Winter 1994, 3~21쪽 참조.

18) Kristeva, *Desire in Language: A Semiotic Approach to Literature and Art*, ed. Leon S. Roudiez, trans. Thomas Gora, Alice Jardin, and Leon S. Roudiez, New York: Columbia University Press, 1980; Kristeva, *Revolution in Poetic Language*, trans. Margaret Waller with an Introduction by Leon S. Roudiez, New York: Columbia University Press, 1984.

아브젝트가 개인의 심리적 성장 과정에서 완결된 주체를 위해 버려진 불순물이라면, 사회적 영역에서 아브젝트는 전체성과 동질성에 기반을 둔 공동체의 체계를 벗어난 차이로 정의할 수 있다.[19] 정치적 이데올로기의 면에서 볼 때 아브젝트란 결국 통일적인 공동체에 대한 믿음을 교란시키고 단일한 정체성을 위협하는 급진적인 차이와 잉여의 상징이다. 이불의 작업을 크리스테바의 아브젝시옹에 연결할 수 있는 이유는 바로 통일된 공동체에 집착하고 차이에 분노하는 사회가 그동안 타자—여체와 죽음과 부패의 현실—에게 행해왔던 억압에 대한 저항 의식 때문이다.

3. 사이보그: 죽음으로의 도피

초기의 퍼포먼스부터 〈Majestic Splendor〉에 이르기까지 이불의 작품이 부패하여 소멸할 수밖에 없는 살덩어리로서의 생명이 가진 욕망과 공포를 표출했다면, 그 유한의 운명으로부터 벗어나기 위해 생명보다는 차라리 기계를 선택한 존재들, 〈Cyborg〉의 등장은 어쩌면 필연적인 결과였는지도 모른다. 이불은 1997년 처음으로 한 쌍의 실리콘 조각 〈Blue Cyborg〉와 〈Red Cyborg〉를 발표했고, 이후 백색 폴리우레탄으로 비슷한 형태의 사이보그 연작 〈Cyborg W1−W4〉를 제작했다(도5). 이불의 사이보그는 머리가 없고 팔다리가 하나씩 잘린 실제 인물 크기의 여성상으로, 일본 애니메이션에 흔히 등장하는 소녀 로봇과 고대 그리스의 여신상, 마네의 올랭피아에 이르기까지 대중문화와 미술사에 등장하는 여체의 다양한 이미지로부터 차용된 것이다.[20] 그러나 이불은 고급문화와 대중문화 사이의 경계를 허무는 팝아트의 사명보다는 테크놀로지의 실패에 대한 불안감에 더 치중하는 듯하다. 마치 지난 세기의 〈프랑켄슈

19) Kristeva, op. cit, p.65.
20) 일본 대중문화와 이불의 작품에 대한 논의는 Rebecca Gordon Nesbitt, "The Divine Shell: An Introduction to the Work of Lee Bul," *Lee Bul: The Divine Shell*, exh. cat., Vienna: Bawag Foundation, 2001.

5. 이불, 〈Cyborg W1 – W4〉, 1998, Cast silicone, polyurethane filling, paint pigment Installation view, Venice Biennale

타인〉이 산업혁명과 기계 발달의 산물이 인간의 통제를 벗어났을 때 얼마나 끔찍한 괴물이 되는가를 섬뜩하게 시각화했던 것처럼 말이다.21)

　　인간처럼 움직이지만 생명은 없는 인공적인 무기물, 즉 기계 인간에 대한 불길한 예측은 이미 초현실주의 미술에서부터 극명하게 드러나고 있었다. 할 포스터는 초현실주의자들에게 있어서 기계와 여성은 욕망의 대상이자 동시에 공포의 근원으로서 거세 공포를 유발하는 존재들이라고 정의했다. 여기서 초현실주의자란 이성애자인 남성으로 엄격하게 한정되어 있는데, 그들은 여성과 기계에 대해 대단히 이율배반적인 정서를 갖고 있었다는 것이다. 즉 여성을 정복하고자 하는 갈망이 있지만, 이는 그들에게 오히려 사로잡히는 공포와 혼동

21) Douglas Kellner, *Media Culture: Cultural Studies, Identity and Politics between the Modern and the Postmodern*, London: Routledge, 1995, p.302.

되고, 기계를 지배하고자 하지만 동시에 기계에 대한 통제를 잃었을 때의 불안과 뒤섞여 있으며, 기계를 통해 인체의 한계를 극복하고 유토피아를 건설할 수 있다는 환상이 있으면서도 인간이 물질화하는 것에 대한 위협을 인식한 데서 오는 갈등이 초현실주의의 근원에 있었다. 포스터는 이처럼 통일적인 남성 정체성의 안정과 심미적인 표준, 그리고 사회적 규범을 유지하기 위해 억압했던 것들이 되돌아오는 데 대한 공포를 트라우마와 언캐니로 설명했다.[22]

실제로 마르셀 뒤샹, 만 레이, 한스 벨머 등의 예에서처럼, 20세기 초의 미술에는 기계와 여체를 결합하거나 인공적인 여성의 몸이 잔인하게 분할된 이미지가 난무했다. 포스터는 이들이 바로 남성들의 근본적인 거세 공포를 여성의 몸에 투영했던 페티시적인 제스처라고 해석했다. 나아가 제1차 세계대전을 일으켰던 파시즘의 몰락에 대한 반응일뿐 아니라, 1920년대 이후 노동을 시간과 동작에 따라 분화한 테일러 시스템과 컨베이어 벨트를 고안한 포드 시스템 같은 새로운 생산방식에 의해 남성 노동자들이 마치 거대한 기계의 부속처럼 파편화한 데서 오는 사회 경제적 위기와 동시에 발생했다고 보았다.[23]

사이보그, 즉 유기체와 기계의 하이브리드가 안정적으로 보장되어 있던 남성 정체성의 우월성과 그들이 장악하고 있던 생산—기계적, 생물적 생산 양자의 의미에서—에 대한 통제력에 심각한 위협을 가했다면, 반대로 페미니즘의 입장에서는 새로운 권력의 가능성을 제시하는 개념이었다. 대표적으로 페미니스트이자 과학자인 다나 해러웨이는 사이보그를 통한 페미니즘의 전략적인 가능성을 주장했다.[24] 그의 결정적인 에세이 「사이보그 선언문」에서 해러웨이는 사이보그란 포스트—젠더 세상의 피조물이며, 포스트—젠더 세상에서는 인간과 동물, 나아가 유기체와 기계 사이의 경계선에 불어닥친 혼돈에 대한 불안

22) Hal Foster, *Compulsive Beauty*, Cambridge: The MIT Press, 2000[1995], pp.vii-xx, pp.21~48.
23) Foster, *Compulsive Beauty*, pp.128~152; Foster, "Armor Fou," *October*, no.56, Spring 1991, pp.65~97.
24) Donna J. Haraway, "A Cyborg Manifesto: Science, Technology, and Socialist-Feminism in the Late Twentieth Century," *Simians, Cyborgs, and Women: The Reinventive of Nature*, New York: Routledge, 1991, pp.149~182.

이 오히려 쾌락으로 전이된다고 주장했다. 그는 괴물스럽고 변칙적인 사이보그가 단지 성별을 초월할 뿐 아니라 인종과 계급, 혈연과 섹슈얼리티 같은 정체성의 낡은 근본에 대한 집착에 대항하는 정치적 집단이라고 보았다.[25]

해러웨이의 사이보그는 단순히 성차의 권력뿐 아니라, 여성이라는 분류 내에도 확실하게 존재하는 계급과 인종, 문화권 사이의 위계질서를 타파하기 위한 대안적인 주체였던 것이다. 결과적으로 페미니즘의 새로운 전사로 등장한 사이보그는 고정된 정체성에 대한 욕망이 없고 근원적인 소속처에 대한 노스탤지어에서 자유로운, 전혀 새로운 정체성을 제시했다. 즉 역사도 생물적 본능도 없는 진공 상태에서 기계적으로 탄생한 사이보그는 과거에 대한 기억도, 영속적인 존재에 대한 욕망도, 따라서 죽음과 소멸에 대한 두려움도 없다. 탄생이 없는 만큼 죽음도 없고, 소속이 없기 때문에 소외도 없고, 욕망이 없기에 좌절도 없는 것이다.

이불 또한 해러웨이의 사이보그가 가진 해방의 가능성을 의식했던 것은 사실이다.[26] 그러나 해러웨이가 사이보그를 젠더 이후의 '제3의 성'이라고 찬미한 반면, 이불의 사이보그는 여전히 '제2의 성'에 집착하고 있다. 그녀들이 장착하고 있는 최첨단 무기들은 오로지 풍만한 가슴과 모래시계 같은 허리로부터 길고 늘씬한 다리로 이어지는 뇌쇄적인 라인을 강조하기 위해 기능하고 있기 때문이다. 그들은 해러웨이가 주장한 것처럼, 성차의 경계를 진정으로 타파했다기 보다는 타자적인 성으로서의 여성에 대한 스테레오타입과 애니메이션이 대표하는 하위문화의 진부한 스타일에 복종하고 있다. 창백한 조명을 받으며 천정에 매달려 있는 그녀들은 마치 격렬한 우주 전쟁이 패배로 끝난 이후, 고요한 진공 속을 부유하는 기계의 잔재처럼 보인다. 그들은 오히려 실패로 끝난 유토피아, 즉 페미니즘의 열망과 남성들의 욕망 모두를 좌절시키는 불

25) Ibid., p.157.
26) Yvonne Volkart, "This Monstrosity, This Proliferation, Once Upon a Time Called Woman, Buttefly, Asian Girl," *Make: The Magazine of Women's Art*, September/November 2000, pp.4~7; Soraya Murray, "Cybernated Aesthetics: Lee Bul and Body Transfigures," *Performance Art Journal* 89, 2008, pp.38~50.

가능성의 우울한 상징인 것이다.

　이불의 사이보그는 실제로 초현실주의자들의 페티시와 놀라울 정도로 닮았다. 1924년 초기 초현실주의자들의 살롱이나 다름없었던 파리의 〈초현실주의 센터La Centrale Surréalite〉를 촬영한 만 레이의 사진에는 팔과 머리가 없는 실물 크기의 마네킹 같은 누드 여체가 천장에 매달려 있었다. 루이 아라공은 이에 대해 다음과 같이 언급했다.

　　우리는 텅 빈 방 천장에 여자를 걸어두고, 매일 무거운 비밀을 짊어진 불안한 남자들의 방문을 받았다. …… 이 절망적인 우주에 남아 있는 모든 희망은 우리의 참담한 골방으로 그 최후의 광폭한 시선을 돌릴 것이다. 이것은 새로운 남성 권리 선언문을 만들어내는 것의 문제다.[27]

　초현실주의 내에서 메타포로서의 여성과 실제 활동했던 여성들 사이의 괴리에 대해 논의했던 수잔 설레이만은 남성성의 위기에 봉착한 미술가들이 천장에 매달린 "얼굴 없는 환상의 여인"을 향해 그들의 비밀스런 성적 판타지를 투사했고, 실제 여성들은 바로 그 여성성의 환상을 체현해야 했다고 보았다.[28] 이불 또한 대중문화에 만연한 여성, 주로 소녀 사이보그에 현대 남성들의 불안한 시선이 스며들어 있음을 의식하고 있었다.

　　내 사이보그들은 모두 팔다리나 내장 기관을 잃었으므로, 테크놀로지의 완벽성에 대한 신화에 의문을 던지는 불완전한 몸이다. …… 흥미롭게도 사이보그들은 그들을 프로그램하고 조종하는 젊은 남자 주인이 있다. 기본적으로 이러한 사이보그의 이미지 안에는 초인간적인 힘, 테크놀로지에 대한 숭배, 그리고 소녀적인 연약함이 모호하게 뒤섞여서 작용한다.

27) Susan Suleiman, *Subversive Intent: Gender, Politics, and the Avant-Garde*, Cambridge: Harvard University Press, 1990, p.20.
28) Ibid., pp.150~162; Jennifer Mundy ed. *Surrealism: Desire Unbound*, Princeton: The Princeton University Press, 2001 참조.

나는 여기에 관심이 있다.29)

 이불이 상정한 남성 관람객들은 기계와 여성의 등장에 위축된 남성성의
불안을 해소하기 위해 연약한 소녀와 복종하는 기계를 조합한 매력적인 사이
보그에 매달렸던 것이니, 결국 그들은 한 세기 전의 초현실주의자들과 별반 다
르지 않다.

 이불의 사이보그는 해러웨이의 전복적 가능성보다는 초현실주의의 좌절
과 불안을 상쇄시켜줄 페티시에 좀더 가까운 의미를 갖고 있는 것이다. 그러
나 그녀들이 초현실주의 센터에 걸려 있던 마네킹처럼 관음증의 순수한 쾌락
을 허락하는 것은 아니다. 이불의 사이보그는 정의하자면 패러디적 페티시라
고 할 수 있을 것이다. 여성들의 이상적 몸매, 아니 실제로는 남성들의 성적 환
상에 부합하는 풍만한 곡선을 만들기 위한 성형수술의 신소재가 실리콘이라
면, 이불의 사이보그는 온몸이 실리콘이라는 것에 주목해야 한다. 그들은 이미
살아 있는 생명체가 아니라 죽음에 근접한 무기물, 즉 아브젝트이자 언캐니의
존재일 수 있다. 그들은 엔터테인먼트 비즈니스와 미디어 테크놀로지가 약속
하는 무한한 가상의 쾌락을 제공한다. 그러나 동시에 통제를 상실한 테크놀로
지와 예측을 벗어난 과학적인 결함이 불러올 수 있는 치명적인 디스토피아의
공포를 암시하는 역설이 있다. 〈Cyborg〉는 결과적으로 〈Alibi〉와 〈Majestic
Splendor〉 같은 구조를 갖고 있다. 그 표피적인 아름다움이 여성 혹은 육체
가 제공할 수 있는 쾌락을 약속하지만, 동시에 죽음과 부패의 공포를 안고 있
는 것이다.

 〈Cyborg〉에 이어 이불은 미래적인 가라오케 캡슐 〈Gravity Greater
Than Velocity ll〉을 제작하여 1999년 베니스 비엔날레에 출품했다(도6).
1950년대의 클래식한 발라드곡들을 선곡할 수 있는 두 개의 가라오케 캡슐이
있고, 그 안에서는 비디오 〈Amateur〉가 상영되고 있다. 마치 어머니의 자궁

29) Lee Bul and Hans-Ulrich Obrist, "Cyborgs and Silicon: Korean Artist Lee Bul about Her Work,"
Lee Bul, exh. cat, Seoul: Artsonje Center, 1998.

6. 이불, 〈Gravity Greater Than Velocity II (reconstructed)〉, 2000, Polycarbonate panels on stainless steel frame, velvet, electronic equipment, 250x184x120cm

처럼 부드러운 파스텔톤의 흡음 소재로 내부를 감싼 캡슐에는 오직 혼자만이 들어가 비디오를 바라보며 노래를 부를 수 있다. 비디오 안에서는 꼭 죄는 교복을 입은 여학생들이 발랄하게 뛰어노는 숲 속의 풍경이 어지럽게 지나간다. 또 다른 비디오 〈Live Forever〉에서는 조금은 촌스럽게 장식한 열대 휴양지의 라운지에서 슬로우댄스를 추는 커플들을 보여준다. 일견, 이전의 〈Cyborg〉와는 다른 분위기다. 그러나 앞서 언급한 스쿠터의 기억, 즉 시간을 초월하고자 하는 속도에의 열망이 결국 중력에 복종하는 순간의 파괴력을 상기한다면, 〈Gravity Greater Than Velocity II〉이라는 제목은 낭만적인 노래와 관음증적 비디오라는 쾌락의 도구로부터도 모종의 폭력을 연상할 수밖에 없는 작품임에 틀림없다.

가라오케는 20세기 말, 일본을 중심으로 발달하여 전 세계에 폭발적으로

파급된 엔터테인먼트 테크놀로지의 산물이다. 멀티미디어 엔터테인먼트와 새로운 테크놀로지가 평범한 일상 속에도 깊이 파고들었던 때, 역설적으로 대중이 원했던 것은 향수 어린 옛 사랑의 노래였던 것이다. 성대를 울려 몸 속 깊은 곳에서부터 소리를 끌어내는 지극히 육체적인 행위와 그 가사에 담긴 진부하지만 원초적인 감정의 노래는 이제 일상적인 현실이 아니라 차가운 기계가 제공하는 소외의 공간 안에서만 가능한 것이 되었다. 노래를 부르는 포스트모던한 방식으로 '가라', 즉 '허구'와 '오케스트라'의 합성어인 가라오케는 죽음과 부패의 운명이 삭제된 가상적 인체인 사이보그의 연장선에 있다.

작가는 가라오케 캡슐을 림보, 즉 연옥이라고 표현했다.[30] 여기는 도덕성의 책임이 일시적으로 유보되고, 심판을 향해 흘러가는 시간조차 정지된 곳이다. 외부와 차단된 작고 아늑한 캡슐 안에서 우리는 지리멸렬한 실존의 세계에서는 오히려 마주칠 수 없었던 관음증적인 욕망과 낭만적인 감성, 육체적인 쾌락을 강렬하게 제공하는 하이퍼-리얼리티를 경험한다. 기계음과 관음증적 비디오에서 끈적끈적한 피와 살의 온기는 말끔하게 삭제되었다.

이불의 가라오케를 두고 혹자는 젊은 여인들의 신선하고 순진한 미소와, 아늑하고 따스한 상자 속에 마치 엄마의 자궁처럼, 한국 사회에 독특한, 친근한 인간관계를 떠올렸다고 했다.[31] 또 다른 평자는 "나는 소파에서 일어나 일시적으로 시간과 내 몸의 속박으로부터 느슨하게 풀어졌다. 내 몸은 나를 나 자신으로 고착시킨 불안과 후회에 지쳐버린 감옥이다. …… 나는 스크린에 떠오르는 가사와 안락한 리듬에 맞추어 움직이는 섹시한 이미지들에 몸을 맡겼다"며 가라오케의 경험을 묘사했다.[32] 그들은 혼자 들어가 기계가 제공하는 반주에 따라 노래를 부르고 손에 잡히지 않는 화면 속의 사람들을 보면서, 현실 속에서

30) Clara Kim, "Interview with Lee Bul," *Lee Bul: Live Forever, Act One*, exh. cat., San Francisco: San Francisco Art Institute, 2001.
31) Toshio Shimizu, "A Question of Balance: Japan and Korea at the 48th Venice Biennale," *Art Asia Pacific*, no.25, 2000, p.23.
32) Roland Kelts, "The Empty Orchestra," *Lee Bul: Live Forever, Act One*, exh. cat., San Francisco: San Francisco Art Institute, 2001.

7. 이불, 〈Live Forever〉, 2001, Fiberglass capsule with acoustic foam, leather upholstery, electronic equipment Installation view, Fabric Workshop and Museum, Philadelphia

갈망했던 친근한 인간관계와 안락한 육체적 쾌락을 경험한 셈이다. 지금은 이처럼 현실에서 박탈당한 욕망을 가상현실에서 충족하는 시대다.

이불은 이후 또 다른 가라오케 캡슐 버전 〈Live Forever〉를 발표했다(도 7). 매끄러운 유선형의 몸체와 반짝이는 표면이 대단히 매혹적인 이 밀폐형 캡슐은 새 생명으로 거듭나길 기다리는 안락한 고치cocoon이거나 혹은 미래 세계에서 온 관coffin으로 보인다. 영원히 사는 방법은 두 가지다. 끝없이 육체를 재생하거나, 아니면 부패를 유보한 채 죽은 상태로 냉동되거나. 이불의 미래적인 유토피아가 제시하는 것은 연약한 육체가 필연적으로 겪어야 하는 죽음의 공포 대신 기계적인 사이보그가 보장하는 가상현실의 쾌락에 가깝게 보인다.

장 보드리야르는 포스트모던을 시뮬레이션으로 정의했다.33) 인간의 감정이 인공적으로 조절되고 육체적인 경험이 기계적으로 중개되는 곳. 한마디로

개인은 '실재의 사막'을 버리고 하이퍼-리얼리티의 엑스터시를 선택한다는 것이다.34) 확실히 이불의 가라오케는 하이퍼-리얼리티의 엑스터시를 제공한다. 그러나 이불이 제시하는 테크놀로지컬 유토피아는 지금 여기보다 더 좋은 장소에 대한 비전이라기보다는 현재를 탈피하고자 하는 욕망과 불안을 충동하는 황량한 현실에 더 가깝다. 미래적인 육체와 완벽한 기계들의 표면 속에는 어떠한 경고나 전조도 없이 평온하고 지루한 일상의 표면을 뚫고 튀어나오는 치명적인 실재의 폭력과 죽음의 공포가 늘 불길하게 도사리고 있기 때문이다.

작가가 이미 묘사한 바 있는 20세기 말 이후, 하이-테크의 대한민국이 겪었던 대규모의 재앙들은 사실 보드리야르의 하이퍼-리얼리티론이 지나친 낙관론으로 보일 정도로 더 하이퍼했다. 욕망과 환상의 대상이었던, 마치 과거에 우리가 늘 꿈꾸던 유토피아가 현실화된 것 같았던 아름다운 도시는 어느 한 순간에 치명적인 폭력과 파괴의 장면으로 변모했다. 익숙하고 오래된 곳, 집에서 겪는 낯선 것들과의 공포스런 조우. 그것이 언캐니라면 기계적 결함과 인간적 실수가 난무하는 20세기 말의 대한민국이 바로 언캐니의 공포를 유발하는 트라우마의 근원이었던 셈이다. 낯설고 두려운 집home에서 작가는 살아서 죽음을 기다리는 생명보다는 차라리 썩지 않을 실리콘으로 제조된 〈Cyborg〉나 감정마저 냉동한 채 가상의 쾌락을 즐길 수 있는 가라오케를 선택했다. 그러나 사실상 죽음을 전제로 한 사이보그와 실존적인 육체성을 유예한 가라오케는 결국 공포의 근원으로 끊임없이 되돌아가는 역설적인 트라우마의 증후인 셈이다.

4. 내 위대한 서사: 실패한 유토피아에 대한 추억

2005년 뉴질랜드의 가벳-브루스터 갤러리에서 이불은 처음으로 〈Mon

33) Jean Baudrillard, *Simulacra and Simulation*, trans. Sheila Faria Glaser, Ann Arbor: The University of Michigan Press, 1994.
34) Kellner, op. cit, p.297.

8. 이불, 〈Mon grand récit: Because everything…〉, 2005,
Wood, paint, glass crystals and synthetic beads, aluminium, foam, polystyrene, fibreglass,
epoxy resin, silicone rubber, lights, 230x250x500cm, Govett-Brewster Art Gallery

grand récit: Because everything…〉을 공개했다(도8). 이 작품과 함께 작가
는 육체적인 욕망과 그 좌절 사이의 긴장, 테크놀로지와 기계문명이 약속한 불
길한 미래에 이어 20세기 초의 건축을 지배했던 모더니즘의 유산으로 선회했
다. 테이블 정도의 높이 위에 평평한 석고 구조물이 허공에 떠 있고, 그 가장
자리로 크림색과 분홍색의 에폭시-레진이 녹아내리는 듯이 넘쳐흐르고 있다.
녹아내린 바닥 위로 솟아오른 나선형 구조물은 마치 블라디미르 타틀린이 한
세기 전에 제안했던 〈제3인터내셔널을 위한 기념비〉의 회전탑 모형을 닮았다.
기념탑 아래에는 형체를 제대로 알아볼 수 없는 건축물들과 허물어진 듯한 도
시 구조물의 모형들이 분해된 채 잔재가 되어 쌓여 있다. 바닥으로부터 마치
피라미드처럼 정점의 탑을 향해 천천히 상승하는 조각들 사이로 마치 대도시
의 고가도로처럼 거대한 흰색 커브가 타틀린의 기념비 상단으로부터 그 아래
모형들 사이를 날카롭게 관통하여 지나간다. 그 옆으로 솟아오른 반짝이는 철
제 조형물은 에펠탑을 닮았다. 그 위에 달린 LED 간판으로는 짧은 문장이 지

9. 이불, ⟨On Every Shadow, Aubade, After Bruno Taut (A formal feeling comes), After Bruno Taut (Beware the sweetness of things), Bunker (M. Bakhtin)⟩, 2007~2008, View of exhibition, Grand Salle, Fondation Cartier
Photo: Patrick Gries

나간다. "Because everything / only really perhaps / yet so limitless." 1949
년에 미국의 작가 폴 바울스Paul Bowles가 발표한 소설 『피난처가 되는 하늘The
Sheltering Sky』에서 따온 구절이지만, 단편적인 구절로는 쉽게 그 의미를 짐작
하기 어렵다.

내 거대한 서사란 포스트모더니즘의 시대에 거대 담론, 즉 메타 내러티브
가 불가능하다고 본 리오타르에 대한 답으로 제시한 이불의 반응이다. 작가는
거대 서사의 불가능성에 대한 인식에도 불구하고 그에 대한 다소 아이러니하
면서도 우울해 보이는 단서를 통해, 비록 주관적이고 불완전하고 완결되지 않
은 것이라 하더라도 위안이 될 이야기를 제공해야 할 필요성을 보여주고 싶었
다고 했다.35) 그의 거대 서사 안에는 세 가지 이야기가 들어 있다. 박정희 정권
하에서 좌익 운동가로 살았던 부모님에 얽힌 대단히 개인적인 성장과 그 시대
의 기억, 대한제국의 마지막 황태손이였던 이구의 삶, 그리고 20세기 초 건축
을 통해 유토피아를 상상했던 브루노 타우트Bruno Taut의 유리돔이 그것이다.36)
근대화라는 기치 아래 전 국토를 건설 현장으로 만들었던 박정희가 있고, 이구
또한 건축가로 일하면서 파이버글래스를 이용한 미래적인 주거 프로젝트를 수
행했으니 일견 무관해 보이는 세 개의 서사는 근대 건축이 제시했던 환상적인
비전과 더 나은 미래를 위해 현재의 삶을 당연한 듯이 유보했던 과거의 역사를
통해 서로 이어져 있는 것이다.

이후 카르티에 재단의 전시 〈On Every Shadow〉에서 발표한 일련의 작
품들은 지금까지 작가가 보여주었던 어떤 프로젝트보다도 더 현란하고 눈부신
거대한 스펙터클이었다(도9). 다이아몬드의 대명사 '카르티에'의 브랜드 가치
에 걸맞은 장 누벨의 투명한 유리 건물 안에서 이불의 유리, 금빛 체인, 알루미
늄 와이어와 크리스털 비즈로 만들어진 구조물들은 바닥에 깔린 거울 위에 환
영처럼 명멸하는 찬란한 그림자를 드리우며 마치 허공에 떠있는 것처럼 그 실
체적인 중량감이 느껴지지 않는다. 역시 알 수 없는 텍스트를 끊임없이 내보

35) 유진상, 「이불전 리뷰」, 『월간미술』, 2007. 6.에서 인용.
36) 유진상, 「이불: 유리의 산, 살아서 돌아온 자들의 그림자」, 『월간미술』, 2008. 12.

내는 LED 문자판과 어우러진 철제탑은 에펠탑과 타틀린의 기념비, 타우트의 돔 등 지난 세기의 건축가들이 꿈꿨던 혁명적인 유토피아에 대한 이루지 못한 꿈의 과장된 스펙터클이다. 그러나 그 중간 중간을 장식한 구조물들은 역시 반짝이는 재질로 이루어졌으되 인간의 흔적은 모두 사라지고 마치 버려진 지 오래된 미래 도시를 우거진 기계의 수풀이 삼켜버린 듯한 고요와 우울이 맴돌고 있는 것도 사실이다.

2007년, 잘츠부르크의 로파스 갤러리에서 전시한 〈THAWTakaki Masao〉는 이처럼 미래적인 근대 도시의 파편 아래 대단히 구체적인 역사의 서사가 매장되어 있음을 보여주었다(도10).37) 타카키 마사오는 고 박정희 전 대통령의 일본식 이름이다. 역사에 기록된 박정희가 한국전쟁이 이 땅에 남긴 폐허를 딛고 대한민국의 기적적인 경제성장을 이끌어낸 인물이라면, 그 이면에는 과거 일제강점기에 대일본제국에 충성을 맹세했던 군인 타카키 마사오가 있다. 타카키 마사오란 미래를 위해 감춰진 추악한 과거의 진실인 셈이다. 박정희가 제시했던 아름다운 미래, 모두가 잘 사는 유토피아에 대한 집단적인 환상은 과거는 물론 현재의 디스토피아까지도 철저하게 억누르고 은폐했다. 대한민국이 20세기 말에 겪었던 충격적인 도시의 재앙들은 바로 그 아름다운 미래를 위해 속도를 경쟁했던 과거 개발독재 시대의 망령들이 현재로 되돌아와 휘두른 폭력의 증거물들인 것이다.

〈Mon grand récit〉에서 낱낱이 허물어진 유토피아의 상징들은 바로 21세기 대한민국의 모습일 수도 있다. 이불의 글래머러스한 동시에 그로테스크한 근대 도시의 무덤은 우리가 과거에 꿈꾸어왔던 찬란한 미래가 사실은 내재적인 폭력과 깊이를 알 수 없는 황량함을 품고 있었음을 보여준다. 억누르려고 해도 다시 되돌아오는 낯선 과거의 공포, 바로 언캐니의 근원은 폭력적인 이데올로기가 되어 현재를 장악한, 유토피아에 대한 실패한 이상이었던 것이다.

37) Seungduk Kim, "Lee Bul: Les Miroirs de l'histoire," *Beaux Arts Magazine* no.282, 2007, pp.86~91.

10. 이불, 〈THAWTakaki Masao〉, 2007, Fiberglass, acrylic paint, black crystal and glass beads on nickel chrome wire, 93x212x113cm (with a trail of crystal beads 200 to 400cm long)
Photo: Patrick Gries

2001년, 9·11 사태가 일어난 직후, 슬라보예 지젝은 영화 〈매트릭스〉에서 주인공 네오에게 모피스가 했던 인상적인 대사 "실재의 사막으로 온 것을 환영한다Welcome to the desert of the real"를 인용한 에세이를 발표했다. 〈매트릭스〉는 우리가 일상의 삶에서 보고 듣고 느끼는 모든 것이 사실은 거대 컴퓨터가 제작하여 인간의 두뇌에 주입한 가상의 이미지였고, 인류의 실재는 세계대전 이후 폐허가 되어버린 황량한 공간이었음을 배경으로 전개되는 영화였다. 인간적인 욕망과 육체적인 쾌락을 말끔하게 충족시켜주는 가상현실의 표피적 아름다움, 그 이면에 존재하는 실재에 넘치는 것은 더러운 피와 땀이 흐르는 육체의 고통과 죽음의 공포였다. 지젝은 순식간에 잿더미로 변한 월드 트레이드 센터의 폐허가 바로 〈매트릭스〉의 회로가 폭로되었을 때 드러난 거칠고 암울한 사막의 현실이라고 했다. 그 이전까지 21세기를 살았던 우리는 충격도 없고 공포도 없어서, 오히려 평화와 풍요가 권태롭게 느껴지는 거짓된 일상에 매료된 나머지 실재를 잊었던 것이다.38)

이불이 〈Mon grand récit〉의 전광판에서 인용한 바울스의 소설에는 세 명의 젊은 미국 관광객이 등장한다. 그들은 제2차 세계대전의 종식 이후에 북아프리카를 여행하면서 사막 한가운데를 지나고, 그동안 사막이라는 압도적인 자연환경이 보여주는 어마어마한 공허감과 잔혹하도록 냉정한 사막의 생리에 격한 심리적 혼란을 경험하게 된다. 이불이 보여주는 것은 결국 과거에 우리가 꿈꾸었던 환상―욕망을 자극하는 육체와 쾌락을 제공하는 기계와 유토피아를 보장하는 국가 건설의 약속―의 표면적인 광채 속에 존재하는 폭력과 공포의 사막이다. 결국 어떤 매혹의 아우라도 세상의 잔인한 물질성으로부터 우리의 연약한 육체를 지켜줄 수 없다는 것, 그것이 바로 이불이 작품을 통해 상정한 현대사회의 근원에 존재하는 트라우마인 것이다.

38) Slavoj Zizek, *Welcome to the Desert of the Real*, London: Verso, 2002, pp.5~32.

공간과 함께
자라나는 이야기

작가 유근택

1965년 충남 아산에서 태어나 1984년 홍익대학교 동양화과에 입학했다. 1980년대 작품을 통해 역사를 담아나가는 방식에 대해 고민하던 그는 1990년대 후반부터 일상을 화두로 작업하기 시작했으며, 2002년 인사미술공간에서 스스로 기획한 《여기, 있음》전과 관훈갤러리에서 개최된 《동풍》전을 통해 동양화에 새로운 바람을 몰고 온 것으로 평가되고 있다. 석남 미술상(2000) 및 오늘의 젊은 예술가상(2003), 하종현 미술상(2010) 등을 수상했으며, 현재 성신여자대학교 교수로 재직하고 있다.

글 기혜경

이화여자대학교 영문학과를 졸업하고 홍익대학교 대학원 미술사학과에서 석사학위를 받았으며, 동 대학원에서 박사과정을 수료했다. 현재 국립현대미술관 학예연구사로 재직 중이다. 《소정, 길에서 무릉도원을 보다》《마리노 마리니: 기적을 기다리며》《20세기 중남미 거장전》《신호탄》《Made in Popland》 등 다수의 전시를 기획했다.

1. 유근택, 〈자라는 실내〉, 2007, 종이에 수묵채색, 240×200cm

하나의 작품이 있다. 〈자라는 실내〉(도1)라는 야릇한 제목을 가진 이 작품에는 실내 공간에서 나무가 자라고 있다. 나무가 자라는 것은 그리 큰일도 중요한 일도 아니지만 유근택이 제작한 작품 속 실내에서 자라는 이 나무들은 정상적인 나무라고 하기에는 비상식적인 공간을 뚫고 자라고 있다. 그것은 평범한 아파트의 실내에 놓인 책상이나 테이블을 뚫고, 그곳에 놓인 장난감을 뚫고 혹은 아파트의 허공을 뚫고 나와 자라고 있다. 마치 평범한 실내 풍경과 나무가 자라는 풍경 둘을 한 화면에 겹쳐놓은 것처럼 보이기도 하지만, 그렇게 보기에는 너무도 초현실적이다. 어디가 중심이라고 할 것도 없이 나무들은 전 화면에 걸쳐 균질하게 여기저기를 뚫고 나와 우리가 익히 평범하게 느끼는 아파트의 실내 공간을 이질적인 것으로 만든다.

1. 하나의 작품

〈자라는 실내〉는 1990년대 동양화의 새바람을 몰고 온 것으로 평가되는 유근택의 작품으로, 그가 동양화단에서 일으킨 새로운 경향을 대변하는 작품이다. 앞서 살펴본 바와 같이 이 작품을 대할 때 갖게 되는 어떠한 머뭇거림은, 이제 더 이상 동양화와 서양화의 구분이 재료의 사용을 달리하는 것 이상으로 인식되지 않게 된 상황에서, 그리고 동양화가 다루지 못할 화제가 없어진 상황에서 동양화를 대할 때 갖게 되는 다양한 반응들을 대변하는 것이라 할 수 있다.

동양화의 지필묵을 재료적인 의미로 대하게 된 데에는 여러 가지 실험적인 모색들이 선행하지만, 가장 중요한 계기로는 역시 1990년대 유근택 등이 조직한 '동풍'그룹의 활동을 꼽는다. 김선형, 유근택, 박병춘, 임택 등이 지나온 동양화의 길을 반성하고 개인의 내면에 근거한 동양화를 꿈꾸며, 이전 시기 집단적으로 천착했던 동양화의 사상성이나 정신성과 결별하고 우리의 실재하는 삶에서 출발하는 동양화를 모색하는 과정에서 도래한 이러한 움직임은 동양화단의 현재를 있게 한 중요한 움직이었다.

이 글은 현대 동양화의 흐름을 개척한 동풍그룹의 멤버이자 관념적이며 사변적이었던 동양화의 주제 및 소재를 우리들이 매일 매일 살아가는 일상의

경지로 내려오게 함으로써 동양화에 삶의 체취와 리얼리티를 가미한 것으로
평가되는 유근택의 작품 세계를 살피고자 한다. 유근택은 흔히 1990년대 이후
'일상'이라는 담론을 통해 1980년대 우리 문화계를 평정했던 '민족'과 '민중'이
라는 거대 담론과 결별하고, 평범한 사람들의 일상적 삶의 지리멸렬함과 우리
시대의 삶의 체취를 있는 그대로 작품에 담아낸 것으로 평가받는 작가다.

　　이 글에서는 유근택의 작품 중, 특히 작품의 배경이 되는 공간을 통해 그의
작품의 변천 과정을 살펴보고자 한다. 유근택의 작품에는 '정원' 혹은 '공원' 등
의 제목을 가진 작품이나, 비록 그런 제목을 갖지는 않았지만 그러한 풍경을 대
상으로 제작한 작품이 유달리 많다. 그 누구보다도 작품을 통해 내러티브성을
강하게 드러내며 작품 간 상호작용과 연결성이 높은 유근택의 작품 경향을 감
안할 때, 이는 분명 그의 작품의 변천 과정을 살필 수 있는 중요한 개념이라 할
수 있다. 초기의 유근택 작품에서부터 지속적으로 등장하는 정원 혹은 그 변주
로서의 공간 개념을 통해 작가가 바라보는 개인의 삶과 역사와의 관계 및 우리
의 일상과 그것을 바라보는 작가의 태도를 살펴보고, 그를 통해 1990년대 이후
동양화의 변화 과정을 함께 살피고자 한다.

2. 유적지에서 정원으로

　　1982년 《대한민국미술대전》에 고등학생의 몸으로 입선하며 그 이름을 처
음 미술계에 알린 유근택[1]은 이후 1980년대 중후반 홍익대학교 동양화과에서
수학하며 화단 활동을 시작한다. 이 시기 우리 화단은 민중미술로 대변되는 현
실 참여적 미술과 예술을 위한 예술을 지향하는 모더니즘 계통의 작업으로 양
분되어 있었다. 이러한 문화계의 분위기 속에서 1980년대 동양화는 1970년대

1) 김호년, 「입선한 고교생 작품 취소 소동」, 『주간 한국』, 1982. 12. 19. 국전을 개선하기 위해 문예진
흥원이 주관한 제1회 대한민국미술대전에 고등학생 신분으로 〈휴(休)〉라는 작품을 출품하여 입선한 유
근택은 개막 첫날 고교생이라는 이유로 작품이 철거되는 해프닝을 겪는다.

2. 유근택, 〈초저녁〉, 1987, 종이에 수묵채색, 50호

시작된 새로운 모색의 기운을 이어가고 있었다. 그것은 당시 사회 전반에 만연했던 전통에 대한 강한 회귀적 성향과 더불어 이전 시기 실험미술에 대한 반성에서 비롯된 진경산수에 대한 새로운 관심, 수묵에 대한 자각 현상, 그리고 사실주의로서 채색화에 대한 인식 등으로 드러난다.[2]

　　당시 유근택이 수학한 홍익대학교는 수묵화 운동의 메카라 불리던 곳으로 그 운동을 주도한 송수남이 교편을 잡고 있던 곳이다. 1970년대 후반 태동한 수

2) 홍용선, 「나와 남천 형」, 『고향에 두고 온 자연』, 시공사, 1995, 252쪽; 최광진, 「특별기획−한국의 산수풍경: 현대화된 풍경의 다양성」, 『월간미술』, 1999. 8. 76~81쪽. 이외에도 1970~80년대 동양화단을 다룬 다수의 글들이 있다.

3. 유근택, 〈유적지〉, 1988, 종이에 수묵채색, 250호

묵화 운동은 1980년대로 접어들면서 초기에 그 운동이 노정했던 재료에 대한 실험과 모색이라는 취지보다는 당시의 사회·문화계의 전통을 강조하는 분위기에 편승하여 점차 사변화됨으로써 그 힘이 쇠약해지던 시기였다. 즉 수묵화 운동 초기에 지, 필, 묵이 가지고 있는 재료적인 특성 및 물성에 주목하며 그것들이 서로 어우러져 만들어내는 효과에 주목하던 것에서, 1980년대 사회·문화적 분위기와 결합하면서 점차 재료가 갖는 물성보다는 오히려 이들 재료가 동양화라는 분야에서 수천 년 동안 축적해온 사상성 및 정신성에 주목하기에 이른다.3)

 대학 재학을 전후한 시기 유근택의 화풍은 당시 문화계를 주도했던 전통론 속에서 살필 수 있다. 이 시기의 작품들은 먹색을 주로 하는 가운데 진채를 가미하여 이야기를 전개하는 방식을 사용하고 있는데, 주로〈전설〉〈밤〉〈초저녁〉

3) 수묵화 운동에 관해서는 졸고, 「수묵화 운동과 남천 송수남」, 『현대미술관 연구논문 2010』, 국립현대미술관, 21~36쪽을 참고할 것.

4. 유근택, 〈버려진 정원〉, 1991, 종이에 수묵담채, 100호

과 같은 상징적인 제목이 붙어 있다. 특히 이 시기의 작품들은 〈초저녁〉(도2)이나 〈밤〉에서 보는 것과 같이 어스름한 달밤 혹은 초승달이 비치는 시간대를 설정하고, 거기에 전통적인 문양과 동물들을 병치함으로써 화면에 설화성을 강조하고 있다. 이러한 특징은 1980년대 문화예술계의 화두였던 민담, 설화, 민화적 요소에 대한 부각과도 궤를 같이 하는 것이라 할 수 있다. 한편, 이들 작품에서 유근택이 형상적 이미지를 화면에 드러내는 방식은 일률적인 철선묘와 진채를 통해서인데, 그의 이러한 표현 방식은 당시 평단에서 논의되던 채묵화의 움직임과도 맥이 닿고 있다.

유근택의 화풍은 1980년대 말에 이르면 〈유적지〉1988, 〈대지〉1990와 같은 작품에서 살필 수 있는 바와 같이 내용이나 형식면에서 변화하기 시작한다. 이시기 제작한 〈유적지〉(도3)를 이전 시기에 제작한 〈초저녁〉과 비교할 때, 같은철선묘를 사용하고 있지만 일률적이며 정렬된 선이라기보다는 번지기가 가미된 선으로 변화하고 있음을 살필 수 있다. 표현적 성향으로의 이행은 점차 필선

의 미와 힘을 살리는 방향으로 진행되어 1990년대 중후반까지 그의 화면을 주도한다. 형식적인 변화와 더불어 비슷한 시기에 제작한 일련의 작품 〈유적, 토카타-질주〉〈유적 혹은 군중으로부터〉〈정원에서〉〈버려진 정원〉 등은 내용적인 측면에서도 그의 작품이 이전 시기의 설화적인 구성 방식을 벗어나 역사 인식을 바탕으로 변해가고 있음을 살필 수 있게 한다.

이중 특히 〈버려진 정원〉1991(도4)에서는 불두가 나뒹구는 정원의 한 구석에서 무엇엔가 놀라 귀를 감싸고 있는 어린아이의 모습이 나타나는데, 이 아이의 모티프는 같은 해 제작된 〈유적, 혹은 군중으로부터〉에 반복되어 나타나고 있으며, 더 나아가 〈대지〉에서 울고 있는 어린아이의 모습이나, 〈유적지〉의 고개 숙인 인물 혹은 〈유적, 토카타-질주〉(도5)의 아이 모습으로 연결된다. 특히 〈유적, 토카타-질주〉의 아이는 실루엣으로만 처리된 고종 황제 옆에 서서 무엇엔가 놀란 모습으로, 도시의 일상을 살아가는 수많은 사람들의 중첩된 얼굴들과 최루탄이 난무하는 가운데 연행되는 사람들을 바라보고 있다. 이것은 작가가 자신의 작품을 역사적 현장의 증언으로 제시하고 있음을 살필 수 있게 하는 대목이다.

한편, 작가가 자신의 작품을 한 시대 역사의 증언으로 제시하는 방식은 여전히 상징적이다. 앞서 살펴본 〈유적, 토카타-질주〉를 통해 드러나는 것처럼 화면은 역사적 현장을 있는 그대로 제시하기보다는 여러 종류의 불교 조각상과 전통 문양, 역사적 인물인 고종 황제의 모습, 그리고 제복을 입은 군인들의 모습을 현재의 사건과 병치하여 제시하고 있다. 더 나아가 그곳을 유적지라 명명함으로써 당대에 일어난 사건을 면면히 이어져 내려오는 역사적 터전 위에 자리매김하고 있는 것이다.

우리 시대의 사건을 역사의 흐름 속에서 제시하고 있는 유근택의 작품이 배경으로 삼는 공간은 〈유적지〉〈대지〉〈들판〉1990 등의 제목에서 알 수 있는 바와 같이 대지 혹은 땅이라 할 수 있다. 면면히 이어져 내려오는 뿌리로서의 땅과 그곳에 터 잡고 사는 사람들을 하나로 이어주는 공간으로서의 대지는 그곳에 살았던, 살고 있는, 그리고 살아갈 사람들을 하나로 연결함으로써 역사 속에 자리매김하고 있다. 이 시기 그가 보여주는 땅에 대한 개념을 넓은 의미에서 1980년

대 화단을 풍미한 민중미술 속에서 이해하는 경향이 있다.4) 하지만 그의 작품에 드러나는 대지와 땅에 대한 개념은 1980년대 민중미술에서 사용된 핍박받는 민중을 대신하는 의미로서 상처받은 땅이나 역사의 혼이 서린 땅의 개념5)과는 일정 부분 다르다. 이는 1991년 제작한 〈나의 신비스러운 자리〉(도6)를 통해 살필 수 있는데, 이 작품은 작가에게 역사 인식의 계기를 준 할머니와 손자6)를 화면의 전면에 배치한 후 그 배경에 오래된 불두와 수풀 등을 둠으로써 세대에서 세대로 이어지는 좀더 개별적인 차원에서 전개되는 터전으로서의 대지나 땅에 대한 인식을 보여준다.

세대와 세대를 이어주는 대지와 땅으로서의 유적 개념은 같은 해 제작한 〈버려진 정원〉(도4)에 이르면 다시 한 번 변화를 겪는데, 이 작품은 그가 생각하는 대지와 유적지, 그리고 이후 작품의 제목이자 배경으로 등장하는 정원과의 관계를 살필 수 있게 하는 작품이다. 〈버려진 정원〉은 그의 작품 배경이 대지 혹은 유적지로 통칭되던 시기에 제작된 작품과 동일한 내용을 다루되 작품 배경이 대지 혹은 유적지에서 정원으로 바뀌고 있다. 특히 〈정원에서〉 〈나의 정원〉 〈버려진 정원〉 등의 작품으로 이어지는 그의 작품에 나타나는 '정원' 개념은 우리가 흔히 생각하는 '집 안의 조그만 뜰이나 꽃밭의 개념'을 넘어선 것이라고 할 수 있다. 1994년 제작한 〈정원에서〉(도7) 라는 작품에는 선묘로 그린 고종의 초상과 함께 색동저고리를 입은 어린 아기의 이미지를 흐릿하게 중첩시킴으로써 이곳이 단순한 정원을 넘어 역사적 인식을 내포하고 있는 곳임과 동시에 개인적인 경험이 중첩되는 곳임을 알 수 있게 한다.

이상에서 살펴본 바와 같이 그의 작품 배경으로 등장하는 '유적지' 혹은 '정원'의 개념은 자연을 앞에 두고 작가가 묻게 되는 세계에 대한 질문들을 탐구하

4) 이소아, 「일상에 던지는 궁금증: 유근택」, 『예술가에게 길을 묻다』, 미술문화, 2006, 131~142쪽.
5) 유홍준, 「임옥상: 상처받은 땅에서 일어서는 땅으로」, 『다시 현실과 전통의 지평에서』, 창작과비평, 1996, 259~270쪽.
6) 전정원, 「인터뷰: 신진작가의 현장 미술−유근택」, 『공간』, 1992. 7. 102~105쪽. 어느 시점부터 규칙적으로 집에 있는 시간이 주어지면서 할머니와 대화하기 시작했다. 할머니와의 대화는 그에게 '역사'를 생각하게 했고, 그가 겪지 못한 세계에 대한 힘의 내력을 표현하게끔 했다.

5. 유근택, 〈유적, 토카타—질주〉, 1991, 종이에 수묵채색, 265×3924cm 부분

7. 유근택, 〈정원에서〉, 1994, 종이에 수묵채색, 136×136cm

6. 유근택, 〈나의 신비스러운 자리〉, 1991, 종이에 수묵채색, 150호

는 과정에서 파악하게 된 역사적인 사건 혹은 그것이 갖는 힘을 드러내는 장이라 할 수 있다.[7] 그렇기에 그것은 어렸을 적 놀던 앞마당으로도, 형체를 알 수 없는 조각상과 비석이 서 있는 마을 앞산으로도, 혹은 많은 일과 사건이 일어나는 도심 광장으로도 읽힐 수 있는 그러한 곳이다. 더 나아가 이곳은 현대사의 다양한 사건들이 일어나는 공간이자 우리의 피를 타고 흘러내리는 끊을 수 없는 역사 인식이 드러나는 곳이라 할 수 있는데, 이는 1990년대 초반 화면 위에 '옮겨진 사건'을 통해 '역사화'를 지향했던 작가의 지향점을 살필 수 있는 부분이기도 하다.[8]

3. 정원: 역사의 현장에서 일상의 공간으로

이상에서 살펴본 바와 같이 1980년대 후반에서 1990년대 초반 유근택이 제작한 작품들은 당시 우리 사회의 화두였던 거대 담론과 궤를 같이하는 것들이었다. 하지만 1990년대 후반으로 넘어가면서 이제 작가는 역사라는 거대한 이야기보다는 그 이야기를 구성하는 개인에게 주목하기 시작한다. 이처럼 그가 역사에 두었던 방점을 개인으로 옮기게 된 계기는 임종을 앞둔 할머니 옆에서 보낸 한 달간의 시간을 통해서라고 할 수 있다. 아프신 할머니 옆에서 평생의 삶을 마무리하고 정리하며 죽음을 준비하는 노인의 얼굴을 관찰하고 스케치〈할머니 연작〉(도8)하며 보낸 이 기간에 유근택은 우리 주변에 존재하는 사소한 것들의 미덕에 대해 깨닫기 시작한다.

할머니의 자그마한 어깨, 금방이라도 꺼질 듯이 몰아쉬는 숨, 껍질만 남은 듯한 힘줄 선 손등을 관찰하고 그것을 화면으로 옮기는 과정을 통해 그는 할

7) 「미술시대가 선정한 신예작가: 작가노트—유근택」, 『미술시대』, 1997. 4. 94쪽.
8) 유근택, 「작가노트: 94년 3월」, 「너희가 그를 아느냐?—유근택」, 『Bestseller』 17호, 2000. 3. 133쪽에서 재인용

8. 유근택, 〈할머니〉, 1995, 종이, 수묵, 96×127cm
9. 유근택, 〈냇물 혹은 추억〉, 1998, 종이에 수묵채색, 144×180cm

머니가 살아온 삶 그 자체가 온전히 거기에 함께하고 있음을 깨닫게 된 것이다. 할머니의 터럭 하나에까지 깃들어 있는 삶의 시간, 그리고 그 시간이 축적되어 만들어낸 할머니의 모습 그 자체가 우리의 역사를 고스란히 품고 있음을 깨닫게 된 것이다. 임종을 앞둔 노인이 자신의 삶을 정리해나가는 과정을 관찰하며, 노인 속에 내재된 개인의 삶과 그러한 개인의 삶이 만들어낸 우리의 역사를 함께 보았던 것이다.

한편, 추상적인 개념으로서의 역사보다는 할머니라는 구체적인 대상을 통해 역사를 인식하기 시작한 작가는 〈할머니 연작〉 이후 세대와 세대를 이어주는 '시간'개념을 보다 적극적으로 작품에 도입하기 시작한다.9) 이 시기 제작한 〈강 혹은 3대〉1997, 〈냇물〉시리즈1998, 〈시간의 흐름〉1998, 〈가족의 시간〉1998, 〈비 혹은 역사란〉2000 등은 유근택이 작품에 담아내는 역사 인식이, 면면히 흐르는 시간 속에서 누적되어가는 역사의 흐름을 담아내는 것으로 선회했음을 살필 수

9) 윤동희, 「시간, 그리고 태풍의 눈」, 『월간미술』, 1999. 9. 75쪽

있게 한다. 이는 할머니를 통해 깨닫게 된 커다란 성과라고 할 수 있는데, 비슷한 시기 제작한 〈정원 혹은 손님〉1996이나 〈냇물 혹은 추억〉1998(도9)을 통해서도 살필 수 있다. 이들 작품들에서는 이전 작품에서 볼 수 있었던 상징적 조형 언어로서의 불두나 역사적 사건의 현장임을 알 수 있게 하는 장면은 없다. 대신 '역사의 장으로서 정원'과 '시간의 흐름을 드러내는 냇물'을 배경으로 평범한 가족의 모습이나 지극히 일상적인 사건들이 묘사되기 시작한다. 이것은 작가가 급변하는 역사적 현장에 대한 언급보다는 지속되는 역사와 그 흐름을, 그것을 구성하는 개인의 삶 속에서 찾아나가고자 함을 살필 수 있게 하고, 추상적인 역사의 흐름이 아닌 개개인의 일상적 삶을 통해 이어지고 진행되는 좀더 구체적인 결과물로서의 역사를 인식하기 시작했음을 의미하는 것이다.

한편, 매일 매일의 삶이 제시되는 공간은 이전과 마찬가지로 여전히 '정원' 혹은 그것이 변형된 개념인 '공원'이다. 2000년에 제작한 〈다섯 개의 정원〉(도10)은 정원을 배경으로 태어나고, 사랑하고, 살아가며, 스러져가는 인생의 전개 과정이 시간을 따라 파노라마처럼 전개되고 있다. 이 작품은 세부가 지워진 실루엣으로 표현된 인체와 호분을 사용하여 흐릿하게 처리한 화면 효과를 통해 인생의 과정을 강하게 각인시키고 있다. 이렇듯 삶의 배경이 되는 장을 무엇이라 칭하든 그 공간은 개개인의 이야기가 모여 누적되는 공간이며, 그곳에 모이는 많은 사람들의 이야기가 집적되는 터전이다. 이는 어쩌면 작은 것이 합쳐져 조금 더 큰 어떤 것이 되듯 이야기story가 축적되어 역사history가 되는 과정을 반영하는 것이라고 할 수 있다.

역사의 현장이나 역사의 흐름 그 자체보다는 그것을 구성하는 대상에 초점을 맞춤으로써 유근택의 작품은 변화를 겪

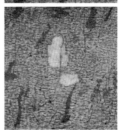

10. 유근택, 〈다섯 개의 정원〉,
2000, 종이, 먹, 호분,
각 178×180cm

게 된다. 1990년대 후반 제작한 〈유모차가 있는 풍경〉〈공원에서 혹은 추억〉〈냇물 혹은 추억〉〈분수 혹은 당신은 행복하십니까?〉 등에서 이제 그의 화면은 우리들 보통 사람들이 매일 매일 생활하며 경험하고 체험하는 것들을 화면에서 보여주고 있다. 화면 속에서는 계절의 추이에 따라 꽃이 피고 지는가 하면 비가 오거나 눈이 내리고, 유모차에 아이를 태우고 따뜻한 봄볕을 즐기는가 하면 여름날 저녁 더위를 식히고 있는 장면들이 등장한다. 우리들이 주변에서 흔히 접할 수 있는 이러한 행위들을 통해 시간의 흐름과 그를 통해 축적되어나가는 역사를 보여주고 있는 것이다.

이와 같은 개인의 일상에 대한 유근택의 주목은 정신성이나 한국성이라는 거대 담론이 사라진 1990년대 우리 동양화단에 새로운 대안으로 받아들여졌다. 특히 유근택이 직접 기획하여 1996년에 개최한《일상의 힘》전10)이나 유근택과 박병춘이 2002년 공동 기획한《동풍》2002년 2월 20일~2월 26일, 관훈갤러리11), 유근택이 주관한《여기, 있음》전2002년 3월 13일~3월 24일, 인사아트센터12)은 작가가 새롭게 인식하고 터득한 개인들의 이야기와 소소한 일상이 갖는 힘을 드러내는 계기가 됨으로써, 동양화를 추상적인 거대 담론으로부터 해방하여 현실에 발붙이게 했다는 평가를 받는다. 더 나아가 이러한 새로운 경향은 점차 여기 살고 있는 나와 내 삶을 이야기할 수 있는 장치가 동양화에 고안되었음을 말해주는 것이라고 할 수 있다.13)

10) 1996년 유근택은 관훈 갤러리에서《일상의 힘》전을 기획하는데, 유근택, 박병춘, 박종갑, 박재철, 김안식, 이진원 등 여섯 명이 참여하여 하나의 주제 아래 각자 서로 다른 방을 만들어 개인전 형태로 꾸민 전시였다. 김경아, 「유근택·박병춘, 동도서기의 두 전사」, 『Art』, 2002. 4, 59~61쪽
11)《동풍》전은 박병춘, 유근택, 김선형, 박종갑, 임택, 김민호 여섯 명이 개별적으로 한 방씩을 만든 개인전 형식의 기획전이다. 모래, 아크릴 물감, 쇠 등 다양한 재료 실험을 해온 김선형, 수묵을 일상으로 끌어와 동양화의 현대적 방법론을 모색하는 유근택, 먹이 가진 검은색의 특성을 살려 인간의 영적 부분을 탐구하는 박종갑, 알루미늄이라는 금속성과 현대인의 익명을 연결시키는 김민호, 동양화의 흑백 개념과는 반대로 검정이 여백이라는 임택, 그리고 낙서부터 비디오까지 온갖 매체를 통해 표현적 작업을 해온 박병춘이 출품했다. 이들은 동양화를 전통적인 재료인 지필묵으로부터 해방시켰다는 평가를 받고 있는데, 이러한 평가는 이들이 동풍을 통해 동양화의 자유정신을 보여주고 작게는 형식의 파괴에서부터 좀더 적극적으로는 동양화의 퍼포먼스 기질까지 작품화함으로써 가능한 것이었다. 김경아, 앞의 글.
12) 유근택, 박병춘, 김성희, 정재호 네 명의 작가가 꾸민 전시다. 김경아, 앞의 글.
13) 김경아, 앞의 글, 60쪽.

11. 유근택, 〈창밖을 나선 풍경〉(연작), 1999, 종이, 먹, 호분, 각 149×80cm

한편, 작품의 지향점 변화는 양식적인 변화를 초래한다. 통상 동양화의 전형적인 붓질이라 할 수 있는 표현적인 긴 선묘 대신 이 시기 작가는 짧게 끊어치는 기법과 화면 위의 대상을 지워나가면서 형태를 드러내는 방식을 사용하기 시작한다. 화면 위 대상을 그리고 지워나가는 반복 과정을 통해 그의 작품 제목이 의도한 바와 같은 추억으로의 통로를 열어놓기도 하고, 다른 한편 작품이 직접 언급하지 않은 부분에 대한 상상의 여지를 남김으로써 작품은 오랜 시간 누적된 세월에 대한 기억으로 다가오게 된다.14) 이 시기 본격적으로 드러나기 시작한, 짧은 붓질과 대상을 지워나감으로써 역으로 대상을 드러내는 방식은 이후 그의 작품의 근간을 이루는 중요한 기법이 된다.

14) 「유근택」, 『이 작가를 주목한다. '96』

4. 정원·실내: 심상의 풍경

추상적으로 역사를 보여주기보다는 우리의 삶과 더불어 누적되어가는 시간성을 보여주기 시작한 작가는 점차 그 관점을 우리의 삶 자체로 옮기기 시작한다. 이전 시기의 작품들이 우리의 삶을 다루되 그것을 통해 누적된 역사와 시간성을 드러내는 것을 지향했다면, 이제 그의 작품은 우리의 삶 그대로를 드러내는 것에 방점을 둔다. 이러한 작업 태도는 삶을 형성하는 대상을 다른 시각으로 바라보게 하는 결과를 초래한다. 특히 2000년을 전후하여 제작한 〈산책〉〈창밖을 나선 풍경〉1999(도11), 〈길 혹은 연기〉와 같은 작품들은 이제 더 이상 시간의 누적으로서 역사를 염두에 두고 있지 않은 듯이 보인다. 〈산책〉이나 〈창밖을 나선 풍경〉에서 살필 수 있듯이 그의 눈은 나무 그늘을 지나가는 산책자의 뒷모습을 잡아내고 있다. 이들 작품에서는 더 이상 역사 인식을 전제로 포치된 어떠한 전제 조건도 찾아볼 수 없다. 오히려 작가는 산책자의 뒷모습을 잡아내는 데 있어 배경으로서 공원의 나무와 산책자의 구분을 모호하게 함으로써 있는 그대로의 순간을 잡아내는 것을 넘어 그 순간 대상들 간의 관계를 드러내고자 한다.

유근택이 있는 그대로의 대상이 아닌 대상들 간의 관계로 관점을 바꾸었음을 확연히 드러내는 작품은 2000년에서 2002년 사이에 모필 소묘를 이용하여 제작한 〈앞산 연작〉이다(도12). 〈앞산 연작〉은 이전의 작품들처럼 끊임없는 관찰을 지속하되 대상의 있는 그대로의 모습을 넘어 대상들 간의 관계와 그 관계에서 비롯되는 감정에 주목한다. 날씨에 따라 같은 풍경일지라도 다르게 보이며, 그 풍경에 따라 우리들 역시 다른 느낌이나 감정을 갖게 된다. 이러한 느낌이나 감정을 보통 사람들은 대수롭지 않게 여기며 살아가지만, 유근택은 이것을 포착한 것이다. 자신이 살고 있는 아파트 창문을 통해 바라본 앞산을 2년여에 걸쳐 지속적으로 그려낸 이 연작에는 산자락을 스치고 지나가는 바람결이 있는가 하면, 앞산 너머로 사라져가는 한 움큼의 저녁 햇살이 있고, 꼬물꼬물 올라오는 봄날의 아지랑이와 을씨년스러운 겨울 그림자를 밟고 선 어두운 산그늘이 있다. 같은 장소에서 바라본 앞산이건만 유근택의 화면에 나타나는 앞산은 시간과 계절, 날씨에 따라 다른 모습으로 다가와 다른 감정을 환기시킨다. 이는

12. 유근택, 〈앞산 연작〉, 2000~2002, 종이, 먹, 각 48×124cm

작가가 시시각각 변모하는 앞산의 모습을 살피고 거기에 자신이 이 풍경과의 관계에서 느낀 감정을 덧붙여 화면에 담아내고 있기 때문이다.

　대상에 대한 이러한 탐구 자세는 대상이 앞산의 풍경이 되었든 자신의 집 마루가 되었든 혹은 공원의 한 자락이 되었든 대상과 그것이 놓인 주변과의 관계, 그것을 바라보는 작가의 느낌에 집중하는 것으로 나타난다. 이러한 작업 태도는 그의 작품에 유사한 소재가 반복하여 나타나는 경향을 초래한다. 하지만 그가 작품에서 드러내고자 하는 바는, 같은 소재를 다루었으되 결코 같은 것은 아니라고 할 수 있다. 그것은 그의 작품이 단순히 대상 자체가 아니라 대상과 대상이 서로 어우러져 만들어내는 유기적 관계와 그 관계에서 작가가 느끼는 감성적 측면에 주목하고 있기 때문이다.

　유근택의 작품 중 대상들 간의 관계와 그로 인한 작가의 감성적 측면을 강조한 작품은 2000년대 초반 제작한 〈어쩔 수 없는 난제들〉(도13)과 〈풍덩〉이라 할 수 있다. 이전 시기 세밀한 관찰을 통해 객관화된 대상들 간의 관계를 화면 속

13. 유근택, 〈어쩔 수 없는 난제들〉, 2002, 종이에 수묵채색, 335×147cm

에 드러내고자 했던 것과는 달리 이 시기 작가는 세밀한 관찰을 바탕으로 하면
서도 대상들 간의 관계를 드러냄에 있어 작가의 주관을 개입하여 재해석한 관계
를 보여주고 있다. 그렇기에 화면에 드러나는 대상들 간의 관계는 우리가 익히
알고 있는 비례감이나 시각적 거리감을 간과한 듯 드러난다. 예를 들어 유사한
시기 제작한 〈사라짐에 대한 오마주〉2002나 〈어쩔 수 없는 난제들〉 같은 작품의
경우 실내는 여러 가지 물건과 장난감으로 빼곡히 채워져 있다. 이 작품에서는
자의적인 시각적 비례감을 느낄 수 없다. 우리는 작품 속에서 창문의 위치와 텔
레비전 혹은 책상이 놓인 위치를 확인할 수 있으며, 비록 기물들이 놓인 실내를
어지럽히고 있는 여러 장난감들이 조금은 과장되게 표현되어 있으나 그럼에도
실내의 기물들은 비교적 사실적으로 표현되어 있다. 그러나 유사한 시기에 제작
된 〈Floor-Another Garden〉(도14)이나 〈풍덩〉(도15)에 이르면 이제 유근택의
대상은 더 이상 객관적인 시각적 비례감에 근거하고 있지 않다. 아이가 가지고
놀던 장난감 인형이 집안에 놓여 있던 텔레비전이나 소파와 같은 크기로 나타나

14. 유근택, 〈Floor-Another Garden〉, 2004, 종이에 수묵채색, 호분, 148×547cm

는가 하면, 그것들을 가지고 놀던 아이는 마치 그 세계를 창조한 창조주처럼 커다란 두 발만으로 존재감을 드러내고 있다. 더 나아가 비례감을 상실하고 평면화된 화면에 부유하듯 비슷한 크기로 그려진 대상들은 이제 그의 화면이 올 오버All-Over의 추상화된 화면으로까지 보이게 하는 결과를 초래한다.

　이처럼 유근택의 화면은 대상들 간의 관계를 작가 자신의 감성적 반응을 가미하여 파악하고 그에 따른 관계를 화면에 제시한다. 끊임없는 관찰을 통해 한 순간 대상들 간에 설정된 관계와 작가가 그것으로부터 느낀 심리적 관계를 화면에 옮김으로써 유근택의 화면은 마치 빈티지 사진처럼 조금은 빛바랜 모습으로 순간의 관계를 통해 영원을 드러내고 있다. 마치 연속하는 시간의 흐름 속에서 한 단면을 떼어내어 제시한 듯 현실의 멈춰버린 시간 혹은 정지한 시간은 현실의 한 장면이자 망각의 강을 넘어서는 기억을 환기시키거나 혹은 그대로 기억 저편의 아스라한 추억을 불러일으키기도 한다. 이렇듯 자신이 대상에

대해 가지는 한순간의 심리적 감성에 근거하여 작품을 제작함으로써 이제 그의 작품은 작가 자신이 작품이 드러내고 있는 바로 그 순간에 함께 현존하고 있음을 증명하게 된다. 이 점이 바로 이전 세대의 동양화 작가들과 그가 갖는 변별점이라고 할 수 있다.

　한편, 이들 작품에서 그의 작품 배경은 실내 공간으로 변화되고 있다. 그러나 그의 작품이 표면적으로는 외부의 정원이라는 공간에서 실내의 마루로 달라졌음에도 불구하고, 작가가 다루는 실내 공간 역시 그가 초기부터 추구하던 정원 개념의 연장에 선 것임을 'Floor-Another Garden'이라는 작품 제목을 통해 단적으로 알 수 있다. 즉 그에게 실내의 마루는 또 다른 정원인 것이며, 그 정원은 그가 초기부터 상정해온 공간 개념이 변화된 것이라 할 수 있다. 이러한 공간의 확대는 2007년《삶의 피부-나를 구성하고 있는 사선 위의 드로잉들》전에 출품한 〈밤-빛〉과 〈한낮〉에서도 확인할 수 있다. 아파트 건물의 평면화된 이미지를

15. 유근택, 〈풍덩〉, 2006, 종이에 수묵채색, 135×135cm

화면 가득 포치함으로써 화면의 평면성을 담보하면서 거기에 나무 그림자 등을 이용하여 건물을 스치고 지나가는 시간에 대한 단상을 그린 〈밤-빛〉(도16)과 〈한낮〉(도17)에서 작가는 작가 자신을 감싸는 일상의 환경과 삶의 조건들을 제시하고 있다. 지극히 평면적이면서도 미니멀한 이 작품들은 작가가 익히 알고 있다고 느낀 대상으로부터 어느 날 갑자기 느끼게 된 낯설음의 감성을 우리에게 전달하고 있다. 즉, 이제 삶을 형성하는 단편들을 통해 낯설게 다가오는 일상 공간의 느낌을 시각화함으로써, 그의 화면은 역사의 장에서 일상의 장으로 그리고 다시금 심상의 장으로 화하고 있는 것이다.

5. 다시 한 장의 그림: 자라나는 실내

우리는 훈련을 통해 순간을 화면 위에 담아낸 작품들을 보면 화면 속 장면들이 그 다음 장면으로 이어질 것을 기대한다. 솟구쳐 오른 물줄기는 만유인력의 법칙에 의해 떨어질 것이고, 공원을 산책하는 사람은 그 산책로를 따라 화면 밖 어디론가 걸어갈 것이며, 나뭇가지에 걸린 바람은 그곳을 스치고 지나갈 것이라 생각한다. 하지만 유근택의 화면은 화면에 제시된 이후의 장면을 상정할 수 없다. 그의 화면에서 하늘을 향해 힘차게 내뿜은 분수의 물줄기는 그대로 멈추어 있으며, 덤블링하는 아이는 공중 부양한 채로 공간에 멈춰서 있고, 파라솔 한쪽 끝에 걸쳐진 햇살은 그대로 마냥 그곳에 붙들려 있다. 이는 그가 작품을 통해 기억을 환기시키기 위해 화면을 구성했기 때문인데, 그 결과 그의 작품 속 대상 하나하나는 그들의 에너지를 응축하게 된다. 이 에너지는 바로 이어질 행위와 장면을 위해 비축해놓은 것이되 이어질 장면이 없기에 화면 속에 남아있게 된 에너지다. 외견상으로는 정지되어 있지만 내부에 엄청난 에너지를 비축하고 있는 화면은 소용돌이치듯 꿈틀대는 정중동의 상태를 만들어낸다. 마치 우리를 둘러싼 모든 것이 정지된 듯 도시의 소음도, 밝은 햇살도, 아이들의 재잘거림도 모두 그대로 다 같이 화면 속에서 다음 장면을 향해 나가지 못한 채 소용돌이치며 정지되어 있다.

16. 유근택, 〈밤-빛〉, 2007, 종이에 수묵채색, 135×135cm

17. 유근택, 〈한낮〉, 2007, 종이에 수묵채색, 135×135cm

오후의 공원을 둘러싼 웅성거림과 놀이터에서 뛰어노는 아이들의 재잘거림을 품고 있는 그의 화면에 응축된 에너지는 그의 작품에 새로운 장을 열어준다. 그것은 그의 화면이 실내를 그렸으되 자라나기 시작한 것이다. 아파트의 실내이되 그곳에 놓인 대상들을 뚫고 꾸물꾸물 나무가 자라고 꽃이 피고 꿈이 자란다. 〈자라는 실내〉는 이전 시기의 그의 화면 속 대상이 품고 있던 에너지가 가시화된 형태라고 할 수 있다. 유근택이 그린 실내는 평범한 우리들이 살아가는 그저 그렇고 그런 아파트의 내부임에도 불구하고 그곳에서는 붉은 꽃이, 때로는 푸른 나무가 자라나고 있다. 이전의 그의 작품이 익숙한 것이 낯설어 보일 때를 작품화함으로써 작가와 대상 간의 유기적 관계를 드러내는 심상의 공간이었다고 한다면, 이제 그의 작품은 익숙한 것을 낯설게 만드는 초현실적인 공간으로 화하고 있다.

유근택의 작품에 나타나는 공간 개념의 변화에 초점을 맞추어 살펴본 결과 그의 화면은 자연에서 출발하여 그곳을 배경으로 살아가는 사람들의 역사와 이야기를 담아내거나, 혹은 우리들 모두가 삶을 영위하는 터전이자 우리들이 살아 있음을 느낄 수 있는 공간으로 변화되어왔다. 이러한 공간 변화에 맞추어 때론 전통적인 소재들을 통해 면면이 이어져 내려오는 유적지로서의 땅을 제시하는가 하면, 당대 역사의 현장으로 제시하기도 한다. 또한 1990년대에 접어들어서는 지리멸렬한 우리 일상의 그렇고 그런 시시한 이야기들이 펼쳐지는 배경이 되기도 했다. 이러한 변화와 더불어 그의 작품에서 그 공간을 어떤 명칭으로 부르든, 그것은 자연을 내포하는 곳이며 동시에 역사의 현장이자 우리들 모두가 씨줄과 날줄처럼 서로 부대끼며 살아가고 있음을 느끼게 해주는 공간임을 확인할 수 있었다. 한편, 유근택 작품의 공간이 보여주는 변화상은 오롯이 그의 작품의 변화 과정을 말해줄 뿐만 아니라, 우리 동양화단이 걸어온 길을 축약해 보여주는 것이기도 하다. 이 점은 동양화의 혁신을 추구해온 그가 동양화단에서 차지하는 입지를 알 수 있게 하는 부분이기도 하다.